楊英風全集

YUYU YANG CORPUS

景觀規畫II

第七卷 Volume 7

Lifescape design II

策畫／國立交通大學
主編／國立交通大學楊英風藝術研究中心
　　　財團法人楊英風藝術教育基金會
出版／藝術家出版社

感 謝　APPRECIATE

國立交通大學　National Chiao Tung University

朱銘文教基金會　Nonprofit Organization Juming Culture and Education Foundation

新竹法源講寺　Hsinchu Fa Yuan Temple

新竹永修精舍　Hsinchu Yong Xiu Meditation Center

張榮發基金會　Yung-fa Chang Foundation

高雄麗晶診所　Kaohsiung Li-ching Clinic

典藏藝術家庭　Art & Collection Group

謝金河　Chin-ho Shieh

葉榮嘉　Yung-chia Yeh

許順良　Shun-liang Shu

麗寶文教基金會　Lihpao Foundation

許雅玲　Ya-Ling Hsu

杜隆欽　Long-Chin Tu

洪美銀　Mei-Yin Hong

劉宗雄　Liu Tzung Hsiung

捷拓科技股份有限公司　Minmax Technology Co., Ltd.

永達保險經紀人股份有限公司　Everpro Insurance Brokers Co., Ltd.

霍克國際藝術股份有限公司　Hoke Art Gallery

梵藝術　Fine Art Center

詹振芳　Chan Cheng Fang

對《楊英風全集》的大力支持及贊助
For your great advocacy and support to Yuyu Yang Corpus

楊英風全集

YUYU YANG CORPUS

景觀規畫II

第七卷

Volume 7

Lifescape design II

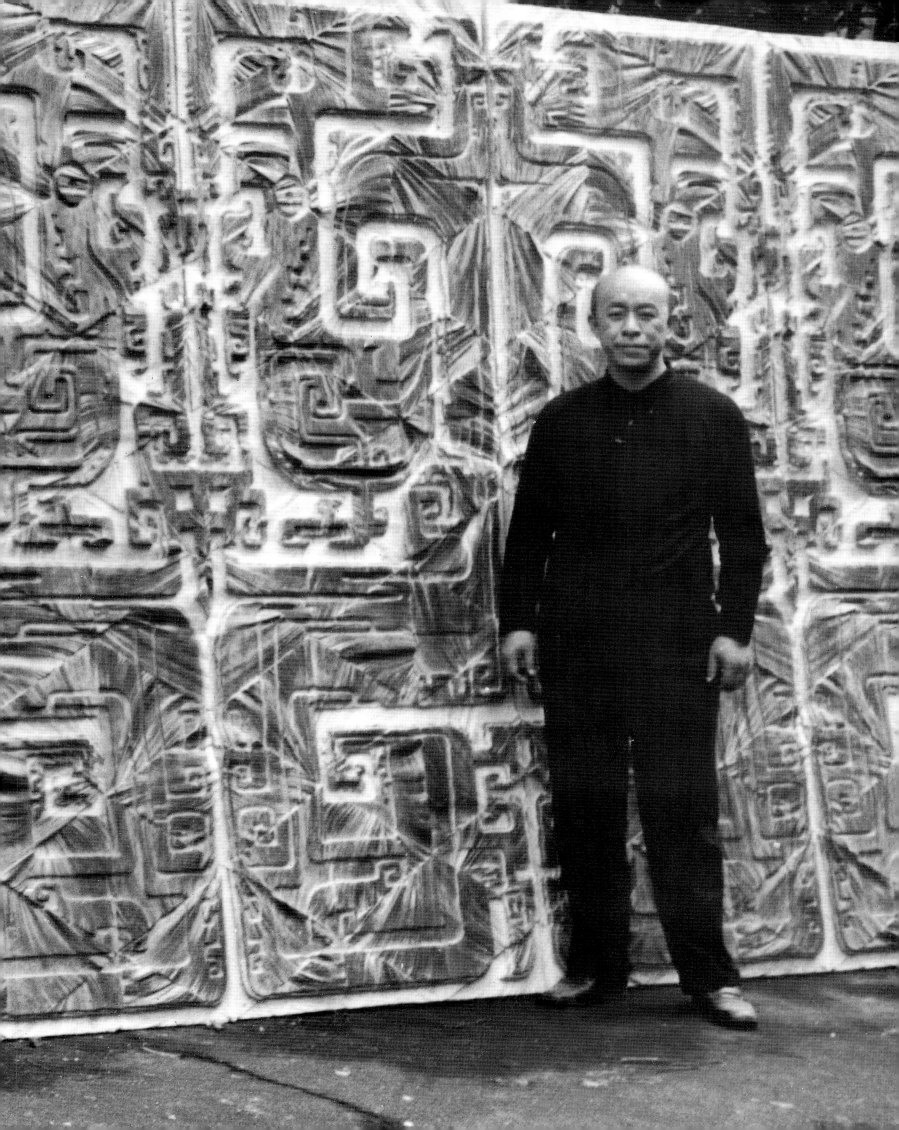

目 次

●「案名附註＊號者為經編者調整」

Contents

目 次

Contents

吳 序

　　一九九六年，楊英風教授為國立交通大學的一百週年校慶，製作了一座大型不鏽鋼雕塑〔緣慧潤生〕，從此與交大結緣。如今，楊教授十餘座不同時期創作的雕塑散佈在校園裡，成為交大賞心悅目的校園景觀。

　　一九九九年，為培養本校學生的人文氣質、鼓勵學校的藝術研究風氣，並整合科技教育與人文藝術教育，與楊英風藝術教育基金會共同成立了「楊英風藝術研究中心」，隸屬於交通大學圖書館，座落於浩然圖書館內。在該中心指導下，由楊教授的後人與專業人才有系統地整理、研究楊教授為數可觀的、未曾公開的、珍貴的圖文資料。經過八個寒暑，先後完成了「影像資料庫建制」、「國科會計畫之楊英風數位美術館」、「文建會計畫之數位典藏計畫」等工作，同時總彙了一套《楊英風全集》，全集三十餘卷，正陸續出版中。《楊英風全集》乃歷載了楊教授一生各時期的創作風格與特色，是楊教授個人藝術成果的累積，亦堪稱為台灣乃至近代中國重要的雕塑藝術的里程碑。

　　整合科技教育與人文教育，是目前國內大學追求卓越、邁向顛峰的重要課題之一，《楊英風全集》的編纂與出版，正是本校在這個課題上所作的努力與成果。

國立交通大學校長
2007 年 6 月 14 日

Preface I

June 14, 2007

In 1996, to celebrate the 100th anniversary of the National Chiao Tung University, Prof. Yuyu Yang created a large scale stainless steel sculpture named "Grace Bestowed on Human Beings". This was the beginning of the relationship between the University and Prof. Yang. Presently there are more than ten pieces of Prof. Yang's sculptures helping to create a pleasant environment within the campus.

In 1999, in order to encourage the students' understanding of humanity, to encourage academic research in artistic fields, and to integrate technology with humanity and art education, National Chiao Tung University, cooperating with Yuyu Yang Art Education Foundation, established Yuyu Yang Art Research Center which is located in Hao Ran Library, underneath National Chiao Tung University Library. With the guidance of the Center, Prof. Yang's descendants and some experts systematically compiled the sizeable and precious documents which had never shown to the public. After eight years, several projects had been completed, including the Establishment of Image Database, Yuyu Yang Digital Art Museum organized by the National Science Council, Yuyu Yang Digital Archives Program organized by the Council for Culture Affairs. Currently, *Yuyu Yang Corpus* consisting of 30 planned volumes is in the process of being published. *Yuyu Yang Corpus* is the fruit of Prof. Yang's artistic achievement, in which the styles and distinguishing features of his creation are compiled. It is an important milestone for sculptural art in Taiwan and in contemporary China.

In order to pursuit perfection and excellence, domestic and foreign universities are eager to integrate technology with humanity and art education. *Yuyu Yang Corpus* is a product of this aspiration.

President of
National Chiao Tung University
Chung-yu Wu

張序

國立交通大學向來以理工聞名，是眾所皆知的事，但在二十一世紀展開的今天，科技必須和人文融合，才能創造新的價值，帶動文明的提昇。

個人主持校務期間，孜孜於如何將人文引入科技領域，使成為科技創發的動力，也成為心靈豐美的泉源。

一九九四年，本校新建圖書館大樓接近完工，偌大的資訊廣場，需要一些藝術景觀的調和，我和雕塑大師楊英風教授相識十多年，逐推薦大師為交大作出曠世作品，終於一九九六年完成以不銹鋼成型的巨大景觀雕塑〔緣慧潤生〕，也成為本校建校百周年的精神標竿。

隔年，楊教授即因病辭世，一九九九年蒙楊教授家屬同意，將其畢生創作思維的各種文獻史料，移交本校圖書館，成立「楊英風藝術研究中心」，並於二○○○年舉辦「人文‧藝術與科技──楊英風國際學術研討會」及回顧展。這是本校類似藝術研究中心，最先成立的一個；也激發了日後「漫畫研究中心」、「科技藝術研究中心」、「陳慧坤藝術研究中心」的陸續成立。

「楊英風藝術研究中心」正式成立以來，在財團法人楊英風藝術教育基金會董事長寬謙師父的協助配合下，陸續完成「楊英風數位美術館」、「楊英風文獻典藏室」及「楊英風電子資料庫」的建置；而規模龐大的《楊英風全集》，構想始於二○○一年，原本希望在二○○二年年底完成，作為教授逝世五周年的獻禮。但由於內容的豐碩龐大，經歷近五年的持續工作，終於在二○○五年年底完成樣書編輯，正式出版。而這個時間，也正逢楊教授八十誕辰的日子，意義非凡。

這件歷史性的工作，感謝本校諸多同仁的支持、參與，尤其原先擔任校外諮詢委員也是國內知名的美術史學者蕭瓊瑞教授，同意出任《楊英風全集》總主編的工作，以其歷史的專業，使這件工作，更具史料編輯的系統性與邏輯性，在此一併致上謝忱。

希望這套史無前例的《楊英風全集》的編成出版，能為這塊土地的文化累積，貢獻一份心力，也讓年輕學子，對文化的堅持、創生，有相當多的啟發與省思。

國立交通大學前校長

Preface II

National Chiao Tung University is renowned for its sciences. As the 21ˢᵗ century begins, technology should be integrated with humanities and it should create its own value to promote the progress of civilization.

Since I led the school administration several years ago, I have been seeking for many ways to lead humanities into technical field in order to make the cultural element a driving force to technical innovation and make it a fountain to spiritual richness.

In 1994, as the library building construction was going to be finished, its spacious information square needed some artistic grace. Since I knew the master of sculpture Prof. Yuyu Yang for more than ten years, he was commissioned this project. The magnificent stainless steel environmental sculpture "Grace Bestowed on Human Beings" was completed in 1996, symbolizing the NCTU's centennial spirit.

The next year, Prof. Yuyu Yang left our world due to his illness. In 1999, owing to his beloved family's generosity, the professor's creative legacy in literary records was entrusted to our library. Subsequently, Yuyu Yang Art Research Center was established. A seminar entitled "Humanities, Art and Technology - Yuyu Yang International Seminar" and another retrospective exhibition were held in 2000. This was the first art-oriented research center in our school, and it inspired several other research centers to be set up, including Caricature Research Center, Technological Art Research Center, and Hui-kun Chen Art Research Center.

After the Yuyu Yang Art Research Center was set up, the buildings of Yuyu Yang Digital Art Museum, Yuyu Yang Literature Archives and Yuyu Yang Electronic Databases have been systematically completed under the assistance of Kuan-chian Shi, the President of Yuyu Yang Art Education Foundation. The prodigious task of publishing the *Yuyu Yang Corpus* was conceived in 2001, and was scheduled to be completed by the and of 2002 as a memorial gift to mark the fifth anniversary of the passing of Prof. Yuyu Yang. However, it lasted five years to finish it and was published in the end of 2005 because of his prolific works.

The achievement of this historical task is indebted to the great support and participation of many members of this institution, especially the outside counselor and also the well-known art history Prof. Chong-ray Hsiao, who agreed to serve as the chief editor and whose specialty in history makes the historical records more systematical and logical.

We hope the unprecedented publication of the *Yuyu Yang Corpus* will help to preserve and accumulate cultural assets in Taiwan art history and will inspire our young adults to have more reflection and contemplation on culture insistency and creativity.

Former President of
National Chiao Tung University
Chun-yen Chang

13

劉序

　　藝術的創作與科技的創新，均來自於源源不絕、勇於自我挑戰的創造力。「楊英風在交大」，就是理性與感性平衡的最佳詮釋，也是交大發展全人教育的里程碑。

　　《楊英風全集》是交大圖書館楊英風藝術研究中心與財團法人楊英風藝術教育基金會合作推動的一項大型出版計劃。在理工專長之外，交大積極推廣人文藝術，建構科技與人文共舞的校園文化。

　　在發展全人教育的使命中，圖書館扮演極關鍵的角色。傳統的大學圖書館，以紙本資料的收藏、提供為主要任務，現代化的大學圖書館，則在一般的文本收藏之外，加入數位典藏的概念，以網路科技為文化薪傳之用。交大圖書館，歷年來先後成立多個藝文研究中心，致力多項頗具特色的藝文典藏計劃，包括「科幻研究中心」、「漫畫研究中心」，與「楊英風藝術研究中心」。楊大師是聞名國內外的重要藝術家，本校建校一百週年，新建圖書館落成後，楊大師為圖書館前設置大型景觀雕塑〔緣慧潤生〕，使建築之偉與雕塑之美相互輝映，自此便與交大締結深厚淵源。

　　《楊英風全集》的出版，不僅是海內外華人藝術家少見的個人全集，也是台灣戰後現代藝術發展最重要的見證與文化盛宴。

　　交大浩然圖書館有幸與楊英風大師相遇緣慧，相濡潤生。本人亦將繼往開來，持續支持這項藝文工程的推動，激發交大人潛藏的創造力。

<div style="text-align: right">

國立交通大學圖書館館長
2007.8　劉美君

</div>

Preface III

Artistic creation and technological transformation both come from constant innovation and challenges. Yuyu Yang at National Chiao Tung University is the best interpretation that reveals the balance of rationality and sensibility; it is also a milestone showing that National Chiao Tung University (NCTU) endeavors to provide a holistic educational environment leading to the development of a well-rounded and open-minded 'person.'

Yuyu Yang Corpus is a long-term publishing project launched jointly by Yuyu Yang Art Research Center at NCTU Library and Yuyu Yang Art Education Foundation. Besides its outstanding achievements in science and engineering, National Chiao Tung University (NCTU) is also enthusiastic in promoting humanities and social studies, cultivating its unique campus culture that strikes a balance between technological advancement and humanitarian concerns.

University libraries play a key role in paving the way for a modern-day whole-person educational system. The traditional mission of a university library is to collect and access informational resources for teaching and research. However, in the electronic era of the 21 century, digital archiving becomes the mainstream of library services. Responding actively to the trend, the NCTU Library has established several virtual art centers, such as Center for Science Fiction Studies, Center for Comics Studies, and Yuyu Yang Art Research Center, with the completion of a number of digital archiving projects, preserving the unique local creativity and cultural heritage of Taiwan. Master Yang is world-renowned artist and a good friend of NCTU. In 1996, when NCTU celebrated its 100th anniversary and the open house of the new Library, Master Yang created a large, life-scrape sculpture named "Grace Bestowed on Human Beings" as a gift to NCTU, now located in front of the Library. His work inspires soaring imagination and prominence to eternal beauty. Since then, Master Yang had maintained a close and solid relationship with NCTU.

Yuyu Yang Corpus is a complete and detailed collection of Master Yang's works, a valuable project of recording and publicizing an artist's life achievement. It marks the visionary advance of Taiwan's art production and it represents one of Taiwan's greatest landmarks of contemporary arts after World War II.

The NCTU Library is greatly honored to host Master Yang's masterpieces. As the library director, I will continue supporting the partnership with Yuyu Yang Art Education Foundation as well as facilitating further collaborations. The Foundation and NCTU are both committed to the creation of an enlightening and stimulating educational environment for the generations to come.

Director, National Chiao Tung University Library
Mei-chun Liu
2007.8

15

涓滴成海

　　楊英風先生是我們兄弟姊妹所摯愛的父親，但是我們小時候卻很少享受到這份天倫之樂。父親他永遠像個老師，隨時教導著一群共住在一起的學生，順便告訴我們做人處世的道理，從來不勉強我們必須學習與他相關的領域。誠如父親當年教導朱銘，告訴他：「你不要當第二個楊英風，而是當朱銘你自己」！

　　記得有位學生回憶那段時期，他說每天都努力著盡學生本分：「醒師前，睡師後」，卻是一直無法達成。因為父親整天充沛的工作狂勁，竟然在年輕的學生輩都還找不到對手呢！這樣努力不懈的工作熱誠，可以說維持到他逝世之前，終其一生始終如此，這不禁使我們想到：「一分天才，仍須九十九分的努力」這句至理名言！

　　父親的感情世界是豐富的，但卻是內斂而深沉的。應該是源自於孩提時期對母親不在身邊而充滿深厚的期待，直至小學畢業終於可以投向母親懷抱時，卻得先與表姊定親，又將少男奔放的情懷給鎖住了。無怪乎當父親被震懾在大同雲崗大佛的腳底下的際遇，從此縱情於佛法的領域。從父親晚年回顧展中「向來回首雲崗處，宏觀震懾六十載」的標題，及畢生最後一篇論文〈大乘景觀論〉，更確切地明白佛法思想是他創作的活水源頭。我的出家，彌補了父親未了的心願，出家後我們父女竟然由於佛法獲得深度的溝通，我也經常慨歎出家後我才更理解我的父親，原來他是透過內觀修行，掘到生命的泉源，所以創作簡直是隨手捻來，件件皆是具有生命力的作品。

　　面對上千件作品，背後上萬件的文獻圖像資料，這是父親畢生創作，幾經遷徙殘留下來的珍貴資料，見證著台灣美術史發展中，不可或缺的一塊重要領域。身為子女的我們，正愁不知如何正確地將這份寶貴的公共文化財，奉獻給社會與眾生之際，國立交通大學前任校長張俊彥適時地出現，慨然應允與我們基金會合作成立「楊英風藝術研究中心」，企圖將資訊科技與人文藝術作最緊密的結合。先後完成了「楊英風數位美術館」、「楊英風文獻典藏室」與「楊英風電子資料庫」，而規模最龐大、最複雜的是《楊英風全集》，則整整斃力近五年。

　　在此深深地感恩著這一切的因緣和合，張前校長俊彥、蔡前副校長文祥、楊前館長維邦、林前教務長振德，以及現任校長吳重雨教授、圖書館劉館長美君的全力支援，編輯小組諮詢委員會十二位專家學者的指導。蕭瓊瑞教授擔任總主編，李振明教授及助理張俊哲先生擔任美編指導，本研究中心的同仁鈴如、瑋鈴、慧敏擔任分冊主編，還有過去如海、怡勳、美璟、秀惠、盈龍與珊珊的投入，以及家兄嫂奉琛及維妮與法源講寺的支持和幕後默默的耕耘者，更感謝朱銘先生在得知我們面對《楊英風全集》龐大的印刷經費相當困難時，慨然捐出十三件作品，價值新台幣六百萬元整，以供義賣。還有在義賣過程中所有贊助者的慷慨解囊，更促成了這幾乎不可能的任務，才有機會將一池靜靜的湖水，逐漸匯集成大海般的壯闊。

<div align="right">

楊英風藝術教育基金會
董事長　釋寬謙

</div>

Little Drops Make An Ocean

Yuyu Yang was our beloved father, yet we seldom enjoyed our happy family hours in our childhoods. Father was always like a teacher, and was constantly teaching us proper morals, and values of the world. He never forced us to learn the knowledge of his field, but allowed us to develop our own interests. He also told Ju Ming, a renowned sculptor, the same thing that "Don't be a second Yuyu Yang, but be yourself !"

One of my father's students recalled that period of time. He endeavored to do his responsibility - awake before the teacher and asleep after the teacher. However, it was not easy to achieve because of my father's energetic in work and none of the student is his rival. He kept this enthusiasm till his death. It reminds me of a proverb that one percent of genius and ninety nine percent of hard work leads to success.

My father was rich in emotions, but his feelings were deeply internalized. It must be some reasons of his childhood. He looked forward to be with his mother, but he couldn't until he graduated from the elementary school. But at that moment, he was obliged to be engaged with his cousin that somehow curtailed the natural passion of a young boy. Therefore, it is understandable that he indulged himself with Buddhism. We could clearly understand that the Buddha dharma is the fountain of his artistic creation from the headline - "Looking Back at Yuen-gang, Touching Heart for Sixty Years" of his retrospective exhibition and from his last essay "Landscape Thesis". My forsaking of the world made up his uncompleted wishes. I could have deep communication through Buddhism with my father after that and I began to understand that my father found his fountain of life through introspection and Buddhist practice. So every piece of his work is vivid and shows the vitality of life.

Father left behind nearly a thousand pieces of artwork and tens of thousands of relevant documents and graphics, which are preciously preserved after the migration. These works are the painstaking efforts in his lifetime and they constitute a significant part of contemporary art history. While we were worrying about how to donate these precious cultural legacies to the society, Mr. Chun-yen Chang, former President of National Chiao Tung University, agreed to collaborate with our foundation in setting up Yuyu Yang Art Research Center with the intention of integrating information technology with art. As a result, Yuyu Yang Digital Art Museum, Yuyu Yang Literature Archives and Yuyu Yang Electronic Databases have been set up. But the most complex and prodigious was the *Yuyu Yang Corpus*; it took three whole years.

We owe a great deal to the support of NCTU's former president Chun-yen Chang, former vice president Wen-hsiang Tsai, former library director Wei-bang Yang, former dean of academic Cheng-te Lin and NCTU's president Chung-yu Wu, library director Mei-chun Liu as well as the direction of the twelve scholars and experts that served as the editing consultation. Prof. Chong-ray Hsiao is the chief editor. Prof. Cheng-ming Lee and assistant Jun-che Chang are the art editor guides. Ling-ju, Wei-ling and Hui-ming in the research center are volume editors. Ju-hai, Yi-hsun, Mei-jing, Xiu-hui, Ying-long and Shan-shan also joined us, together with the support of my brother Fong-sheng, sister-in-law Wei-ni, Fa Yuan Temple, and many other contributors. Moreover, we must thank Mr. Ju Ming. When he knew that we had difficulty in facing the huge expense of printing *Yuyu Yang Corpus*, he donated thirteen works that the entire value was NTD 6,000,000 liberally for a charity bazaar. Furthermore, in the process of the bazaar, all of the sponsors that made generous contributions helped to bring about this almost impossible mission. Thus scattered bits and pieces have been flocked together to form the great majesty.

President of
Yuyu Yang Art Education Foundation
Kuan-Chian Shi

Kuan-Chian Shi

為歷史立一巨石——關於《楊英風全集》

　　在戰後台灣美術史上，以藝術材料嘗試之新、創作領域橫跨之廣、對各種新知識、新思想探討之勤，並因此形成獨特見解、創生鮮明藝術風貌，且留下數量龐大的藝術作品與資料者，楊英風無疑是獨一無二的一位。在國立交通大學支持下編纂的《楊英風全集》，將證明這個事實。

　　視楊英風為台灣的藝術家，恐怕還只是一種方便的說法。從他的生平經歷來看，這位出生成長於時代交替夾縫中的藝術家，事實上，足跡橫跨海峽兩岸以及東南亞、日本、歐洲、美國等地。儘管在戰後初期，他曾任職於以振興台灣農村經濟為主旨的《豐年》雜誌，因此深入農村，也創作了為數可觀的各種類型的作品，包括水彩、油畫、雕塑，和大批的漫畫、美術設計等等；但在思想上，楊英風絕不是一位狹隘的鄉土主義者，他的思想恢宏、關懷廣闊，是一位具有世界性視野與氣度的傑出藝術家。

　　一九二六年出生於台灣宜蘭的楊英風，因父母長年在大陸經商，因此將他託付給姨父母撫養照顧。一九四〇年楊英風十五歲，隨父母前往中國北京，就讀北京日本中等學校，並先後隨日籍老師淺井武、寒川典美，以及旅居北京的台籍畫家郭柏川等習畫。一九四四年，前往日本東京，考入東京美術學校建築科；不過未久，就因戰爭結束，政局變遷，而重回北京，一面在京華美術學校西畫系，繼續接受郭柏川的指導，同時也考取輔仁大學教育學院美術系。唯戰後的世局變動，未及等到輔大畢業，就在一九四七年返台，自此與大陸的父母兩岸相隔，無法見面，並失去經濟上的奧援，長達三十多年時間。隻身在台的楊英風，短暫在台灣大學植物系從事繪製植物標本工作後，一九四八年，考入台灣省立師範學院藝術系（今台灣師大美術系），受教溥心畬等傳統水墨畫家，對中國傳統繪畫思想，開始有了瞭解。唯命運多舛的楊英風，仍因經濟問題，無法在師院完成學業。一九五一年，自師院輟學，應同鄉畫壇前輩藍蔭鼎之邀，至農復會《豐年》雜誌擔任美術編輯，此一工作，長達十一年；不過在這段時間，透過他個人的努力，開始在台灣藝壇展露頭角，先後獲聘為中國文藝協會民俗文藝委員會常務委員（1955-）、教育部美育委員會委員（1957-）、國立歷史博物館推廣委員（1957-）、巴西聖保羅雙年展參展作品評審委員（1957-）、第四屆全國美展雕塑組審查委員（1957-）等等，並在一九五九年，與一些具創新思想的年輕人組成日後影響深遠的「現代版畫會」。且以其聲望，被推舉為當時由國內現代繪畫團體所籌組成立的「中國現代藝術中心」召集人；可惜這個藝術中心，因著名的政治疑雲「秦松事件」（作品被疑為與「反蔣」有關），而宣告夭折（1960）。不過楊英風仍在當年，盛大舉辦他個人首次重要個展於國立歷史博物館，並在隔年（1961），獲中國文藝協會雕塑獎，也完成他的成名大作——台中日月潭教師會館大型浮雕壁畫群。

　　一九六一年，楊英風辭去《豐年》雜誌美編工作，一九六二年受聘擔任國立台灣藝術專科學校（今台灣藝大）美術科兼任教授，培養了一批日後活躍於台灣藝術界的年輕雕塑家。一九六三年，他以北平輔仁大學校友會代表身份，前往義大利羅馬，並陪同于斌主教晉見教宗保祿六世；此後，旅居義大利，直至一九六六年。期間，他創作了大批極為精采的街頭速寫作品，並在米蘭舉辦個展，展出四十多幅版畫與十件雕塑，均具相當突出的現代風格。此外，他又進入義大利國立造幣雕刻專門學校研究銅章雕刻；返國後，舉辦「義大利銅章雕刻展」於國立歷史博物館，是台灣引進銅章雕刻

的先驅人物。同年（1966），獲得第四屆全國十大傑出青年金手獎榮譽。

隔年（1967），楊英風受聘擔任花蓮大理石工廠顧問，此一機緣，對他日後大批精采創作，如「山水」系列的激發，具直接的影響；但更重要者，是開啓了日後花蓮石雕藝術發展的契機，對台灣東部文化產業的提升，具有重大且深遠的貢獻。

一九六九年，楊英風臨危受命，在極短的時間，和有限的財力、人力限制下，接受政府委託，創作完成日本大阪萬國博覽會中華民國館的大型景觀雕塑〔鳳凰來儀〕。這件作品，是他一生重要的代表作之一，以大型的鋼鐵材質，形塑出一種飛翔、上揚的鳳凰意象。這件作品的完成，也奠定了爾後和著名華人建築師貝聿銘一系列的合作。貝聿銘正是當年中華民國館的設計者。

〔鳳凰來儀〕一作的完成，也促使楊氏的創作進入一個新的階段，許多來自中國傳統文化思想的作品，一一湧現。

一九七七年，楊英風受到日本京都觀賞雷射藝術的感動，開始在台灣推動雷射藝術，並和陳奇祿、毛高文等人，發起成立「中華民國雷射科藝推廣協會」，大力推廣科技導入藝術創作的觀念，並成立「大漢雷射科藝研究所」，完成於一九八○的〔生命之火〕，就是台灣第一件以雷射切割機完成的雕刻作品。這件工作，引發了相當多年輕藝術家的投入參與，並在一九八一年，於圓山飯店及圓山天文台舉辦盛大的「第一屆中華民國國際雷射景觀雕塑大展」。

一九八六年，由於夫人李定的去世，與愛女漢珩的出家，楊英風的生命，也轉入一個更為深沈內蘊的階段。一九八八年，他重遊洛陽龍門與大同雲岡等佛像石窟，並於一九九○年，發表〈中國生態美學的未來性〉於北京大學「中國東方文化國際研討會」；〈楊英風教授生態美學語錄〉也在《中時晚報》、《民眾日報》等媒體連載。同時，他更花費大量的時間、精力，為美國萬佛城的景觀、建築，進行規畫設計與修建工程。

一九九三年，行政院頒發國家文化獎章，肯定其終生的文化成就與貢獻。同年，台灣省立美術館為其舉辦「楊英風一甲子工作紀錄展」，回顧其一生創作的思維與軌跡。一九九六年，大型的「呦呦楊英風景觀雕塑特展」，在英國皇家雕塑家學會邀請下，於倫敦查爾西港區戶外盛大舉行。

一九九七年八月，「楊英風大乘景觀雕塑展」在著名的日本箱根雕刻之森美術館舉行。兩個月後，這位將一生生命完全貢獻給藝術的傑出藝術家，因病在女兒出家的新竹法源講寺，安靜地離開他所摯愛的人間，回歸宇宙渾沌無垠的太初。

作為一位出生於日治末期、成長茁壯於戰後初期的台灣藝術家，楊英風從一開始便沒有將自己設定在任何一個固定的畫種或創作的類型上，因此除了一般人所熟知的雕塑、版畫外，即使油畫、攝影、雷射藝術，乃至一般視為「非純粹藝術」的美術設計、插畫、漫畫等，都留下了大量的作品，同時也都呈顯了一定的藝術質地與品味。楊英風是一位站在鄉土、貼近生活，卻又不斷追求前衛、時時有所突破、超越的全方位藝術家。

一九九四年，楊英風曾受邀為國立交通大學新建圖書館資訊廣場，規畫設計大型景觀雕塑〔緣慧潤生〕，這件作品在一九九六年完成，作為交大建校百週年紀念。

一九九九年，也是楊氏辭世的第二年，交通大學正式成立「楊英風藝術研究中心」，並與財團法人楊英風藝術教育基金會合作，在國科會的專案補助下，於二○○○年開始進行「楊英風數位美術館」建置計畫；隔年，進一步進行「楊英風文獻典藏室」與「楊英風電子資料庫」的建置工作，並著手《楊英風全集》的編纂計畫。

二○○二年元月，個人以校外諮詢委員身份，和林保堯、顏娟英等教授，受邀參與全集的第一次諮詢委員會；美麗的校園中，散置著許多楊英風各個時期的作品。初步的《全集》構想，有三巨冊，上、中冊為作品圖錄，下冊為楊氏日記、工作週記與評論文字的選輯和年表。委員們一致認為：以楊氏一生龐大的創作成果和文獻史料，採取選輯的方式，有違《全集》的精神，也對未來史料的保存與研究，有所不足，乃建議進行更全面且詳細的搜羅、整理與編輯。

由於這是一件龐大的工作，楊英風藝術教育教基金會的董事長寬謙法師，也是楊英風的三女，考量林保堯、顏娟英教授的工作繁重，乃商洽個人前往交大支援，並徵得校方同意，擔任《全集》總主編的工作。

個人自二○○二年二月起，每月最少一次由台南北上，參與這項工作的進行。研究室位於圖書館地下室，與藝文空間比鄰，雖是地下室，但空曠的設計，使得空氣、陽光充足。研究室內，現代化的文件櫃與電腦設備，顯示交大相關單位對這項工作的支持。幾位學有專精的專任研究員和校方支援的工讀生，面對龐大的資料，進行耐心的整理與歸檔。工作的計畫，原訂於二○○二年年底告一段落，但資料的陸續出土，從埔里楊氏舊宅和台北的工作室，又搬回來大批的圖稿、文件與照片。楊氏對資料的蒐集、記錄與存檔，直如一位有心的歷史學者，恐怕是台灣，甚至海峽兩岸少見的一人。他的史料，也幾乎就是台灣現代藝術運動最重要的一手史料，將提供未來研究者，瞭解他個人和這個時代最重要的依據與參考。

《全集》最後的規模，超出所有參與者原先的想像。全部內容包括兩大部份：即創作篇與文件篇。創作篇的第1至5卷，是巨型圖版畫冊，包括第1卷的浮雕、景觀浮雕、雕塑、景觀雕塑，與獎座，第2卷的版畫、繪畫、雷射，與攝影；第3卷的素描和速寫；第4卷的美術設計、插畫與漫畫；第5卷除大事年表和一篇介紹楊氏創作經歷的專文外，則是有關楊英風的一些評論文字、日記、剪報、工作週記、書信，與雕塑創作過程、景觀規畫案、史料、照片等等的精華選錄。事實上，第5卷的內容，也正是第二部份文件篇的內容的選輯，而文卷篇的詳細內容，總數多達二十冊，包括：文集三冊、研究集五冊、早年日記一冊、工作札記二冊、書信四冊、史料圖片二冊，及一冊較為詳細的生平年譜。至於創作篇的第6至12卷，則完全是景觀規畫案；楊英風一生亟力推動「景觀雕塑」的觀念，因此他的景觀規畫，許多都是「景觀雕塑」觀念下的一種延伸與擴大。這些規畫案有完成的，也有未完成的，但都是楊氏心血的結晶，保存下來，做為後進研究參考的資料，也期待某些案子，可以獲得再生、實現的契機。

類如《楊英風全集》這樣一套在藝術史界，還未見前例的大部頭書籍的編纂，工作的困難與成敗，還不只在全書的架構和分類；最困難的，還在美術的編輯與安排，如何將大小不一、種類材質繁複的圖像、資料，有條不紊，以優美的視覺方式呈現出來？是一個巨大的挑戰。好友台灣師大美術系教授李振明和他的傑出弟子，也是曾經獲得一九九七年國際青年設計大賽台灣區金牌獎的張俊哲先生，可謂不計酬勞地以一種文化貢獻的心情，共同參與了這件工作的進行，在

此表達誠摯的謝意。當然藝術家出版社何政廣先生的應允出版，和他堅強的團隊，尤其是柯美麗小姐辛勞的付出，也應在此致上深深的謝意。

　　個人參與交大楊英風藝術研究中心的《全集》編纂，是一次美好的經歷。許多個美麗的夜晚，住在圖書館旁招待所，多風的新竹、起伏有緻的交大校園，從初春到寒冬，都帶給個人難忘的回憶。而幾次和張校長俊彥院士夫婦與學校相關主管的集會或餐聚，也讓個人對這個歷史悠久而生命常青的學校，留下深刻的印象。在對人文高度憧憬與尊重的治校理念下，張校長和相關主管大力支持《楊英風全集》的編纂工作，已為台灣美術史，甚至文化史，留下一座珍貴的寶藏；也像在茂密的藝術森林中，立下一塊巨大的磐石，美麗的「夢之塔」，將在這塊巨石上，昂然矗立。

　　個人以能參與這件歷史性的工程而深感驕傲，尤其感謝研究中心同仁，包括鈴如、瑋鈴、慧敏，和已經離職的怡勳、美璟、如海、盈龍、秀惠、珊珊的全力投入與配合。而八師父（寬謙法師）、奉琛、維妮，為父親所付出的一切，成果歸於全民共有，更應致上最深沈的敬意。

總主編 蕭瓊瑞

21

A Monolith in History : About The *Yuyu Yang Corpus*

The attempt of new art materials, the width of the innovative works, the diligence of probing into new knowledge and new thoughts, the uniqueness of the ideas, the style of vivid art, and the collections of the great amount of art works prove that Yuyu Yang was undoubtedly the unique one In Taiwan art history of post World War II. We can see many proofs in *Yuyu Yang Corpus*, which was compiled with the support of the National Chiao Tung University.

Regarding Yuyu Yang as a Taiwanese artist is only a rough description. Judging from his background, he was born and grew up at the juncture of the changing times and actually traversed both sides of the Taiwan Straits, Japan, Europe and America. He used to be an employee at Harvest, a magazine dedicated to fostering Taiwan agricultural economy. He walked into the agricultural society to have a clear understanding of their lives and created numerous types of works, such as watercolor, oil paintings, sculptures, comics and graphic designs. But Yuyu Yang is not just a narrow minded localism in thinking. On the contrary, his great thinking and his open-minded makes him an outstanding artist with global vision and manner.

Yuyu Yang was born in Yilan, Taiwan, 1926, and was fostered by his grandfather and grandmother because his parents ran a business in China. In 1940, at the age of 15, he was leaving Beijing with his parents, and enrolled in a Japanese middle school there. He learned with Japanese teachers Asai Takesi, Samukawa Norimi, and Taiwanese painter Bo-chuan Kuo. He went to Japan in 1944, and was accepted to the Architecture Department of Tokyo School of Art, but soon returned to Beijing because of the political situation. In Beijing, he studied Western painting with Mr. Bo-chuan Kuo at Jin Hua School of Art. At this time, he was also accepted to the Art Department of Fu Jen University. Because of the war, he returned to Taiwan without completing his studies at Fu Jen University. Since then, he was separated from his parents and lost any financial support for more than three decades. Being alone in Taiwan, Yuyu Yang temporarily drew specimens at the Botany Department of National Taiwan University, and was accepted to the Fine Art Department of Taiwan Provincial Academy for Teachers (is today known as National Taiwan Normal University) in 1948. He learned traditional ink paintings from Mr. Hsin-yu Fu and started to know about Chinese traditional paintings. However, it's a pity that he couldn't complete his academic studies for the difficulties in economy. He dropped out school in 1951 and went to work as an art editor at *Harvest* magazine under the invitation of Mr. Ying-ding Lan, his hometown artist predecessor, for eleven years. During this period, because of his endeavor, he gradually gained attention in the art field and was nominated as a member of the standing committee of China Literary Society Folk Art Council (1955-), the Ministry of Education's Art Education Committee (1957-), the National Museum of History's Outreach Committee (1957-), the Sao Paulo Biennial Exhibition's Evaluation Committee (1957-), and the 4th Annual National Art Exhibition, Sculpture Division's Judging Committee (1957-), etc. In 1959, he founded the Modern Printmaking Society with a few innovative young artists. By this prestige, he was nominated the convener of Chinese Modern Art Center. Regrettably, the art center came to an end in 1960 due to the notorious political shadow - a so-called Qin-song

Event (works were alleged of anti-Chiang). Nonetheless, he held his solo exhibition at the National Museum of History that year and won an award from the ROC Literary Association in 1961. At the same time, he completed the masterpiece of mural paintings at Taichung Sun Moon Lake Teachers Hall.

Yuyu Yang quit his editorial job of *Harvest* magazine in 1961 and was employed as an adjunct professor in Art Department of National Taiwan Academy of Arts (is today known as National Taiwan University of Arts) in 1962 and brought up some active young sculptors in Taiwan. In 1963, he accompanied Cardinal Bing Yu to visit Pope Paul VI in Italy, in the name of the delegation of Beijing Fu Jen University alumni society. Thereafter he lived in Italy until 1966. During his stay in Italy, he produced a great number of marvelous street sketches and had a solo exhibition in Milan. The forty prints and ten sculptures showed the outstanding Modern style. He also took the opportunity to study bronze medal carving at Italy National Sculpture Academy. Upon returning to Taiwan, he held the exhibition of bronze medal carving at the National Museum of History. He became the pioneer to introduce bronze medal carving and won the Golden Hand Award of 4th Ten Outstanding Youth Persons in 1966.

In 1967, Yuyu Yang was a consultant at a Hualien marble factory and this working experience had a great impact on his creation of Lifescape Series hereafter. But the most important of all, he started the development of stone carving in Hualien and had a profound contribution on promoting the Eastern Taiwan culture business.

In 1969, Yuyu Yang was called by the government to create a sculpture under limited financial support and manpower in such a short time for exhibiting at the ROC Gallery at Osaka World Exposition. The outcome of a large environmental sculpture, "Advent of the Phoenix" was made of stainless steel and had a symbolic meaning of rising upward as Phoenix. This work also paved the way for his collaboration with the internationally renowned Chinese architect I.M. Pei, who designed the ROC Gallery.

The completion of "Advent of the Phoenix" marked a new stage of Yuyu Yang's creation. Many works come from the Chinese traditional thinking showed up one by one.

In 1977, Yuyu Yang was touched and inspired by the laser music performance in Kyoto, Japan, and began to advocate laser art. He founded the Chinese Laser Association with Chi-lu Chen and Kao-wen Mao and China Laser Association, and pushed the concept of blending technology and art. "Fire of Life" in 1980, was the first sculpture combined with technology and art and it drew many young artists to participate in it. In 1981, the 1st Exhibition & Congress of the International Society for Laser Artland at the Grand Hotel and Observatory was held in Taipei.

In 1986, Yuyu Yang's wife Ding Lee passed away and her daughter Han-Yen became a nun. Yuyu Yang's life was transformed to an inner stage. He revisited the Buddha stone caves at Loyang Long-men and Datung Yuen-gang in 1988, and two years later, he published a paper entitled "The Future of Environmental Art in China" in a Chinese Oriental Culture International Seminar at

Beijing University. The "Yuyu Yang on Ecological Aesthetics" was published in installments in China Times Express Column and Min Chung Daily. Meanwhile, he spent most time and energy on planning, designing, and constructing the landscapes and buildings of Wan-fo City in the USA.

In 1993, the Executive Yuan awarded him the National Culture Medal, recognizing his lifetime achievement and contribution to culture. Taiwan Museum of Fine Arts held the "The Retrospective of Yuyu Yang" to trace back the thoughts and footprints of his artistic career. In 1996, "Lifescape - The Sculpture of Yuyu Yang" was held in west Chelsea Harbor, London, under the invitation of the England's Royal Society of British Sculptors.

In August 1997, "Lifescape Sculpture of Yuyu Yang" was held at The Hakone Open-Air Museum in Japan. Two months later, the remarkable man who had dedicated his entire life to art, died of illness at Fayuan Temple in Hsinchu where his beloved daughter became a nun there.

Being an artist born in late Japanese dominion and grew up in early postwar period, Yuyu Yang didn't limit himself to any fixed type of painting or creation. Therefore, except for the well-known sculptures and wood prints, he left a great amount of works having certain artistic quality and taste including oil paintings, photos, laser art, and the so-called "impure art": art design, illustrations and comics. Yuyu Yang is the omni-bearing artist who approached the native land, got close to daily life, pursued advanced ideas and got beyond himself.

In 1994, Yuyu Yang was invited to design a Lifescape for the new library information plaza of National Chiao Tung University. This "Grace Bestowed on Human Beings", completed in 1996, was for NCTU's centennial anniversary.

In 1999, two years after his death, National Chiao Tung University formally set up Yuyu Yang Art Research Center, and cooperated with Yuyu Yang Foundation. Under special subsidies from the National Science Council, the project of building Yuyu Yang Digital Art Museum was going on in 2000. In 2001, Yuyu Yang Literature Archives and Yuyu Yang Electronic Databases were under construction. Besides, *Yuyu Yang Corpus* was also compiled at the same time.

At the beginning of 2002, as outside counselors, Prof. Bao-yao Lin, Juan-ying Yan and I were invited to the first advisory meeting for the publication. Works of each period were scattered in the campus. The initial idea of the corpus was to be presented in three massive volumes - the first and the second one contains photos of pieces, and the third one contains his journals, work notes, commentaries and critiques. The committee reached into consensus that the form of selection was against the spirit of a complete collection, and will be deficient in further studying and preserving; therefore, we were going to have a whole search and detailed arrangement for Yuyu Yang's works.

It is a tremendous work. Considering the heavy workload of Prof. Bao-yao Lin and Juan-ying Yan, Kuan-chian Shih, the

President of Yuyu Yang Art Education Foundation and the third daughter of Yuyu Yang, recruited me to help out. With the permission of the NCTU, I was served as the chief editor of *Yuyu Yang Corpus*.

I have traveled northward from Tainan to Hsinchu at least once a month to participate in the task since February 2002. Though the research room is at the basement of the library building, adjacent to the art gallery, its spacious design brings in sufficient air and sunlight. The research room equipped with modern filing cabinets and computer facilities shows the great support of the NCTU. Several specialized researchers and part-time students were buried in massive amount of papers, and were filing all the data patiently. The work was originally scheduled to be done by the end of 2002, but numerous documents, sketches and photos were sequentially uncovered from the workroom in Taipei and the Yang's residence in Puli. Yang is like a dedicated historian, filing, recording, and saving all these data so carefully. He must be the only one to do so on both sides of the Straits. The historical archives he compiled are the most important firsthand records of Taiwanese Modern Art movement. And they will provide the researchers the references to have a clear understanding of the era as well as him.

The final version of the *Yuyu Yang Corpus* far surpassed the original imagination. It comprises two major parts - Artistic Creation and Archives. Volume I to V in Artistic Creation Section is a large album of paintings and drawings, including Volume I of embossment, lifescape embossment, sculptures, lifescapes, and trophies; Volume II of prints, drawings, laser works and photos; Volume III of sketches; Volume IV of graphic designs, illustrations and comics; Volume V of chronology charts, an essay about his creative experience and some selections of Yang's critiques, journals, newspaper clippings, weekly notes, correspondence, process of sculpture creation, projects, historical documents, and photos. In fact, the content of Volume V is exactly a selective collection of Archives Section, which consists of 20 detailed Books altogether, including 3 Books of literature, 5 Books of research, 1 Book of early journals, 2 Books of working notes, 4 Books of correspondence, 2 Books of historical pictures, and 1 Book of biographic chronology. Volumes VI to XII in Artistic Creation Section are about lifescape projects. Throughout his life, Yuyu Yang advocated the concept of "lifescape" and many of his projects are the extension and augmentation of such concept. Some of these projects were completed, others not, but they are all fruitfulness of his creativity. The preserved documents can be the reference for further study. Maybe some of these projects may come true some day.

Editing such extensive corpus like the *Yuyu Yang Corpus* is unprecedented in Taiwan art history field. The challenge lies not merely in the structure and classification, but the greatest difficulty in art editing and arrangement. It would be a great challenge to set these diverse graphics and data into systematic order and display them in an elegant way. Prof. Cheng-ming Lee, my good friend of the Fine Art Department of Taiwan National Normal University, and his pupil Mr. Jun-che Chang, winner of the 1997 International Youth Design Contest of Taiwan region, devoted themselves to the project in spite of the meager remuneration. To whom I would

like to show my grateful appreciation. Of course, Mr. Cheng-kuang He of The Artist Publishing House consented to publish our works, and his strong team, especially the toil of Ms. Mei-li Ke, here we show our great gratitude for you.

It was a wonderful experience to participate in editing the Corpus for Yuyu Yang Art Research Center. I spent several beautiful nights at the guesthouse next to the library. From cold winter to early spring, the wind of Hsin-chu and the undulating campus of National Chiao Tung University left me an unforgettable memory. Many times I had the pleasure of getting together or dining with the school president Chun-yen Chang and his wife and other related administrative officers. The school's long history and its vitality made a deep impression on me. Under the humane principles, the president Chun-yen Chang and related administrative officers support to the *Yuyu Yang Corpus*. This corpus has left the precious treasure of art and culture history in Taiwan. It is like laying a big stone in the art forest. The "Tower of Dreams" will stand erect on this huge stone.

I am so proud to take part in this historical undertaking, and I appreciated the staff in the research center, including Ling-ju, Wei-ling, Hui-ming, and those who left the office, Yi-hsun, Mei-jing, Ju-hai, Ying-long, Xiu-hui and Shan-shan. Their dedication to the work impressed me a lot. What Master Kuan-chian Shih, Fong-sheng, and Wei-ni have done for their father belongs to the people and should be highly appreciated.

Chief Editor of the *Yuyu Yung Corpus*
Chong-ray Hsiao

Chong-ray Hsiao

景觀規畫
Lifescape design

◆台北內雙溪景觀雕塑學校規畫案 *（未完成）

The project of the School of Lifescape Sculpture in Nei-shuangxi, Taipei*(1972 - 1974)

時間、地點：1972-1974、台北市內雙溪

◆背景概述

　　楊英風針對台北內雙溪土地陸續規畫了設立藝術學院以及建立文化觀光特區的構想，其規畫目的秉持著一貫的教育信念，並以促進雕塑藝術發展為努力。規畫構想計有：〈台北花蓮立體造型展計畫〉（1967.6）、〈呦呦藝院構想草案〉（1972.4.30）、〈輔仁大學呦呦藝工學院構想草案〉（1972.6.28）、〈輔仁大學文學院雕塑造型學系構想草案〉（1972.6.28）、〈中國造型藝術學院規畫草案〉（1972.8.25）、〈輔仁大學文學院美術工程學系規畫草案〉（1972.9.4）、〈「內雙溪」及「淡水河畔」風景區開發建議草案──陽明山管理局觀光顧問團第一次會議提案〉（1972.12.14）〈中國雕塑景觀學校擬議〉（1973.5.10）、〈中國景觀雕塑學校籌創簡介〉（1974.7.26）等。 *（編按）*

◆規畫構想

壹、〈台北花蓮立體造型展計畫〉──中華民國五十六年六月寫於台北

　　本計畫重點在規畫台北立體造型研究中心以及花蓮雕山工作隊與大理石工廠美術部，訓練人才，以發展台灣大理石與木竹等的外銷工業。並奠定立體美術在台灣的基礎。

　　但求台北立體造型研究中心能在一處適當的場地，作多目標的發展，故擬定台北國家雕塑公園的發展計畫，使「台北立體造型研究中心」成為國家雕塑公園計畫中的一部份。

（甲）、國家雕塑公園計畫：

一、構想：

　　（一）在台北市郊具有發展觀光事業的適當地點，（如陽明山或外雙溪、士林等），發展為具有特色的國家雕塑公園，使台北立體造型研究中心能在此一充滿雕塑藝術氣氛的環境中設立。

　　（二）仿製中國古代、現代以及外國的雕塑品，陳列在此公園中，使國人及觀光旅客能在公園中，看到中國歷代古藝術品的演進過程，以及中國現代雕塑藝術的成就，並可讓遊人在公園中將中國雕塑藝術品與世界各國雕塑加以比較。

　　（三）使該公園能成為表現中國古今文化之處，並使今日雕塑藝術家，能以自己作品在該公園展出，為最高榮譽，非但使這個觀光的公園負起教育、觀光、宣傳、休閒的責任，並負起對國內雕刻藝術鼓勵、刺激的功能。

二、目的：

　　（一）配合「無煙囪工業」的發展，創造最具特色的藝術觀光區。並成為我國大理石及木竹製品無形的宣傳地。

　　（二）使仰慕中國文化的外國旅客，非但能看到中國古代的藝術品，並能看到中國現代藝術發展的方向。

　　（三）配合復興文化運動的展開，使遊人在花光山色，在微風月夜，在鳥語蟲鳴中。大

口地咀嚼這些深具教育價值的東西，增長國人對自己系統的信心，並激發國人創造的動力。

(四)翻造大批雕塑品與國外交換，並可供國內各級學校教學之用，亦可做為都市裝飾之用。

三、包括部分：

(一)中國立體藝術品部份：

(1) 古代部份：

1. 方法：將古代藝術品放大或複製，以便加以陳列。並成立翻製工廠，仿照義大利翡冷翠國立藝術研究院的作法，建立各項翻製設備。有石膏的翻製、銅的鑄造、木石的雕刻。

2. 目的：整理歷代中國雕塑品，將其翻製品，依需要加以適度的放大，可在公園中露天陳列、可送往其他都市城鎮美化公園或觀光區、可作為雕塑資料，作為創造現代造型的基礎。

3. 收集：古代藝術品的翻造，可從下列各處收集資料以整理：故宮博物院、南港中央研究院、歷史博物館、民間收藏家。並可組隊從民間藝術品中加以採集，採集的地點可分各類廟宇、高山族地區等。

(2) 現代部份：

1. 範圍：包括純藝術雕塑、工藝品、或日常生活用品及建築的新造型，只要具有獨特研究貢獻，能代表今日中國立體藝術之精華者，皆屬收集展出的對象。

2. 辦法：經專設委員會評定後，可由國家公園頒給獎金及獎牌列入國家雕塑公園的展出，使這裡的展出，成為現代雕塑家最大的榮譽。

3. 目的：使成為露天的現代雕塑藝術陳列館，對國人說，是創造新造型的動力，對外國遊客說，是研究中國新的立體發展之場所。

(二)外國立體藝術品部份：

(1) 將外國雕塑品分地區及年代加以展出。

(2) 開始時可以翻造工廠自行翻製國外有名雕塑品，以便展出。

(3) 利用國際雕塑藝術仿製品的交換計畫，將我們精選的中國古代或現代雕塑仿製品，分別向世界各國交換，既可滿足國家雕塑公園展出的需要，又可促進國際藝術的交流，更可在世界各國人們的心目中贏得我中華文化應得的尊重。

(三) 立體造型研究中心部份：

(1) 創設目的：培養人才，以擔負起大理石、木、竹等製品的立體藝術設計及發展的重任。

(2) 學制：

1. 招考對立體美術有特殊成就者十人，聘為研究員。

2. 研究範圍包括各種材料的立體美術研究與立體造型設計。

3. 研究內容包括：

手工藝品設計

工業設計（產品美化）

建築設計（家具至都市計畫的設計）

生活環境設計（如庭園、公園、國土整理等）

純美術雕塑

（3）設備：

1. 工廠：為一長型大廠房，寬如普通教室的長度，牆高約四公尺，房頂成人字型，房頂一邊蓋瓦，另一邊（北邊）為玻璃，以便廠房內獲得充分的光線。

廠房房頂有可吊巨塊大理石的滑輪裝置，滑輪並可隨需要移動至廠房的任何部分，以便於雕塑。

廠房內一邊有直通室外的鐵軌，任何巨大木石，可以滑車順鐵軌載入廠房。

廠房內的間隔，可依需要而移動。設計成可以放置在廠房的一邊。

2. 普通教室：約三間。

3. 研究室：每位教授儘可能有一間自己的研究室，作為私人雕塑之用。

4. 立體美術陳列館：專門陳列研究後的產品。

5. 資料室：設置圖書及美術資料。

6. 經理室：負責產品之銷售與對外之交際。

7. 編輯室：出版立體美術教育之叢書，與中、英文對照之雜誌，雜誌中除介紹中國古代與現代的雕塑，推廣立體美術概念，介紹雕塑藝術外，並在有意、無意間，介紹台灣大理石、木、竹的新產品，合廣告與學術於一爐，以廣收宣傳之效。

（乙）花蓮雕山工作隊與大理石工廠美廠部：

一、 目的：訓練雕山工作隊人才及發展大理石成品人才。

二、 大理石的展望：

（一）花蓮大理石為最具外銷潛力之工業。

（二）以意大利為例，意大利生產之大理石不比台灣好太多，但大理石成為意大利最重要的換取外匯工業。一九六五年生產大理石原石及製成品之出口金額為一千六百五十九萬美元。外銷最大地區為美國，其次為加拿大、西德、英國、法國。我們若能在大理石上創造中國獨特的造型，我們的大理石製品必將能在國際市場上一爭長短。

意大利單卡拉拉（Carrara）一地，一九六五年進口大理石原石即高達一百十五萬美元。

（三）雕山工作隊除了可以發展台灣東部「國家雕塑公園」，發展太魯閣等地區的觀光事業外，並可隨時應國外雕山工程的需要，作技術上與勞力的輸出。

（四）學制：設立初級班及高級班

（1）初級班：

1. 招考初中以上程度，在美術與設計上有特殊興趣或已有若干成就之學生約廿人。

2. 二年制，畢業後可入高級班深造。

3. 其訓練內容，針對大理石加以研究，訂定下列各種課程：

泥塑、素描之基本訓練。

美術理論。

美術設計。

大理石專題研究。

外國語言。

實習。

（2）高級班：

1. 招考對立體造型與美術有較高素養者十數人。

2. 三年制，學生以程度編班，但集中上課。

3. 訓練內容與初級班同。

4. 高級班畢業後，有特殊天賦者，送往國外深造。

（3）學費：完全公費。

（4）師資：各項課程應聘有專門師資。

（5）實習：

1. 大理石工廠內。

2. 太魯閣山壁、山窟、山頭等。

（6）創辦中華民國三年季國際雕塑展，其地點可分別在東部或台北國家雕塑公園。

（7）每年夏季可招待世界各國雕塑名家，前往花蓮雕刻遊覽。上述二者對介紹台灣大理石產品與中國雕塑技術，將能收最大之宣傳作用。有助於中國大理石產品與雕塑技術的外銷。

貳、〈輔仁大學文學院雕塑造型學系構想草案〉——中華民國六十一年六月二十八日寫於台北

序言

　　近年科技文明的突飛猛進，帶來社會、經濟、政治、文化等結構的巨變。從這些明顯的變化中，我們享受到豐富的科技研究成果，如交通行程的縮短，能源多樣性用途的應用，節省人力的機械操作，而更拓殖了多采多姿的生活領域。但是，同樣的，我們受諸科技文明進展的遺害，也足等量齊觀。如生活空間的汙染與公害、機械化的緊張、冰冷與重壓、物慾的極度高昇、道德精神的薄弱與墮落、經濟基礎的大幅懸殊等種種社會缺陷，也顯著的暴露與增加。對此問題的關注，早已是現代人不容逃避的責任。

　　在藝術機能的表達上，當然，不可避免的也受到此巨變風潮的影響，過去那種個人主義、狹隘的、單元性的藝術研究創作方式，面對如此快速的社會變遷，便逐漸產生一種孤寂與無能的感覺，以及缺乏與社會溝通的衝動，而生出恐怕被遺忘的隱憂。藝術的功能幾乎被科技文明的浪潮淹沒。因此，敏感的社會關切者們，從經驗的累積中、現狀的瞭解中，發現了當今社會失去平衡的造因；不可諱言的，那就是「科技」與「藝術」的進展，失去了互相制衡作用的關係。許多年以來，國際間先進國家，早在此問題上不斷從事研究，而且已有具體的成果。他們正在結合「科技」與「藝術」的功能，從事重建社會平衡的努力。這是當代明智之士的覺悟，也是大家此刻所努力的目標。

輔大文學院雕塑造型學系就是針對與之相同的目標而籌設的。因為，在我們的生活空間中，類似以上的問題早已產生，而且程度日趨嚴重，急切需要解決。

「雕塑造型學系」，當然必須是超越過去那種「純為欣賞或表達個人情感意志的」雕塑訓練之用途與範疇，而擴大為具有與廣大社會需要結合的能力，因此它的目標是運用立體美學的訓練，創造真實有用的生活環境，而不單是培養一個只有開展覽會能力的「雕塑家」。

本來，雕塑造型在基本訓練上，就較其他的藝術形式更切近實際、更講求立體與整體關係的顧全。而且雕塑除了意念的創造外，更需要科技配合的實際操作，方能完成。而且，現實生活的內容與環境本身，嚴格的說，就是多項立體藝術巨大、複雜機動性組合。因此，雕塑造型的藝術，自當更有能力理解生活需要與科技配合的問題，在結合「科技」與「藝術」的作為上，自然便捷於接近完美。

況且，目前政府當局的教育政策，正決定今後在高等教育方面應以大量培育科技人才為重要目標（見六十一年六月廿六日民族晚報），雕塑造型的應用，恰好符合此項教育目標，它能重視科技的配合，援助社會機動性的需要，而且，更勝一層的是，又可以藝術化的人性表現，來彌補科技獨特發展單薄面的缺陷。

因此雕塑造型學系，可以提供研究與實驗的場所，集中有共同志趣的人士，共同奮勉，為中國合理的現代建設，尋找可行途徑，建立符合人性需要高度的文化指標。結合「藝術」和「科技」的調和發展，使藝術家有能力直接參與社會的建設，發揮藝術的具體功能，科技家不單是物質的製造者，也是文化的培植者，二者在統一而完整合作體系中，由現在的建設邁向未來。

一、 雕塑造型學系的生活空間──名為「呦呦學園」。

「呦呦」是鹿的鳴聲，當山野裡的鹿兒們，發現了美好的草食，就呦呦然的鳴叫起來，呼喚招引同伴們前來分享美食的快樂。這是我國詩經中所記述的詩句。鹿兒跳躍在蒼穹大地之間，牠們守望相助、憂樂同當，使美好的發現，在大家參與享樂的剎那，變得更美好、更豐實。

於是，我們至盼，叫著「呦呦」這樣的雕塑學園，就這樣的散發溫純寬厚的「呦呦」精神，盡所有的誠懇，向人們呼喚，報知一切「美」、「善」、「真」、「聖」的發現，並引發繼起的回聲，蕩漾人間。

因此「呦呦」是一個特殊的呼號，代表雕刻造型學系與自然溝通，對人間呼喚，傳達它的目標與旨望。

當然，我們所能做到的是：雕塑造型範疇內的園地墾植，雖然僅止於此，假如我們能命著「呦呦」的名而生，執著它的信而行，使這個世界湧現更美好的事物，那麼，做為這個世界中一隻小小的鹿的希望，就這樣的滿足了。

二、雕塑造型學系的研究宗旨：

（一）探究中華立體美學的精奧，發掘人與自然和諧相生相成的途徑。

（二）謀求東方對宇宙認知整體性的精神史觀與現代西方表現於科技的整體性物理史觀的調和，以至並駕齊驅。

（三）推展立體藝術教育結合於人文、科技的研練，帶動整體性的教育，作用於目前推向未來的生活空間有意義的創造。

（四）正視社會的反映和需要，彌補工業化、商業化所造成的缺陷；化解冰冷，調理零亂，滋育社會的生機。

三、雕塑造型學系的組成：

（一）本系為附屬於輔仁大學文學院的獨立研究學系，學系本身設立管理委員會，維持固定永久性的經營，獨立行使職權，綜理事務。

（二）本系設有七大學組：

（1）理論藝術學組──培育藝術理論家。

（2）繪畫藝術學組──培育生活繪畫家。

（3）雕塑藝術學組──培育造型雕塑家。

（4）育樂藝術學組──培育生活藝術家。

（5）景觀藝術學組──培育環境造型家。

（6）傳播藝術學組──培育情報藝術家。

（7）工業藝術學組──培育工業藝術家。

【1】理論藝術學組

教學宗旨：

1.培養藝術理論家，建立藝術性評論的權威性，維護藝術正道。

2.探究東西藝術本質的理論，進而規畫東方未來必然發展的立體美學途徑，闡揚中華藝術精神。

3.導引有創造才能的藝術家與人間結合，並協助其發展益於人間改造的功能。

4.蒐集有關藝術的豐富情報，整理研究並傳播於適切的需要上，確立整體性藝術開發的目標。

5.結合有理想的藝術家共同致力於美好的生活空間創造，建立國家高度的文化自信與榮耀。

教學內容：

1.藝術史

2.哲學史

3.藝術鑑賞

4.藝術心理學

5.人文社會學（民俗、地理之研究）

6.環境學（人文生態之研究）

7.未來學

8.美學等

【2】繪畫藝術學組

教育宗旨：

1.培養生活繪畫家，維護藝術節操，保全純真的文化進展。

2.凝鍊東方整體觀的生活藝術特質，理悟人性的需要，認識人文的歷史經驗與地域的背景特性。

3.培養活潑純真的繪畫精神與技巧，不單造就個體的表現，更應用之滲透大

衆生活，美化社會形質。

4. 注意群體研究合作的訓練，增擴整體性的理解領域，尋找切合社會需要的目標。

5. 技術訓練與藝術本質的研究同時並進，塑造繪畫家的完美人格，方能流露出自然純真的情感，表達於作品。

6. 建立廣泛的學科基礎認識，機動性安排學習活動，最後依性向與天賦選擇科目做專精的研究。

教學內容：

1. 繪畫史

2. 美學

3. 中國文化史

4. 人類文化史

5. 人體工學

6. 人間工學

7. 繪畫心理學

8. 材料學

9. 製圖學

10. 色彩學

11. 光學

12. 造型學

13. 空間表現學

14. 環境學

15. 未來學

16. 素描、速寫、書法、金石等之研練。

17. 水墨、水彩、油畫、版畫、壁畫等之研練。

【3】雕塑藝術學組

教學宗旨：

1. 培養造型雕塑家，建立現代中華有尊嚴的造型特性。

2. 從平面藝術訓練中，精練想像力的表達，即所謂意到手到，以便隨心所欲整理意念與靈感。

3. 把握整體性的造型，剖析主題與環境的關係，慎思物體與空間的緊密相關性。

4. 培養對現有空間必然條件的體認，與根據意念處理嶄新空間的創造能力。

5. 探究人類整體性的感覺需要的領域，並使其獲得適切的滿足。

6. 理解宇宙立體存在的事實對人類的影響，肩負建設未來有益於會改善的創造責任，而不單是個人創作慾望與情感的滿足。

教學內容：

1. 平面基本訓練

2. 立體美學

3. 造型學

　　4. 環境學

　　5. 人體工學

　　6. 人間工學

　　7. 雕塑學

　　8. 雕塑心理學

　　9. 雕塑史

　　10. 藝術史

　　11. 未來學

　　12. 光學

　　13. 音響學

　　14. 材料學

　　15. 解剖學

　　16. 雕塑實習等

【4】育樂藝術學組

　　教學宗旨：

　　1. 培養生活藝術家，整理創造現代生活方式，健全身心的正常發展，增進生活美感與有效的休閒活動。

　　2. 研究源於東方歷史、地理必然性所產生的傳統生活文化，結合現代科學與歷史、地理、人文的關係，建立健全獨特的現代生活文化觀念與理論，並普遍推行實踐。

　　3. 運用天賦予人之「愛美」的情操、「造美」的本能來豐富生活的形質，昇華人類的欲望，提高精神與物質生活的尊嚴。

　　4. 依據人類整體性感官舒適必要的體認、創造一個完整的精神與物質調和的感覺境界。

　　5. 提高大眾化的生活藝術水準，維護有特性的生活文化，充實健康活潑的生活內容。

　　教學內容：

　　1. 生理學

　　2. 心理學

　　3. 倫理學

　　4. 養生學

　　5. 武藝學

　　6. 生活美學

　　7. 易經（中國哲學史）

　　8. 旅遊學

　　9. 音樂研究

　　10. 影劇研究

　　11. 舞蹈研究

　　12. 家政研究

【5】景觀藝術學組

教學宗旨：

1. 培養環境造型家，改善基於人性需要的現代生活空間，從中塑造群眾明朗活潑的性格。

2. 體認先天環境與後天環境對人的影響，確認環境必然性的因素；及時間、空間、人間的相關性，與謀取其調和發展。建立推動環境整理的信心與責任感，進而培養實踐能力。

3. 保護先天自然的環境、創造後天自然的影響力，解除現存的精神與物質公害，創造廣大社會面的嶄新氣質與民生環境。

4. 徹悟東方整體生活的基本觀念，研究立體美學活潑擴大運用的方法。

5. 發掘過去生活空間的研究成果，結合現代社會的需要，培養對未來生活空間的想像力與構造力。

教學內容：

1. 環境學（包括造園學）

2. 人間工學

3. 建築學

4. 工程美學

5. 社區計畫學

6. 生態學

7. 地理學

8. 人文社會學

9. 環境衛生學

10. 育樂設計學

11. 雕塑造型實習

12. 模型學

13. 美學

14. 未來學

15. 測量學

【6】傳播藝術學組

教學宗旨：

1. 培養情報（information）藝術家，發揮傳播媒體功能，促進社會有責任感而機動性的改革。

2. 慎視傳播媒體的影響力，從事傳播文化的整理與改進，研究其有效運用的速度與範圍，發揮準確的文化導引力。

3. 運用傳播工具推介過去與現代的文化成果，提高大眾生活文化，普及有理想、有系統的教育材料，與教育功能。

4. 溝通人間的和諧關係，建立人間親切而廣博的了解與合作。

5. 結合個別、單元性的建設為整體相關性的建設工程，加強社會建設團結的緊密度（避免消息隔絕、獨行其是的局部建設計畫）。

教學內容：

1. 心理學

2. 記號理論學

3. 大眾傳播學

4. 映像學

5. 公共關係學

6. 通訊學

7. 印刷學

8. 人類文化學

9. 環境學

10. 社會學

11. 邏輯學等

【7】工業藝術學組

教學宗旨：

1. 培養工業藝術家，結合科技與藝術，創造高度適應人性需要的產品與環境，改善人間生活。

2. 應用工業藝術化的理念，扭轉科技文明疏離人間的發展趨勢，增進「人」與「物」正常關係的理解與調整。

3. 促進工業技術人性化的革新，解除工業文明造成的精神物質環境雙重的汙染與公害。

4. 實踐應用科技與人文科學共同的並行研究，以對人間需要高敏感度的理解基礎，創造科技功能對人間最有效的貢獻。

教學內容：

1. 造型論

2. 工業設計（包括機械構造的理解，工業產品設計，居住空間設計等）

3. 人間工學

4. 生態學

5. 社會學

6. 人類文化學

7. 未來學

8. 計算機研究

9. 動力資源研究

10. 工業實習

11. 市場調查等

四、 籌備處：

辦公室（兼陳列設備）設備費二十萬元（5）。介紹費 20 萬元（6）。

空間：約六十建坪，月租一萬元（1）。維持費每月三萬元（2）。

工作人員：楊英風、劉蒼芝、楊平獻、孫永驥（總務）、助手二人（輪流），會計一名、工友一名、助手一名。（共十名）平均月給六千元，每月六萬元（3）。（外圍工作人員：朱武維、李季準、顧獻梁、趙丕誠、秦華、有馬康純、林木土、王紹楨、呂儒經、王廣滇等）。

（1）＋（2）＋（3）＝每月十萬元，半年六十萬元。

（4）＋（5）＋（6）＝ 100 萬元籌備期間費用。

輔大文學院雕塑造型學系籌設步驟

一、同道者之聚集研究。

二、雕塑造型學系構想草案。

三、草案提交輔大文學院研究。

四、成立籌備工作委員會。

五、設立籌備處，訂定籌備期限一年。

六、聘請工作人員，推行各項籌備事務。

七、請于校長簽呈教宗保祿六世，履行贈送西方歷代名雕塑仿製品之允諾（曾於斐冷翠
　　挑選之石膏製品約百件）。

八、籌集建系基金，編列預算。

九、壹萬坪獻地過戶手續費約需十五萬元。

十、系地增購（每坪約三百五十元）。

十一、測量。

十二、系地總設計。

十三、製圖與製作模型。

十四、建築申請。

十五、建造（開山、整形、建築）。

十六、造路（約一公里長）。

十七、種植造園（現場有豐富造園石材與水源）。

十八、建造雕塑工作室與製作工廠，就地解決造園及翻製作品等問題。

十九、雕塑佈置（校內雕塑公園之籌設）。

二十、動物之飼育（如鹿、鴿等鳥獸類、水族類等）。

二十一、招生計畫（六十二年度開始）。

二十二、招收研究生（六十一年度第二學期開始）協助建系研究。

二十三、師資延聘。

顧問：于斌、葉公超、有馬康純、顧獻梁、辜偉甫、呂儒經、趙丕誠、秦華、陳逸松、林木
　　　土。

董事會：辜偉甫、于斌、葉公超、陳逸松、林木土、有馬康純、顧獻梁、 Mr. Robert B
　　　　SHEEKS 、劉介宙。

成立時間：六十一年八月。

第一屆預算：三千萬。

造路：半公里五十萬加二十萬（買地三百坪左右）＝ 70 萬

增購土地：一萬五千坪 X400 元＝六佰萬元

參、〈中國造型藝術學院規畫草案〉——中華民國六十一年八月廿十五日寫於台北

概要

目的：教育基本精神與教學原則在於：

一、謀求「科技」與「藝術」進展之平衡，結合「科技」與「藝術」的功能，了解今日世界所面對的生活環境危機，研究方法解除此項危機，創造真實，適切而有意義的生活空間。

二、提供研究與實驗場所，集中人才，為中國未來合理化的空間建設（如東部生活空間開發計畫，及其他社區建設、都市計畫）尋找可行途徑，建立符合人性需要的高度文化指標。

三、探究中國立體、平面美學的精奧、發掘人與自然和諧相生相成的途徑，正視社會的反映及需要，彌補工、商業化所造成的缺陷，滋育社會的生機。

院長：由董事會遴聘。

學部：

一、研究院：（設於本院）研究員滿額 21 人，修業年限二至四年

　　學組畫分：

基地配置圖

（一）繪畫藝術學　3人

（二）雕塑藝術學　3人

（三）景觀藝術學　3人

（四）理論藝術學　3人

（五）工業藝術學　3人

（六）傳播藝術學　3人

（七）育樂藝術學　3人

二、大學部：（設於內湖）入學生滿額120人，修業年限四年。

學系畫分：

（八）繪畫藝術學系（繪畫系）　　30人

（九）雕塑藝術學系（雕塑系）　　30人

（十）景觀藝術學系（環境美化系）　30人

（十一）建築藝術學系（建築系）　30人

三、專修科：（設於本院）專修生滿額140人，修業年限二至三年。

科系畫分：

（十二）繪畫藝術科　20人

（十三）雕塑藝術科　20人

（十四）景觀藝術科　20人

（十五）理論藝術科　20人

（十六）工業藝術科　20人

（十七）傳播藝術科　20人

（十八）育樂藝術科　20人

院址：台北市士林區內雙溪溪山里

學院面積：應有面積十二公頃，現有面積二‧七七三四公頃。

學院行政財務組織：

(一)財團法人組織：財務基金管理

1.顧問

2.董事長

3.常務董事

4.董事

5.監事

(二)研究發展委員會：籌設建校

名額：

(三)行政畫分：

1.院長、副院長──綜理學院政策性事務。

2.系科主任、學組組長──為各學系、科、組督導人。

3.教務長──綜理教學事務、督導教務部。

4.訓導長──綜理生活輔導事務、督導訓導部。

5.總務長──綜理學院庶務、督導總務部。

基地位置圖

6.會計組長──督導會計室。

7.出納組長──督導出納組。

8.人事室主任──督導人事管理。

9.圖書館長──督導圖書館經營、圖書館設資料中心。

10.公共關係室主任──督導傳播、展出、出版、交際、對外聯繫。

11.學生聯誼會長──督導學生聯誼會，及與學校聯繫工作。

12.課外活動組組長──督導課外活動、及育樂設計。

13.福利委員會

14.獎學金管理委員會

15.保健中心主任

16.「呦呦學園」管理委員會

17.其他

(四)產業經營部：設主任，督導實習工廠工房事務及負責與校外工廠聯繫，派學生外出實習。

說明

一、學院空間簡介：學院空間又名為「呦呦學園」──文化村

「呦呦」是鹿的鳴聲，當山野裡的鹿兒們，發現了美好的草食，就呦呦然的鳴叫起來，呼喚召引同伴們前來分享美食的快樂。這是我國詩經中所記述的詩句。鹿兒跳躍在穹蒼大地之間，牠們守望相助，憂樂同當，使美好的發現，在大家參與享樂的刹那，變得更美好，更豐實。

於是，我們至盼，叫著「呦呦」這樣的藝術學園，就這樣的散發溫純寬厚的「呦呦」精神，盡所有的誠懇，向人們呼喚，報知一切「美」、「善」、「真」、「愛」的發現，並引發繼起的回聲，蕩漾人間。

因此「呦呦」是一個特殊的呼號，代表造型藝術學院與自然溝通，對人間呼喚，傳達它的目標與旨望。

當然，我們所能做到的是；造型藝術範疇內的園地墾植，雖然僅止於此，假如我們能命著「呦呦」的名而生，執著它的信而行，使這個世界湧現更美好的事物，那麼，做為這個世界中一隻小小的鹿的希望，就這樣的滿足了。

1.地點：內雙溪溪山里，該區尚未經過有計畫的開發。

2.建地：現有面積二‧七七三四公頃，周圍尚有私有山地，可供擴建，每坪約 N.T.三百五十元，另留有公地。

3.環境：建地後倚緩坡，前對山環缺口，視野開擴，高度適中，有山泉、小樹、石材（當地儲量甚豐）。附近有一小瀑布與石谷，為國家公園的預定地，刻在由私人整理中，該地早已成為一小有名氣的郊遊區。

內雙溪進口處為著名之國家故宮博物院，是中國歷代文物精華的收藏與展示場所，為觀光旅客遊賞勝地。

此外，據聞由私人興辦之現代美術館，也將建置於學院鄰近。

綜此優勢有三：

（1）自然氣勢優美、單純，便於有效建立特殊氣質的校園，如「呦呦學園」其名。

基地照片

基地照片　左下圖為楊英風（右）與好友顧獻樑教授（中）

（2）是古典中國文化學術研究中心，便於配合教學研習。

（3）將為近代文化學術的研習中心，（正在發展中）。

此獨特氣氛，實為發展文化特區的有效環境。在此，學院有系統的研究文化藝術推展，樹立適合未來社會生活需要的文化藝術指標。學院即成為文化區的中心及其精神上的代表者，對促進地方繁榮，提高生活素質，帶動藝術風潮，裨益甚大。

4.交通：內雙溪瀑布附近將為各種公車的終點站。由台北至該地有二條路線，乘車時間約十五－廿分鐘，至為便捷。

二、學院組織：（甲）研究所　設於本院

　　　　　　　（乙）大學部　設於內湖

　　　　　　　（丙）專修科　設於本院

（甲）研究所：為學院首先設立的機構，暫置於台北市建校籌備辦公處。

（一）成立時間：預計一九七二年九月至次年三月間籌設完成。

（二）目的：

1. 儲備專家訓練師資

2. 推動建校研究規畫

（三）研究員額：

初期招收 21 人，平均按專長配分於七學組，每組 3 人，配合學院七大科系做教學研究。

（四）資歷：

性別不拘，年齡五十至二十五歲，學歷有無均可，但重實際能力與經驗。

（五）修業期限：

學院以上畢業或肄業者 5 年

專科畢業者 3 年

其他 3-4 年

（六）費用：食宿公費、研究費待遇相同，優秀學員有獎勵金。

（七）修業方式：

1. 有正式藝術教育訓練基礎者與非正式而富天賦才幹及工作經驗者，畫分職責同於一學組進行研究。例如：每小組 3 人中，1 人重理論原則之研究，2 人重實際工作研究，互相磨礪檢討，以推動建校規畫。

2. 各學組聘有專家或教授指導研究。

（八）修業階段：

1. 首先在校研究。

2. 出國進修或在國內離校參加社會實際工作研究，工作天須 90 天以上。

3. 返校協助建校及再深造，期限兩年，期滿後隨學員志趣留校任教。

　　△出國進修及交換學生辦法另訂。

（九）研究學組：分組研究，整體規畫，分七大學組，每組 3 人，滿額 21 人。

1. 繪畫藝術學組：3 人

2. 雕塑藝術學組：3 人

3. 景觀藝術學組：3 人

4. 理論藝術學組：3 人

5. 工業藝術學組：3 人

6. 傳播藝術學組：3 人

7. 育樂藝術學組：3 人

（十）工作分期：

1. 第一期：一九七二年九月至一九七三年九月推動第 1.2.3.4.建科之研究，以及做大學部建系規則。

2. 第二期：一九七三年九月至一九七四年三月推動第 5.6.7.項建科規畫。

（十一）各學組研究教學宗旨及內容：

1. 繪畫藝術學組：（第一期計畫）

• 研究宗旨：

（1）培養生活繪畫家，維護藝術節操，保全純真的文化進展。

（2）凝鍊東方整體觀的生活藝術特質，理悟人性的需要，認識人文的歷史經驗與地域的背景特性。

（3）培養活潑純真的繪畫精神與技巧，不單造就個體的表現，更應用之滲透大眾生活，美化社會形質。

（4）注意群體研究合作的訓練，增擴整體性的理解領域，尋找切合社會需要的目標。

（5）技術訓練與藝術本質的研究同時並進，塑造繪畫家的完美人格，使其流露出自然純真的情感，表達於作品。

（6）建立廣泛的學科基礎認識，機動性安排學習活動最後依性向與天賦選擇科目做專精的研究。

• 研究內容：（針對大學部及專修科教學之研究，雖分三小組研究但仍以第（3）項實用方面為依歸及目標，以下學組均係相同目標）。

（1）東方繪畫（1 人）

（2）西方繪畫（1 人）

（3）平面造型與設計（1 人）

• 整體性 3 人共同研究教學必修科目

（1）東西繪畫史

（2）人類文化史

（3）東西社會發展史（包括經濟、政治等）

（4）中國文化史

（5）中國哲學史

（6）中國文學史

（7）人體工學

（8）人間工學

（9）環境學

（10）未來學

（11）繪畫心理學

（12）平面造型與設計指導實習

（13）平面美學

　　△個別性選修精細之專題研究：

　　針對（1）（2）（3）項所屬科目，依興趣與指導教授研究為所屬科目有關之細部專題，做成報告，成為專家，以便帶領學生，培養人才。

　　△其他個人必備之基礎教育訓練不列

2. 雕塑藝術學組：（第一期計畫）

● 研究宗旨：

（1）培養造型雕塑家，探討現代中華有尊嚴的造型特性。

（2）從平面藝術訓練中，精鍊想像力的表達，即所謂意到手到，以便隨心所欲整理意念與靈感。

（3）把握整體性的造型，剖析主題與環境的關係，慎思物體與空間的緊密相關性。

（4）培養對現有空間必然條件的體認，與根據意念處理嶄新空間的創造能力。

（5）探究人類整體性感覺需要的領域，並使其獲得適切的滿足。

（6）理解宇宙立體存在的事實對人類的影響，肩負建設未來有益於社會改善的創造責任，而不單是個人創作慾望與情感的滿足。

● 研究內容：

（1）東方雕塑（1人）

（2）西方雕塑（1人）

（3）立體造型與設計（1人）

● 整體性 3 人共同研究教學必修科目

（1）東西雕塑史

（2）雕塑美學

（3）雕塑心理學

（4）雕塑學

（5）人類文化史

（6）東西社會發展史（包括經濟、政治等）

（7）中國文化史

（8）中國哲學史

（9）中國文學史

（10）人體工學

（11）人間工學

（12）環境學

（13）未來學

（14）立體造型與設計指導實習

　　　△個別性選修精細之專題研究：同前

　　　△其他個人必備之基礎教育不列。

3. 景觀藝術學組：（第一期計畫）

● 研究宗旨：

（1）培養環境造型家，改善基於人性需要的現代生活空間，從中塑造群眾明朗活潑的性格。

（2）體認先天環境與後天環境對人的影響、確認環境必然性的因素；即時間、空間、人間的相關性，與謀取其調和發展。建立推動環境整理的信心與責任感，進而培養實踐能力。

（3）保護先天自然的環境、創造後天自然的影響力，解除現存的精神與物質公害，創造廣大社會面的嶄新氣質與民生環境。

（4）徹悟東方整體生活的基本觀念，研究立體美學活潑擴大運用的方法。

（5）發掘過去生活空間的研究成果，結合現代社會的需要，培養對未來生活空間的想像力與構造力。

- 研究內容：同前
 （1）東方景觀（1人）
 （2）西方景觀（1人）
 （3）景觀造型與設計（1人）

- 整體性3人共同研究教學必修科目
 （1）東西環境史
 （2）環境論
 （3）景觀設計論
 （4）工程美學
 （5）建築學
 （6）生態學
 （7）社區計畫
 （8）公害防治學
 （9）室內設計（包括用品、用俱等工藝性之設計）
 （10）個體建築及庭園設計（生活空間設計）
 （11）都市與國土之規畫處理
 （12）人類文化史
 （13）東西社會發展史（包括經濟、政治等）
 （14）中國文化史
 （15）中國哲學史
 （16）中國文學史
 （17）人體工學
 （18）人間工學
 （19）未來學
 （20）景觀造型與設計（實用與創造指導）
 　　　△個別性選修精細之專題研究：同前
 　　　△其他個人必備之基礎教育不列。

4. 理論藝術學組：（第一期計畫）

- 研究宗旨：
 （1）培養藝術理論家，建立藝術評論的權威性，維護藝術正道。

（2）探究東西藝術本質的理論，進而規畫東方未來必然發展的立體美學途徑，闡揚中華藝術精神。

（3）導引有創造才能的藝術家與人間結合，並協助其發揮益於人間改造的功能。

（4）蒐集有關藝術的豐富情報，整理研究並傳播於適切的需要上，確立整體性藝術開發的目標。

（5）結合有理想的藝術家共同致力於美好的生活空間創造，建立國家高度的文化自信與榮耀。

- 研究內容：同前

（1）東方藝術論（1人）

（2）西方藝術論（1人）

（3）鑑賞與批評（1人）（現代、過去、未來藝途的檢討及研設）

- 整體性3人共同研究教學必修科目

（1）東西藝術史

（2）人類文化史

（3）社會發展史（包括經濟、政治等）

（4）中國文化史

（5）文學史

（6）中國哲學史

（7）西洋哲學史

（8）文藝心理學

（9）人文社會學

（10）藝術欣賞

（11）人體工學

（12）人間工學

（13）環境學

（14）未來學

（15）西洋文學史

（16）美學

（17）鑑賞與批評之發表與指導

 △個別性選修精細之專題研究：同前

 △其他個人必備之基礎教育不列。

5.工業藝術學組：（第二期計畫）

- 研究宗旨：

（1）培養工業藝術家，結合科技與藝術，創造高度適應人性需要的產品與環境，改善人間生活。

（2）應用工業藝術化的理念，扭轉科技文明疏離人間的發展趨勢，增進「人」與「物」正常關係的理解與調整。

（3）促進工業技術人性化的革新，解除工業文明造成的精神物質環境雙重的污染與公害。

（4）實踐應用科技與人文科學共同並行研究，使對人間需要具高敏感度的理解基

礎，創造科技功能對人間最有效的貢獻。

- 研究內容題要：

　工業公害及其防治　　　（1人）

　工業與自然之配合

　工業與人的關係

　（2）未來工業設計　　　（1人）

　（3）能源開發　　　　　（1人）

- 整體性5人共同研究教學必修科目

　（1）東西產業史

　（2）人類文明史

　（3）經濟學

　（4）東西社會發展史

　（5）中國產業文明史

　（6）環境學

　（7）人體工學

　（8）人間工學

　（9）未來學

　（10）動力資源學

　（11）生態學

　（12）工業設計與改良（包括機械、產品、居住空間用具等）

　（13）……

　　　　△個別性選修精細之專題研究：同前

　　　　△其他個人必備之基礎教育不列

6. 傳播藝術學組：（第二期計畫）

- 研究宗旨：

　（1）培養情報（information）藝術家，發揮傳播媒體功能，促進社會有責任感而機動性的改革。

　（2）慎視傳播媒體的影響力，從事傳播文化的整理與改進，研究其有效運用的速度與範圍，發揮準確的文化導引力。

　（3）運用傳播工具推介過去與現代的文化成果，提高大眾生活文化，普及有理想有系統的教育材料，與教育功能。

　（4）溝通人間的和諧關係，建立人間親切而廣博的了解與合作。

　（5）結合個別，單元性的建設為整體相關性的建設工程，加強社會建設團結的緊密度（避免消息隔絕獨行其是的局部建設計畫）。

- 研究內容題要：

　（1）映象（視覺）媒體（1人）

　（2）音響（聽覺）媒體（1人）

　（3）文字（印刷）媒體（1人）

　（4）人間媒體（以人本身為媒體之交通）

- 整體性3人共同研究教學必修科目

（1）大眾傳播學

（2）公共關係學

（3）人類文明史

（4）東西社會發展史

（5）心理學

（6）倫理學

（7）環境學

（8）邏輯學

（9）人間工學

（10）人體工學

（11）末來學

（12）記號學

（13）媒體設計

（14）音響工學

（15）映象工學

（16）印刷工學

（18）……

　　　　△個別性選修精細之專題研究：同前

　　　　△其他個人必備之基礎教育不列。

7. 育樂藝術學組：（第二期計畫）

• 研究宗旨：

（1）培養生活藝術家，整理創造現代生活方式，健全身心的正常發展，增進生活美感與有效的休閒活動。

（2）研究源於東方歷史、地理必然性所產生的傳統生活文化，結合現代科學與歷史、地理、人文的關係，建立健全獨特的現代生活文化觀念與理論，並普遍推行實踐。

（3）運用天賦予人之「愛美」的情操、「造美」的本能來豐富生活的形質，昇華人類的慾望，提高精神與物質生活的尊嚴。

（4）依據人類整體性感官舒適必要的體認、創造一個完整的精神與物理調和的感覺境界。

（5）提高大眾化的生活藝術水準，維護有特性的生活文化，充實健康活潑的生活內容。

• 研究內容題要：

（1）東方育樂傳統　（1人）

（2）西方育樂傳統　（1人）

（3）育樂設計與推廣（1人）

• 整體性 3 人共同研究教學必修科目：

（1）傳統東方育樂史

（2）傳統西方育樂史

（3）東西民俗學

　　　　　　（4）倫理學

　　　　　　（5）生理學

　　　　　　（6）心理學

　　　　　　（7）生活美學

　　　　　　（8）中國文化史

　　　　　　（9）人類文化史

　　　　　　（10）中國養生學

　　　　　　（11）中國武藝學

　　　　　　（12）中國哲學史（易經等）

　　　　　　（13）旅遊學

　　　　　　（14）音樂研究

　　　　　　（15）舞蹈研究

　　　　　　（16）影劇研究

　　　　　　（17）家政研究

　　　　　　（18）育樂設計

　　　　　　　　△個別性選修精細之專題研究：同前

　　　　　　　　△其他個人必備之基礎訓練不列。

（十二）　研究所七學組共有必修課業，可集中由教授指導，不分組別，從事研究整理，編輯教學課程與內容。

肆、〈「內雙溪」及「淡水河畔」風景區開發建議草案──陽明山管理局觀光顧問團第一次會議提案〉──中華民國六十一年十二月十四日寫於台北

建議動機：　擬就陽明山管理局觀光顧問團第一次會議（61年12月15日於陽明公園舉行）討論提要、提出整體性規畫陽明山轄內風景區草案。

建議目的：　為推廣文化宣教之觀光事業、提高國民旅遊興趣，規畫「內雙溪」及「淡水河畔」風景特區之開發。

建設原則：

一、　充分利用環境的特質、作有系統的安排、機動性的配合自然景態、有目的的運用環境的資源、協進自然的調和、絕對避免在有意或無意中抹殺自然的特質。

二、　遊賞區的特性化、找出環境的特性、亦強調此種特性使之成為主題鮮明的特點。此外避免不相干事物的介入，例如：利用當地的特殊資源、生產獨特的藝品或食品出售，但禁止普通在市面上到處流通的商品雜入，亦可協助建立遊賞區的特性。

三、　環境整理的重點化、衡量人地時的資源、集中力量專注於某一主題的系列開發建設、捨棄一些習慣性的裝飾枝節；像亭台樓閣、紅牆綠瓦的建置等。如利用陽明山的溫泉水源，闢設一大規模的天然浴池，單純的、細心的經營它。因此天然浴池即成為陽明山實用性的重點。

四、　建立由專家統籌規畫施工的制度、避免非專家的干涉與建議。慎選專家信賴專家尊重

專家是環境整建成功的要素。

建設位置：

一、內雙溪地區：瀑布其四周山坡地。

二、淡水河畔區：淡水河畔及淡水沿海地區。

建設題目：

一、內雙溪地區：

　　（一）雙溪石園

　　（二）雕塑公園

　　（三）國立現代美術館

　　（四）民俗館

　　（五）國際兒童村

二、淡水河畔區：

　　「水鄉」

整建理由：

一、現有公園遊樂區形式千篇一律，花草亭台已漸使遊客厭倦。內雙溪區，因地勢、因資源的利用，可望造成一新奇有趣的特區，引進遊客。

二、國民遊樂場所，無論對國民對國外人士，俱應是「沒有屋頂的教室」富有宣教責任。

三、避免遊客密集於某特定風景區，如陽明山、烏來等地，造成交通擁塞而降低遊客遊賞數率，有計畫的疏散遊客至其他地區，開發新觀光資源勝於改善既定規模。

四、從外雙溪的故宮到內雙溪的風景特區，可串連為完整的文教風景線，從古老到現代、從過去到未來，都有了關照與獨特的欣賞主題。

五、可做為一九七五年世界海洋博覽會的中繼站（詳見後「水鄉」一節）。

一、內雙溪地區——

（1）雙溪石園

　　（一）內雙溪小瀑布及其天然石谷早已成為台北近郊頗具價值之遊覽地區，惜年來未有整體性開發，任其凌亂滯留民間草率處理，天然美景，勢將遭受破壞。為保護自然環境，宜速規畫之。

　　（二）瀑布與石谷的配合，是剛柔俱備的調和。取其地勢及現成的石材加以修整，使成為一天然與人工石園。

　　（三）石谷的石材雖多，但品質欠佳，而花蓮有蘊藏極豐富的奇石，品質精良、型態特異、色澤鮮麗、價格低廉，若與石谷之石配合處置，造成石園，效果當更突出。

　　（四）中國人原是最早懂得玩賞石頭的民族，一系成熟的石藝文化形成中華文化的一大特色，影響及至繪畫、雕塑、（山水畫、刻作）庭園設計（假山怪石）等藝術。為維護此文化特質，對石頭的認識及欣賞，實應大力提倡。（詳附件：「從一顆石頭觀看世界」——美術雜誌六十一年十二月份）

　　（五）石園係大規模之前所未有之設計，不同於習見之室內雅石欣賞，必能予人壯觀新

穎幽雅之感，不但可以容納眾多國內遊客、對國際人士而言，更具有實質內容的吸引力。

（2）雕塑公園

（一）延長外雙溪的「中華文物風景線」至內雙溪，可容納更多的遊客、欣賞中華文物另一種時代性的型態。

（二）雕塑公園的設置乃是：利用故宮博物院、中央研究院、歷史博物館等的收藏精華，將其造型特點做整體或片面的放大，將原物的仿製品及說明放在旁邊，置於露天陳列。此種做法可使古物活在現代的空間裡，遊人行走其間，若進入文物森林，真正做到以現代創造發揚中華文化，對國人對外人都可盡其宣教功能。

（三）在雕塑公園中陳列現代的中國藝術品。

（四）引進外國的藝術仿製品做戶外陳列，使其成為國際性的雕塑公園，或邀請國際間的藝術家在其間工作，留下作品做永久展示。（詳見「今日世界」本月497期中—「友誼道路」上的雕塑一文）

（五）雕塑公園所表現的是現代的氣息，純粹的創造活動，跟外雙溪的故宮恰好形成一新一舊一今一古一內一外的契合，連成一個完整的文教體系。

（3）國立現代美術館

（一）國內迄今尚無一較具規模的現代美術館，供收藏展示現代藝術品。如能在此一文教風景線上，設一國立現代美術館，實對現代藝術的保存與發揚貢獻良多。

（二）故宮是讓遊客看舊有文物精華，止於此事不夠的。容易造成外國人士的錯覺；謂此地只有過去沒有現在。事實上，現代藝術的推介已不只是一種潮流風尚，而是已成為一種必要。

（三）國立現代美術館的設立，可使中華文物在新舊上有個比照，達成藉古勵今的目的，跟故宮合為一體的兩面相輔相成。

（4）民俗館

（一）台灣文化延伸到中華文化的成就之研究，及中西民俗文化藝術之比較。

（二）集中政府及民間的民俗資料，作有系統的整理及展示。

（三）舉辦民俗演講、座談會等活動、建立資料的交換關係。

（四）民俗研究展示是民間生活的透視，是最直接、最親切的生活文化教材。

（五）在觀眾的遊賞中、間接的對民族文化有了認識，有助於鄉土情、同胞愛的生成，更可幫助國外人士了解我們。

（5）國際兒童村

（一）健全兒童事業，帶給兒童快樂、幸福。促使生氣蓬勃之青年群眾誕生，為吾國民族孕育生命之活力。

（二）建立有規模、有組織、有理想的兒童事業，用以分擔解決目前家庭中不能克盡責任之兒童教育。

（三）培養兒童活潑、冒險及富創造、富想像之個性，進而造成能獨立、敢自立、肯負責之民族成員。

（四）把握兒童「興趣」，藉「遊戲」活動，達到教育目的。

（五）建設「兒童天地」，不但供國內兒童活動，尚可做為舉辦國際兒童活動場所。

（六）經營方式：

1. 玩具商店

2. 兒童讀物供銷社

3. 兒童用物公司

4. 少年俱樂部

5. 兒童劇場

6. 童話世界

7. 兒童未來世界

二、淡水河畔區──水鄉

（一）利用淡水河畔河海並容的天然地勢的優點，建設一供遊賞教育的「水鄉」，展開
　　　對水產海洋的研究及其資源的開發。

（二）一九七五年三月二日，日本將於琉球本部半島西北部與其沿海地區舉行為期半年
　　　的海洋博覽會。這是一個在世界上首次以海洋為對象的國際博覽會。博覽會的主
　　　題是：海洋未來的展望，屆時預計有五百萬人前往參觀。

（三）近百年間的海洋科學，雖然讓我們明白了一些海洋結構及其變化跡象，但是大部
　　　份那些廣大海洋的存在，隔著又冷又暗的重壓，對我們而言，簡直可說比月球還
　　　要神秘不可知，因此，實在說，海洋的研究，對人類而言，遠比太空的研究來得
　　　重要。因為地球上三分之二的面積是被海水覆蓋著的，海洋可說是生命的故鄉、
　　　人類的母體，深藏著許多可能性與魅力。

　　　隨著人口的膨脹和慾望的多樣化，海洋的開發成為必要，人類對海洋的依存度增
　　　高。但是不容忽視的是；海洋的空間與資源也是有限的。因此，以漁業而言，由
　　　「捕捉魚業」轉入「養殖漁業」的研究是必要的。無止境的捕取活動應該以主動培
　　　殖活動來代替。

（四）海洋有限度的淨化作用無法應對今產業迅速開發產生的廢物，漸漸形成海洋的汙
　　　染，問題日益嚴重。

（五）人類對以上的問題已經意識到其危機，並且正在集結智慧，深加反省。迫切地要
　　　使清潔而富饒的海洋再生。因此和平的國際間協力合作來探求海洋的未來、保全
　　　海洋環境、開發途徑的新發現、樹立新的海洋文化是絕對成為必要的了。

（六）為了建立海與人的交通、享受海洋最大限度的賜予，海洋未來展望的探求是全人
　　　類當前面臨的共同課題。此次的 '75 年海洋博覽會更是以此為研究目標。為了適
　　　應世界潮流的需要，以及顧全我們此一海島與四周相關的海洋利益，對海洋、水
　　　產的研究與關切，吾人理應付出相當的代價。淡水河畔建立一「水鄉」，即本此
　　　需要而構設的。

（七）「水鄉」的建構，可結集國內專業人士協力規畫，如海洋研究所、海洋學院、海軍
　　　測量局、海事專科學校、水產實驗學校等學術研究機構。

（八）「水鄉」的建置可做為 '75 海洋博覽會的中繼站。據琉球消息人士表示，博覽會
　　　當局將考慮使遊客遊賞線延長至台灣的花蓮。為此，吾人當局應有所準備，作專
　　　題配合的建設。

　　　除「水鄉」之與海洋博覽會配合外，事實上，內雙溪的文教風景線整建，亦可視為一項
配合；增加了北部旅遊的範圍與深度，是否宜予慎重考慮，迅速整建，尚祈指教。

伍、〈中國雕塑景觀學校擬議〉——中華民國六十二年五月十日寫於台北呦呦藝苑

校名：中國雕塑景觀學校

籌辦：擬於六十二年八月底前籌畫完成。

校址：台北市士林區內雙溪溪山里

建地：現有面積二‧七七三四公頃，周圍有私有山地，另留有公地，可供擴建。

環境：

1. 建地後倚緩坡，前對山環缺口、視野廣擴、高度適中、有山泉、小樹、石頭（石材儲量甚豐）校園在其中如置身國畫山水之中。

2. 附近有一小瀑布與石谷，為一小有名氣的郊遊娛樂區。

3. 內雙溪入口處為故宮博物院，是中國歷代文物精華的收藏與展示場所，為觀光名勝。

4. 兩條公車路線直達，交通至為便捷。

特點：

1. 自然氣勢優美單純，便於有效建立特殊氣質的校園。

2. 不遠處即為故宮博物院，是古典中國文化學術研究中心，便於配合教學研習。

3. 將開闢為近代學術研習中心（發展中）。

建校精神：

1. 配合政府天才教育政策，推展「雕塑與環境美化結合」的雕塑景觀專才教育；提供研究與實驗場所，集中人才為整理生活環境而努力。

2. 在校階段即培養學生與外在環境需要結合的能力，學以致用、有效參與改善社會形質。

3. 普及「生活與美」結合的環境教育。

4. 公害防治與環境整建研究之特予重視，以準確把握空間開發的目標與途徑。

科系：三年制及五年制專修科

 1. 雕塑藝術學科　三十人至四十人

 2. 景觀藝術學科　三十人至四十人

 3. 繪畫藝術學科　三十人至四十人

 4. 景觀雕塑學科　三十人至四十人

 報考資——初中、初職畢業或同等學力報考

 三年制——高中、高職畢業或同等學力報考

 （極富天賦才藝者另訂有活用之特殊學生優待辦法）

 夜間進修科修業無定期限、特為一般有志趣而缺乏足夠學習時間之民眾而設——

 1. 雕塑藝術學科　三十人至四十人

 2. 景觀藝術學科　三十人至四十人

 3. 繪畫藝術學科　三十人至四十人

 4. 景觀雕塑學科　三十人至四十人

 報考資格：性別不拘、資歷不拘。

教學特點：

1. 師徒制「教」與「學」：建立教授與學生間之直接研討關係，開設專題講座。

2. 教授與學生深入實際工廠研習，活學活用，以現實與大自然的材料為教本。

3. 學校自設工廠工房，以供授課實習，及從事實際生產創作活動，開創實用途徑，自給自足。

4. 除正科雕塑、景觀雕塑、景觀藝術、繪畫四科系外，另設四項課外研究學組：理論藝術、工業藝術、傳播藝術、育樂藝術四學組。讓學生選修研習，以增進對環境造型需要的整體認識，及作為課外之休閒活動，必要時暫獨立為專門正式科系。

景觀雕塑學科之簡介：

　　所謂景觀藝術，概言可為環境藝術（Environment Arts），指「人」一系列的活動空間，舉凡人為的、自然的「景態」與「建築」，在合理而符合人性美感經驗與實用價值需要的原則下，組合為表現特定意義，達求特定功能的機動性環境美化研究。其機能的完整性係建立在建築、雕塑、庭園設計、室內設計、社區計畫等藝術綜合搭配的關係上，結合為足以對人們產生影響的景觀──（係景觀造人），雖然開始景觀諸象乃是人們造成的──（係人造景觀）。七十年代，景觀藝術的探究正邁進世界性的迫切問題的探討年代，在人類生存環境的改善中，肩有重任。並已廣泛而有效的被運用在現代生活空間的創革中。而景觀雕塑學科之創設乃是應環境美化之需要而生的，在台灣美術教育中仍屬一項創舉。其目標在探悟東方整體性生活空間的建設成果與特質，研究立體美學活潑擴大運用的方法，結合現代社會的需要，美化現代生活環境，解除現存的精神與物質公害。本校命以雕塑景觀學校之目的，即是以達求生活空間研創為終善目標。

未來的展望：

一、 以學校為基地，建設發展內雙溪全域為嶄新的文化特區，提供對未來生活空間的研究，對現代生活空間的革創途徑。再連串外雙溪代表過去文化光輝的故宮博物院、成為一完整的文教風景線，從古老到現代、從過去到未來，都有照顧與特殊的欣賞主題。

二、 學校第二期計畫乃是對「從小孩到老年人」的一系列「美與智」的教育都有妥善的安排，使每一段年齡的人都有其創作思想和表達的方式，都覺得自己真正有用。

三、 學校將強化已有的四學組成為四科系：理論藝術、工業藝術、傳播藝術、育樂藝術等學科。

　　以上擬議敬祈贊助並候指教為感。

◆相關報導（含自述）

• 楊英風口述、劉蒼芝撰寫〈未失去的樂園〉《景觀與人生》頁134-141，1976.4.20，台北：遠流出版社。

土地復丈申請書

陽明山管理局申請表

（資料整理／關秀惠）

◆美國紐約東方海外大廈〔回顧與展望〕景觀雕塑設計*（未完成）

The Lifescape Sculpture design Retrospect & Prospect for the front of the Orient Overseas Building, Wall Street, New York City * (1972-1973)

時間、地點：1972-1973、美國紐約

◆背景概述

　　美國船業鉅子董浩雲為紀念焚燬的伊麗沙白皇后號（另名慧海號），經由貝聿銘推薦，特委託楊英風為其設計一座紀念雕塑。楊英風依據董浩雲欲成立海上學府的教育理想以及宣揚中華文化的用心，設計了一座取名〔回顧與展望〕的不銹鋼紀念雕塑，後完成的模型又名為〔燃燒的皇后〕。此一雕塑構想又為〔東西門〕前身。（編按）

◆規畫構想

雕塑題目：〔回顧與展望〕——為董浩雲先生紀念伊麗沙白皇后號之雕塑

雕塑內容：

* 回顧：（1） 東方文化的回顧——東方與中國的血緣
　　　　（2） 人類文明的回顧——東方與西方的交融

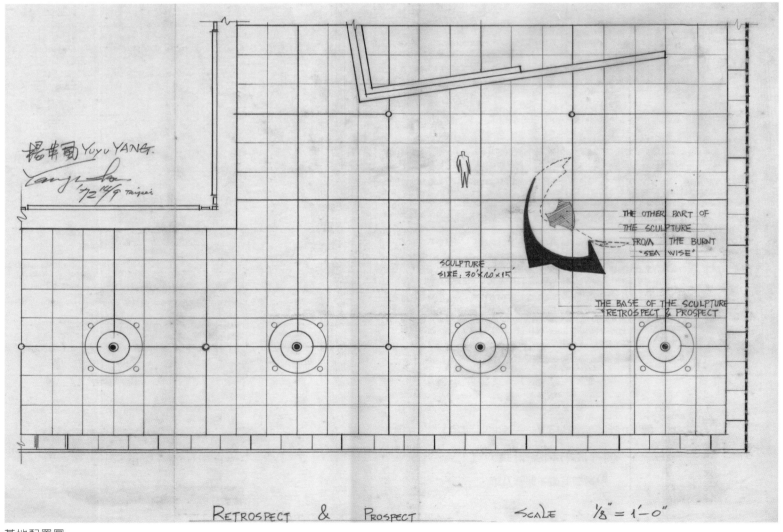

基地配置圖

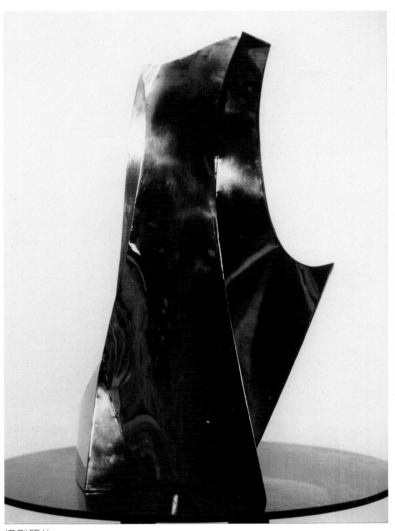 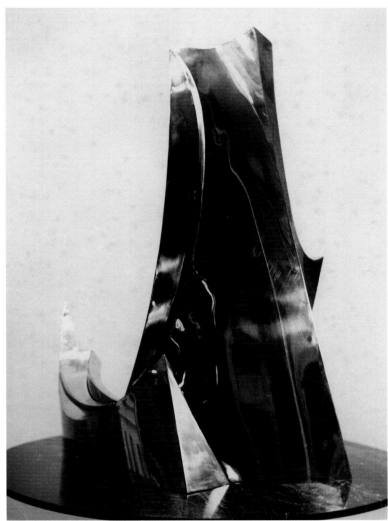

模型照片

 （3）「慧海」理念的回顧——中國與個人理想

• 展望：（1）海上教育的展望

 （2）四海一家的展望

 （3）諒解和平的展望

雕塑造型：

（1）運用弧形的不銹鋼片，磨成光滑的鏡面，串連成大弧形的結構，豎立於大廈前，高度相當於該建築（貝聿銘）設計的三層樓高。

（2）鏡面中間用取自「慧海號」的部份殘骸，塑製雕塑的另一部份。

（3）鏡面上用藥品侵蝕象徵性的圖案，表現東方文化的內涵，鏡面下方鐫刻有鄭和下西洋的故事等，以及若干代表性的弔唁。

造型意義：

（1）不銹鋼鏡片與建築物本身所使用的鋁材能取得「質感」與「量感」的調和，而構成與建築物不可或分的統一性，表達現代的「力」與「美」，是人類現代文明的讚美。

（2）鏡面可反映建築物，慧海號殘骸部分的雕塑，以及四周靜止或流動的「景態」，象徵海洋的包容性和活潑的律動感。

（3）鏡面的反射作用可以變更外物的造型，來自不同角度的投射，產生不同形象的反射，表現「時間與空間」變化的向度。

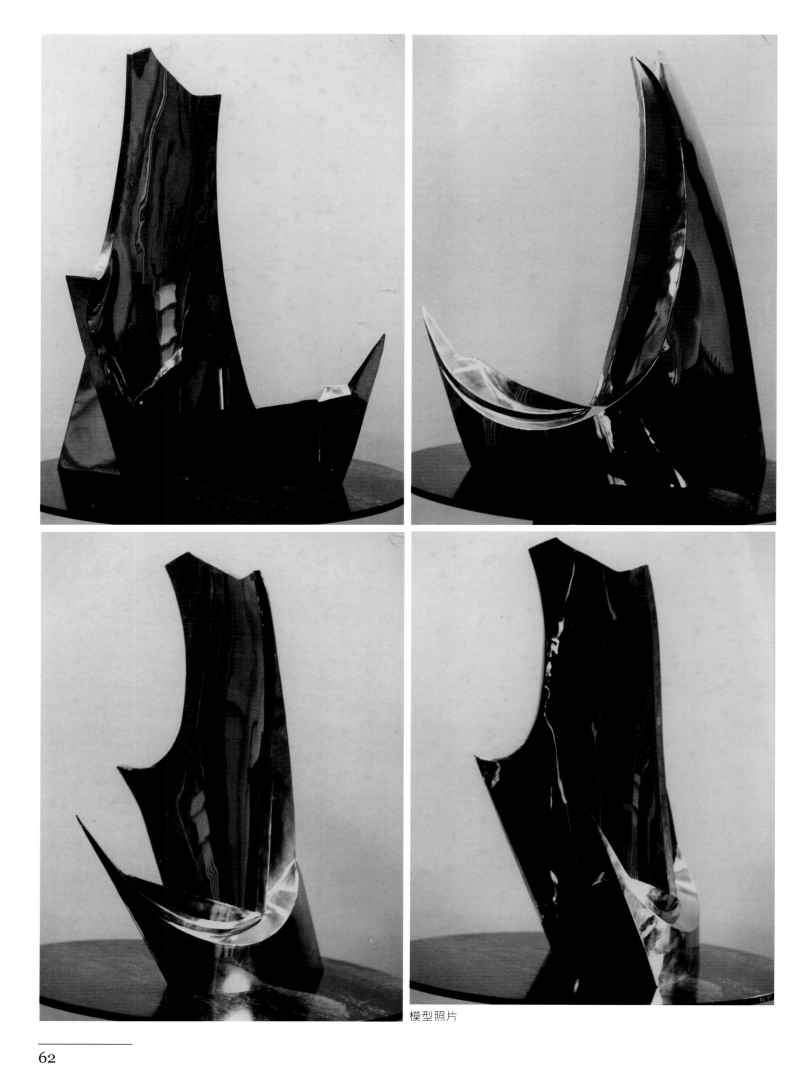

模型照片

模型照片

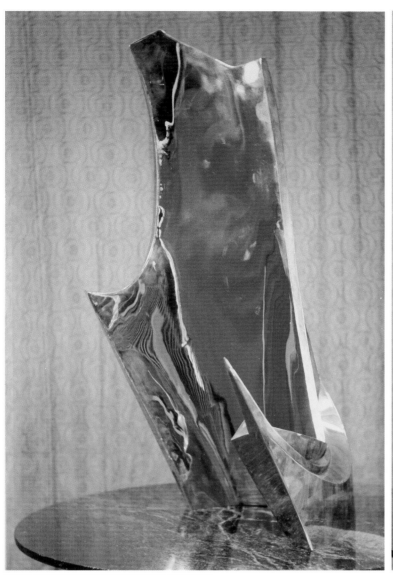

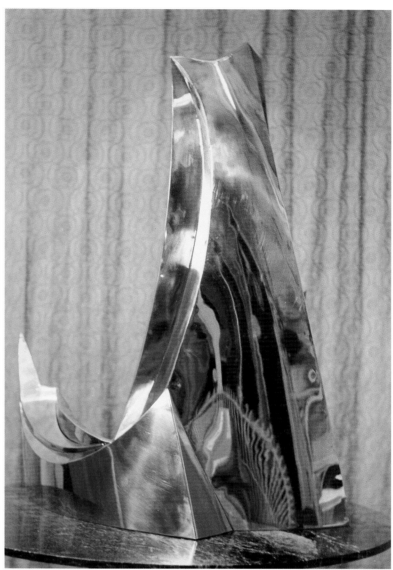

模型照片

（4）鏡面上鎸刻的圖案與文字，則顯現出東方文化的特質，中國世界大同的宇宙來永遠增進的展望。

（5）鏡面當中的雕塑，曾屬於慧海號的軀體，那些水火相煎的殘痕，將喚起人們沉痛的回憶，對人類原始天性中輕率愚魯行為導致的傷害後果，提出嚴厲的質詢與深切的哀掉。

（6）雕塑與建築，在整體的配合上最終表達的積極意義乃是「寬容與希望」之東方文化美德。殘痛的記憶終必在流動的時空中成為歷史的教訓，這樣的暗示將提供人們反省與深思的機會。而相對指出，在未來「智慧與和平」的世界開發之努力，「信心與希望」的延伸壯大，最後將肯定未來人類在宇宙中的地位與價值。

（楊英風，一九七二年九月十日）

◆相關報導

• 林亞屏〈紀念海上學府慧海號　雕塑模型已設計完成〉《中央日報》1973.3.6，台北：中央日報社。

ASSOCIATED MARITIME INDUSTRIES, INC.

July 18, 1972

To : Mr. K. L. Chen

From : Robert Suan

Subject : Mr. Yang Ying Fong
 Sculpture to commemorate Seawise University on
 Plaza of our New York building

Mr. C. Y. Tung has asked me to write to you setting out a few
more details concerning our request for Mr. Yang to make a
sculpture for us.

(a) Concept - The purpose is educational to commemorate the
vessel which is a work of human endeavour the likes of which
will never again be repeated.

We would like Mr Yang to incorporate part of the wreck of
Seawise University in the sculpture, and perhaps carve on
cables from U.N. Secretary-General and Queen Mother.

(b) Size and Location - Under separate cover we are sending
two copies of architectural drawing of our building plaza showing
the location recommended by our architects for such a sculpture.
Because of this sculpture we may name the building Seawise
Center. The exact size, of course, is to be determined by the
sculptor but it should be such that it would not easily be
stolen. We and our architects would like to see some sketches
before execution.

Many citizens of New York City, a large number of whom had
travelled on this great vessel, were deeply saddened by this loss
and who, we are sure, would welcome such a commemorative sculpture.
We feel also that this is a marvellous opportunity for Mr. Yang
to have a permanent sculpture exhibited in New York City. Further,
because of its educational purpose, we are sure that the cost
would be very reasonable.

 Robert Suan

cc: Mr. C. Y. Tung
 Mr. Morley Cho
 Mr. James Freed, I. M. Pei & Partners

1972.7.18　Robert Suan ─ Mr. K.L.Chen

I. M. PEI & PARTNERS *Architects*

November 30, 1972

Mr. Yuyu Yang
Yuyu Art Workshop
2-19-2 Chung Ching S. Road
Taipei, Taiwan

Dear Yin Fung:

Your letter arrived at a very opportune moment. Mr. Tung's
representative, Robert Suan, was in this office last week to discuss
your sculpture in connection with the Orient Overseas project.

First of all, I would like to say that I agree with you in your preference
for stainless steel. I doubt very much you would like to have the piece
executed in the manner suggested by Lippincott. Aside from the
question of material, I expressed my concern as to the size and the
siting of the sculpture. I strongly recommend--as I have already done
to Mr. Robert Suan--that you should visit the building and site in
New York before making your final recommendations.

I am sorry I missed seeing you while I was in Singapore last May.

With warmest regards,

I. M. Pei

IMP/b

600 Madison Avenue, New York, New York 10022　PLaza 1-3122　Cable: IMPARCH　Telex: 127953

1972.11.30　貝聿銘─楊英風

1973.1.6　楊英風─董浩雲

1973.1.6　楊英風─董浩雲

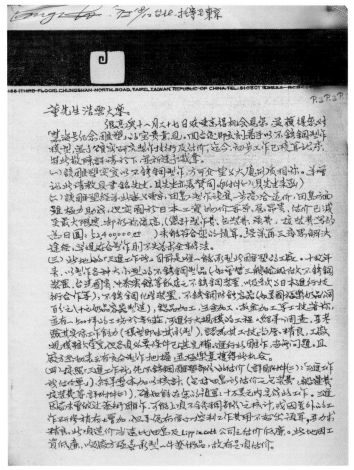

1972.12.18　楊英風―董浩雲

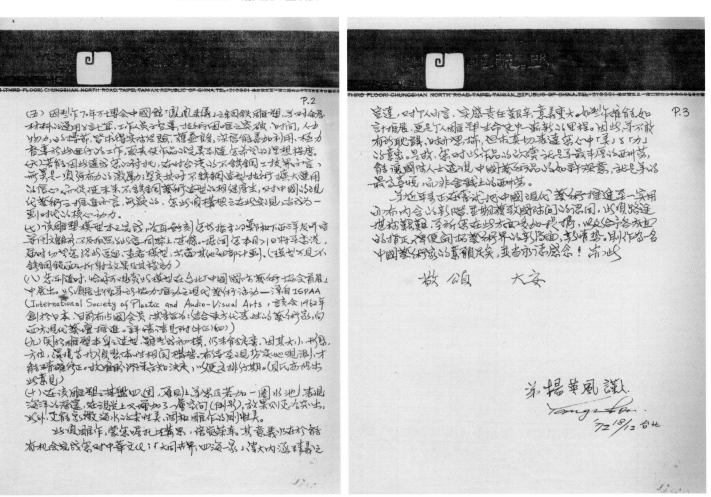

1972.12.18　楊英風―董浩雲　　　　　1972.12.18　楊英風―董浩雲

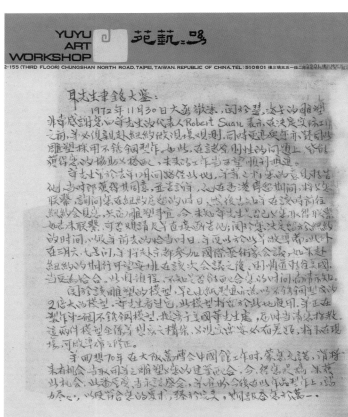

1973.1.14　楊英風—貝聿銘

1973.1.14　楊英風—貝聿銘

1972.10.11　董浩雲—楊英風

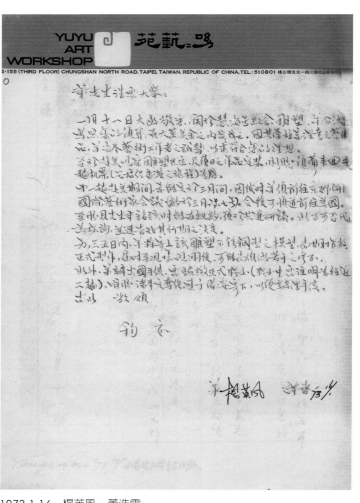

1973.1.16　楊英風—董浩雲

ORIENT OVERSEAS ASSOCIATES
Real Estate

88 Pine Street
~~XXXXXXXXXXXXXX~~
NEW YORK, N. Y. 10005

TELEPHONE
344-0140

Jan 26, 1973

Professor Yuyu Yang
c/o Mr. Stanley Chen
Chinese Maritime Trust
Taipei, Taiwan

Dear Professor Yang:

We are awaiting the arrival of the model of your sculpture in New York
early in March.

In the mean time, I would like you to consider the following points if
you have not already done so:

(a) Structural Design

The sculpture needs to be designed to withstand a wind pressure of
30 pounds/sq ft and any joints and connections must be welded or
connected in accordance with the New York City Building Code.
Because of the strong wind loading, there may need to be internal
stiffeners and if these are to be hidden, the sculpture will need two
skins.

(b) Local labor cost

Local labor cost in New York is very expensive about $20 per man hour.
Because of union regulations, it is difficult to use labor from Taiwan.
So we must limit site connection work to a minimum perhaps you can
reconsider your original estimate of site labor requirements.

With warm regards,

Very truly yours,

Robert Suan

cc: Mr. C. Y. Tung
Mr. Stanley Chen

1973.1.26　Robert Suan 一楊英風

ORIENT OVERSEAS ASSOCIATES
Real Estate

88 Pine Street
~~XXXXXXXXXXXXXX~~
NEW YORK, N. Y. 10005

TELEPHONE
344-0140

Jan 30, 1973

Professor Yuyu Yang
c/o Mr. Stanley Chen
Chinese Maritime Trust, Ltd.
Taipei, Taiwan

Dear Professor Yang:

Mr. C. Y. Tung has asked me to acknowledge receipt of
and reply to your letter of Jan 16, 1973.

We welcome the opportunity of your visit to New York to
discuss further the details of your sculpture, after the
arrival of the stainless steel model aboard the "Oriental
Musician" due in New York around March 9th.

After the model arrives, it has to be passed by a selection
committe which includes Mr. I. M. Pei and the New York
City Office of Lower Manhattan Development. We would
like to have these approvals before your coming to New
York.

With warm regards,

Very truly yours,

Robert Suan

cc: Mr. C. Y. Tung
Mr. Stanley Chen

1973.1.30　Robert Suan 一楊英風

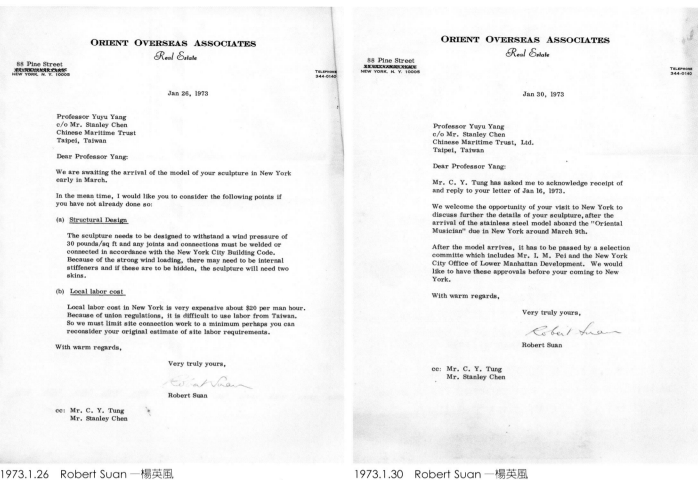

1973.3.6　Robert Suan 一楊英風

紀念海上學府慧海號
雕塑模型已設計完成

【本報實習記者林亞屏專訪】一座為紀念去年沉沒的海上學府「慧海號」的雕塑，已由雕塑家楊英風設計完成。

「慧海號」原為我國航業巨子董浩雲所擁有。為了紀念「慧海號」，遂請雕塑家楊英風，為他在紐約的總辦公室大廈前方設計一座造形雕刻，作為紀念。

這座雕塑的模型已設計完成。外面是以不銹鋼片磨成光滑的鏡面，活潑的曲線猶如一艘船，也像一條出水張口的魚，約有大廈三層樓高。楊英風說：這座雕塑品的內容是「回顧與展望」。是對於東方文化、對人類文明，以及對於「慧海號」的信念——一種反映了中國與個人的理想的回顧，更表現了對未來海上教育，四海一家以及世界大同的展望。

曾經是世界最大客輪伊麗莎白皇后號，為航業巨子董浩雲買下後，改名為慧海號，預備裝修成世界最大海上學府。不料於去年一月九日，即將裝修完成之際，在香港青衣島海面失火下沈，引起舉世震驚。

這項不幸事件提出了嚴厲的實質問詢，也提供人們反省深思的機會。

董浩雲在紐約的這座三十三層辦公大廈，是由貝聿銘設計的，用鋁作建築材料，望去一片純白色；楊英風以不銹鋼片磨成鏡面的雕塑，在鏡面中間，將以「慧海號」部份殘骸，塑製成雕塑的另一部份。雖然慘痛的記憶終必在無止盡的時空中成為歷史的教訓，但這樣的暗示，向這「美」的部份殘骸，塑製成雕塑的另一量感。

此外，鏡面反映建築，鏡面中間慧海號殘骸部分的雕塑，並反映四週靜止或流動的景態，象徵了海洋的包容性與活潑的律動感，使這座雕塑並將靜止。

楊英風並將在鏡面上用藥品腐蝕類似我國古銅器上和下方的故事等，鏡面下方將鑄刻鄭和下西洋的故事等的圖案，使這座雕塑蘊含濃厚的中國風格與董浩雲辦海上學府的教育意義。

楊英風預計本月下旬去紐約，實地觀察大廈前雕塑的預定位置，再料酌修改作品設計的，以期臻於完美。

不銹鋼鏡面構成雕塑，在外型上可與建築物取得統一。而且由於調和了「質感」與「量感」，更表現出「力」與「美」。

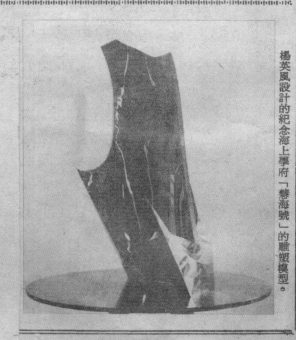

楊英風設計的紀念海上學府「慧海號」的雕塑模型。

〈紀念海上學府慧海號 雕塑模型已設計完成〉
《中央日報》1973.3.6，台北：中央日報社

◆ 附錄資料　伊麗沙白皇后號殘骸

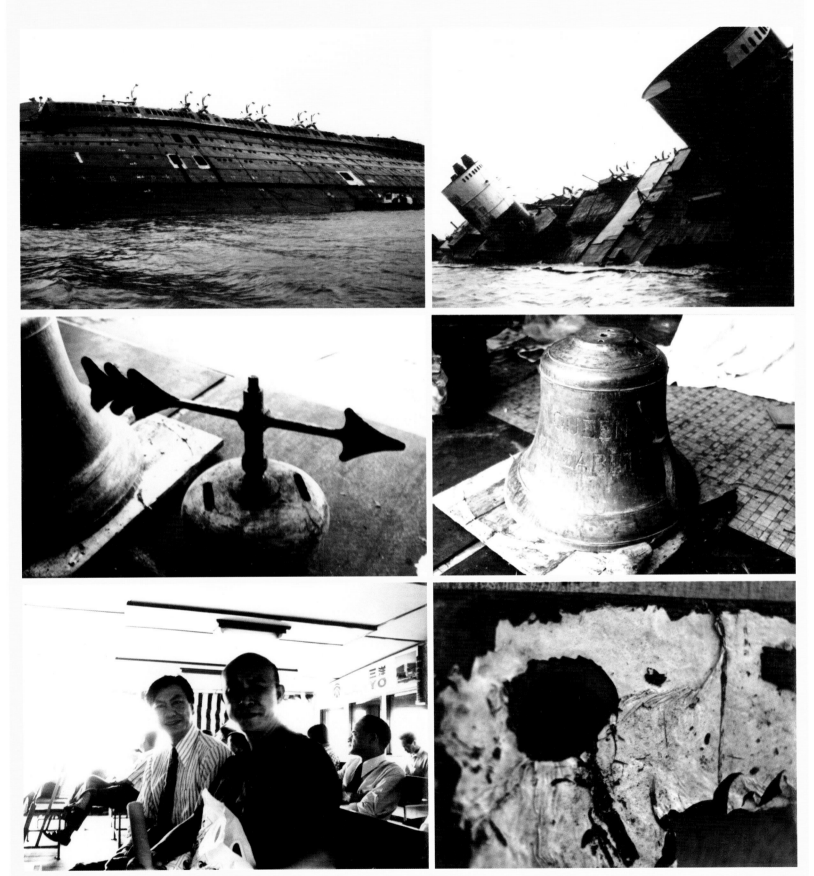

楊英風（前）至香港參觀已焚燬的伊麗沙白皇后號殘骸

（資料整理／關秀惠）

◆美國紐約東方海外大廈〔東西門〕景觀雕塑設置案*

The lifescape sculpture Q.E. Gate for the front of the Orient Overseas Building, Wall Street, New York City*(1973)

時間、地點：1973、美國紐約

◆背景資料

　　〔東西門〕景觀雕塑，安置於美國紐約華爾街，東方海外大廈前的廣場上，東方海外大廈是由世界著名的船業鉅子董浩雲先生投資興建；經我國旅美傑出建築師貝聿銘先生規畫設計建築而成。〔東西門〕又稱 QE 門，Q 表圓，E 表方，QE 是 Queen Elizabeth 的縮寫，有特別為董浩雲先生的那一艘被焚燬的伊麗莎白皇后號作紀念的意義。（*以上節錄自楊英風〈紐約〔東西門〕不銹鋼景觀大雕塑之說明〉1973。*）

◆規畫構想

　　當我設計大廈前的景觀雕塑時即想到：這是第一次在西方由三個中國人合作的建築與景觀，作品應當充份地表現出現代的中國精神和深刻內涵，因此決定以中國優美的「月門」為

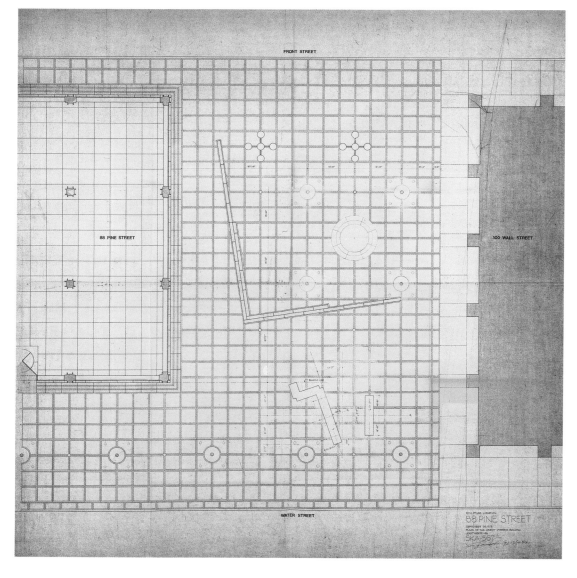

基地配置圖

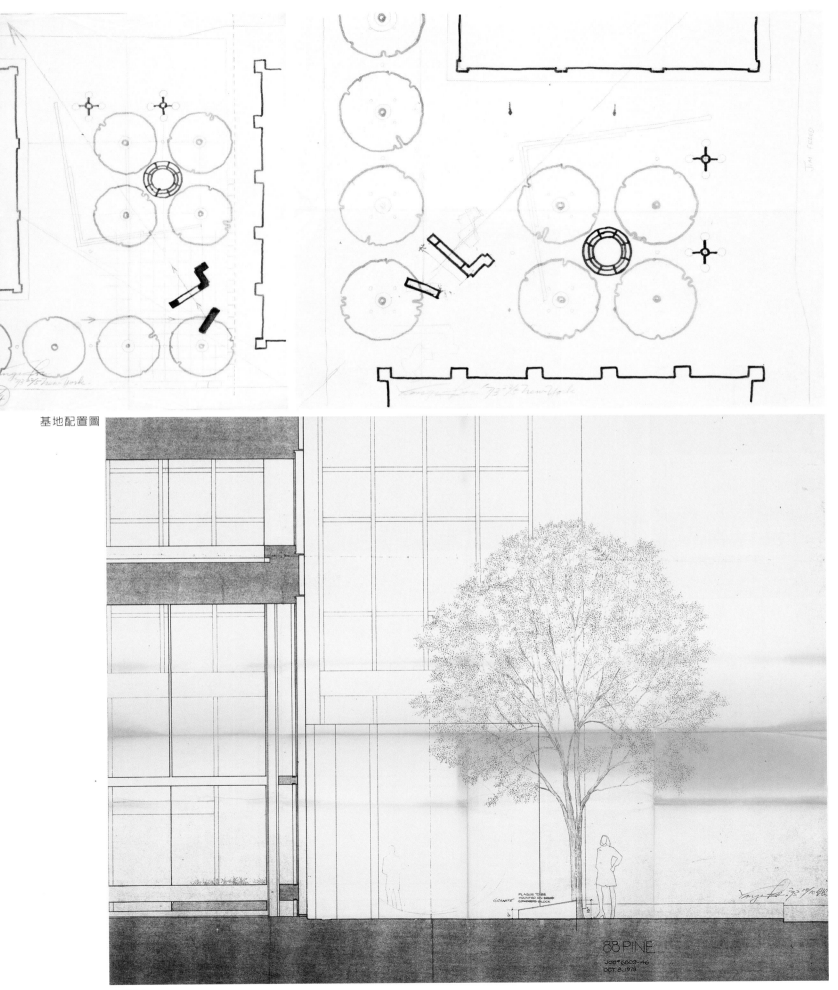

基地配置圖

立面圖

基形作變化；將中國生活哲理的「陰陽、方圓」相結合為象徵，而取精純堅實的不銹鋼作素材。

〔東西門〕景觀雕塑製作，是以一個大正方形與兩個長方形組成一面有曲折的牆，於正方形之中鏤出一圓洞，成為「月門」；取出的圓形，立在月門的對面，變成「屏風」──光滑明亮的屏風有若鏡子，反映四周各樣的景物。

圓洞是虛空的，但是形成月門的實景；屏風是實體的，但所映照出來的景物卻是虛空的──虛虛實實，饒富趣味，很現代，也很中國。一虛一實的月門與屏風，從各個不同的角度去觀賞，會產生各式的變化，表達出中國人多變化的生活哲學。

〔東西門〕景觀雕塑包含了方、圓──陰陽相對的哲學思想。方，象徵著中國人方正的性格和頂天立地的正氣；圓，意味著中國人自由、活潑的生活智慧，以及中國人追尋圓熟、完滿的生活理想。方中有圓，圓不置於正中，而放在舒適的空間，表示中國人喜好自然；圓跑出來，則表示身心可以自由自在地往來於天地之間，翱翔於宇宙之中。

〔東西門〕景觀雕塑，將中國人複雜的文化生活內涵，昇華為簡鍊的造型展現，讓傳統中國思想能夠延伸至紐約的現代環境中，使西方人感受到中國的精神，〔東西門〕，正是溝通東西文化之門。（以上節錄自楊英風〈紐約〔東西門〕不銹鋼景觀大雕塑之說明〉1973 。）

◆相關報導（含自述）

• 〈「海上學府」輪紀念碑揭幕〉《航運》1973.12.31，香港：中國航運公司。

• 雋人〈紐約樹立「海上學府」輪紀念碑──紐約市長林賽親臨揭幕〉《航運》1973.12.31，香港：中國航運公司。

• 〈楊英風學長傑作　海上學府輪紀念碑揭幕　紐約市長林賽親臨主持〉《輔友生活》第10期，頁10，1974.6.1，台北：輔仁大學校友總會。

• "Public Sculpture Documented," *Downtown Arts Activities Calender*, Lower Mahattan Cultural Council, 1988.6.

• Margot Gayle and Michele Cohen, "Guide to Manhattan Outdoor Sculpture,"

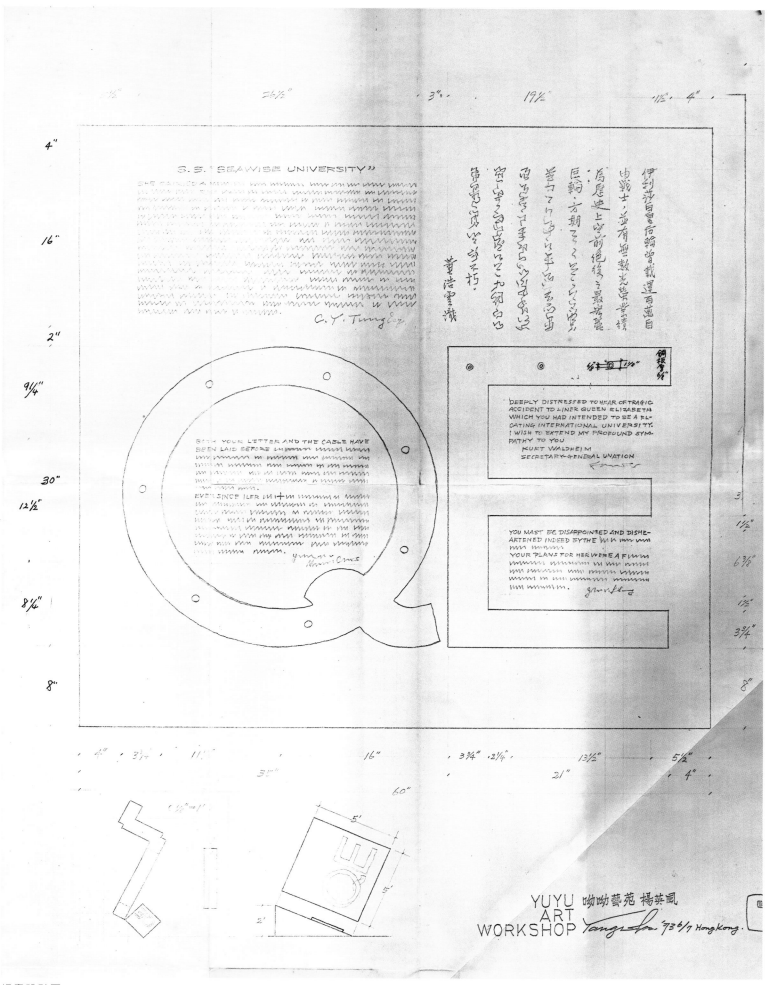

規畫設計圖

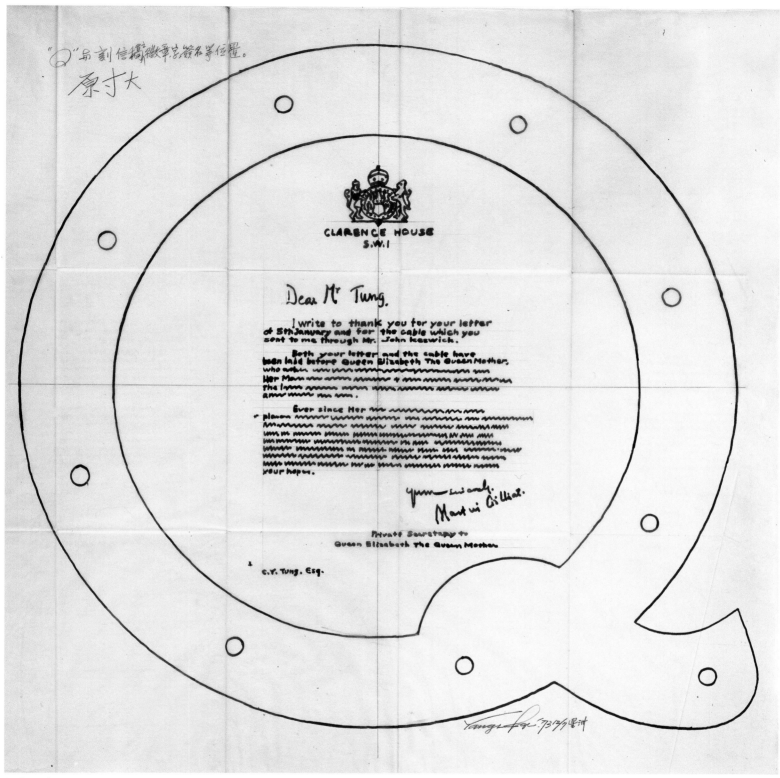

規畫設計圖

The Art Commission and the Municipal Art Society, 1988.7, NY:Prentice Hall Press.

- "A Bright Day Gets a Shiny Touch," *The New York Times*, 1994.6.10.
- 黃健敏〈雕塑家與建築師〉《藝術家》第 40 卷第 5 期，頁 261-265，1995.5，台北：藝術家雜誌社。

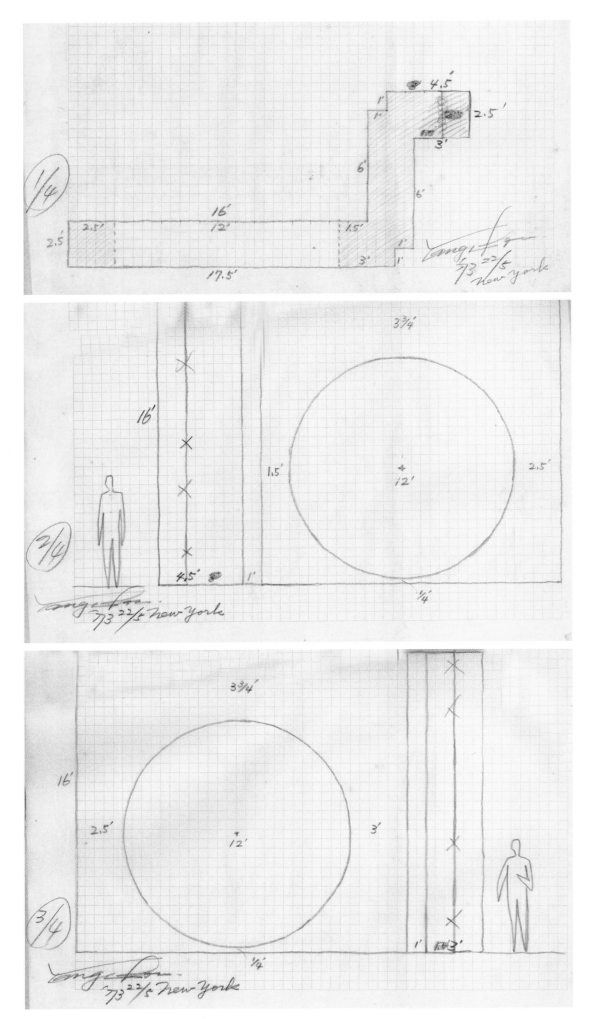

平面、立面圖

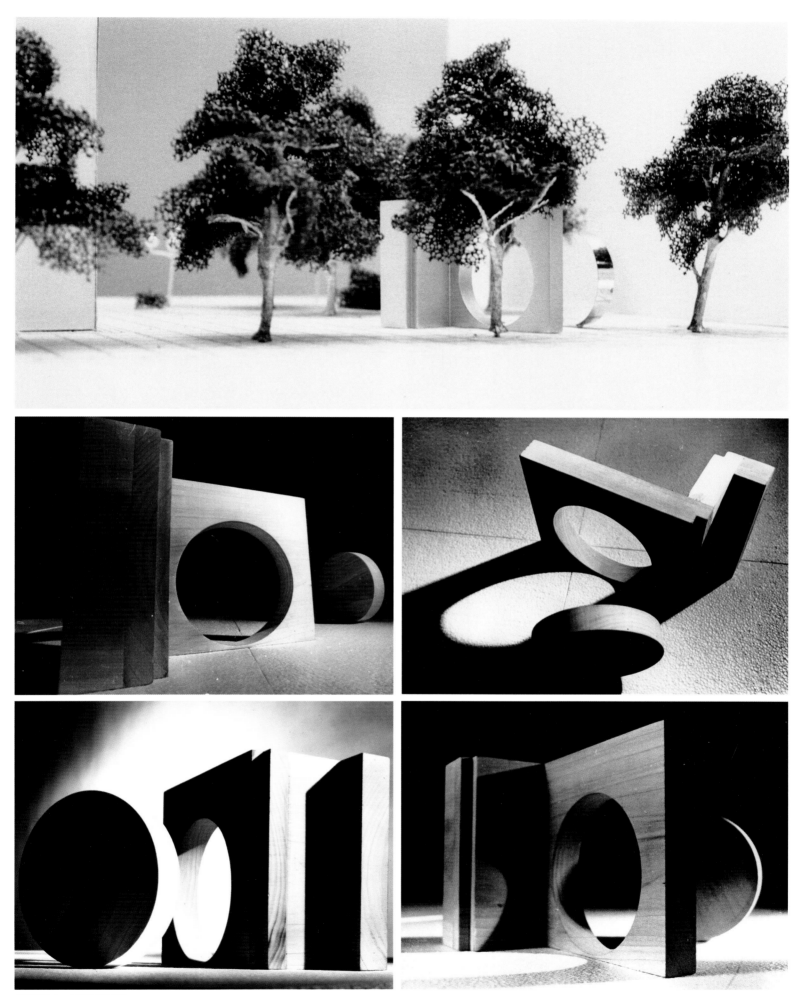

模型照片（柯錫杰攝）

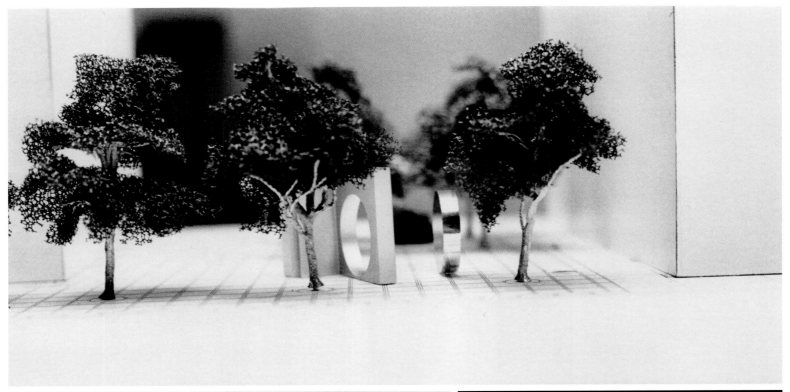

模型照片（柯錫杰攝）

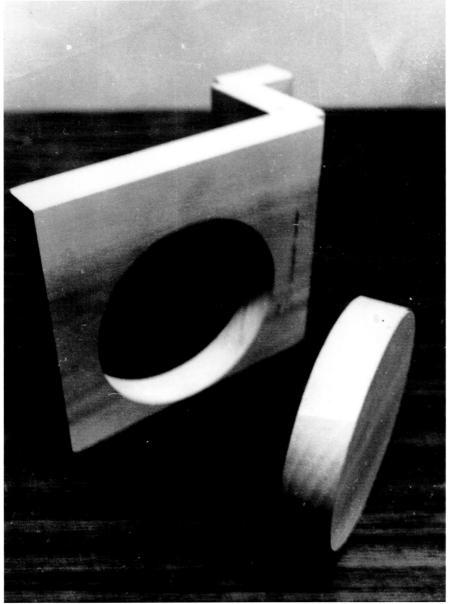

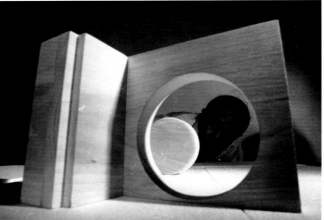

模型照片（柯錫杰攝）

模型照片

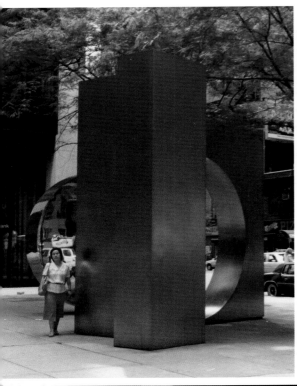
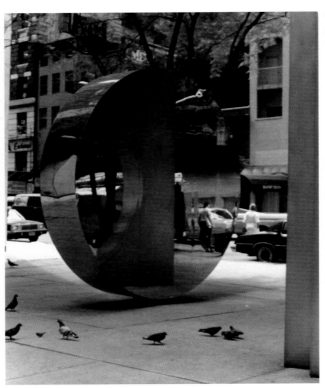
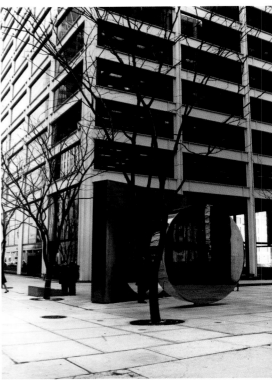
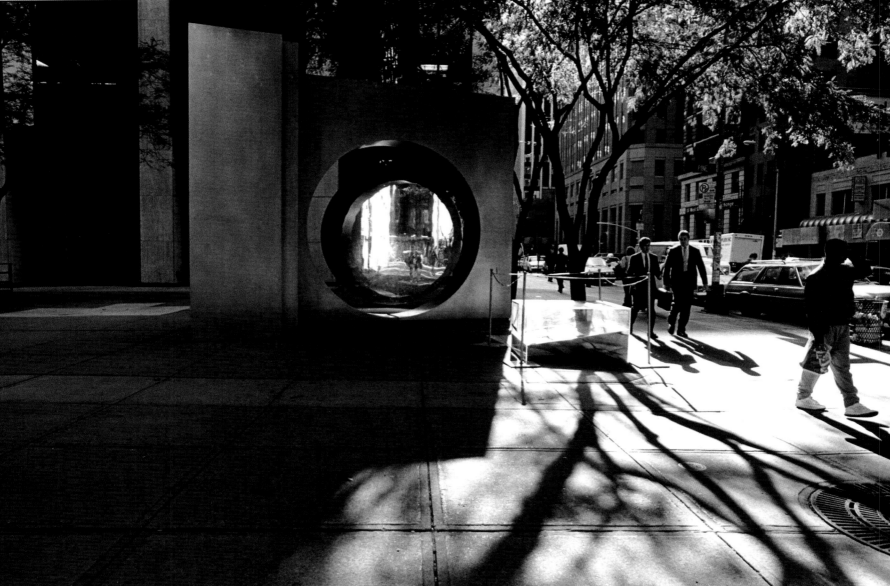

完成影像

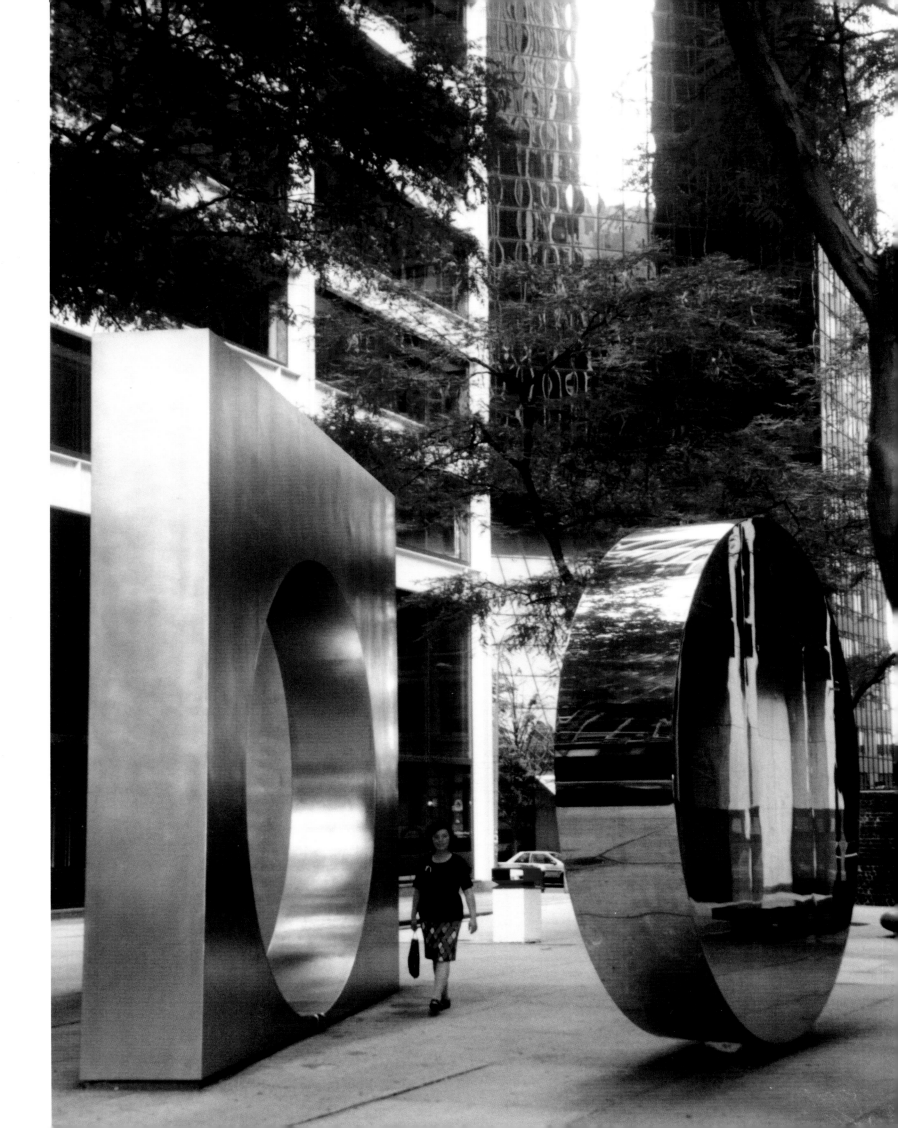

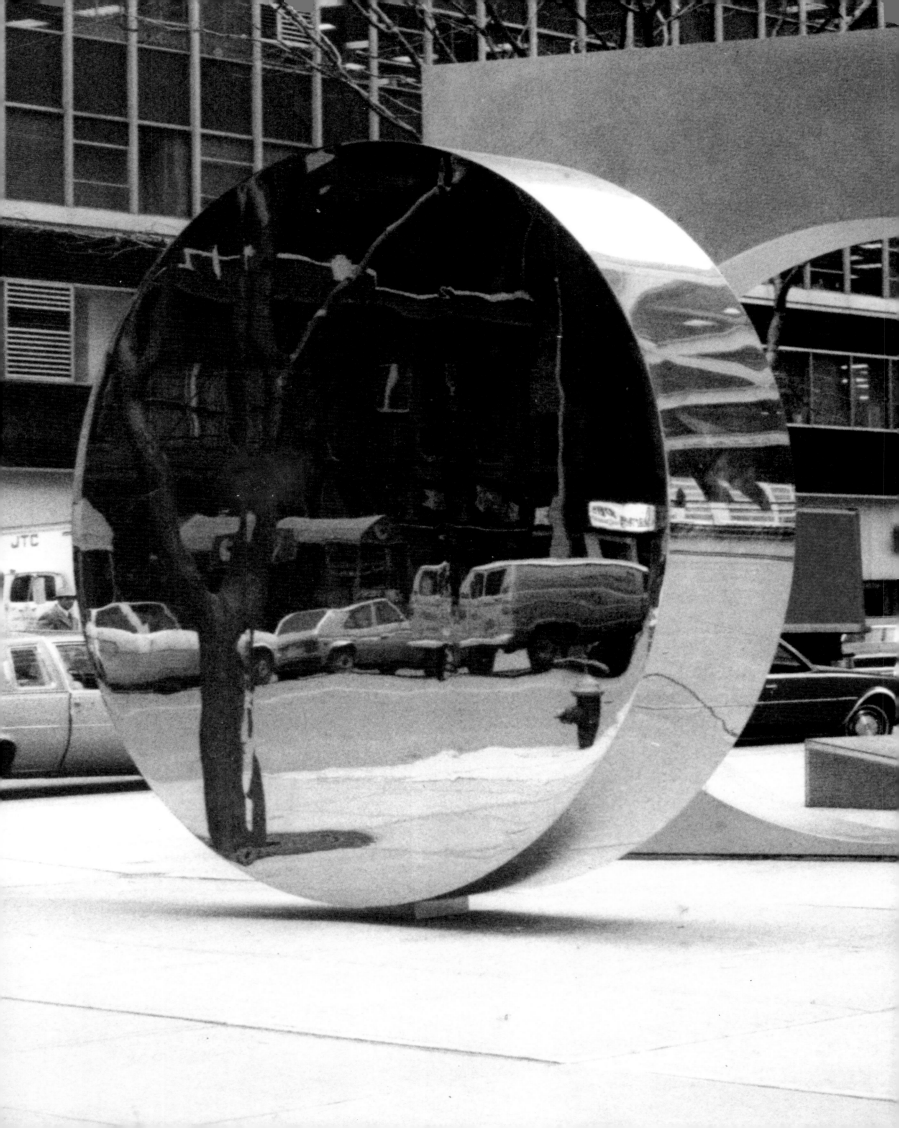

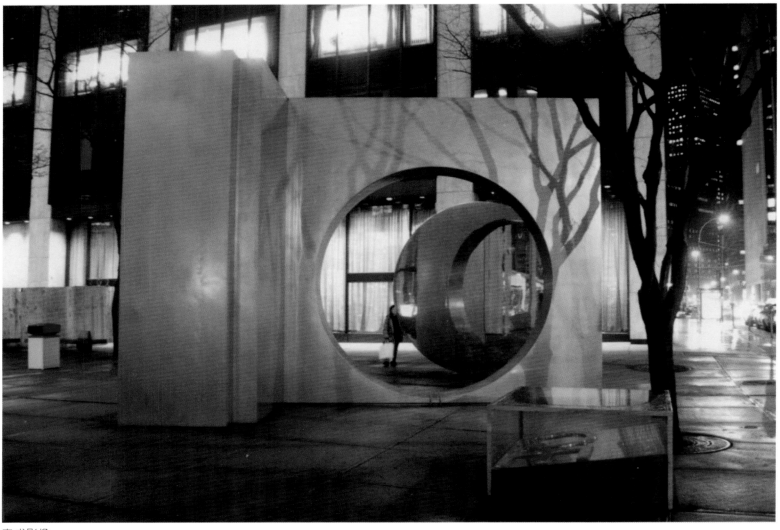

完成影像

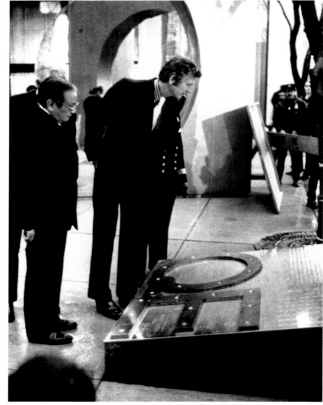

紐約市長林賽參觀紀念碑，左側是董浩雲。

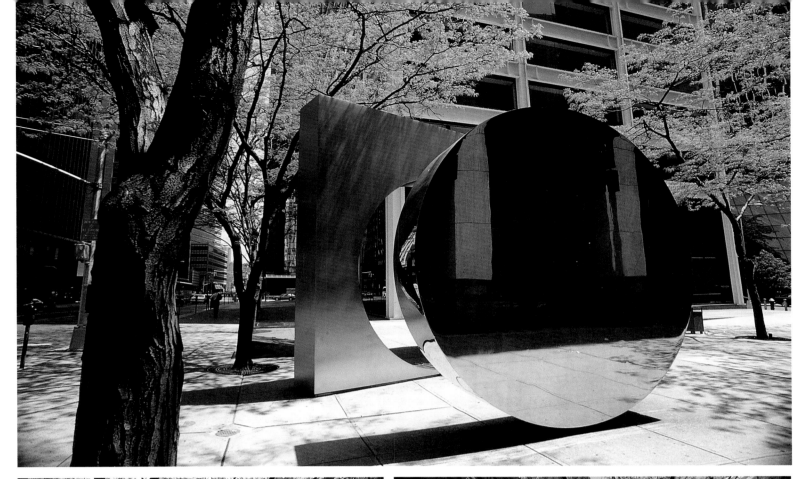

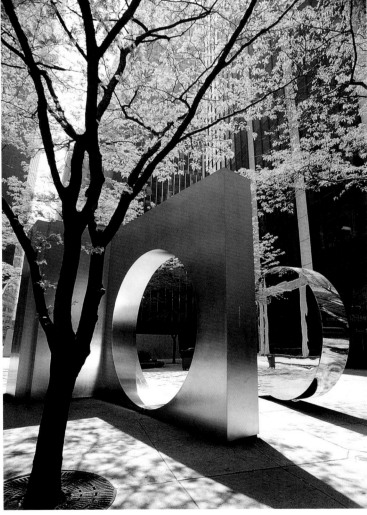

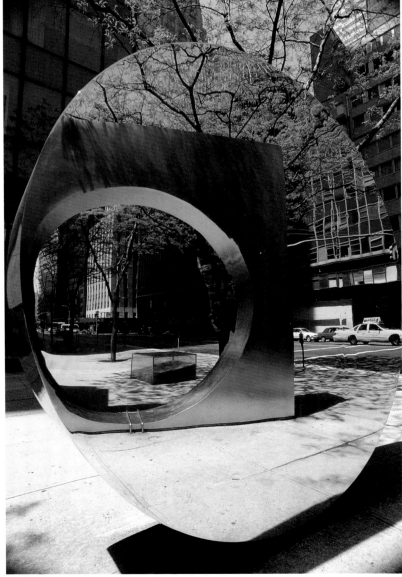

完成影像（柯錫杰攝）

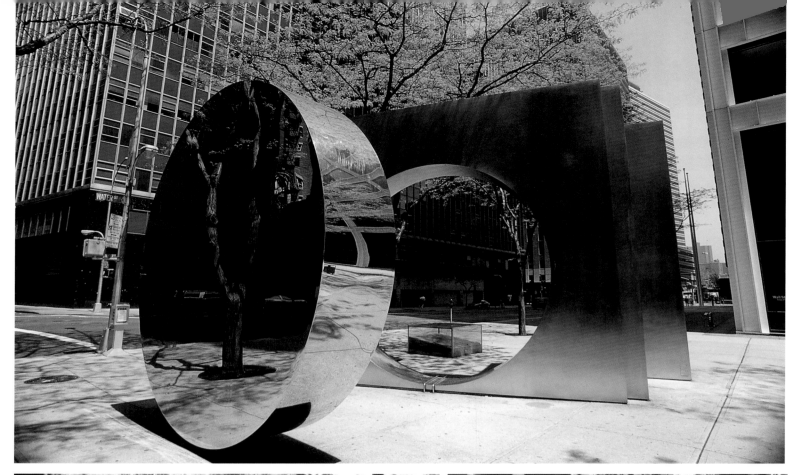

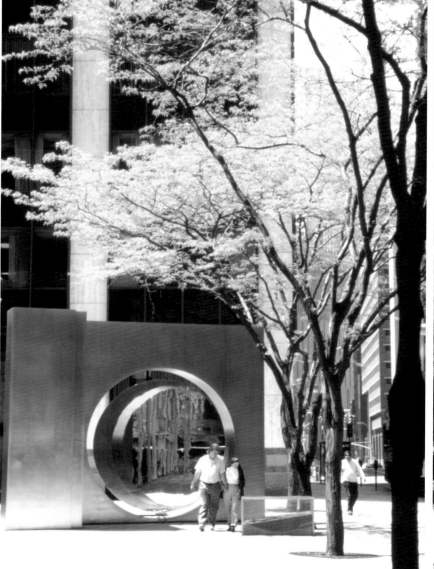

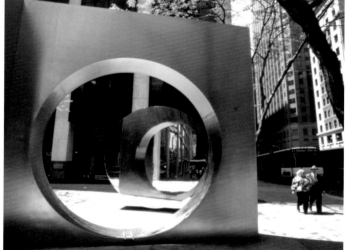

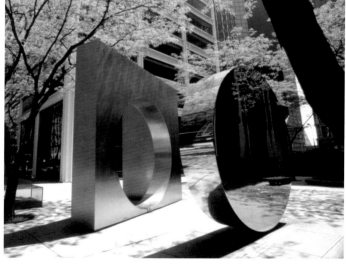

完成影像（柯錫杰攝）

CHINA TELEVISION COMPANY

53 REN-AI RD., SEC. 3, TAIPEI, TAIWAN, REPUBLIC OF CHINA

CABLE: SINOVISION
TELEX: TP677 CTVBCC

貝先生聿銘大鑒：

前承蒙您的推介，得機會與董浩雲先生紐約轉貸大廈的雕塑畫創作。由萬博中國館的雕塑設計完成以來，這是十次有機會跟您合作，實感覺事欣喜。

由於此項雕塑，大致已按董先生的尊意，加以揣摩深思，並研型了一個紙質模型，連同圓桌理的解說文字，送呈示知。董先生表示在造型方面也很滿意，乃在董先生過境台北時，主刻親自鳴至事家估價，核算結果，約需了萬美元，實屬稍嫌昂貴，董先生旋即又在美Lippincott公司東估，價格稍低，但材料改為鋁，而非原設計中的不銹鋼。Lippincott公司的估價單附有國外製的業務商所資料，弟皆詳加審閱過，弟以為該公司的造型創型，純屬西方的風格，難以表達中國人獨特的文化意境及art有感。以此件極富紀念意義的圓桌品而言，若因草的材料經費的計算，而防碍了作品意義的表達，實覺一大遺憾。

1972.11.4 楊英風—貝聿銘

CHINA TELEVISION COMPANY

53 REN-AI RD., SEC. 3, TAIPEI, TAIWAN, REPUBLIC OF CHINA

CABLE: SINOVISION
TELEX: TP677 CTVBCC

是故，以弟之見，乃主張仍然，儘可能使用stainless為素材，方可企望8落那座壯觀高濱明朗有加的大廈相映增輝。因stainless dull steel，本身具有一種放射性的柔和力，堅定挺按，最感充足，質感靈敏，可以更強作品的生命，而且磨光的凹凸銅面，將產生如分割鏡面的著射作用，觀賞者就可遁不同的觀賞角度，欣賞其變化的景觀，不但作品本身，連同大廈的建築，流動的街景，車輛人群廿一切科物的投影，亦可溶入作品，成為渾然一體的表現文件。增加作品有限空間的層次及律動感。在靜態的、典雅的甚至古拙的氣圍中，反透過了古代文明的效果，溝通了以人以作品以成結圍暢流，而不至於與環境毫高或不相干的，呆板的、孤孤的標的(target)。其他材料的效果較難但此這些特素，記得弟曾於九月下旬寄了一份該雕塑的紙模型及其說明給您，不知您是否收悉。今，特此再次請教您，關於如此的設計，無論在造型或材料方面，至盼聽聽您的意見，俾助弟做好之。

1972.11.4 楊英風—貝聿銘

CHINA TELEVISION COMPANY

53 REN-AI RD., SEC. 3, TAIPEI, TAIWAN, REPUBLIC OF CHINA

CABLE: SINOVISION
TELEX: TP677 CTVBCC

言及stainless steel雕作的造價，弟近日(11日8日)�−趕赴東京再行估價，設法多處高研究，以期降低造價，以斜，弟又在台北，找到一家處高估，但他們認為製作上唯是可以解決，可是價格比事東的便宜，近日內就可算出確實的金額，如果價格尚能符合董先生的預算，弟在此地製作，弟可就近面加監督，有任深−景意處裡。

再說，董先生若實在圖形經費很利弟仍然可試在圓雕塑設計上加以修改，以期獲得費用的精減，而又能表達完整的意義。弟希望全心全責故此這件作品，以期達到二度8落的整件的完美結合。假如您認為弟的設計構想可取，並且接近8落的大廈構或而個幽雕或的程度至盼您乘便更向董先生解說弟以番設計用意和所預期的效果，或者助於增除董先生對此項之件以信心和認識，則弟感激不勝，尚祈。

敬頌
鈞安

弟楊英風 謹上 於台北

1972.11.4 楊英風—貝聿銘

ORIENT OVERSEAS ASSOCIATES
Real Estate

88 Pine Street
NEW YORK, N. Y. 10005

August 28, 1973

Prof. Yuyu Yang
1-5-1-199 Chin Hwa Street
Taipei, Taiwan

Dear Prof. Yang:

I have had a few meetings with Mr. James Freed of I. M. Pei & Partners and Mr. Herbert Koenig of Allied Bronze, our fabricators, part of the discussions I have communicated with you by telex.

(i) the curved edge for the mirror finished circular piece would be extremely difficult to do well and have decided to go to a square edge

(ii) the surface of the non-mirror finish stainless steel we are proposing to achieve by sand blasting which would give it a dull finish to contrast with the bright mirror.

(iii) where the large piece of sculpture meets the ground, please provide a sketch to show us your ideas.

(iv) As you know, the plaque with the large letters 'Q' and 'E' and the commemorative messages, we propose to use a mirror finish stainless steel with messages etched into the surface. Your design shows 5 ft square plaque. The maximum size for etching here is 4 ft wide. Can your 5 ft size be etched in Taiwan? Otherwise we have to redesign the plaque.

Please give me a reply on items (iii) and (iv) as soon as possible.

Very truly yours,

Robert Suan

cc: Mr. K. C. Yeh/Taipei

1973.8.28 Robert Suan—楊英風

Singapore
July 31, 1973

Mr. I. M. Pei
I. M. Pei & Partners
Architects
600 Madison Avenue
New York, N. Y.
U. S. A.

Dear Mr. Pei:

Just before leaving New York, I called at your office
in hopes of thanking you in person for the many cour-
tesies and great help you extended during my visit.
You were away at the time, and regretfully I had to
catch my flight back to Taipei without seeing you again.

I hope that you will excuse this letter for being an
inadequate substitute for that farewell meeting.

You were most generous and thoughtful in meeting with
me on numerous occasions and guiding me toward out-
standing sculpture and architecture in New York. I
am also indebted to your assistants who patiently saw
to it that I got to the right places without getting
lost.

It was especially gratifying to have the opportunity
to be associated with you in connection with the "Queen
Elizabeth Gate" stainless steel sculpture for Mr. Tung,
and the beautiful building you have created.

As you may know from his New York office, Mr. Tung has
made a completely affirmative decision to proceed. When
I returned to Taipei, I saw Mr. Tung there and we dis-
cussed the sculpture. He was aware of the main features,
but wished to have a more detailed understanding. I

../2

1973.7.31　楊英風—貝聿銘

- 2 -

explained the particulars of the concept and the struc-
ture. Mr. Tung was very pleased and he expressed total
approval of the project exactly as indicated by the
model.

This gratifying response of Mr. Tung is due to you, and
in this connection again I want you to be aware of my
deep appreciation.

I have been in Singapore about three weeks and will re-
turn to Taipei August 2nd. While here I have been super-
vising completion of the landscaping for the "Change
Alley" Aerial Plaza on Collyer Quay Road.

As you know, I have a great love for Singapore, and would
very much like to do a sculpture for a major project in
this city. In discussing such matters with an old friend
of mine who resides here, Mr. Robert Sheeks, he has
pointed out that the new Overseas Chinese Banking Corpora-
tion headquarters building which you designed is to be a
significant landmark for Singapore as the Republic's
tallest building (Mr. Sheeks, incidentally, has translated
this letter into English for me.)

More important than its status as Singapore's tallest
building is the fact that it is an I.M. Pei project.
For this reason, it would be to me the most desirable
possible location for a sculpture. I am therefore wonder-
ing whether there could possibly be an opportunity to do
a sculpture for the exterior or interior of the OCBC
building.

Your kind advice on this will, needless to say, be
sincerely appreciated.

Before I close this letter, could I ask you to transmit
my best regards to Mr. Peng Yin-hsien, and to all the

../3

1973.7.31　楊英風—貝聿銘

- 3 -

others in your office who kindly assisted me, and
made my visit to New York an unforgettable and gra-
tifying experience personally and professionally.

Hoping to see more of you and your creations in
various parts of the world during the years ahead.

Sincerely,

Yuyu Yang

Note:
From August, my address will be 1-5-1-199 Chin Hua
Street, Taipei, Taiwan, Republic of China.

1973.7.31　楊英風—貝聿銘

董先生浩雲道事塵鑒：

QE紀念雕刻製作，此均拜
先生德誼之賜，遠隔欣顧昔日之有瓦構之建董於美
國，得徐「寧居」之群，為承先生之韋大教育理想，
及當揚中華文化之用心。

日前，見董業先生綱傑，華先生亦以銀製之久
念模型乙具，實攝精美典雅節明原克力蓋草
如竟加鑲成，則益顯爽利，從多方向度看，都予夸內
中主体清晰入目。且台灣之鍍工略姆粗糙，尖皮有得
主体之交美。其必被工或例均甚精確，我晴凡念，其
此為責矢。

耶延映家華賀年禧：

敬頌

崇安

晚
楊英風

中華民國六十三年十二月十四日

1973.12.14　楊英風—董浩雲

1973.11.9　楊英風—宣鈋

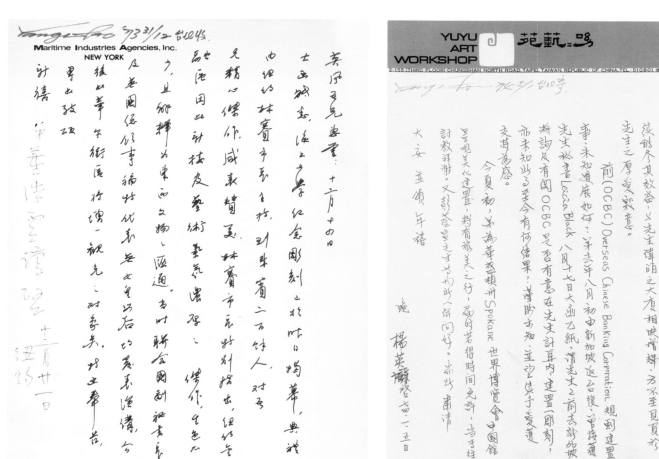

1973.12.21　董浩雲—楊英風

1974.1.5　楊英風—貝聿銘

A-13 Untitled, 1973
Sculptor: *Yu Yu Yang* Media and size: *Two-piece stainless-steel sculpture. 16 feet high* Location: *Orient Overseas Building, 88 Pine Street*

This intriguing steel sculpture by Taiwanese artist Yu Yu Yang engages the viewer in a visual game. Set upright on the sidewalk space, it consists of a matte-finished L-shaped slab pierced by a circular cut-out, and a separate, highly polished disk. The two parts appear to fit together. The 12-foot high, 4,000-pound disk stands at a slight angle to the "parent" element, which, when viewed from the north, frames it. The relationship of the steel components and the resolution that they suggest lend the work an internal tension. In addition, the disk's mirror finish dissolves this solid form into myriad reflections, creating an illusion of deep space. The technological perfection of the work, which is assembled without seams, increases its visual impact.

On a building wall adjacent to this participatory sculpture, a plaque commemorates the *Queen Elizabeth I*, destroyed by fire in Hong Kong harbor in 1972. Morley Cho, owner of the Orient Overseas Building, was the last owner of the ill-fated luxury ocean liner.

Signed and dated: *Yu Yu Yang 73.* Fabricated by: *Ou's Allied Bronze Division.* Commissioned by: *C. Y. Tung of the Orient Overseas Association.*

FINANCIAL DISTRICT **19**

The Art Commission and
the Municipal Art Society

GUIDE TO

MANHATTAN'S
OUTDOOR SCULPTURE

Margot Gayle and Michele Cohen

Foreword by Mayor Edward I. Koch

PRENTICE HALL PRESS
New York

Gayle / Cohen

The Art Commission and
the Municipal Art Society

GUIDE TO

MANHATTAN'S
OUTDOOR SCULPTURE

Margot Gayle and Michele Cohen

Foreword by Mayor Edward I. Koch

The Art Commission and the Municipal Art Society Guide to
MANHATTAN'S OUTDOOR SCULPTURE

Prentice
Hall
Press

Margot Gayle and Michele Cohen, "Guide to Manhattan's Outdoor Sculpture," *The Art Commission and the Municipal Art Society,* 1988.7, NY:Prentice Hall Press.

LOWER MANHATTAN CULTURAL COUNCIL
DOWNTOWN
ARTS ACTIVITIES CALENDAR

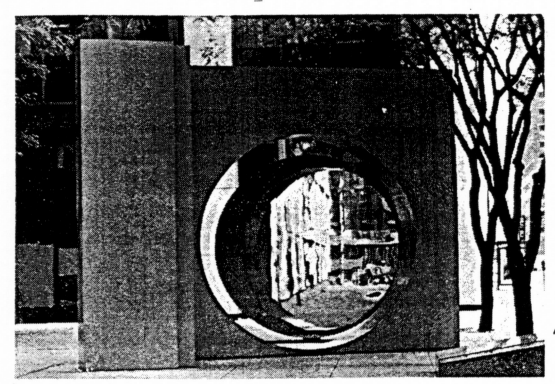

Sculpture by Yu Yu Yang at 88 Pine Street

Public Sculpture Documented

The New York City Arts Commission and the Municipal Art Society announce the publication of the **Guide to Manhattan's Outdoor Sculpture.** With a foreword by Mayor Koch, the book is co-authored by preservationist Margot Gayle and Michele Cohen, director of the Art Commission's city-wide sculpture survey.

The book is the first comprehensive guide of its kind and describes more than 300 City and privately-owned sculptures currently installed in Manhattan's streets, parks, plazas and other public spaces. Accompanied by photographs of each sculpture, the listings describe the sculpture's historical, artistic and social significance as well background information on the artists and patrons. The guide, which is conveniently divided into neighborhood regions with corresponding maps, invites the reader to view the works in person. As of July 1, the guide will be available for $15.95 at City Books at 61 Chambers Street, the Urban Center Bookstore at 457 Madison Avenue and other bookstores. For further information contact the Art Commission at (212) 566-5525.

"Public Sculpture Documented,"
Downtown Arts Activities Calender,
Lower Mahattan Cultural Council,
1988.6

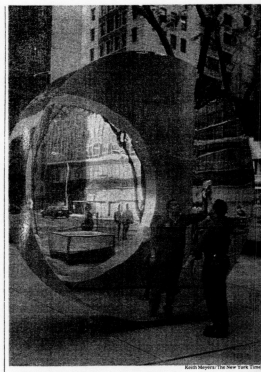

A Bright Day Gets a Shiny Touch

Keith Meyers/The New York Time

Paul Martinus decided that more than just the skies should be clear on a
sunny day, so he took his polishing cloth to a sculpture by the artist Y
Yu Yang in the Wall Street Plaza at Water and Pine Streets.

"A Bright Day Gets a Shiny Touch," *The New York Tim*
1994.6.10

「海上學府」輪紀念碑揭幕

一九七三年十二月二十日紐約松樹街八十八號，「東方海外大廈」廣場上，有一莊嚴隆重的「海上學府」輪紀念碑揭幕典禮，由紐約市市長林賽揭幕，並到有其他賓客甚多，包括聯合國主管國際協調工作的副秘書長拿拉昔漢氏，聯合國秘書長特別助理明石康，及英國駐美總領事福特氏等，他們且曾發表演講，隨後由董浩雲致詞答謝。

這艘前身為「伊利莎白皇后」輪的「海上學府」輪，自從一九七二年

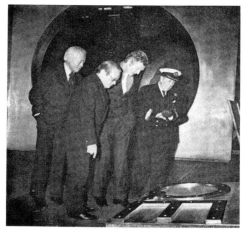

董浩雲卓牟來陪同紐約市長林賽及伊利莎白皇后前任船長馬氏閱讀碑文

一月九日在香港被一塌大火焚燬後，舉世矜惜，各方函電交馳，紛向董浩雲氏致意慰問，其中包括英國皇太后，聯合國秘書長華德海，紐約市長林賽等。

紐約所立的紀念碑是出於名藝術家楊英風氏所設計，將船頭拆下來的銅質QE兩個大字銲在一塊鋼碑上，並將上述三位名人的函電分別刻在「Q」「E」兩字的中心部份。這塊鋼碑平放在一個不銹鋼的月洞門旁邊的地面上。在月洞門相對處另立一個光

月洞門和I光可鑑人的大鋼鏡

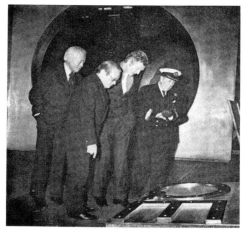

林賽與董浩雲為紀念碑揭幕

可鑑人的不銹鋼的圓鏡。所有來往行人，都可從圓鏡中照見QE及其中心文字。這項極突出的現代藝術品裝置，恰與貝聿銘氏所設計的「東方海外大廈」在氣氛上相互呼應，給紐約市區平添一件多采多姿的最新標誌。

至於「海上學府」輪殘骸，現已在威廉士顧問公司的監督下，在香港開始拆骨工程，第一期工程是將水線以上的船樓部份完全切下，然後以最安全的方法使其浮起，如仍不能浮起，則須將船身切成許多塊數。預期要三年方能竣事。

「海上學府」輪紀念碑揭幕

楊英風學長傑作
海上學府輪紀念碑揭幕
紐約市長林賽親臨主持

紐約市長林賽參觀紀念碑，右側是董浩雲氏

（本刊訊）楊英風學長於去年春應我國航業鉅子董浩雲氏之邀為海上學府所設計之紀念碑業已完成並於去（六十二）年十二月二十日在紐約松樹街八十八號「海外大廈」廣場上揭幕由紐約市市長林賽主持參加揭幕的貴賓二百餘人，包括紐約各界領袖協調工商界銀行航運合業高級人員和各界友好，其中包括參加。

董浩雲氏在揭幕禮的指詞中拿昔漢上讚揚董浩雲氏創設並設計海上學府這一天，紐約市的林賽市長在其聯合國秘書長拿拉瑪總領事福特氏等國際知名人士。

國際知名人士「伊莉沙白皇后」號輪原即董浩雲氏全世界最大的整修一新曾在香港第二次復在大修之後一百餘萬大修慘遭無情的火災不幸中的大幸把她把火撲滅定期開去試航香港購下此輪加以整修戰後金康即董浩雲以秘書長為最美大拿昔漢海上的特氏等國...

海上學府輪紀念碑，它是將船頭拆下來的，聘設計董氏紀念碑，費巧思設計以誌紀念永久計了兩個大英座巨輪遣座大英座巨輪...

楊英風學長的這座海上學府輪紀念碑電文分別鐫刻在一塊銅碑上，並將上述三位名人的慰問電文，刻在一塊不銹鋼的「Q E」兩門字旁的中心地面上。

楊英風學長設計的雕塑將來必在五個月間落成又轟動博覽會於世界的眼前。

〈楊英風學長傑作　海上學府輪紀念碑揭幕　紐約市長林賽親臨主持〉《輔友生活》第10期，頁10，1974.6.1，台北：輔仁大學校友總會

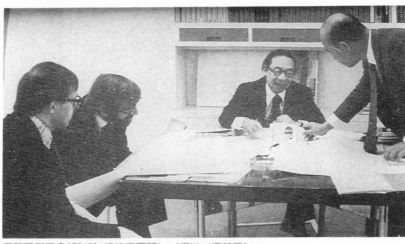

楊英風與貝聿銘討論〈紐約東西門〉。（提供／楊英風）

雕塑家與建築師

一位在紐約的建築師，一位在台灣的雕塑家，重洋遠隔，二人在日本大阪相遇相知，事隔多年後，共同在紐約市合作，這是貝聿銘與楊英風／建築與雕塑結緣的故事。

一九七○年日本大阪舉行的萬國博覽會，雪白的中國館前矗立著鮮紅的鳳凰，就建築與雕塑兩者的表現，這皆突破了昔日的窠臼，不再以老祖宗的宮殿式建築物示人，原本館前預定的斗拱形式雕塑品被鋼鐵所取代。高七公尺寬九公尺的鳳凰乃楊英風以三個月時間設計製作完成的巨作，為了爭取時間，所以〈有鳳來儀〉是以鋼鐵為材料，塗飾大紅色。在中國館的餐廳陳列著以不銹鋼製作的模型，開館時貝建築師見之甚為讚賞，曾表示若館前的巨作是不銹鋼會更佳，同時貝氏認為理想的高度是十公尺。一九七○年三月十四日中國館揭

幕，對館前的這件佳構，貝建築師十分興奮，因為原本他不期望在短短的三個月之間能夠有件夠水準的藝術品與建築物匹配。「他見到〈有鳳來儀〉後，與奮地與我相擁。」廿四年之後，楊英風在楊英風美術館侃侃地回憶道：「貝先生表示希望日後有機會找一幢建築物來配合我的雕塑。當時我還當是他感動之餘隨口說說，想不到日後他實踐了這項諾言。」

位在紐約市松樹街八十八號的華爾街廣場辦公大樓，是東方航運鉅子董浩雲投資興建的產業，是典型的現代大樓以鋼為結構體，是典型的現代建築，不過其鋼骨架漆成白色，大有別於當時現代建築盛行的黝黑表現，成為紐約市東側河岸的地標性建築物。而在此辦公大樓的南側有一開放空間，在開放空間的行人道上有件不銹鋼雕塑，就是貝氏邀請楊氏的成就。楊氏以中國月門為出發，在大正方

黃健敏〈雕塑家與建築師〉《藝術家》第40卷第5期，頁261-265，1995.5，台北：藝術家雜誌社
（節錄與楊英風相關部分）

上下／〈紐約東西門〉景觀雕塑模型與配置研究
（提供／楊英風）

形中刻出大圓，大圓與正方相隔數公尺，造成可穿越的空間，兩者虛實相對，楊英風詮釋其爲陰陽相對的中國哲學思想，象徵中國人的方正性格與追尋圓滿的生活理想。一九七三年五月楊氏在紐約貝聿銘建築師事務所的模型工作坊完成草案，五月廿二日楊氏與貝氏討論雕塑與建築物的關係，在檔案照片內，左側有兩人參與，正是貝氏多年的搭檔柯亨利與傅瑞德，三位巨頭合照的相片鮮少，這張合照還真是珍貴的歷史鏡頭哩！

當年這個委託案實乃貝氏堅持所促成，因爲董浩雲原本允諾要安置亨利

・摩爾的作品，但貝氏認爲業主是中國人，建築師是中國人，希望雕塑家也是中國人。楊氏的〈紐約東西門〉作品令貝氏十分滿意，仔細觀察〈紐約東西門〉與楊氏早期的作品風格有異，楊英風的創作多係佔有空間的物件（object），以實體爲主，沒有空間感。貝氏所設計的建築物，配合的雕塑品極強調空間性，不單是雕塑與建築彼此之空間性，更要求雕塑品具空間感，〈紐約東西門〉很符合貝氏一貫的要求。

〈紐約東西門〉又名〈QE門〉，Q代表圓，E代表方，QE是伊莉莎

白女皇（Queen Elizabeth）的縮寫，代表被焚毀的海上大學——伊莉莎白女皇號。鏡面般的巨作攬盡了紐約街頭的景觀，使景觀亦成爲雕塑的一部分，創造了雕塑與環境的對話，更爲這幢白色的大樓添勝景。「貝聿銘對建築文化貢獻甚大，他主張好的建築物要有好的雕塑配合就是其中一端。」楊英風如是說。

一九七三年台灣雕塑家的創作出現在世界第一大都市的街頭，這是貝氏的貢獻，時隔十七年，當貝氏從事曾列名世界第七高的大廈——香港中銀大廈時，台灣雕塑家朱銘有了表現的機會。在貝氏的建築生涯中，香港中銀大廈是他所曾設計的最高建築，該行的首任主管是貝氏父親貝祖貼，所以這是一幢對貝氏極具意義的建築。通常貝氏會在建築中規畫藝術品，但中銀大廈卻是少數沒有藝術計畫的大樓。

香港中銀大廈的基地條件甚差，西側與北側有高架道路，是一南高北低的坡地，而且周圍高樓林立。在貝氏早期的設計中有心彰顯中國的意象，因此在北側入口大門處設有牌坊，可是橫越的高架道路，再加上開放空間

黃健敏〈雕塑家與建築師〉《藝術家》第40卷第5期，頁261-265，1995.5，台北：藝術家雜誌社
（節錄與楊英風相關部分）

（資料整理／關秀惠）

262

◆曾文水庫育樂設施觀光規畫案^{（未完成）}

The Project of tourist entertainment facilities for the Tsengwen Reservoir (1973)

時間、地點：1973、曾文水庫

◆背景概述

　　楊英風擬就「曾文水庫」景觀美化建設會議（民國62年2月17日下午四時於台北榮工處舉行），提出整體性規畫「曾文水庫」全域性育樂旅遊區草案。規畫目的為推展極富文化宣教意義之育樂觀光事業，提高國民旅遊興趣，規畫「曾文水庫」景觀開發。（編按）

◆規畫構想

一、建議理由：

（一）現有風景旅遊區形式千篇一律，宮殿亭台紅牆綠瓦早已令人生厭。

　　　「曾文水庫」因其地勢，特殊資源的運用（水），可望造成一新奇有趣的旅遊特區，引進遊客，為國民旅遊開創新天地。

（二）利用現有的自然資源（水與壯觀的工程設施）為國民提供旅遊樂園、教育機會，使國民親近自然，有健康的假期生活，是資源的最經濟最有效的運用，而非浪費，如果讓如此偉大的景觀埋沒，國民無法享受其壯美秀麗的氣氛，才是最無理最浩大的浪費。

（三）現有的基本景觀條件甚優，但如配合觀光開發，仍需添置設備和施以美化，使其成為有主題、有特性的統一性景觀。

（四）可做為一九七五年世界海洋博覽會的中繼站（詳見後「第二期計畫」）。

二、景觀整建方針：

（一）設備與景觀的統一化：建造物，交通工具、船舶、庭園、花架、照明設備、座椅、廢物筒等之設計統一化。

（二）壯觀的自然景態中，不宜複雜華麗細緻的裝飾，但求以樸實無華，堅定卓絕的氣氛呼應自然。

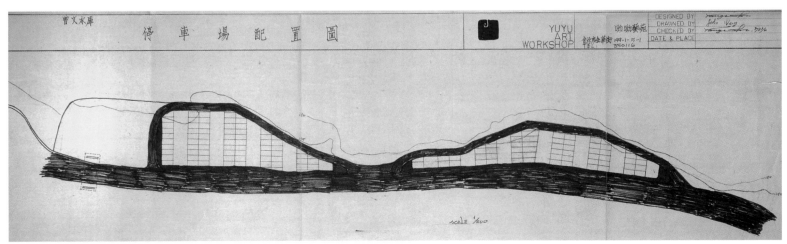

基地配置圖

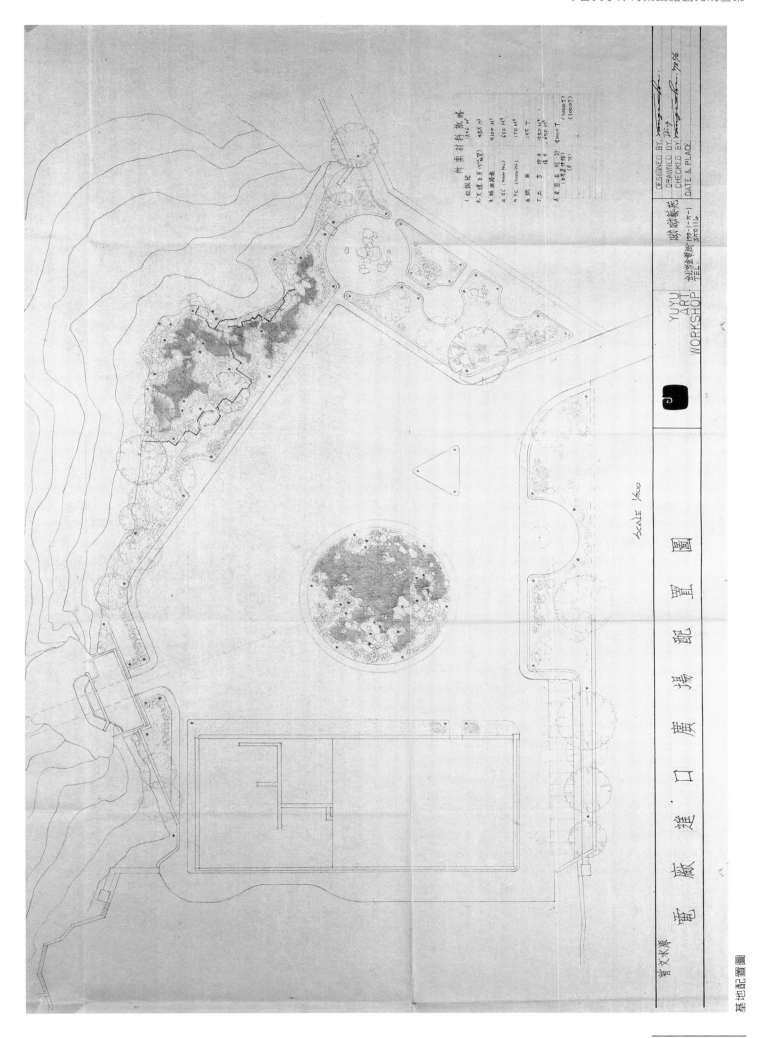

基地配置圖

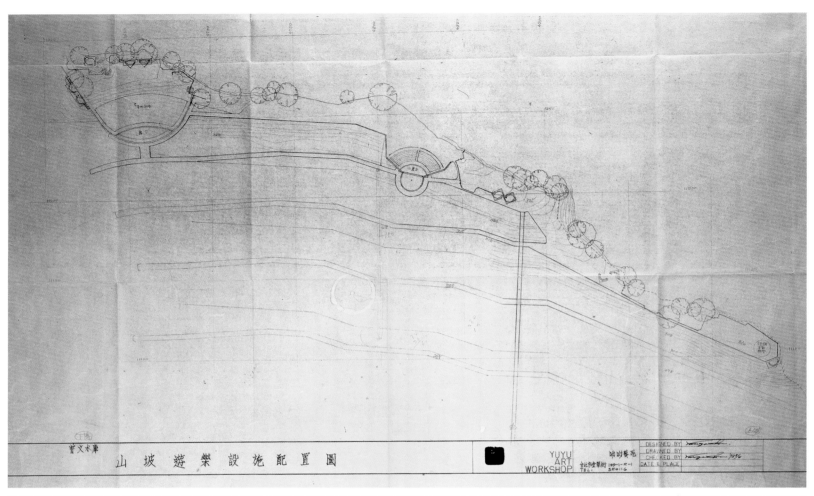

山坡遊樂設施配置圖

山坡遊樂設施通道配置圖

基地配置圖

（三）公害防治、天災防治、安全措施之設置。

（四）充分利用水庫的材料，濃縮其特性做最自然的、有內容的主題性表現。

三、建設原則：

（一）充分利用環境的特質，作整體性設計，機動性配合自然景態，使天然美與人工美調和。

（二）景觀的特性化，尋找環境的特點，並強調之使成為主題鮮明的水庫景觀，造成遊客獨一無二的印象，而非日月潭與石門水庫的重遊。

（三）避免不相干事物的介入，例如：利用當地的特產，製作獨特的紀念藝術品或食品，但禁止普通市面流通的商品的雜入，即大大有助建立遊賞區的特性。

（四）配合自然的醇實，力求純樸無華，適於大眾普遍生活水準的享用，而不是華麗虛浮的炫耀，建立「整理景觀乃是為自己的國民，而非只為外國的觀光旅客」的觀念。

（五）景觀整理的重點化，集中力量於主題性的系列開發（但整體性的規畫要事先完成），構成串通的風景線，可以利用彼此的關係，說明立意。

四、「曾文水庫」環境之優點利用及缺點補償：

（一）環境本身的條件已很現代化，最適宜用現代造型觀念加以整理，引導國民展望未來的生活空間。現代化是表現中國人的現代化，而非外國人所習慣的現代化。

（二）環境的景態雖壯麗，但地質與山土仍嫌鬆軟，缺乏質佳的岩石，以堅其「筋骨」，故似可考慮由外地補進可以調配的岩石，在重點處建置雕塑或美化園景。埔里之黑石片及花蓮之奇石皆可運用。

五、建設步驟：

以「水」的造型開發為主題，配合以火、木、金、土的造型開發，結合為水火木金土的造型公園，表現中國人對大自然景觀特有的認識，給青年提供最佳的教育材料。

六、第一期計畫：

（一）成立景觀管理委員會：負責整體景觀美化設計，輔導（包括對民間外來投資計畫的審核、督導、協助）推動建設，並吸引外資協助興建。

（二）旋迴停車場：位於雙叉路下方（見圖（1）位置）*（編按：附圖已佚）*，設一小型旋迴停車場，讓車與遊客可稍做停留，以觀賞大水庫工程整體景觀。因此位置可環視全景如大石壩，對面梯田狀山坡，三道洩洪溝，地下電廠入口處建築等，景色有男性之剛健美，堪稱宏偉壯麗。在停車場入口設管理站，出售門票。

（三）兩條馬路中間開闢為天然花草石園，純為遠眺不為近遊，見圖（2）位置*（編按：附圖已佚）*。

（四）地下發電廠入口地區之庭園美化，供一般遊客遠觀或特殊參觀者（參觀發電廠）入內遊賞，見圖（3）位置*（編按：附圖已佚）*。

（五）紀念碑附近，景觀建設的統一化（包括陳列館、貴賓休息室、隱蔽之機器房等）及紀念碑之雕塑化，以配合水庫景觀，做為水庫濃縮的精神象徵。見圖（4）位置*（編按：附圖已佚）*。

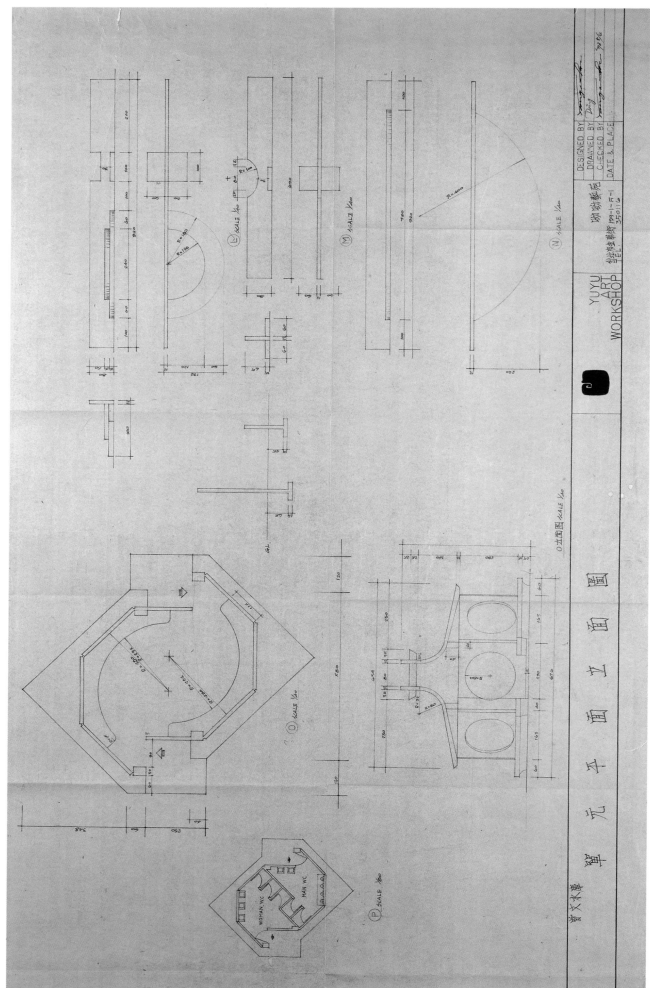

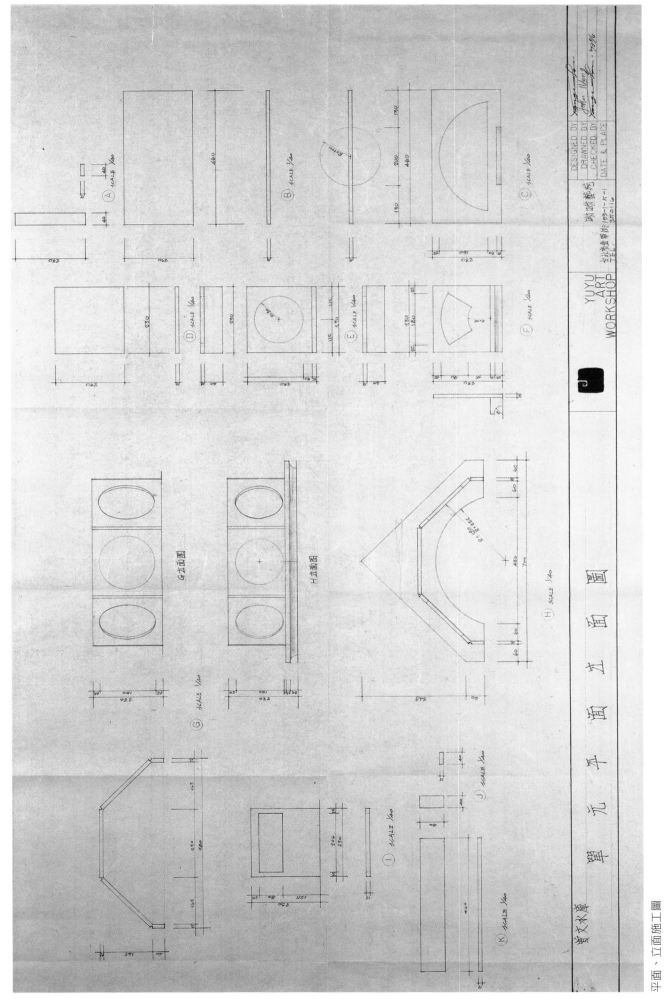

（六）青年育樂區（金木水火土的造型公園）：見圖（5）位置 *（編按：附圖已佚）*，地勢
多變化，觀望全景視野廣曠，景觀優美雄壯。其地勢成梯田狀高砌而上，中有主
階梯為上下要道。此外，在梯田每層平面近末端處，造小梯路，小梯路與小梯路
之間，不必成一直線貫通，較有變化，一面亦可分散上下主階梯的交通量。此
外，階梯與梯田之平面，設置與景觀有關的雕塑藝術品如：做一不銹鋼的雕塑，
能360度轉動，磨光的鋼面可反射各角度的景觀和色彩，其反射太陽光時，更形
成一股剛性美的放射力量，與水庫景觀構成互相呼應的調配。為年輕人的造型教
育，提供屬於現代中國人展望未來空間開發的新觀念。

（七）湖濱碼頭：見圖（6）位置 *（編按：附圖已佚）*。設置一遊湖碼頭，及湖邊餐廳、湖
邊公園。

七、第二期計畫：

（為「水」的主題性建設，表現水的利用、水的力量、水的變化等）為配合一九七五年
世界海洋博覽會，及提供國民旅遊暗示性的教材，對天然資源──水，及水庫，造成最具價
值最有效最經濟的利用，做為人與水的交流，人與人的交流場所。

（一）一九七五年三月二日，日本將於琉球本部半島西北部與其沿海地區舉行為期半年的
海洋博覽會。這是一個在世界上首次以海洋為對象的國際博覽會。博覽會的主題
是：「海洋未來的展望」，屆時預計有五百萬人前往參觀。

（二）據琉球消息人士表示，博覽會當局將考慮使遊客的遊賞線延長至台灣，為此國際性
的活動，吾人當局應有所準備，做與水有關的專題性配合建設，對「水庫」的宣
介，對世界活動的關照都有了交代。

（三）近代的環境污染中水的污染甚為嚴重，影響民生鉅大。在此做一系列的「水」的研
究，保全水源環境，享受水的最大賜予（水利），促進人對水的多方面認識，以配
合國際間的環境研究活動。

（四）依據國際性環境學的觀點，探討水陸兩面自然環境與人類活動的協調。

（五）諸項設施融入自然，成為水的公園。

（六）考慮設施的恆久利用價值，及效用。

（七）各項設施應成為其他地區的典範，產生示範作用。

（八）設施項目按需要及可行性，設於湖上或湖邊可分若干設施群：

1. 噴水設施群：水的造型變化，與聲光映像之配合，白晝夜晚均可觀賞。

2. 水族館設施群：「魚的劇場」、「水獸園」，形成水的自然樂園。

3. 水上活動設施群：在靜態的「參觀活動」中再補以動態的「參與享受」，配合
動態的觀光旅遊建設。

4. 水上市場設施群：供應水上大餐，和出售特殊紀念品。 *（以上節錄自楊英風〈曾文
水庫育樂設施觀光規畫建議草案──金木水火土造型公園之設置〉1973.2.17，台北：呦呦藝苑。）*

◆ **相關報導（含自述）**

• 楊英風〈曾文水庫育樂設施觀光規畫建議草案──金木水火土造型公園之設置〉1973.2.
17，台北：呦呦藝苑。

YUYU ART WORKSHOP 呆藝二鳴　YUYU ART WORKSHOP 呆藝二鳴

2-155 (THIRD FLOOR) CHUNGSHAN NORTH ROAD, TAIPEI, TAIWAN, REPUBLIC OF CHINA. TEL : 510801 　2-155 (THIRD FLOOR) CHUNGSHAN NORTH ROAD, TAIPEI, TAIWAN, REPUBLIC OF CHINA. TEL : 510801

1973.4.20　楊英風—陶家維

（資料整理／關秀惠）

◆台北實踐堂正廳〔騰雲〕景觀雕塑設置案* ^{（未完成）}

The lifescape sculpture Flying Above the Cloud for the Shih Chien Hall in Taipei* (1973)

時間、地點：1973、台北

◆背景概述

　　楊英風於 1973 年七月間，允諾中國石油股份有限公司代為設計製作其大樓一樓門廳浮雕，後擬設置〔騰雲〕不銹鋼景觀雕塑。然此案因故未成。此案設計構想後完成於「台灣省教育廳交響樂團新建大樓浮雕」一案。　*(編按)*

◆規畫構想

名稱：〔騰雲〕

種類：浮雕

地點：中國石油公司實踐大樓大廳門口

材料：不銹鋼（磨光鏡面）

處理：不銹鋼大小共五片，組合連接固定於咖啡色牆上，該牆面為 6.6 米 X2.1 米。

結構：以線條的彎曲延伸、連續性，將五片不銹鋼組合為一個整體，約為不規則長方形。

　　（曲線是自然界最生動的線條，可充分表現自然間的生命力）

　　（一）不銹鋼片有高低起伏的變化。

　　（二）鋼片表面施以磨光處理，成為鏡面。

　　（三）如以燈光照射產生不同反射效果。

作用：

　　（一）成為該樓的鮮明標誌，便於記憶產生印象。

　　（二）以畫龍點睛的要領，美化單調的門面。使該樓從四周千篇一律的景觀中脫穎而出。

基地照片

規畫設計圖

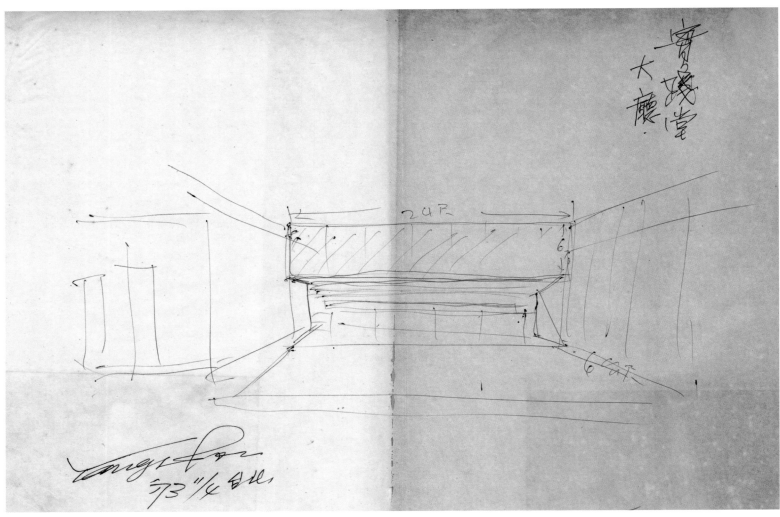

規畫設計圖

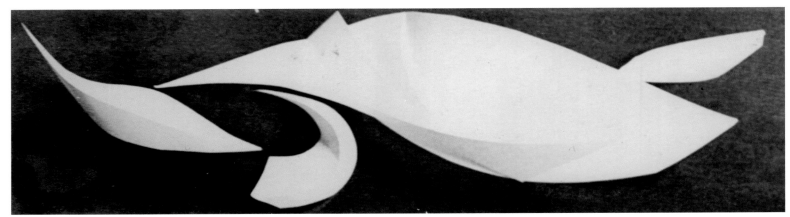

模型照片

1975.10.29　中國石油股份有限公司—楊英風　　　　　　1978.6.27　中國石油股份有限公司—楊英風

（三）在視覺上引起活潑變化的感覺。

意義：

（一）騰有上升、興起、奔躍的意義，故「騰雲」為乘雲而上。再如騰達為上升發達，騰空為飛上天去。石油本埋藏於地下，必使之「騰空湧出」方有所用。故此名稱實乃象徵石油企業之向上發展躍昇進步。

（二）雲是由水，水蒸氣而來（屬於水的三態：液體、氣體、固體之一環），其具有變化萬千的特點。石油原為液態，經過處理可成為變化萬千的物質如石油化工，可變石油為無數造福人類的多元物資和動力，又推動了世界的千變萬化。故此地以「雲」的變化象徵「油」的變化，而「騰雲」者，乃是把這「變化」提升為更有氣勢，更鮮輝的境界。

（三）不銹鋼磨光的鏡面加上很多很大的彎曲角度，處處可以反映四周景觀的變化，使浮雕本身像具有生命似的，不斷閃爍流動。雖然浮雕造型極為單純，但效果不單調。

（四）不銹鋼為極能代表當今時代性的剛健、單純、精銳特質的材料，加以簡潔明快的造型處理，製成一件藝術品，更把這些時代性的特質強化具現，與大樓內部大廳取得調和。　*（以上節錄自楊英風〈中國石油公司〔騰雲〕雕塑說明〉1973。）*

（資料整理／關秀惠）

◆台北市關渡水鄉計畫（未完成）

The Water Dream Land project for Guan Du, Taipei City (1973)

時間、地點：1973、台北

◆背景概述

關渡水鄉計畫是楊英風因應政府疏濬淡水河以擴增兩岸土地等相關政策方向所提出的開發計畫，意欲將關渡規畫成如義大利威尼斯水都般沒有汽車行走的水鄉都市，其中亦包括一個大型的水族樂園計畫。然本案因故未成。（編按）

陽明山管理局局長金仲源（左、右圖中）
視察基地（楊英風攝）

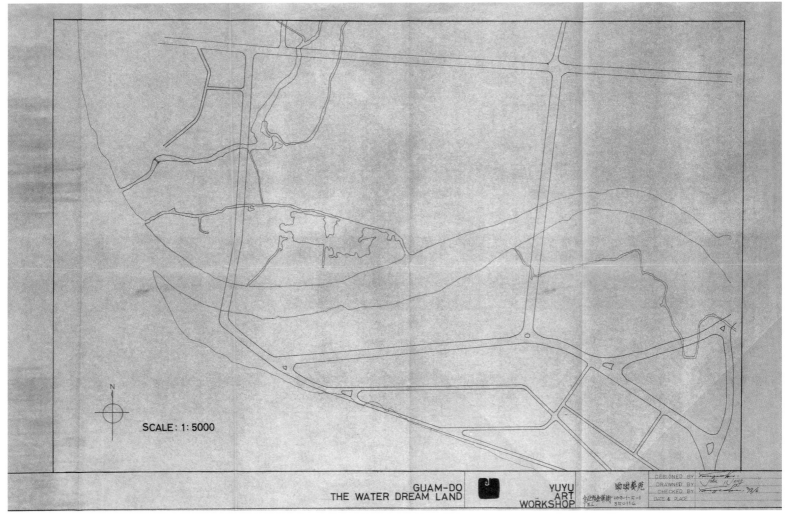

基地配置圖

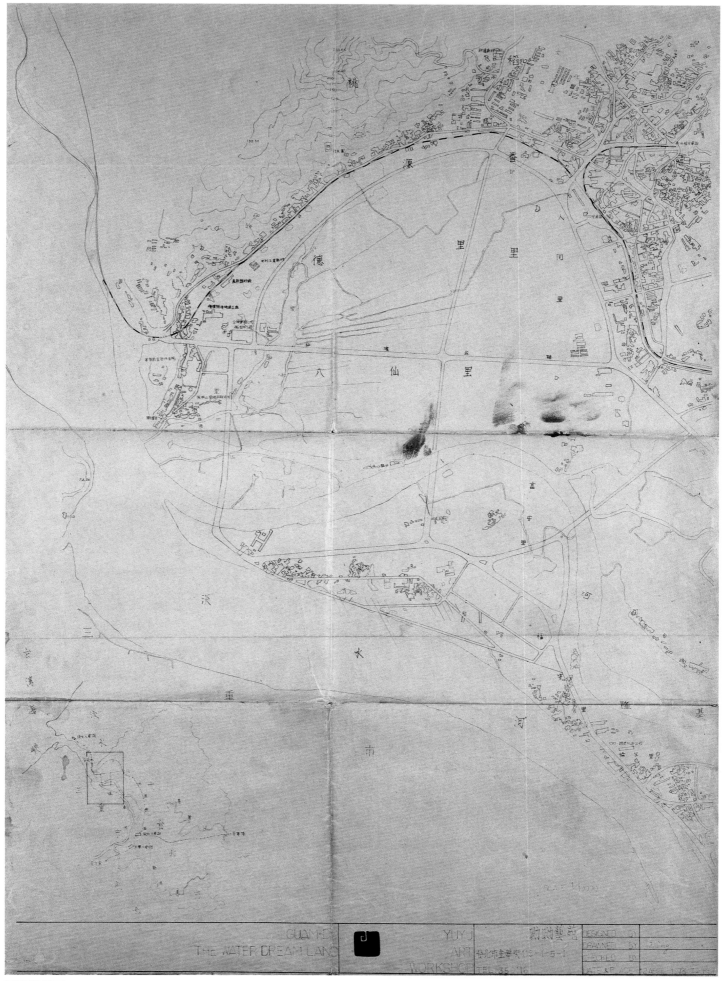

基地配置圖

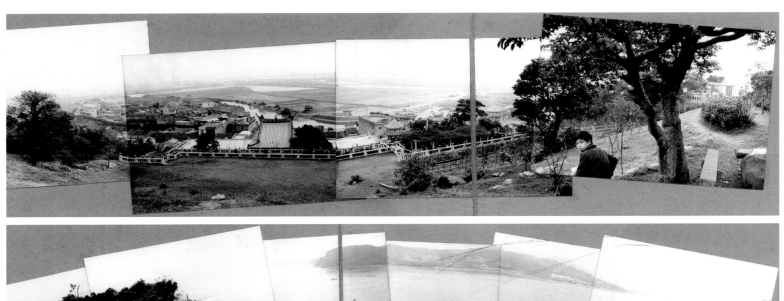

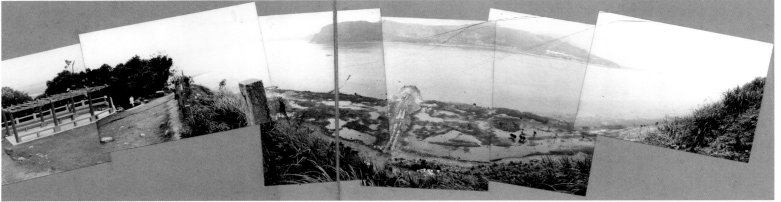

基地照片

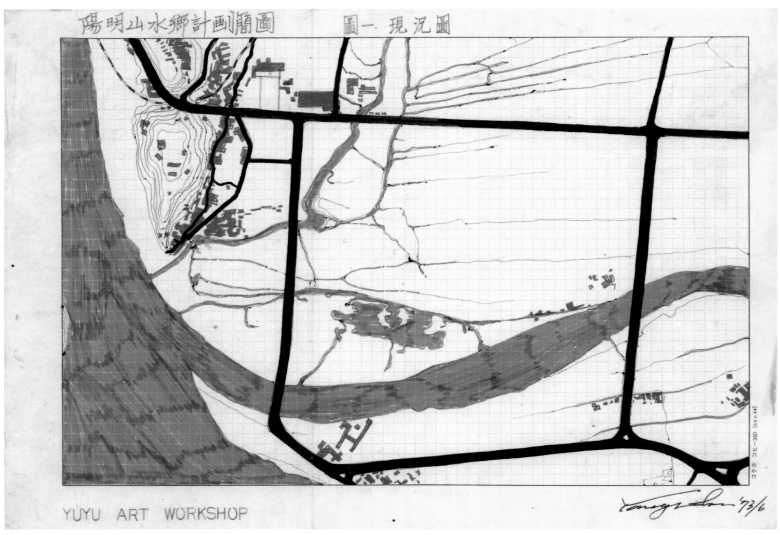

基地配置圖

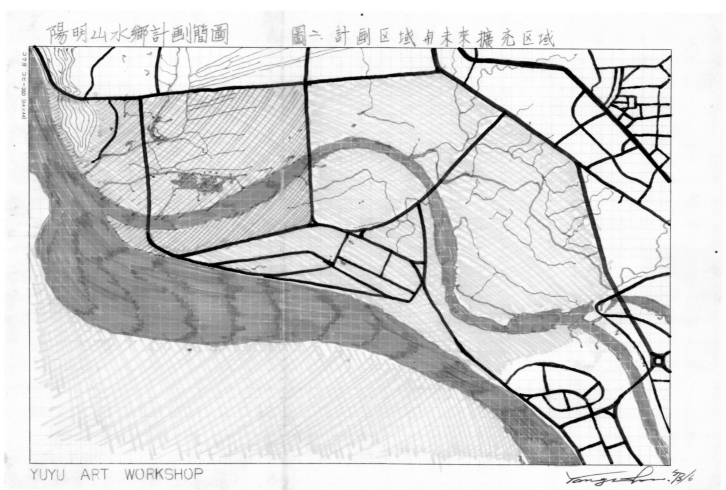

陽明山水鄉計劃簡圖　　圖二. 計劃区域有未來擴充区域

YUYU ART WORKSHOP

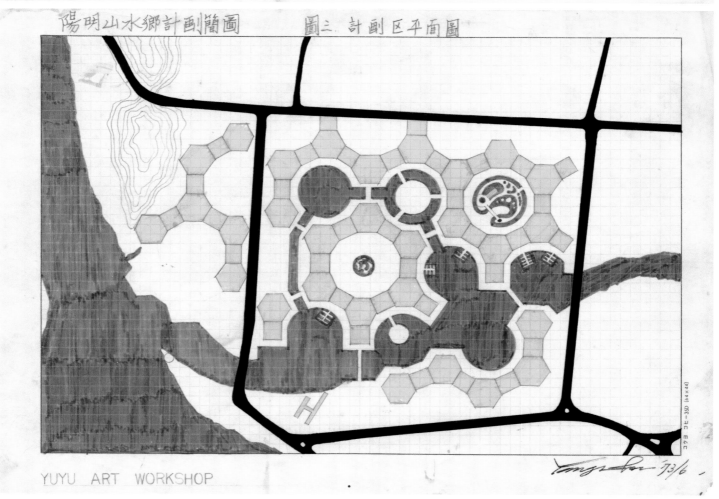

陽明山水鄉計劃簡圖　　圖三. 計劃区平面圖

YUYU ART WORKSHOP

基地配置圖

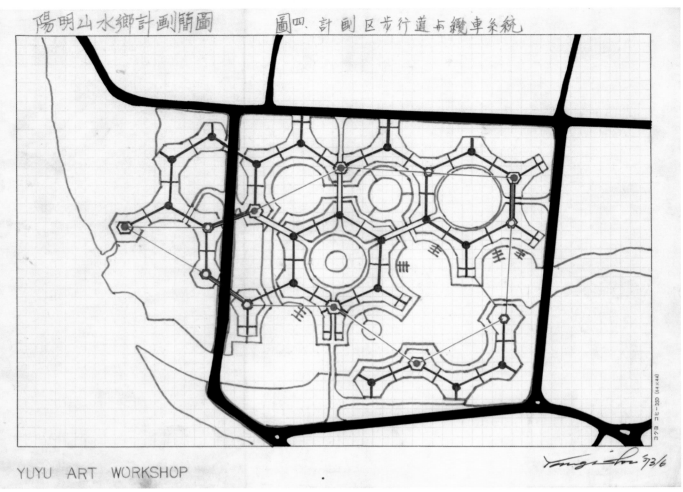

陽明山水鄉計劃簡圖　　圖四、計劃區步行道占纜車系統

YUYU ART WORKSHOP

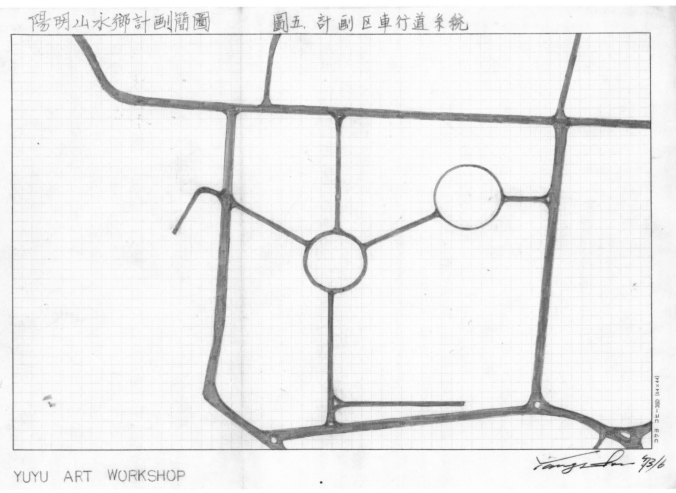

陽明山水鄉計劃簡圖　　圖五、計劃區車行道系統

YUYU ART WORKSHOP

規畫設計圖

陽明山水鄉計劃簡圖　　圖六. 計劃區部份 細部配置圖

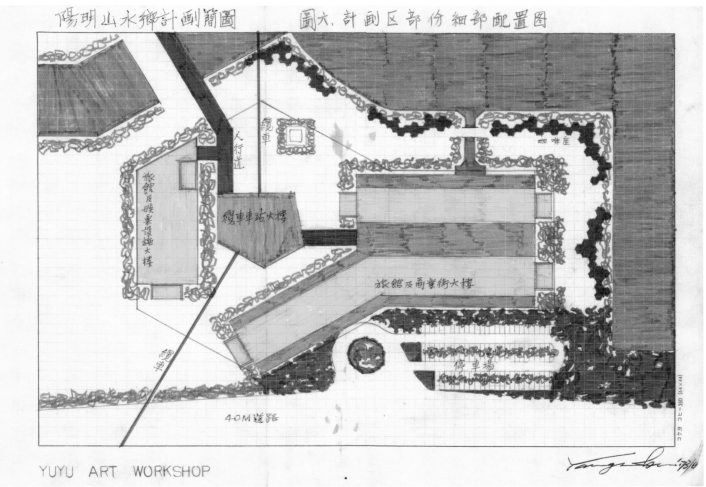

YUYU ART WORKSHOP

陽明山水鄉計劃簡圖　　圖七. 計劃區部份 細部斷面圖

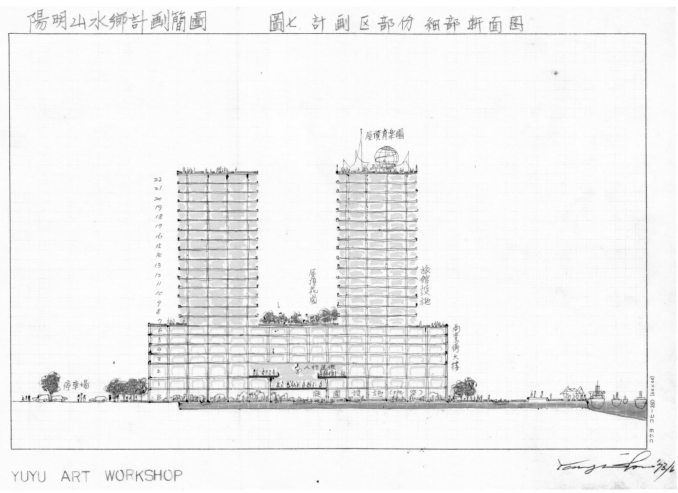

YUYU ART WORKSHOP

配置及剖面圖

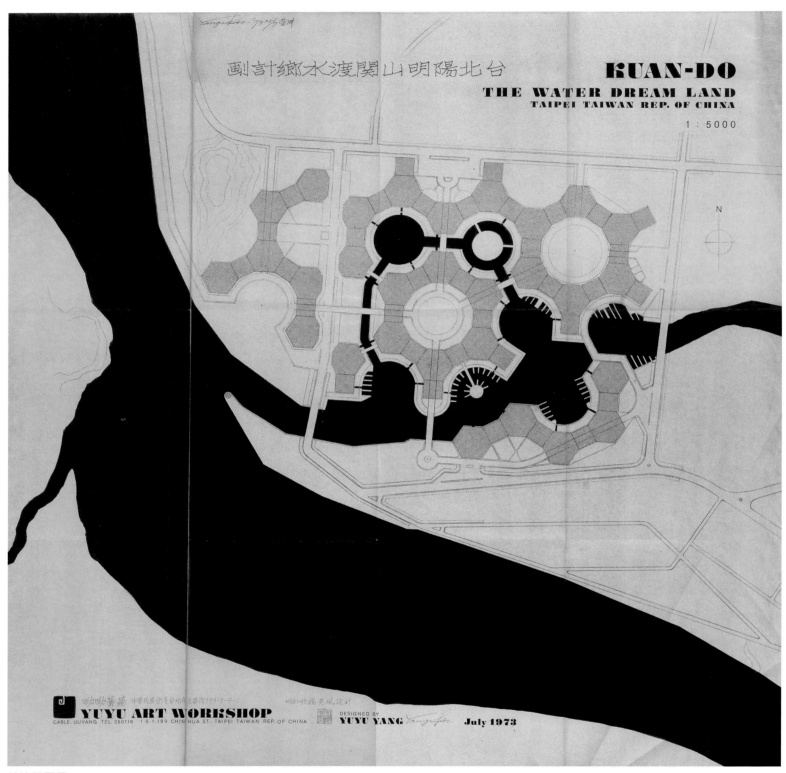

基地配置圖

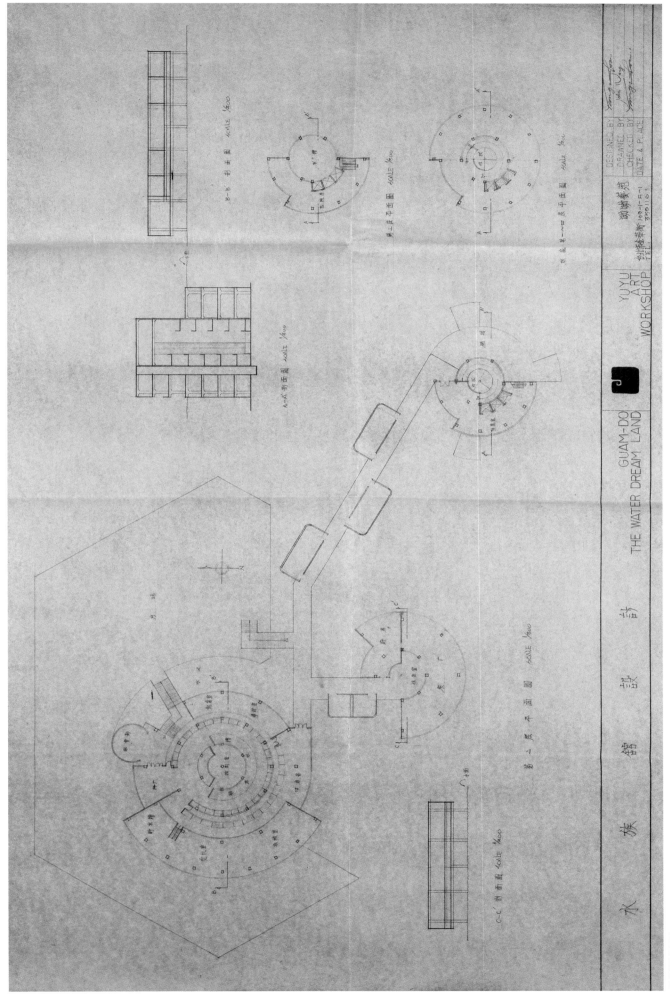

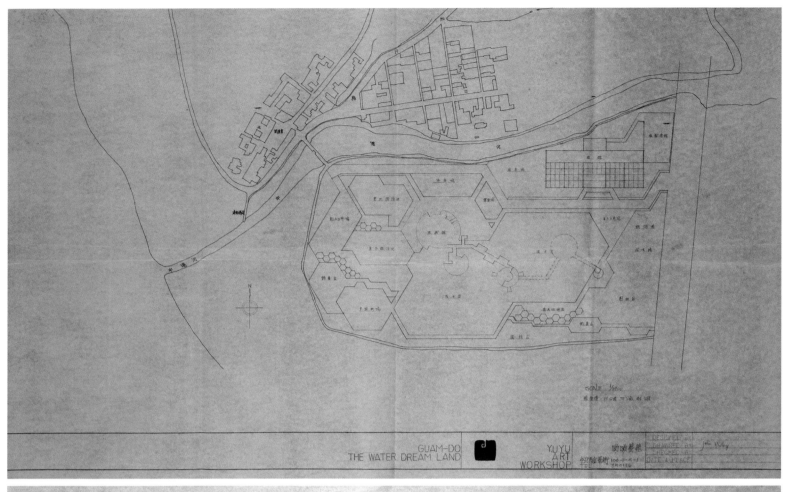

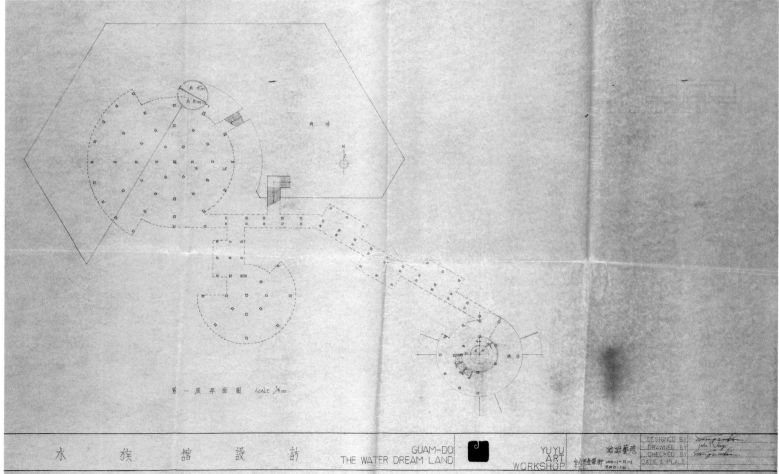

規畫設計圖

1973.6.29　陽明山管理局長金仲原－楊英風

1973.11.29　楊英風－陽明山管理局長金仲原

1974.4.12　劉蒼芝－楊英風

- 〈水鄉計畫之構想及實施〉

一、本局為促進洩洪區土地之有效利用，創造良好生活空間適應地方經濟發展起見，計畫將關渡平原地區，依照都市計畫法第二○條變更為「水上示範市區」，並依同法第二十二條擬定細部計畫，簡稱為「水鄉」。

二、「水鄉」範圍土地，依都市計畫法第五十八條辦理土地重畫，重畫地區內，供公共使用之河道、道路、公園、綠地、廣場、學校等所需土地，由「水鄉」全體土地所有權人，按其土地受益比例共同負擔。

三、「水鄉」河道之開闢，港埠之興建，道路之修築，招商辦理所需費用，半數公配重畫之土地，半數以徵收工程受益費抵充。此項受益費之徵收，除水鄉受益人外，其毗連土地，應按距離遞減分擔。

四、「水鄉」範圍內之建物，須照水鄉細部計畫之規定並限期建造，不願或無力於限期建造者，由第三條投資商收購或代為起超，代為起照者依土地原定地價數額，＜　＞倍分配其建物。

五、為鼓勵「水鄉」計畫之開發投資，除第三、四兩條之投資機會外有關公園、兒童遊樂場、市場及其他公用事業，得一併委託辦理，細節另訂。

六、本計畫構想，應專案請示原則，同意後，依法循序實施。

〈陽明山局鼓勵投資開發風景區〉
《經濟日報》1973.5.13，台北：經濟日報社

中國時報

中華民國六十二年四月十日

不空言‧戒浪費
求便民‧講乾淨

把握目標鍥而不捨
光大市政建設成果

張市長在議會‧作施政總報告
強調主動負責‧事事講求效率

陽明山局‧獎勵民間投資
發展觀光‧積極開發社區

CENTRAL DAILY NEWS

零拾明陽

本報記者徐鍾慶

積極發展觀光事業

精簡組織提高效率

舉辦旅館衛生競賽

中央日報

中華民國六十二年五月十四日

〈陽明山局‧獎勵民間投資　發展觀光‧積極開發社區〉
《中國時報》1973.4.10，台北：中國時報社

徐鍾慶〈陽明拾零〉《中央日報》1973.5.14
台北：中央日報社

INTRODUCTION

Marine radio communications have always played an important role in the U. S. Coast Guard's mission to protect lives and property on the high seas and navigable waters of the United States. Over the years the Coast Guard communications system has constantly undergone changes and expansion in order to better serve the boating public.

At the present time marine radio communications are again in a period of pronounced change which has greatly affected the Coast Guard's approach to distress communications. This pamphlet describes the present communications system available to the boating public and is intended to assist the boatman in selecting the proper system for the area in which he will be operating.

A radio system that is properly installed and used correctly is one of the best forms of life insurance a boatman can buy.

From the brief descriptions of the three bands in the following pages, you will see that the 2 Megahertz (MHz) band and the Very High Frequency - Frequency Modulated (VHF-FM) Maritime Mobile Band are the only systems that provide distress frequency coverage. For this reason, the Coast Guard does not encourage the use of Citizens Band equipment when it is the sole means of communications on your boat. The Coast Guard is now using VHF-FM as its primary short range means of voice communications. Coast Guard Search and Rescue (SAR) Stations are now equipped with VHF-FM equipment as are a large percentage of the small SAR Boats. For those areas where VHF-FM coverage is marginal, efforts are being made to expand the Coast Guard's present system to insure adequate distress frequency coverage.

Listings of U. S. Coast Guard Units maintaining radio guard may be obtained from the Commander of the Coast Guard District in the area of concern.

On 10 June 1970 the FCC adopted new regulations that state that no new ship Double Sideband (DSB) licenses will be issued after 1 January 1972 and that only SSB will be permitted in the 2 MHz band after 1 January 1977. Single Side Band (SSB) will be available for those boatmen who continue to have long range communications requirements. However, the new regulations state that you must have VHF-FM before you can have SSB.

DISTRESS COMMUNICATIONS

The Coast Guard Search and Rescue Stations and public coast stations (marine operator) maintain a continuous guard on both distress frequencies (2182 kHz and 156.8 MHz). A vessel in distress or needing assistance can reach the Coast Guard by calling on either of the two distress channels. If you are not in immediate danger, you will be shifted to a common working frequency for further communications. This procedure keeps the distress channel open for other emergencies. If you are in grave and imminent danger, the call should be preceded by the word "MAYDAY" spoken three times. Remember at all times to speak slowly and clearly to eliminate confusion and delays. Any unit hearing your call will answer. Due to nighttime skip conditions inherent in the 2 MHz band, you may be heard and answered by a station in an area some distance from your location. This will in no way curtail the speed of the Coast Guard's response to your call and action will be just as prompt as if you had been answered by the nearest station.

FREQUENCY BANDS:

The 2-4 MHz Radiotelephone Band

<u>Type of Transmission</u>: Amplitude Modulation (AM). Present DSB is to be replaced by SSB 1972-1977. (See note above) SSB has two advantages: (1) it increases the available power: and (2) increases the number of channels that may be used within the band.

<u>Power of Average Radiotelephone</u>: 50 - 150 watts power output.

<u>Distance that can be covered</u>: this band is intended primarily for coastal operation. Reliable maximum daytime range in most areas is 50 - 150 miles. At night communications range will be affected by skywave propagation.

<u>Distress Frequency Guard</u>: Coast Guard SAR Stations maintain a continuous guard on 2182 kHz. Public Coast Stations (Marine operator) also guard 2182 kHz unless a waiver has been granted by the FCC based upon adequate coverage by other sources.

<u>Marine Information</u>: Marine Information Broadcasts are made by strategically placed Coast Guard Stations. All broadcasts are made with a preliminary call on 2182 kHz to alert the boatman. Routine and safety broadcasts are then transmitted on 2670 kHz.

The 27 MHz Citizens Band (CB)

<u>Type of Transmission</u>: Amplitude Modulation (AM).

<u>Power of Average Radiotelephone</u>: Maximum power input to the antenna is limited to 4 watts.

<u>Distance that can be covered</u>: This band is intended primarily for private shorthaul 2-way operations within a 15 mile range.

<u>Channelization</u>: 23 channels are available. Channel 9 should not be considered a substitute for the authorized marine distress system. The Coast Guard <u>DOES NOT</u> monitor any of the Citizens Band frequencies.

<u>Marine Information</u>: There are no <u>OFFICIAL</u> marine information or weather broadcasts on any of the CB frequencies.

ROTOCAR MONORAIL TRANSPORTATION

nam

NORTH AMERICAN MONORAIL CORP.

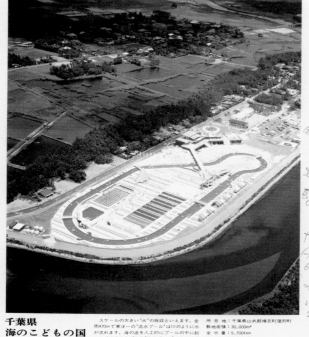

千葉県
海のこどもの国

スケールの大きい"水"の施設といえます。全周470mで東洋一の"流水プール"は川のように水が流れます。海の波を人工的にプールの中に起こして波のりもできる"造波プール"。すべり台でプールの中へすべり込む"スライダープール"など、7つのプールがあり一度に6000人もかくのひとりがおよげる規模をもっております。

所 在 地：千葉県山武郡横芝町屋形町
敷地面積：30,000m²
全 水 水：5,700ton
竣 工：47年7月
流水プールAL製で全長470m市岳m流速0.1〜0.6m/secで 他にスライダープール・造波プール・競泳プール等もある。
設計：石田設計事務所

水、陸、空交通工
具，以及水族樂園
設計參考資料

Introducing "BOSDETS"

(U.S. Coast Guard **BO**ating **S**afety **DET**achment**S**)

BOSDETS are special detachments of U.S. Coast Guard personnel charged with promoting boating safety on the navigable waters of the United States through public education and the enforcement of Federal laws, rules and regulations governing the safe operation of pleasure craft. At the present time, there are 54 four-man BOSDET teams patrolling the nation's inland and intracoastal waters. You may encounter them on one of the Great Lakes—or a small lake in Iowa. They may be seen on the mighty Mississippi or, just as readily, on an insignificant tributary of the Monongahela in Pennsylvania. Countless boating accidents—many involving loss of life or serious injuries—result every year from unsafe boating practices. An important job of BOSDETS, therefore, is the boarding and safety examination of pleasure craft. This brief, but thorough procedure, is your guarantee that your boat is safe and has the proper safety equipment.

In addition to the BOSDET units, the U.S. Coast Guard maintains a fleet of ships and hundreds of small shore stations throughout the country. Although the duties of the regular Coast Guard personnel manning these ships and stations vary widely, they all have the authority to stop and board pleasure craft in the interest of safety. The Federal Boat Safety Act of 1971 also permits the Coast Guard to terminate the unsafe use of a boat under certain conditions and send it to the closest safe mooring. By using this authority wisely, the Coast Guard hopes to make boating safer and more fun for everyone.

水、陸、空交通工具，以及水族樂園設計參考資料

You may be hailed by an approaching BOSDETS craft by means of a bull horn, "stop sign" or other signaling device. You are legally obligated to come to a complete stop as soon as possible and to allow the Coast Guard to come alongside.

Be prepared to display your certificate of numbers, lifesaving devices and other required safety equipment for examination by the boarding officer. This will save a lot of time and minimize any delay. BOSDET personnel are trained to make thorough examinations quickly.

Examination completed and you're on your way again, confident that your boat meets all of current safety requirements. It's a good feeling.

（資料整理／黃瑋鈴）

◆美國史波肯世界博覽會中國館美化工程

The project of beautifying the R.O.C. Pavilion in EXPO'74 Spokane in the U.S.A (1973 - 1974)

時間、地點：1973-1974、美國史波肯

◆ 背景資料

　　六十年代後期以來科技文明的研究發展，在人類無盡慾望的驅策下，顯然已經達到以現有的「能源」及「資源」僅堪維持的飽和狀態。而當人類把身居地球未能滿足的探奇射向太空時，人們在地球上的「生存作業」亦需或多或少的配合此「太空作業」。大體觀之，此方面的成果，長年來亦確有厚生利用之效。然而相對的，在此成就的背後，亦引發若干已見其惡果的問題。而「環境生態之失衡」即此問題之一大環節。悉心檢討，雖然科技及太空實驗等有關科技的推究，並非直接造成生活環境的污染或破壞，亦至少可認定一項事實，此乃，人們專注於科技實驗及推展時，未免顧此失彼，有所遺忘。那就是忽略了對這個人類寄以生存的地球本身予以相對等的關照。大家對於大自然長期的「供養」，早視為理所當然，並且以為資源取之不盡用之不竭。直到空氣、河川、海洋、土地遭受污染，野生物、海洋生物大量死亡、糧食缺乏、人口膨脹、都市壅塞，以至於最近日益嚴重的「能源危機」等問題相繼迫至，並逐漸加深對人類之生存構成威脅時，人們始有所覺悟。於是伴隨著科技文明所產生的生態、公害、環境等諸問題逐集結成形成一陣「環境問題狂飆」吹襲世界各地，直到現在。

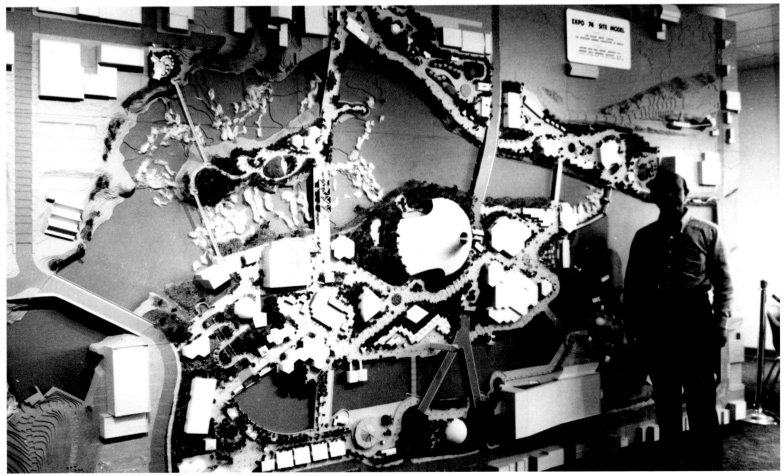

基地配置模型照片

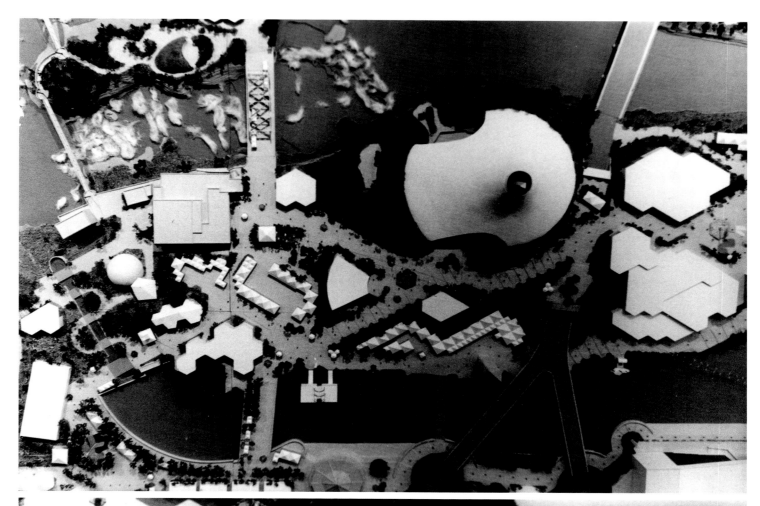

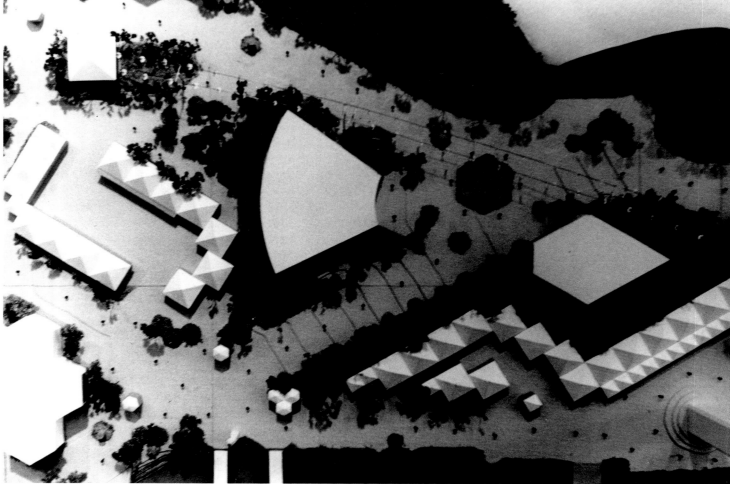

基地配置模型照片

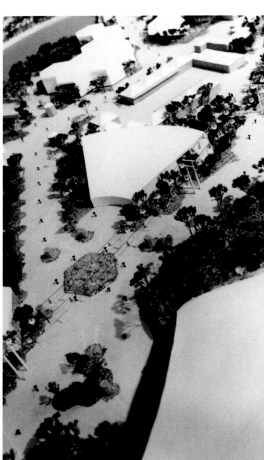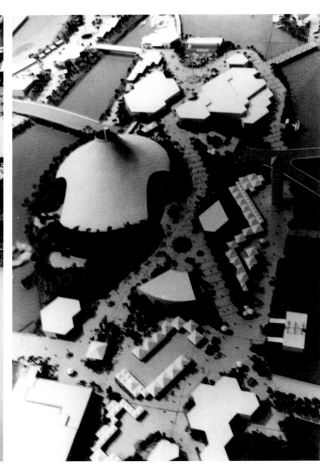

基地配置模型照片

　　猶記得一九七二年六月五日起，在瑞典首都斯德哥爾摩曾舉行為期二週的人類環境會議，中已充分顯示人們探求環境平衡的迫切。大會的主題是：「不可置換的地球」（Only One Earth），大家終於意識到地球表面維持生命的物質和環境遠比人們想像中還要單薄及脆弱，如何有計畫而迅速地保護環境、再生環境應是人類同心協力奮鬥以赴的目標。並且確認在可預定之將來，與人類切身利益息息相關的便是此獨一無二、不可替代的地球，如何在地上建置一個文化生活的樂園、與萬物並生滋榮亦是當前之急務。

　　今天，美國以近代科技大國之覺醒，舉辦此以環境整建為主題之世界博覽會，除基於本身解決環境問題之必要採尋外，亦可見其重視環境改造之用心，思藉此機會，推動全球性的環境教育，以求人真正的福祉。

　　因此，美國史波肯博覽會的主題是：「慶祝明日的新環境」與歷次世界性博覽會曾以文化活動、藝術活動、科技活動、商業活動等為主題的展示大不相同，此絕非偶然的標新立異。其重點只有一個，就是「環境」，及圍繞著環境所可能產生的相關問題，主題至為鮮明簡潔。其實人類幾千年來複雜且深厚的文化及文明成果，又豈不是在人們合理的「生活環境」中滋長壯大的呢？今，我國在受邀參展之列，得獲良機與其他國家陳列館濟濟一方，從中取人之長，補己之短，研究環境改造，並提獻已有的環境建設成果，宣諸國際，實當引以為重。故中國館的建置與美化，除表現中國人的環境特質外，更需特別在配合大會主題及整體環境上的安排做謹慎而簡潔的處理。*（以上節錄自楊英風〈美國史波肯博覽會中國館景觀美化報告書〉1973.12.20。）*

　　史波肯世界博覽會中國館美化工程楊英風最後只完成了〔大地春回〕及〔鳳凰屏〕，其餘作品〔大地豐收〕、〔山水〕及〔頂天立地〕並未完成。*（編按）*

◆ 規畫構想

• 中國館景觀（環境）之美化

一、景觀（環境）設計之要旨

　　以下所列若干要旨，不僅適用於此特殊性質的環境展示設計，亦適用於一般性的環境設計。也許一般性的環境設計，或受天然基地、現有環境、人為環境、設計主題等因素：如坡地、狹地、窪地、樹林、氣候、功能、交通、實業等複雜因素之限制，有時無法周全就各點予充分的照顧和考慮。然而此處特經畫定的史波肯展示空間，舉凡與環境有關的天然、人為因素的限制，應是可望在設計中克服與善加利用的。因此，尤其是在此特為「明日的新環境」協力研究的大前提下，對各項環境設計要旨之周全照顧，實係大會之展示要求與舉辦展示之目的。

　　吾人在參展中，宜予確認的表現內容應是根據下列設計要旨所推動的「環境處理」及「環境教育」之探討。而在各項探討中，期能廣泛地容納諸種現代生活問題如：科技、交通、太空與水、生態、創造與休閒、學習、國際友誼等與「環境」關係之合理建立、合理制衡之研討。

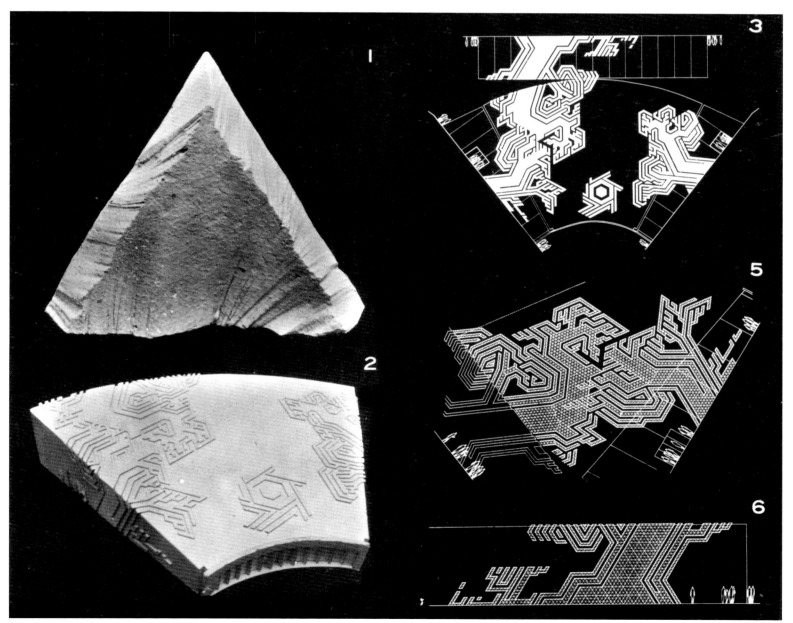

規畫設計模型圖　　　　　　　　　　　　　　　　平面及立面圖

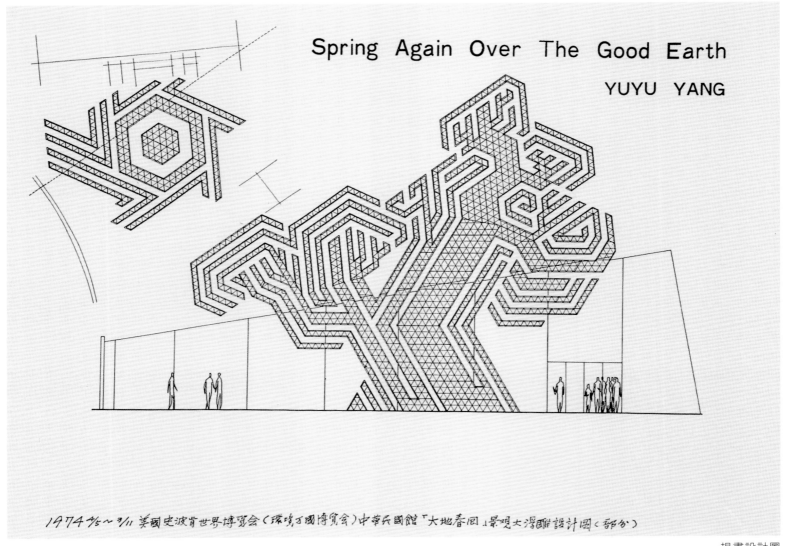

Spring Again Over The Good Earth

YUYU YANG

1974 2/6～3/11 美國史波肯世界博覽会（環境萬國博覽会）中華民國館「大地春回」景觀大浮雕設計圖（部分）

景觀設計要旨詳列如下：

1. 人性化的照顧：

在景觀設計中要不斷提示人們多回顧自然的存在、多理解自然、多接近自然、多保護自然。因為自然是吾人人性之母，是吾人生活中絕大部分的「大環境」與依持。

現代科技之畸形發展，除在人們生活實質上產生了嚴重的副作用（環境失衡問題）之外，對人性亦造成了相當程度的扭曲，致使人們精神失衡。最大的原因乃是：

（1）人們在科技的競逐中，遠離了自然、遺忘了自然。但是人原是與自然相屬的生物之一，自有許多歸屬於自然的天性之愛，如愛美、愛自由、愛清潔的空氣和水、愛舒適的居處、愛美目怡神的景色，愛營養美味的食物以及愛純真和睦的友誼等等。然而在以科技發展為主的社會中，這許多天性之愛，便不免或多或少的被抹殺、被壓縮、被扭曲，以致無法獲得適切的滿足。人雖有強忍的適應力，然而久而久之便產生痛苦，而導致精神失衡，甚至影響生理的正常活動。

（2）人們對科技的依賴逐漸加深，而遺忘自然天賦之本能。一旦科技動力消減，則不免產生世紀末之恐懼。例如近來的「能源危機」，給人們帶來極大的震撼和恐慌。原因是過去，人們太依賴「靠石油所推動的科技」成果過生活。如汽車、冷暖氣之使用、石油化工等，人們似乎已經適應了石油動力所給予的種種方便，然油源一旦發生問題，人們難免又不能適應其所引起的不便，最終致使經濟實質受損而影響精神平衡。

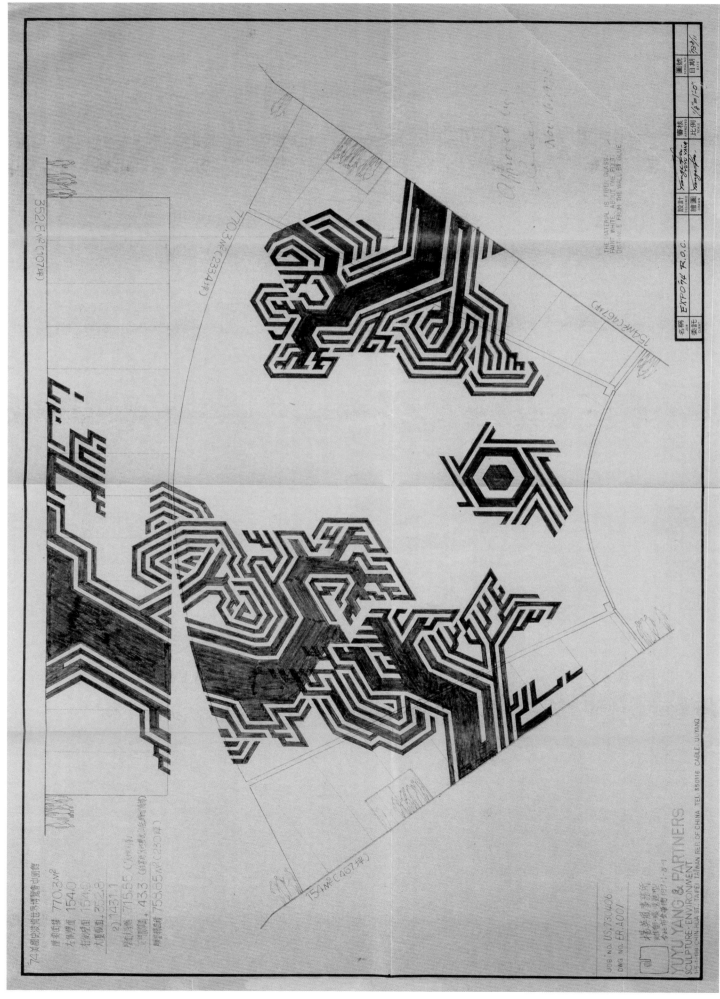

其實以「自然」的角度觀之，石油即使不因阿拉伯國家政策性的管制而減產、減量供應，亦有汲取殆盡的一日，人們似乎遺忘此一「自然之必要性」，亦毫無面對此一「自然必然結果」之準備。故一旦面對此一現實，勢必遭致嚴重打擊。因此，多回顧自然、多理解自然、多保護自然、多模擬自然，可幫助吾人對「從自然求取生存」之道有更多的體認，對自然所呈現的限制更能習慣（如童子軍之野外求生）。更重要的是：從自然的感應中，人類的天性之愛足以得到溫潤的滋育，而使人性的光輝充分顯耀，造就完美的「生活境態」。因此，在環境設計時，我們絕不容忽視「人性與自然」之間的必然因果關係的考慮。

其實仔細思索起來，親近自然、結合自然、模擬自然、愛護自然等原是我國千年來精神文明發展所一向持以為重的原則。中國人之好山水、花鳥、奇石等自然景物，早為不爭之實，中國人樂天知命，與宇宙合一之單純理念之秉持傳揚亦由來甚久。此種特質乃是西方國家競逐於科技發展的歷史中，所一向欠缺的。近年來，西方人士因飽受科技遺害，逐漸有向東方尋找生活真理之傾向，並對「自然」的回歸有相當的覺悟和需要。我處於此時，如能及時整理已有之對自然的認識及應用自然的智能，妥善予以闡揚，則不但對人類環境改善克盡所能，提供真知，而對中華文化之宣揚尤能發揮績效。

規畫設計圖及實品照片

規畫設計立面圖

2. 古典之現代化：

環境設計講求「單純」、「簡潔」、「質樸」，即「現代化」才能調和現代人之生活情緒。而古典的環境造型觀念和方法，亦應適時予以簡化創新（現代化）方可運用於現代生活環境中。

科技經濟結構中的社會，人們的生活情緒，已經夠緊張和繁瑣了，生活環境的陳設如一再複雜，或加諸濃厚的裝飾，不但予調和人們生活情緒無補，反而更助長現代人「虛偽」、「裝作」的畸形性格之形成。

古典或傳統的環境美化，原則是正確的：「山窮水盡疑無路，柳暗花明又一村」，以及「瘦、皺、透、秀」之假山水、盆景之自然縮形之應用，乃至雕樑畫棟以及各種案圖紋飾等都是很珍貴的環境研究遺產，他們對於古代人生活空間的生活實質確切發揮了「豐富、充實、美化」的功能。但是把它們直接搬進現代人的生活空間中，未免失之輕率和無知，原因很簡單，人們的生活實質改變了，環境建造的新材料不斷出現，科技帶來了新技術，最重要的，人的生活情緒也不同了。那麼把古典的環境構造一成不變的依樣畫造，而又不能真正地使用古典的材料（而以鋼筋水泥、塑膠代替），不但造成生活環境「虛假」的一面，更無法發揮美化的調和作用。美，在於自然天成的氣質、樸實、單純的透露，現代人的生活中尤需此種氣氛，如何應用古典的精神將其方法予以現代化之創新，才是我們今天環境設計中應把握的原則，才能合於現代人心理感情之需要。

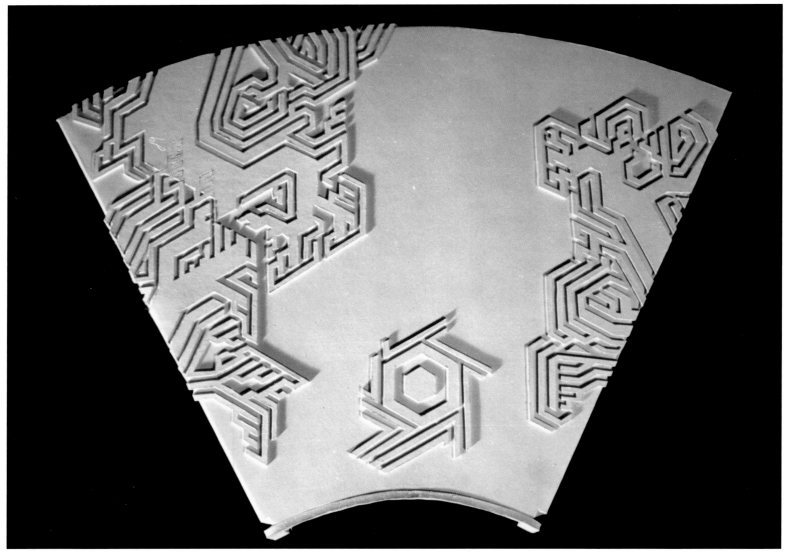

模型照片

模型照片

模型照片

模型照片

3. 特質之護植：

　　在環境設計中，保護、利用，或強調環境之特質、具現出環境與人應有的性格，否則便無
「設計」可言。設計，並非所有美好事物與方法的集中的排列組合。

　　近代考古學的另一重大成就，乃是他們發現並確認每一種環境，皆有其特殊的個性與結
果。每一角落，因氣候、土壤、水質、生態之各異、各具特點，故生命生活的實質亦各有
其適應的特殊形態，文化的成果亦大不相同。考古學家從地層中挖掘的骸骨和器物的研判
中，發現每種物質都強烈的表現出環境深刻的影響力，都是個別環境的塑造物。古人生活
遺跡遺物之各不相同，乃是彼此環境的因素各不相同之故。「自然環境」在長時間中自能

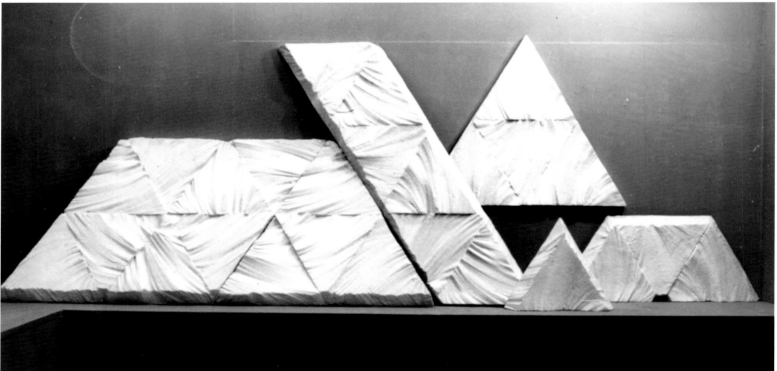

模型照片

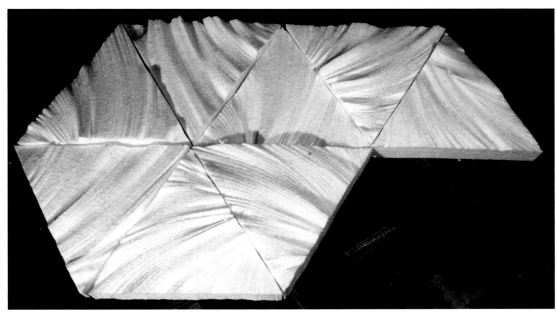

模型照片

發揮人力不可抗拒的塑造力量。環境設計者應體認此項事實，早作準備，方不致與「自然力」相違抗。二次大戰前所倡言的「國際化」，至今已被諸種研判證實為不合理的。人們生活環境既各不相同，「生活方式」、「空間處理」、「文化成果」、「藝術造化」何能定於一？故至今，各民族、各種族、各國家的物質環境與精神環境雖在科技的統一下，亦各有其特質，和個別尊嚴。環境設計家應發揚其特質及其尊嚴。而並非將別人的環境處理方法和成果直接移入。

4. 機能與美化兼顧：

環境設計必須求取機能與美化的平衡。所謂機能是實用功能的價值。直接對人產生影響。所謂美化是精神功能的價值，間接對人產生影響。在環境建設中，一般言之，機能之講求大體可以照顧（因為最起碼，它要有用、可以用），但是往往只能做到「有用，可以用」，其他則不考慮，或認為無需考慮。其「機能」與「美化」的講求，恰是一體之兩面，有相輔相成之效。機能與實用，其實是最基本的滿足。如我們製作一具台燈，基本上，它必須會亮、能照明。其次我們要求一個什麼樣的台座、燈柱、燈罩，使它看起來柔和、美觀、輕巧，才算完成了製作，這是美化上的問題，當這些問題被考慮到，是否可以增進其實用的功能呢？答案是肯定而必然的。當今科技的進步，一般性的環境機能是較容易處理的，因為那屬於知性、理性的範疇較大，有定則可循、可計算。而「美化」的問題則較難處理，因其屬感性、感情的成份較大，易有分歧與偏差。然，美化之於機能之促進似無庸置疑之事，美化之足以提昇實用功能的境界滿足人們心理之平衡舒適、增加實用之變化、引發情趣、對人們「生活境態」之充實、對人們生活情緒之調節，自有其「化」外之功。

5. 教化的功能：

環境之予人的影響，可視為生理、人格、心理形成之重大因素（另一為遺傳）。因此環境設計家的考慮中，除了以上原則的照顧外，對環境所可能產生的教化功能亦不容忽視，所謂「人造環境」後，「環境造人」是也。

大家所熟知的孟母三遷的故事，即是點出環境教育的重要性最簡單的例子。當環境設計家建置了一「環境」於人們的生活空間後，這項「人造環境」便開始慢慢發生作用影響與它接近的人們，而成為「環境造人」的情形。因此，環境設計，不但應解決當前的問題，更

施工計畫

是連帶要解決無形的未來問題，不但要考慮其單獨存在的效果，更要考慮其擴散存在的後果。其中包括公害的防治等問題。

二、中國館之建置與美化：

1. 中國館位置：總會場之第四號場地

2. 基地面積：一○七四‧七七平方米（325.7坪）

3. 中國館外型：

根據大會整體性規畫，以六○度角為建館設計及發展向度之基準，全館呈扇狀開展，前低後高、色白。（大會基地皆以 60 度角組合基形畫分各展區，並規定白、藍、綠三種基本色分配使用於各展區，此即為環境安排要求統一調和所使然。）

4. 館壁美化：

館外四面白色水泥皮壁上嵌以白色浮雕，以使幾何形之建館外觀呈整體，活潑變化之氣氛。最重要者，浮雕之圖形亦以六○度角變化組合完成之，與大會基本設計相吻合，間或從浮雕圖形組合中，透析中國況味的環境設計觀念：「自然中的變化，變化中的和諧」，除美化外，具有「印象性」、「說明性」的意義。

（1）浮雕涵蓋面：

　　　a.大圖弧：三五二‧八平方米（107坪）

　　　b.兩側面：三○八平方米（93.4坪）

　　　c.屋頂面：七七○‧三平方米（233.4坪）

施工計畫

總面積：一四三一‧一平方米（433.8 坪）

（2）浮雕製作要點：

　　a.與大會六○度角分畫原則及大環境配合。

　　b.與中國館的基形基調配合。

　　c.浮雕的線條造型發展，係採中國殷商鑄紋為基形加以現代化之處理。

　　d.其表面處理，塑以類似貝殼之紋路，整體觀之，甚為簡潔。因貝殼之紋路是由生命活力所造成的，故甚為活潑，具有強烈的生命感。此外，亦能表現中國人對自然界之萬物、山水的認識與眷愛。

（3）浮雕名稱：

　　「大地春回」：塑造總面積占全建築浮雕涵蓋面之二分之一為七一五‧五五平方米（216.9 坪），浮雕分佈於館的四個面上把四面牆、頂以浮雕的形、總、色串為一個表現完整關係的整體。

（4）浮雕結構：

　　a.浮雕作「三棵樹」基形發展而成。

　　b.館頂有一象形「日」狀的六角形組合圖案。

　　c.浮雕線條的造型，係採中國人沿用甚久的殷商銅器鑄紋之特性加以簡化創新處理，很清楚地讓人認識此為中國人的特點。

　　d.浮雕係全白色，與大會環境及中國館基形謀取調和。其表面處理，係採自然紋路加以組合。此自然紋路用以表現中國人對環境處理之深意；對山、水乃至於動植

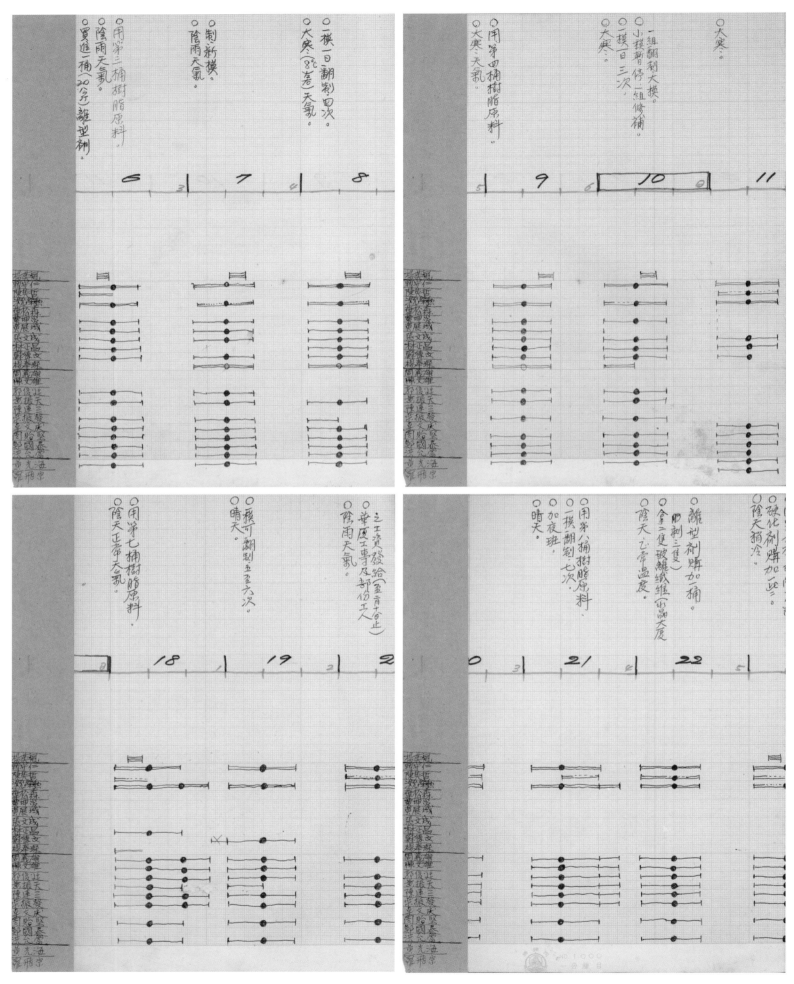

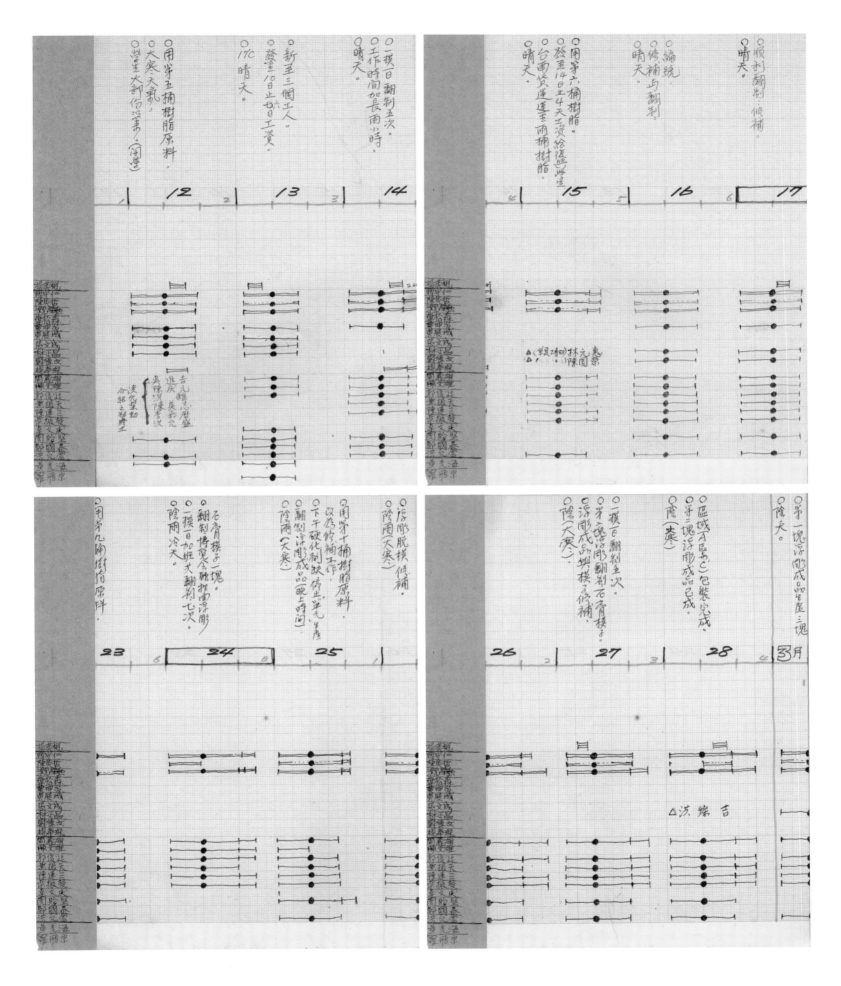

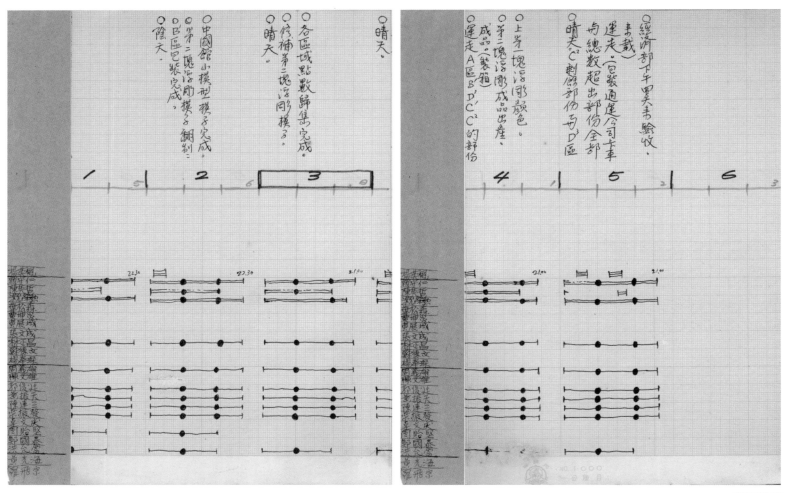

施工計畫

物變化特性的認識，濃縮其中。

e. 浮雕的結構在視覺效果上，是由地面延伸到壁面的；三棵樹看似生長於館面而非「浮」於其上的。

（5）浮雕含義：主題為「大地春回」——博覽會開幕時值春盡夏初、萬物欣榮，故以大地春回象之。而為：

「青天白日之下，實行三民主義，邁向富強康樂，促進世界大同。」

a. 三棵樹代表我國立國之本的三民主義「民族主義、民權主義、民生主義」，以象三民主義之施行成就了中華民國。

b. 館頂上之象形日，作放射燃燒的太陽狀，象徵「青天白日」偉大、崇高、聖潔的光輝普照萬方。此外，象形日的形狀亦與博會大會標誌相類合、相互應。

c. 樹木是自然界繁衍生長的象徵，更是環境美化中不可缺乏的素材，把樹木帶進建築，表現與自然微妙結合後的恬淡、寧靜的情境，這是中國人在環境美化中幾千年來所一貫強調的特質，此種特質在當今人類生活環境謀求改善中，尤須予以宣揚。

d. 樹木亦徵兆我中華民族五千年來所護植的物質文明及精神文明之輝煌成果，及在任何境遇中不屈不撓、不憂不懼的本質。

e. 浮雕之設計與館的基形達成調和，並使幾何圖形之外觀，顯示活潑有變化之層次。

f. 浮雕雖分佈於四個面上，但在設計上是互見組合關係的，極有助於建館整體的穩定感。

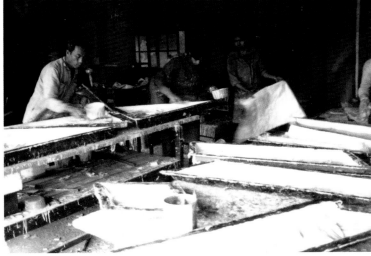
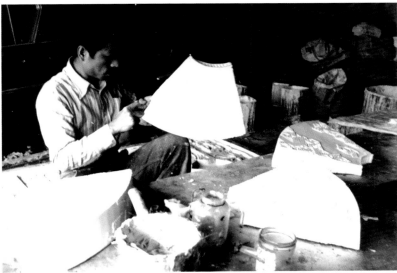

施工照片

g. 浮雕由壁面延續到地面，成為庭園景觀的一部分，遂可形容為：「日光照大地，林木吐芬芳」之優美的現代中國庭園亦在其中。

（6）浮雕特點：

a. 浮雕雖分佈於建館的五個面上，非但不分割館面的整體性，而且將五個面以線條形色串連為一個完整的型體，構成統一而穩定的氣氛。

b. 浮雕於館面上，不改變大會統一設計下的建館基型，而使單調的幾何圖形建館外觀有了變化，具現活潑而有層次的氣息與度向。

c. 整體浮雕的造型恰似一隻展尾停息的鳳凰，大圓弧部分似鳳凰展開的尾部，跟扇狀的館壁構成微妙的契合。

d. 浮雕係白色（與大環境構合），然其凹凸的溝紋可在光線下形成陰影和層次，突破白色的單調，和線條的純一，晚間以燈光照射調配更有增於氣氛之強調。

e. 浮雕的線條是採殷商銅器鑄紋的特性加以簡化濃縮而以現代化方法處理而成的。因此，在感覺上一望即知是屬於中國人代表性的作品說明，延續中國人那種含蓄純樸的情感。不論遠近，一目了然的可以從眾多館中識別出中國館來。

f. 建館周圍的浮雕由壁面上延續到地面而成為庭園景觀的一部分，加上雕塑製作與花草、庭園設施，可形成優美的現代庭園景觀，而把中國造園特色現代化。從中可見中國人對運用山水、石頭造園技術組合成的符合自然韻律的景園建築造型，

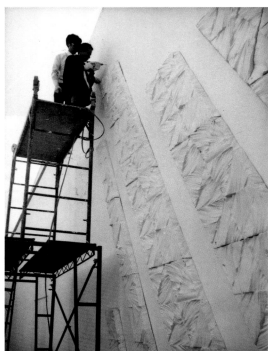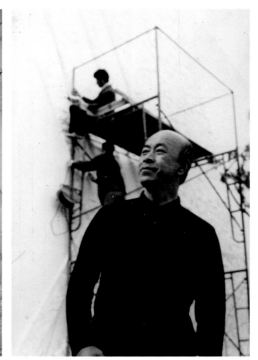

　　以及中國人對環境組合的調配觀念，與博覽會的主題契合。

　　g. 小圓弧是入口的部位，在閉門時仍可以發現門與門之間的圖案是連串的。

　　h. 鳳凰是中國傳說中的神鳥，具有和平、華美、豐實理想、高潔等象徵意義。

（7）浮雕之製作：

　　a. 以小三角形為塑造單元，開始塑製。

　　b. 小單元上施以自然紋路處理。

　　c. 以小單元組合為多種大單元造型，分類編號以上部分在台製作完成後運抵現場按
　　　裝。

　　d. 各大單元於現場對照設計圖予以組合，按接於館壁。

　　e. 以鋼釘與牆壁接合，以塑膠玻璃纖維修補至完成。

（8）浮雕材料：

　　主要為玻璃纖維之分片組合，以及上成白色。其次配以花草樹木。

三、建館內外景觀雕塑：

　　內為〔大地豐收〕及〔山水〕，外為〔頂天立地〕。均以相同雕塑造型處理之。

1. 大地豐收：在館內入口處，有一遮擋放映機之牆面，即利用此牆面塑製壁雕，除美化環境
　　外，實有其他作用：

雕塑作用：

（1）天然屏障，合於中國室內環境設計之特質，參觀者不致一目見底，更引發觀賞內部之
　　　慾望。

（2）使牆面後的放映機械裝置隱蔽化。

（3）指示參觀者往右方自然流動，使來者有明確的方向感。而右方有電影放映設施，必須
　　　導引觀眾趨前欣賞。

（4）雕塑之存在，美化了屏風的原始作用，避免刻意隱蔽的用意。

雕塑結構：

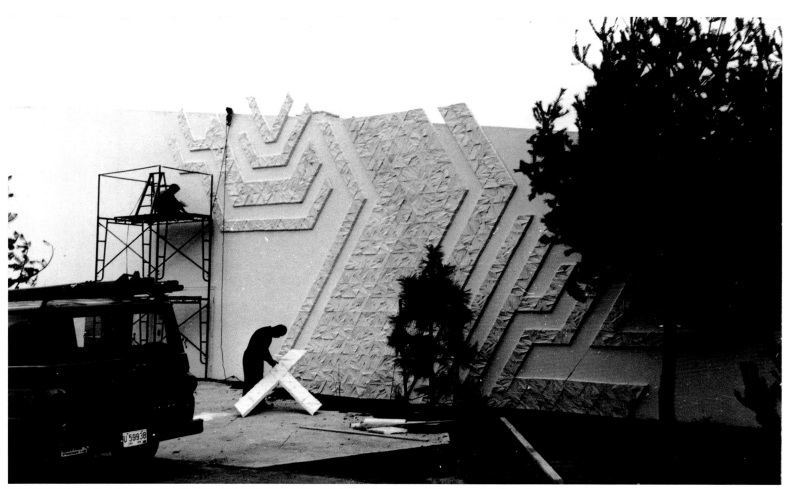

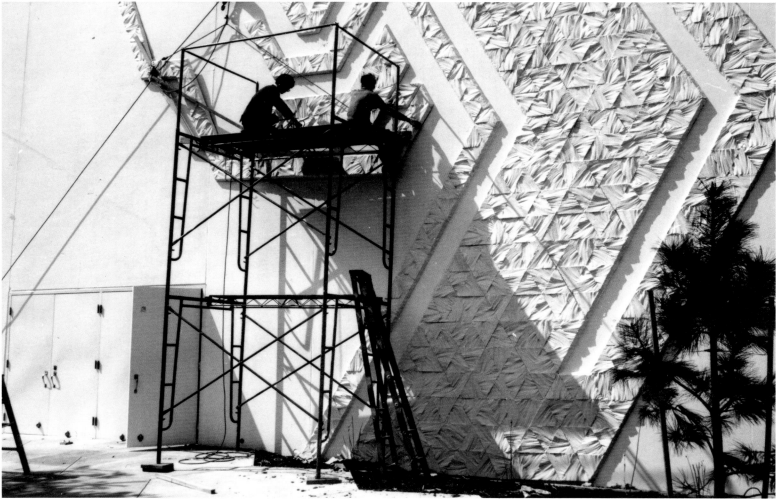

施工照片

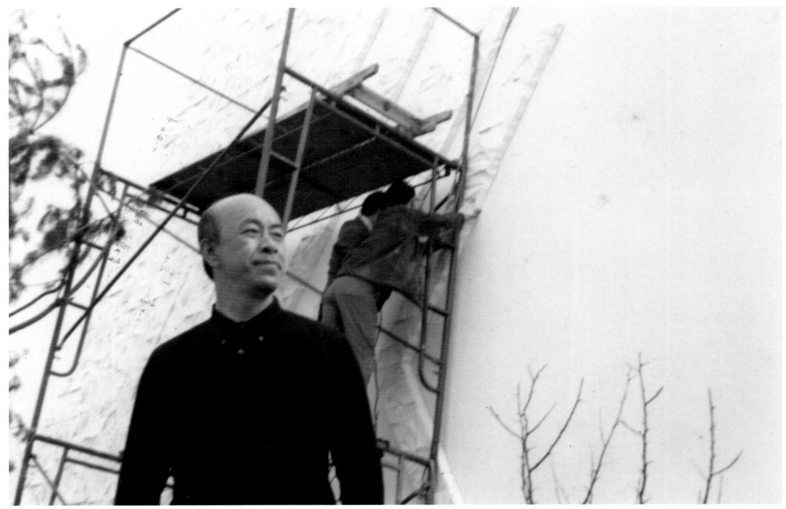

（1）以雕塑左側為中心點，向四方作放射狀之擴散。

（2）表面處理與館外浮雕一致。

（3）邊緣作整齊之切割，然切面仍然顯露自然之紋路。

（4）左下角置鏡面，可反射部分雕塑。

（5）雕塑頂部需有照明設備。由大會負責。

雕塑意義：

（1）雕塑名為〔大地豐收〕，乃以雕塑強有力的線條象徵無盡成熟的稻束正在等待被收
　　　割。

（2）〔大地豐收〕恰與〔大地春回〕形成互為表裏的說明，即可為：「日光下，大地上，
　　　三民主義的實現終於迎接到一個豐收季節的來臨」。如此，由外至內，景觀是統一
　　　的、力量是一致的。

（3）〔大地豐收〕是人與自然調和後始可獲致的成就。「豐收」乃泛指人類在精神文明與
　　　物質文明上之豐收。

（4）提示「生於自然、長於自然、獲於自然、歸於自然」。

（5）以雕塑揭示以上諸意義，是暗示性的傳達，容易激發人們感情的共鳴。
　　　雕塑材料：同為玻璃纖維。

2.頂天立地：在大門左右兩面牆前，為兩件之組合體，材料同為玻璃纖維。
　　雕塑作用：門前環境之美化以及象徵我中華民族堅定卓絕頂天立地之氣勢，與山河並秀、
　　與日月同光。並且把內部「大地豐收」之氣勢延續濃縮在館外。

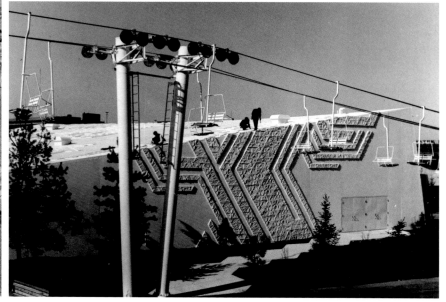

施工照片

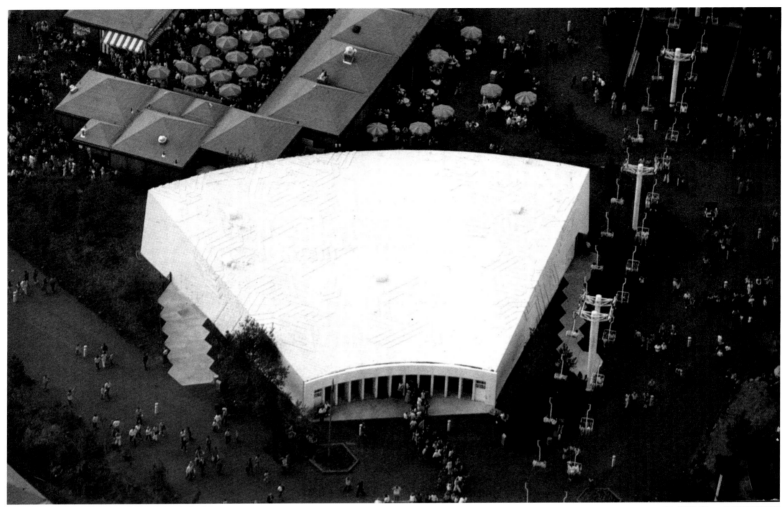

完成影像　中國館鳥瞰

雕塑結構：〔頂天〕與〔立地〕分別為兩件雕作，然其基形同為以台灣山岳奇景：「太魯閣」之縮寫為造型基礎。

雕塑意義：「太魯閣」附近，自然景觀之峻拔險峭，實為台灣偉大奇景之精華，早為世人所共知。今取其天成雄偉壯麗之「形神」模寫，除把自然之「美、力、純、真」的氣韻移近人間，予人們汲取自然神髓之契機外，更把中國人一向處理庭園環境所慣置之「假山」予以現代化處理。如是構成「頂天立地」之精神，更將我國處逆流仍「堅定不移」、「傲然挺立」之山岳本質，揚於世人、教育世人。

3. 山水：放置於大門入口右側。材料亦為玻璃纖維。其基本造型與館外浮雕、館內外雕塑一致。係將山水特質予以濃縮，提醒人們回歸自然、與自然呼應。其線條均為由地面向上以直線作迸射狀，故可暗示對心靈之鼓勵，對人生之奮發意義。

〔山水〕上不擬鋪襯玻璃，以免被放置物品，妨礙了觀賞。另，服務小姐可坐或立於其旁。*（以上節錄自楊英風〈美國史波肯博覽會中國館景觀美化報告書〉1973.12.20。）*

◆**施工計畫**

1. 七月中旬至八月模型製作。
2. 八月至十二月正式製作。
3. 十二月至三月裝運至現場（海運）。
4. 三月至五月按裝。
5. 五月一日開幕。

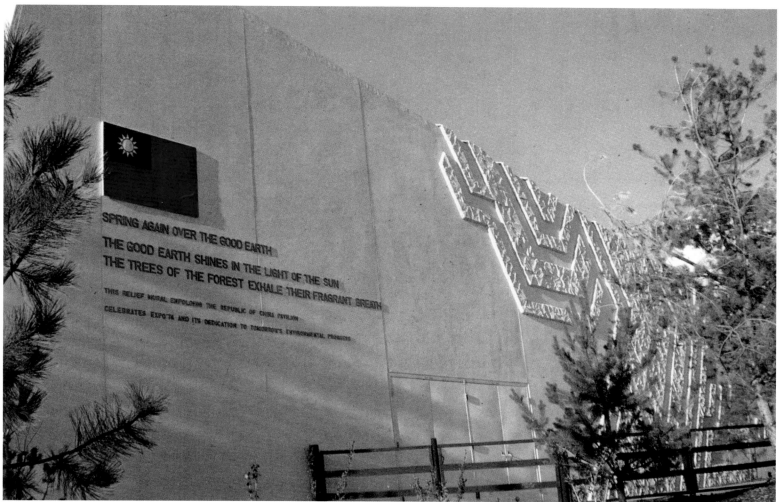

SPRING AGAIN OVER THE GOOD EARTH
THE GOOD EARTH SHINES IN THE LIGHT OF THE SUN
THE TREES OF THE FOREST EXHALE THEIR FRAGRANT BREATH
THIS RELIEF MURAL EXPLODING THE REPUBLIC OF CHINA PAVILION
CELEBRATES EXPO'74 AND ITS DEDICATION TO TOMORROW'S ENVIRONMENTAL PROBLEMS

完成影像　中國館側壁

◆施工過程

1. 兄弟本人至現場觀測，與美方建築物總設計人協商，以解決景觀設施諸問題，如燈光、花草、浮雕、雕塑之調配。
2. 正式製作施工模型，進行估價，籌設施工。
3. 由模型放大，依實際原寸製作實物，成為有規律之片段，裝箱運往現場。
4. 冬季之前製作完成並運抵現場，以待春季按裝。

◆相關報導（含自述）

- 楊英風〈美國史波肯博覽會中國館景觀美化報告書〉1973.12.20。
- 楊英風〈美國史波肯世界博覽會報告〉1974.5.15。
- 楊英風口述、劉蒼芝撰寫〈大地春回〉《大地春回》頁1-5，1974.10.9，台北：楊英風事務所。
- 楊英風口述、劉蒼芝撰寫〈再見！史波肯世界博覽會〉《大地春回》頁6-11，1974.10.9，台北：楊英風事務所。
- 楊英風〈明日的腳步——踏著史波肯的跳板‧跳回通往自然之路〉《明日世界》創刊號，頁22-26，1975.1.10，台北：明日世界雜誌社。
- 范大龍〈世博會中國館的屋頂　楊英風設計現代風格的我國雕塑〉《中華日報》1974.3.18，台南：中華日報社。
- 郭光前、簡顯信〈人類與環境　多采多姿開新頁　世界博覽會　繁華盛景又一章　訂五

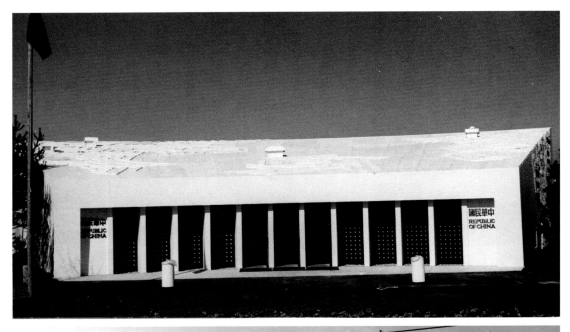

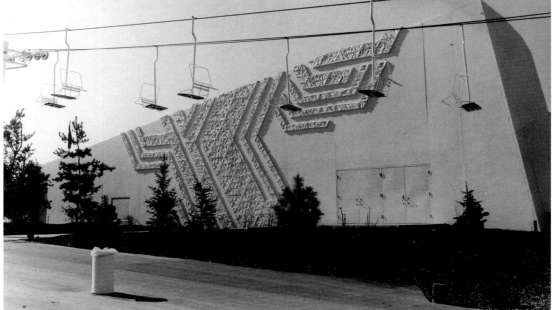

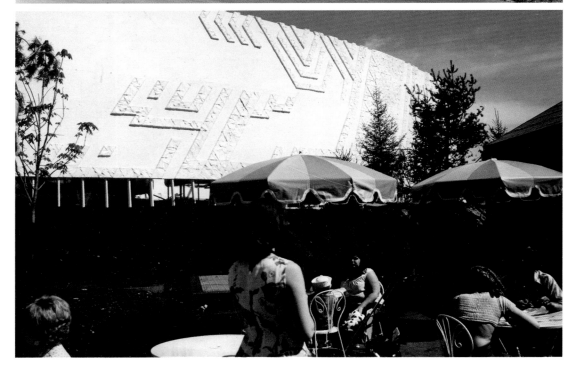

完成影像〔大地春回〕

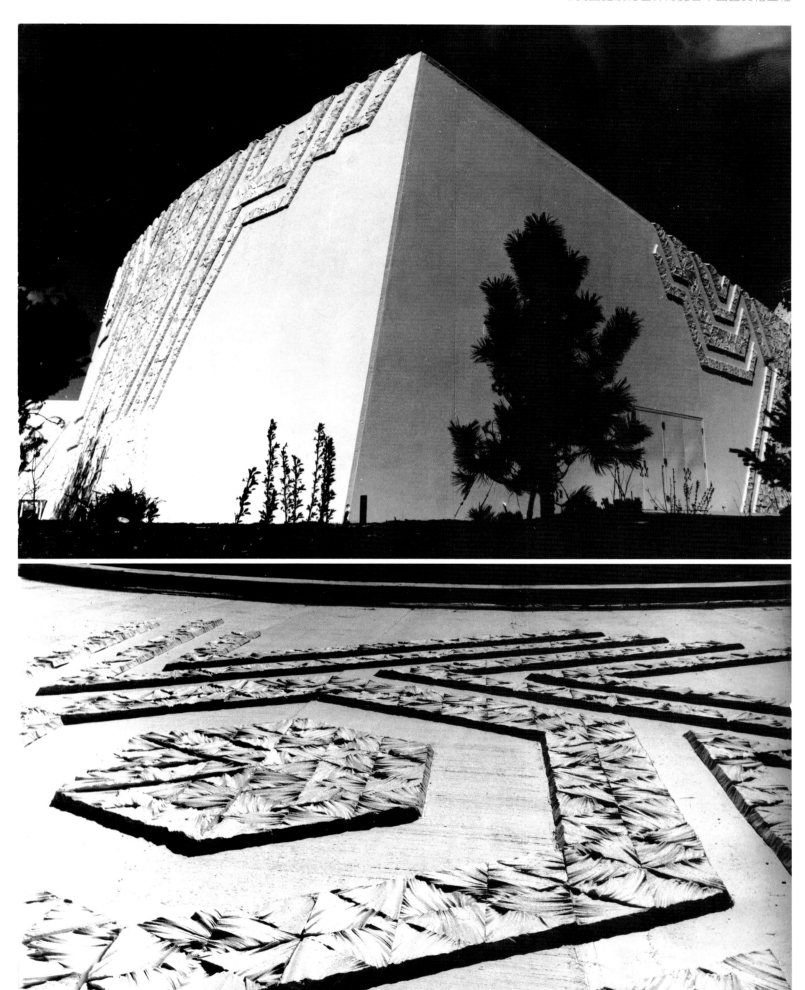

完成影像〔大地春回〕

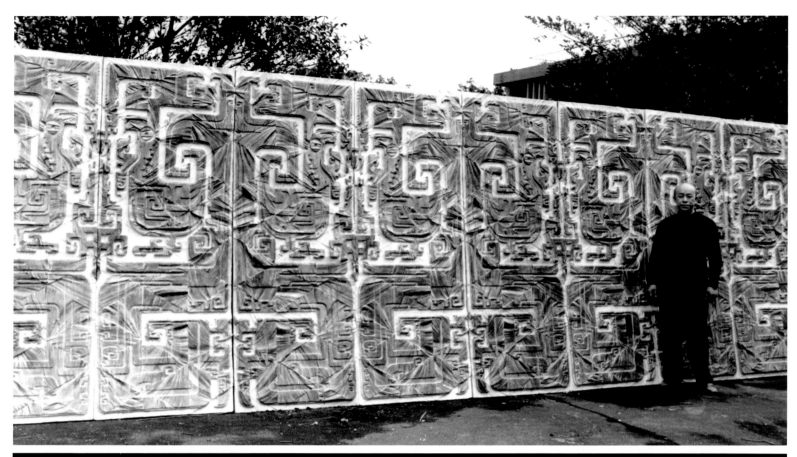

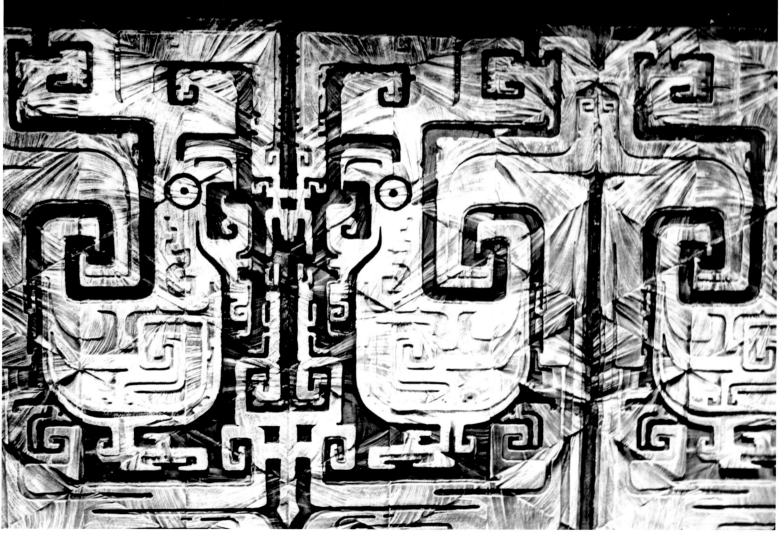

完成影像〔鳳凰屏〕

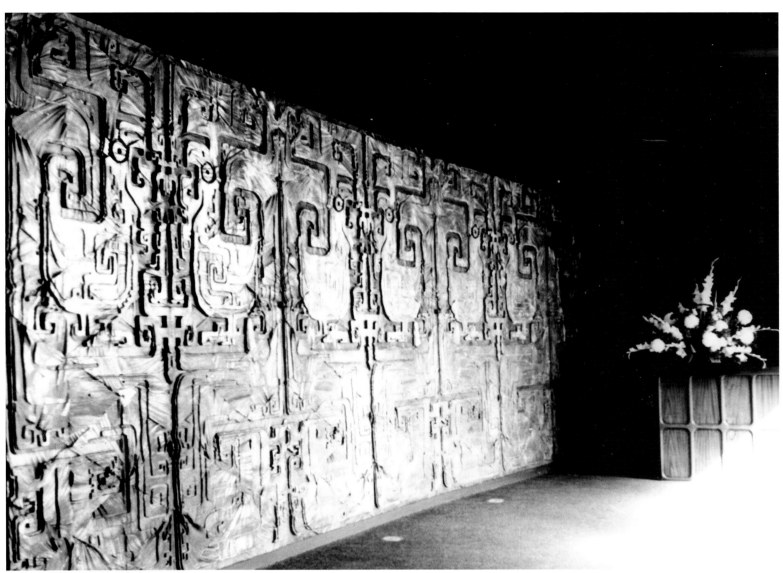

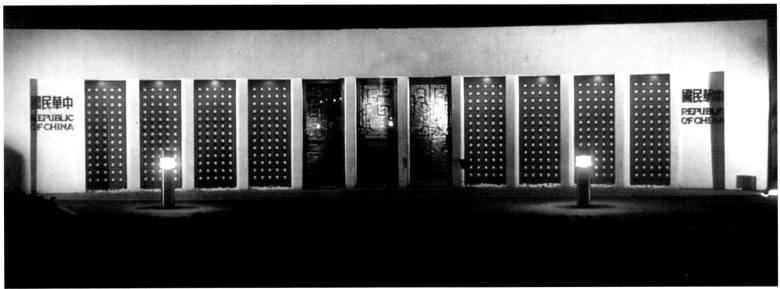

完成影像〔鳳凰屏〕

月四日揭幕・會期共為六個月　地點美史波肯城・十二個國家參加〉《民族晚報》1974.
3.24，台北：民族晚報社。

• 蔡文怡〈楊英風為世博會中國館　設計館頂浮雕　象徵大地春回・萬物茁壯滋長〉《中央
日報》1974.3.30，台北：中央日報社。

• 〈參加美史波肯市世博會　我正積極進行規畫　中國館外形內部結構力求美觀展出內容將

顯示國人生活理想〉《中央日報》1974.4.14，台北：中央日報社。

- "Taiwan Exhibit Shapes," *Spokane Daily Chronicle*,p .52, 1974.5.1, U.S.A.:Spokane.
- 〈史波肯世界博覽會　定今隆重揭幕　中華民國館極具吸引力〉《中央日報》1974.5.4，台北：中央日報社。
- 吳鈴嬌〈世博追尋「明日環境」〉《新聞天地》總號第 1368 期，頁 9，1974.5.4，香港：新聞天地雜誌社。
- "Dramatic Sights and Sounds Dominate China's Culture Exhibit," *The Spokes man-Review*, 1974.5.5, U.S.A. : Spoken.
- 〈世博會在美揭幕　我國旗率先升起　尼克森致詞指出未來充滿希望　中國館引人注目觀眾湧至〉《中央日報》1974.5.6，台北：中央日報社。
- 彭思衍〈史波肯世博會的中國館〉《中央日報》1974.5.14，台北：中央日報社。
- 〈世界博覽會中國館　設計寓意深長　浮雕春回大地象徵追求明日　楊英風完成雕刻工作今返國〉《中央日報》1974.5.15，台北：中央日報社。
- 〈楊英風返國〉《中央日報》1974.5.16，台北：中央日報社。
- 陳怡真〈楊英風談他中國館中的春回大地〉《中國時報》1974.5.16，台北：中國時報社。
- 〈世界博覽會中國館　代表莊敬自強精神　楊英風說予參觀者以深刻印象〉《台灣新生報》1974.5.16，台北：台灣新生報社。
- 〈世博會中國館　參觀者達廿萬人　美報認為值得仔細瀏覽〉《中央日報》1974.5.23，台北：中央日報社。
- 〈造型專家楊英風　縱談萬博會浮雕　充分代表我國風格〉《中外建築》1974.5.25，台北。
- 廖宏書〈中國館與史波肯博覽會〉《房屋市場月刊》第 11 期，頁 43-49，1974.6.1，台北：房屋市場月刊社。
- 〈楊英風學長設計世博中國館　日光照大地　林木吐芬芳　顯示出中國傳統庭園美〉《輔友生活》第 10 期，頁 6、22，1974.6.1，台北：輔仁大學校友總會。
- 山頓〈慶祝明日的新環境〉《遠東人雜誌》第 6 期，頁 111-117，1974.6.1，台北：裕民股份有限公司。
- 鄧昌國〈史波肯世界博覽會開幕與中華民國館〉《中央月刊》第 6 卷第 8 期，頁 153-156，1974.6.1，台北：中央綜合月刊雜誌社。
- 廖雪芳〈綜合建築與雕塑的景觀雕塑家楊英風〉《雄獅美術》第 41 期，頁 78-85，1974.7.1，台北：雄獅美術月刊社。
- 周幼非〈史波肯世博會展示的主題〉《民族晚報》1974.8.19，台北：民族晚報社。
- 賴文雄〈世博會中華民國館　五千年文化露光芒　透出誠摯友誼招待觀眾　介紹進步影片引人入勝〉《中國時報》第 3 版，1974.9.7，台北：中國時報社。
- 〈世博會中華民國館　幸運觀眾來台遊覽　參觀四十三次百看不厭　逢第二百萬位勝過特獎〉《中國時報》1974.9.7，台北：中國時報社。
- "Sculpture exhibition uses spring as theme,": *China Post*, p.8, 1974.10.9, Taipei.
- 楊玉焜〈美國史博根世界博覽會見聞記〉《蘭陽》創刊號，頁 70-71，1975.3.29，台北：台北市宜蘭縣同鄉會蘭陽雜誌社。

1974.5.6　鄧昌國—楊英風（中華民國館公文）

Jun 30, 1974

Mr. Kermit Bergman
S6, 1205 SK, Pworth
Spokane, Washington

Dear Mr. Bergman,

I would like to thank you again for your conscientious foremanship in working on my country's pavillion in Spokane. Without the fabulous help of you and your workers completion by the fair's opening would have been impossible. Your skill and creative technique helped immensly.

I give you and your wife my personal greetings; as well genuine thanks to all the workers.

Sincerely
Yuyu Yang

1974.6.30　楊英風—Kermit Bergman

Jun 30, 1974

Mr. Bill Sallquist
91 St. Year, No. 356
The Spokane Review
Spokane Wa.

Dear Mr. Sallquist,

I find it difficult to put all the events of my stay in Spokane in proper perspective. The whirl of activity centering on my country's pavillion is, of course, foremost.

In that very respect your contribution in the Spokane Daily Chronicle however, stands out clear as Washington's summer sun. I want to specially thank you for the sensitive and positive treatment your article tendered in the Chronicle's May 1st issue. The friendly humanistic approach seemed in keeping with the fair's theme as well as the general attitude of the people of your fair city.

To satisfy further curiosty about the Pavillion of the Republic of China I have enclosed a fact sheet containing some important data. I hope you find it interesting and useful. If there is any further news about the fair and the pavillion it would be most appreciated if you could find time to pass it on to me.

Respectfully yours,
Yuyu Yang

1974.6.30　楊英風— Bill Sallquist

Chief Architect.

Jun 30, 1974

Mr. Ken Brooks,
121 South Wall St.
Spokane, Wash. 99204

Dear Mr. Brooks,

I wanted to let you know that my three assistants and I will always think of you and your co-workers with gratitude for the kindness you showed us during our busy stay in your country. Your enthusiastic attendance was so very gracious; eloquent testament to your own sincerity. I posit your assistance as a fruitful contribution to the sucess of the Exposition itself.

I take this opportunity to thank you personally and greet you all with deep affection.

Sincerely
Yuyu Yang

P.S. Enclosed is a fact sheet of pertinent data con-cerning the Chinese Pavillion. I hope well get a chance to meet again. Let's keep in touch.

1974.6.30　楊英風— Ken Brooks

Jun 30, 1974

Mr. Fred Creager
121 South Wall St.
Spokane, Wash. 99204

Dear Mr. Creager,

I thought I would drop you a note to let you know how grafteful I am to you for your warmth and friendliness. I enjoyed meeting your wife and seeing your lovely home. The fine dinner at which I met Mr. Balzass.was really memorable.

In case your interested in some basic facts about the Chinese Pavillion I have enclosed a printed sheet for your perusal. If there is any thing I can do for you in Taiwan please let me know.

I greet you and your wife both with sincere affection.

Yuyu Yang

1974.6.30　楊英風— Fred Creager

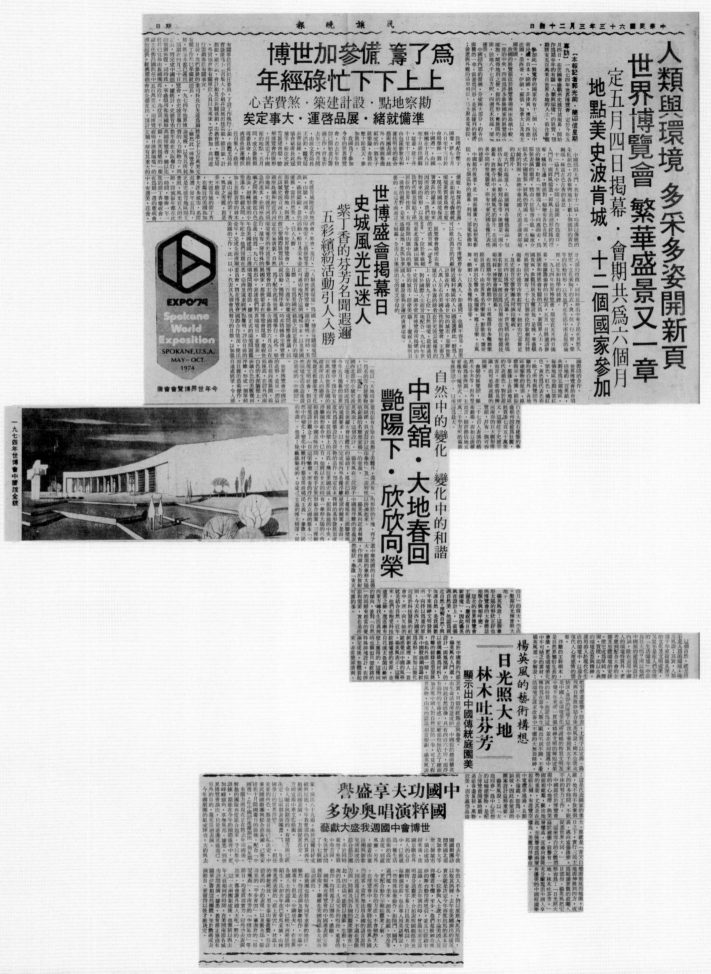

郭光前、簡顯信〈人類與環境 多采多姿開新頁 世界博覽會 繁華盛景又一章 訂五月四日揭幕・會期共為六個月 地點美史波肯城・十二個國家參加〉《民族晚報》1974.3.24，台北：民族晚報社

中央日報　中華民國六十三年三月三十日

楊英風為世界博覽會中國館
設計館頂浮雕
象徵大地春回・萬物茁壯滋長

【本報記者蔡文怡專稿】

●雕塑家楊英風為美國史波坦世界博覽會中國館設計的鳥瞰館型模型

蔡文怡〈楊英風為世博會中國館　設計館頂浮雕　象徵大地春回・萬物茁壯滋長〉《中央日報》1974.3.30，台北：中央日報社

史波肯世界博覽會
定今隆重揭幕
中華民國館極具吸引力

中央日報　中華民國六十三年五月四日

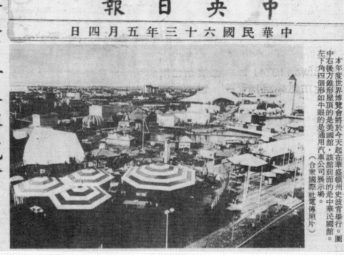

〈史波肯世界博覽會　定今隆重揭幕　中華民國館極具吸引力〉《中央日報》1974.5.4，台北：中央日報社

世博會在美揭幕
我國旗率先升起
尼克森致詞指出未來充滿希望
中國館引人注目觀眾湧至

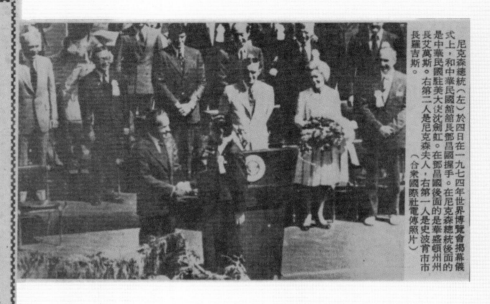

尼克森總統（左）於四日在一九七四年世界博覽會揭幕儀式上，和中華民國館館長鄧昌國握手。在鄧昌國後面的是華盛頓州州長艾萬斯。右第二人是尼克森夫人，右第一人是史波肯市市長羅吉斯。（合眾國際社電傳照片）

【中央社華盛頓州史波肯四日專電】一九七四年世界博覽會今天在盛大的儀式中，由尼克森總統正式揭幕。

尼克森總統致詞指出，當全世界人民能在和平與合作的快樂氣氛中生活時，人類在未來的新環境中充滿了無比的希望。

由於中華民國是九個首先參加這次博覽會的第一個國家，因而第一個在歷時一個半小時的開幕儀式中，最為矚目。例如中華民國的遊艇領先駛入史波肯河，在會場上空交織成一個美麗壯觀的畫面。

並於開幕儀式之後，首先出現在觀眾面前。第一個在會場中央的升旗臺上冉冉升起的，是中華民國的紅色國旗。

尼克森總統致詞指出，當全世界人民能在和平與合作的快樂氣氛中生活時，人類在未來的新環境中充滿了無比的希望。

尼克森總統宣布揭幕時，曾受到在場大批觀禮人士的高聲歡呼與鼓掌。同時施放煙火，一千多隻鴿子與八千多枚五彩繽紛的氣球，在會場上空交織成一個美麗壯觀的畫面。

【中央社華盛頓州史波肯四日專電】一九七四年世界博覽會昨天中午正式開放之後，大批的觀眾湧入中華民國館參觀。

中華民國館館長鄧昌國首先被介紹給觀眾，並向尼克森總統握手。

在舘內可容納兩百八十個座位的放映室內放映著一部名為「中華民國臺灣省的成功故事」影片，觀眾對這部記錄片之後，對臺灣省的進步實況的展覽稍後在介紹各國展覽館的館長時，中華民國是第一個被介紹給觀眾，並且被安排在外國代表的首席位置，第一位被介紹的館長時，尼克森總統抵達講臺時，第一位與尼克森握手的外賓。

〈世博會在美揭幕　我國旗率先升起　尼克森致詞指出未來充滿希望　中國館引人注目觀眾湧至〉《中央日報》1974.5.6，台北：中央日報社

世界博覽會中國館
設計寓意深長
浮雕春回大地象徵追求明日
楊英風完成雕刻工作今返國

【中央社東京十四日專電】中華民國名雕刻家楊英風，在美國順利完成史波肯世界博覽會中華民國館的雕刻工作後，將於明天返回臺北。

楊英風自美國返國途中，於十二日抵達東京作短暫停留。

他昨天在接受中央社記者單獨訪問時說，目前在史波肯舉行的世界博覽會，是提供重估中華民國生活藝術的最好機會。

他說，這次世界博覽會的主旨為「明日的環境」，以反污染、自然的協調與人類生活方式和設計上都曾刻意表現此次世界博覽會的主旨。

他指出，與中國館比較，大部分在史波肯的其上博覽會五月四日的開幕。

楊英風說，史波肯的中國館雖然不大，但在建造和設計上都曾刻意表現此次世界博覽會的主旨為「明日的環境」。

他試圖利用陽光和陰影強調白色中國館屋頂上的浮雕的效果。他的浮雕命名為「春回大地」，刊出有關這項藝術作品的報導。

楊英風的作品在一九七四年世界博覽會開幕的那天，吸引了八萬遊客的注意與讚賞。史波肯紀事報並刊出有關這項藝術作品的報導。

史波肯紀事報評論說：「自遠處看，這項雕刻看來像是三棵樹，它們的根深植在該館的牆上，樹枝優美地向屋頂上的太陽伸展。」

楊英風在四月初抵達史波肯，從事他在中國館的浮雕工作，後來有三名來自臺灣的助手參加他的工作。

這項當場進行的工作費時整整一個月，正好趕上博覽會五月四日的開幕。

中華民國名雕刻家楊英風負責中國館外面以浮雕形式表現的雕刻和入口處的屏風。

他國家館似乎過份商業化了，他們明顯地的目的是在吸引他國遊客。

楊英風說，唯獨中國館的目標，是朝著歸返自然與重新發現生活藝的吸引他國遊客。

〈世界博覽會中國館　設計寓意深長　浮雕春回大地象徵追求明日　楊英風完成雕刻工作今返國〉《中央日報》1974.5.15，台北：中央日報社

史波肯世博會的中國館

彭思衍

一九七四年世界博覽會於五月四日在美國華盛頓州史波肯城揭幕，此項美國主辦四年一次的世界博覽會，籌備期間適值世界性能源危機嚴重時期，參加國家除主辦國外僅有中華民國、西德、蘇俄、澳國、日本、伊朗、韓國、菲律賓、墨西哥、加拿大等十餘國，以及著名的福特公司、貝爾電話公司、通用汽車公司、美國華盛頓州、史波肯學院，波音飛機製造公司等主要企業亦設有館參加展出，本屆博覽會主題為慶祝「將來的新環境」(Tomorrow's Fresh Environment)，展出時間自五月四日至十一月三日止，為期六個月。

規模宏大位置適中

史波肯城位於華盛頓州東部與衣達荷州相接壤的地帶，北臨加拿大南疆，該城人口雖僅有十八萬人，但為美國西北的內陸交通樞紐。世博會主辦當局為使此次博覽會辦得有聲有色，半年來即大興土木整理市容，由於原有旅館不多，旅業界人士大事修建汽車旅館，市政當局亦在史城近郊開闢大規模活動房屋拖車停車場。因為美國小家庭渡假遊，如有完美的停車場可以廣招參觀人士。

世博當局籌辦預算多達七千五百多萬美元，決定不計盈虧辦好此次博覽會，早在三個月前，世博會活動節目小册、簡介活頁、招徠海報即分發至美國大小旅館，至本年四月中旬，主辦當局已預售入場券三百八十餘萬張，預計展覽期間參觀人數可達八百萬人。

世博會設於橫貫史城市中區的史波肯河哈瓦墨爾(Harvermale)島，介於美國館和蘇俄館之間，該館為最大，論規模，館內面積相當於三個橄欖球場，建築費高達一千一百五十萬美元，中國館在外國館中僅次於蘇俄。

八展出區各具特色

中國館為扇形狀，由前向後伸展與昇高，建築形態充分表現中國傳統的風格。館內展出分為八個部門，亦即八個展出區：A區為位於館正門的入口處，由鳳凰屏風藝術雕塑，國內著名藝術家楊英風製作，鳳凰代表美麗、吉祥和希望的瑞鳥，由一羣天真活潑的兒童，揮舞中成功的故事」。B區為笑臉迎人的彩色透明片，由一羣天真活潑的兒童。

G區放映十六糎彩色電影，放映時間僅十五分鐘。G區電影乃是配合H區新型多媒體綜合影片放映時間而安排的。

華民國國旗歡迎客人進館參觀，此顯示我國人民好客和樂觀的美德。C區為服裝展示怡然，由八位服務小姐，以美麗而端莊的儀態，表演我國歷代仕女的服裝，服裝代表環境的特徵。D區以靜態的設成果，亦表現時代環境的調和，食衣住行可以充分表現我國歷代食衣住行的演變和描述現代人民生活富庶實況，食衣住行方面可以充分表現我國古代人民智慧的結晶與克服環境的毅力。E區為古代藝術陳列區。

彩色照片和幻燈片顯示我國歷代食衣住行，生活是藝術，藝術亦是生活的表現，中國館陳列的藝術代表我國古代人民的具體象徵，亦並表達悠久歷史文化的特色。F區以美麗圖片表現我國當前社會進步和人民生活情況，以物質進步的實況顯示我國為改善環境而努力的績效。

D區以靜態的設成果，人民自由和愉快的生活情況，亦表現了中華民族利用和調和環境的一「天人合一」的最高思想境界。

展出主題生動出色

取名為「中華民國臺灣省」，以宏揚我國「倫理、民主、科學」為主題。放映場約佔全館展覽區的三分之二，內裝有三百三十六張旋轉椅，銀幕為高五十五呎，寬二百七十五呎，成弧形狀，放映時設備完全由電子機器操作，一部可分為三個畫面，以二十八部超型幻燈機，一部有彩色泡沫汽球，交互和重疊方式放映生動的畫面，鏡頭轉換急快，且配有十六糎五種彩色電影放映機，放映時間雖僅二十四分鐘，但其內容包括了我國五千年文化的菁華，中國國民革命的歷史鏡頭，自由中國經濟建設成果，人民自由和愉快的生活情況，亦表現了中華民族利用和調和環境的一「天人合一」的最高思想境界。

中國館的多媒體綜合影片，是當前視聽媒介中最具吸引力的節目。一般觀眾對它的評價甚高。

雙十將有盛大表演

世博會已定於十月八日至十三日為中國週，屆時將再度於中國館掀起慶祝雙十國慶的高潮，我方決於中國週派遣平劇團、綜藝團，以及西雅圖華僑女子鼓號樂隊前往，分別在史城的大規模圓型歌劇院及體育館表演。出博會主辦當局認為中華民國館最受觀眾的歡迎，同時當地新聞界對它亦有甚高的評價，有謂如參觀世博會不參觀中國館，有如深入寶山空手而回之感。今後我們應該把握這個機會擴大宣傳效果。

彭思衍　〈史波肯世博會的中國館〉《中央日報》1974.5.14，台北：中央日報社

中國時報
CHINA TIMES
第八五四七號

登記證內版臺報字第〇一〇九號　中華郵政第二六五七號執照登記為第二類新聞紙類
董事長兼發行人　余紀忠
電話：總機 二七二三一四一　採訪組 三二三四五五三　訂報 三三二二三九七　廣告 三八八七二〇
中華民國卅九年十月二日創刊　社址台北市大理街一三二號　今日出版三大張　每月七十五元

楊英風談中國館的春回大地

雕塑家楊英風，在完成了他所設計的史波肯博覽會中國館的浮雕及屏風工作之後，於昨天下午僕僕風塵的趕回了台北。以一個曾經參與工作並仔細觀賞過每一個會覽館的人來說，楊英風對於此次大會揭櫫的主題「明日的環境」，有著太多的感想。

在今日人類所處的環境中，到處充塞著空氣污染、海洋污染，野生動植物的死亡等問題，楊英風認為，這是由於大自然的生態循環系被機械文明破壞了而失去平衡。而此次大會的主題，即在謀求明日的環境的改善。

他們採取的方式也非常美國化，用卡通，漫畫的諷刺方式來表達。例如，會場中到處是垃圾堆的問題，從中卻令人感覺到過去思想上的進展及科學處理方式的錯誤，以致威脅到人類的生活環境。

所以，在美國館中，有著大字明顯的標出的主題「地球不屬於人類，人類屬於地球」，顯示出了人類意圖征服自然，應該愛護自然、順從自然。這正與中國「天人合一」的思想不謀而合。

但楊英風說，許多參加的國家，卻對主題的表現不清。如日本，對未來環境根本沒做解釋，只是在介紹國內風景。而美國是做著最好的，像是旅行社。而美國是做著最好的提供遊覽的一個國家，做著提供遊覽的工作，想不謀而合。

表示了中國古代的生活觀念。就是黃河流域的人民從農耕中所悟到的「人是宇宙的一小部份」的觀念，所以不敢侵犯自然，而是愛護順應。

楊英風認為，在人與自然的關係上，美國目前已達到覺悟的階段，而中國人就應趁機好好的解答此問題。美國人的用科學來幫助其了解，若與中國人「天人合一」的自然觀相結合，豈不是更美？

長久以來，楊英風一直都在思索着造型與自然環境的關係。此次他以三棵大樹及一個太陽表達了他「春回大地」的想法。大樹是代表中國文化，太陽是宇宙。大樹表現了宇宙愛護之下中國文化的茁壯，也在宇宙愛護之下。

△陳怡真

春秋　藝壇

陳怡真〈楊英風談他中國館中的春回大地〉《中國時報》
1974.5.16，台北：中國時報社

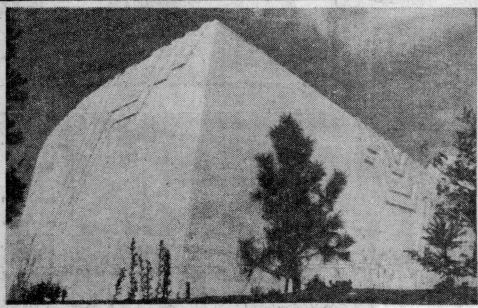

台灣

四期星　　中華民國六十三年五月十六日

一九七四世界博覽會扇形的中華民國館一角。牆上為楊英風雕塑的「大地春回」浮雕。

中華民國卅四年十月廿五日創刊　總社：臺北市……　印刷所：台灣新生……

內政部登記證內版臺報字第三五號　中華郵政臺字第X號執照登記為第二類新聞紙類

台灣新生報

The Shin Sheng Pao

董　事　長：黃啟端

發行人兼社長：李白虹

今日一張半　每月售新台幣七十五元

第一○三八九號

世界博覽會中國館
代表莊敬自強精神

楊英風說予參觀者以深刻印象

【本報訊】為一九七四年美國史波肯世界博覽會中華民國館擔任美化工作達一個半月的我國名雕塑家楊英風，昨（十五）日回到臺北。

楊英風為扇形「中國館」設計了名為「大地春回」的浮雕，來加深它對大會主題「明目的環境」的呼應。

今年大會的主題是「慶祝明日的新鮮環境」，參加國有十一國，包括：美國、蘇俄、加拿大、中華民國、菲律賓、伊朗、德意志、澳大利亞、日本、韓國、福特汽車、奇異電器、柯達、貝爾電話等工業巨擘參加展出，各自提出維護環境的構想。

「大地春回」的浮雕安裝在中國館的三廳及館頂上，館頂是一個象形的「太陽」，其餘的是三棵樹的生長及延伸，太陽是青天白日的象徵，也是自然最重要的資源，是生命生長繁榮的要素，三棵樹代表我國立國之本的三民主義，樹

木更是自然界繁衍生長的象徵，是環境美化中不可缺少的素材，把樹木帝進建築，表現一種與自然結合後的情境，這便是中國人在環境美化中一貫強調的特質，在今日人類生活環境謀求改善中尤須予以宣揚。

由於工作人員不斷地謀求美化中國館，所以揭幕時，中國館留給參觀者深刻的印象，館內展出的內容介紹了傳統的中國文化和現代臺灣的進步實況，一部六組底片拼接而成的電影不斷向觀眾介紹着。

會場中的交通工具之一是「人力三輪車」，此物不會污染空氣，沒有噪音發生，在一切機動化的交通工具中，它合人覺得親切，具有中國風味。

據楊英風表示，差不多參觀過中國館人都有一個看法，認為中華民國館的門面雖小，裡面卻洋洋大觀，具有朝氣，很能代表今日臺灣的莊敬自強精神。

〈世界博覽會中國館　代表莊敬自強精神　楊英風說予參觀者以深刻印象〉《台灣新生報》

1974.5.16，台北：台灣新生報社

Final Fireside Edition

Spokane Daily Chronicle

The Weather

Variable clouds and a little warmer through tomorrow. Low expected tonight near 40; high tomorrow about 70. High yesterday, 70 at 1 p.m.; overnight low, 36 at 4 a.m.; 45 at 10:30 a.m.; 49 at 11:30 a.m.; 50 at 1:30 p.m. at the airport.

88TH YEAR. NO. 188. 52 PAGES 3 SECTIONS SPOKANE, WASH., WEDNESDAY, MAY 1, 1974. 10 CENTS 624-1121 WANT ADS 838-4664.

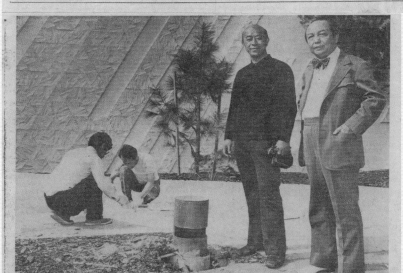

Yuyu Yang (left) surveys the progress of a team of Chinese artists assembling his bas relief sculpture, "Spring Again Over the Good Earth," on the exterior of the Republic of China pavilion at Expo '74. Also viewing the work is Sam Chang, liaison with local architectural firms working on the pavilion.

✳ ✳ ✳

Sculptor Busy

Taiwan Exhibit Shapes

By BILL SALLQUIST

Yuyu Yang stepped back a few paces from the fan-shaped structure before him, shaded his eyes from the afternoon sun and critically surveyed the work in progress on the Republic of China's Expo '74 Pavilion.

Apparently satisfied, he nodded his approval to the three-man team assisting in the project and rejoined them in the actual work.

Yang is the sculptor who is transforming the Chinese Pavilion into a veritable work of art.

His sculpture literally encompasses the dramatically designed Chinese Pavilion. The bas relief work, which flows across three sides of the precast concrete pavilion and its sloping roof, is entitled "Spring Again Over the Good Earth."

Viewed from a distance, the sculpture is revealed as a trio of stylized trees with their roots at the base on the pavilion's walls. Branches from the three trees reach gracefully upward toward a sun on the roof of the structure.

Questioned through an interpreter, Sam Chang of Honolulu, about the visibility of the artwork on the roof, Yang points to the aerial tramway which passes just north of the pavilion.

His sculpture, he explains patiently, is designed to conform to the environmental theme of the exposition and the triangular shape of the building itself. The fiberglass sections which are joined to create the imaginative design were made in Taiwan at a cost of nearly $35,000, he said.

Yang seemed unperturbed about being momentarily distracted from his work, although much remained to be done before opening day. Work on the project is hurried but not frantic and Yang assured doubters that it will be completed by Saturday, maybe a day or so in advance.

A noted sculptor and architect, Yang is renowned for works that blend harmoniously with the environment. He is also noted for his outspoken opinions on the responsibility of artists and architects as regards the environment.

"Artists," asserts Yang, "are not in a position to issue orders to prevent pollution, propose measures to recycle waste matters or make laws to control population growth.

"Yet (artists) shoulder no less duty than scientists or statemen," he stressed. "Specifically in the designing of a building, the planning of a park or community, artists have a chance to . . . restore natural balance and revive an inhabitable environment."

Expo '74 is not the first world's fair to which Yang has contributed. He designed a towering metal sculpture of a phoenix for Expo '70 in Osaka. Yang also designed a massive marble mural for Uualina Airport, in Taiwan, and the Chinese section of the International Park in Beruit, Lebanon.

Yang, from Taipei, is a graduate of the Art Academy of Tokyo, Taiwan Normal University and Academia de Belle Arte de Rome. He is a professor at Tanchiang Art and Science College, Tansui, Taipei.

"Taiwan Exhibit Shapes," *Spokane Daily Chronicle*, p .52, 1974.5.1, U.S.A.: Spokane

"Sculpture exhibition uses spring as theme," *China Post*, p.8, 1974.10.9, Taipei

—Page 8 Wednesday, October 9, 1974 CHINA POST

The phoenix screen designed by Yuyu Yang which is set up at the entrance to the Republic of China pavilion in EXPO '74 in Spokane.

Sculpture exhibition uses spring as theme

An exhibition of sculptures designed in the theme of "Spring Again Over the Good Earth" by Yuyu Yang is being held until October 22 at the Morrison Art Gallery, 25, Section 4, Jenai Road, Taipei.

Yang is a contemporary artist, who designed the phoenix which rises on the screen at the entrance to the Republic of China pavilion in the EXPO '74 in Spokane in the United States.

According to Chinese tradition, the mythological phoenix only appeared when all was well in the country.

They generally believe that the bird was the god's way of praising man for creating a peaceful, prosperous world which is a symbol of beauty, good fortune and eternal life.

"I used the phoenix as the central design for the Republic of China pavilion because I hoped that the world the phoenix represents would bring a harmony to humanity in its material and spiritual needs," said Yang.

◆附錄資料

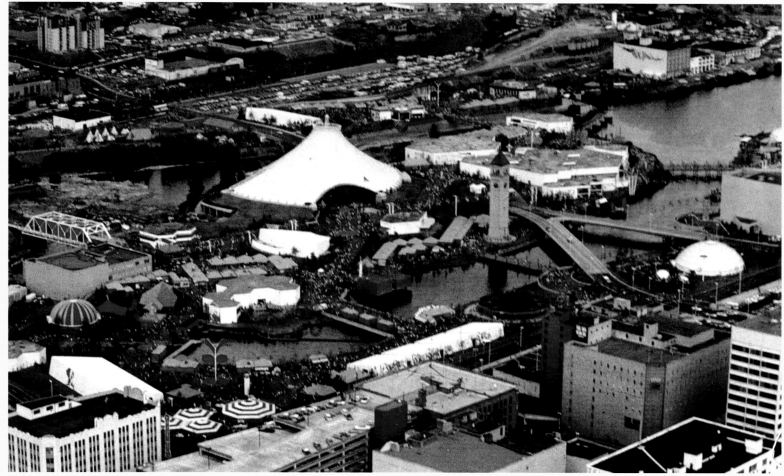

史波肯萬國博覽會全景

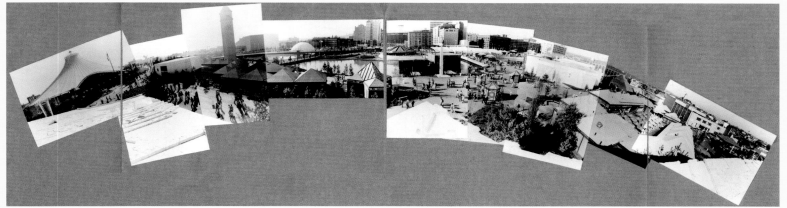

史波肯萬國博覽會全景

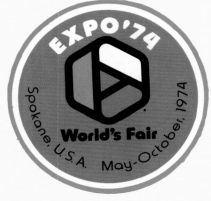

史波肯世博會徽章

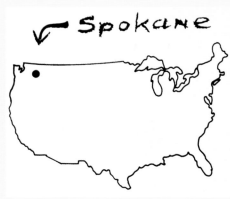

史波肯世博會地點

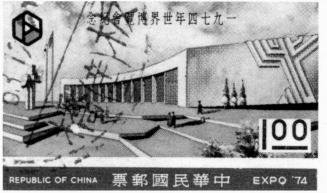

史波肯世博會中華民國館郵票

史波肯世博會中國館全景模型

史波肯世博會建造中的中國館

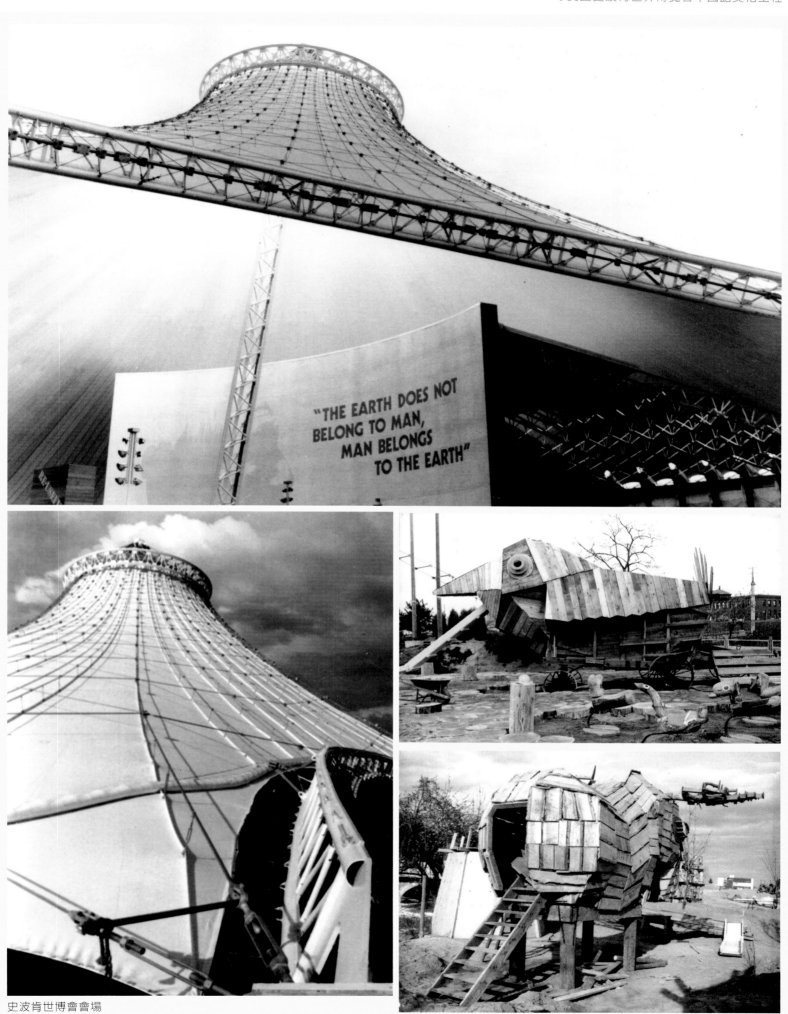

"THE EARTH DOES NOT
BELONG TO MAN,
MAN BELONGS
TO THE EARTH"

史波肯世博會會場

楊英風攝於史波肯世博會會場

（資料整理／賴鈴如、黃瑋鈴）

楊英風與友人於史波肯

（資料整理／賴鈴如、黃瑋鈴）

◆台北市光復國小環境美化規畫案

The project of beautifying the campus for the Taipei Municipal Guang Fu Elementary School (1973 – 1975)

時間、地點：1973-1975、台北市光復國小

◆背景概述

　　光復國小毗鄰國父紀念館，因是漸漸附帶成為觀光遊覽的去處，觀瞻所至，目標至為顯著，故校園景觀之整建、育樂設施之安置，實間接有示範作用。況且校園為養成兒童期（六歲至十二歲）之「群體生活」、「益智生活」、「身心健康」，及其行為、人格社會化的基本環境。校園各項育樂設施、環境造型、建築架構等，皆有形無形地對兒童產生深重的影響。所謂「人造環境」之後「環境造人」，其建置之周全、完備，實屬必要。光復國小王金蓮校長，自接任後即對以上問題極為關切，曾計畫動員全校師生以達美化之使命，亦復洽北女師專師生共同創作，以至最後邀約我來作一整體性規畫。　*（以上節錄自楊英風口述、劉蒼芝撰寫〈頂著陽光遊戲──光復國小及板橋公園的遊戲空間〉《房屋市場月刊》第32 期，頁92-96 ，1976 .3. 5 ，台北：房屋市場月刊社。）*

　　本案於1975 年完成庭園製作、〔水袖〕景觀雕塑及〔光復〕（〔日光照大地〕）不銹鋼景觀浮雕。　*（編按）*

◆規畫構想

觀賞、展示、遊戲

　　這塊地區因面向校門及大馬路，在學校全域的前列位置，故各項建置以觀賞、展示，及遊戲性質為重。

水袖激揚的空氣迴盪

　　水袖是我國平劇中「服裝」與「身體」搭配能變化出優美姿態的重要「隨身道具」，我

未設置〔水袖〕景觀雕塑前的圓樓廣場周圍景觀

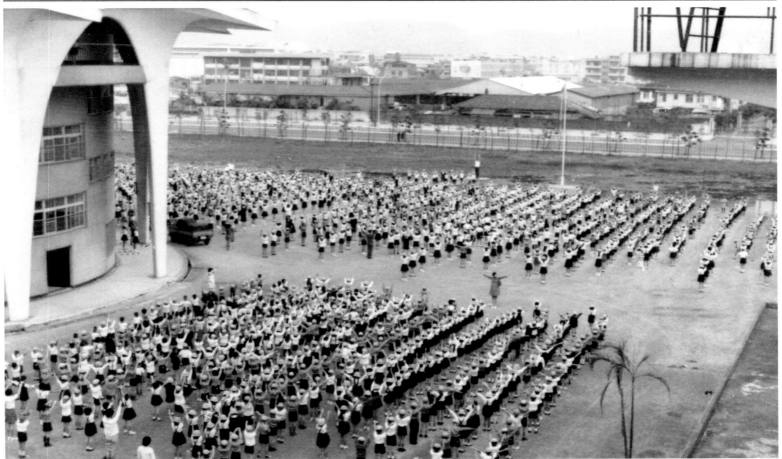

未設置〔水袖〕景觀雕塑前的圓樓廣場周圍景觀

常常驚訝於它的剛柔變化之美。現在,我就用鋼筋水泥和雕塑造型,把它固定在某一個「飛揚」的起點上。於是一群剛毅又絕對的線條,隨著一股上旋的氣勢扭轉而上,把周遭的空氣也來個三百六十度的迴轉。當然「水袖」本身與學園不相干,但是我要的就是這種空氣的旋轉或迴盪,將帶來一種流動性、活潑性,學園需要它。它座落在圓形教室的正前方,對著校門口,可以形成一項標誌,被觀賞或被記憶。

也許對孩童來說要欣賞、了解這麼一件雕塑是頗為困難的,但是我也不願意做任何一件具象的、寫實的東西擺在那麼重要的位置,去限制孩童們的想像。我想暗示的是:美就是這麼簡單的事,幾線刻紋就能做到,每個孩子都可以做到。不論孩子們看到它時能想像出什麼,都要比看到一個座像而只想:「這一個人像」要好得多。

校園音樂設施規畫設計配置圖

校園育樂設施規畫設計配置圖

校園育樂設施規畫設計配置及剖面圖

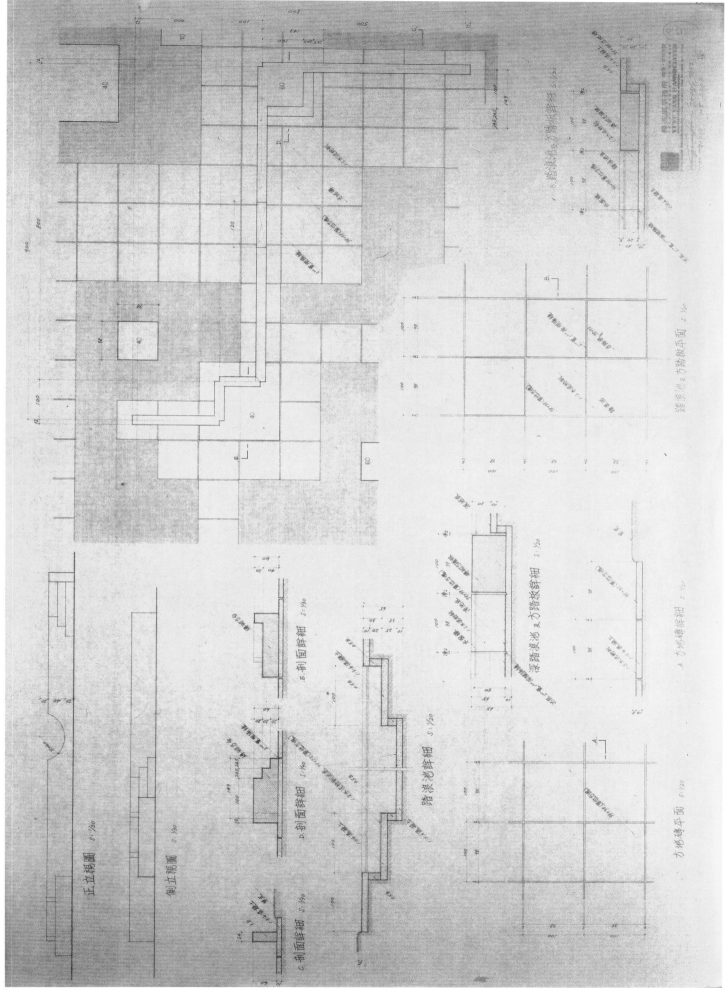

校園育樂設施規畫設計配置及剖面圖

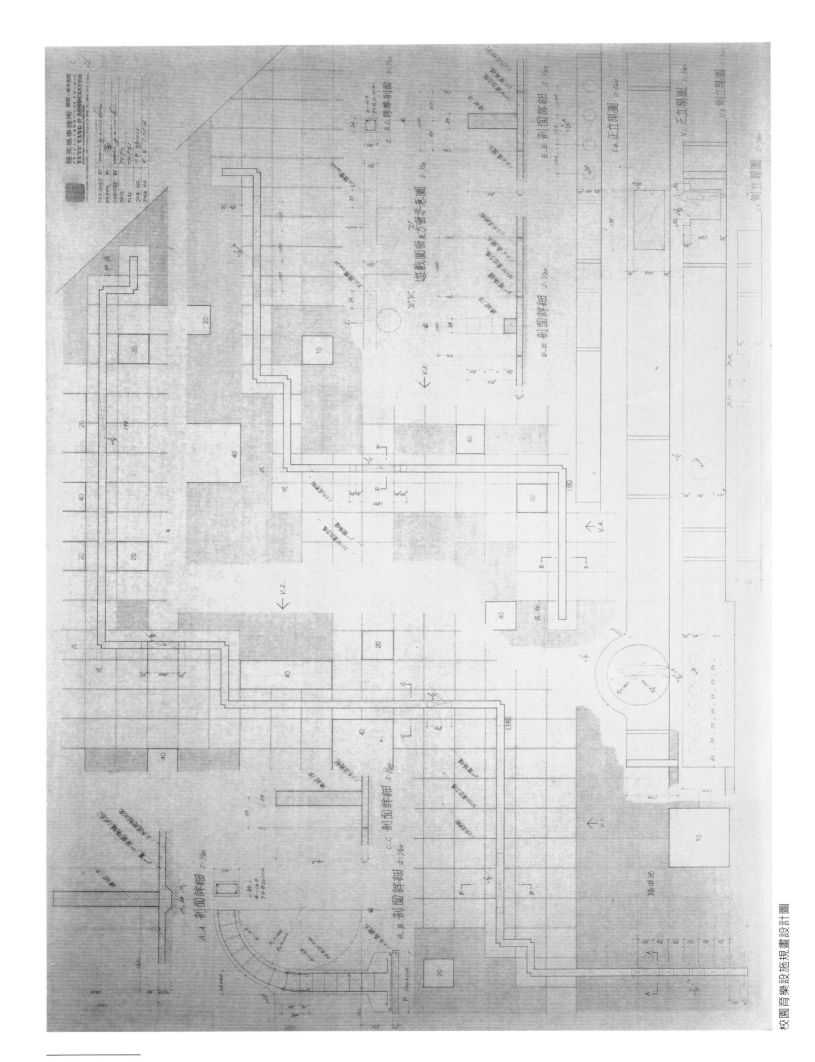

校園育樂設施規畫設計圖

〔水袖〕景觀雕塑設計圖

再說，圓形教室建築本身，就是一個求變求新的嘗試，雕塑雖然是獨立的，但在某個程度上還是與建築調和的。

太陽光的復甦大地

在面臨校門一間教室的側牆上，我做了一件不銹鋼的浮雕，名為：〔光復〕，高十二公尺、寬七‧五公尺。上方為太陽的造型，中有一「日」字，太陽的光芒四方散射。下方為山岳的造型，是臺灣島嶼與大地的象徵。因此「陽光照大地」合而象徵臺灣光復的含意，點出學校名稱「光復」的來源。

金屬的鋼片本身有反光作用，成為閃爍著光芒的雕塑。

〔光復〕（〔日光照大地〕）不銹鋼景觀浮雕設計圖

月門與水池的相映

　　這一部份的建置係集觀賞、遊戲、展示的機能之大成者。建置的基形是「方」與「圓」。取我國月門的基形與短牆配合，以造成平地景觀的「透」與「隔」的變化，引發「疑無路，又一村」的趣味，最能引起兒童遊戲的動機，完成「躲藏、穿爬、追逐」等遊戲慾望。

　　水池伸入方形基地的各角落，水淺，可讓兒童入水嬉戲，並調和了方形基地的「剛性」，造成現代化的庭園之美。

　　基地係由一米見方的水泥板組合而成，兒童在遊走嬉戲之間，可以獲得「度量」的基本概念。此外，也讓兒童認識幾何圖形及線條的組織美、規則美。

　　這些方形的基地與短牆的另一用途是：「展示」。

　　學生可以把作品（如美術、勞作）展示、張貼於此處，學習一種室外的展示活動，體會作品與大環境的關係。

　　以上係已完成部份，未完成部份待完成後再敘述。不過所有配置均不離以下的原則：

（一）室外空間之「機動化」處理，若干設置可以「活動」，讓學童從中體認物體的組合變
　　　化關係。

（二）環境美化的強調，讓學童無處不感覺「美」與「適」，以純美感經驗去安排自己的美
　　　感活動。

〔光復〕（〔日光照大地〕）
不銹鋼景觀浮雕模型照片

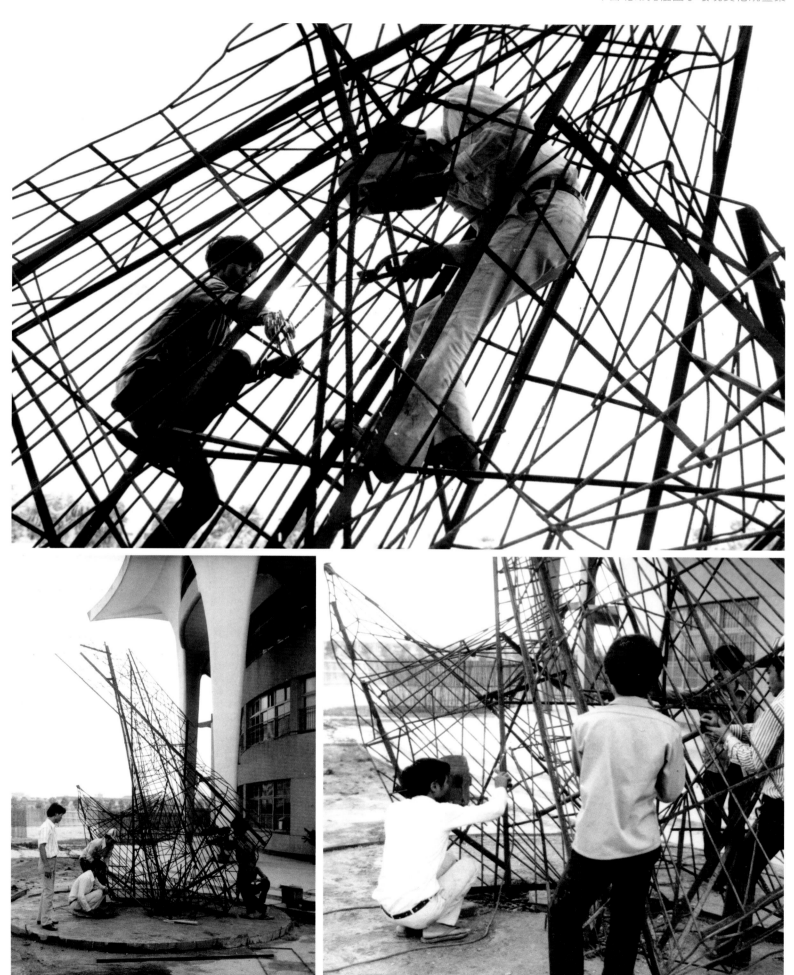

〔水袖〕景觀雕塑施工情景

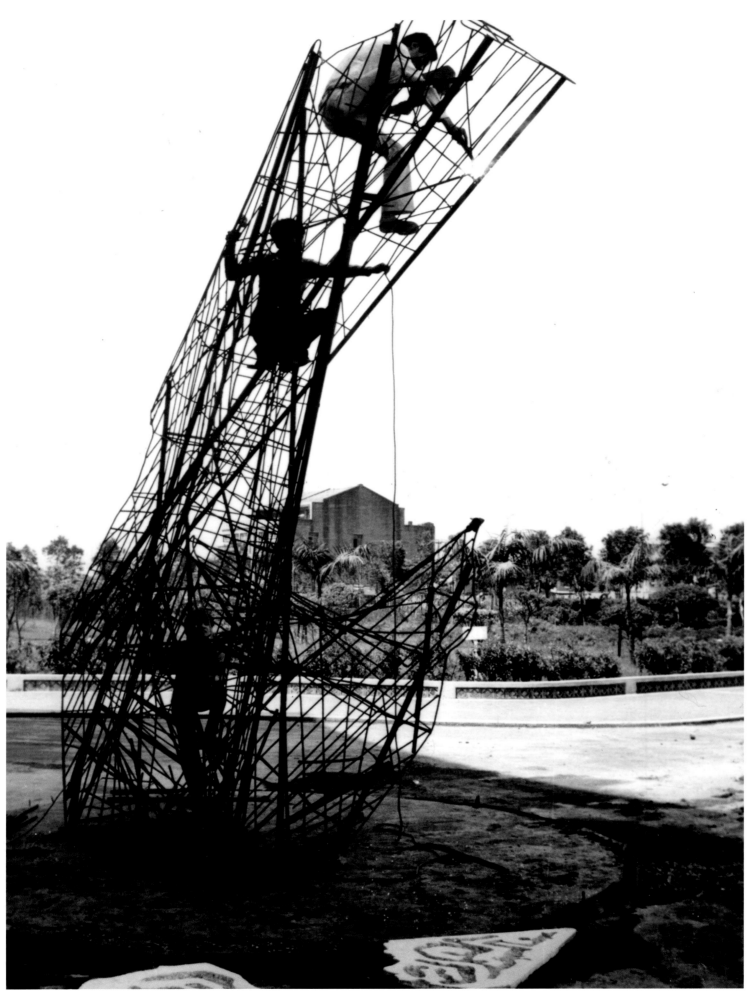

〔水袖〕景觀雕塑施工情景

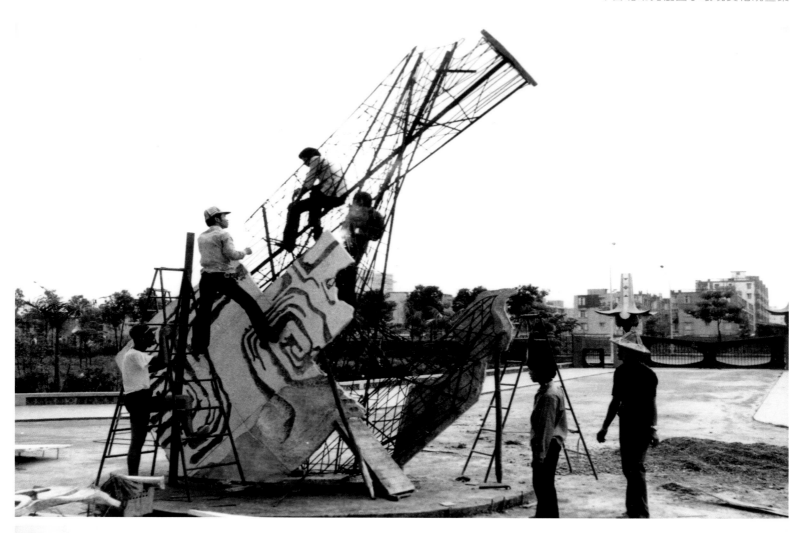

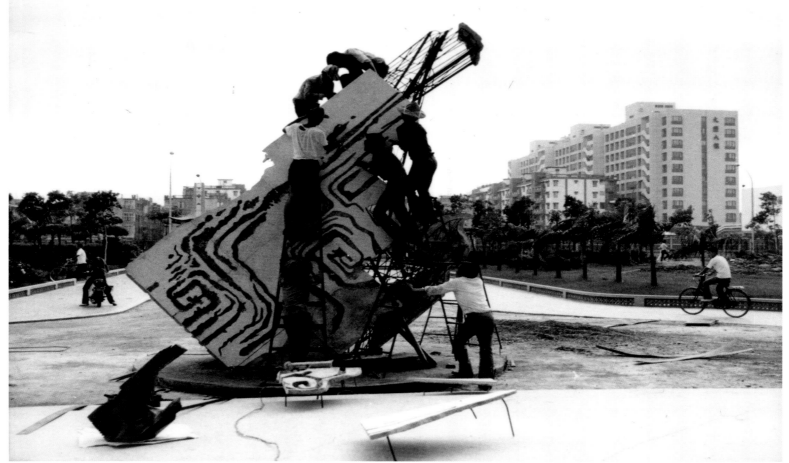

〔水袖〕景觀雕塑施工情景

〔光復〕（〔日光照大地〕）
不銹鋼景觀浮雕施工情景

（三）遊戲育樂設施在於激發兒童諸種心智及生理的潛能，「寓教於戲」。

（以上節錄自楊英風口述、劉蒼芝撰寫〈頂著陽光遊戲——光復國小及板橋公園的遊戲空間〉《房屋市場月刊》第32期，頁92-96，1976.3.5，台北：房屋市場月刊社。）

◆相關報導（含自述）

- 楊英風〈台北市立光復國小校園育樂設施配置規畫案〉1973。
- 楊英風口述、劉蒼芝撰寫〈頂著陽光遊戲——光復國小及板橋公園的遊戲空間〉《房屋市場月刊》第32期，頁92-96，1976.3.5，台北：房屋市場月刊社。
- 〈光復國小庭園〉《中華民國建築師雜誌》第119期，頁66-67，1984.11.20，台北：中華民國建築師公會全國聯合會雜誌社。

庭園設計完成影像
（1984，《建築師》雜誌提供）
〔右頁圖〕

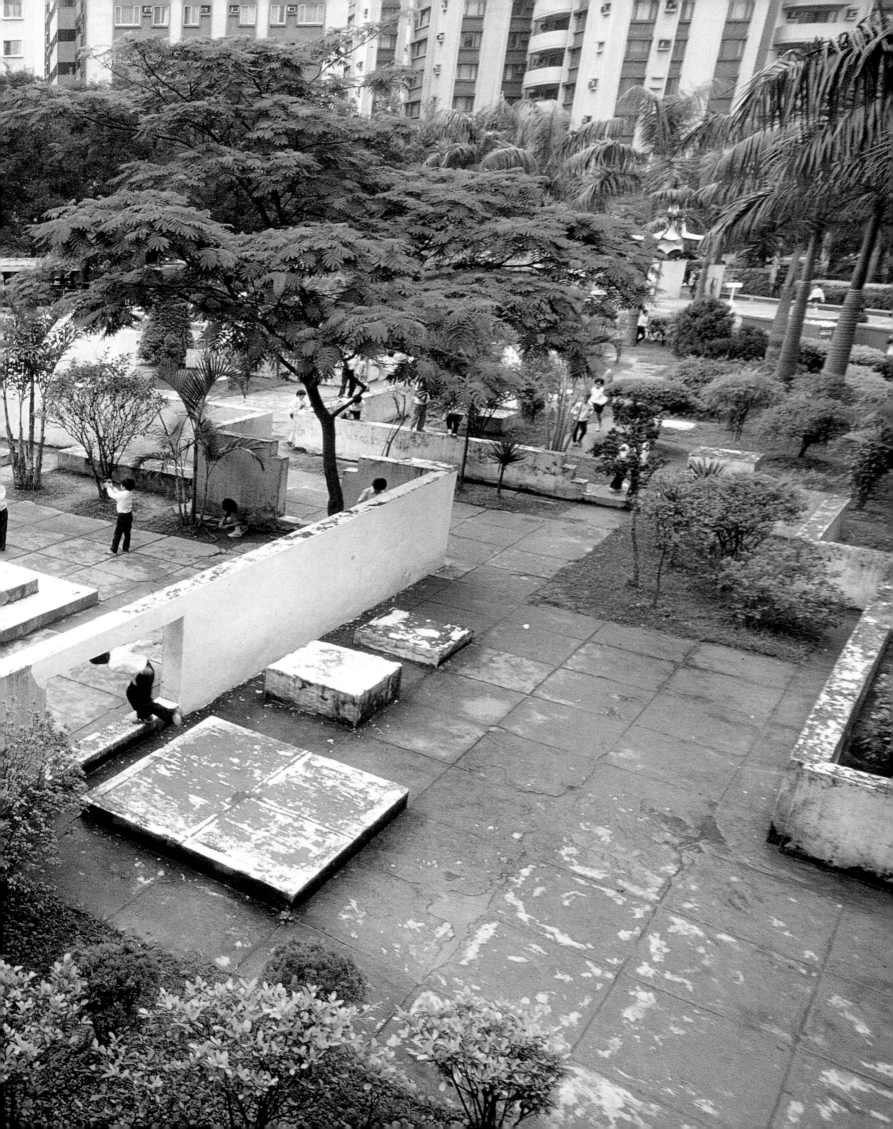

經後人變更過的庭園現況，部分景觀已與原貌不同（2007，龐元鴻攝）

〔水袖〕（2003，龐元鴻攝）

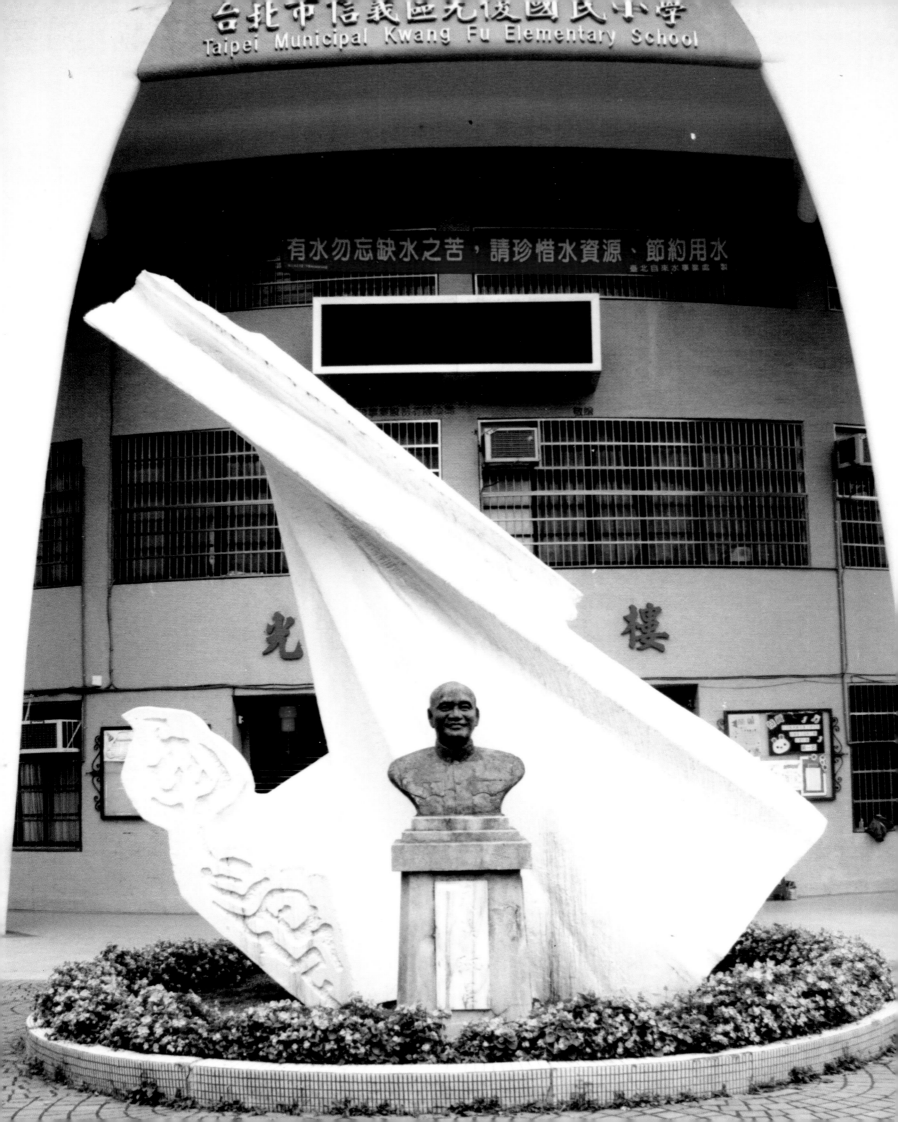

〔光復〕（〔日光照大地〕）現況（2007，龐元鴻攝）

英風先生惠鑒承關心本市光復國民小學環境之美化，無任銘感，所惠原件，已交由本府教育局研處，特此覆達，併申謝忱，順頌

時綏

張豐緒　手啟　七月六日

六三豐緒議借發字第36號

1974.7.6　台北市長張豐緒—楊英風

光復國小庭園

台北市／民國64年
楊英風景觀設計事務所

攝影　林栢年

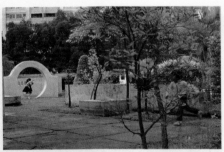
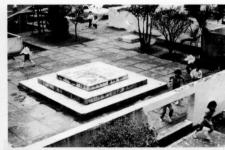

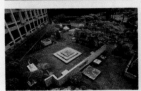
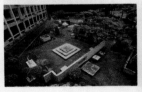
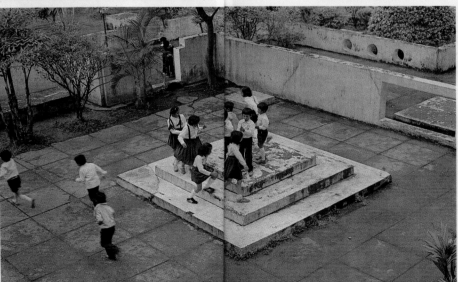

　光復國小庭園是一個介於觀賞與遊玩之間的庭園。因此庭內的元素必須要同時兼具視覺上的滿足，以及包容動態行為——尤其是小學童型像力十足，爆發力充沛的玩耍行為——的能力。

　這樣的一個課題對設計者而言，無疑是很具挑戰性的。在處理上，設計者主要是採取感性與理性相間的手法為主論，而以規格嚴謹的地坪方格及轉化自傳統庭園之語彙的墻牆等，楊等為具體的素材，搭配出動、靜特宜的景觀品質。尤其是針對著小學生這一個特殊的使用對象，在尺度上設計者尤其花費心思，務使它不至於對學童們產生壓迫感，反之那些墻牆甚至可以供他們接近與攀爬，水池水淺赤可讓他們涉足其間，以便小朋友們充份地發揮其想像力及活力。

66

建築師　8411

67

〈光復國小庭園〉《中華民國建築師雜誌》119期，頁66-67，1984.11.20

◆附錄資料

• 楊英風〈台北市立光復國小校園育樂設施配置規畫案〉1973

　　據光復國小校長王金蓮女士稱，該校遠在設校之初即早有整體性規畫校園的打算，然彼時囿於時間、人力、財力之限，推動確有困難，故除必用教室及辦公室以外之廣大校地，全特予保留，不輕易挪置他用，以有待日後便於整體性規畫。今，建校規模漸具，可望逐步開動預計中之建設，妥善利用空間構築理想中現代化之必需校園。兄弟從事景觀設計多年，素對諸種環境造型問題尤爲關切，前承王校長相邀，協助規畫，經數度共進研議，今始擬就此校園育樂設施配置規畫案，極盼在此得一契機，就教於諸教界先輩及社會賢達，集思廣義，共襄此舉爲國小校園建置樹立優良楷模，兄弟以一景觀設計之所能，綜理此案，無他，唯思爲下一代教育生活環境之建置，竭盡愚誠耳，中有未臻詳實完備之處，懇祈諸先進隨時指正，以待來日修正有所遵循。

一、校園必須整建之原因：

　　（一）依原訂計畫規畫此保留之校地，充實各項育樂設備，完成建校。

　　（二）該校鄰傍國父紀念館，因是亦漸附帶成爲觀光遊覽之去處，觀瞻所止，目標至爲顯著。無論國內人士，或國際觀光人士，目光既及，必有所印象。故爲對國內教學界給予示範性之啓示，乃至於對國際人士給予「教育先進」之觀感計，此「觀光示範」校園之建置，實不宜遲。

　　（三）校園爲養成兒童期（六歲至十二歲）之「群體生活」、「益智生活」、「身心健康」及其行爲人格社會化的基本環境。校園各項育樂設施，環境造型，建築架構等，皆有形無形對兒童產生深重的影響。此謂近朱者赤，近墨者黑，「人造環境」「環境造人」其理至明。故校園爲兒童活動時間最多最重要的空間，其建置之周全完備實屬必要。

二、校園規畫重點：

　　（一）室外空間之「機動化」處理。若干特殊設置可隨需要異動、遷移，讓學童從中體認萬物間的組合關係，並暗示萬物之可變性。

　　（二）環境美化之強調──讓學童無處不感覺「美」與「舒適」的存在，並進而感覺需要它，喜愛它，最後至於懂得循美感需要和經驗，去安排變動，產生創作性的美感活動。

　　（三）遊戲育樂設施特予重視，並經嚴密設計，以激發學童諸種潛能，充分發洩情感。以及暗示促其運用思考達成目的，此謂「寓教於戲」。

　　（四）每一設施均考慮其多元化之功能，而非單純爲美化或遊戲。

三、校園規畫原則：

　　（一）考慮各項設施給予兒童之可能的影響力。

　　（二）考慮各項設施是否適應兒童的需要。

　　（三）兒童不是成人的縮小（小大人），故一切建置均以兒童心理生理需要爲設計基準。

四、校園育樂配置解說：（請對照示意藍圖），所有配置畫分約為兩大部──

　　（甲）部：較具觀賞展示及遊戲性質，因面向校門，在全域之前列位置。

　　（乙）部：以遊戲與教育爲重點，在全域之後列位置。

（甲）部：

A：大件景觀雕塑示範作品──

　　位於：圓形教室進口處，正對校門。

材料：未定

造型：抽象分片定位組合

作用：1. 濃縮建校精神為堅定、活潑、詳實。

2. 縮寫校園整體景觀，然以抽象的組合表現之，暗示意象是無限的，避免以具象的雕作限制了孩童的想像能力。

3. 揭示大型景象雕塑所造成的偉大感嚴肅感。

4. 從雕塑中暗示未來創新的可能性。讓孩童悟得敢於突破現實，想像未來的各種神奇發展的可能性。

B： 景觀雕塑造型展示場區——

位於：校園進口之右後方

材料：花木、石塊、水泥、照明設備

造型：以庭園建置為基礎，中配以短薄之隔牆。於花圃草地間，設置活動之簡單展示台。

作用：1. 觀賞遊息。

2. 靜態之造型教育訓練。

3. 中國庭園基本原理之表現：隱約曲折，引人入勝（短隔牆之發揮作用）。

4. 展示——

（1）地位顯著便於觀瞻。

（2）師生之造型作品陳列於台座上展示。短隔牆於此可發揮保護襯托之作用。

（3）作品陳設於露天、花樹間別有一番情趣，晚間亦有照明設備。

（4）暗示學童的創作活動由室內走向室外，可為「野外展示」的基礎訓練。

（5）讓學童逐漸體認作品與自然環境間的關係，如何安排其間的調和與結合。

C： 水之造型與戲水區（配流水、瀑布、噴泉、燈光）

位於：校園進口之左後方。

材料：水、水泥、噴泉裝置、照明裝置。

造型：水池為基礎配置，池中安置三角形組合的水泥墩，圖中淺紫色處為較淺地區，另配以人工噴泉及瀑布並按有燈光照明。

作用：1. 觀賞，水係自然界最重要的物質之一，其變化萬千，極益於陶情冶性且中國人對水的欣賞特有素養與喜愛，學童在玩賞中，當不及思至此乃，然水之種種變化自能引發其興趣而收效於潛移默化中。

2. 動能感的造型教育，瀑布、流泉的流動噴射均呈動態，並有自然聲響。此種種動態可啟發學童觀察變動間瞬息的美。恆常變動的展示物間接有助於造成學童活潑天真的性格。

3. 學童天性中喜愛動態及有聲響的景物。照明可在晚間發揮奇幻效果。

4. 兼有供嬉戲之功能，孩子們皆有玩水的喜好。在都市中少有河川湖泊而游泳池中玩耍的機會不多。以此設備當能彌補這方面些許缺憾。

5. 在水池中的三角形水泥墩可行走跳躍其上。

6. 水池兼有防火功能。

D： 球體造型區（配花草照明）

位於：水池之左側。

材料：鋼筋、水泥、塑膠。

造型：各種大小直徑不等的球狀體組合立於地上並有自轉設備。

作用：1. 供觀賞。

　　　2. 造型教育：認識圓的變化。圓造型之放大，有宇宙感。

　　　3. 遊戲，其供給遊戲的功能是活動的、變化的。

　　　4. 適合孩童攀爬、發生動作。

　　　5. 爲 E 區曲線面造型區調和。

E： 曲線面造型區（遊戲與休息兼用）

　　位於：大禮堂之後。

　　材料：鋼筋水泥。

　　造型：以水泥薄牆造成柔和曲線之曲面，沒有座椅。因爲 D 區球體造型區相斜對，故在
　　　　　相關的位置上謀取彼此的調和。

　　作用：1. 觀賞，做爲昇旗台的陪襯。

　　　　　2. 遊戲，供兒童在迴旋的曲面牆之間進行追逐或捉迷藏與遊戲，滿足兒童探尋、隱
　　　　　　　藏、發現之慾望。

F： 壁面造型區

　　位於：禮堂階梯下。

　　材料：未定。

　　造型：長方形壁狀。

　　作用：作爲學生畫廊，展示個人或集體作區。

G： 花木礦石觀賞區（配動物造型）

　　位於：景觀雕塑造型展示場區前方，校內入口前右側。

　　材料：花草、樹木、自然形礦石（非小標本）塑膠、水泥。

　　造型：爲動物、植物、礦物之綜合生態區。

　　作用：1. 觀賞。

　　　　　2. 教育：使體認生物間的依存關係，從自然界整體的關係來認識生物，及其生態。

H： 理想的生活環境構想模型區（配花木）

　　位於：校門入口左側。

　　造型：依需要各有變化。

　　作用：1. 展示與生活相關的小型建置，如房舍室內陳置等，提供基本的生活環境安排造型
　　　　　　　觀念。

　　　　　2. 給予兒童模倣大人社會行爲之適當導引（兒童每喜模倣成人之家居生活，如辦家
　　　　　　　家酒……等）。

　　　　　3. 讓孩子學習從事生活環境的建置或安排。

　　　　　4. 在進行中富有濃厚的遊戲性質，乃及促其從想像進入寫實、技術、實用的組合訓
　　　　　　　練。

　　　　　5. 屬於集體式的創作，訓練團結。

（乙）部：以遊戲教育爲重點。

說明（此項說明亦適用於前述各項建置）：

1. 以遊戲爲重點的理由：

　（1）依教育學家，心理學家之研究，遊戲幾乎構成兒童生活的全部。而兒童之生理、心理行
　　　　爲，如動作、想像、思想、興趣、社會行爲，只有在遊戲中能得到充分的發展。並且在

過程中，兒童為了滿足自己遊玩的慾望，便樂於自然欣悅接受道德和紀律的訓練。了解如何公平競爭贏取勝利，如何忘記自私，保全團體。

（2）在遊戲時，兒童能充分發洩情感，是自動自發自我教育的歷程，因此，自我表現的機會，傾訴喜怒的機會甚多。

（3）兒童期享受到圓滿的遊戲經驗，才能使其生活正常。

（4）由於和其他兒童事物的接觸，可由實際經驗中獲得許多生活的體認，和對環境事物的了解。對自然物的運用，甚至生活的技能，都可以從遊戲中訓練出來。

2. 遊戲的設計：

（1）兒童期的遊戲，應考慮到將來的影響，此並非說以將來的應用為唯一標準，其合乎兒童生長階段有益於兒童身心健康而容易學習的一些技能也應及時學成，以及擴大將來選擇的範圍。因此遊戲必須經過設計。

（2）遊戲的設計應留意兒童的興趣是多方面的。

（3）遊戲的設計應留意兒童是好奇的，喜歡模仿的。

（4）遊戲的設計應留意兒童是樂群的，熱愛團體的。

（5）遊戲的設計應留意兒童是富有侵略性及破壞性。

（6）遊戲的設計應留意兒童是愛好野外生活的。

（7）遊戲的設計應留意兒童是富有想像力的，其每以其活動益以自己的想像而從中獲得奇妙的樂境。

3. 遊戲的設計必須是學童生活整體性的照顧。

（1）不單在博得孩子的歡心，更是要他因此得到自動的機會，能使他發生動作，豐富他的經驗，發展他的個性。

（2）玩物是要活的，不要死的，活的玩物應是有變化的，玩了不易生厭的。

（3）可以引起愛情的，如動物。

（4）可以刺激想像力的、創造力的。

（5）質料優美，構造堅固的，能經洗濯不變色，無毒性，淋雨日晒不變形。

（6）能在造型上抒發美感，給予印象者。

（7）要充分供給兒童玩弄的，不要只能觀賞的。

4. 遊戲設施：在本案的總配置中，特以兒童育樂活動為重，設計若干別具特色之遊戲特區，以適應各年齡各體能各體位的兒童。

I：網梯吊橋遊戲區：

位於：現有水塔位置。

材料：鋼筋水泥、繩索等。

造型：以鋼鐵為支架配合水塔之構造編結以耐用之繩索成網狀，凌空架設，與繩梯吊橋互為組合使用。下設沙地區，以為安全防護。

作用：（1）滿足兒童登高攀爬之欲望。

（2）兒童肢體活動應變配合的訓練。

（3）高空自由感的獲得。

J：砂地遊戲區：

位於：網梯吊橋垂直下方。

材料：河沙，堆積成沙地。

作用：（1）為網梯發揮保護作用，孩子跌下不會受傷。

（2）孩童喜歡在沙坑玩，堆沙或傾沙。

（3）沙粒之聚合可以任意堆置或拆除，孩童可隨興所欲塑造，可從中給予雕塑造型教
育，創造教育的基礎訓練。滿足簡單的製作活動。

K：斜壁遊戲區：配有滑梯

位於：砂區之前方。

材料：未定。

造型：以大大小小的斜壁組合而成。

作用：（1）滿足兒童登高競賽性。

（2）兒童亦有強烈的表現慾，好發表意見以此場地爲其面對群眾的訓練。（類似英國
海德公園中所謂肥皂箱政治家作法：公園中備有肥皂箱，好發表意見者立於肥皂
箱上登高一呼，便慷慨陳詞的演說起來。）培養兒童進取合群的人格。

（3）體力的鍛鍊。

L：鋼管遊戲區：

位於：斜壁區之前方。

材料：鋼管、鋼筋水泥。

造型：幾何形的接合。

作用：（1）攀緣，翻越。

（2）槓桿的組合訓練。

（3）平衡感的訓練。

（4）機械感的熟悉。

（5）堅固穩定感的吸收。

M：組合造型創作遊戲展示區：

位於：沙區之旁。

材料：未定。

造型：薄色板、幾何型嵌板。

作用：（1）遊戲性。

（2）作業性。

（3）化零爲整化整爲零，培養組合力。

（4）重量覺、感覺、視覺的訓練。

（5）供學童手腦並用建立自己的小天地。

N：洞穴造型遊戲區：

位於：圖形建築左後方

材料：未定

造型：基本上爲倣山洞迷洞之造型。

作用：（1）探險、捉迷藏。

（2）奇妙感的滿足，地下道的變化。

O：體操運動用各項設備：

設於大操場後方，以配合操場活動之需。

P：花木苗圃區（配禽獸飼育設備）

（1）幫助兒童識別花木

（2）使兒童有玩弄動物的機會，使其認識動物，愛護動物。

（3）有如露天自然動物園。

（4）生物的觀察和試驗場所。

（5）生態教學的訓練。

Q：溫室區（熱帶植物栽培）

位於：花木苗圃區的前方。

作用：（1）認識植物。

（2）供學童自己做種植試驗，觀察生長變化。

（3）博物課的試驗。

（4）滿足孩子玩泥土的欲望。

• 台北市松山區光復國小環境美化規畫及經費籌用擬議報告

主旨：為整建光復國小環境，使能與緊臨之國父紀念館配合樹立我文化精神之象徵，並有效地施展德、智、體、群和諧美好之教育，供國內外觀光示範以宣達我教育之理想及成果。

說明：光復國小王校長金蓮，自接任後即對該校所處地位及環境在教育上之功效有深切之認識。曾計畫動員全校師生以達美化規畫之使命，因該校地處國父紀念館之緊鄰故而不敢輕舉妄為。復洽商北女師專師生共同創作，亦因女師專學生課程緊密，無法安排持續性之配合而擱淺。及數度邀約本人作深切之了解。

壹：該校環境急待整建之理由：

一、校區緊鄰國父紀念館同為國內外人士觀瞻所止遊賞必至之觀光勝地，國父紀念館是國際觀光人士及國內旅遊人士觀覽必至的特別地區，且經常有國際性活動或國內慶典集會等在該館舉行。尤其在十月間，歸國僑胞及國際友人更是雲集匯聚於此，該校緊鄰國父紀念館地位同屬顯要，且友邦人士常以國際水準衡量之。學校環境的好壞極易予人深刻之印象，故該校環境之整建極為重要。

二、現有環境，內容極屬貧乏空洞，除了校舍外，其他毫無整理，與國父紀念館的環境無法調和：現有校舍外觀雖有新穎之處，然內容空虛，徒具形式，細看之下，即刻產生只會蓋教室，不懂環境整理的誤會。現有環境的單調實難與國父紀念館之建設調和，且有破壞其大環境之虞。

三、該校地處第六號公園內，為配合公園的美化發展，及樹立該地區的文化精神之象徵，實需整建環境：國父紀念館及其附近地區是第六號公園的預定地，也是一個新設的文化特區，該校為教育機構，恰好形成此文化特區的重點之一。故必建置一個和諧美好有效的教育環境，做為此文化特區及公園特區的一項精神上的象徵。

四、基於教育立場，則需要一個和諧美好有效的教育環境，才能達求「德、智、體、群」四育並進的教育功能：課業上的知識傳授只是教育的一部份。其他德、體、群之並進才算完整的教育。因此如何建設一個教育環境，使學生充分獲得知識的增進、道德的進修、體能的發展、群體生活的參與等，是當務之急。

五、蔣院長曾指示教育之成功在於潛移默化，環境的氣氛對孩童的影響至鉅，而環境所顯現的精神作用更是左右孩童身心發展的重要因素：蔣院長曾於六十二年春節招待台北市國小校長茶會上訓示，教育之根本在於潛移默化，環境的氣氛就是教學的教材，環境所顯示的精神作用勝於物質上的作用。此實為語重心長的訓示，要想辦好教育，實踐訓示，在所必行。

六、教育最高效果在於啓發學生的創作能力，然缺乏創作性、啓發性的環境，就無法促使學生有創作意識，無法境養其創作能力；該校現僅有校舍師生從事室內教習活動，極思在校園等室外空間建置有啓發性的設施，供學生實際運用，讓學生從實際的環境中認識創造的可貴及重要。真正做到生活教育的實踐。而且一個美好的環境方能使學生切實領悟愛惜環境，保護環境的重要。

七、該校位置特殊，自然有其觀光示範的作用及價值，有效而美好的教育環境，足以向國內外人士宣達教育之理想及成果，甚至更是宣揚中華文化的重站；該校環境的整理除了以利國際觀瞻之外，更重要者為宣達我國民教育之理想及成果。讓國際人士在觀覽之餘，對我國環境教育之建置具有深切美好的印象，亦對中華文化有所體認。

貳： 校區整建方案擬議內容：（詳附圖）

一、整建規畫設計人：楊英風

二、校園規畫及育樂配置解說：

甲部：以觀賞、展示、及遊戲性質為主，地區面向校門在全域之前列位置。

乙部：以遊戲與體能活動教育為重點，在全域之後列及側列位置。

丙部：以作業性、遊戲性、創造性為重點。

丁部：動物飼育為主，配以植物之栽種以觀察動植物生態關係。

甲部：

（一）大件雕塑示範展示作品：

位於：圖形教室進口處，正對校門。

作用：（1） 濃縮建校精神為堅定、活潑、有生命力的表現。

（2） 暗示創造的力量，使孩童敢突破現實。

（3） 鼓勵學生力行動靜分明、動靜調合的學習生活。

（二）水池與展示台直線型混合區：

構成：（1） 水池伸入方形基地中，發揮庭園之美。

（2） 展示台分佈其間，供學生展示作品。

（3） 配以短薄之隔牆，供學生攀爬遊戲。

（4） 舖設一米見方之水泥板接續成為大小廣場，供學生遊戲走動，並間接施以量衡認識的教育。

（5） 中有過道。

（6） 中植以花草樹木，為植物栽培區，園藝實習區。

（7） 照明設備。

作用：（1） 表現幾何圖形及直線型的組識美、規則美、剛性美。

（2） 觀賞休息遊戲展示之多目標空間運用。

（3） 中國庭園基本原理之表現，若隱若現（短牆之作用），引人入勝。

（4） 暗示學童活動由室內走向室外，可做為「野外展示」的基礎訓練。

（5） 讓體會作品與自然的關係。

乙部：禮堂預定地及曲線面混合育樂設施區

構成：（1）禮堂之擬建（然禮堂暫時不建）。

（2）以禮堂預定地擴充育樂設施區，故各項設施以不固定的做法為原則（便於移動）。

（3）育樂設施區以45度面向運動場。

 （4）以曲線及曲面造成育樂工具。

作用：（1）供遊賞、嬉戲。

 （2）表現圖形造型的變化及曲線美、柔性美。

 （3）提供低年級學生遊玩創作場所。

 （4）激發學童想像、產生動作。

 （5）讓學童認識圓及曲線的變化。

設施項目：（1）球體造型區：各種大小直徑不等的球狀體組合立於地上，並有轉動設備。

 （2）曲線面造型區：以水泥薄牆造成柔和曲線之曲面，供兒童在曲面牆間追逐嬉戲，滿足兒童探尋慾望。

 （3）砂地遊戲區：以河砂堆積成砂地。供堆置塑造玩物，並可隨時拆除，為簡單的創造活動訓練。

 （4）網梯吊橋遊戲區：以繩索鋼架架設網梯吊於砂地之上，供攀爬，高空冒險活動。

 （5）斜壁遊戲區：以斜壁組合而成，供登高體力競賽之遊戲，亦可為兒童之演講區。

 （6）鋼管遊戲區：以鋼管做幾何圖型之接合，供攀爬、翻越、平衡感的訓練。

 （7）運動場：為合於最低大小標準之運動場，左側有階梯，可供坐臥及觀賞。

 （8）司令台：在運動場之右中側，亦可做為露天之舞台，下有一地下室，為倉庫，可儲放運動器械。

丙部：組合造型創作遊戲區：備有各種薄色板，幾何型嵌板及廢材廢料（廢物利用），供學童裁割併合製作作品，培養組識力，為感覺、視覺、重量覺的訓練。

丁部：動物飼育區：有飛禽走獸遊魚，使兒童有玩弄動物的機會，識別動物愛護動物的訓練，生物之觀察。

戊部：（一）改建圓形大樓為資料、自然、社會、科學中心。（即民主、科學、倫理中心）

 （二）修改廁所及排水、通風、洗手設備。

 （三）全校牆面、天花板、木料之粉刷、油漆。

 （四）修建文化走廊、民族精神教育走廊。

辦法：該校于六十三年度曾編列徵購校地款二百五十萬元，現應徵購之校地及屬與工務局交換國父紀念館停車場佔用學校之用地，故新建工程處早已進行作業徵購在案無需學校列款徵購，原核准之二百五十萬元預算，擬請准予移作整建學校環境之用。謹此

 敬致

台北市市長　張

 楊英風　上

 中國民國六十三年六月廿五日

（資料整理／黃瑋鈴）

◆美國舊金山西門企業公司大門入口雕刻設計*

The front door design for the See-M-See Inc. in San Francisco, U.S.A. * (1974)

時間、地點：1974、美國舊金山

◆背景概述

　　此案由美國舊金山西門企業公司總經理朱海濤於 1974 年 5 月楊英風參加美國史波肯世界博覽會期間提出，委託楊英風為其公司設計大門入口雕刻。兩人亦曾於 1968 年間有過業務上的往來。（編按）

基地照片

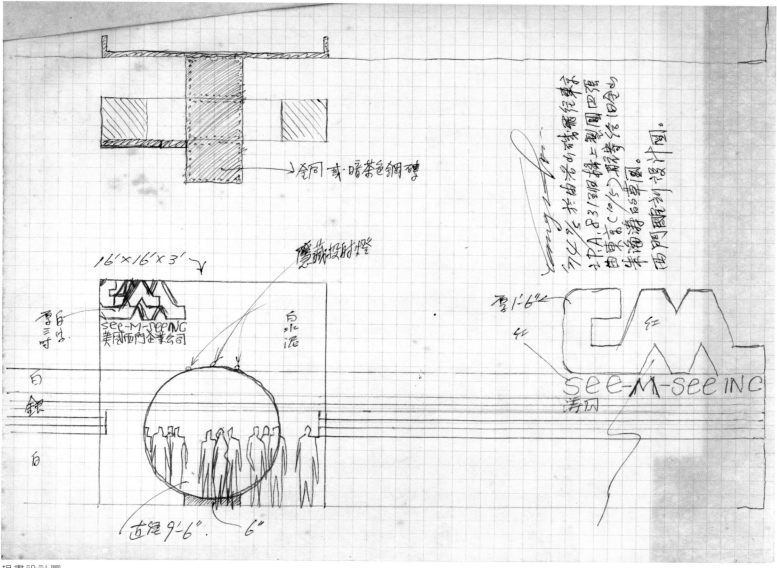

規畫設計圖

楊英風與朱海濤合攝於美國史波肯世界博覽會楊英風作品〔大地春回〕前

完成影像

（資料整理／黃瑋鈴）

時間、地點：1974、台北

規畫設計立面圖

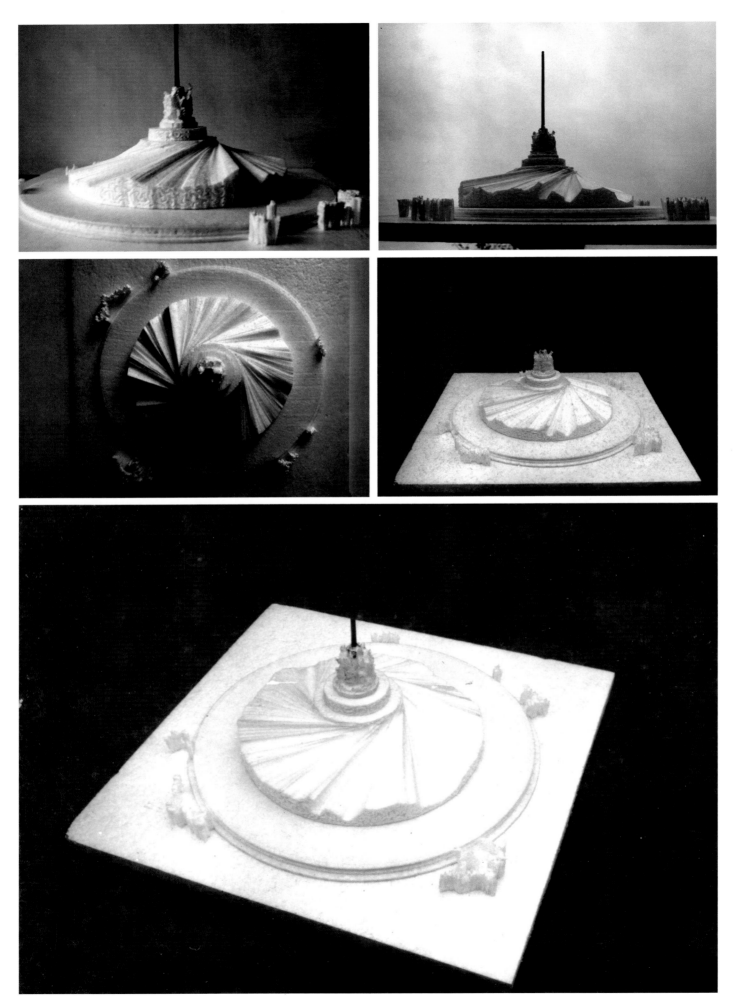

模型照片

◆ 附錄資料　國防部史政編譯局編印之國民革命忠烈祠簡介

臨前山圓依後端市北北臺於位祠本祠烈忠命革民國建興諭手特烈先勇忠之民救國愛念紀為統總蔣
文左）祠士烈殿正門山樓牌有計（呎方平萬七十四合）坪仟伍萬壹地用築建勝佳物風幽境曠地河隆基
莊棟畫樑彫欄朱砌玉術藝築建殿宮統傳中用採部全廊廻折曲貫中垣長碧丹繞外室賓貴樓鼓鐘（武右
。造監及計設子父生先英文姚所務事師築建城石出均程工部全祠本。觀壯為蔚麗華嚴

In memory of the nation's patriots and martyrs, Pres. Chiang directed that the National Revolutionary Martyrs' Shrine be built. Located in the northern end of Taipei City, the Shrine was built in front of Yuan Shan facing the Keelung River. It combines scenery and spaciousness. Occupying 15,000 *pings* (470,000 square meters), it includes the *pai-lou* (arch) the Main Gate, the Main Hall, two Martyr's Shrines (civilian on the left and military on the right), the Bell Tower and VIP Lounge, winding balustrades link the buildings. Traditional Chinese palace architecture is reflected prominently in the entire construction. Artistic balustrades, decorated beams and painted pillars add beauty, majesty and solemnity to the buildings.

Designed by Nanking architect's and associates V.Y.Yao and son.

國民革命忠烈祠
國防部史政編譯局編印
下為忠烈祠正殿重簷巧構斗拱飛椽彩畫和
蔣總統親書「國民革命忠烈祠」
匾額立者　蔣總統親書「國民革命忠烈祠」書

NATIONAL REVOLUTIONARY MARTYRS' SHRINE

Prepared by
The Bureau of Military History Compilation
and Translation. M. N. D.

Above: The Main Hall of the Shrine is beautifully and tastefully decorated with intricate and artistic designs. The plaque which reads "National Revolutionary Martyrs' Shrine" was written by Pres. Chiang.

上爲忠烈祠前門係三拱門牌坊風峨壯麗外繞圓環花園四季如內春接連左右廣場綠草如茵氣象萬千

Above: The front gate of the Shrine consists of a *pai-lou* (arch) which has three moonshape arches. In the foreground is a circular flower bed which is covered with flowers in all seasons. Inside the *pai-lou*, there are carpetlike lawns on each side.

印本司公業事刷印色彩華中
Printed by Chwa Color Printing Co., Inc.
Taipei, Taiwan, Republic of China

左爲正殿殿廣九楹重簷畫棟高聳入雲金碧輝煌至爲瑰麗

Above: The eaves, beams and pillars of the Main Hall are exquisitely decorated in brilliant red and gold. The building rises high into the air to lend dignity.

左爲烈士祠之一文武兩祠分別左右

Above: Two Martyrs' Shrines (civilian on the left and military on the right) flank the Main Hall. Shown here is one of the two shrines.

右爲山門內景高闊寬敞氣象宏偉

Above: Inside the Main Gate, the view is one of spaciousness and majesty.

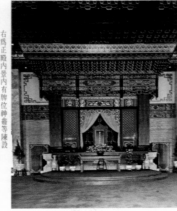

右爲正殿內景內有牌位神龕等陳設

Above: An interior view of the Main Hall shows the martyrs' tablet and the altar.

左為貴賓室

Above: The VIP Lounge is beautifully built.

左為山門正面門廣五楹玉階朱柱金碧交輝石

獅分踞左右氣勢雄壯

Above: A frontal view of the Main Gate. Two marble lions (one on each side) guard the steps which lead to the entrance.

右為鐘樓玉砌朱欄彫鐫精巧另有鼓樓對峙

Above: The intricately built Bell Tower faces the Drum Tower on the other side.

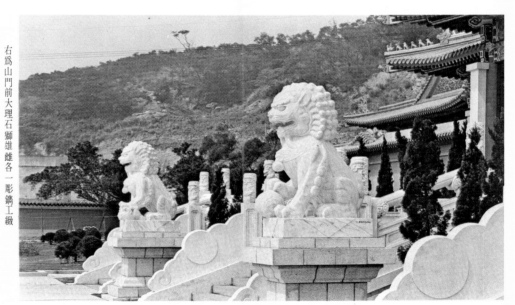

右為山門前大理石獅雄雌各一彫鐫工緻

Above: Two marble lions (one male and one female) are exquisitely carved.

（資料整理／黃瑋鈴）

◆台中市文英藝術活動中心規畫案^{（未完成）}

The design project for the Wen Ying Art Activities Center in Taichung (1974)

時間、地點：1974、台中

◆背景概述

　　楊英風為台中市規畫設計的文英藝術中心預建地處台中市文教康樂活動區，附近有中興堂、圖書館、游泳池、棒球場、體育館、體育場，斜對面為美國新聞處。俾使藝術中心之建立能使該文教康樂區更形完整與充實，且可以成為全域的精神象徵區，興建目的希望提高市民的精神生活及文化生活，使其成為省府中央機構所在地的具體有力的象徵。　*（編按）*

◆規畫構想

・楊英風〈台中市文英藝術活動中心規畫簡報〉1974.8.6，台北

建築名稱：暫訂為「文英藝術活動中心」

性質：中小型的文化、藝術活動之表演、展示，集會場所約同時可容納三千人以內的人活動
　　　及遊憩。

目的：一、提高台中市民的精神生活、文化生活、藝術生活。

　　　二、提供台中市民文化、藝術康樂活動的場所。

　　　三、作為國際性文化、藝術、康樂活動的傳播交流中心。

　　　四、成為省府中央文教機構所在地的具體有力的象徵。

地點：台中市雙十路南端（近公園）。

面積：一七九一、五坪。

環境：一、基地後方有古老的密林，自然氣氛甚佳。

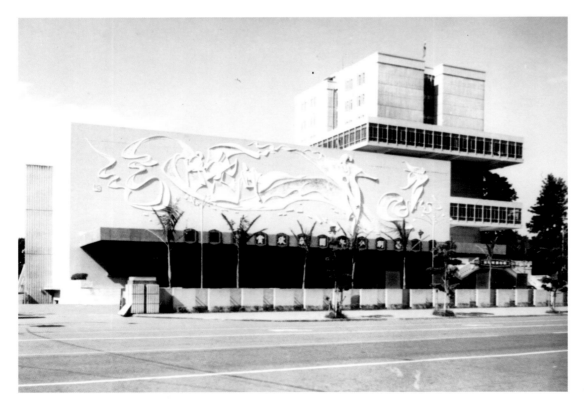

基地照片

基地照片

二、附近有中興堂、圖書館、游泳池、棒球場、體育館、體育場、美新處、公園等文康活動場所。

因此本藝術中心之建立可連繫上述種種活動場所構成一更完整的文教康樂區。

壹、整體區域規畫作三角結構的理由：

一、大環境因作三角形之基本結構，故細部亦以三角形之基本單元規畫、變化之，以融合整體景觀的統一與調和。

二、配合整體規畫之偏向設計（見下欵），利用三角形之最大斜面。

三、三角形規畫結構旨在造成精巧玲瓏多變化的格局，以配合經費的節省另樹風格。

貳、整體建築作偏向設計的理由：

本藝術中心不作正對馬路的設計，而作偏向丁字路口，遙望中興堂方向之設計，理由如下：

一、藝術中心建地正對面（約隔20米寬的馬路），將建四層樓高的店鋪公寓。此高大的機械化公寓，因與本藝術中心建地甚為接近，將對本藝術中心的建築形成緊迫的壓力及形成威脅感，為了避免此種壓迫感，及受其不良影響，故將整個建築作偏向之設計，以避開該四層樓所造成的空間壓縮感。

二、如此的偏向，可以增加基地的深度，建築物不但利用了基地的最大斜面，而且也有了深度的發展，把有限的空間作最大的運用。

三、如此的偏向可造成建築物的多方變化，在空間上感是奇特和新鮮（比正面對馬路有更

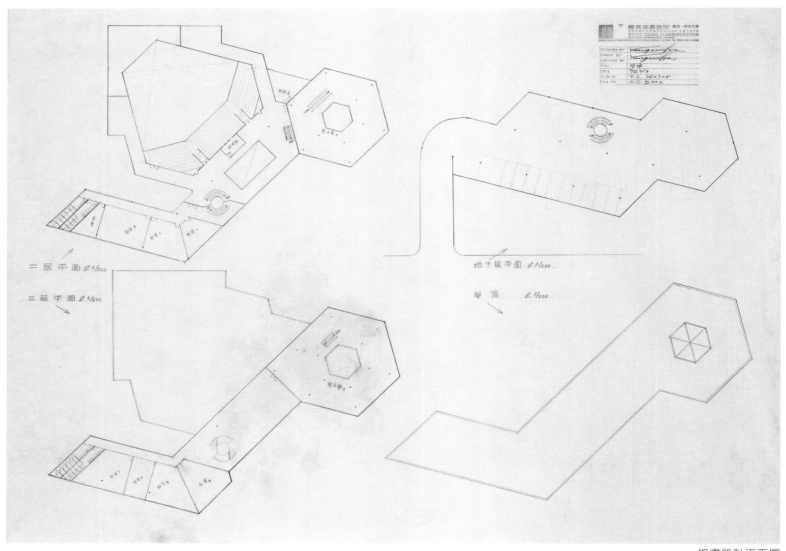

多的變化），把人的流動轉向及導入多變化。

四、因於經濟所限，本中心擬建三層建築，然與馬路對面的四層樓相比，顯然矮一截，為
　　避免形成對比，故作偏向設計，使之不必與公寓形成對比，也就不會顯得本中心之矮
　　小。

五、如此的偏向及多變化的設計，現正是改善現有景觀缺點的最佳方法，更是中國式庭園
　　造園法的基本運用，為表現中國文化氣質與精神，捨此別無他途。

六、移佔部分游泳池土地（與市政府洽商可佔用）將其作最大效用之運用。

參、部分建築作隱蔽於地下之理由：

　　部分建築隱於地下，外表看來只有二層樓的高度，理由如下：

一、受預定經費所限，無法蓋較壯觀的建築物，為了避免與公寓大樓比較之下相形見絀，
　　故另闢途徑，將建築物部分（一層）隱入地下，使人未能一覽全貌，而在推想中，擴
　　大了本建築的景觀。

二、此種隱蔽式建築法，較節省經費，把基地的土挖掉，不蓋地下室，而直接從挖土方處
　　蓋起三層建築。

三、此種方法是中國庭園建築基本道理之運用，造成「山窮水盡疑無路，柳暗花明又一村」
　　的意境。

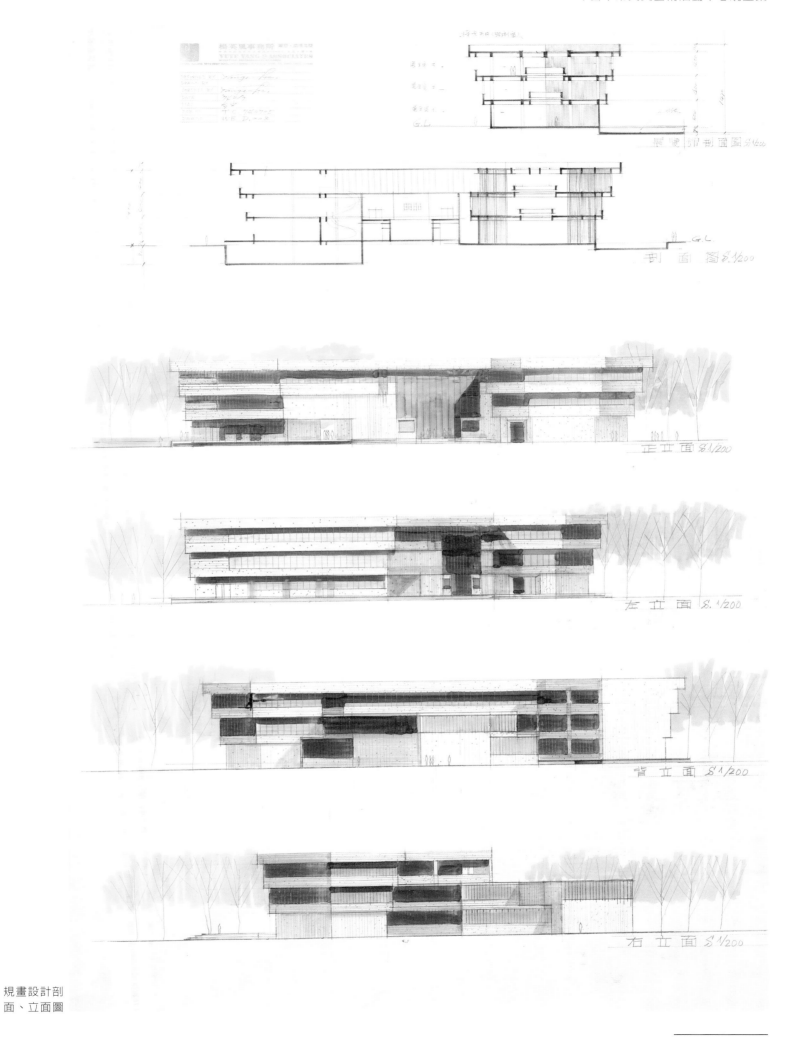

規畫設計剖
面、立面圖

四、此種隱蔽式設計亦是為了配合整體轉向設計而存在的，可以造成更具變化、更流動的空間。

五、建築物一旦隱蔽之後，外表看來很單純、樸素，可以變成襯景，來襯托人的活動，不至喧賓奪主。

肆、本建築物需在下列目標下完成之：

一、以人的活動為重心，使人的活動與地位特別顯著，建築物在此成為人的活動展示之背景，所有的設施亦成為背景，為配角性質來完成整體性的環境建置，人的活動或作品展示在每一個角落都很顯著，都被強調出來，使人到此能自覺重要與自尊自重。

二、歸回自然、化入自然，這原是中國文化的特質，也是中國古代生活空間的處理方式。近年來，西方文化吸取了東方文化這一方面的長處，成為愛自然、關心自然、保護自然的先鋒，反而，我們自己正在這方面顯然要落後得多。過去西方文化的特質是利用自然、控制自然，而受了東方文化崇尚自然的影響，有了如此大的改變、進步，我們不可不急起直追，目前國際間這股重視自然環境、講求生活空間調和、避免公害侵入的潮流，實不容我們忽視，但我們決不一成不變的復古，我們要用現代的作法來達到同樣的目的。

三、建置力求簡樸踏實，儘量減少裝飾性的陳設，應用材料的特性來表現純美無偽的內容，這亦是國際間對東方文化中返璞歸真的文化傾向，因為人的天性是較易親近簡單樸素的東西，也唯有在簡單樸實中，才能充分發揮人性的光輝，使人成為一種順應自然的「動物」，而不是驕作的機械動物。我們談做復興中華文化，實應該從「為現代中國開創一個儉樸實在的新世紀」開始。

四、使本中心成為國際間文藝活動傳播與交換的場所，一切要以國際水準衡量設置之。故走向現代化是必要的，但不能失去民族文化的立場，本中心必須能促進民間對國際間的瞭解與關心、提高民間對國際活動的認識與興趣，如此才能對未來的發展有所企望，才能明白未來將是什麼，以及懷有為人類共同追求幸福與和平的同一目標。

五、本中心外觀需要樸實簡單，然內中多變化，理由如前述，為強調人的活動、為達求中國文化之宣揚、為趕上時代國際間之潮流，更為教育下一代國民之用。

伍、建築物之規畫及設施（詳後說明）

分為十大部分：

一、大會堂區——為綜合性表演及展示、交誼、活動之場所。

二、美術館區——為綜合性、多樣性、可變性之美術活動場所。

三、民俗館區——為地方歷史文物之收集保存展示場所。

四、補習教室——供各類文康技藝教習之用。

五、辦公室區——有基金會辦公室、行政管理辦公室等。

六、遊憩廣場——供遊憩、觀賞、表演、疏散等活動場所。

七、水池瀑布——為景觀美化、變化所需者。

八、花草樹木——為景觀美化調和作用所需者。

九、停車場區——為全域之停車場及車輛流動轉向場所。

十、機械中樞——為全域之電、水、機械動力管制中樞。

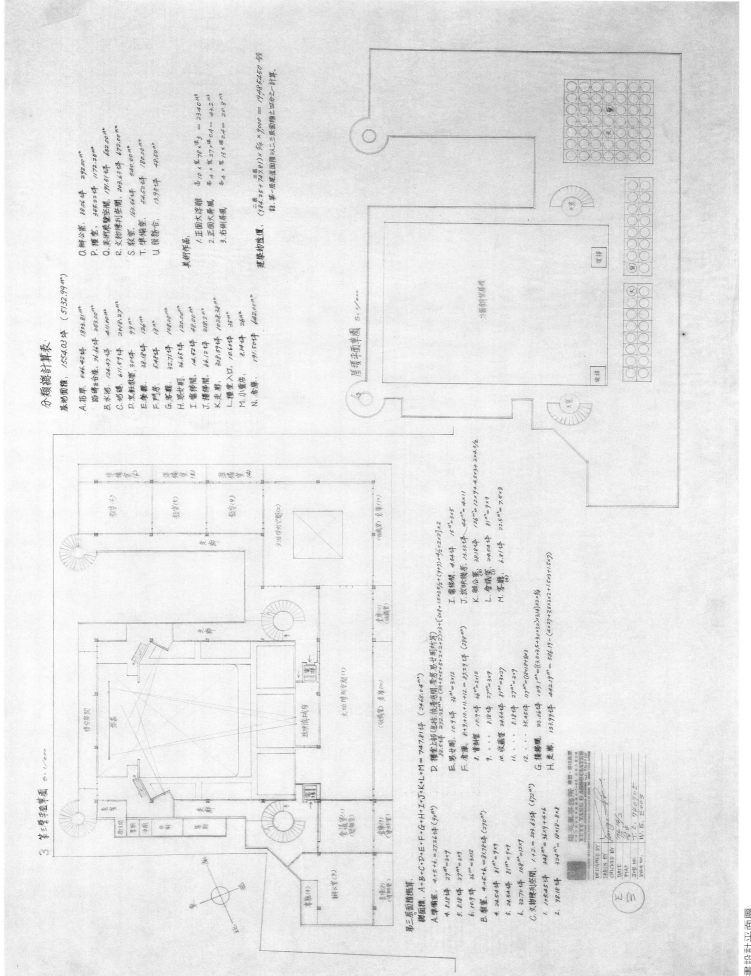

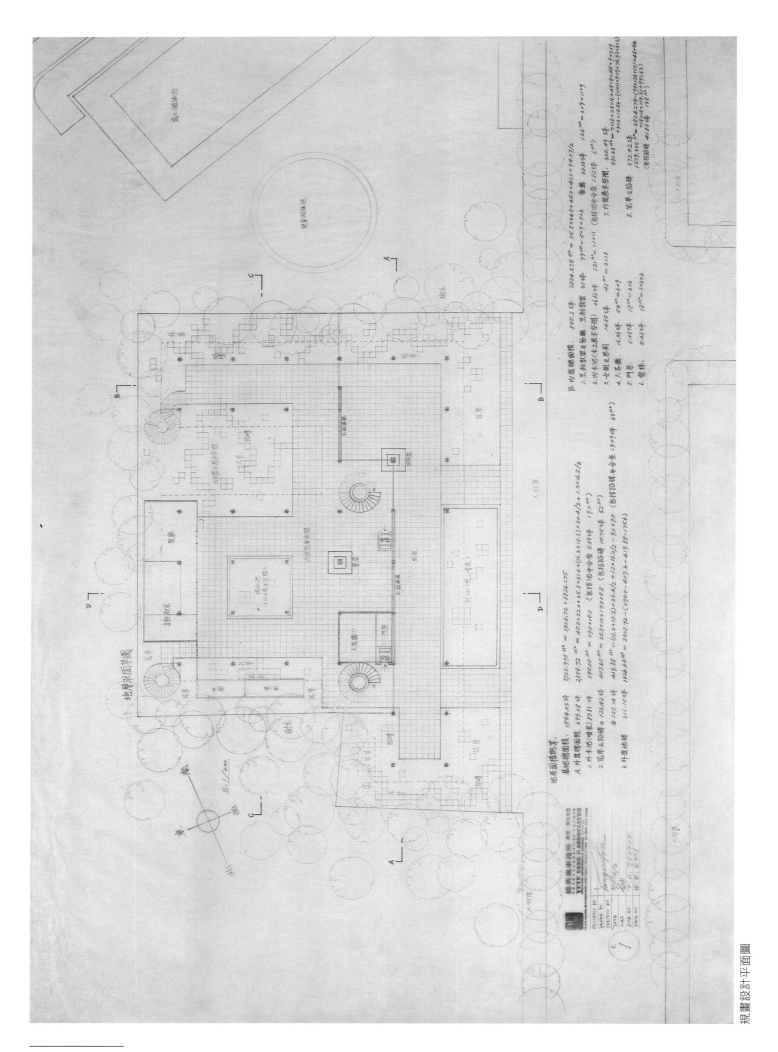

規畫設計平面圖

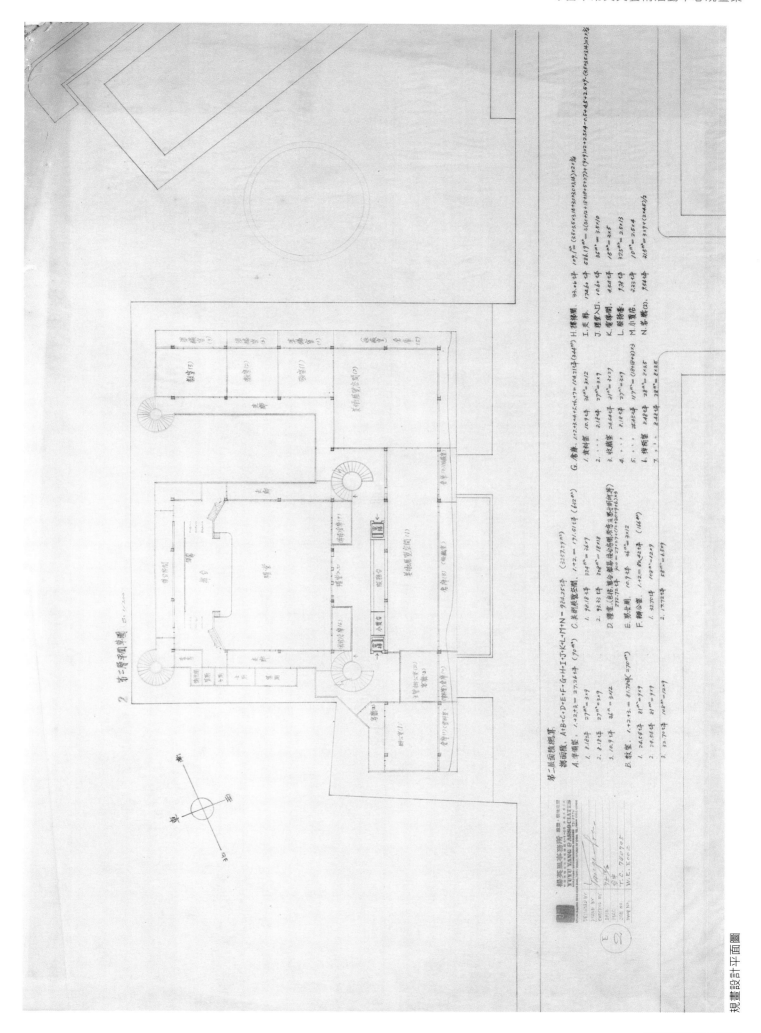

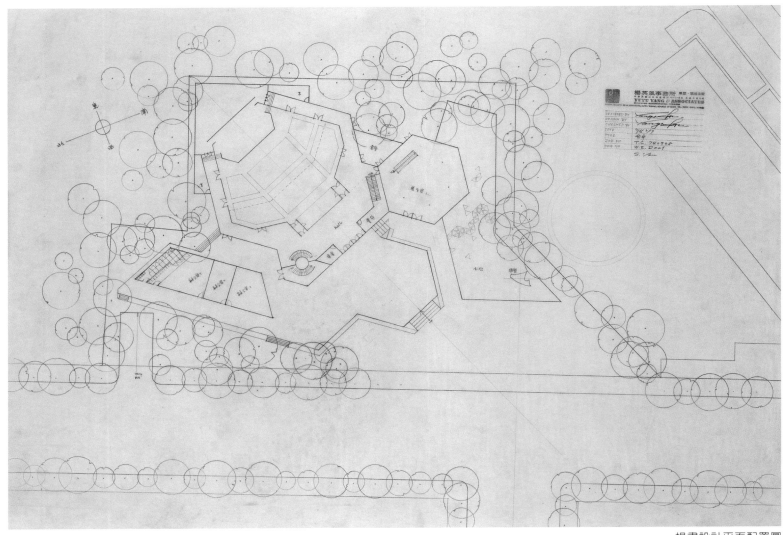

規畫設計平面配置圖

一、大會堂區——全部隱於地下為多元化的表演藝術場所，可作音樂演奏（唱）、戲劇表

　　演、電影放映、演說、集會，民俗節慶活動等。

　　坪數：五二六坪

　　（一）會堂中椅子不固定，可配合場地之使用移至旁邊之倉庫中放置。

　　（二）會堂中地面是平的，如此會堂可作機動性之運用。

　　（三）樓上為斜坡或坐椅，椅子為固定者，便於觀賞，不作他途之用。

　　（四）一般性之音響及燈光設備皆有。

　　（五）舞台深度約九米，連後台十二米，可視需要隔作佈景道具間，後台有化妝間及兩

　　　　　個出口，可通後庭園。

　　（六）會堂邊有安全走廊，可作吸煙室及疏散用。

　　（七）會堂之正門入口處在橋下，可避太陽及雨水，可由下廣場進入，及由地下停車場

　　　　　進入。

　　（八）票房在會堂之入口處。

　　（九）會堂後三面有採光設備。

　　（十）會堂有許多入口，便於疏散。

二、美術館區——分為二層（地下部分）

　　坪數：一五八坪

　　（一）為機動性、可變性之美術活動場所，可作任何平面或立體美術展示之用，亦可為

美術品的收藏展示用，必要時美術活動以外之活動亦可借用。

(二)可作美術教習研究活動的場所。

(三)從橋上通過進入大廳轉向右方即為美術館，從大會堂亦有樓梯通上美術館區。（大廳為雙重落地玻璃，必要時亦可作美術活動之展示用，大廳可通到大會堂的屋頂，會堂屋頂佈置成亭園式供休閒疏動及展示。）

三、民俗館區——為對過去的民俗活動的研究推展場所，有展示，有收藏，有研究之活動。位於美術館上面。

坪數：六十二坪（在地面上）

四、補習教室——如供家政教習、設計教習、美術教習等，以提高市民的生活美學認識，增進生活技能及情趣。

坪數：八十七坪

在大廳的左邊，從橋上、大會堂都可進入。

五、辦公室區——為本藝術中心基金會之辦公室，以及整體管理之行政辦公室。

坪數：五十四坪（地面第二層）

(一)在補習教室之下面。

(二)自有進出通路，便利人員出入，出入區在橋的左下方。

六、遊憩廣場——供遊憩觀賞、表演、活動、疏散之用，分為上廣場及下廣場。

坪數：上廣場為：三四八坪

下廣場為：一八〇坪

(一)上廣場：由馬路的人行道延擴成為一寬闊的三角廣場，供人們遊走活動，亦為人群的集散場所。廣場有階梯至下廣場，人們經此廣場至下廣場進入會堂。

(二)下廣場：由上廣場之階梯通下，為一較上廣場小的廣場，因為其四周均為高處：如上廣場、橋上、屋頂、池畔等，可便於下望觀覽，故下廣場實形同一小型的露天劇場，可供展示、表演等活動，亦是會堂入口必經之地。

（上、下廣場及橋面皆鋪紅鋼磚為宜）。

七、水池瀑布——調和景觀、美化景觀。分為上水池及下水池，均作簡單型態線條之處理，以使其成為襯托性景觀。

坪數：上水池四十四坪，下水池三十四坪。

(一)上水池：在大廣場之右邊，水池中有一不銹鋼的雕塑（會反光），面對丁字馬路口的中心線。由馬路上可逕直望見此雕塑。此雕塑亦成為本中心的象徵標誌。此外，因整體建築不作明顯強調之設計，故雕塑成為該區僅有之鮮明象徵。使人進入此區即刻產生特殊的情緒，有如進入另一奇特世界。

(二)下水池：在上水池下方，是上水池的水經過四層階梯流下所形成的。故在上下水池之間形成人工瀑布（約十四坪）下水池中鋪設簡單的人行通道（三角結構）可通過，可供展示作品。

八、花草樹木區——廣植花草樹木，以使建築隱於自然之中，形成一與外景不同的天地。各建築物的屋頂亦可佈置花草樹木，以成屋頂花園。因建築物後面有天然密林，此全域亦需綠化以配合之。

九、停車場區——在地下、利用地下室作停車場，約可停二十六部車。有五處進口通各區，便於疏散。汽車亦可由此處之大門駛入小廣場，再轉到會堂入口，此為貴賓座車通往

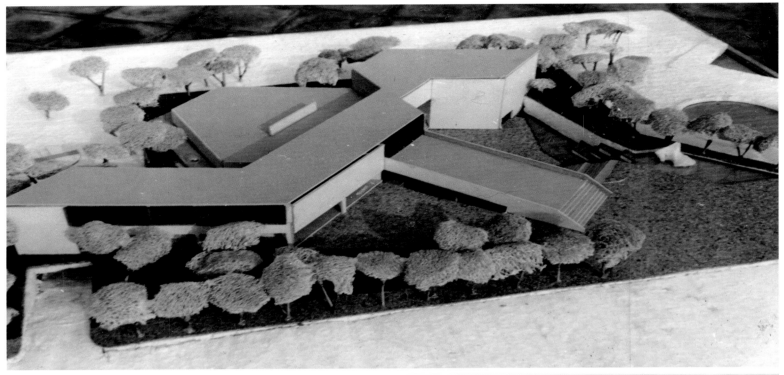

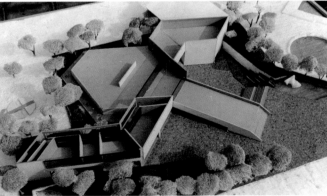

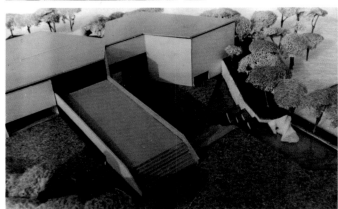

模型照片

模型照片

會堂之道。

坪數：二七七坪

十、機械中樞──在橋的起始橋頭下面，為水電機械動力管制中心。

其它──

(一)除教室及禮堂以外之天花板，均採用三角形格子樑，以增加其變化。

(二)綠草地中人行道鋪以黑石片，建築物亦貼黑石片。大廳的雙層玻璃為透明之藍色遮光玻璃。如此在本藝術中心將有綠地、紅磚地、黑牆、藍窗等，聯合構成一彩色豐富、感覺單純、精神樸實的世界。使人感覺活潑輕鬆又莊嚴，亦使人可窺知未來生活空間變化的端倪。

(三)衛生設備：廁所、盥洗室、果皮紙屑筒。

(四)消防設備：水栓、消防器。

(五)餐飲中心：供簡單餐飲。

(六)販賣中心：供簡單販賣活動。

（資料整理／關秀惠）

◆吳火獅公館庭園改修美術工程^{（未完成）}

The garden design for Mr. Wu, Huoshi's villa (1974 - 1975)

時間、地點：1974-1975、台北

◆ 背景概述

民國 63 年楊英風向吳家提出雙鳳壁的構想。

「民國 64 年 1 月 26 日，經園藝家郭玉衡先生推薦，兄弟得蒙先生賞識，參與主持先生
陽明山公館庭園改修美術工程，不勝榮幸！此庭園位置極佳，可以盡覽天母及陽明山等後半
山區，極目所及，台北半壁大好河山盡在眼裡矣！今後若俟此庭園修建完成，必與此大好景
觀相互輝映，而成為台北近郊之一大勝景！」*（以上節錄自楊英風〈吳火獅公館庭園改修美術工程
說明書〉1975.2.18。）*

然此案因故未完成。*（編按）*

◆ 規畫構想

一、兄弟從事庭園、建築等有關環境美化之工程約二十年。期間深知庭園建置足以充分代表
　　主人的地位、身份、學養、興趣等生活層面，絲毫不能輕心大意，故兄弟當力求其盡善
　　盡美，以全其功。

二、庭園也是主人性格的表現，故兄弟的設計必須根據先生的指示作為設計的宗旨，然後在

基地照片

基地照片

藝術工作者的思考下，盡其藝術良心，藝術原則以完成之。如此包涵先生性格與志趣的建置，才能達到造園美的最高境界。使參觀者或拜訪者，在遊賞美景之餘，尚能感受到主人的特有氣質。

三、當設計按先生的指示完成，且獲得同意後，兄弟站在藝術工作者的立場，盼得以盡情發揮，避免其他干涉，以便對庭園做整體性的安排。

四、此次庭園美化係改修性質，因其原有建置泰半已固定。故修改較為麻煩。經費的大小直接影響到修改範圍的大小。以下所列預算，係最起碼的修改範圍之所需。如預算充裕，當可做更大的修改。

五、在此庭園美化工作中，石頭的佈置很重要，可以稱之為地的「骨器」的架構。所以從挑選每一塊石頭起，到把每一塊石頭安排到恰當的位置上，都是藝術性的工作，必須嚴格地配合環境的需要和主人的性格，並非一般性的工人可以隨便決定的，故預算中列有兄

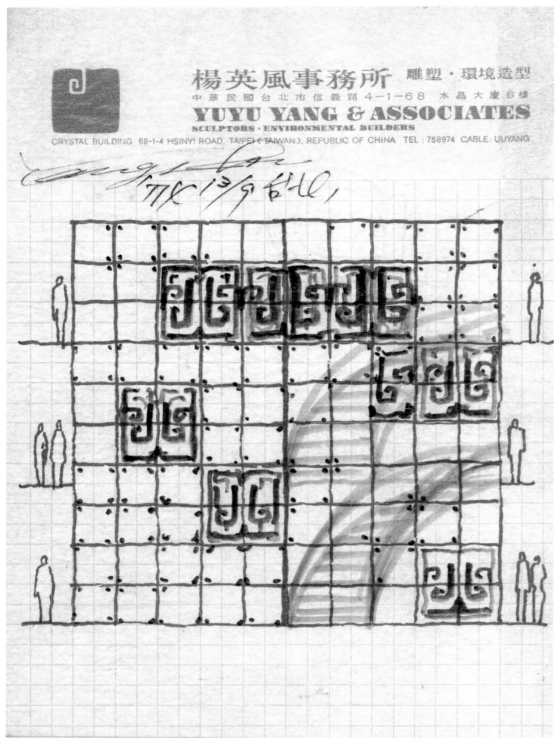

雙鳳壁設計草圖

　　弟去花蓮挑選石頭的旅費,而在石頭運到後,兄弟必須親自指揮每一塊石頭的安置,工
　　人與機械只是輔助的工具。
六、在造園中,植物的安排與種植亦十分重要,可稱之為地的「肉身」的建構。在此,能得
　　園藝家郭玉衡先生相助,可謂在紅花綠葉相襯之中相得益彰。 *(以上節錄自楊英風〈吳火*
　　獅公館庭園改修美術工程說明書〉1975.2.18 。)

◆相關報導(含自述)

• 楊英風〈吳火獅公館庭園改修美術工程說明書〉1975.2.18。

◆裕隆汽車公司新店廠嚴董事長慶齡銅像設置及景觀美化設計案

The lifescape sculpture and bronze sculpture for the Yulon Motor Company in Xindian (1973 - 1975)

時間、地點：1973-1975、台北新店

◆ 背景資料

銅像緣起

　　裕隆汽車製造公司自董事長（兼總經理）嚴慶齡先生創設以來，迄今恰滿二十年。二十年中裕隆公司在嚴董事長睿智之督導下，終於為我國汽車工業開拓了一個嶄新而堅實的局面，造福民生經濟功莫可忘。裕隆公司全體同仁，值此公司二十周年紀念，為表示對嚴先生之卓然成就及其關愛同仁之德意，虔致衷誠敬愛，故特為嚴先生造此銅像，象徵公司勇往直前，鴻圖萬里之精神，並永資景仰。

配合銅像之景觀美化

　　銅像四周環境亦需配合加以美化，理由如下：

（一）為免銅像之孤立。

（二）增加銅像莊嚴偉然之氣勢。

（三）改善現有環境的缺陷。

基地配置圖

（四）與新建辦公大樓造成統一景觀。

　　故以銅像為中心的四周環境亦一併列入美化整建工程，以求整體景觀之優美調和。*（以上節錄自楊英風〈裕隆公司嚴董事長慶齡銅像及其景觀美化說明〉1974.8.23 。）*

◆規畫構想

一、提案

（一）銅像四周相關環境之分析：

　　銅像之後面，為無法徵購之政府眷舍區，繁蕪雜陳，現設有短隔牆，以阻擋其不美觀之景物，然，如此一來，辦公大樓前之腹地就甚為狹窄，而銅像與大樓之間之距離亦呈短近狀，故大樓易對銅像造成壓迫感，此乃先天環境上的缺陷。以下所述景觀美化工程係針對此項缺陷而予以改善者。

（二）銅像及其景觀雕塑說明：

　　所有之景觀除美化作用之外，係處於陪襯銅像的地位，以簡樸無繁為佳。

　　1. 銅像：高度 1.2 米，可以其壯大雄渾之氣勢突破大樓之壓迫感。又銅像面對大樓中央線，與大樓構成向心、團結的勢態，一望即知銅像與大樓及大環境是一體的。銅像造型為鑄銅半身像，銅像下有方形大理石貼片之台座，象徵「地」，方形台座下有圓形台盤，象徵「天」。因「天圓地方」是我國古代的宇宙觀，方圓合為宇宙。如此藉以象徵銅像之化入天地之間，共天地不朽。

　　2. 景觀雕塑：名為「鴻展」

　　　於銅像之後，塑製一高大的雕塑（因與整體景觀美化有關，故稱之為景觀雕塑）。

　　　位置：於銅像之後，離銅像約 3 米。

　　　體積：長 28 公尺。

　　　高 8.5 公尺（約二層半樓高，辦公大樓為三層）。

　　　厚平均為 4 公尺。

　　　材料：內部為鋼筋水泥，外表貼淡水大屯山之灰褐色石片（以增加其自然的氣息）。

　　　作用：

　　　（1）作為銅像之屏障，保護銅像。

　　　（2）雕塑是中國風的運用，以阻擋牆外不必要的景觀，使銅像以內的景觀保持純一。

　　　（3）襯托銅像之莊嚴雄渾氣魄。

　　　（4）幫助銅像消除大樓的迫近感，使銅像與大樓能互相呼應。

　　　（5）雕塑可使用銅像突出，成為觀賞的目標。

　　　（6）雕塑以銅像為中心向左右伸展，以配合大樓左右伸展的式態。並且成為從大樓上觀賞的一項景觀。

　　　（7）雕塑有美化環境及象徵性的作用。

　　　意義：

　　　（1）雕塑以其雄渾有力的線條象徵二十年來豐碩的汽車工業製造成果。

　　　（2）雕塑其線條及曲面表現汽車所特具的速度感。

　　　（3）雕塑左上方之透空可以射入較強的光線，給銅像增添幾分偉然的感覺。亦表達工廠企業之欣欣向榮、光芒萬丈的氣勢。

　　　（4）雕塑渾實佇立如山，像其工業基礎紮實穩如山岳萬年常在，永立不移。

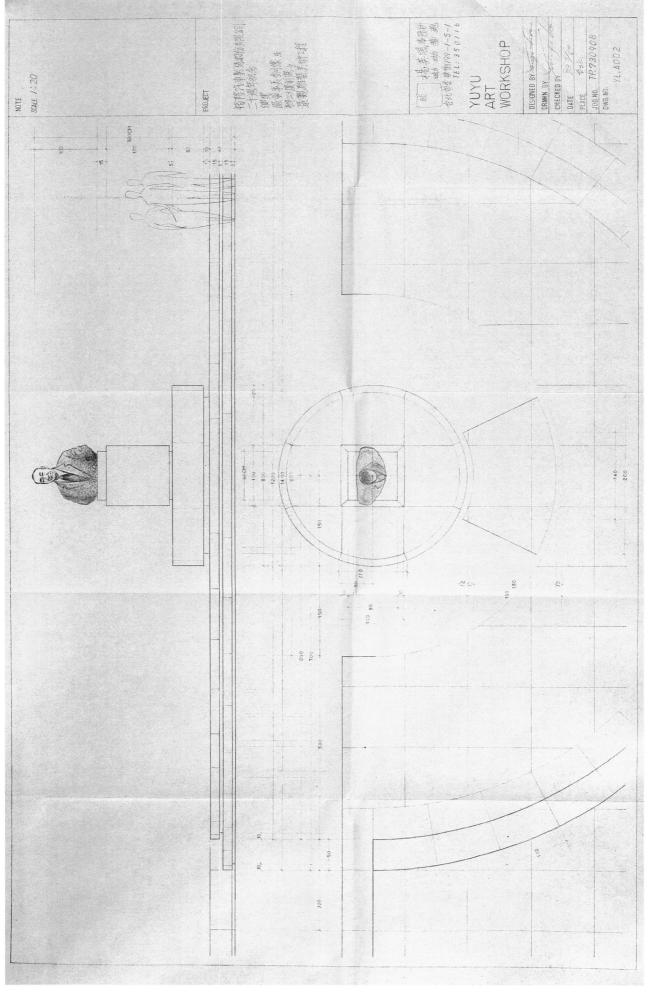

規畫設計平面、立面圖

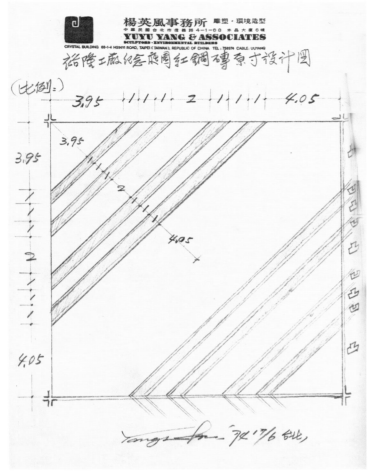

規畫設計圖　　　　　　　　　　　　　　模型照片

（5）雕塑之造型亦如大自然山石之一部分，以調和工廠機械刻板的氣氛，把自然的韻息帶入以沖淡人工化的感覺。

（6）在雕塑上可表達其力量之迸射，如原始存在的力量，象徵機械動力之泉源。

（7）雕塑代表自然，銅像代表人，銅像在其中，象徵人化入自然，「天人合一」的境界。這種境界是中國人特有的哲學境界，為中華文明文化最獨特的成果，近年來亦成為西方人士大力追求及提倡的理想（特別是在研究環境問題時）。

3. 庭石花木的安排：

（1）在銅像台座下及雕塑之下方四周，按置有自然形蛇紋石之園石。因毫無琢磨偽飾故極顯純樸坦實，以象徵工廠實事求是樸實無偽之氣氛。

（2）石頭為中國庭園美化之一大要素，中國人自古有玩賞石頭之喜好。

（3）石頭為自然力形成的自然物，極能表現自然的氣質，銅像及雕塑入其中，宛如自泥土大地中生長出來者一般。

（4）其量重而堅固，在精神上可造成安定感，有助於銅像及雕塑之穩定堅實勢態之造成。

（5）之間植以鐵樹，取其剛毅堅韌之意。另夾植以如「噴雪」之細小花草，以襯托銅像的偉大。

（6）在雕塑兩旁，植以整齊的羅漢松，一為屏障短牆以外之雜景，二為美化、綠化所必需。

（7）庭石木區之邊階（包括銅像之台座下）貼有綠色大理石片。配以紅鋼磚的地

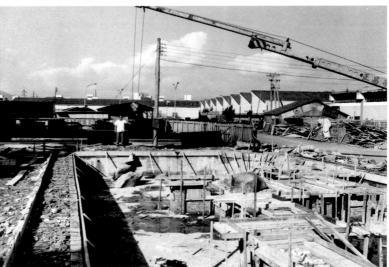
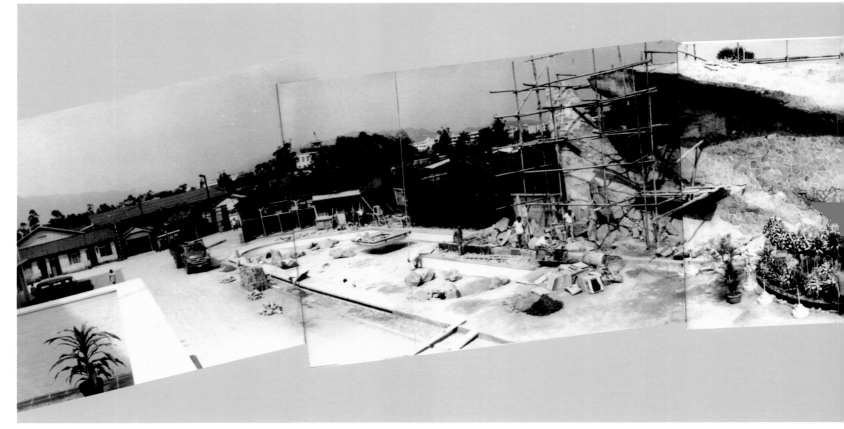

施工照片

施工照片

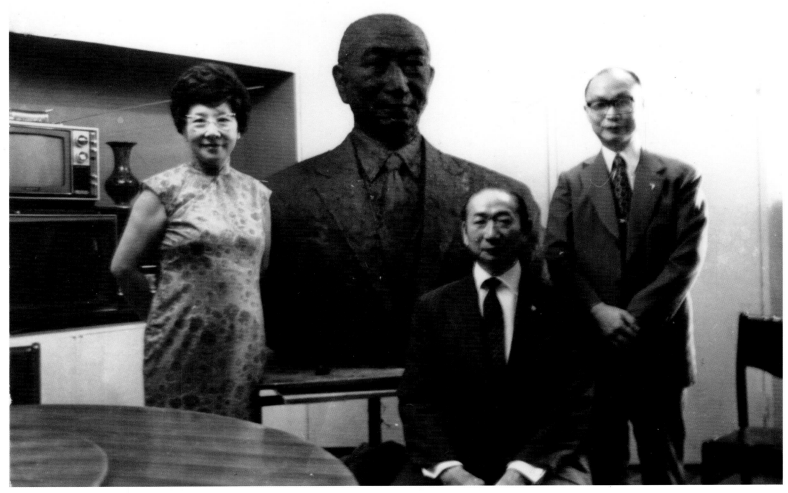

面，色彩甚是美麗。

4. 水池：

　（1）水池分置於銅像的兩側，水池底舖以天藍色的瓷磚。

　（2）水是中國庭園的要素之一，有山（雕塑為山）必要有水，山水始可調和，取其

　　　　剛柔相濟之美。

　（3）水池之水必要時可作防火之用水。

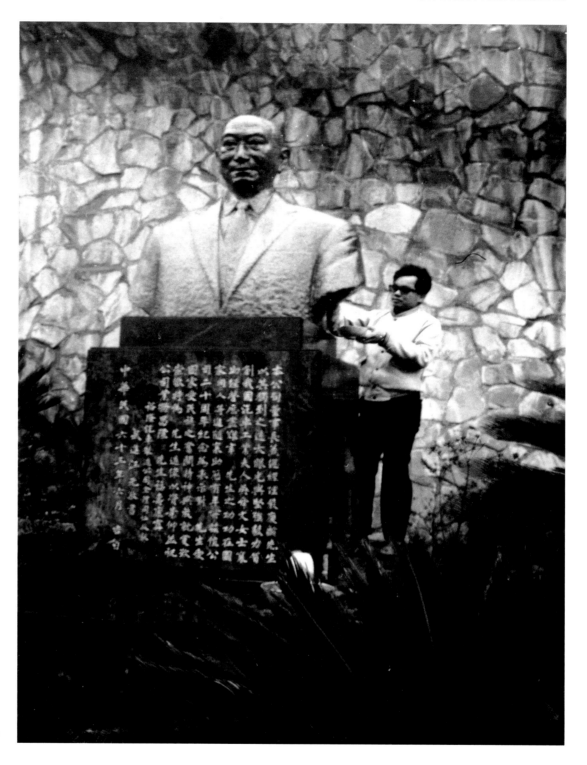

施工照片

（4）水池使銅像有依山面水之勢態。

（5）水是具有動態感的，助於造成活潑的感覺。

（6）右邊水池中有紅鋼磚舖設之踏座，可供遊人通過水池，到達銅像中心區。踏座亦可增加水池的變化。

（7）左邊水池，有泉湧式噴泉（非西洋式之噴射式噴泉），此種噴泉係中國況味之流水處理，取其含蓄而安祥之意。象徵公司之業務如流泉湧冒不絕，源深而流長，且與整體莊嚴靜穆的景觀氣氛配合。如用噴射式噴泉，不但不能與整體景觀調和，更恐其喧賓奪主，使人的視線從景觀之主體──銅像，移至噴泉。就無法達成陪襯銅像的目的。（以上節錄自楊英風〈裕隆公司嚴董事長慶齡銅像及其景觀美化說明〉1974.8.23 。）

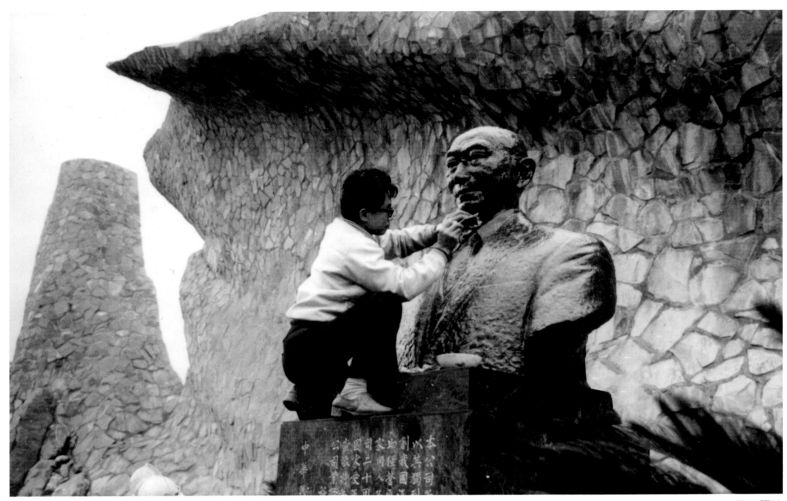

施工照片

二、補充說明：

　　近年來，我極力提倡景觀雕塑：就是與環境發生密切關係的雕塑（當然，〔鴻展〕即屬於景觀雕塑）。同時，我也極力主張，這種雕塑絕非裝飾性的存在於某個環境裡，它必須成為環境連鎖關係中的一部分，一種必要的存在。能達成某種程度的缺陷的彌補，或者能強化某種環境的特質、氣氛。對於〔鴻展〕，我亦有同樣的要求。

　　我給它〔鴻展〕的名稱，當然是象徵公司鴻圖大展、鵬程萬里的意思，雖然很商業氣息，但我覺得這並沒有什麼不妥；基本上，我希望我的雕塑不只是一件雕塑，而是能負載更大、更多社會意義的永久存在物。唯有如此，我才能把〔鴻展〕擺在這裡，展示人前。

　　〔鴻展〕長二十八公尺，高八點五公尺（約二層半的樓房高），厚度平均為四公尺，算得上是個龐然大物。

　　在思索用什麼材料來造它時，我曾煞費心神。因為它是如此的高大，而且必須長期暴露在室外，接受風吹雨打太陽晒。用金屬不銹鋼之類做，固然很理想，也很合於時代的潮流（在國外，不銹鋼的室外雕塑造型物風行一時），但是造價高昂，不合業主的預算。最後我想到用鋼筋水泥和石片，內部用鋼筋水泥做支架和粗模，外部貼大屯山產的灰褐色石片。因此工程進行中，需要動用吊車、工程架等大型工具和設備，所以才使部分觀看的人誤以為是在蓋樓房。

　　我用水泥和石片，還有一個特殊的原因。

　　這是一個汽車製造工廠，從設備到作業，一切都是規格化和機械化的，員工們每天所接觸的也盡是刻板生冷的「人造物」，長期與自然隔絕了。如何在此彌補這種工廠的必然缺

完成影像

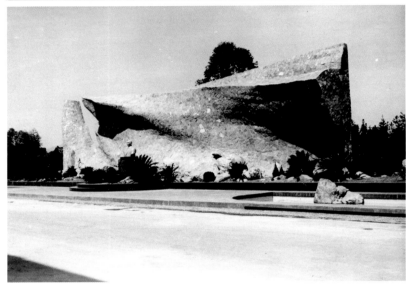
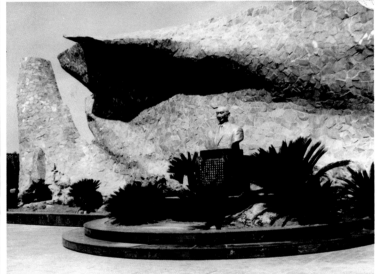

完成影像

陷，是景觀設計者的職責。因此，〔鴻展〕的出現也肩負了調和機械感的「天職」。我用了大大小小不規則的石片貼附在鴻展的外表，讓它以有限度的「殘缺」和「不整齊」來減低人工的造作感。使它能儘量沖淡工廠所透現出來的機械感。此外，這種做法，很樸實，也很簡單，甚至有點笨拙，讓人覺得誰都會做，這也正是我事先所要求的；讓這塊屏障以樸拙、自然、粗獷的面目出現，才能成為銅像的背景，把銅像襯托為視覺的焦點，不至於喧賓奪主。

　　嚴格說起來，〔鴻展〕這座景觀雕塑，不僅是指這座似山壁的造型物，它應該是指以上說的每一種安置。包括花木、水池等。否則就不成其為景觀雕塑。這種雕塑，與此環境中的每一存在事物，都構成一種組合相依賴的關係。一旦它脫離這種環境，就失去意義。所以我們應該把這塊地方所有的建置看成一個完整的雕塑——它就是〔鴻展〕。*（以上節錄自楊英風口述，劉蒼芝撰寫〈鴻展的初航〉《景觀與人生》頁194-201， 1976.4.20，台北：遠流出版社。）*

◆相關報導（含自述）
• 蔡文怡〈楊英風完成景觀雕塑〉《中央日報》1974.9.14，台北：中央日報社。
• 楊英風口述、劉蒼芝撰寫〈鴻展的初航〉《房屋市場月刊》第19期，頁84-88，1975.2.5，台北：房屋市場月刊社（另載於《景觀與人生》頁194-201，1976.4.20，台北：遠流出版社）。

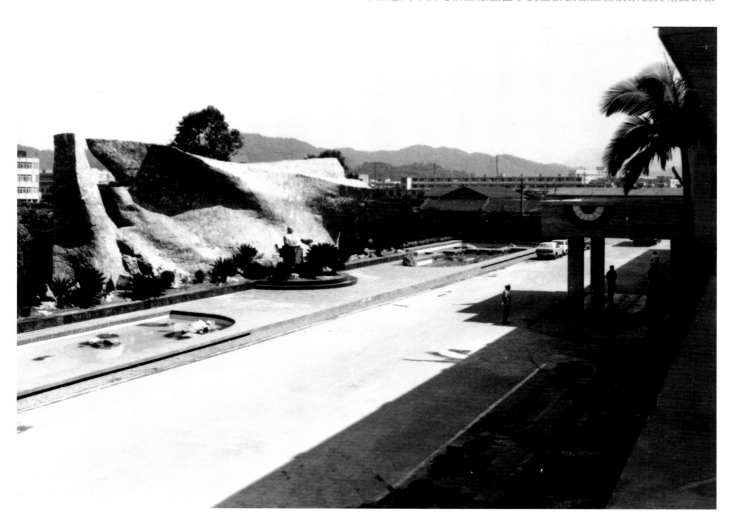

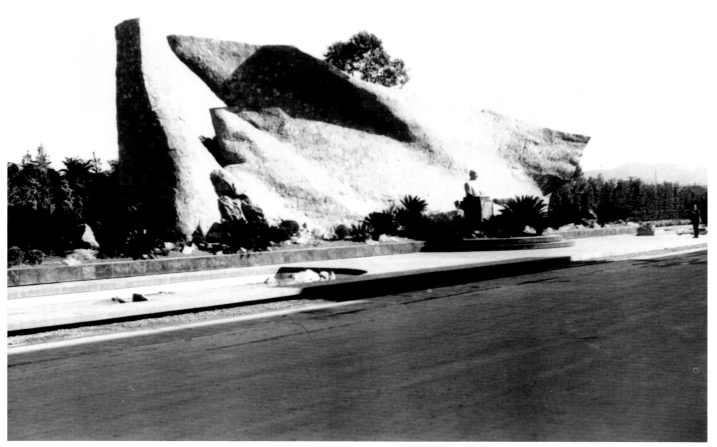

完成影像

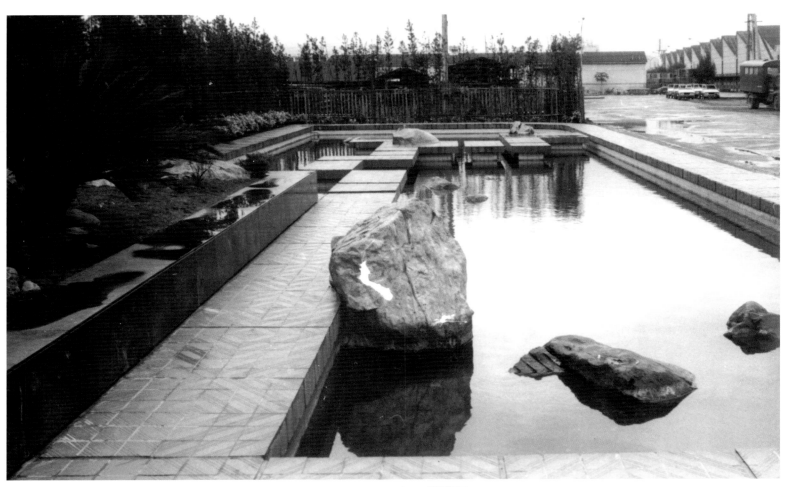

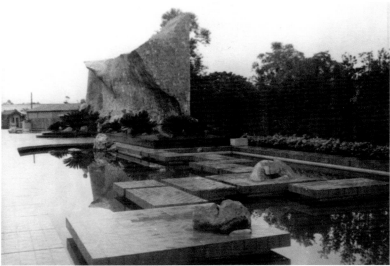

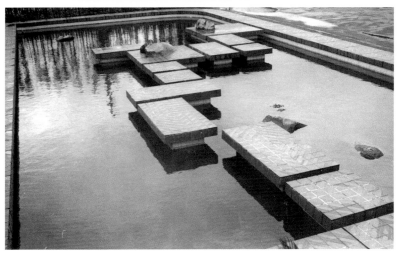

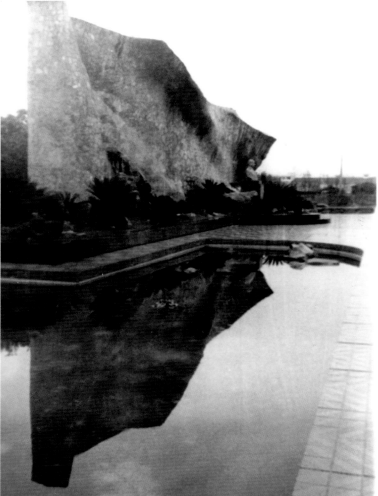

完成影像

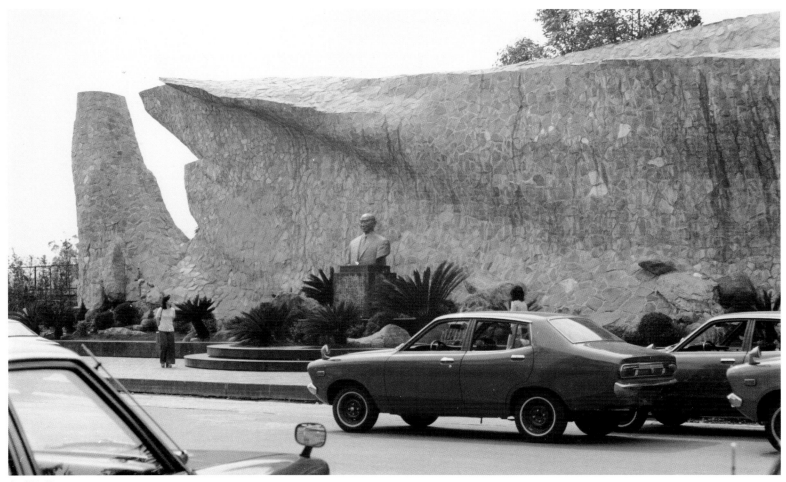

完成影像

1974.8.19　楊英風—裕隆汽車製造公司

報告　63.8.19日

事由：為嚴董事長銅像暨景觀彫塑建置背景植物樹種改模由。

說明：（一）原議為福木，今擬改為羅漢松

（二）福木，樹體較大，移植困難，且移植後不易成活，即造成落葉，甚難恢復原狀。

（三）福木生北部地區生長較緩慢，且不耐修剪，對空氣、水大之污染等及公害，抵抗力較弱。

（四）羅漢松（又名百日青）係造合北部地區栽植之樹種，生長力強健，易移植無另造成落葉，不易落葉。

羅漢松對公害及污染抵抗力較強，且耐修剪，葉色濃綠，為優良之綠化及背景景樹之樹種。

敬請鑒核。

此致

裕隆汽車製造公司

第　楊英風敬上

1974.12.25　楊英風—嚴慶齡

嚴董事長慶齡鈞鑒：

時光易逝，年頭歲尾中，出生及貴公司各部会鈞吉，特此敬請鈞安，並賀年禧。

出生之銅像新建工程，通荷愛有加，得以順利完成，實不勝感激。然銅像四週池植之羅漢松，於銅像左邊部位者，因土質合大量之水泥雜屑，樹木不適，枯死甚多，致使貴公司至今高無法驗收，實感歉甚。經另補種樹之包商洽議重新種植，商家謂損失過重，要求第補償其費用非拙，今第近來工作對動欠靈通，突難以先墊付此款予之...

中華民國六十三年十二月廿五日　第　楊英風　謹啟

二、

茲再呈請於議工程應付予第之剩餘尾款一八万元正連支付予第，必更將討神樹包商，俟速重新種植，必全其功。

一再以此神神墳事相優，慚愧之至，然第不得已之苦衷，高期先文見諒，則永銘五內。

此此

公綏

敬頌

中華民國六十三年十二月廿五日　第　楊英風　謹啟

中　中華民國六十三年九月十四日

登記遊內版臺頓字第九三號

中華郵政第一四八號執照登記為第二類新聞紙類

今日三大張每份二元五角

地址臺北市忠孝西路一段八三號　郵區一○○

中央日報

第一六七七六號
CENTRAL DAILY NEWS
發行人　楚崧秋
總機：383939（15線）
報　　316453
廣　告　319565
購　書　383931
採訪組　317615
國際航空版　331230
電報掛號　6056
國際電報掛號　NKCENDAILY.

楊英風設計的景觀雕塑「鴻展」。
（本報記者郭惠煜攝）

楊英風完成景觀雕塑

本報記者蔡文怡

二十世紀的雕塑，已經從美術館走了出來，直接與人類的生活打成一片，並且成為生活環境的一部份。

這種發展，在國際間形成了一股潮流，楊英風教授認為：藝術的發展與人類生活環境的關係越來越密切，這的確是一種十分可喜的現象。

他說：「在以前，如果我們擁有一個精美的雕塑藝術品，再罩上玻璃框子，必要時還得改變周圍的燈光，使這件藝術品生存在一個很好的環境中。

現在恰恰相反，藝術家們在現有的環境中，利用各式各樣的素材去創造雕塑，而且引導人們在欣賞雕塑時，也塑賞了周遭的自然風景，二十世紀的雕塑就在由於遭週的自然改變，

日光、雨水、空氣中成長。它的風格比以往粗獷，顯得強健而有力，往往給人一種震撼之感。

楊英風教授說：這是一種「景觀」藝術，在史波肯世界博覽會設計中國館的時候，他就充分發揮了景觀藝術的特性。

楊英風教授似乎特別偏愛「景觀」藝術，因此他所設計的幹勁與活力。

最近南個月裏，他設計了一座名叫「鴻展」長二十八公尺，高八公尺半的景觀雕塑，他可以說像一塊巨大石頭，但要製作時卻和蓋大樓一樣。

楊英風說：「先瞭解周遭環境，取其優點，遮蓋缺點。設計圖完成之後，到了現場就像蓋樓房一樣，逐步分割放大。

灰的，大理石非常理想，再貼上石皮，臺北附近大屯山的花崗石也不錯。」一位鴻展之好，楊英風也褐色石頭為中國庭園美化的一大要素，中國人自古就有玩賞石頭之好，他的作品中以石頭居多，但酷愛綠樹。

這座「鴻展」的背景，楊英風用著綠需要綠樹，挺拔的羅漢松、嫩黃柔小、互相輝映，形成一種調和美邊石頭之間槭以鐵樹，更顯迅剛毅堅韌。

之感。楊英風為了這些石頭和樹木，導傷了一陣腦筋，已有兩年多了，因為他們需要的國家搶購一空，以日本和香港方面最多，形有兩年了，特別在雕塑中間立了他們的國家搶購一空，這種方面最他說：「我們的石頭卻捨不得破壞，這座落裕隆汽車製造廠的鴻展，是員工們為了表示對他

們廠長的敬愛。

楊英風教授希望「景觀」雕塑能為社會各界所賞識，並且大力推展，讓我們的生活環境更加美觀。

蔡文怡〈楊英風完成景觀雕塑〉《中央日報》1974.9.14，台北：中央日報社

235

鴻展的初航

楊英風

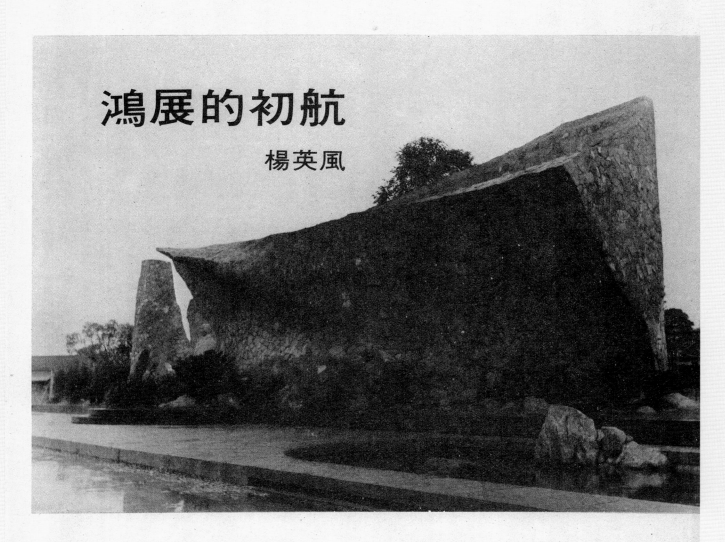

「鴻展」是一座美化環境的景觀彫塑，如今已立在新店裕隆汽車工廠的辦公大樓前。（於六十三年九月十四日正式揭幕）。

「鴻展」是一座美化環境的……。

「不懂，聽說是藝術的……」

「什麼藝術不藝術，簡直是個大怪物，隨便一小角的錢給我，也比它好！」

他的意思是說這個「怪物」身上，隨便一塊角落所花的錢，拿來給他做，都會做得比我好。

從一開始，他們就這般充滿了自信與不屑的說來說去的目標，不是別的，就是這座「鴻展」的彫塑。而且，隨着「鴻展」的日漸成形，評論日漸激昂。經常，我着着工人，他們差一點沒有對着我罵起「它」來。我沒有臉紅、沒有心跳，總是靜靜地聽，看他們研究它是個什麼東西。我想，這一天遲早會來的，這一步遲早要走的。而，不管「鴻展」在我心中蘊育得如何成熟，它敢於「出生」，就要敢於接受這註定要在疑惑及排斥中成長的命運。這一刹那，我感到，這一步雖然走出去了

今天，在這裏談談它，我如何想造一座好的彫塑──與環境有關的彫塑。

它，究竟是什麼東西

一九七四年的七月，艷陽下，裕隆汽車工廠的員工們開始皺起眉頭，議論紛紛：

「開始我還以為是三層樓什麼的，愈蓋愈不像，怎麼搞的？」

「跟你說不是，你偏不信，我看這是一隻船。」

「嗯！有點像，不過……不對，在這裏蓋船做什麼？」

兩個年輕人邊談邊走過去。

「聽監工說，這是一座假山，你看，哪有假山的樣子？」

「是啊！我在××處看到的假山，眞是像山像極了

楊英風口述、劉蒼芝撰寫〈鴻展的初航〉《房屋市場月刊》第19期，頁84-88，1975.2.5，台北：房屋市場月刊社

，可是接着必須走下去的路，更加漫長及遙遠。

它，必須是什麼東西

當裕隆汽車公司的董事長嚴慶齡先生把我找去，把這塊地方交給我，我就開始了一連串的思索、掙扎和嘗試。

嚴先生的意思很簡明扼要：美化這塊地方，並製作及安置一座員工獻造的銅像。

製作一件寫實的銅像，不是難事。而把銅像安置在這塊地方却是難事。這塊地方，在辦公大樓前面，離辦公大樓正門面的直線距離只有二十八公尺，非常迫近大樓；換句話說，是大樓相當迫近銅像的預定位置。而更麻煩的是，這個位置無法再往後挪（把與大樓的距離拉遠些），因為後面是一排短牆，阻隔着牆外一片無法拆遷的房屋。短牆又不夠高，不能完全遮擋那一片雜蕪陳舊的亂景。因此，大樓前的空地就甚為狹窄，而大樓却顯得很壯大（雖然只有三層），整體看起來不相襯。加上短牆外的干擾，破壞了空間的純一和整齊。假如，就這麼把銅像在這塊侷限的地方竪起來，大樓勢必對銅像產生極大的壓迫力，而相對的削弱了銅像本身應有的力量和氣魄。然而，銅像又必須成為整體景觀的重心。做為一個景觀設計者，毫無疑問的會遇到這些環境上的缺陷，也毫無疑問的必須彌補這些缺陷。因此，最後我認為：「它必須是個什麼東西」遠比「它究竟是個什麼東西」來得重要。

首先，它必須是個屏障，足以把短牆之後的雜亂景象擋住，使大樓前有限的空間單純化、統一化。而且，這個屏障需要氣勢壯大，才能與大樓互相呼應。這屏障也必須是銅像的屏障，具有護衛、陪襯銅像的作用，使銅像感染一種偉然的力量，來抗拒大樓逼迫所造成的壓迫感，真正成為景觀的重心。

於是「鴻展」就慢慢從設計中誕生了。

鴻展的造型及意義

在「鴻展」的左上方，有一方透空的角落，從這裏可以射入較強的光線，指引出來的立面，是非常適合於做屏障的（也適合做屏風或牆壁）。雖然，我沉迷於此種造型多年，但是在應用的時候，我還是首先考慮它

在決定採用這種造型的時候，我最先考慮的是：這個地方需要一座屏障，這種造型可以發展為一座屏障嗎？它能有屏障的功能嗎？研究結果：我認為這個線條發展出來的立面，是非常適合於做屏障的立面。

因此，「鴻展」跟我其他的作品一樣，不是「木頭」、不是「山」、不是「船」，不是任何有名字的東西」，我很抱歉地說：它什麼都不是，也不該是。它只是我藉以表達一種精神、一種力量，甚至一種作用的媒體。

它可能像山、像木頭、像船，但是絕對不是它們。我覺得一旦它是什麼，就要被那個「什麼」限死在固定的範疇中。我希望從中所表達的力量、精神、作用是無限的，因此我不能讓一個「什麼」限死它。然而，這並不是說，它可能像山、像木頭、像船，我就可以不必經由什麼過程而任意造作它。老實說，我為此種造型所花的研究時間，至少有十五個年頭。而在此，我也把這種線條進射似的造型用於「鴻展」，以其雄渾之力象徵二十年來的汽車工業成果，和表現汽車所特具的速度感。

在諸多評論「鴻展」到底像什麼的論述中，「像一塊木頭」這種嘲弄，倒是有些接近於我的原始構思。

對我的作品稍加注意的人，看「鴻展」一定會有似曾相識的感覺。不錯，我在近幾年當中，做了不少這種線條連成立面造型的東西；那些線條像是從內部擠壓出來的力量，非常簡單的朝一個方向進射而去。它們的表面起伏，像樹皮，有時也像山壁，露出時間的過程和生命的痕跡。當然那也表現了我個人生命的斧痕。我這一系列相關的作品，其靈感來自花蓮太魯閣、天祥一帶巍峨的山壁，而不是任何一段木頭。不過植物的木理和紋路、球結的樹根等，也給我深刻的印象，使我更鮮活地去運用、去改變那得自山岳來的汽車工業成果，和表現汽車所特具的速度感。

工程中的「鴻展」

楊英風口述、劉蒼芝撰寫〈鴻展的初航〉《房屋市場月刊》第19期，頁84-88，1975.2.5，台北：房屋市場月刊社

氣勢壯的「鴻展」全景

的功能問題。建築上常用的一句話：「造型追隨於功能」，此時也適用於說明我的思索過程與設計要求。近年來，我極力提倡景觀彫塑：就是與環境發生密切關係的彫塑（當然，「鴻展」即屬於景觀彫塑）。同時，我也極力主張，這種彫塑絕非裝飾性的存在於某個環境裏，它必須成為環境連鎖關係中的一部份，一種必要的存在。能達成某種程度的缺陷的彌補，或者能強化某種環境的特質、氣氛。對於「鴻展」，我亦有同樣的要求。

我給它「鴻展」的名稱，當然是象徵該公司鴻圖大展、鵬程萬里的意思，雖然很商業氣息，但我覺得這並沒有什麼不妥；基本上，我希望我的彫塑不只是一件彫塑，而是能負載更大、更多社會意義的永久存在物。唯有如此，我才能把「鴻展」擺在這裏，展示人前。

鴻展的骨器與肉身

「鴻展」長二十八公尺，高八‧五公尺（約二層半的樓房高），厚度平均為四公尺，算得上是個龐然大物。

在思索用什麼材料來造它時，我曾煞費心神。因為它是如此的高大，而且必須長期暴露在室外，接受風吹雨打太陽晒。用金屬如不銹鋼之類做，固然很理想，也很樸實，甚至有點笨拙，讓人覺得誰都會做，不合業主的預算。此外，這種做法，很合於時代的潮流（在國外，不銹鋼的室外彫塑造型物風行一時），但是造價高昂，不合業主。最後我想到用鋼筋水泥和石片，內部用鋼筋水泥做支架和粗模，外部貼大屯山產的灰褐色石片。因此工程進行中，需要動用吊車、工程架等大型工具和設備，所以才使部份觀看的人誤以為是在蓋樓房。

這是一個汽車製造工廠，從設備到作業，一切都是規格化和機械化的，員工們每天所接觸的也盡是刻板生冷的「人造物」，長期與自然隔絕了。如何在此彌補這種工廠的必然缺陷，是景觀設計者的職責。因此，「鴻展」的出現也肩負了調和機械感的「天職」。我用了大大小小不規則的石片貼附在鴻展的外表，讓它以有限度的「殘缺」和「不整齊」來減低人工的造作感。使它能儘量沖淡工廠所透現出來的機械感，這也正是我事先所要求的，讓這塊屏障以樸拙、自然、粗獷的面目出現，為銅像的背景，把銅像襯托為視覺的焦點，不至於喧賓奪主。

在我許多工作中，我喜歡用石頭，大量的用。我覺得石頭最能代表中國人堅定、樸實的秉性。石頭是自然力的結晶，有時間的痕跡，能給予人一種「年代」久遠的感覺。而且，中國人是最早懂得欣賞石頭的民族，從玉石的應用到盆景到景園設計，石頭深入了幾千年中國人的生活中。在此，除了石片，我還用了很多整塊未經修飾琢磨的蛇紋石，嵌在石片中或「鴻展」的四週地面上。除了景觀上的美化外，我要藉它透達中國人的氣質和民族性：一種純樸厚重的

楊英風口述、劉蒼芝撰寫〈鴻展的初航〉《房屋市場月刊》第19期，頁84-88，1975.2.5，台北：房屋市場月刊社

87

感覺。

因此，這樣的骨器──鋼筋，和肉身──水泥、石片、石頭所塑造出來的「鴻展」，佇立如山，如大自然中萬年常在的山石的一部份，有永立不移的力量，把自然的韻息帶入，以沖淡工廠人工化的感覺。

把銅像堅在「鴻展」的中間，因而得到恰如其需的強調與襯托。假如我們說「鴻展」代表自然，銅像代表人，那麼就是象徵人化自然，達到「天人合一」的境界。

銅像本身高一·二公尺，面對大樓的中央線，為鑄銅半身造像。銅像下有方形的台座，象徵「地」，方形台座下有圓形的台盤，象徵「天」，因「天圓地方」是我國古代的宇宙觀，天圓始合為宇宙。

，倒是可以調和石頭的呆笨之氣。

水的安排，在中國庭園中是相當重要的一環，有山必然水，山水調和，取剛柔相濟之美。在這座山的像形石附近，有了水的流動，景緻才會生動鮮活起來。因此，在「鴻展」的左右兩翼，我又安排兩個順着地形發展的水池。如此，另一方面可以延伸「鴻展」龐大的氣勢，與大樓互相抗衡。水池為長方形，分列左右，水池底舖以天藍色的瓷磚，池中也散佈着幾塊自然的石頭，及供遊人踏跨的紅鋼磚踏墩，遊人可以從上面通過水池，或坐在上面濯足。當注滿水之後，藍天白雲映於水池中，「鴻展」的影象也進入水池，輕風徐來，水波微興，確有一番韻味。左邊的水池，有泉湧出，表現水的「天性」，而不必把它壓迫的往上冒再落下來。以水的湧冒不絕，象徵該公司的源遠流長，而且如此才能與整體莊嚴靜肅的氣氛配合。銅像位置在如此的環境中，便有了依山面水的勢態，無論在氣勢、氣氛上講，都恰如其所需。

鴻展的其他配置

在「鴻展」的四週，我安排了一個小小的庭石花木區，以陪襯「鴻展」，穩定它，使它看起來如生長於地上一般。這個地區，散佈着自然形態的大小蛇紋石，使石片給人的堅實感更厚重些。在石頭之間，植以鐵樹，取其剛毅堅韌之性。再夾植細小的花草，以襯托銅像的壯大。「鴻展」的兩旁，種植整齊的福木，如此便綠意濃郁、生意蓬勃。有了植物的噴泉設備，（非西洋的噴射式噴泉）此種噴泉係中國風味的流水處理，噴泉的水不是向上直冒射出來的，而是經過一塊石板的阻礙，水從石板的邊緣流下來。我們尊重「水」由高往低流的

嚴格說起來，「鴻展」這座景觀彫塑，不僅是指這座似山壁的造型物，它應該是指以上說的每一種安置。包括花木、水池等。否則就不成其為景觀彫塑。這種彫塑，與此環境中的每一存在事物，都構成一種組合相依賴的關係。一旦它脫離這種環境，就失去意義。所以我們應該把這塊地方所有的建置看成一個完整的彫塑──它就是「鴻展」。

企業界的新廣告術

楊英風口述、劉蒼芝撰寫〈鴻展的初航〉《房屋市場月刊》第19期，頁84-88，1975.2.5，台北：房屋市場月刊社

散布在水池中的石頭與踏墩

站在藝術的從業者；譬如我——彫塑家的觀點來看，雖然是替別人在做「廣告」，難道不是也在替自己做「廣告」嗎？藝術家躲在工作室中孤獨創作的時代早已結束，他該站出來，走到活生生的大眾當中，把作品展示在永久的人前，而不是美術館冷冰冰的櫥窗中。他應該對這個芸芸眾生環境的美醜直接負責。這時候，他最需要的也就是企業家的支持和欣賞。在今天，及可見的未來，企業所能推動的仍然包括藝術。藝術對企業的直接依賴是無法打消的。而另一方面，我深深覺得，當藝術家跟企業家達成完美的結合時，企業家也同樣擺脫不了對藝術家的依賴，因為藝術家替他們解決造型問題、精神問題，甚至於長遠的未來問題。藝術家能算出電子計算機無法計算的問題——構想與創意。

因此，「鴻展」雖曾被誤為一條船，我仍願意接受它是一條「船」的命運；不過，在臺灣，它算是一條初航的新船，乘風破浪之餘，也不缺乏真正的鑑賞家。

他們企業、身份、修養、地位等的顯明門面。這個門面，往往幫助他們在人們心目中，建立一個完好的企業印象，它是在替這門企業的整體做廣告，而非替這所企業的某一項產品做廣告。套一句廣告術語，它是在做企業的廣告。

的確，當你走進一間工廠的大門，先看見這麼一個象徵着工廠精神、濃縮着工廠性格的造型物，你會被它抓住甚至吸引。你也可以立刻從中抓住這個工廠的基本特質，進而較容易地去瞭解整體狀況。企業家們也大致明白，要讓人們在剎那間建立好印象——所謂先入為主的好印象，捨此別無捷徑。要等參觀者從頭到尾把工廠裏裏外外做個透，那必定太浪費時間了。基本上，他們都充分瞭解到「環境就等於自己的臉孔」。這臉孔的美與醜當然關乎一種氣質的表現。在這裏做廣告，是最經濟、最有效的廣告。因此，他們也充分把握住在這種地方「投資」的機會。當然，他們當中也不缺乏真正的鑑賞家。

會嚇人，特別是工商企業界的人士。在他們的工廠中沒有花園、沒有彫塑，將會被視為低級無知的工廠。在他們的大廳中，沒有畫、沒有彫塑的設置，也將被嘲笑若干彫塑的設置，被嘲為沒有文化。因此，在他們的社會裏，不管自己懂不懂這些「勞什子」，他們總是花不少心思在這上面，聘請專家，搞得蠻像回事的。當這些東西豎立在他們的生活環境中，自然而然的就成了

不怕藝術界的朋友笑話，我敢說這種彫塑的建置將成為企業界的最佳廣告術，在我們這兒還算得上是最新鮮的。這種廣告術，在國外們的大廳中，早已蔚然成風了。在我們旅行各地的時候，之發展成熟，早已蔚然成風特別注意到人家在這方面的作為。不論是工廠、辦公室、百貨公司、旅館、公眾會堂，還是私人的花園、農場、工場，都或多或少的設有這樣的建置，有些手筆之大

◆附録資料　嚴慶齡銅像落成典禮

◆台北青年公園大門〔擎天門〕景觀雕塑設計案 ^{（未完成）}

The lifescape design Heaven's Pillar for the Taipei Youth Park (1974 - 1979)

時間、地點：1974-1979、台北市

◆背景資料

「青年公園」的建置在蔣院長愛護青年體察青年身心智德發展需要的德意下慎重被提出，並經 63 年 3 月 28 日行政院院會通過，決議將本市水源路南機場佔地約 25 公頃之高爾夫球場，闢為青年公園的園地。此案自提出至今，已廣泛地引起青年學子及社會人士的深切關懷，一個特具時代意義與作用的青年公共遊憩區將可望於不久的未來出現。在規模上，也許它不比九項建設那樣重大，然而在實質的意義上，它將豎起一項青年追求理想的精神目標，指引無數的青年邁向美好未來的創造途徑，其重要性實與九項建設堪稱相比擬。

台北市政府於四月八日起，即刻策畫「青年公園」之興建事宜，並廣徵各界意見，會同強安工程技術顧問公司，提出「台北青年公園規畫報告」。迄今為止，其針對各項意見之整理、建置之規畫，已擬就初步草案，種種考慮堪稱極為周密詳備，可喜可賀。本人立於一景觀藝術工作者之崗位，對此建置之推動，特為關切，萬盼它能如期完成，為國內公園建置及青年生活開拓一向所未有之新天地。今本人承強安工程技術顧問公司相邀，參與提供此巨構之規畫意見，得與諸有關單位及先輩、專家、學者共進研議，殊感榮幸。故特於此擬就若干建置要點，以為參考，祈不吝指正並賜教為感。（以上節錄自楊英風〈台北青年公園規畫建議草案〉1974.5.31，台北。）

◆規畫構想

「這是個門嗎？」有人敢問，有人不敢，有人笑笑。總之，開始時，要把它當做「門」來接受，確是一件在各人心中缺乏準備的事。

幾乎所有的公園都需要一個「大門」，作為人們主要的進出道口，或者一項界標。當然，青年公園也不例外。

但是，這座〔擎天門〕，在我的設計中實在是非比尋常，甚至，有些人要說它：簡直是標新立異！

基地照片

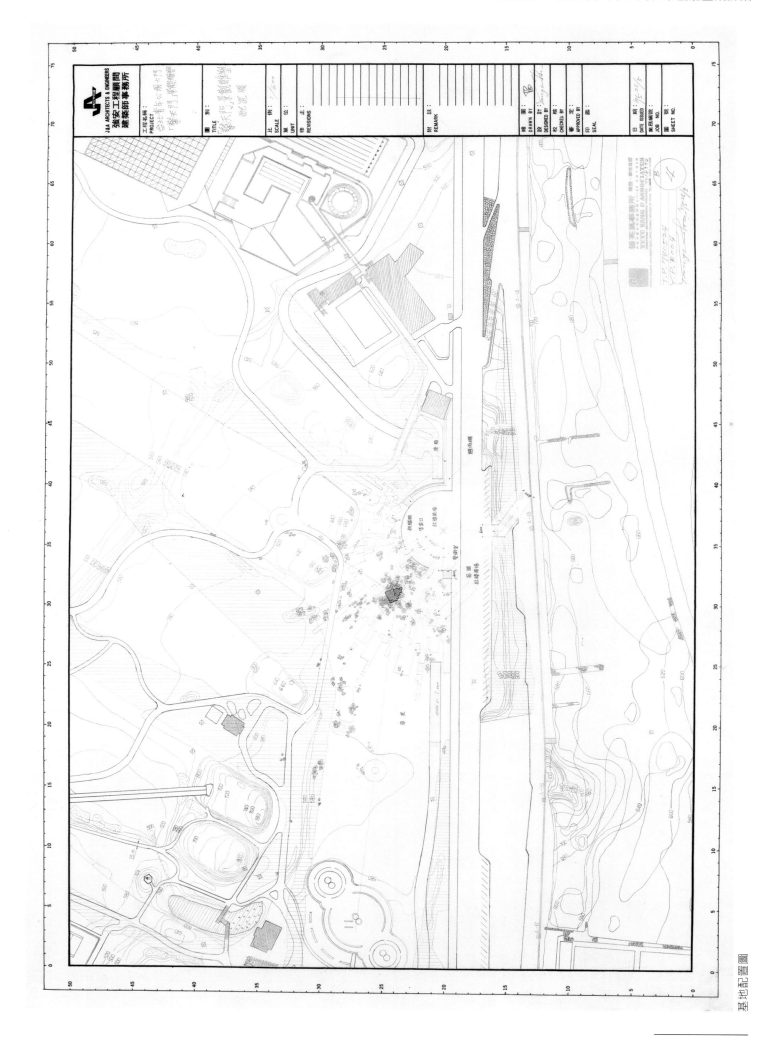

基地配置圖

您，也可以看出來，這個門，沒有一般「門」的模式，也沒有一扇兩扇鐵欄可以開、可以關。它只是一塊立起來的石頭——高十二公尺，寬十公尺，深九公尺。

當然，這算哪門子的「門」嘛？

但是，普通的門在這兒又有什麼意義呢？

這兒是對外開放的，不需要特別防範什麼、阻擋什麼，或關閉什麼。它需要成為一個開放性的入口，它需要成為顯著的目標，為公園廣招來客。並且，來客通過時，心中立刻感受點什麼，而不僅是讓人通過。

因此，我設計了這個不像門的「門」。

首先，要確認，我們要造一個青年公園的門，而不是其他任何門。所以要把這個門放在青年公園的環境中來考慮。環境，是大前提，就很好解釋為什麼它不必像門而可以作門。

青年公園是在一道河堤的內邊，現有的入口恰恰面對一長條橫過的水泥堤防。堅碩的堤防，阻擋了河水的波及，同時也阻礙了景觀的流動。更甚的，堤防緊逼入口，造成極大的壓力，使入口處的景觀不明朗。如果造一座普通門，其力量則很難突破堤防的壓力，而反被堤防所壓迫。再者，普通門容易把景觀包圍在裡面，仍然代表一種封閉的、私有的、保守的情緒，不適合青年公園所要的開放的、公眾的、前進的氣氛。

所以，我想用一座高大的雕塑來代替門、象徵門，最重要的，去突破堤防橫逼的壓力，遙遙伸展於長堤之上。

所以，我覺得，既然要建它作青年公園，就要改變平淡、寧靜的氣氛。其中就需要一件特別震撼心靈的存在，來打破凝止的景觀。讓「靜」中有「動」。

於是，我想：讓塊石頭站立起來，如何？讓一塊石頭高高突出地面，成為大地吐息納氣的孔口，如何？讓一塊石頭自由伸展，成為大地的雷達，向外發射訊號，標示自己、解釋氣質，同時，也成為一個焦點，收取訊息、與人溝通，如何？

之後，我就叫石頭站起來了，而且「金雞獨立」。

瞧，這塊石頭以一支「角」站起來，不是金雞獨立嗎？

平時，石頭大半平躺地上，或依附在山壁上，它們經常是穩定的、平衡的存在，所以沒有吸引人的力量。大家見多了，視而不見。因為它們存在，不是靠自己的力量，而是依賴大地或山壁。即使它們有些力量，也在依存的關係中給了大地或山壁。這樣便增加了大地與山壁的「力」與「氣」，而消減了自己的「力」與「氣」，使自己成為別人的部分。

現在，我們來突破常態，要求石頭用自己一支「角」站起來，這石頭就不再是一塊普通的石頭了。

它用一支「角」撐起全身的龐大重量，我們可以感覺到它內在的力量非常強大。人們站在旁邊，顯得十分渺小，也相對的增加了它的壯大。假如我們站遠些，就可以感覺它在替我們把天地撐開，故叫它：擎天門。

在這一片柔弱平淡的地上，它顯出的剛強，足以增加大地的剛性美，它可以成為大地的骨骼，支持一片肉身。

這柱擎天石，實際上是外部敷水泥，再貼以石片，加上人工的雕刻。石中穿鑿一個圓洞，我們可以從中看到天空；如此，石頭就有了「透」的變化，就活潑流動，呆石頭可以變成活石頭。

在表面，我保留了它凹凸的自然粗糙表皮，以顯示石頭本身生命過程的痕跡，這痕跡也代表未人工粉飾。

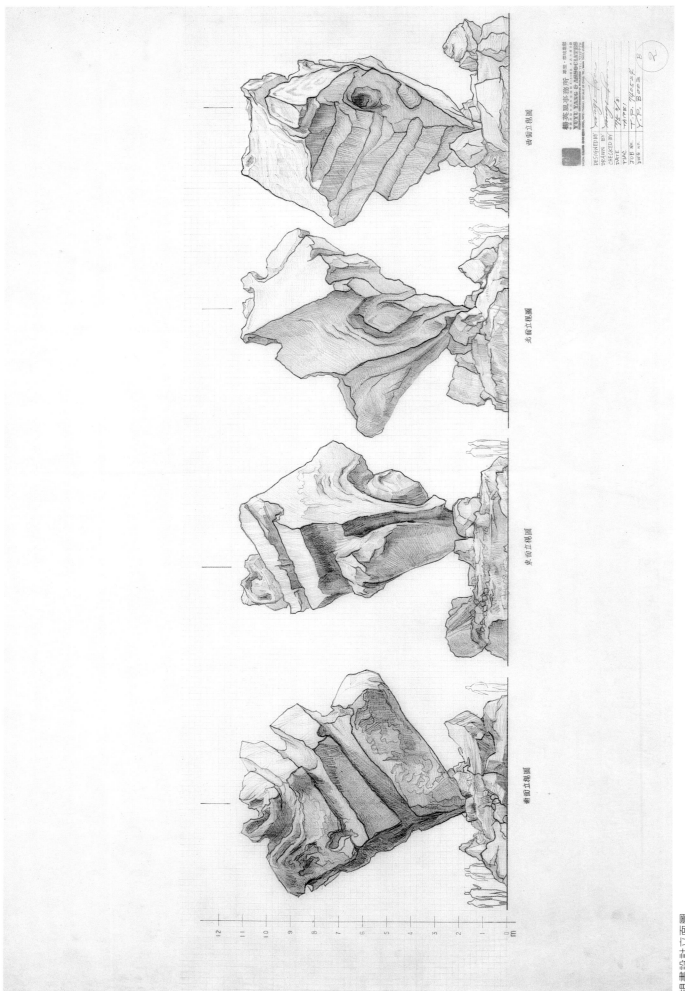

規畫設計立面圖

簡　介

青年公園擎天門說明

一、名稱：擎天門

二、位置：台北青年公園主要入口處

三、性質：

四、材料：

五、構造：

六、目的：

七、說明：

八、造形：

九、材料：

十、結語：

使青年走進此門修然自得
走出此門頂天立地

東南面立視圖

規畫設計立面、平面圖

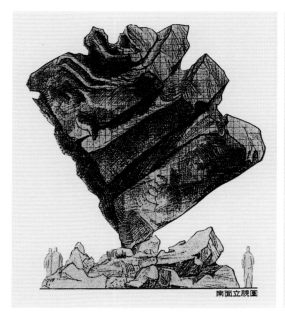
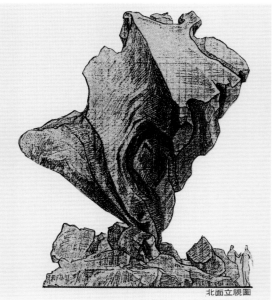
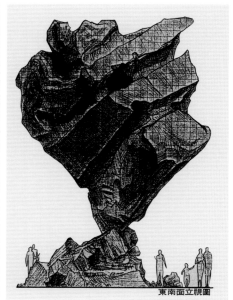

南面立視圖　　　　　北面立視圖　　　　　東南面立視圖

規畫設計立面圖

　　此外。我也在上面鐫刻了簡化的殷商銅器鑄紋，代表部分人為的力量，及中國的氣韻。特別是，這種線條很像石頭經過風吹、雨打、太陽晒的結果；斑剝、腐蝕，給基調平淡的環境平添幾許奔放與洒脫的情懷。它正是青年人所需要的。

　　中國庭園重視山水是最大的特色。在此，我用石頭來代替「山」，除了立起的大石頭以外，又安排了許多散置的小自然石，好像是大石頭生下的小石頭，其間種有花草。

　　中國人素有玩賞石頭之喜好，可以從一顆石頭觀看宇宙。故「玉石」、「奇石」、「雅石」等一系石頭藝術，蔚為中國文化的瑰寶。此乃：石之美為純拙、含蓄、坦率，頗能代表中國人千年造化的氣質。現代生活中，中國人漸漸喪失了這種可貴的氣質，我們想藉這大大小小的石頭，來替中國人找回。

　　頑石點頭雖然不易，但施以造置並非不可能，一旦恰到好處，點起頭來，說起話來，給人的感動是很大的。

　　事實上，工程的結構是絕對安全穩固（內部為鋼架支柱及鋼筋編型，且深入地基），感覺上的不穩定是刻意的，「冒險犯難」的精神在此總可透現一些。再說這種做法別處沒有，也算是一項創造，暗示青年創新，不要墨守成規。

　　國際間近年來美化環境的趨勢，是追求簡樸的魄力，放棄裝飾而成為自然的一部分，儘量在找尋「人類歸於天然」的路徑。我未敢言，此雕作能否表現「天人合一」的思想，但是它粗獷高大的存在，總能替我們──現代人──仰吐一些蒼白的壓抑、飽受科技文明污染的壓抑，以及替我們敲擊一些偽飾花騷的粉牆漆壁。抬頭望望它「怪模怪樣」的眼波餘光，也總有瞥見天空的時候。而天空竟是我們最容易遺忘的自然；隨時可望卻從來不望。

　　儘管我如何強調這個作為「門」的雕塑的種種必要，但它最大的必要還是來自於它的環境，它的環境需要它，換一個環境，它的存在就失去意義。因此，我的設計不光是一座門，而是整個「門的區域」。

　　為了使大門區在感覺上居於一個中心的位置，合於「光明正大」，我把森林去掉一部分，闢出另一條球道，於是雕塑恰好就在兩條球道人字形的中心，線的交叉點上。因此，雕塑就成了全域的中心。從各角度都可以看見，與全體環境產生了緊密的關係，所以，這個門，不孤立，而與全體環境呼應。

　　以雕塑作中心，再畫出一個圓，半個圓之內就作為廣場，圓圈以外舖以放射狀的自然形

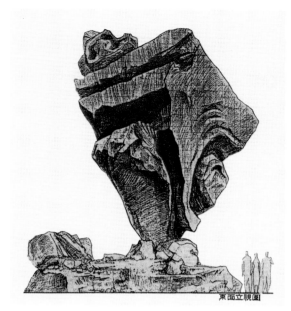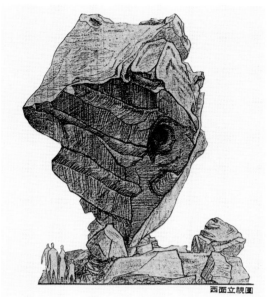

規畫設計立面圖　　　　　　　　　　　　　　　　　東面立視圖　　　　　　　　　　　　西面立視圖

　　石片，放射線條以雕塑作中心。於是，在這一系列的安排中，幾何圖形加上自然形，有現代的秩序，也有古典的閒雅。

　　大門以外的地區我並沒有被委託設計，故沒有規畫，不過整體天然環境的特點，我已掌握，並做為「擎天門」設計依歸。*（以上節錄自楊英風口述、劉蒼芝撰寫〈叩著一柱擎天門〉《房屋市場月刊》第25期，頁111-114，1975.8.5，台北：房屋市場月刊社。）*

● 楊英風〈台北青年公園規畫建議草案〉1974.5.31，台北

一、 青年公園整體性之設計要旨：

　　以下所列若干要旨，不僅適用於此特殊性質的公園設計，亦適用於一般性的環境設計。也許，一般性的環境設計或受天然基地、現有環境、人為環境、設計主題等因素的影響。如：坡地、狹地、窪地、河流、樹林、氣候、功能、交通、實業等複雜因素之限制，有時無法對各要點給予充分的照顧，然而這一處特經畫定的青年公園建置區，舉凡與環境有關的天然、人為因素等等的限制，應是可望在設計中克服，並善加利用的。

　　吾人於策畫一鉅構的建置，先確立此建構的通盤性要旨至為重要，然後根據該要旨擬定細部規畫，方能建立其統一性的目標與其特色的塑造。

青年公園整體景觀設計要旨詳如下：

（一）自然的照顧：在各種景觀設計及建置中要不斷提示人們多回顧自然性的存在、多理解自然、多接近自然、多保護自然。因為自然是吾人人性之母，是吾人生活中絕大部分的「大環境」。

　　1. 當今人們在科技的競逐中，日漸遠離了自然、遺忘了自然。但是人原是與自然相屬的生物之一，他愛美、愛自由、愛清潔的空氣和流水、愛舒適、愛美目怡神的景色。然而在以科技發展為主的社會中，這許多天性之愛，便不免多或少的被抹殺、壓縮、扭曲，久而久之便導致精神失衡，甚至影響生理的正常活動。自然的回顧是人們天性之愛的回顧。

　　2. 人們對科技的依賴逐漸加深，而遺忘自然天賦之本能，一旦科技動力消滅，則不免產生世紀末之恐懼，如近來「能源危機」給人們帶來的極大震撼和恐慌。因此，自然的回顧，可幫助吾人對「從自然求取生存」之道有更多的體認，對自然所呈現的

限制更能習慣（如童子軍之野外求生技能之適應與養成）。因此：

(1) 尋出青年公園所在的自然環境的特點，並表現此項特點，且以人造環境與之配合，提示人們與自然諧和相生之道。

(2) 儘量保持基地野趣天成的自然面貌及條件，減少人工的造作的景象提示人們回顧自然原始之美。

（二）樸實的照顧：在各種景觀設計及建置中，儘量減少裝飾性虛假趣味的設備，保持材料及設備的真實質感，以與前項自然的照顧互相呼應。如是則可發揮暗示性的教育功能，養成青年腳踏實地、坦承無偽的性格，塑造其純樸實在的氣質。

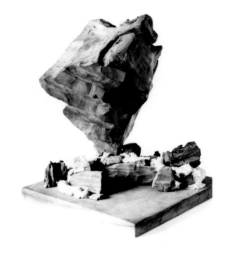

（三）單純的照顧：環境設計應講求單純、簡潔，才能調合現代人的生活情緒，及表現青年人的坦直率性。

科技經濟結構的社會，人們的生活情緒，已經夠緊張繁瑣了，環境的建置、陳設如一再複雜，將造成人們精神上的壓力及情緒上的混亂，間接亦將助長現代人「虛偽」、「裝作」畸型性格的發展。故單純、簡潔的設計是使環境安排中獲得清新舒暢的要領，足以解除人們繁重的精神壓力。

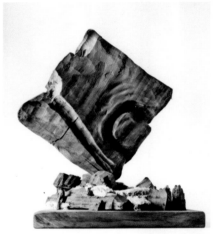

（四）古典的運用：古典及傳統的環境美化意境：「山窮水盡疑無路，柳暗花明又一村」，以及「瘦、皺、透、秀」之自然質樸原則之應用，可表現中國式的林園之美，以及中國人含蓄深刻的美學情操，這些珍貴的環境研究遺產應該廣泛地應用在建置青年公園中，但是，要留意其方法的創新及適應現代人的生活空間。

以上所言的意境乃至雕樑畫棟以及各種圖案紋飾等都是很美好的環境美化方法，它們對於古代人生活空間確實發揮了美化教化的功能。但是把它們直接搬進現代人的生活空間中，就不調和了。原因是：人們現代的生活實質改變了，建築的新材料不斷出現，新技術也不斷發現，而把古典的環境構造法一成不變的搬進現代生活中，又無法真使用古典式的真材實料——木、石（而代以鋼筋水泥、塑膠）不但無法發揮美化的調和作用，更造成了許多假古蹟，增添了生活中許多虛假的面貌。因此，宮殿亭台、紅牆綠瓦千遍一律應當避免。而應考慮如何應用古典的精神將其方法予以現代化之革新，才符合啟示青年人發揮創造能力的時代精神。

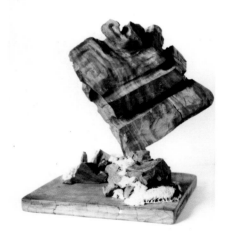

（五）特質的建立：保護利用或強調環境的特質，具現出環境與人（青年）應有的性格。製造一個新銳而有力的環境造型目標做為青年公園的基本象徵。使人一看到它就知道它屬於青年公園，使人想起青年公園。

這是一個說明青年公園不同於一般公園的最有力的解說，它必須有一個統一而鮮明的個性，表現青年人特有的氣質諸如：勇往直前、朝氣蓬勃、變化創造、純潔率真等。我們可以從這塊 25 公頃大的「自然環境」中仔細觀察，尋找一項屬於天然環境中的特質，然後把這項特質強化、具現出來，成為象徵青年精神的標誌。

模型照片

譬如這次 74 年的史波肯世界博覽會，大會設計了一種六角形的幾何圖誌做為會徽。它之成為六角形並非偶然的，而是一種必然。設計家們根據了史波肯當地的環境特色，創造了這個六角形的造型象徵。原來史波肯當地的石塊全部都是六角形的形狀，大大小小皆以此六角形的基形散布各地，這個六角形的會徽當然就是史波肯大自然的縮形，也就是特質的速寫。不但是會徽，連博覽會中的建築亦是按照六角形的基形及 60 度角變化發展的。這就是特質的建立，很自然的給觀者造成永不磨滅的印象。

（六）機能與美化之兼顧：在青年公園的設施群中，必須求取機能與美化的平衡兼顧。所謂

模型照片

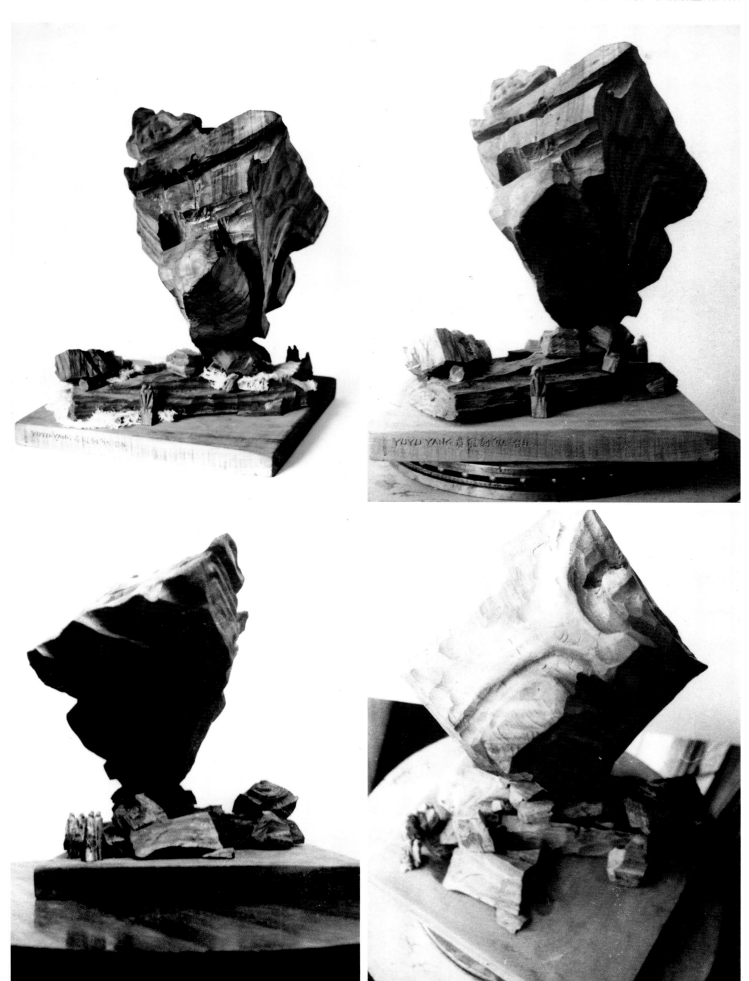

模型照片

機能是實用功能的價值，直接對人產生影響，所謂美化是精神功能的價值，間接對人產生影響。

在一般環境建設中，一般言，機能的實用大致上是可以做到的，但是也往往只能做到「有用、可以用」，其他的則不考慮，諸如美化的課題。其實，「機能」與「美化」的講求，恰是一體之兩面，有相輔相成之效。當今科技的進步，一般性的環境機能是較容易處理的，因為那是屬於知性、理性的範疇較大，有定則可計算。而美化的課題則較難處理，因其屬感性、感情的成分比較大，易有分歧與偏差，然「美化」之於「機能」之促進，似是無庸置疑之事。美化之足以提昇實用功能，滿足人們心理之平衡舒適，增加實用之變化，引發情趣，對人們「生活境態」之充實，及「生活情緒」之調節，自有其「化」外之功。

（七）教化的功能：青年的身心發展極大的可塑性，很容易接受啟發性的教化。青年公園之各項設施群不可忽略其暗含的教化功能，所謂「人造環境」後，「環境造人」是也。當環境設計家建置了一「環境」於人們的生活空間後，這項「人造環境」便開始慢慢發生作用影響與它接近的人們，而成為「環境造人」。因此，青年公園的設置，無形中可視為一對青年施以教化的場所，不但解決娛樂的問題，連帶可解決未來青年人格，身心造化形成的問題。

二、 青年公園各項設施群的建置要點：

（一）室內外空間之「機動化」組合處理——若干特殊設施可隨時拆遷、合併、移動，以配合多元性的需要，及讓青年從中體認事物間的組合關係，並思索事物之可變性。

（二）各設施群的建置應多方考慮青年身心之適應限度及彈性，對青年的性向、心理狀態，應多方探究，並納入研究建置所考慮的範疇。

（三）各設施群應該足以引發青年創造的欲望、刺激其想像力，讓青年悟得敢於突破現實、想像未來的各種發展的可能性，以及使其有運用思考、參與活動的機會。

（四）某些特殊的設施群，應備有選擇性的材料、工具，提供青年從事即興的實驗創造，並且可以展示其創造成果。

（五）充分研設動態的設施群，使青年得到自動的機會，發生動作，豐富其經驗，發展其個性。

（六）各項設施應成為其他類似地區的典範，產生示範作用。

（七）各項設施應從「自然、設施、人」三方面的關係搭配來考慮。使設施群像生於自然一般調和。

（八）設備結構的適當隱蔽化，如電燈、電線等。

三、 青年公園應有之設施群：

（一）育樂設施群：舉凡一切促進青年身心健康的遊樂設施均包括。細部規畫宜請學者專家擇定。此為本公園中一大設施重點。

（二）體能活動設施群：包括經挑選的運動、國術、拳術、體操、及戰鬥活動設施群。分水、陸、空三方面。

（三）生活技能設施群：寓訓練生活技能於娛樂（六藝之教習），諸如汽車駕駛、花藝、烹飪美容、縫紉、刺繡手工藝等。

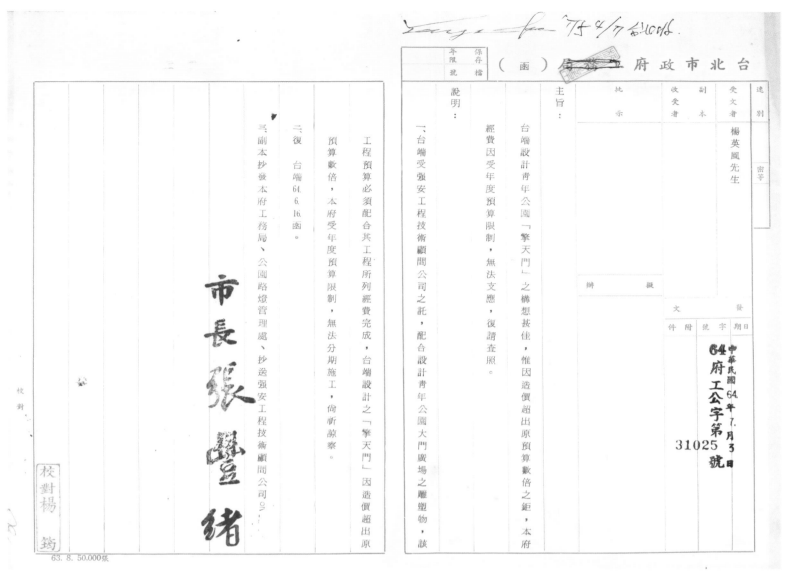

1975.7.3　台北市長張豐緒─楊英風

（四）文藝活動設施群：提供青年研習書畫、音樂、舞蹈、攝影、戲劇、雕塑等藝術活動的設備及場地。

（五）表演藝術設施群：設有現代化的視聽設備（包括電影放映、音響設備等），供從事音樂發表會、戲劇電影表演、舞蹈表演、演講開會等群眾活動。

（六）創造活動設施群：提供經分期擇定的創造項目，準備材料工具，供青年使用創造。為各造型研究作業教室形態。

（七）展示活動設施群：設簡單的展示空間，如畫廊、陳列台，供青年發表作品。或收藏陳列中外古今藝術名作及精美的日用品。對青年靈性上的陶冶很重要。

（八）大眾傳播設施群：圖書資料、影片、圖片、幻燈片、唱片、錄音帶等之收集與提供及觀賞、閱覽。

（九）歷史演進設施群：歷史人物雕像之分期展示，配合地理、文化做整體性的歷史演進說明。

（十）觀賞活動設施群：動植物的飼養與護植、景園花草木石的培植、景觀雕塑的建置。座椅、台階的設置。

（十一）國際活動設施群：設置國際活動交誼場所，以便留華學生參與活動、促進國民外交、宣揚中華文化。

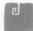

YUYU YANG & ASSOCIAT
SCULPTORS · ENVIRONMENTAL BUILDERS
CRYSTAL BUILDING 68-1-4 HSINYI ROAD, TAIPEI (TAIWAN) REPUBLIC OF CHINA TEL 7518974 CABLE

Jan 29, 1976

M/s
I.M. PEI & PARTNERS
600 Madison Avenue,
New York, New York, 10022,
PLaza 1-3122,
U. S. A.

Attention: Mr. Pei

Dear Mr. Pei,

It's quite a long time since I last wrote you. I always think of you and hope everything goes well with you.

I am now writing you to request your kind advice on the following matter which puzzled me in the months past. Last year Premier Chiang Ching-kuo, who is the son of the late President Chiang Kai-shek, set aside a land of thousands acres, which is originally a golf course, to build the Youth Park. The ideal is to provide the young people of the Republic of China with a place for recreation. The original plan of this park includes a piece of my sculptural work (see the attached blueprints). However, owing to the lukewarm interest in modern art on the part of some government officers here, my sculptural design is still in the balance.

Enclosed are two copies of the blueprint for my sculpture. If you think it is worth your trouble, I would like to request you to write a letter to Premier Chiang for the recommendation of my sculptural designs. With a viewing to saving your time I venture to enclose a draft letter to our Premier for your reference.

Looking forward to your earliest reply and hoping you a very happy Chinese New Year, I remain,

Very truly yours,

Yuyu Yang
YY:th
Encl.

1976.1.29　楊英風—貝聿銘

YUYU YANG & ASSOCIATE
SCULPTORS · ENVIRONMENTAL BUILDERS
CRYSTAL BUILDING 68-1-4 HSINYI ROAD, TAIPEI (TAIWAN) REPUBLIC OF CHINA TEL 7518974 CABLE UUYANG

FOR YOUR REFERENCE

Dear Premier Chiang,

I have learned from many sources abroad of the surprising accomplishments made in the Republic of China under your sagacious leadership. As an overseas Chinese I am proud to see my motherland stand stable and upright amid the chaos and, especially, the saddening depression following the fall of South Vietnam and Cambodia.

Not long ago I received a letter from Mr. Yuyu Yang, a famed sculptor in Taiwan. He told me that you initiated and materialized the idea of building the Youth Park for the benefit of the young people of our country. Along with the letter Mr. Yang sent me two blueprints of the sculpture he designed for the Park. After reviewing these blueprints carefully I found that the sculpture in them is one that not only manifests the spirit of modern art, but at the same time demonstrates the heritage of Chinese culture. It combines the old and the new. It also shows the vigor, the determination, the gallantry, and the self-reliance of the modern Chinese youths. In a word, it has the artistic traits that scarcely can be found in modern architecture.

Mr. Yang's works have been highly regarded both at home and abroad. For instance, the "Phoenix Screen" for China Pavilion in Expo '70, Osaka, Japan, the "Shuang-ling Temple Park" in Singapore, the "Q. E. Gate" in New York, U. S. A., the "China Park" in Beirut, Lebanon, and the "China Pavilion" in Expo '74, Spokane, U. S. A. have been appraised by numerous artists and art critics the world over.

I, therefore, venture to write this letter with the trusting hope that Mr. Yang's sculptural designs for the Youth Park will eventually be accepted.

Many best wishes for your success in carrying out our nation-building plans.

Very truly yours,

I.M. PEI AND PARTNERS

1976.2.16　貝聿銘—蔣經國（推薦信）

（十二）休憩活動設施群：休憩、談天、住宿。

（十三）販賣活動設施群：經選擇性的販賣活動，可採合作社方式。

（十四）交通設施群：交通工具及交通設施（道路及停車場）。

（十五）野外活動設施群：野營、園遊會等設備。

（十六）安全衛生設施群：污染處理、噪音防治、照明設備、警報系統、醫療設備、公共洗手間、河岸防洪等。

（十七）科技研究設施群：聲、光、電的綜合研究，可造成美的表現、引發創造活動，對未來生活空間設施開發很重要。如有菱射作用的房間，讓青年觀賞種種景物的變化，此在國外是較新穎的視聽媒體運用。

結語：青年公園雖建為青年所使用，然其作用應不只限於青年人，讓成年人於其中亦可享受到青春、活潑、奮發、有為的氣息而變為「青年人」。青年公園應含有可使人變為「青年人」的意味。

◆相關報導（含自述）

• 楊英風口述、劉蒼芝撰寫〈叩著一柱擎天門〉《房屋市場月刊》第25期，頁111-114，1975.8.5，台北：房屋市場月刊社（另載於《景觀與人生》頁160-165，1976.4.20，台北：遠流出版社）。

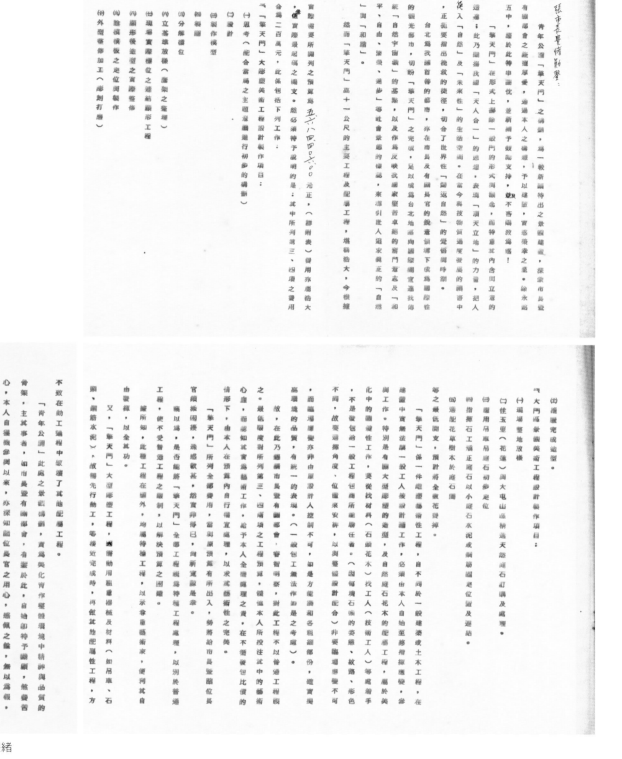

1975.6.16　楊英風─台北市長張豐緒

（資料整理／關秀惠）

叩着一柱擎天門

「擎天門」是為青年公園設計的一座象徵性的「大門」，基於某種觀念及程序的「封閉」，它尚未開啟，我將繼續叩下去，直到它開啟。

楊英風口述
劉蒼芝執筆

哪門子的「門」呀

「這是個門嗎?」有人敢問，有人不敢，有人笑笑。總之，開始時，要把它當做「門」來接受，確是一件在各人心中缺乏準備的事。當然，青年公園也不例外。

但是，這座「擎天門」，作為人們主要的進出道口，或者一項標的，幾乎所有的公園都需要一個「大門」，在我的設計中實在是非比尋常，甚至，有些人要說它：簡直是標新立異！

您，也可以看出來，這個門，沒有一般「門」的模式，也沒有一扇兩扇鐵欄可以開、可以關。它只是一塊立起來的石頭—高十二公尺，寬十公尺，深九公尺。

當然，這算哪門子的「門」嘛？

但是，普通的門在這兒又有什麼意義呢？

這兒是對外開放的，不需要特別防範什麼，或關閉什麼。它需要成為一個開放性的入口，為公園要成為顯著的目標，為公園所要的開放的、公眾的、前進的氣氛。

廣招來客。並且，來客通過時，心中立刻感受點什麼，而不僅是讓人通過的「門」。因此，我設計了這個不像門的「門」。

突破長堤的大力壓境

首先，要確認，我們要造一個青年公園的門，而不是其他任何的。所以要把這個門放在青年公園的環境中來考慮。環境，是大前提，就很好解釋為什麼它不必像門而可以作門。

青年公園是在一道河堤的內邊，現有的入口恰恰面對一長條橫過的水泥堤防。堅碩的堤防，阻擋了河水的波及，同時也阻礙了景觀的流動。更甚的，堤防緊逼入口處，造成極大的壓力，使入口處的景觀不明朗。如果造一座普通門，其力量則很難突破堤防的壓力，而反被堤防所壓迫。再者，普通門容易把景觀包圍在裏面，仍然代表一種封閉的、私有的、保守的情緒，不適合青年公園所要的開放的、公眾的、前進的氣氛。

所以，我想用一座高大

楊英風口述、劉蒼芝撰寫〈叩著一柱擎天門〉《房屋市場月刊》頁111-114，1975.8，台北：房屋市場月刊社

的彫塑來代替門、象徵門，最重要的，去突破堤防橫逼的壓力，遙遙伸展於長堤之上。

大地雷達收訊發息

其次，我們經過入口，往深裏去。當然，裏面是開濶的天地——高爾夫球場。

作爲高爾夫球場，它夠標準；片片林木與緩草坡地的阻隔，使它若隱若現擁有無數空間，這邊看不透那邊。

有點年紀的人，一杆擊出，不見球了，然後慢慢繞過樹林與草地，又欣見小白球乖乖臥在綠茸茸的草地上。

這樣不斷追尋着小白球下一個看不清的落點，是打球人最大的快樂。並且，平坦的地面，柔緩的起伏，微微透着隱蔽、平靜、安祥、輕軟的氣息，特別適合有年紀人的活動，他們會繞好多地方而不自覺。

然而，對青年人言，這景觀顯然太平淡、太安靜。

青年人需要較多的動態景觀，有力的、變化的、帶冒險意味的。因此，作爲青年公園預定地，它不夠標準。

所以，我覺得，既然要建它作青年公園，就要改變平淡、寧靜的氣氛。其中就需要一件特別振撼心靈的存在，來打破凝止的景觀。讓「靜」中有「動」。

於是，我想；讓一塊石頭站立起來，如何？讓一塊石頭高高突出地面，成爲大地吐息納氣的孔口，如何？讓一塊石頭自由伸展，成爲大地的雷達，向外發射訊號，標示自己，解釋氣質，同時，也成爲一個焦點，收取訊息，與人溝通，如何？

金雞獨立大石塊

之後，我就叫石頭站起來了，而且「金雞獨立」。瞧，這塊石頭以一支「角」站起來，不是金雞獨立嗎？

平時，石頭大半平躺地上，或依附在山壁上，它們經常是穩定的、平衡的存在，所以沒有吸引人的力量。大家見多了，視而不見。因爲它們的存在，不是靠自己的力量，而是依賴大地或山壁。即使它們有些力量，也在依存的關係中給了大地或山壁。這樣便增加了大地與山壁的「力」與「氣」，而消滅了自己的部份。現在，我們來突破常態，要求石頭站起來，這石頭就不再是一塊普通的石頭了。

它用自己一支「角」撐起全身的龐大重量，我們可以感覺到它內在的力量非常強大。人們站在旁邊，顯得十分渺小，也相對的增加了它的壯大。假如我們站遠些，就可以感覺它在替我們把天地撐開，故叫它：擎天門。

在這一片柔弱平淡的地上，它顯出的剛強，足以增加大地的剛性美，它可以成爲大地的骨骼，支持一片肉身。

頑石的點頭

這柱擎天石，實際上是外部敷水泥，再貼以石片，加上人工的彫刻。石中穿鑿一個圓洞，我們可以從中看到天空；如此，石頭就有了「透」的變化，就活潑流動，呆石頭可以變成活石頭。在表面，我保留了它凹

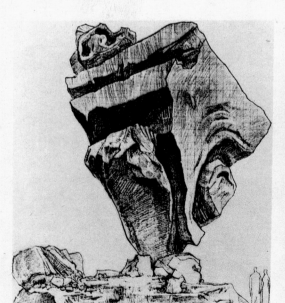

東面立視圖

彫塑擎天門按置現場之平淡景觀

楊英風口述、劉蒼芝撰寫〈叩著一柱擎天門〉《房屋市場月刊》頁111-114，1975.8，台北：房屋市場月刊社

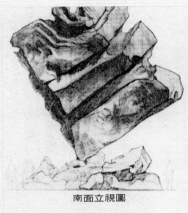
南面立視圖

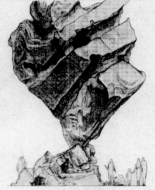
東南面立視圖

北面立視圖

西面立視圖

山的自然粗糙表皮，以顯示石頭本身生命過程的痕跡，這痕跡也代表人工粉飾。

此外，我也在上面鐫刻了簡化的殷商銅器鑄紋，代表部份人為的力量，及中國的氣韻。特別是，這種線條很像石頭經過風吹、雨打、太陽晒的結果；斑剝、腐蝕，給甚調平淡的環境平添幾許奔放與洒脫的情懷。它正是青年人所需要的。

頑石點頭雖然不易，但施以造置並非不可能，一旦恰到好處，點起頭來，說起話來，給人的感動是很大的。

飾花騷的粉牆漆壁。抬頭望它的「怪模怪樣」的眼波，也總有瞥見天空的時候。而天空竟是我們最容易遺忘的自然；隨時可望却從來不望。

總是有些道理吧

當我提出模型及說明時，部分評選人士質疑其感覺為「門」的穩定性，但最後還是獲得有關首長的批准。

事實上，工程的結構是絕對安全穩固的，（內部為鋼架支柱及鋼筋編型，且深入地基），感覺上的不穩定是刻意的，「冒險犯難」的精神在此總可透現一些。再說這種做法別處沒有，也算是一項創造，暗示青年創新，不要墨守成規。

秩序與閒雅

儘管我如何強調這個作為「門」的彫塑的種種必要，但它最大的必要還是來自於它的環境，它的環境需要它，換一個環境，它的存在就失去意義。因此，我的設計不光是一座門，而是整個「門的區域」。

為了使大門區在感覺上居於一個中心的位置，合於「光明正大」，我把森林去掉一部份，闢出另一條球道，於是彫塑恰好就在兩條球道人字形的中心，線的交叉點上。因此，彫塑就成了全域的中心。從各角度都可以看見，與全體環境產生了緊密的關係。所以，這個門，不孤立，而與全體環境呼應。

以彫塑作中心，再畫出一個圓，半個圓之內就作為廣場，圓圈以外輔以放射狀的自然形石片，放射線條以……

國際間近年來美化環境的趨勢，是追求簡樸的魄力，放棄裝飾成為自然的一部份，儘量在找尋「人類歸於天然」的路徑。我未敢言，此彫作能否表現「天人合一」的思想，但是它粗獷高大的存在，總能替我們代言——仰止一些蒼白的壓抑、飽受科技文明污染的壓力，以及替我們敲擊一些偽……

中國庭園重視山水是最大的特色。在此，我用石頭來代替「山」，除了立起的大石頭以外，又安排了許多散置的小自然石，好像是大石頭生下的小石頭，其間種有花草。

中國人素有玩賞石頭之喜好，可以從一類石頭觀看宇宙。故「玉石」「奇石」「雅石」等一系石頭藝術，蔚為中國文化的瑰寶。此乃率，頗能代表中國人千年造化的氣質。現代生活中，中國人漸漸喪失了這種可貴的氣質，因此，我們想藉這大大小小的石頭，來替中國人找回。

楊英風口述、劉蒼芝撰寫〈叩著一柱擎天門〉《房屋市場月刊》頁111-114，1975.8，台北：房屋市場月刊社

114

我從史波肯博覽會回來不久，就被此間強安工程公司委託設計此大門。花了半年，我於今年（七五年）三月三日提出藍圖和模型，經過一番報告和解說，總算獲得主管當局通過，作為藝術工作者，我為此興奮不已。我以為這一座「擎天門」，從此能在臺北市誕生，讓臺北有一個與國際都市互通現代美的消息的據點。

然而，至今，它沒有實現。理由是預算不足。當局的意思是：預算只有這麼多，我打算在這範圍內打算。而我為難極了，因為事先，我根本不知道只有這些預算是做大門的。臨時修改設計，以符合預算，根本不可能，我也不願意，因為有多少環境就應該有多少東西，環境不能縮小，故設計不能刪減，否則設計就沒有意義了。就這樣，近一年的心血白流了。

在上半年會計年度結束前，我曾委婉力陳，懇求當局體諒一個藝術工作人的苦心，以及這件藝術工程的含意，動用特別款項來完成它，因為它畢竟不同於一般性的建設工程。但，碍於規定的程序，或公務的程序，這最後的希望也落了空。

據知，類似的藝術工程，在外國是由設計人編定預算的，而非要求設計人在預定經費中運用，硬把藝術性工程照限定的價格做，不會這樣下去，藝術性工程永遠無法做好，文化的表達就不可能。

叩門永不停止

本來不宜把一件未完成的作品拿來談；但是，說實在的，這件作品與我生活了這麼長的時間，在我的感覺中，它已有了一付完整的血肉，它已在我內心完成。也許有人認為：花那麼大的錢做這個怪東西，沒什麼道理，我無話可說。既然通過了，認為它有某些價值，就不能限它只能用多少經費。當然，文化的表現不是金錢的堆積，但實際最起碼的開銷是必要的。這點景觀的建置，當然

增添不了臺北某些顯著的經濟效益。但是它在文化上、精神上的提昇，却非金錢可以衡量。它不是商品，不能論斤計兩去算那些石頭值多少錢。它的價值在於——一位藝術家的心智尊嚴、一個民族生活美學的表現，以及文化上的使命，文明上的象徵。

這彫作不等於文化，但至少是文化的一個面、一個點，點點滴滴，總能滙成一道巨流，世代相沿，我們的子孫需要有所承接，成為中國人。

文明不只是現實的經濟效益和科技建設，我不相信沒有「文化」可稱之為「文明」，我更不相信沒有文化表現的都市可稱之為文明都市，而我堅信大家終會了解這一點。

所以，我不以為它是「胎死腹中」，它一點沒有死，它仍然在我的心中跳躍，它的跳躍使我站起來繼續去叩門，叩那要擎天的「門」。基於對人類的希望，我知道那門會開，門裏會別有一番天地。

不幸的遭遇

去年（七四年）五月，

彫塑作中心。於是，在這一系列的安排中，幾何圖形加上自然形，有現代的秩序，也有古典的閒雅。

大門以外的地區我並沒有被委託設計，故沒有規劃，不過整體天然環境的特點，我已掌握，並做為「擎天門」設計的依歸。

楊英風口述、劉蒼芝撰寫〈叩著一柱擎天門〉《房屋市場月刊》頁111-114，1975.8，台北：房屋市場月刊社

（資料整理／關秀惠）

◆台北縣板橋市介壽公園規畫案

The lifescape design for the Jie Shou Park in Taipei County (1974 - 1975)

時間、地點：1974-1975、台北板橋

◆背景概述

　　楊英風於 1974 年接受前板橋市長郭政一及介壽公園興建促進委員會之委託，受聘為介壽公園之總設計並負責部份製作。公園部份歷時一年半之施工，於 1975 年 10 月 31 日蔣公八秩晉九誕辰紀念日落成，然當時規畫構想中的「兒童育樂中心」尚未建置（詳見「台北縣兒童育樂中心規畫案」）。

　　在此案中，楊英風秉持現代精神將傳統中國式的庭園加以變化的原則，以木板結構與三角基形為主要元素，計畫設置「朝鳳亭」、「青年育樂表演舞台」、「兒童育樂中心」等設施。（編按）

◆規畫構想

　　介壽公園正門區，面北，是全公園的中樞地帶，蔣公全身銅像，巍巍然聳立於此，形同導引方向指示迷途的燈塔。因面對五叉路口，各方馬路可以銅像為中心，成為幅射狀的交通網。

基地配置圖

基地配置圖

　　本區主要為恭祝並紀念蔣公壽辰特區，美化的重點在於壯麗、莊嚴、大方、高雅，期能對蔣公豐功偉業、為國辛勞表達深摯的敬愛。

　　蔣公銅像背後是不明顯的公園內區進口，如是可以兼做銅像的背景，並使此區保持完整的氣氛。

　　……

　　「朝鳳亭」，又名彭祖活動中心，以安祥寧靜的姿態棲息在公園南端。是阿公阿婆們悠遊聚會的小「行館」。

　　「老吾老以及人之老」，是我國傳統的倫理美德，何況，沒有先長前輩的篳路襤褸，慘淡經營，那有今天？所以，「朝鳳亭」的構思是規畫中的重點，也是整個公園的特色。也許大家會說：這不像「亭」嘛！

　　是的，它不像我們經常看到的古色古香的大紅柱子琉璃瓦的「亭」，它不是我們傳統裡所熟悉的「亭」。然而，它卻是我們現代生活裡的「亭」。讓我們把眼睛四處望一望，可以看到電線桿、柏油馬路、汽車，高大方方的水泥房子，穿牛仔裝的少年少女……對嗎？我們

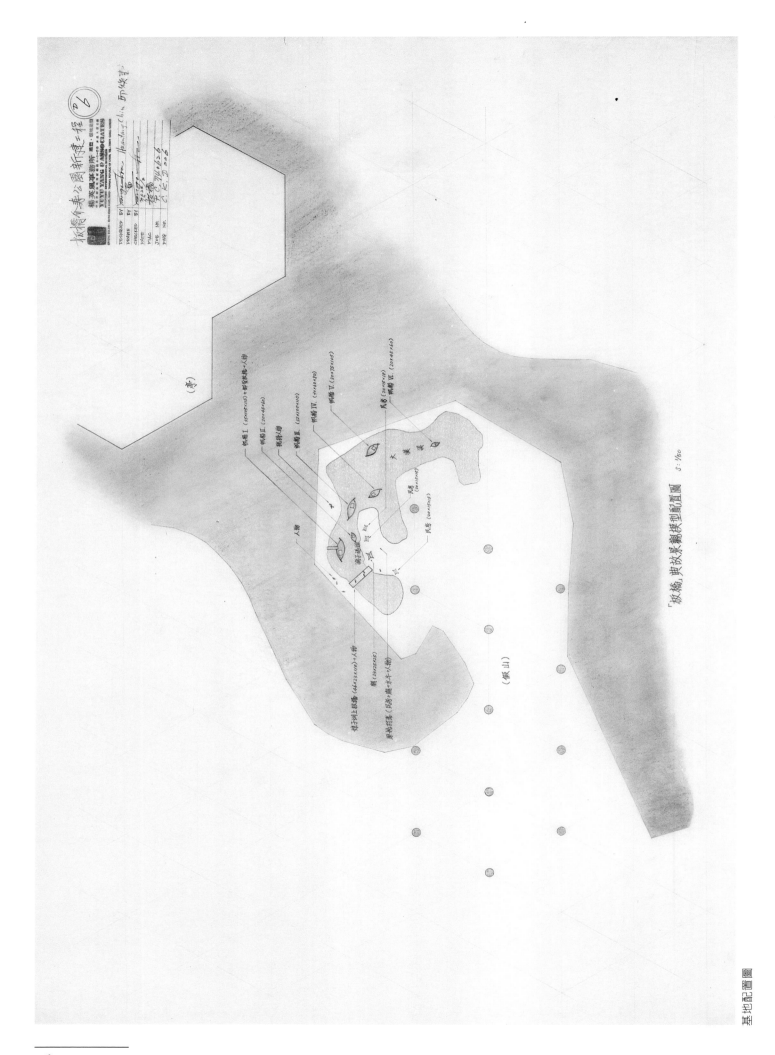

基地配置圖

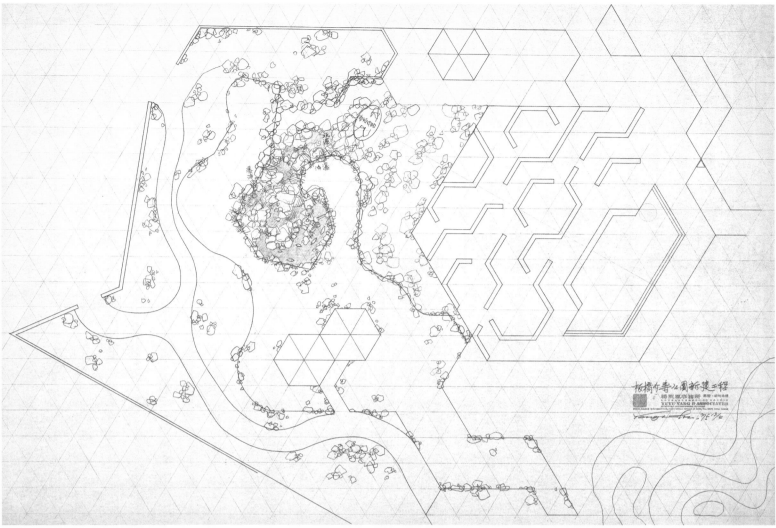

基地配置圖

是生活在二十世紀七十年代，不是清朝或任何一朝的古代。我們新造的「亭」要配合我們的時代和我們的環境，要看起來跟我們的住屋差不多。穿牛仔褲的孩子們、鋼筋水泥房子、汽車馬路，跟「亭」連串起來，才不會覺得亭子很特別、很突出，很「古老」。

　　……

　　所以，我們還是回來造自己所「發明」的亭最重要，這個亭將來可以代替我們向子孫述說我們這個時代的特色。

　　不只是「朝鳳亭」，這個公園裡所有的亭台，都本著這個宗旨設計建造的。

　　「朝鳳亭」嚴格說來，應該是一棟有亭子感覺的房屋，供高齡長老們從事休閒活動。它身邊被水池環繞，減少些許外界的干擾，保持清靜祥和的氣氛。

　　「朝鳳亭」特別安排在「兒童育樂中心」旁邊（兒童育樂中心還未開始建置）。預備將來可以讓阿公阿婆們看到孩子們天真活潑的嬉戲，使心境「還老返童」。

　　……

　　因此介壽公園為青年朋友備置了一個剛柔並濟的活動區：有育樂表演舞台、山洞假山、循環水池、畫廊、亭台等。「有戲看戲，沒戲聊天，獨樂不如共樂」是育樂舞台區的特色。

　　舞台及觀眾座位區差不多佔據了三角形公園的中心位置，因全係露天，所以舞台只能做簡單的鋼筋水泥結構體，沒有任何裝修，可供簡單的表演康樂活動。觀眾座位的安排比較有變化，舞台上有節目時，可以全朝舞台方向看表演，沒有，則三朋四友可以面對面坐下聊天，自成一個小天地。……

朝風亭透視圖（根據模型畫的圖）

楊英風事務所 雕塑·環境造型
YUYU YANG & ASSOCIATES
SCULPTURE·ENVIRONMENTAL BUILDER
CRYSTAL BUILDING 05-5-6 HSINYI ROAD, TAIPEI (TAIWAN) REPUBLIC OF CHINA TEL: TEMEN CABLE: UUYANG

介壽公園碑座修改圖 Yang Lin '76 3/10

展開圖 立面圖

平面圖

S：1/200
cm

規畫設計圖

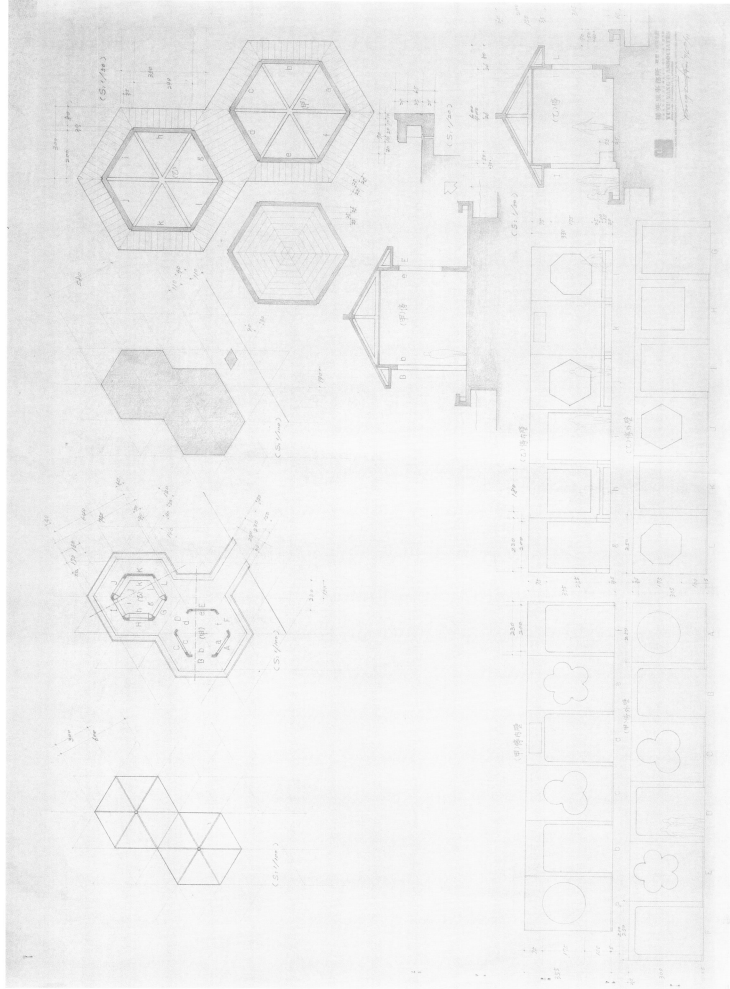

幾乎所有與眾人共樂的活動，都可以在此得到極致的發揮，並且最重要者，是增進人與人之間的情誼和關係。除了人的交融外，還有與「自然」神會，因為旁邊就是一幅美好的人造「自然」景緻。

公園地勢極為平坦缺少變化，現在，堆了一個「假山」在觀眾座位旁邊，就好像給大地一些剛強的力量。一千多噸大屯山石頭，疏密不均的從假山一直堆疊下來，到水池，到草地。

假山的結構，清楚暴露，可看見橫跨的石樑、貼附的石片，顯現人工的痕跡。

所有石塊堆疊的力量，集中於擎起「毋忘在莒」的金色大理石鐫刻字樣及其含意。這四個字是從金門蔣公手書的「毋忘在莒」拓印下來的，在介壽公園豎起一股不屈不撓莊敬自強的力量。

為了配合「毋忘在莒」的戰鬥精神與意義，這座「假山」石塊的堆疊非比尋常假山，而是大大小小的石塊緊密地排列在一起，象徵軍民的團結一體，築成一道無敵不克的「堡壘」，裡面也有四通八達的石洞，像地下的防禦公事。因此，並不是純粹遊樂性的假山，而是一座「精神堡壘」，放射堅定強大的力量，成為青年人立志競業心理上的標竿，也是整個公園頂天立地，浩氣長存的剛健骨架，給所有環境建立凜然不可侵犯的氣魄。

當然，另一方面，孩童可以其中穿梭嬉戲，把它當作捉迷藏的山洞、探險登高的山壁，也未嘗不可。

中國的景園，有「山」一定要有「水」，山水相合，剛柔並蓄，才是完整的自然。在這裡，我們有多量的水來潤澤大地。水，從假山潺潺流下，成為瀑布，好似一股活生生的氣息在石塊之間運轉。水花四處飛濺，把柔媚點滴灑向人群。水，又在半自然半幾何圖形的池子裡循環流動，如江河之伴山崖，幾塊落石又停駐在「江」邊，只缺一垂釣老翁，就成一幅絕美的山水畫。

水中還停立著兩座相連並的亭台，名為「自由」、「民主」，呈規則六角形，與「朝鳳亭」一同蓋法，把古典亭台欄杆部份變成圍繞的坐板（水泥製），或立或坐，都便於「樂山，樂水」的觀覽。

亭台的窗戶，每一面各有形狀：正方形、六角形、梅花形、扇形、圓形等，看進去或看出去重疊或不重疊，景觀都各有變化，這是我國庭園中「月門」的現代運用。

此外，這種窗形的變化，可以暗中灌輸給孩子們最基礎的造型概念。

……

本地係多雨潮濕，故建置多附有避雨的機能，如亭臺、山洞，便於下雨時的活動。

舞台的後面頂部有較寬的邊簷，除了避雨之外，該處可以作為室外的畫廊，展示孩童們、學生們的美術或其他方面的作品。如果能把板橋的地方文物，民俗古董，文獻圖片資料，書畫記載等，加以整理，定期在此處展示，乃是促進板橋珍視地方文化，提高精神生活最有力的途徑。板橋古來為文化重鎮，中外皆知，如今若能重振昔日之「文風」，發展為文化觀光勝地指日可待，這份光榮亦是指日可盼的。具有同樣功能的地方還設一處較完整的室內畫廊（文化走廊）屋頂有自然採光的圓洞，上罩以透明的壓克力玻璃圓罩，白天外邊的光透下來，夜晚室內的光透出去。

……

靠山崖呀傍水灣

板橋一過到船家

269

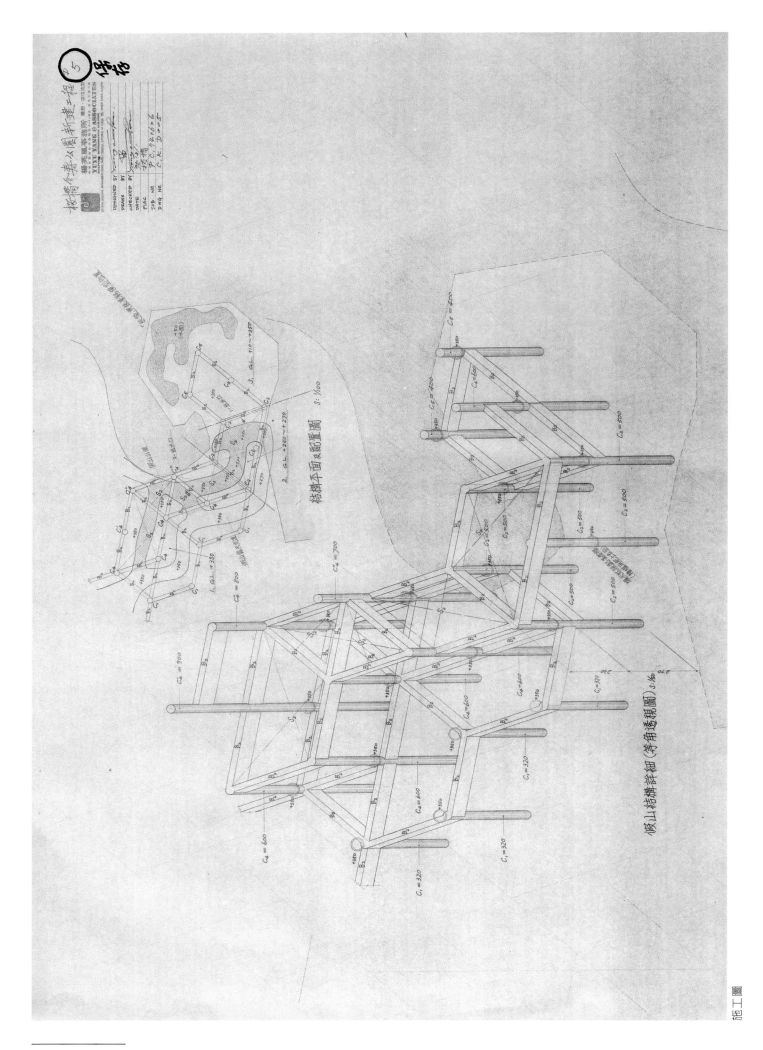

結構平面及配置圖 S:1/100

假山結構詳細(等角透視圖) S:1/60

施工圖

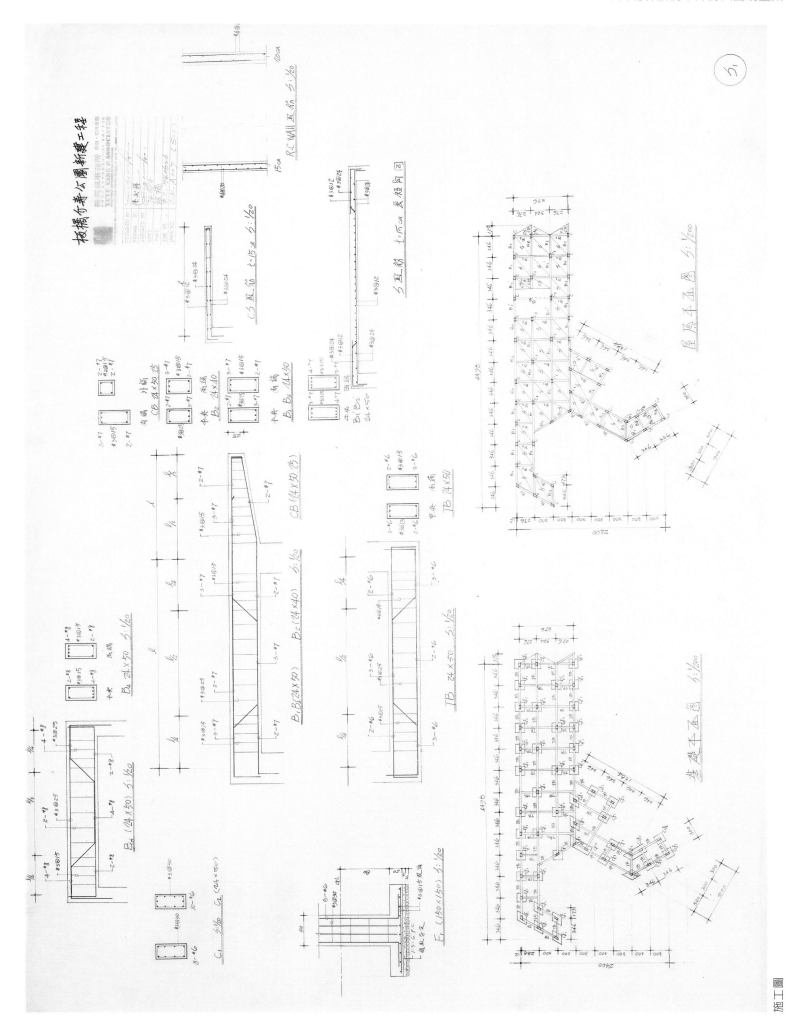

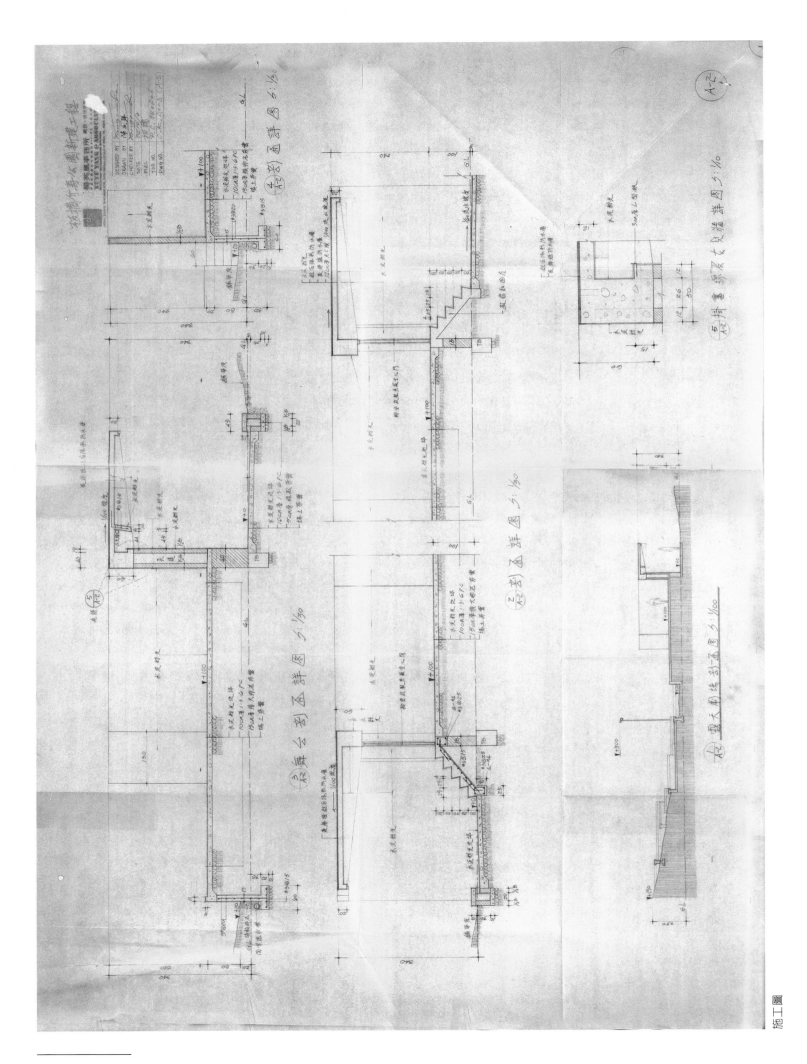

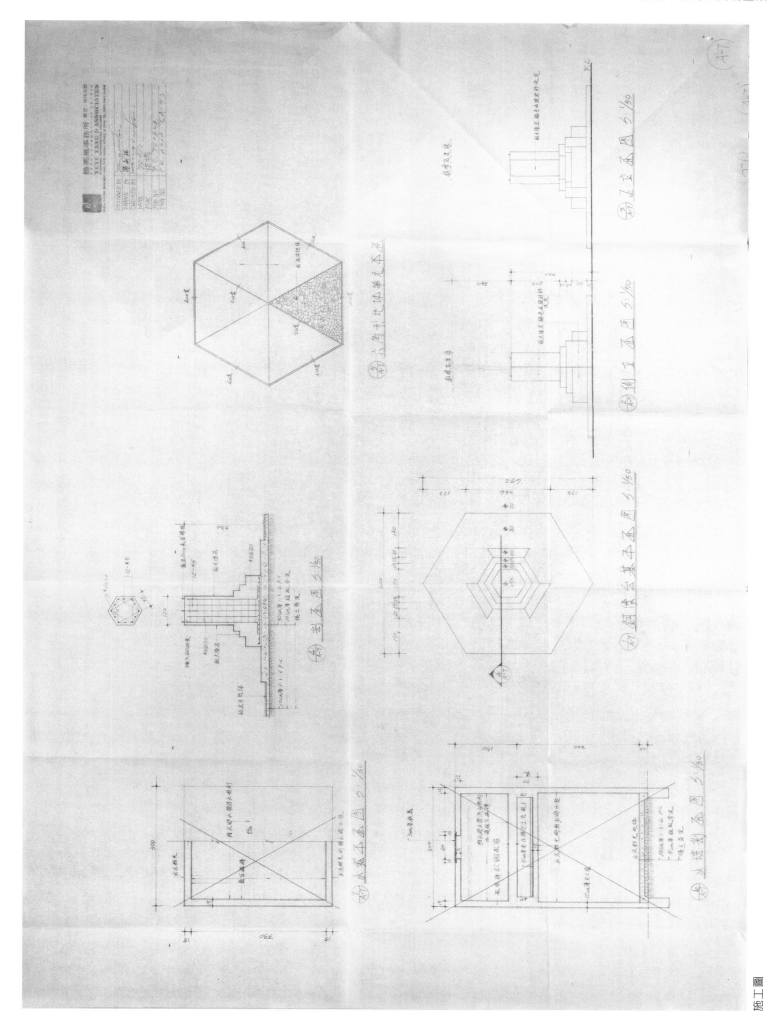

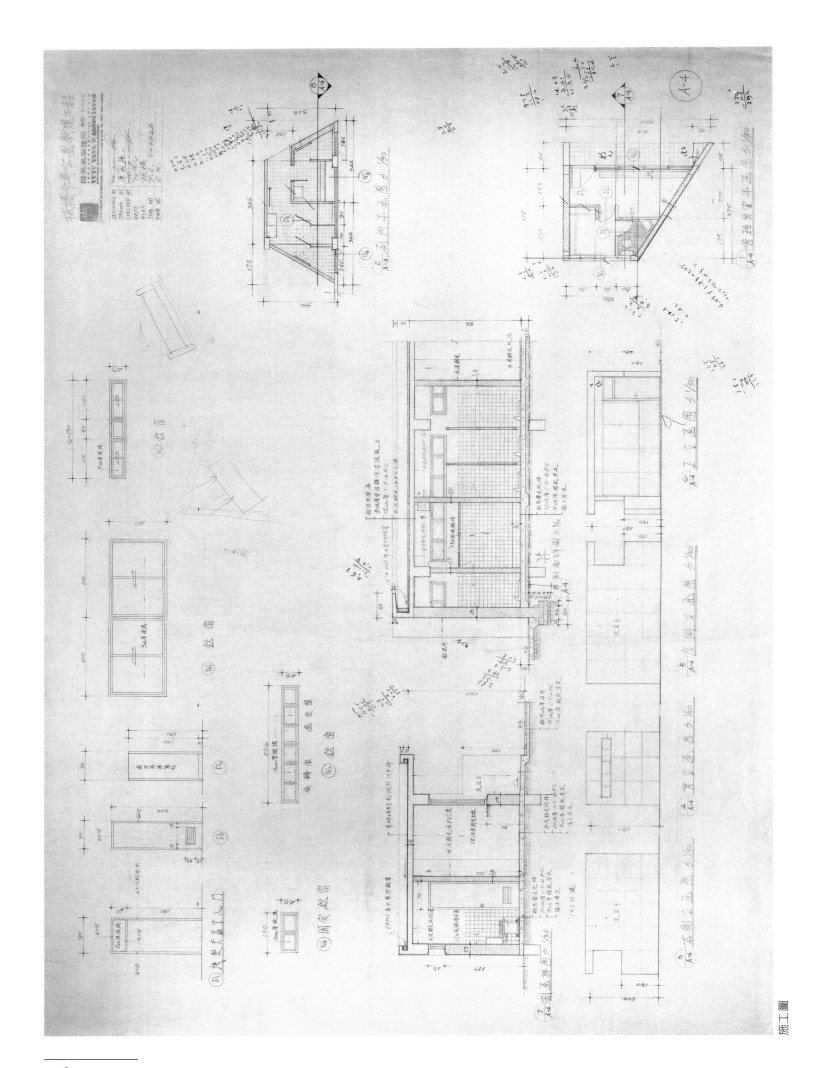

施工圖

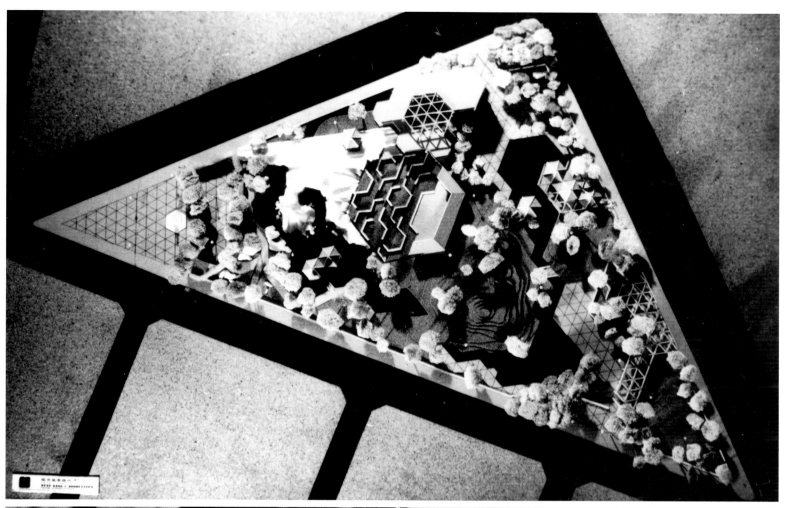

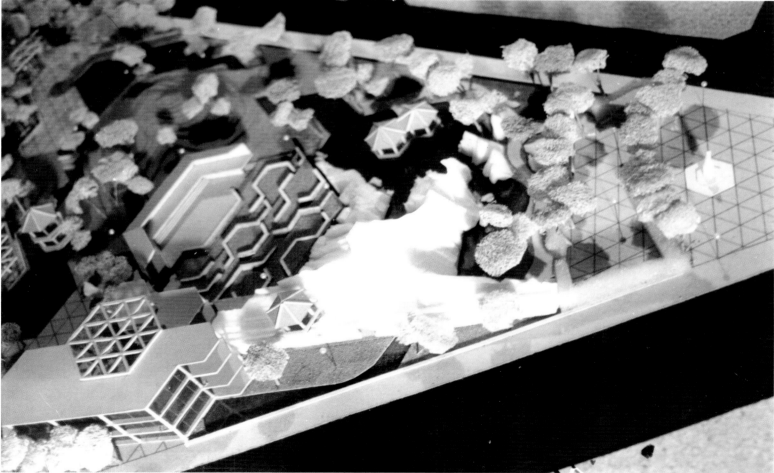

模型照片

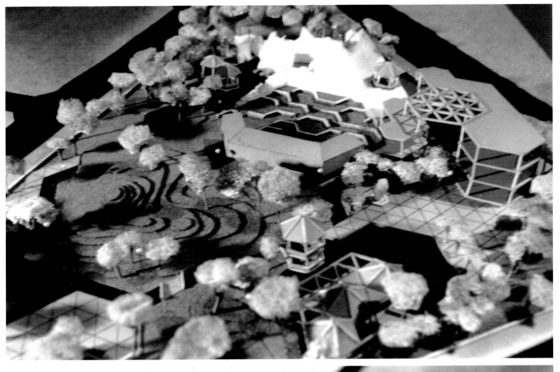

模型照片

　　假山的一角，是二百五十年前的滄海，也是古早的板橋。陶藝家邱煥堂，用手指與泥土捏出「板橋」的故事。

　　清康熙六十年起，大陸閩南一帶同胞，搭帆船橫渡台灣海峽，駛入淡水河、大漢溪、來到板橋披荊斬棘，開始了墾殖拓荒的艱苦歲月。古來板橋被淡水河、新店溪、大漢溪環繞貫穿，可謂係由河水沖積而成的沙質半島平原，對外交通主要是水運，當然一遇暴雨水漲，就成了水鄉澤國。因此「水」與「船」是彼時環境的特質。雖然時而水多為患，但就是靠著有「水」為交通線道，才帶來了先民的開發。為了記取這一段「航海」「航河」的開發歷程，我們新描繪了當時的水上人家與其地理景態的關係。邱煥堂先生用陶土把這番景態塑燒具現。於是您可以看到七隻大小帆船及篷船，或成雙、或落單的靠山崖、傍水灣。人、擺渡者，也許就一家老小的在船上渡過一生。

　　……

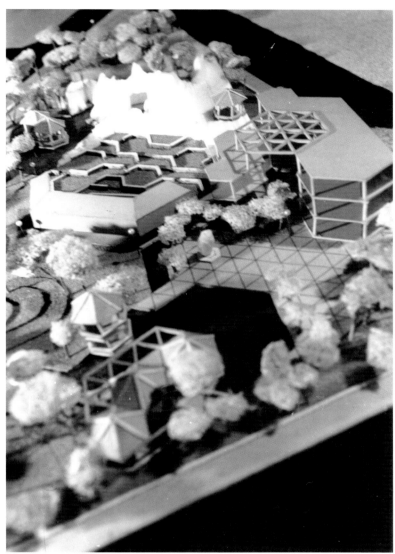

模型照片

據文獻考證，板橋現在的接雲寺廣場前、柏壽網球場邊一條小溪川，就是當年「板橋」遺跡。其實板橋的構造很簡單，用木柱交叉做橋墩、架二支長木做橋身，舖上木板即成。

根據板橋這樣的源流考，邱先生同時也做了一個陶製的「板橋」跨在水灣上，跟帆船人家連成一幅素簡寧雅的「小橋、流水、人家」。

……

設計上，全域各種建置都統一在「木板結構」與「三角基形」之中，但，係不知不覺的，否則就變成了營地。

板橋由於有了上面那個源流，我覺得「木板」是跟板橋有關的東西，故用板狀結構體做成各種建置物，造成地方統一的特色。您留心點就看得出來，從亭台到舞台，到觀眾席，看不見一根柱子、全是板狀的結構體、互相支撐依持。所有的水泥板都是素素淨淨的，不裝修飾什麼，呈現坦白甚至笨拙的本質。板結構體另一機能是可以造成隱隱約約的遮掩，使景觀饒有變化，不致一目了然。是我國造園基本原則「山窮水盡疑無路，柳暗花明又一村」的現代式運用，使有限的空間作無限的擴大。

公園大環境本身就是一個大三角形，為了與大環境調和，抓住大環境的特色，故採正三角形做為建置物的基本造型單元。如亭台，是正六角形體（為六個正三角形合成）舞台，剛好是正六角形的一半。此外，所有動向轉角或六十度或一百二十度，比通常九十度的要活潑柔和有變化。

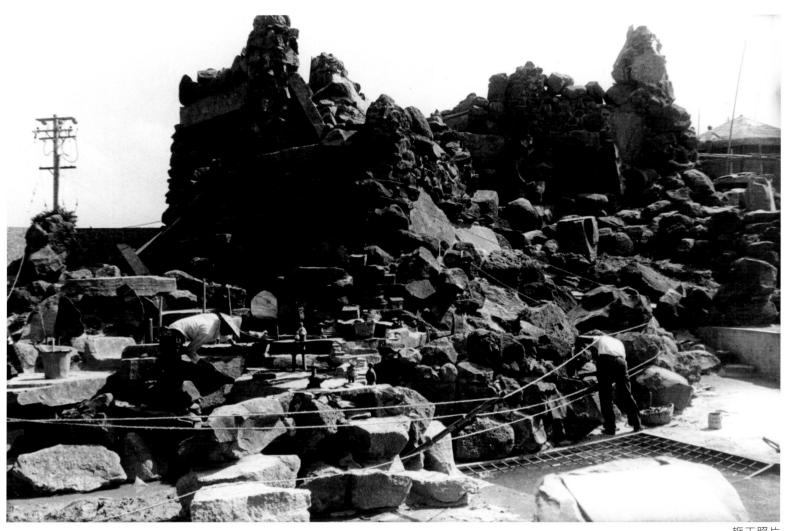

<div align="right">施工照片</div>

　　以上的原則，使建築物具有共通的性格，表現一種秩序，不各自發展、獨行其是。所謂現代化的本質乃是：單純的應用、無窮的變化。

　　環境是提供教育最重要的場所，人們在簡單、純樸、秩序中潛移默化是塑造人格最自然的途徑。（以上節錄自楊英風〈板橋新天地〉《板橋新天地》1975.10.25，台北。）

◆相關報導（含自述）

- 楊英風〈板橋新天地〉《板橋新天地》1975.10.25，台北（另載於《中國美術設計協會會刊》第 4 期，1975.10，台北：中國美術設計協會）。
- 王廣滇〈小橋流水　亭台樓閣　雙手萬能　巧奪天工　藝術家楊英風和陶藝聖手邱煥堂合作完成一座極富鄉土氣息的板橋介壽公園〉《聯合報》1975.11.13，台北：聯合報社。
- 江聲〈曬黑了的藝術家：楊英風〉《雄獅美術》第 58 期，頁 92-105，1975.12.1，台北：雄獅美術月刊社。
- 楊英風口述、劉蒼芝撰寫〈頂著陽光遊戲──光復國小及板橋公園的遊戲空間〉《房屋市場月刊》第 32 期，頁 92-96，1976.3.5，台北：房屋市場月刊社。

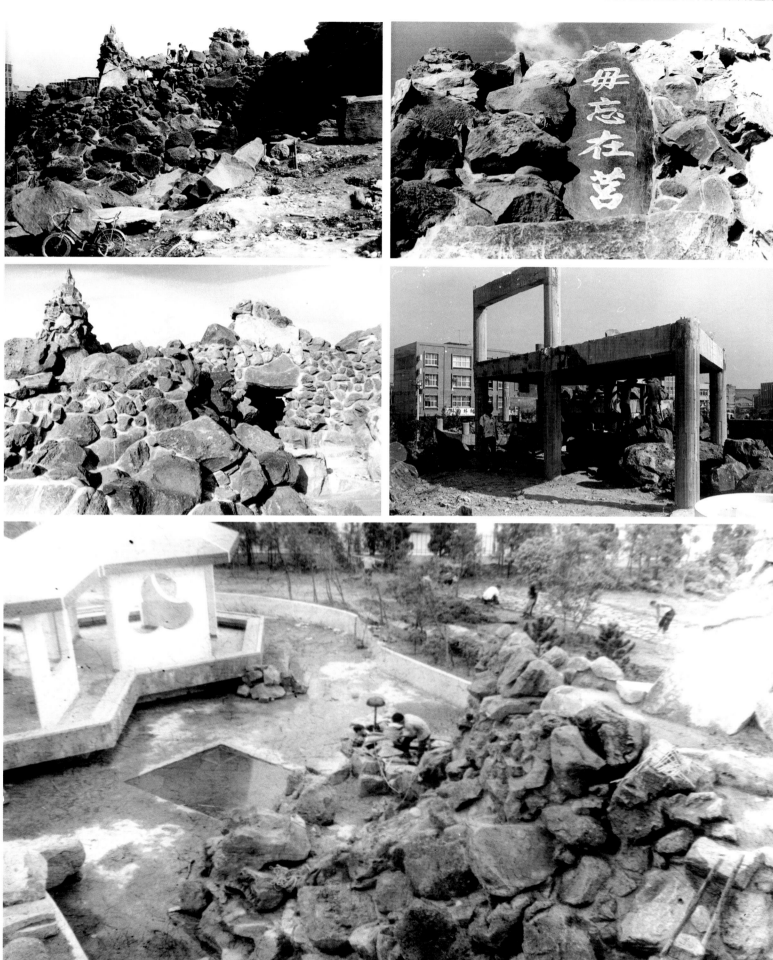

施工照片

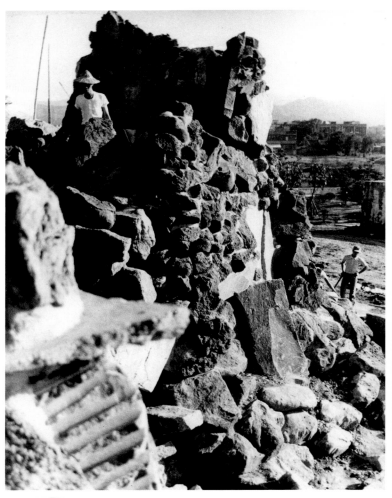

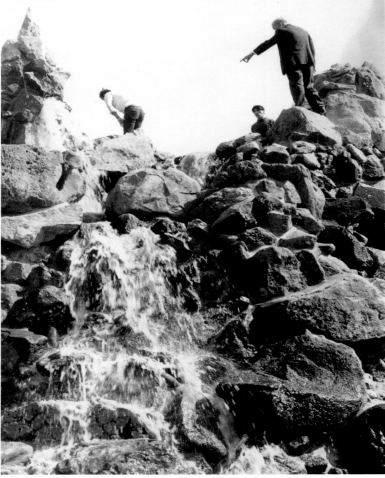

施工照片

「板橋」地名由來紀念彫塑

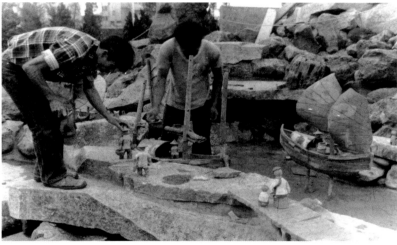

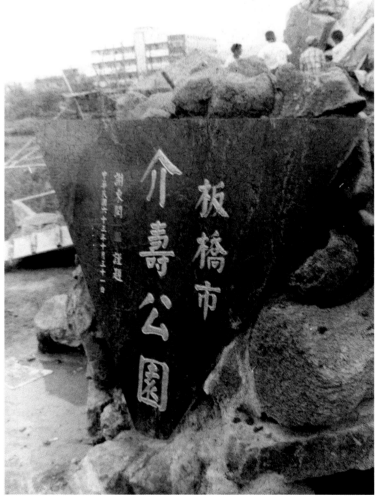

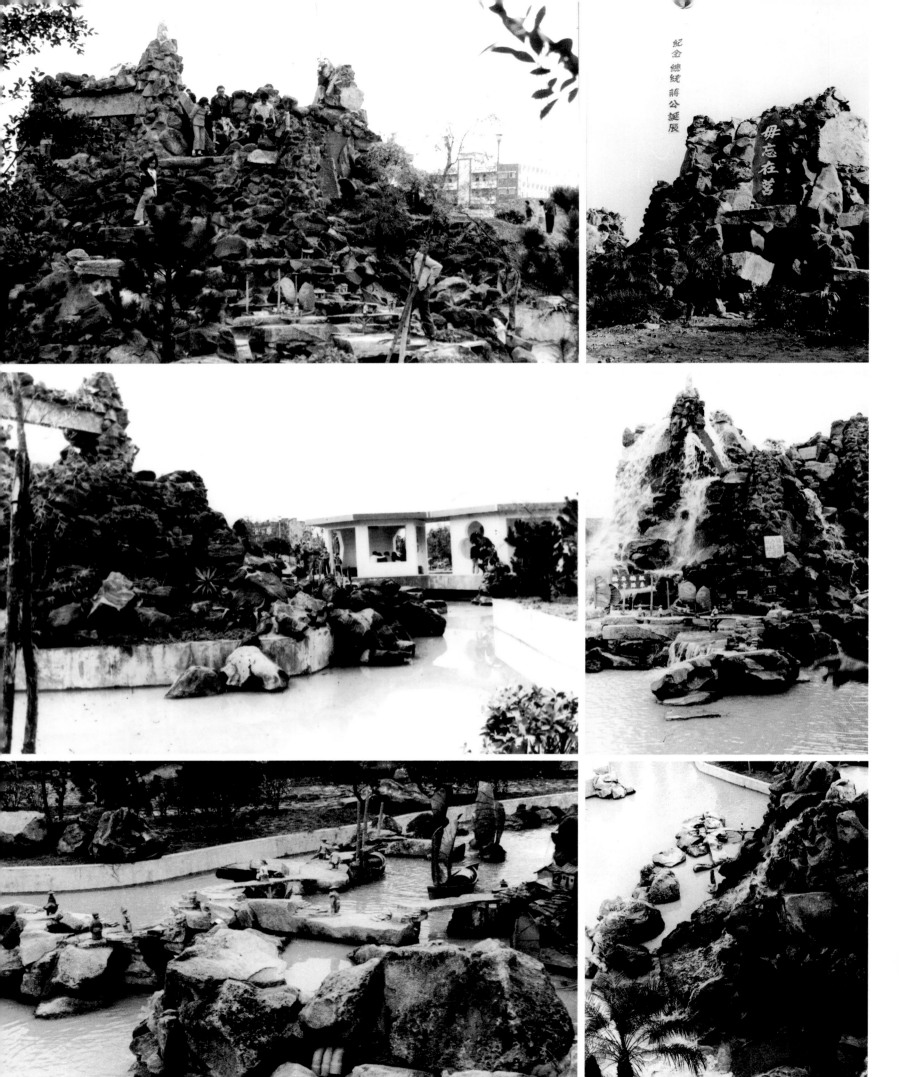

紀念 總統 蔣公誕展

毋忘在莒

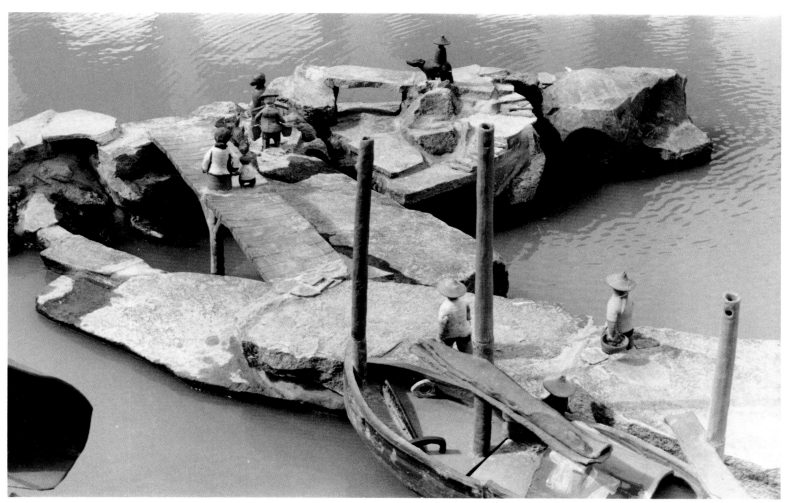

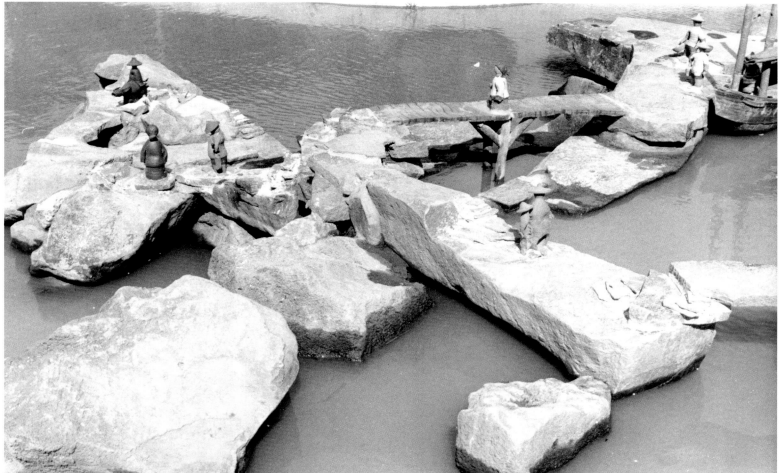

完成影像（水上人家景象為邱煥堂所作）

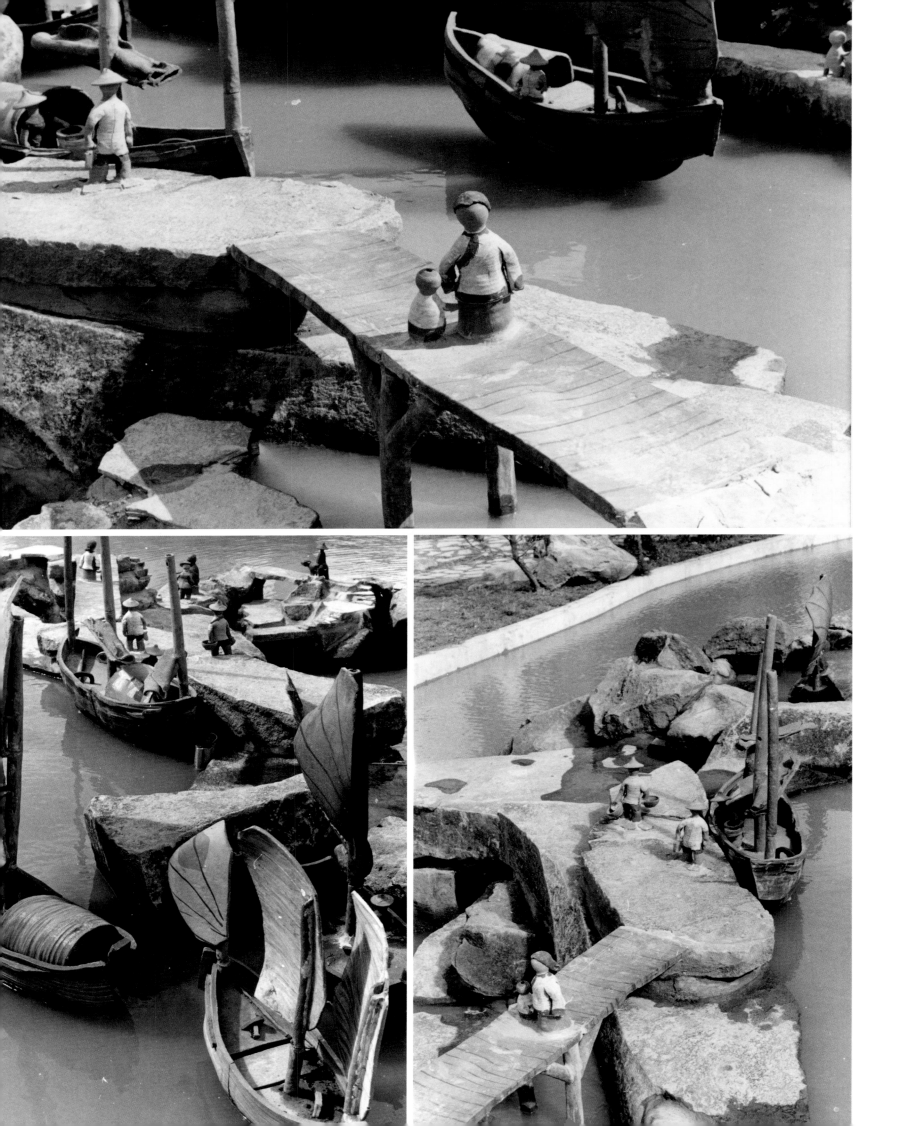

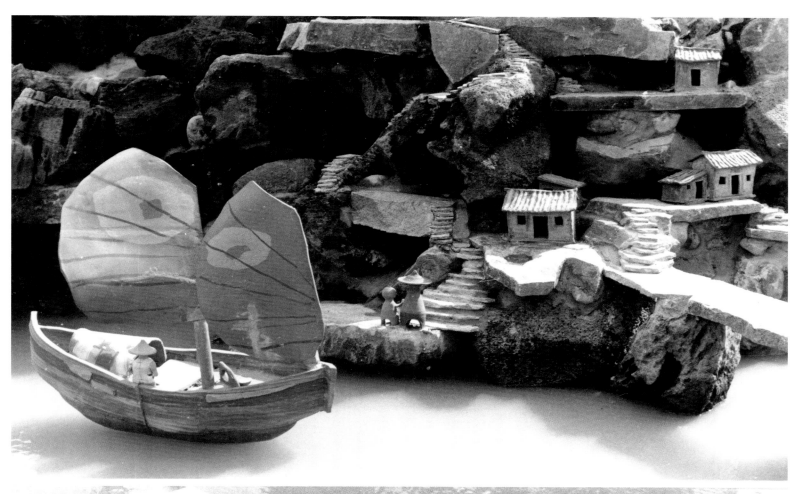

完成影像（水上人家景象為邱煥堂所作）

完成影像

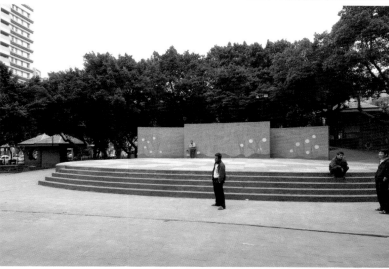

公園現況（2007，龐元鴻攝）

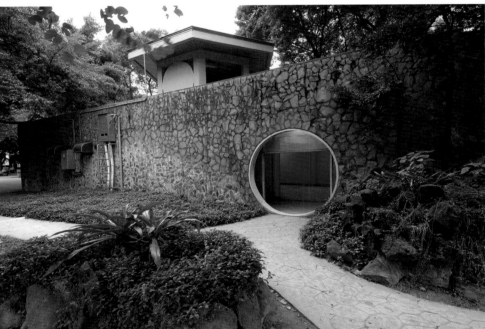

公園現況（2007，龐元鴻攝）

1975.5.7　台北縣板橋市長郭政——楊英風雕塑環境造型股份有限公司

1975.7.2　楊英風—台北縣板橋市公所

1975.7.8　台北縣板橋市長郭政一——楊英風雕塑環境造型股份有限公司

1975.8.14　台北縣板橋市長郭政一——楊英風雕塑環境造型股份有限公司

1975.8.25　楊英風事務所—台北縣板橋市公所

1975.8.30　台北縣板橋市長郭政——楊英風雕塑環境造型股份有限公司

1976.1.12　介壽公園假山疊石崇恕亭及假山洞驗收紀錄

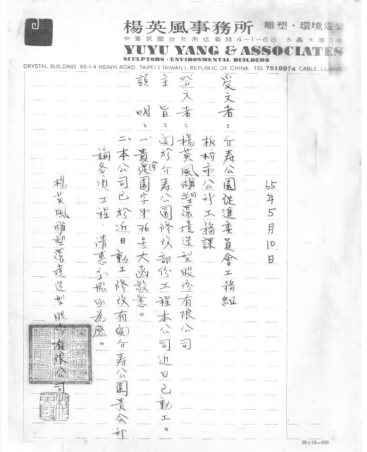

1976.2.26 台北縣板橋市介壽公園促進委員會主任委員郭政——
楊英風雕塑環境造型股份有限公司

1976.5.10 楊英風雕塑環境造型股份有限公司
——介壽公園促進委員會公務組

1978.1.20 台北縣板橋市長郭政——楊英風雕塑環境造型股份有限公司

原追繳事項：

<div style="text-align:right">申復案</div>

（課員張　撰）

（一）介壽公園綠化工程合約影印本未見檢送。

申復：檢送合約影印本一份請准予免追繳。

（二）應請補送開工日期及監工日報表憑核。

申復：檢送板僑公園綠化工程開工報告表影印本一份至點

六百報表因監工人員林技士輝煌於六十五年八月間因病死亡已無法找到監工日報表。請准予免追繳。

原查詢事項（一）既經核准延期至九月底止的逾期一三天依契約規定應計處逾期損失已之六八之應請�...

板橋市公所

為追繳：

申復：茲附送介壽公園循環水池天然石景觀佈置工程第

一期工程合約影印本一份請准予依合約第五條第

六項完工期限全部工程限期開工之日起　工作天完

凡遇不能工作之日經甲方所派工程師之同意得免

計工作日以該業於完工驗收結算其時即監工人員已

視其未有逾期完工。請准予免追繳。

商號：楊英風雕塑環境造型股份有限公司

地址：台北信義路四段　之68號

　　葉偉琴：雙雄有限公司　負責人：朱川泰　信...　王藍書憲

六六、九、五〇〇〇

工程逾期追繳申復案

板橋市公所

板橋市公所

工程逾期追繳申複案

工程逾期追繳申複案

聯合報

版空航外國

UNITED DAILY NEWS
OVERSEAS EDITION

發行人 王惕吾

【國內版總號第八七八三號】
第四二九九號
（今日兩大張）

每份每月航寄：歐美非洲地區美金四元二角
亞澳地區美金二元四角

內政部登記證台版報字第0七五號
中華郵政台字第五九四號
登記認為第二類新聞紙類

社址：中華民國台北市
忠孝東路四段五五五號

555, Chung-Hsiao E. Road, Sec. 4
TAIPEI TAIWAN
REPUBLIC OF CHINA

P.O. BOX 43-43 CABLE UNIDAILY

小橋流水·亭台樓閣
雙手萬能·巧奪天工

藝術家楊英風和陶藝聖手邱煥堂
合作完成一座極富鄉土氣息的板橋介壽公園

文化古城之一的板橋，最近完成了一座極富鄉土氣息的公園。藝術家楊英風教授，在主持規劃這座公園時，將它當作一個拓荒者，用其單純的心智去搓揉他的陶土，並用剛健粗糙的一件藝術品去雕塑。陶藝家邱煥堂則在這座公園的一角，用手指與泥土，捏出他的一景一物。

〔本報記者：王廣滇〕

板橋介壽公園內邱煥堂教授所塑製的陶器。

王廣滇〈小橋流水 亭台樓閣 雙手萬能 巧奪天工 藝術家楊英風和陶藝聖手邱煥堂 合作完成一座極富鄉土氣息的板橋介壽公園〉《聯合報》1975.11.13，台北：聯合報社

板橋新天地

楊英風

過去，夕陽下的省悟；記取先民移風易俗發揚文化的遺澤

現在，日當中的勵行；追隨蔣公經世濟民自由民主的理想

未來，晨曦裏的盼望；創造吾人愛美樂智新速實簡的生活

六十四年十月卅一日，是蔣公八秩晉九誕辰紀念日，也是板橋市介壽公園，經過一年半施工，終於落成的日子。是二十萬市民，向世紀的偉人致敬的一份感恩獻禮，也是我一個藝術工作者，藉著公園的設計，表達由衷景仰的心聲。從過去，到現在，以至於未來，介壽公園將承接時代的付託，為開闢板橋的新天地，邁出美好的第一步。

大哉蔣公民無能名

介壽公園正門區，面北，是全公園的中樞地帶，蔣公全身銅像，巍巍然聳立於此，形同導引方向指示迷途的灯塔。因面對五叉路口，各方馬路可以銅像為中心，成為輻射狀的交通網。

本區主要為恭祝並紀念　將公壽辰特區，美化的重點在於壯麗、莊嚴、大方、高雅，期能對　蔣公豐功偉業，為國辛勞表達深摯的敬愛。

蔣公銅像背後是不明顯的公園內區進口，如是可以兼做銅像的背景，並使此區保持完整的氣氛。

阿公阿婆悠哉遊哉

當清晨第一縷陽光輕拂大地，長長的投影，繫自阿公阿婆一雙雙結滿厚繭的脚，緩緩移動在公園露濕的草地上。他們為這片泥土流血流汗，看它由滄海變桑田。子孫們一代代長大，給板橋帶來繁榮。

現在，他們可以仰起頭，對那唯一不變的太陽說：我們沒有白白顯苦！

●　●　●

「朝鳳亭」，又名彭祖活動中心，以安祥寧靜的姿態棲息在公園南端。是阿公阿婆們悠遊聚會的小「行館」。

老吾老以及人之老，是我國傳統的倫理美德，何況，沒有先長前輩的篳路藍縷，慘淡經營，那有今天，所以，「朝鳳亭」的構思是規劃中的重點，也是整個公園的特色。

也許大家會說：這不像「亭」嘛！

是的，它不像我們經常看到的古色古香的大紅柱子琉璃瓦

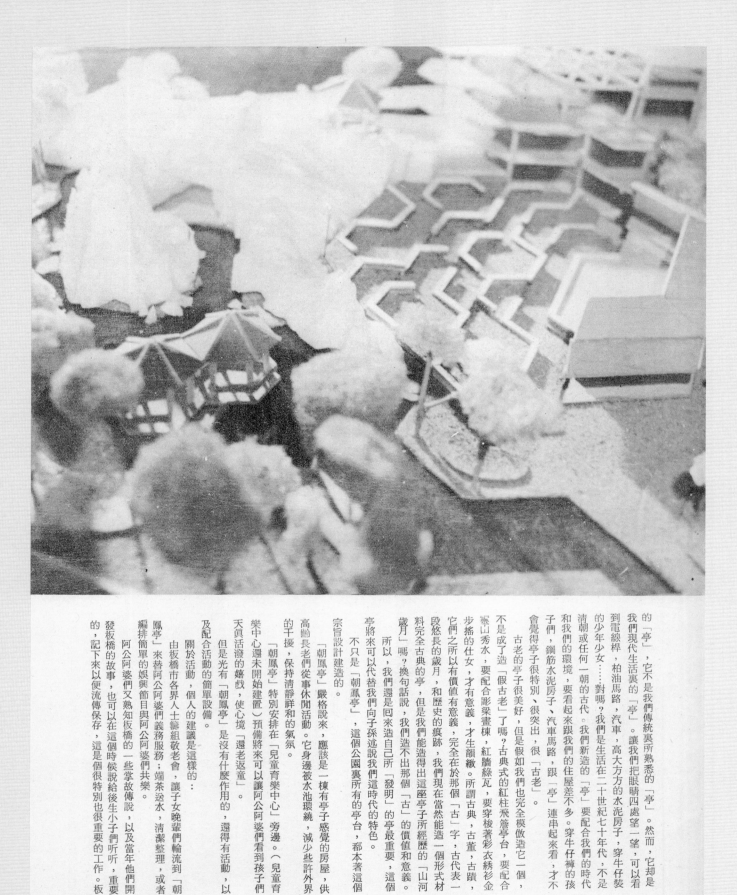

的「亭」，它不是我們傳統裏所熟悉的「亭」。然而，它却是我們現代生活裏的「亭」。讓我們把眼睛四處望一望，可以看到電線桿，柏油馬路，汽車，高大方方的水泥房子，穿牛仔裝的少年少女……對嗎？我們是生活在二十世紀七十年代，不是清朝或任何一朝的古代。我們新造的「亭」要配合我們的時代和我們的環境，要看起來跟我們的住屋差不多。穿牛仔褲的孩子們，鋼筋水泥房子、汽車馬路，跟「亭」連串起來看，才不會覺得亭子很特別、很突出，很「古老」。

古老的亭子很美好，但是假如我們也完全模倣造它一個，不是成了造「假古老」了嗎？古典式的紅柱飛簷亭台，要配合「疊山秀水」，要配合彫梁畫棟，紅牆綠瓦，要穿梭著彩衣繡衫金步搖的仕女，才有意義，才生韻緻。所謂古典，古董，古蹟，它們之所以有價值有意義，完全在於那個「古」字，古代表一段悠長的歲月，和歷史的痕跡，我們現在當然能造出這座亭子所經歷的「山河歲月」嗎？換句話說，我們造不出那個「古」的價值和意義。所以，我們還是囘來造自己所「發明」的，這個時代的亭最重要，這個亭將來可以代替我們向子孫述說我們這時代的特色。

不只是「朝鳳亭」，這個公園裏所有的亭台，都本著這個宗旨設計建造的。

「朝鳳亭」嚴格說來，應該是一棟有亭子感覺的房屋，供高齡長老們從事休閒活動。它身邊被水池環繞，減少些許外界的干擾，保持清靜祥和的氣氛。

「朝鳳亭」特別安排在「兒童育樂中心」旁邊。（兒童育樂中心還未開始建置）預備將來可以讓阿公阿婆們看到孩子們天真活潑的嬉戲，使心境「還老返童」。

但是光有「朝鳳亭」是沒有什麼作用的，還得有活動，以及配合活動的簡單設備。

關於活動，個人的建議是這樣的：

由板橋市各界人士籌組敬老會，讓子女晚輩們輪流到「朝鳳亭」來替阿公阿婆們義務服務；端茶送水，清潔整理，或者編排簡單的娛興節目與阿公阿婆們共樂。

阿公阿婆們又熟知板橋的一些掌故傳說，以及當年他們開發板橋的故事，也可以在這個時候說給後生小子們听听，重要的，記下來以便流傳保存，這是個很特別也很重要的工作。板

楊英風〈板橋新天地〉《中國美術設計協會會刊》第 4 期，1975.10，台北：中國美術設計協會

橋是個有歷史淵源的文化古城，在現代城市開發中，無數寶貴的文物（如林家花園）風俗悉遭破壞散失，實乃國家社會文化上重大損失。藉此機會由長老先輩們記憶之所及，拾碎填補，雖是街頭巷議，亦不無其承先啓後的價值。而且地方掌故，民情風俗由阿公阿婆娓娓道來，亦不忘家世源流，孩子們更可以直接領受教誨，追本溯源，倍增真實感，比讀文獻資料又不知添加了多少情趣。

做一個真正有「根」的現代板橋人。在這種相處關係上，現今時髦的「代溝」「代膺」問題，想必會減至最低程度。

此外，阿公阿婆們自己可以從事：琴、棋、書、畫等活動，或研究打拳健身等養生之道。晨曦或黃昏時，在緩坡起伏的草地上，散散步，哼哼老調。給公園帶來一份成熟、充實、安祥的美。

總之，「朝鳳亭」的美好，是在於它未來可產生的活動，在於阿公阿婆能充分應用它，而不只是讓人在其中打打瞌睡、聊聊天。我相信，生長於如此文化古城的板橋阿公阿婆們，有足夠的智慧為自己在這兒安排一個悠哉游哉的境界。

● ● ●

青年男女龍騰虎躍

「青年創造時代，時代考驗青年」，毫無疑問的，青年如日中天，光芒四射，是人生舞台上的主角。然而，有時候有些又會無端的茫然四顧，對前途，對事業，對愛情，何去何從？一不留神，又會藉著這種茫然軟弱下去。有時候他們幹勁十足，橫衝直闖，一言不和拼個你死我活，急燥浮誇，有始無終。總之，這些都是常情常態，必然的過程，如何讓他們在一個健康的環境中調息，一切便不成問題。

因此介壽公園為青年朋友備置了一個剛柔並濟的活動區；有育樂表演舞台，山洞假山，循環水池，畫廊，亭台等。

「有戲看戲，沒戲聊天，獨樂不如共樂」是育樂舞台區的特色。

舞台及觀衆座位區差不多佔據了三角形公園的中心位置，因全係露天，所以舞台只能做簡單的鋼筋水泥結構體，沒有任何裝修，可供簡單的表演康樂活動。觀衆座位的安排比較有變化，舞台上有節目時，可以全朝舞台方向看表演，沒有，則三

朋四友可以面對面坐下聊天，自成一個小天地。當然這個地區任何年齡的人都可以使用，如果從小弟小妹，青年男女到阿公阿婆，都定期輪流在這兒舉行表演，像唱地方小調，拉弦琴，放音樂，跳土風舞，演話劇、電影，舉辦各種競賽，頒獎。這裏將是逢年過節，民間舉辦各種遊藝活動；如舞龍舞獅，花燈展，燈謎大會，戲曲演唱，舞蹈雜技等等，使民俗慶典得以發揚保留，為板橋的地方文化，豎立一新風格新秩序。

幾乎所有與衆人共樂的活動，都可以在此得到極致的發揮，並且最重要者，是增進人與人之間的情誼和關係。除了人的交融外，還有與「自然」神會，因為旁邊就是一幅美好的人造「自然」景緻。

公園地勢極為平坦缺少變化，現在，堆了一個「假山」在觀衆座位旁邊，就好像給大地一些剛強的力量。一千多噸大屯山石頭，疏密不均的從假山一直堆疊下來，到水池，到草地。假山的結構，清楚暴露，可看見橫跨的石樑，貼附的石片。

所有石塊堆疊的力量，集中於擊起一個「毋忘在莒」的金色大理石鐫刻字樣及其含意。這四個字是從金門 蔣公手書的「毋忘在莒」拓印下來的，在介壽公園豎起一股不屈不撓莊敬自強的力量。

為了配合「毋忘在莒」的戰鬥精神與意義，這座「假山」石塊的堆疊非比尋常假山，而是大大小小的石塊緊密地排列在一起，象徵軍民的團結一體，築成一道無敵不克的「堡壘」，裏面也有四通八達的石洞，像地下的防禦公事。因此，並不是純粹遊樂性的假山，而是一座「精神堡壘」，放射堅定強大的力量，成為青年人立志競業心理上的標竿，也是整個公園頂天立地，浩氣長存的剛健骨架，給所有環境建立凜然不可侵犯的氣魄。

當然，另一方面，孩童可以在其中穿梭嬉戲，把它當作捉迷藏的山洞，探險登高的山壁，也未嘗不可。

中國的景園，有「山」一定要有「水」，山水相合，剛柔並蓄，才是完整的自然。在這裏，我們有多量的水來潤澤大地。水，從假山潺潺流下，成為瀑布，好似一股活生生的氣息在石塊之間運轉。水花四處飛濺，把柔媚點滴灑洒向人群。水，又

楊英風〈板橋新天地〉《中國美術設計協會會刊》第4期，1975.10，台北：中國美術設計協會

在半自然半幾何圖形的池子裏循環流動，如江河之伴山崖，幾塊落石又停駐在「江」邊，只缺一垂釣老翁，就成一幅絕美的山水畫。

水中還佇立着兩座相連並的亭台，名爲「自由」「民主」，呈規則六角形，與「朝鳳亭」同一蓋法，把古典亭台欄杆部份變成圍繞的坐板（水泥製），或立或坐，都便於「樂山，樂水」的觀覽。

此外，這種種窗形的變化，可以暗中灌輸給孩子們最基礎的造型概念。

亭台的窗戶，每一面各有形狀；正方形，六角形，梅花形，扇形，圓形等，看進去或看出去重疊或不重疊，景觀都各有變化，這是我國庭園中「月門」的現代運用。然而，地理上的名詞，沒有刮颱風淹大水，誰也想不起它們。然而，大環境中的自然條件是不能遺忘的，所以在此地，儘量把自然重現，雖是一番假山流水，花草樹石，却也是自然的一部份，倒也是不得之中的好辦法吧！

板橋市的大環境，已經慢慢脫離自然，大漢溪，新店溪，淡水河的景緻與情趣漸漸被高樓密屋排擠出去，如今它們只是給板橋市一個提示；囘歸體認自然的提示，倒也是不得之中的

本地係多雨潮濕，故建置多附有避雨的機能，如亭台、山洞，便於下雨時的活動。

舞台的後面頂部有較寬的邊簷，除了避雨以外，該處也可以作爲室外的畫廊，展示孩童們的美術或其他方面的作品如果能把板橋的地方文物，民俗古董，文獻圖片資料，書畫記載等，加以整理，定期在此處展示，乃是促進板橋珍視地方文化，提高精神生活最有力的途徑。板橋古來爲文化重鎮，中外皆知，如今若能重振昔日之「文風」，發展爲文化觀光勝地指日可待，這份光榮亦是指日可盼的。具有同樣功能的地方還設一處較完整的室內畫廊（文化走廊）屋頂有自然採光的圓洞，上罩以透明的壓克力玻璃圓罩，白天外邊的光透下來，夜晚室內的光透出去。

青年活動區不論功能或造型都是多變化的；有動有靜，有剛有柔，有規則有不規則，務使其成爲一個能塑造完美人格的環境，給年輕人若干啓示及快樂。也是人與人之間，縮短距離，增進互助互愛友誼的地方。

楊英風〈板橋新天地〉《中國美術設計協會會刊》第 4 期，1975.10，台北：中國美術設計協會

思古幽情 話板橋

靠山崖呀傍水灣

板橋一過到船家

唱山的一角，是二百五十年前的滄海，也是古早的板橋。

陶藝家邱煥堂，用手指與泥土捏出「板橋」的故事。

清康熙六十年起，大陸閩南一帶同胞，搭乘帆船橫渡台灣海峽，駛入淡水河、大漢溪、來到板橋披荊斬棘，開始了墾殖拓荒的艱苦歲月。古來板橋被淡水河、新店溪、大漢溪環繞貫穿，可謂係由河水沖積而成的沙質半島平原，對外交通主要是水運，當然一遇暴雨水漲，就成了水鄉澤國。因此「水」與「船」是彼時環境的特質。雖然時而水多為患，但就是靠着有「水」爲交通線道，才帶來了先民的開發。爲了記取這一段「航海」「航河」的開發歷程，我們新描繪了一番當時的水上人家與其地理景態的關係。邱煥堂先生用陶土把這番景態塑懷具現。於是您可以看到七隻大小帆船及蓬狀，或成雙或落單的靠山崖，傍水灣。

人、擺渡者，也許就一家老小的在船上渡過一生。

邱先生是一位非常純樸無華的陶藝家，他能自在地倒退回到那個極其樸實的年代，像一個拓荒者；用其單純的心智開墾泥土般地揉搓他的陶土，用其剛健粗糙的雙手挖圳築腦般地捏造他的船隻。所以，您可以發現這些陶塑，簡直像像孩子玩泥巴玩出來似的，土質未勻，形態不整，欠缺裝修，疏於保養。然而我們都確知先民們應該是那樣。

當先民的開發漸成村落之後，村落對外交通要通過一座木板橋前往新莊等地，是時新莊地區因有商港碼頭的關係，較早發達而繁榮，是淡水港內貨物集散地，所以來往兩地之間的商人和居民，就依據「木板橋」稱呼這個村落為「枋橋」（枋橋就是板橋的土音）。因此「枋橋」這個地名就自此沿用下來，直到民國九年，才正名為「板橋」。

這雖然是考據上的說法，確有其真實的可靠性。板橋為幾條河流所包抄、水圳灌溉廣佈，橋樑應是必備的交通設置，用幾塊木板就地搭建一座便橋是理所當然的了。其實這種板狀橋想來一定還不只一處呢。

社文獻考證，板橋現在的接雲寺廣場前、柏壽網球場邊一

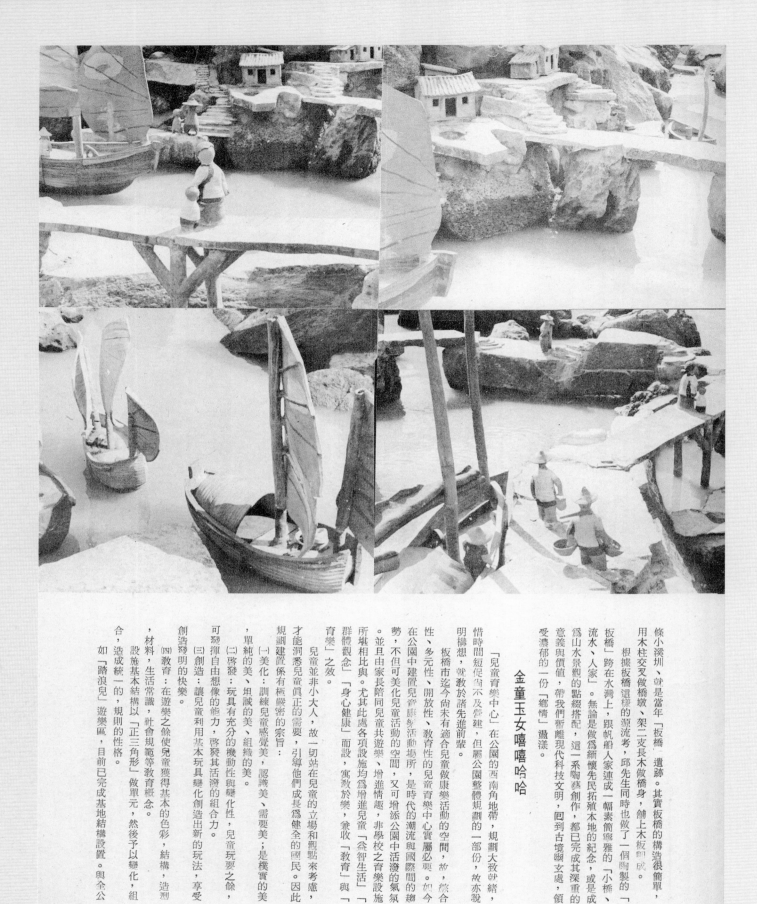

條小溪圳、就是當年「板橋」遺跡。其實板橋的構造很簡單，用木柱交叉做橋墩、架二支長木做橋身，舖上木板即成。

根據板橋這樣的源流考，邱先生同時也做了一個陶製的「板橋」跨在水潤上，跟帆船人家連成一幅素簡瘤雅的「小橋、流水、人家」。無論是做爲緬懷先民拓殖本地的紀念，或是成爲山水景觀的點綴搭配，這一系陶藝創作，都已完成其深重的意義與價值，帶我們暫離現代科技文明，回到古境幽玄處，領受濃郁的一份「鄉情」盪漾。

金童玉女嘻嘻哈哈

「兒童育樂中心」在公園的西南角地帶，規劃大致就緒，惜時間短促尙不及營建，但關公園整體規劃的一部份，故亦說明構想，就教於諸先進前輩。

板橋市迄今尙未有適合兒童做康樂活動的空間，故，綜合性、多元性、開放性、教育性的兒童康樂活動場所，是時代的潮流與國際間的趨勢，不但可美化兒童活動的空間，又可增添公園中活潑的氣氛。並且由家長陪同兒童共遊樂、增進情趣，非學校之育樂設施所堪相比擬。尤其此處各項設施均爲增進兒童「益智生活」「群體觀念」「身心健康」而設，實教於樂，兼收「教育」與「育樂」之效。

兒童並非小大人，故一切站在兒童的立場和觀點來考慮，才能洞悉兒童真正的需要，引導他們成長爲健全的國民。因此規劃建置係有極嚴密的宗旨：

(一)美化：訓練兒童感覺美，認識美、需要美；是樸實的美，單純的美、坦誠的美、組織的美。

(二)啓發：玩具有充分的機動性與變化性，兒童玩耍之餘，可發揮自由想像的能力，啓發其活潑的組合力。

(三)創造：讓兒童利用其本玩具變化創造出新的玩法，享受創造發明的快樂。

(四)教育：在遊樂之餘使兒童獲得基本的色彩，結構，造型，材料，生活常識，社會規範等教育概念。

設施基本結構以「正三角形」做單元，規則的性格。然後予以變化，組合，造成統一的，如「踏浪兒」遊樂區，目前已完成基地結構設置。與全公

楊英風〈板橋新天地〉《中國美術設計協會會刊》第4期，1975.10，台北：中國美術設計協會

園同一個系統的水循環到此形成短階梯式的水池瀑布，流水分四層次流下，每層水深約廿公分，孩子可以入水戲嬉，潑踏水浪，故稱「踏浪兒」遊樂區。此區還有若干雕塑造型物，如鉛筆與手套的放大，提示手腦並用。

瀑布，流水的流動均呈柔和的動態感，並有自然的聲響，啟發兒童觀察瞬間變化的美與韻律，都市中少有自然河流，特別是板橋，過去曾是水域，如今只好藉此記憶一些水的遊戲。

另外，有「大地之聲」的雕塑，為全區快樂，自由，活潑的象徵，兒童音樂由此播出，滿足兒童攀爬慾和好奇心，「開口」的象形是孩子們共呼「快樂之聲」的象徵。

沙坑遊樂區有：沙漠棋盤、沙堆堡壘、輪胎飛碟、雲梯單槓、追風滑梯，等。孩子不怕跌倒，沙土可供隨意堆築捏弄，訓練簡單的造型教育。

「十二生肖騎兵線」：以木頭刻成十二生肖、做木馬、大家一齊騎搖，造成優美的韻律活動。「龍虎長城」由短牆組合而成，供遊玩穿爬及屏障，均有特殊造型及意義。

鋼管遊樂區，多以鋼材變化造成、鞦韆、翹翹板、浪船、時光隧道、哈哈鏡，等等遊樂設施。

當我們被問及：「為下一代做了什麼？」我們將坦然以對：「為下一代的身心健康，我們確曾努力過」。

認識的板橋與寄望

記得當年紀很小，還是日據時代，在台灣有過一次全省性的博覽會，板橋的林家花園，就是博覽會的展示場所之一。祖母與母親帶著我，從宜蘭到台北，乘坐台車趕到板橋去觀覽。當時的情景都忘得一乾二淨，只記得林家花園的水池、亭台、花木、房子好大好漂亮，真是不得了極了。及至長大知道板橋文物鼎盛一時，為台灣少有之文化古城，即對它一直保有美好而特殊的印象。

後來又有機會執教於板橋國立藝專三年，朝夕徘徊留連於充滿古老建築情趣的文化發祥地，對板橋的了解與感情就與日加深了。

所以當六十三年四月市長郭政一先生陪同介壽公園興建促進委員會的諸委員，來洽商邀請我設計公園時，就感覺板橋是一個跟我有關係的地方，有特別的親切感。及至聽到市長及諸委員對板橋地方上未來的開發，充滿熱情及抱負即甚為感動。因此也就這樣慨然應允下來。主要目的是想藉此機會給市民一個啟端，引導人為的力量改善現有的環境，開發未來美好的生活空間。公園雖小，如果在這裏能做出一個楷模，顯現出統一的、自然的、機動的、鄉土的，秩序的真善美，不但對市民提供了一個認識未來時代生活本質的契機，對個人而言，也克盡了一個藝術工作者，對大眾民生的一份識責。因此，不計代價，只求克盡己力，以全其功。我唯一要求於諸委員者，乃是讓我自由發揮，全權處理設計，大家亦欣然同意。工作就此展開了。

板橋有美好的過去；林本源家族在板橋大興土木建築住宅及花園，並非偶然。但如今我們要恢復的不是過去的美好，而是過去人們那種擁有文化生活的尊嚴與自傲。板橋應該追求未來文化生活的尊嚴與自傲。因此，我接受這個工作，乃是為這個理想工作後面的期望，不是為工作而已。

木板結構與三角基形

設計上，全城各種建置都統一在「木板結構」與「三角基形」之中，但，係不知不覺的，否則就變成了營地。

板橋由於有了上面那個源流，我覺得「木板」是跟板橋有關的東西，故用板狀結構體做成各種建置物，造成地方統一的特色。您留心點就看得出來，從亭台到舞台，到觀眾席，看不見一根柱子，全是板狀的結構體，互相支撐依持。所有的水泥板都是素素淨淨的，不裝修飾什麼，呈現坦白甚至笨拙的本質。板結構體另一機能是可以造成隱隱約約的遮掩，使景觀饒有變化，不致一目了然。是我國造園基本原則「山窮水盡疑無路，柳暗花明又一村」的現代式運用。使有限的空間作無限的擴大。

公園大環境本身就是一個大三角形，為了與大環境調和，抓住大環境的特色，故採正三角形做為建置物的基本造型單元。如亭台，是正六角形體（為六個正三角形合成）舞台，剛好是正六角形的一半。此外，所有動向轉角或六十度或一百二十度，比通常九十度的要活潑柔和有變化。

以上的原則，使建築物具有共通的性格，表現一種秩序，

楊英風〈板橋新天地〉《中國美術設計協會會刊》第4期，1975.10，台北：中國美術設計協會

不各自發展，獨行其是。所謂現代化的本質乃是：單純的應用，無窮的變化。

環境是提供教育最重要的場所，人們在簡單，純樸，秩序中潛移默化是塑造人格最自然的途徑。

一點點也不好嗎

介壽公園在板橋市的新社區，總面積四〇八四坪，係板橋市深丘里第十七號公園的預定地，爲交通幹道經過之中心地帶，公園本身可以發揮多項作用。

(一)成爲板橋觀光遊賞的重點。

(二)板橋的發展甚爲密集，公園可成爲市民展開寬敞活動與休憩的場所。

(三)讓市民享受到自然的氣息，呼吸清新的空氣。

因此，在公園整體氣氛的塑造上，我的宗旨極爲嚴格。曾經有市民要求「做一點點像雙溪公園那樣的假竹幹樹幹，那樣的亭台好嗎？」「大部份都照您的意思做了，一點點照我們的意思做，過過癮也不行嗎？」很抱歉，我說不行。費了好大的力氣說明這是整體性的設計，那樣的東西進來會不調和。

當然，人們總是喜歡看自己所習慣的東西，如今我能大致照自己的意思做，已經頗不簡單。我心裏十分明白，目前要把長期的習慣和觀念改變更不簡單，但是爲了合理化空間的產生，再難也值得一試。相信耕耘總有收穫。

所以我還是堅持，所有建置要純中國式的，但絕不是復古，要純樸自然，忠於材料，減少裝飾性。這就是所謂的現代精神，也是我們原本的中國文化本質，如今成了世界性的潮流。小時候在北平住過八年，看過不少中國的好景園。公園中能用自然的竹材或木材當然好，不過限於財力或保養的問題，無法用，也就不必造假，水泥就是清清楚楚的水泥，不必粉刷油漆，讓它坦坦白白地教人也坦坦白白。

機能上，公園的設施是連貫的，從兒童區到敬老園都是有系統的安排，使彼此的機能互相運用或有所增進。像全公園一個系統的循環流水，在每項設施中表現不同的功能與形式，是經濟上的大大節省。

可惜的是還有一綜合三樓活動中心的計劃，原是公園整體機能的一部份，現因經費不足，暫時取消。

假定所有陳醫都按預計的規劃保養使用，發揮機能，介壽公園勢必成爲台灣省最突出的公園典範，它的特點在於老老少少青年男女，都可以在其中找到他們休閒、交誼、學習的位置，公園不再是公共的庭園的意思，而是每個人自己的庭園，盡心去維護愛惜，從中獲得些快樂，也給予些快樂。

後顧前瞻無限光明

工程總算告了一個段落，喘口氣回想一下，其中不無些許無奈的辛酸。在此敘給父老兄弟姐妹們聽聽也無妨。

我個人從事多年環境造型與景觀建設工作的經驗裏，在介壽公園所遭遇到的困擾還是平生第一次。

誠如大家所知的，整個公園（包括土地）都是地方父老和機關團體，工廠商行自行認捐，始得營建成功。對這點精誠一致愛民愛鄉的行動，個人由衷感佩，並且相信在其他地區也很難有相同的表現。

然而問題來了；張三捐亭台，李四捐戲台，各找各的包工發包，於是工程之間的銜接經常不及，發生空擋，耽誤整個工程的進度。並且工程銜接區地界，成了三不管地帶，誰都不肯修補。包工與包工素質不盡相同，工作粗細不均，對整體性效果影響至鉅。

最大的毛病在各人獨行其事，不管其他工程的方便，各自把所承包的工程趕緊做完。於是施工的工程倒零，交通運輸路線，全被「封鎖」；以被植好的松柏樹木封鎖，被修築好的水池阻擋。最後只好破壞部份已做好的工作，才能解決施工問題。這是雙重的浪費，實在不值得。我當初並未料到會有這等情事以及其嚴重性，事後知道已無法挽救。

譬如假山疊石部份，是公園中最吃重的工程，它簡直是整個公園的骨架，結果也許因經費的關係最遲施工，問題便重重發生。大型的工程器械根本無法進來，好不容易進來，又把別處完好的工程破壞了。碰到長久的雨天，二十噸的大吊車一進來就陷入泥土動彈不得，爬了三天還是上不了工作區，幸好市長臨時調動築路機來堆土填石才勉強繼續工作，工地現場狹小

楊英風〈板橋新天地〉《中國美術設計協會會刊》第 4 期，1975.10，台北：中國美術設計協會

，動輒得咎，瞻前顧後，實在苦不堪言，時間，人力，金錢的浪費就更不在話下了。

照理工程不宜分別發包，應由一家統籌建築，排定工作前後秩序，逐步施工，以上問題便無從發生。

至於先完工的部份，保養管理都困難重重，污泥四濺，孩子塗鴉，幾日內就面目全非。

市民們看到蓋好的建築物便堂入內走覽拍照，看到這裏完了那裏還沒完，覺得奇怪，不免指指點點議論一番，實是無謂的干擾。

凡此種種也許由來已久，相沿成習，然而對地方建設影響很大。當然其中不無財源一時無法集中等問題，但是這各主其事程序顛倒的作法，無論如何要設法改善。

作為一個總設計人，也許考慮太多太遠，然每件思索與檢討都是為達求理想，為給市民一個好典範。幸好市長及諸位委員尚能體察我這份苦心善意，都儘量給我照顧及鼓勵，甚至有些事，是在他們的能力與範圍之外的，也有所擔當任勞任怨地協助我。大家在這個節骨眼上、無他，只求儘速圓滿達成任務，對各方出錢出力的人士有所交代。

●　　●　　●

夜來，遍佈公園的照草燈（特別訂製的圓罩短棒形路燈，燈光往下散射，把草地路面照亮。）一朵一朵亮暈暈的襯在黑色的天空裏延展開去。我不覺搓搓手上滿沾的泥巴而感到初秋的微寒。那一朵朵燈好像什麼呢？

如果一路走下去，點燃一支火把吧！

像走一步，點燃一支火把吧！火把漸漸多起來，光明不是就在望了嗎？

楊英風寫於六十四年十月廿五日
板橋市介壽公園落成大典前六天

楊英風事務所（雕塑・環境造型）
台北市信義路四段一號水晶大廈六樓六八室
電話：七五一八九七四

楊英風〈板橋新天地〉《中國美術設計協會會刊》第 4 期，1975.10，台北：中國美術設計協會

◆ 附錄資料

• 楊英風〈台北縣板橋市介壽公園景觀建置美化工程報告〉1974.8.5

壹：介壽公園建地總面積：四○八四坪

貳：介壽公園建地地點：板橋市深丘里第十七號公園預定地

參：介壽公園在板橋市的新社區中，為交通幹道經過之中心地帶，公園在此，有甚多作用：

一、成為板橋觀光遊賞的重點──因地位顯要各方可見。

二、板橋的發展甚為密集，公園可成為市民寬敞展開活動休憩的場所。

三、讓市民享受到自然的氣息、呼吸清新的空氣、儲備充沛的活力。

四、板橋新商業區將在公園的西邊出現，必然形成來往繁密的地區，因此在這片商業區的對面，應該有一空闊的樹林區，公園就是樹林區的代表者，能調和商業區緊張繁忙的感覺。

五、公園東邊可能成為公路局台北聯繫的中樞地區，人車的往來必然很多，將來以公園為中心對內對外的照顧都可以兼顧。

肆：介壽公園建置要旨：

一、要純中國式的，但並非復古，而是要加上現代的精神予以變化。

二、要純樸自然、忠於材料、減少裝飾性，各種安排要實在、要有其作用。

三、要人性化、要簡單、讓人容易親近。

四、要充分利用三角形的特點，及三角組合的統一性能，使人瞭解規格化和自然化如何調和，且三角特點的強調，可以給人深刻的三角造型印象，間接形成此公園的特點。

五、公園為半開放式，有鋼條做成爬藤式短圍牆。

六、使之成為有理想有未來的示範性公園。

七、恢復自然天成的氣息，使人有遠離都市鬧區之感。

八、各項建置要考慮周圍的環境、地理、氣候、人文的特點，並加以配合。

伍：介壽公園分區配置解說：

一、介壽公園正門區──西北，是全公園區的中樞地區，也是公園的正門入口，總統銅像建於此。

建置特點：

1. 本區地理位置顯著，面對五叉路口，在各方馬路上都可清晰望見，而各方馬路口，成為以銅像為中心的幅射狀交通網。

2. 本區主要成為恭祝　總統八秩晉八華誕特區，故美化的特點在於壯麗、莊嚴、大方、高雅，以表達對總統豐功偉績、為國辛勞的敬愛。

3. 樹木栽植以常綠樹為主，如羅漢松，取其萬年常青之寓意，花草以高貴花草為主。

4. 地上或走道舖以紅鋼磚，顯示高雅純樸清靜之氣氛。

5. 常綠樹後面有銅架，植以開紅花之爬藤植物。

6. 銅像背面是公園入口處，但不是很明顯的入口，而是可兼作銅像的背景，有介壽公園四個字於其中。

二、中國庭園區──自總統銅像左邊進入，是一間純中國式的庭園特區，適合一般廣大男女老幼遊賞憩息，有中國文化含蓄博大的教育性暗示意義。

1. 本區位於總統銅像之後，故環境佈置宜取典雅、高貴、清靜，故中國式庭園最適合。

2. 有亭台、庭石、花草、山水（假山、瀑布），而亭台不採通俗之紅牆綠瓦式，而求

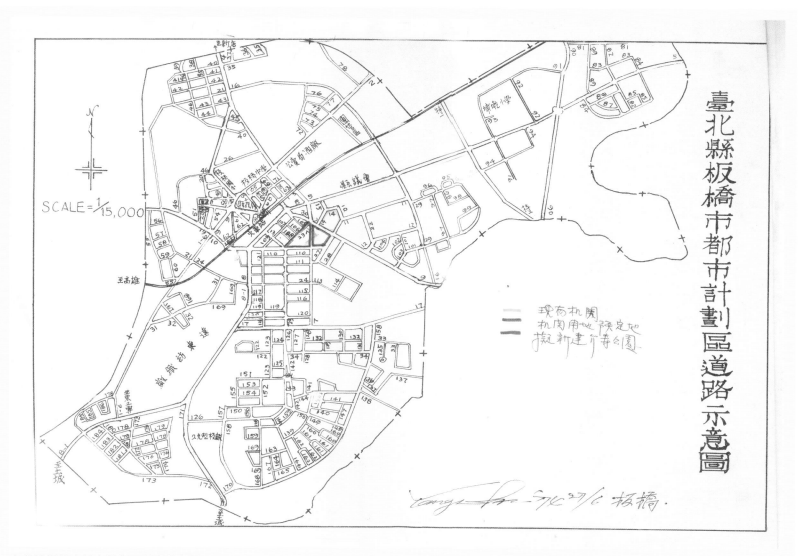

台北縣板橋市都市計畫區道路示意圖

其單純樸實、不裝飾。

3. 樹木植以垂柳，此為中國庭園特具風味的常用植物。

4. 有山洞設置：山洞可以通全公園五個地區，此山洞極富變化之趣味性，有明亮的光線、有露天處，進去可隨意遊走自尋境界，洞內稍事佈局讓人有新鮮感，天雨，山洞可作避雨處。

三、青年文康活動區──較輕鬆活潑有變化，提示朝氣蓬勃之精神，適合年青人休憩及舉辦創造活動。

1. 露天康樂台：舞台正區可供較大型的表演及發表活動或展示美術品、貼佈告等，而舞台的觀眾席亦是無數的小舞台區，用水泥做成座椅，然後合成許多小單元區位，在各小單位區位中，可供小型聚會，約三五十人的表演亦可，此種設施別具功能及特色。

2. 廣植草坪，供年輕人坐臥翻滾，有斜坡，富地形變化。

3. 舞台上有部份斜頂，可供燈光及音響的裝備。

四、兒童遊樂區──面對第二條街道及商業區，大門只有一個，兩邊種植樹木，造成樹蔭。

1. 由大門進入後，左邊為幾何圖形的造型區，適合孩童初步的造型觀念教育，按照一定的規矩作組合，使孩童在玩樂中得到教育的效果。

2. 有瀑布及水池，是幾何圖形式的，可以讓孩童下去玩水。

3. 有爬藤構成蔭涼的涼棚，下面有部份沙盤，可以讓孩童玩沙。

4. 玩具設備，如滑梯、翹翹板、旋轉球等，注意孩童的安全。

5. 植以熱帶植物。

五、敬老園區——約20餘坪，只有老年人能進入，有水池圍住，使其不受外界之干擾，保持清靜祥和的氣氛。

　　1. 然而此區也可以看到兒童區及青年區，可以觀賞孩童及青年的活動，也可以看到綜合大樓的活動，如此既可不受干擾，又可避免孤寂。

　　2. 植以不落葉常綠植物樹木，以引發老人永遠年輕的心境，帶進生活中。

　　3. 中有簡單的亭屋，可供老人談天休息。

　　4. 對老路街景亦可觀賞。

六、綜合大樓——為餐飲、管理、衛生設備、水電管制集中的機構，為開放性的結構，予人輕巧流通之感。

　　1. 基本造型為三角型結構。

　　2. 有一個露天的內亭，亭頂有爬藤，是一種特別的亭台，與大樓綜合的建置。

　　3. 大樓內有餐飲販賣區、衛生設備、水電燈火管制室、管理員休息室、展示室等。

　　4. 設有娛樂活動中心（為室內者）。

　　5. 植以各種樹木，造成濃蔭。有草地和山丘圍繞四周。

　　6. 有活動的流水通過樓中，可以觀賞流水，亦等於把河流引進房屋內，把自然帶進室中。

七、流水瀑布處理——園中的流水有五種變化，互相循環流動造成流水活潑暢達貫通一氣的氣勢。

　　A. 自中國庭園中的池塘開始，形成幽靜的塘水。

　　B. 塘水流入山洞區，形成山洞中的地下河流。

　　C. 山洞的水再流入綜合大樓，到內亭，可以觀賞室內流水的變化，此水再流到畫廊邊。

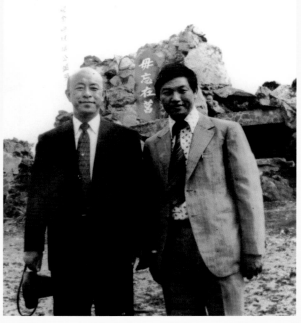

楊英風與介壽公園籌畫人員攝於落成當日

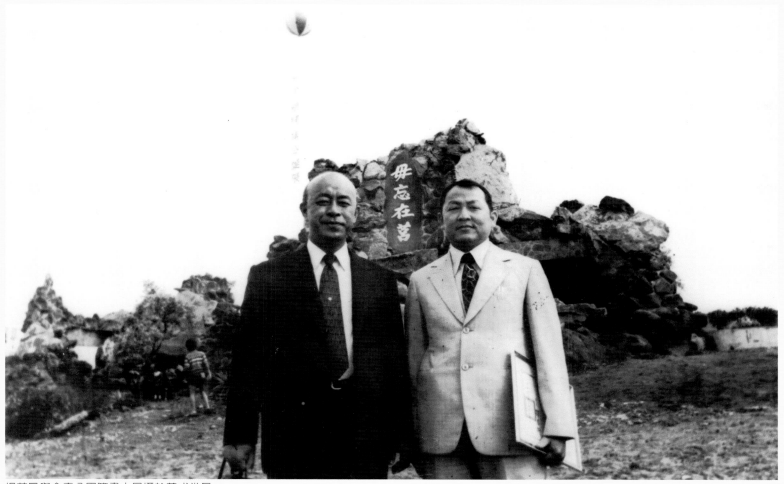

楊英風與介壽公園籌畫人員攝於落成當日

D. 流水再進入敬老園，豁然開朗，形成水池包圍亭屋。

E. 此水再進入兒童遊樂區的幾何形水池，變成特製的瀑布，可讓小孩入其中玩水。

水的循環靠馬達及地勢的調整。

水的出口從Ａ區的中國庭園流走。

八、特殊地理研究與配合——本公園區因風向的關係，有東北風與東風，為避免風的災
　　害，在東邊及東北邊內設有防風的設備，以保護花草，此外靠東邊，把假山與三層樓
　　相連，種植高大的防風植物。

九、假山的建置，取　總統所提「毋忘在莒」之字及其精神塑於假山上，使其面對舞台，
　　而不必模仿金門那座山的造型，因為「毋忘在莒」的精神應在各地發揚，不是只有在
　　金門發揚，而板橋應站在板橋的特質上來發揚「毋忘在莒」的精神。

　　此為國內第一個融合紀念意義與藝術特質的公園，兄弟承委員會聘請設計指導，不勝惶
恐，期能不負眾望，廣集諸賢之意見以成之，臨會匆匆，有疏漏之處，尚祈不吝賜教為感。

• 邱煥堂〈板橋介壽公園「板橋」一名歷史由來〉紀念雕塑製作計畫

一、涵義：我們的祖先來往於閩台之間，曾經駕駛帆船橫渡台灣海峽，在台灣北部沿淡水河行
　　　　　駛，經萬華（艋舺）到現在的板橋地區。船隻不能完全靠岸，乘客必須走過以木板
　　　　　搭成的簡陋橋樑，纔能上岸。這種橋樑後來沿變為「板橋」鎮名。為紀念先祖不怕
　　　　　冒險患難的開拓精神，兼示台北縣以及全國人民生活事業一帆風順之美意，特在介
　　　　　壽公園內設置雕塑品一組。這項雕塑是公園設計人楊英風所構思，選定邱煥堂製作。

二、內容：以「板橋」為主題，配以帆船三隻，民房數間，廟宇一幢。船上陸地都有人物動物

點綴。船隻大小不一，根據透視原理安置，俾能引起遠近感。

三、材料：使用陶土塑造，適度塗上色料（彩釉或氧化金屬），燒至攝氏一千二百五十度，成為堅硬牢固的砍器（Stoneware），可免風化作用、歷久不衰。

四、做法：根據實際情況，兼用手捏、陶板及轆轤造形三法，但在金盤效果上力求統一。

五、風格：純粹寫實容易流於俗氣，絕對抽象則非一般民眾所能接受，更無法表達歷史古蹟之原意，所以折衷二者，採用半抽象半寫實（寫意）風格，以收雅俗共賞之效。作品務須避免一般市面所售陶藝品光亮浮華的釉色，盡量保留天然純原，樸實無華的泥土氣息，使遊客在觀賞之餘，不禁對自己一向所疏忽所污染的大地發生一種親切感與愛護感。作者希望這項作品能收到「樂」、「育」雙重效果。

六、造價：此項雕塑規模超過一般陶藝品甚多，技術上之困難有待克服者亦多。例如電窯容積有限，單是一隻帆船船身與帆共分三次燒成，須用鋼筋與水泥接合，又每件試驗五、六次，擇其最佳者使用。加上其藝術價值，此項彫塑賣價就台幣捌萬元。

• 〈台北縣板橋市各界恭祝　總統蔣公八秩晉八華誕「介壽公園」興建實施簡則草案〉1974.6.27

一、主旨：總統蔣公一身繫於國家安危，不僅為我民族救星，亦為世界反共偉人，本市各界為表達虔誠崇敬，特興建「介壽公園」於本（63）年十月卅一日，總統八秩晉八華誕，為總統恭祝嵩壽。

二、公園地點：設於本市深丘里第十七號公園預定地。

三、公園名稱：定名為「台北縣板橋市介壽公園」。

四、公園面積：總面積為四仟捌拾肆坪。

五、興建步驟：分二年建設完成：

　A.第一期工程範圍，佔土地總面積一七〇一・二六坪於本（63）年十月中旬完成（附設計圖）。

　B.主要設備：

　　1.總統全身戎裝銅像一尊，高八尺。

　　2.涼亭四處（普通型涼亭二座，古典式四角八角型涼亭各一座）（1）自由亭（2）民主亭（3）崇恕亭（4）行仁亭。

　　3.假山一座、石勒總統在金門親書「毋忘在莒」四字及台階一座，俾資加深民眾反共意識。

　　4.噴水池一處（含拱型橋一座）。

　　5.花架一座。

　　6.拱型大門（附介籌公園簡介牌）一處。

　　7.公共廁所一座。

　　8.混凝土欄杆及石凳長二二〇公尺。

　　9.遊客休憩石凳二〇處。

　C.一般設施：

　　10.花卉、樹木。

　　11.其他。

　D.第二期工程範圍佔土地總面積1/2 六十四年完成，有關設施依財政狀況另行決定。

六、經費：

　A.第一期工程：

　　1.購地費用，由市公所在預算項下支付。

　　2.主要設施，由本市各界根據工程設計，自行認定奉獻，在設施上由奉獻單位或個人署

介壽公園於先總統蔣公八秩晉九誕辰紀念日落成盛況

名以資永久紀念。

3. 自行認定設施項目，有關工程發包，由促進委員會統一代辦手續，由認定人親自主標，由促進委員會監標，工程合約簽訂由承商與認定奉獻者，直接辦理簽約手續由促進委員會負監證責任，工程監工由促進委員會商請板橋市公所指派專人負責。

4. 有關認定奉獻設施項目工程費用，市公所與促進委員會概不經手，由認定奉獻者與承包商依照合約規定工程進度辦理付款，而工程進度之認定，必須由促進委員會主任委員及執行秘書審核後始可生效。

B. 第二期工程費用另行決定。

七、工作推動：成立促進委員會（附促進委員會設置簡則）。

八、未盡事宜得由促進委員會研商擬定。

九、本簡則提經促進委員會通過後報請台北縣政府核備後即行實施。

（資料整理／關秀惠）

◆台北縣兒童育樂中心規畫案 ^{（未完成）}

The plan of the Children Entertainment Center for Taipei County (1974 - 1976)

時間、地點：1974-1976、台北板橋

◆背景資料

「兒童育樂中心」籌建緣由：

（一）板橋市迄今尚未有適合兒童康樂活動的空間，此「兒童育樂中心」的建置實為市民們
多年來的願望，至盼其得早日實現。

（二）板橋市新建公園之設計原先即為一綜合性、多元性、開放性的現代公園，「兒童育樂
中心」可設置於其中，不必另找基地。

（三）在公園中建置兒童育樂場所，是時代的潮流和國際間的趨勢，可美化兒童活動的空間，
又可增添公園中活潑的氣氛。

（四）此「兒童育樂中心」可由家長陪伴兒童共遊樂、增進兒童遊樂情趣，與學校之育樂設
施不盡相同。

（五）此「兒童育樂中心」之設施群，均特為增進兒童「益智生活」、「群體生活」、「身
心健康」而設，寓教於樂，兼收「教育」與「育樂」之效。

（六）此「兒童育樂中心」實為台灣首創之建置，倘能如期實現，實堪稱為本縣之榮耀，足
以成為其他縣市觀光模倣的對象。

（七）當我們被問及：「為下一代做了什麼？」我們將坦然說「為下一代的未來教育，我們
曾經努力過。」*（以上節錄自楊英風〈台北縣兒童育樂中心規畫報告〉1974.11.25。）*

　　此案為楊英風於1974年受聘規畫設計台北板橋介壽公園時，其中之一構想，後因政府
對發包工程與藝術工程兩造之間的歧異，而未完成。　*（編按）*

◆規畫構想

（一）「兒童育樂中心」規畫重點：

　　各項育樂設施及遊玩械具，甚至建設架構，皆在有形無形中對兒童產生深重的影響，故
不得不慎密的考慮研設。又，兒童的生命要素是──遊戲，兒童並非大人的縮小──小大
人，故一切要站在兒童的立場和觀點來思索，才能洞悉兒童真正的需要，帶給他們真正快
樂，引導他們成長為健全的國民。故規畫重點概列如後，以為工作指標：

　　1. 美化：在各項規畫中，要讓兒童感覺美、認識美，並需要美。這種美包括：「樸實
的美」、「單純的美」、「坦誠的美」、「組合的美」。

　　2. 啟發：在設計的玩具與玩法之中，使其具有充分的機動性與變化彈性，讓兒童在玩
耍之餘，發揮自由想像的能力，啟發其活潑的組合力，及對空間變化的體察力。

　　3. 創造：讓兒童能以利用現場所提供的基本玩具與玩法，變化創造出自己的玩法，享
受發明創造的快樂。讓兒童嚐試「自己動手玩玩看」的結果，及體察創造的過程。

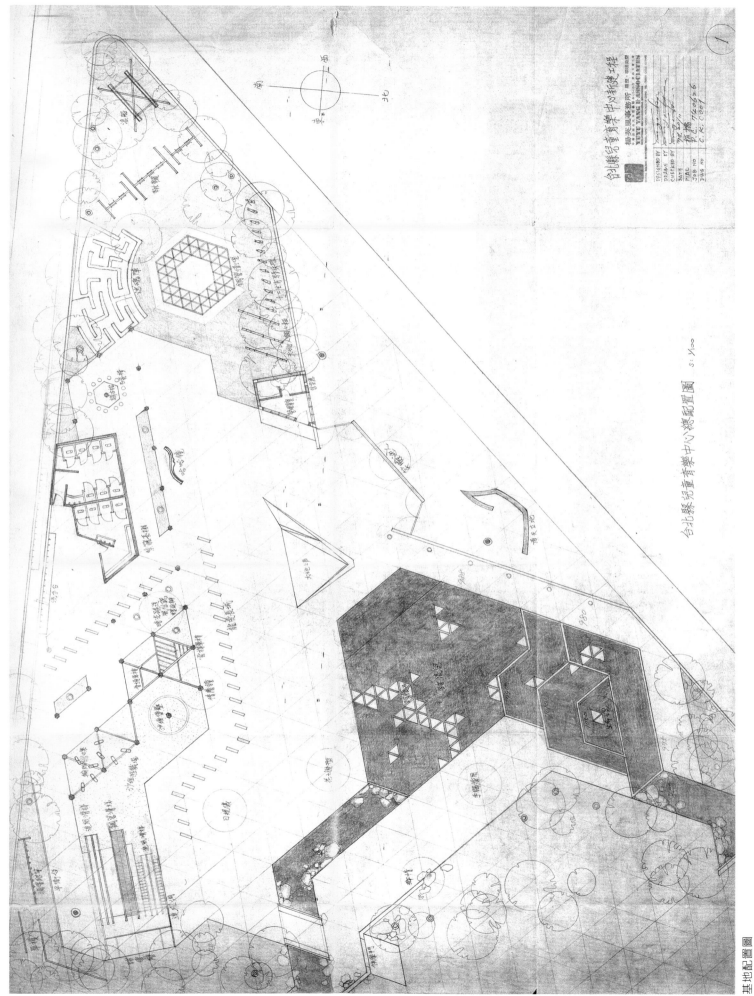

台北縣立兒童育樂中心總配置圖　S: 1/100

4. 教育：在遊樂之餘，間接使兒童獲得基本的色彩教育、結構教育、造型教育、材料教育、組織教育、生活常識等的概念，讓兒童在遊戲中，不知不覺的成長。

（二）「兒童育樂中心」配置解說：（請對照設計藍圖）

1. 位置：擬設於新建公園全域之西南三角地帶。

2. 面積：約壹仟坪。

3. 入口：入口在本三角地帶的西面，面對大馬路，人們可直接進入。

4. 地面處理：本區大部為舖以陽明山石片之地面，極易從其他地區畫分出來，不必設特別的界限。

5. 設施基本結構：本區設施群及基地等，皆採用「正三角形」為結構之單元基礎。然後予以變化、組合，造成統一的、規則的性格與氣氛。

（三）細部設施配置說明：

1.〔頂天立地〕雕塑：象徵全區精神的雕塑造型物，名為〔頂天立地〕，位於本區入口處，形同大門及標誌，在馬路上遠遠可見，作為吸引視線的「標的」。雕塑上可鑴刻此育樂中心的名稱。

材料：鋼筋水泥

高度：十一米

寬度：八米（在大門圍牆上掛有經簡化的諧角國劇臉譜，展現活潑輕鬆的氣氛，名為笑臉迎人）

2.「踏浪兒」遊樂區：位於全區的中左側，為水池、瀑布、遊樂設施混合區結構：

（1）屬於全公園一個系統的水循環到此水池區，利用馬達將水位提高，形成短階梯式的水池瀑布。

（2）流水瀑布分為四個層次，順列而下，每一層面水深約廿公分，孩子可以下水戲嬉，故名為「踏浪兒」遊樂區。

（3）水池中塑製有嬰兒奶瓶用之奶嘴放大造型物，流水從其中湧出。引發孩子嬰兒時代的回憶，並藉以誌明此區為孩童遊樂區，充滿天真可愛情趣。名為「生命之泉」。

（4）水池底以正三角形結構之，並舖以小六角形紅鋼磚。

（5）水池中有三角形的踏板露出水面。踏板係陽明山石片貼成，可供孩童跨踏過水池，或為孩童濯足時之坐椅。

（6）水池左側為全區流水之出口，流水成水渠，流經小橋與敬老園毗連。

（7）小橋對面設有一截矮牆，做為其他地區與此區的界線。人們可以跨過形同半截牆洞的門檻進入本區。

（8）鉛筆與手套放大造型物：提示手腦並用。

（9）斗笠與竹椅放大造型物：台灣民間生活用具的展示教育，名「鄉情」。

作用：

（1）觀賞：水係自然界最重要的物質之一，其變化萬千，極益於陶情冶性，且中國人對水的欣賞特有素養與喜愛，學童在玩賞中，當不及思至此事，然水之種種變化，自然引發其觀賞遊玩興趣，而收效於潛移默化中。

（2）動態感的造型教育：瀑布、流泉的流動均呈動態，並有自然聲響，此種種動態感可啓發學童觀察變動間瞬息的美。

龍鳳長城單元大樣

基礎剖面詳細 A-A

配筋詳細

龍鳳長城詳細圖

楊英風建築師事務所
YUYU YANG & ASSOCIATES

施工圖

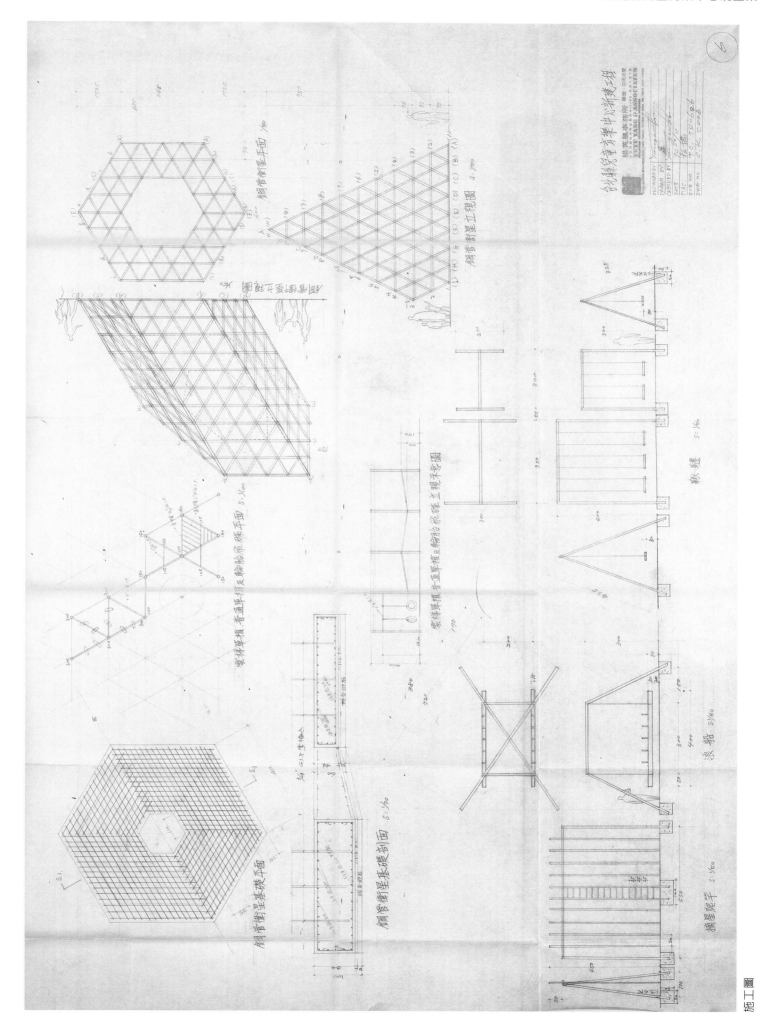

（3）兼有供嬉水之功能，孩子們皆有玩水的喜好。在都市中少有河川湖泊，而游泳池中玩耍的機會不多。以此設備當能彌補這方面些許缺憾。

（4）生活工具的認識，及手腦並用的意義暗示。

3.〔大地之聲〕雕塑：為面對本區入口，突起於地面的雕塑造型物。

材料：陽明山的石片貼成。有擴音設備在隱藏處。

結構：為由兩個三角斜面結構合成，高約二米，長十米，寬五米。

作用：

（1）為全區「快樂」、「自由」、「活潑」的象徵。可放兒童音樂。

（2）造成地表高低起伏的變化，打破平坦地面單調。

（3）滿足孩童的攀爬慾和好奇心。

（4）象徵大地的一個「開口」，與孩子們共同歡呼出「快樂之聲」。

（5）抽象的雕塑暗示事物的「意象」，避免以具象的雕刻含意限制了孩子的想像。

（6）讓孩子悟得敢於突破現實，想像未來的神奇發展。

4.沙坑遊樂區：位於全區的左後側，基於孩童們均喜堆沙或傾沙而設置。分為以下各設施：

（1）沙漠棋盤：為盛平之沙盤，可供孩童隨意堆拆沙土。

（2）沙堆堡壘：為於沙盤中堆起之圓形沙丘，突出於沙盤上。

（3）輪胎飛碟：利用三角柱之間的橫樑吊下懸空的車胎，供攀爬、搖曳、迴盪。

（4）雲梯單槓：利用三角柱之間的橫樑做成雲梯式的連續單槓、供攀緣、爬行、翻動。

（5）普通單槓：利用三角結構邊做成高低不同的普通單槓（有兩處）。

（6）追風滑梯：為面朝沙坑的兩長道、兩短道之滑梯，其中有階梯及斜坡，供孩子爬上滑梯頂，然後滑下到沙坑。滑梯之壁面間有圓洞，有大有小，可互相通透，供孩子穿爬，造成空間的流動感。

（7）鋼管滑梯：在追風滑梯之間另設有鋼管滑梯。為最新型的滑梯之一。由一排高低起伏的連續鋼管構成。人站上去，鋼管自然滾動。人亦隨之滑動，可訓練平衡感。

　　註：i. 此沙坑遊樂區，孩子不怕跌倒摔跤。

　　　　ii.沙坑的沙，可供孩子隨意把玩捏弄，可視為簡單的造型訓練場地。

（8）爬竿：供孩童爬高。

（9）平衡槓：供練習身體平衡。

5.鋼管遊樂區：位於本區之東南角，草坪與花木遍植其間，遊樂設施多以鋼材變化成之。

（1）鋼管衛星：

　　I.為由三角形的鋼管連接組合成外型呈六角形的一個大「鋼管衛星」。

　　II. 衛星中間為空心，供孩子攀緣上下進出。

　　III. 衛星的頂是一個斜斜的切面，便於伏身攀爬，並由遠處可望見其內部結構。

作用：

　　I. 供觀賞遊戲。

　　II. 造型的觀察，認識圓與三角的組合、變化。

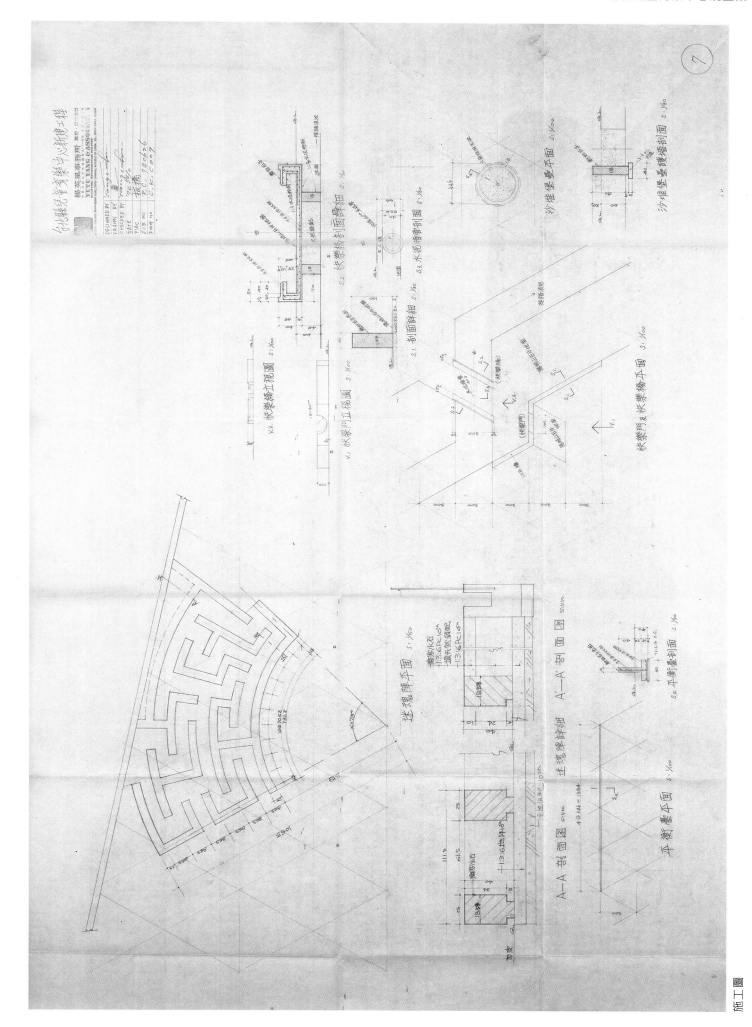

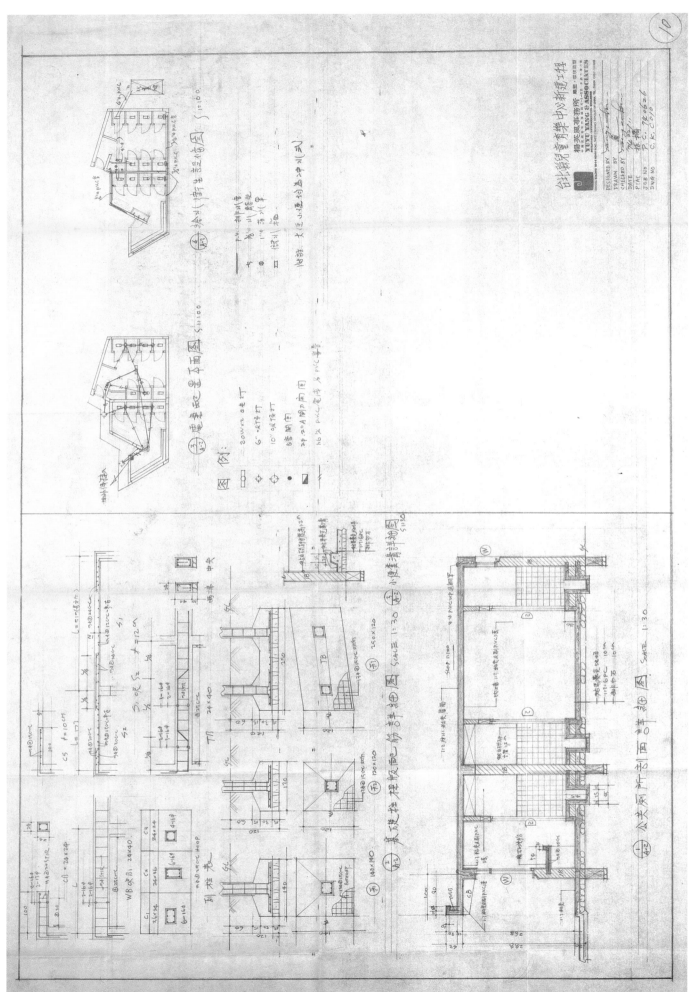

施工圖

326

Ⅲ. 適合攀爬，發生大量的運動動作。

（2）十二生肖騎兵隊：以木頭刻成十二生肖外型，中裝以彈簧鋼片，做為可以騎上去彈動的木馬，孩子們都喜歡動物，此即為認識動物的基礎，大家一起騎動，可以造成韻律活動。

（3）鞦韆三座：一大兩小。

（4）翹翹板三架：分別名為「天」、「地」、「人」。每架飾以若干造型物──「天」為日與月，「地」為陰與陽，「人」為男與女。教以簡單的宇宙相對觀念。

（5）浪船：兩架，供乘坐搖盪。

6.「龍虎長城」：位於沙坑區的西面與東南面，將大半沙坑區圍住。為由短牆組合而成的長牆，可遊玩及作為屏障。

結構：

（1）由一米正方，厚廿五公分的牆壁斜列組成。

（2）每一面牆壁中間都有開洞，洞的形狀有六種，洞的直徑在六十～四十公分之間。

（3）六種洞口分別為：

　　一號：「斜立正方形洞口」，有八面牆連續用之。

　　二號：「正四方形」洞口，有七面牆連續用之。

　　三號：「大圓形」洞口，有七面牆連續用之。

　　四號：「小圓形」洞口，有三面牆連續用之。

　　五號：「正三角形」洞口，有六面牆間隔用之。

　　六號：「倒正三角形」洞口，有六面牆間隔用之。

（4）牆壁上塗以七彩顏色。

特點：

（1）如「五號洞口」與「六號洞口」交叉運用，在牆壁的排列上可造成疊合的六角形洞口。此種洞口連成一串，看出去如一綿延無盡的萬花筒，變化奇特，如置身菱鏡世界。

（2）此種牆壁的排列，具有長牆的作用與性格，為隔開沙坑區與人行道的屏障。然而這座牆卻是一座活牆，人可以「穿牆而過」（並非一般阻擋視線的死牆），在牆的觀念上是一項很大的突破。

（3）牆壁的排列組成一連串的牆洞，構成有趣的變化遊玩空間，滿足孩子探索到底，穿越迷洞的好奇心。

（4）幾何圖形的基礎認識在遊戲中獲得。

（5）色彩調和的教育及組合構成概念教育。

7.衛生間：在沙坑區右側，為男女分用之洗手間。

8.紫藤花棚：為植爬紫藤花之花棚。花棚跨越廁所一部分屋頂及沙坑頂方一部分，構成蔭涼，花棚下為人行道。

9.時鐘：在紫藤花棚邊緣轉角處，置一大型時鐘。計時用，讓兒童有時間觀念。

10.時光隧道：

　　（1）在花棚與沙坑相連之界，利用三角柱的支持，做成一個離地面二米高的不銹鋼三角鏡筒。

　　（2）此鏡筒頂端裝有風信雞等隨風向轉動之物，物影投射於鏡筒內，有變化多端的

幻覺。

　　（3）人站在鏡筒下上仰，如觀察天象之神奇，時空之變化。此為刺激孩子想像力，現代萬花筒之造型物。

　　（4）為簡單天象儀器之認識。

11.哈哈境：為凹凸同體之哈哈鏡。材料為特等不銹鋼磨成鏡面。

12.鋼管扶欄：在沙坑區與水泥區之間，有做為分界的鋼管扶欄，可供攀緣、扶靠。

13.管理員室：在大門進口右方，為封閉式的小管理員室，為播放兒童音樂控制室。

14.花木礦石混合配置：將花木樹石平均分佈於本區適當地點，並標明花木礦石之名稱，作為植物礦物之基本認識。

15.日規儀：讓孩子們學習觀察太陽與時間的變化。*（以上節錄自楊英風〈台北縣兒童育樂中心規畫報告〉1974.11.25。）*

◆相關報導（含自述）

• 楊英風〈板橋新天地〉《板橋新天地》1975.10.25，台北（另載於《中國美術設計協會會刊》第4期，1975.10，台北：中國美術設計協會）。

• 楊英風口述、劉蒼芝撰寫〈頂著陽光遊戲——光復國小及板橋公園的遊戲空間〉《房屋市場月刊》第32期，頁92-96，1976.3.5，台北：房屋市場月刊社。

•〈造形藝術、專家眼中美不勝收　滑梯石椅、凡夫看來一堆爛泥　興建育樂中心　楊英風與縣衙「舌戰」　普通工程發包　雕塑家「秀才遇到兵」〉《中國時報》1975.8.14，台北：中國時報社。

•〈雕塑家空有匠心、「壯志難酬」建設局「執法如山」照章發包　楊英風不肯監造、即屬違約、法庭相見　契約書白紙黑字　誰要反悔、將居下風〉《中國時報》1975.8.22，台北：中國時報社。

•〈板橋介壽公園　困擾楊英風〉《今日房屋》1975.8.23，台北：今日房屋報社。

•〈兒童育樂中心工程觸礁　設計人並非建築師　無法申領建築執照　建局擬請解除與楊英風的契約〉《中國時報》1975.9.9，台北：中國時報社。

•〈未能依照契約交正規設計圖　楊英風與板橋市所發生紛爭　縣府決定邀雙方舉行會商解決難題〉《聯合報》1975.9.9，台北：聯合報社。

• 嚴章勳〈出售藝術製品‧對方當作一般工程‧觀念問題差距過大‧特殊事例風波　楊英風教授與板橋市所為介壽公園工程紛爭的前因後果〉《聯合報》1975.9.11，台北：聯合報社。

•〈設計板橋介壽公園工程　楊英風說是受聘請　設計費用並不超領〉《聯合報》1975.9.11，台北：聯合報社。

•〈公園建設應有藝術風格〉《聯合報》1975.9.20，台北：聯合報社。

•〈楊英風「藝術工程」未附尺碼　市公所「緊急求救」盼能補齊〉《中國時報》1975.10.1，台北：中國時報社。

1975.1.24　楊英風雕塑環境造型股份有限公司—台北縣政府建設局

1975.2.18　台北縣板橋市長郭政一──楊英風雕塑環境造型股份有限公司

1975.3.24　台北縣板橋市長郭政一──楊英風雕塑環境造型股份有限公司

復函

受文者：台北縣板橋市公所
發文者：楊英風事務所設計

一、貴公所於(六四)三.一八以板橋建字第1748號大函敬悉。
二、該函有關台北縣兒童康樂中心噴水瓶之設計，謹遵照辦理，予以抽除，而改為一噴水瓶品。說明如下：
一、該噴水改為不銹鋼製造。
二、其基本形為圓形球體，球體中有噴水設備，噴水設備方使水由球體中湧出，而落在水池中。
三、球體呈三百六十度速度轉動。
四、不銹鋼會反射光線及水象。

中華民國六十四年三月十七日

2.

一、象徵生命承先啟後，如此連綿之週而復始。
二、象徵文化文明的延續傳衍。
三、象徵兒童承受未來的體力、活潑好動。
四、兒童喜歡同形之物體。
三、兒童康樂中心一側之物品之另樣地具設計完成。
四、以上改建之計有當教育貴子弟詳指教為荷。

楊英風雕塑造型服務股份有限公司
楊英風 [印]

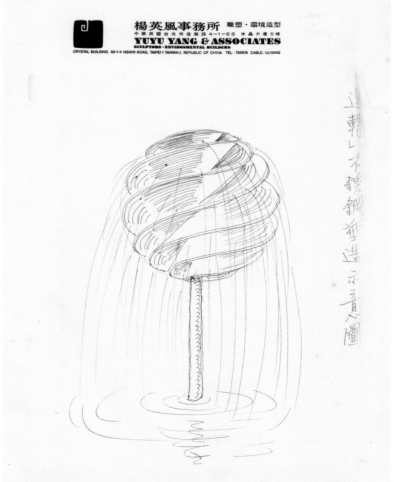

1975.3.17
楊英風事務所—台北縣板橋市公所

受文者：台北縣縣政府社會科

函　中華民國六十四年六月十八日

副本
收受者：台北縣政府建設局
　　　　板橋市市公所

發文者：楊英風事務所

主旨：本公司所設計「台北縣立兒童育樂中心新建工程」，中有關彫塑造型項目之工程，係屬特殊性之藝術工程，請准予交由本公司塑造施做。

說明：一、以下第三項所列工程，均係特殊性之藝術造型工程，施做中，無論鉅細，種種造型及景觀佈置，時有變通之需，必須自始至終由

原設計者（本公司）控制，方能確保品質。故，是項工程絕不同於普通建設工程，一般包商無藝術造型能力，恐無法承製，更無法明瞭原設計者之意旨。

素仰　諸主管部會，審智明鑒，懇請體察本公司從事藝術創作工程之苦心，准予由本公司全權負責塑製施做，以竟全功。要求該環境統一的氣質。

二、據在六十四年六月二日「台北縣立兒童育樂中心新建工程」協調會議中，本公司已將此項請求說明清楚。會後，承社會科社會福利股周股長嘉村暨社會科林科長曁正副心指教，調將連代本公司司調示辦理。

一、請准予由本公司塑造施做工程項目：

1. 大門入口頂天立地（彫塑造型）
2. 大地之聲　　（彫塑造型）
3. 滑梯樂園‧鋼管滑梯（造型）
4. 時光隧道（造型）
5. 螺旋梯（彫塑造型）
6. 哈哈鏡及台（彫塑造型）
7. 鋼管衛星（造型）
8. 天地人繞魏板（彫塑‧木刻與彈　）
9. 十二生肖扇兵獻（彫塑‧木刻與彈　銅片）
10. 兒童視聽音樂設施（連音響設備）
11. 運轉（生命之泉‧彫塑造型）
12. 手腦並用（彫塑造型）
13. 天女散花（花之造型）
14. 鄉情（彫塑造型）
15. 日規區（彫塑造型）
16. 惜陰鏡（彫塑造型）
17. 石蛋椅（彫塑造型）

（詳台北縣兒童育樂中心新建工程預算書）

四、今發包期限將屆（限六十四年六月底前發包完竣）本公司深恐有

1975.6.18　楊英風事務所—台北縣政府社會科

受文者：台北縣政府建設局

六十四年八月二日

副本
受文者：台北縣政府社會科、板橋市公所

主旨：貴局來函要求本公司派員常駐「台北縣兒童育樂中心新建工程」工地監造，礙難照辦。

說明：「本項工程係屬特殊藝術工程，並為貴局所承認。（請詳貴局64.7.24.北建公字第10685號函說明□）本項工程暨為特殊藝術工程，具有創作、不規則及變化等特性。故設計圖除一般性工程外均為未能，也無法像一般營建工程在設計圖上詳細說明。

二工程中有關雕塑造型項目之工程本公司已於64.6.18.發函說明：「

是項工程絕不同於普通建設工程，一般包商無藝術造型能力，恐無法承製，更無法明瞭原設計者之意旨。……懇請…准予由本公司全權負責塑製施做。」准否未蒙復函。貴局竟視同普通工程發包，原設計者之意見未被採納。茲再申述本公司意見如下：…前函請准予由本公司塑造施做工程項目：

1 大門入口頂天立地（雕塑造型）

2 大地之聲（雕塑造型）

3 滑梯樂園、鋼管滑梯（造型）

4 時光隧道（造型）

5 螺旋滑梯（雕塑造型）

6 哈哈鏡及台（雕塑造型）

7 鋼管衛星（造型）

8 天地人跳躍板（雕塑、木刻與彈）

9 十二生肖騎兵隊（雕塑、木刻與彈、鋼片）

10 兒童視聽音樂設施（連音響設備）

11 運轉（生命之泉、雕塑造型）

12 手腦並用（雕塑造型）

13 天女散花（花之造型）

14 鄉情（雕塑造型）

15 日規儀（雕塑造型）

16 惜陰鏡（雕塑造型）

17 石蛋椅（雕塑造型）

（詳台北縣兒童育樂中心新建工程預算書）

以上所列項目係屬藝術造型製作，非在旁監造即能成事，必須窮身雕塑、排列、布置時有變通之需，非一般工人所能勝任。很顯然的事實，雕塑家只能教工人如何拿著雕刻刀，但無法教他（工人）雕刻出雕塑家的作品。

三前項列舉工程項目為原設計者之藝術造型創作，非派員監工問題

四復 貴局64.7.24.北市建公字第10685號函。

楊英風事務所

1975.8.2　楊英風事務所—台北縣政府建設局

臺北縣政府建設局（函）

受文者　楊英風事務所
副本　本府社會科
收受者　本局公共工程課

主旨：本縣兒童育樂中心新建工程，請 貴所派員常駐工地監造。

說明：(一)依據 貴所承板橋市介壽公園興建促進委員會委託契約書規定，設計者應予負責監造。
(二)育樂中心新建工程係屬特殊藝術工程其設計圖珠多

局長　吳錦坤

未加詳細說明，為便該工程完美應請該工程原設計人員負責工地監造。

(三)依據板橋市公所64.7.2.北縣板工字第4067號承辦理。

1975.7.24　台北縣政府建設局長吳錦坤—楊英風事務所

楊英風事務所　雕塑・環境
YUYU YANG & ASSOCIAT
SCULPTORS・ENVIRONMENTAL BUILDERS
CRYSTAL BUILDING 68-1 4 HSINYI ROAD TAIPEI (TAIWAN) REPUBLIC OF CHINA TEL 7518974 CABLE

中華民國六十四年十二月十三日

受文者：楊英風雕塑環境造型股份有限公司
副本收受者：台北縣政府建設局
台北縣板橋市公所工務課

主旨：本公司設計貴市「台北縣兒童育樂中心」新建工程中有關藝術工程部份設計�項清該64.11.3協調會議之器決先付事來發呈縣長批示核准。

說明：(一)貴公司就據「台北縣兒童育樂中心」新建工程協調會議記錄前後二次等子本公司。本公司迄今雖實尚未收到。

1975.12.13　楊英風雕塑環境造型股份有限公司—台北縣板橋市公所工務課

楊英風事務所 雕塑・
YUYU YANG & ASSOCIA
SCULPTORS・ENVIRONMENTAL BUILDERS
CRYSTAL BUILDING 68-1-4 HSINYI ROAD TAIPEI (TAIWAN) REPUBLIC OF CHINA TEL 7518974

函

發文者：楊英風雕塑環境造型股份有限公司

受文者：台北縣板橋市市公所工務課

副本收受者：台北縣政府建設局
　　　　　　台北縣政府社會科

中華民國64年12月30日

主旨：本公司設計貴市「台北縣兒童育樂中心」新建工程有關藝術工程部份設計九項之預算請按64年6月23日提交貴公司之估價表所載於呈簽縣內列明，簽呈縣長批示。

說明：(一)貴公文64.12.23北縣板1字第2864號承敬悉。
　　　(二)本公司64年12月13日函，請　貴公司將本公司設計之

楊英風事務所 雕塑・
YUYU YANG & ASSOCIA
SCULPTORS・ENVIRONMENTAL BUILDERS
CRYSTAL BUILDING 68-1-4 HSINYI ROAD TAIPEI (TAIWAN) REPUBLIC OF CHINA TEL 7518974

先行事宜簽呈縣長批示時遺漏有關預算之提要。

(三)九項藝術工程部份設計九項，列表總計為新台幣壹佰參拾捌萬式仟五佰元正（1,382,450元）計：

1. 大門入口頂天立地 ... 740,000,-
2. 大地之聲 ... 20,000,-
3. 滑梯樂園鋼管滑身 ... 308,000,-
4. 時光隧道 ... 160,000,-
5. 燈旋轉 ... 80,000,-
6. 哈哈鏡 ... 63,000,-
7. 銅管衛星 ... 341,500,-
8. 天地人翱之板 ... 80,000,-
9. 十二生肖駿兵隊 ... 80,000,-

詳如附件：民國64年6月23日台北縣兒童育樂中心新建工程估價表

楊英風事務所 雕塑・
YUYU YANG & ASSOCIA
SCULPTORS・ENVIRONMENTAL BUILDERS
CRYSTAL BUILDING 68-1-4 HSINYI ROAD TAIPEI (TAIWAN) REPUBLIC OF CHINA TEL 7518974

(四)並預算中係最犧牲之計算，因本公司能否創作密切相關故煩請貴公司於該事案內列明之，呈請清縣長批示為禱。

楊英風雕塑環境造型股份有限公司
台北市信義路四段一之四八字水晶大廈

楊英風

1975.12.30
楊英風雕塑環境造型股份有限公司
—台北縣板橋市公所工務課

1976.1.8　台北縣板橋市長郭政一—台北縣政府社會科

1976.1.22　台北縣政府縣長邵恩新—板橋市公所

1976.2.25　台北縣板橋市長郭政一——楊英風雕塑環境造型股份有限公司

1976.3.10　台北縣板橋市長郭政一——楊英風雕塑環境造型股份有限公司

中國時報（台北縣版）　中華民國六十四年八月十四日

造形藝術、專家眼中美不勝收
滑梯石椅、凡夫看來一堆爛泥
興建育樂中心　楊英風與縣衙「舌戰」　普通工程發包　雕塑家「秀才遇到兵」

〈造形藝術、專家眼中美不勝收　滑梯石椅、凡夫看來一堆爛泥　興建育樂中心　楊英風與縣衙「舌戰」　普通工程發包　雕塑家「秀才遇到兵」〉
《中國時報》1975.8.14，台北：中國時報社

中國時報（台北縣版）　中華民國六十四年八月二十二日

雕塑家空有匠心、「壯志難酬」
建設局「執法如山」照章發包
楊英風不肯監造、即屬違約、法庭相見　契約書白紙黑字、誰要反悔、將居下風

〈雕塑家空有匠心、「壯志難酬」　建設局「執法如山」照章發包　楊英風不肯監造、即屬違約、法庭相見　契約書白紙黑字、誰要反悔、將居下風〉
《中國時報》1975.8.22，台北：中國時報社

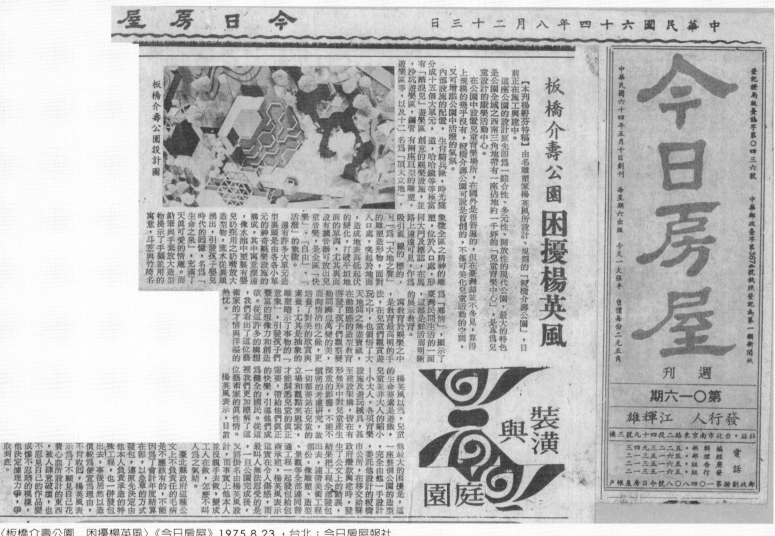

〈板橋介壽公園　困擾楊英風〉《今日房屋》1975.8.23，台北：今日房屋報社

設計板橋介壽公園工程
楊英風說是受聘請
設計費用并不超領

【板橋訊】板橋市介壽公園的一座公園，能有高則，如任由一般工人水準藝術化出現，特之手造出來的，就會所設計的的「楊英風事變成一「板橋大同樂園」第二⋯⋯他說，板橋介壽公園由他設計，他與委託人板橋市公所之情商委託設計，彼此合作得很融洽，惜干工程是藝術性作品的作品性質與展示他有服務性質⋯⋯

楊英風坦率表示，他不想將他設計的的工程全部叫握過來，所以才發包，因為雇主按一般建築工程發包，所以才發生這些爭執，工程因為雇主按一般建築工程發包⋯⋯

板橋市介壽公園「兒童育樂中心」各項工程設計，而與縣政府發生糾紛的藝術雕塑家楊英風昨日說，他為地方人士如此熱誠所感動，願意以他的心血為板橋介壽公園規畫設計出力，他強調，經過造型、調和，有藝術價值，有欣賞價值，否⋯⋯

標規定少手續加以四把曾過的工程由一般營造廠施工⋯⋯他說明，他已領五十六萬元的設計費，是板橋介壽公園的設計費，並非全部兒童育樂中心十三項的工程設計費，此中含有完整的圖樣，可由第五童育樂中心十九項工程之中，他已有完整的圖樣，既已發包，當可由商施工，（二）六月間施工⋯⋯（三）六月間設計⋯⋯縣府可依合約規定，可將這六項工程刪除⋯⋯

費是百分之二十，兒童育樂中心各項工程遭週問題過意見，彼此觀念一直未曾溝通；並且，又把全部設計當做一般工程發包，所以此比例不算太多。

他說，兒童育樂中心並不可以解決，因騎兵隊，請以議價為式交付他設計稿計算書中所估價格為單⋯⋯兒童育樂中心全部工程是二百六十萬元，上列六項僅佔六分之一，所佔比例不算太多。

〈設計板橋介壽公園工程　楊英風說是受聘請　設計費用並不超領〉《聯合報》1975.9.11，台北：聯合報社

出售藝術製品·對方當做一般工程
觀念問題差距過大·特殊事例風波
楊英風教授與板橋市所為介壽公園工程紛爭的前因後果

板橋市介壽公園「兒童育樂中心」各項工程委託楊英風事務所設計，委託單位的縣政府與承受設計的楊英風，發生許多糾紛，這是一個十分特殊的事。

板橋介壽公園之型態設計，是板橋市長郭市長所親自造，請以議價方式交給他承造，縣府建設局認為，雇主按一般商品，對方當做一般商品⋯⋯

嚴章勳〈出售藝術製品·對方當做一般工程　觀念問題差距過大·特殊事例風波　楊英風教授與板橋市所為介壽公園工程紛爭的前因後果〉《聯合報》1975.9.11，台北：聯合報社

兒童育樂中心工程觸礁
設計人並非建築師 無法申領建築執照
建局擬請解除與楊英風的契約

〔北縣訊〕楊英風邵恩新，卽解除委託造，但楊未具承包工的板橋市介壽公園內由板橋市公所另複權台北縣兒童育樂中心威正式建築師重新設新建工程，因而無法計。

中領建造執照，縣府威正式建築師重新設申領建造執照，另因程發包之前，楊英風詳細尺寸及形狀，而設計人又拒絕監造，致尚未能施工。

台北縣兒童育樂中查介壽公園興建促進市介壽公園促進委員除委託設計契約。員會委託楊英風事務員會委託楊英風事務所設計，呈報縣府後准有案之鹿鳴事務所核，並未向政府設立登記。目前，該工程未能建設局指出，在工

特藝術構造物之尺寸與形狀，且未解決監造原因，決定簽報縣長府以議價方式交其承

〈兒童育樂中心工程觸礁　設計人並非建築師　無法申領建築執照　建局擬請解除與楊英風的契約〉《中國時報》1975.9.9，台北：中國時報社

未能依照契約交正規設計圖
楊英風與板橋市所發生紛爭
縣府決定邀雙方舉行會商解決難題

〔板橋訊〕負有盛名的嘉衛雕塑家楊英風，承包板橋市介壽公園「兒童育樂中心」各項工程之設計，因為未能依照契約交付正規設計圖，與板橋市建設局對此難題，決定邀請對方會商。縣府建設局對此難題，與板橋市公所發生「扯皮」現象。

〈未能依照契約交正規設計圖　楊英風與板橋市所發生紛爭　縣府決定邀雙方舉行會商解決難題〉《聯合報》1975.9.9，台北：聯合報社

◆附錄資料

- 〈台北縣兒童育樂中心新建工程協調會議〉1975.11.3

一、時間：中華民國六十四年十一月三日下午三時

二、地點：本所會議室

三、參加單位人員：如簽到簿

四、主持人：主任秘書　林金發　　紀錄：張永鴻

五、討論事項：

（一）建築執照之申請及負責監造

（二）設計圖藝術工程部分補設計圖並表明尺寸型態。

六、各單位意見：

（一）工程課與技正意見

（1）建築執造之申請、監工仍請原設計者楊英風雕塑環境造型股份有限公司負責申請及工程監工。

（2）有關藝術工程部分設計圖無表明尺寸型態，請楊公司速補送。

（二）楊英風雕塑環境造型公司代表劉小姐意見

兒童育樂中心新建工程有關藝術工程部分計九項，確實無法繪出圖樣表明尺寸，因九項目均係特殊性之藝術造型工程施做中，無論鉅細、種種造型、景觀佈置、實有變通之需並不是繪圖表明大致型態可施做的，即使能施做所造之品質亦不能達到原設計者之構想心意，因藝術工程不比普通建築工程，自始至終，需由原設計者控制，方能達到藝術創作塑造出美好之藝術品，故藝術工程之九項確實無法以圖示來表明，祈請諸位長官能諒解從事藝術創作之苦心。

（三）社會科周股長嘉村意見

兒童育樂中心新建工程為使該工程完美，如已發包之工程承包商若無法施工，而楊教授認為（1）大門入口頂天立地（2）大地之聲（3）滑梯樂園鋼管滑梯（4）時光隧道（5）螺旋辮（6）哈哈鏡（7）鋼管衛星（8）天地人蹺蹺板（9）十二生肖騎兵隊等九項工程，係特殊藝術工程，倘使繪出大致型態交由一般承包商施做，卻無法創造表達設計者構想之心意，擬將普通工程先行施工，藝術工程，暫停施工，俟普通工程施工完竣驗收後，再將藝術工程九項部分專案簽請縣長另行辦理，於其他事項請楊教授盡量協助以配合施工。

七、結論

（一）本工程藝術部分九項，楊教授確定無法提示詳閱型態尺寸，擬採周股長意見辦理。

（二）建築執照之申請原則上楊教授同意辦理並於本記錄文到七天內函覆辦理建照事宜及何時提出申請等。

（三）除前列九項藝術工程外能施工之普通工程先行施工，請楊教授協助監造以利工進。

（四）請吳技正將發包合約詳細情形資料提供社會科簽辦。

八、散會：下午四點二十分

- 〈台北縣兒童育樂中心新建工程施工事宜協調會議記錄〉1976.1.24

一、時間：中華民國六十五年元月二十四日　上午九時

二、地點：本局會議室

三、參加單位：板橋市公所、介壽公園促進委員會、本府社會科、本府建設局建築土木課、公

共工程課、楊英風事務所、新永和營造廠

四、主持人

五、討論事項：本工程建築執照限期申領及有關類似藝術構造物之興築與否問題提請討論。

六、各單位意見：

（1）工程課：本工程發包迄今因板橋市介壽公園促進會迄未申領建築執照且有關類似特殊藝術工程如1.大門入口頂天立地 2.大地之聲 3.滑梯樂園鋼管滑梯 4.時光隧道 5.螺旋瓣 6.哈哈鏡 7.鋼管衛星 8.天地人蹺蹺板 9.十二生肖騎兵隊等九項構造物應請設計者楊英風事務所依約補充詳細圖表或施工說明書並派員協助監造以利施工。

（2）楊英風：該九項構造物係屬藝術工程非同一般工程因此普通營造廠不能承造即使依樣造好亦已破壞藝術氣息，應請依照原訂合約將該等藝術工程交由本公司承造。

（3）新永和營造廠：本廠承攬該工程爲期已久迄未能開工施做其原因在於甲方，上述九項構造物如甲方放棄永久不做，本廠願意接受，帷如予以收回轉包則有侵害本廠權益，本廠不同意，將依法追訴，本廠有能力可施做上述九項工程。

（4）板橋市郭市長：兒童育樂中心新建工程在未交由縣政府發包前曾與社會科主計室等研商結果以一筆工程預算依法不能將一般工程與類似藝術之構造物分開發包，故報請縣府一次發包而造成目前因爲一般工程與類似藝術工程混雜而致施工困難之境況。

（5）社會科周股長：該項類似藝術之構造物不能因目前之困難而放棄不做，仍請楊英風教授本著愛護藝術之心願依約儘速提出詳細尺寸圖說並協助監造共同促其早日完成。

（6）板橋服務站主任：該構造物據承包商表示：「永久不做」乙節，站在板橋介壽公園促進會立場未便同意，應設法克服困難早日施做。

（7）陳局長：本府（包括建設局及社會科）辦理本項台北縣兒童育樂中心新建工程，板橋市公所報送該工程設計書圖時並無標明一般工程與藝術構造物之分，整批一次發包依法並無錯誤，何況楊教授與促進會所訂合約已有明文規定由楊教授負責設計監造，仍請楊英風教授委曲一點儘速提出類似藝術工程部分之詳細圖，並犧牲些寶貴時間協助指導完成該項工程以光揚藝術價值，如楊教授詳加指導需要酬勞，當可洽請促進會核議追補。本案依照法據而論，楊教授不但未具承攬上述類似藝術構造物之資格，且依據楊教授與促進會所訂之合約尚須負設計監造之責，本局鑑於愛好藝術尊重藝術氣息之本意下，一再函請楊教授依約提出詳細設計尺寸造型並予協助監造均遭拒絕，該工程類似藝術構造物等九項除去十二生肖確有藝術型態外其餘八項構造物如無法楊教授之補充尺寸或監造，亦可由本局逕行加強核算塑造，只是型態效果較差而已。

七、結論：

（一）由板橋市公所在一個月內申請本工程雜項執照以便開工。

（二）本工程屬一般性部分應於領得執照後先行開工。

（三）類似藝術構造物九項中十二生肖騎兵隊一項決定不予施做。

（四）其他八項類似藝術構造物施做與否應專案簽報縣長核定（如縣長批示照做者，應由工程課詳細核測設計後施工）。

八、散會：上午十一時五十分

（資料整理／關秀惠）

◆桃園國際機場聯絡道路景觀雕塑〔水袖〕設置規畫案* (未完成)

The lifescape sculpture Moving Sleeve for the causeway connecting to the Taiwan Taoyuan International Airport * (1975)

時間、地點：1975、桃園國際機場聯絡道路

◆背景概述

　　1969 年政府決議於桃園興建國際機場，在興建過程中，楊英風於 1975 年針對中山高速公路轉接機場之交接處提出設置景觀雕塑〔水袖〕之美化環境計畫，然此案因故未成。（編按）

◆規畫構想

名稱：水袖

大小：26m 高× 23m 寬× 10m 厚（深）（相當於 6 ～ 8 層樓的高度，因處於大廣場中，故不嫌其高大）

材料：鋼筋混凝土

意義：

一、取中國平劇「水袖的飛舞」做基本造型：

　　(一)平劇是最能表現中國氣質的藝術瑰寶，水袖又是平劇中一大特色，它不但強調了服裝的柔美，更是劇中寫意表情的最佳工具，對國際人士而言，它是中華文化的無字的語言。

　　(二)水袖飛舞如「行雲」、「流水」。把這行雲流水的感覺凝固成一座山。行雲如飛機馳騁於天空，暢行如雲。流水乃「車如流水」往來如織，暗示機場與高速公路的動態。

　　(三)雕塑上的摺紋，可由衣摺想像為山壁巨岩的摺痕，代表大自然的力量從地心震憾出來，也代表人工開發的力量，扭轉了宇宙乾坤。

　　(四)雕塑的蝕紋，象徵雲紋，高入雲層，也象徵山峰的起伏曲折。

基地位置圖

基地照片

二、作為國際機場的指標：

　　上面傾斜突出的一部分指向國際機場的方向，成為一個鮮明的指標，把公路與機場連結
　　在一塊。

三、整個雕塑可成為附近環境的重心，配合餐廳花草成為觀光停留的一個「站」，可留下深
　　刻的印象。（*以上節錄自楊英風〈桃園國際機場景觀彫塑〔水袖〕解說〉1975.9.23。*）

◆相關報導（含自述）

• 楊英風〈桃園國際機場景觀彫塑〔水袖〕解說〉1975.9.23。

•〈桃園闢建國際機場　明年六月規劃完成　工程費預計十五億元〉《中央日報》1969.10.24，
　台北：中央日報社。

•〈闢建桃園國際機場　工程定五年內完成　規劃工作明年六月前辦妥〉《中央日報》1969.
　10.24，台北：中央日報社。

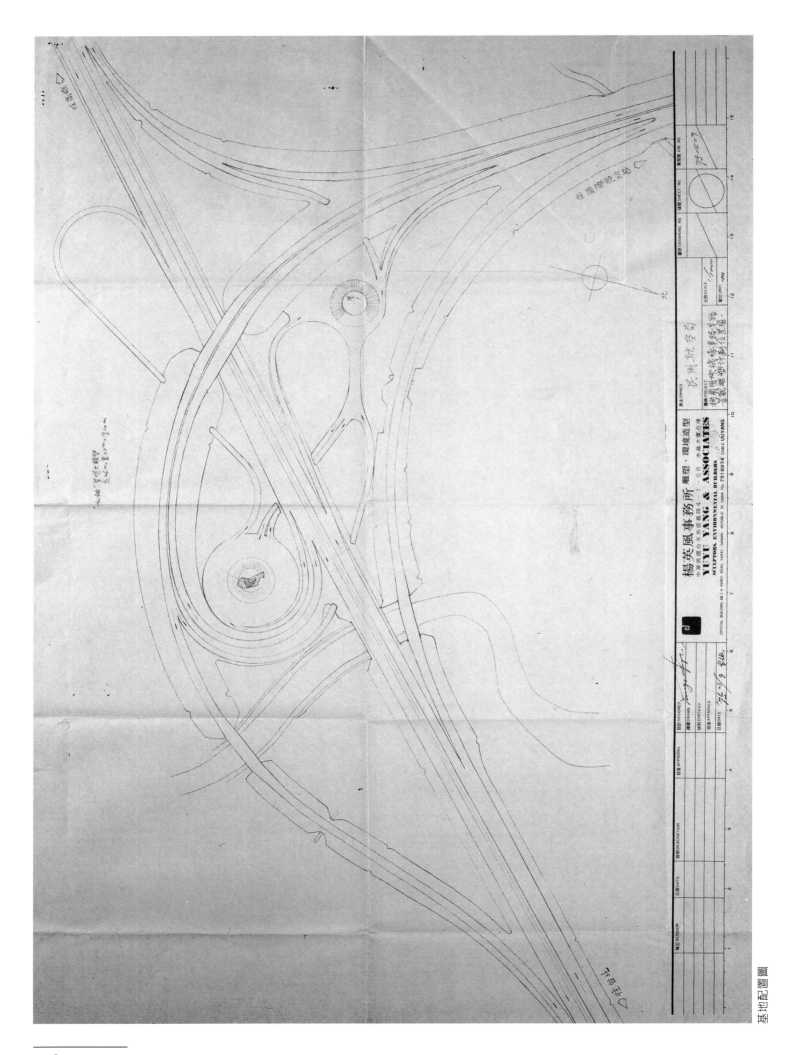

基地配置圖

模型照片

交通部民用航空局

桃園國際機場工程處（函）

主旨：為桃園國際機場交流道美化工程案，請台端撥冗來本處洽商有關該美化工程規劃等事宜，函請查照。

說明：一、桃園國際機場交流道係銜接機場專用連絡道與高速公路，為未來旅客進出國際機場之門戶，故本局擬利用該交流道各匝道間包圍之空地，予以美化以利觀瞻，並兼收發展觀光，配合宣傳之效。

二、本處業已遷至桃園工地（地址：桃園大園鄉祊竹圍村竹圍街一之二號　即目高速公路南崁交流道右轉竹圍方向約八公里可達），本案請逕洽本處道路股（電話：大園局轉六四八）辦理。

兼處長　李惠華

1975.9.11　桃園國際機場工程處兼處長李惠華—楊英風

闢建桃園國際機場
工程定五年內完成
規劃工作明年六月前辦妥

【本報訊】交通部現已決定成立一個桃園機場闢建規劃委員會，於明年六月前完成全部的規劃工作，並期於五年內完成全部工程，代替現有的松山國際機場。

這個機場闢建規劃委員會，據悉將設在交通部民用航空局內，由國防部、交通部、經合會、省政府等單位，派專家共同組成，同時並委託美國一家航空工程公司配合協助規劃事宜。

興建新國際機場所需的全部建設費用，初步估計約需新臺幣十五億元，其中器材設備之採購所需外幣部份，將洽請美國銀行貸款，規劃研究費用，則已列貸款額新臺幣六千萬元。

桃園機場係基於目前松山機場地理環境不適及現有停機坪及候機室不敷實際需翼，而由交通部呈請行政院核定新建。預計完工以後，可容約於一九七〇年間世的全世界最新「亙無霸」噴射客機起落。

中央日報 '69 24/10 台北

〈闢建桃園國際機場 工程定五年內完成 規劃工作明年六月前辦妥〉《中央日報》
1969.10.24，台北：中央日報社

桃園闢建國際機場
明年六月規劃完成
工程費預計十五億元

〔本報訊〕政府預定在明年六月底以前完成桃園新國際機場的規劃設計工作，已決定委託美國的航空工程顧問公司負責。此一新機場的工程費用約需新台幣十五億元，除了政府自籌款外，並將洽請世界銀行給予貸款。

新機場規劃設計工作完成後是否立刻動工，政府尚未決定，但是，因為世界銀行給予貸款，按照規定，其工程應招開國際標，因此，可能需要一段時間。

政府已宣布，此一新機場應在五年內完成，開放使用。

交通部為積極推動此一計劃，已決定成立桃園新機場闢建規劃委員會，由國防部、交通部、經合會、省政府及民航局等單位派員組成，此一籌建委員會，將設在民航局內。

桃園新國際機場之闢建，係接受美國航空工程專家費雪的建議。費雪曾應經合會的邀請，來台實地勘察國內各機場及預測未來運量後，認為台北機場限於地理環境，無法擴建，供巨型航機起落，且至民國六十四年後，停機坪及出入口皆不敷使用，飛機噪音亦為一嚴重問題，因此，必須立刻另行規劃建築新的機場，以應需要。

〈桃園闢建國際機場　明年六月規劃完成　工程費預計十五億元〉《中央日報》1969.10.24，台北：中央日報社

（資料整理／黃瑋鈴）

◆淡江 25 週年紀念景觀雕塑〔乾坤〕設計^{（未完成）}

The lifescape sculpture Magnificent Universe for the 25th anniversary of the Tamkang University (1975)

時間、地點：1975、台北淡水

◆規畫構想

一、本構想分為三案：

（一）第一案　如圖：高 12 公尺、寬 3 公尺、深 4 公尺，鋼筋水泥雕塑造型物。

（二）第二案　如圖放大一倍：高 24 公尺、寬 6 公尺、深 8 公尺，為八層樓高之展望台，內部為房間，可作為展示空間，鋼筋水泥雕塑建築。

（三）第三案　如圖縮小一倍：高 6 公尺、寬 1.5 公尺、深 2 公尺，鑄銅雕塑造型物。

二、大意：

（一）宇宙二元化的相輔相成

（二）乾坤

　　　天地

　　　陰陽

　　　正負

　　　明暗

　　　高低

　　　上下

　　　……

（三）作為追求明日中國的精神象徵

（四）成為溝通宇宙自然的橋樑

（五）旁邊的蝕紋為雲紋

（六）其線條「乾」為通天，「坤」為入地，合為天地一體

（七）整體為淡江學院的鮮明標誌

三、〔乾坤扭轉〕雕塑說明：

宇宙二元化的相輔相成　乾坤、陰陽、天地、山水、高低、上下、凹凸、直曲。高八層樓鋼筋水泥景觀雕塑建築，內闢展示空間及便於高眺遠瞭。追求明日中國的象徵，溝通宇宙的橋樑，豎立淡江的鮮明標誌。

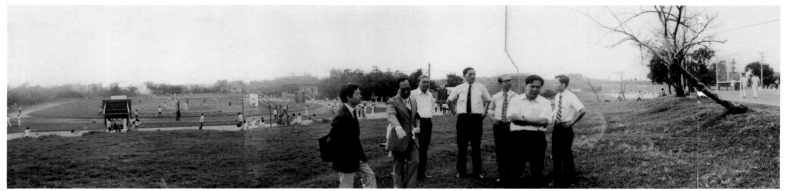

基地照片

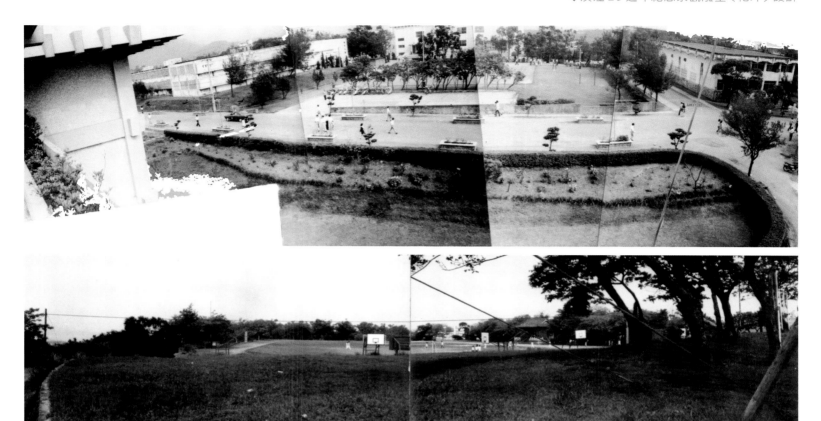

基地照片

立面圖

（資料整理／關秀惠）

◆台北中正紀念堂籌建規畫案^{（未完成）}

The design for the Taipei C.K.S. Memorial Hall(1975)

時間、地點：1975、台北市

◆背景概述

　　先總統蔣公於民國六十四年四月五日逝世，當時行政院核定成立籌建小組決議結合民間捐款及政府出資，並撥用國有土地，擇定現址為建堂基地，公開徵求海內外建築師提供建築設計構想與藍圖，復經海內外專家嚴謹審查後方告定案。爰於民國六十五年十月卅一日蔣公九秩誕辰紀念日破土，六十六年十一月動工興建，於六十九年三月下旬竣工，同年四月五日正式對外開放。

　　楊英風更早於1975年九月即提出於台北近郊的內雙溪建立一座紀念先總統蔣公的文化殿堂，待政府確定地點為台北市營邊段後，楊英風於1975年10月提出此份規畫案，並希望以中正紀念堂為中心建造「中正文化紀念社區」，然未獲採用。中正紀念堂於2007年12月更名為「台灣民主紀念館」（編按）（參考資料：台灣民主紀念館網站http://www.cksmh.gov.tw/；楊英風口述、劉蒼芝撰寫〈預備，文化的禮拜！〉《景觀與人生》頁40-45，1976.4.20，台北：遠流出版社。）

◆規畫構想

建議人：楊英風

根據六十四年八月廿二日中正紀念堂籌建小組徵求中正紀念堂設計公告提具。

建築地點：台北市營邊段（即中山南路、信義路、杭州南路、愛國東路所包含之範圍），總面積約廿五萬平方公尺。

闢建內容：闢建為中正公園，分建築物與公園兩部分。

一、建築物包括：

　　1.中正紀念堂：建立總統蔣公造像，並陳列其一生對國家民族貢獻之勛業史料。

　　2.音樂廳：容納二千至二千五百座位，作交響音樂演奏及其他大規模表演或集會之用。

　　3.國劇院：容納一千至一千二百座位，作國劇、話劇、及小規模音樂演奏之用。

二、公園部分：配合建築物之配置，將全部範圍，整體規畫為中正公園。

壹、個人對中正紀念堂籌建構畫的體認

　　（一）應以中正公園建置為主，涵蓋「中正紀念堂」、「音樂廳」、「國劇院」等建置群。原則上，個人認為營邊段應以建設中正公園為主，而，其中包括「中正紀念堂」、「音樂廳」、「國劇院」，以便利民眾瞻拜及作文化活動。那麼，大規模紀念蔣公，仍應擇山明水秀地區，以促建「中正紀念社區」為要務（與「中山紀念社區」合為第十一項建設──文化建設），過文化生活、做文化禮拜，來紀念　蔣公最有意義。詳下附資料：「文化的禮拜」原刊於64年9月號「明日世界」雜誌。

　　（二）中正公園與中正紀念堂等建置於營邊段，實為商業利益重大犧牲，然則為改良城市素質及文化建設之壯舉，足可作國際間之模範！

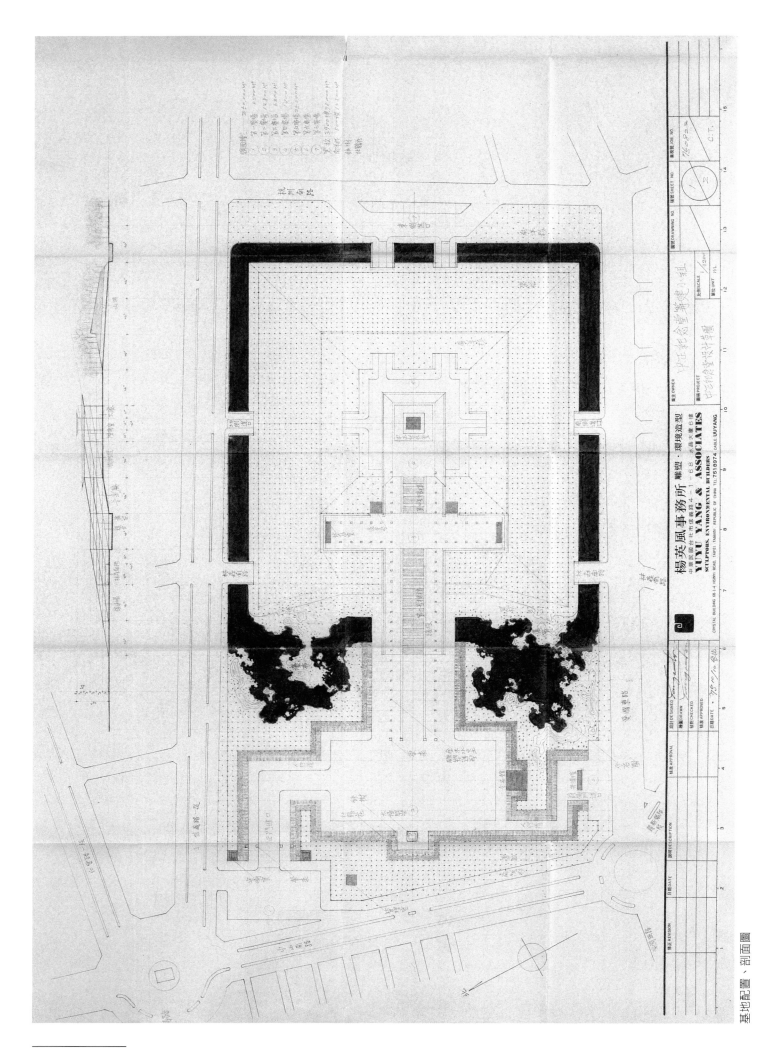

基地配置、剖面圖

356

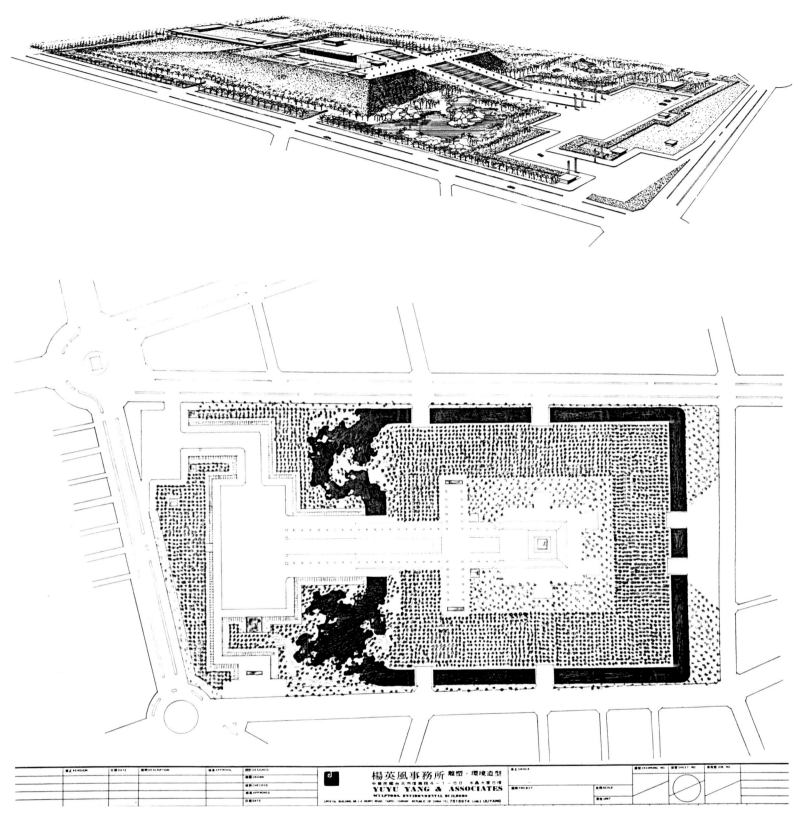

透視圖、基地配置圖

1. 據知營邊段早有規畫為國際性商業區及行政區之擬議，對促進國家經濟潛力，意義重大。而今為中正紀念堂之建地，乃國家之重大犧牲。然，在另方面如文化、歷史的建設意義，乃空前未有者。

2. 目前城市改良為國際潮流；即「綠化、自然化、公園化」，要「樸素、簡明、不裝修」等。與過去城市儘量表現科技、控制自然、誇張人力截然不同。此乃從西

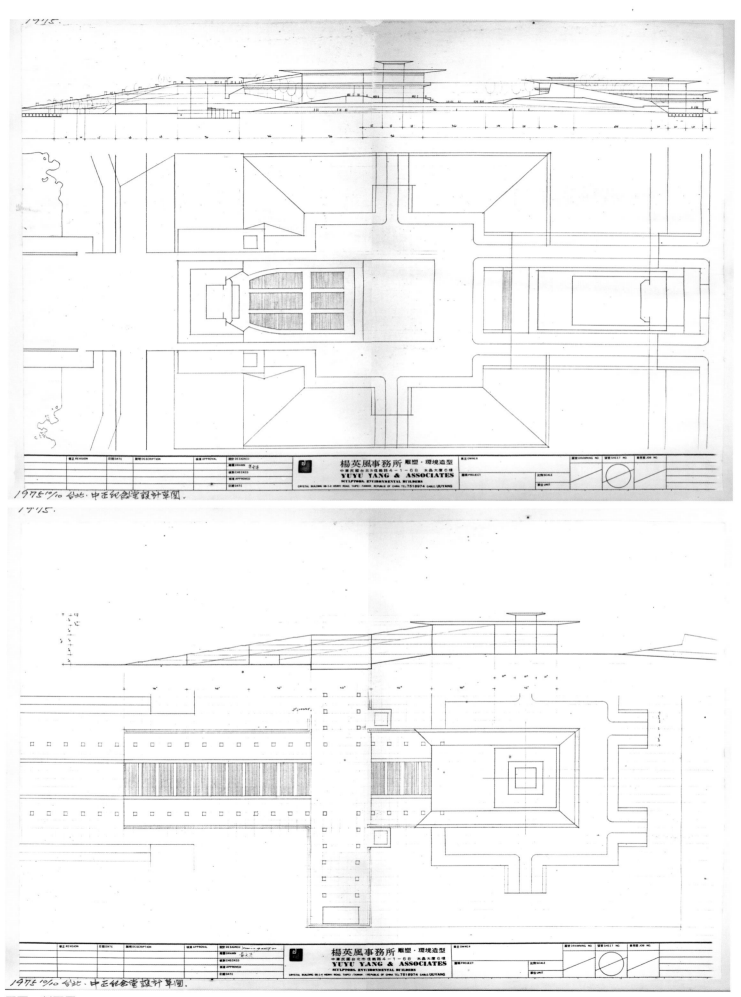

1975 %0 台北．中正紀念堂設計草圖．

平面、剖面圖

方精神轉向東方精神！回歸自然的具體表現。亦是蔣公倡導新生活運動：「新、速、實、簡」的本質。此項大建設，在鬧市中闢公園，除紀念 蔣公，實為力行新速實簡、戒浮華虛假的好機會，努力趕上世界城市改良潮流，也看這一壯舉了。

貳、設計特點

一、山窮水盡疑無路，柳暗花明又一村

（一）以中正公園含括建築物合為一體，並非把公園與建築物分開為兩部分。景觀設計上兩者作相契合的考慮，視為一整體。

（二）建築物隱蔽在森林：

1. 中正紀念堂、音樂廳、國劇院等建築物，不作鮮明突出公園的設計，而儘量隱蔽化，藏在森林中。馬路四周看不見。等於花許多錢。表面看不見。如此違反常態的作法。常態為儘量顯示建築物之偉宏氣派壯觀。最好花一分錢看到兩分錢的效果。如西方建築特色即是，極力作人力、財力誇張的表現，從自然突出，超越人的尺度，造成壓迫感。此常態做法不足取法。

2. 隱蔽化則是東方式的，中國式的思想精神，表現一種謙虛的、恭敬的、含蓄的、靜穆的涵養，幫助造成安定、肅靜。純淨的情緒，適合於紀念蔣公的意義。

3. 此公園及建築是紀念性的，非一般純遊樂性的。故公園要儘量單純安靜。戲劇等表演活動的建築物亦隱蔽化（隱蔽在建築結構下面，外表看不見），不能喧賓奪主來顯耀音樂廳、國劇院的偉大熱鬧。

4. 附近較高大的建築有總統府、電話局，要超越其高大才能顯出高大，但是未來四周圍可能出現更高大的建築物。把此建築吞沒掉（除嚴格管制附近的高樓建築，然為消極作法）。因此就用相反的。隱蔽式的、低姿態的建築方式。來與將來可能的繁雜高大相抗衡。不至於被吞沒。況且現在高結構建築已不時髦，正在做諸多反省，發現諸多錯誤，難道我們還要重蹈錯誤？

5. 隱蔽化可造成「山窮水盡疑無路，柳暗花明又一村」的感覺，其變化是「無中生有，有中生無」。這是中國建築美學、造園美學的特點，利用視線上的遮隱，造成空間的無限大、時間的無盡長。

二、自然為母，真材實料

（一）隱蔽化係隱蔽在森林當中，與自然合為一體，成為世外桃源。然後在自然靜態中慢慢展現自己。

（二）建築物不作虛假浮誇之裝修，儘量表現材料的真實性與本質，不用代替性的材料，（如不用水泥塑製樹幹、竹竿等）讓人多接近自然性的素材。

（三）妥善運用新建材、反映今日的時代性、人的創造性，但仍要納入自然的軌道，不超出自然的力量。如運用不銹鋼、銅之新鑄法所產生的材料，很具時代感。

（四）減少人工刻飾及複雜的結構，整個環境造成一個大自然。使人盡情受山、水、森林、清潔空氣。

三、能引導啟發「崇拜反省」的情緒與行為

（一）既為紀念性公園，為蔣公的殿堂，整體氣氛宜戒喧嘩浮躁，務必嚴肅、大方、定靜、純垣，造成激發反省虔敬情緒的境界，來景慕蔣公。

（二）此公園非比一般性公園，純為休閒、玩耍、熱鬧，而是為敬拜蔣公者，是一個做禮拜的地方，故藉著自然力量使人擺脫凡俗進行反省崇拜。否則徒有紀念之名，無紀念之實。

四、人的尺度

（一）建築物不強調其高偉雄壯，以人力的尺度為準（非超人、神的尺度，如埃及金字塔、希臘、羅馬的建築），使人容易親近，感覺溫暖、慈祥。

（二）即使是造大片森林，也不能像深山密林，予人陌生感、恐佈感，應以人為的小設備小佈置，化為親切的導線（如變形的「月門」等）讓人走進可親的安排。

如此的建置，整體就是一個大公園。近代建築潮流，儘量朝此方向發展，以避免公害和非人性的空間累積。

美國奧克蘭美術館即為一美好範例：奧克蘭美術館整個隱在植物樹林之下，表面似一大公園。

參、建構骨架

一、以正方形為建築基形加以變化──

（一）紀念蔣公，取法「中正」。正方形恰好符合「中正」的性格。不偏不倚，四邊對稱均衡。

（二）正方形為最安定大方的形態，有助於造成莊嚴肅穆的氣氛。

（三）配合營邊段長方形地形。

（四）代表「大地」、「天圓地方」是中國宇宙觀，正方形為大地的象徵。

二、採取一比六夾 90 度角之三角形，為變化架高之基形。因為此形最小角度之斜邊，係最舒適的行動坡度。走起來不吃力。在視覺上亦為最活潑。最美的形式，與正方形搭配以求變化。

三、所有建築由緩而漸漸架高，連接為一整體結構。分上下多層使用空間，節省經費。戲院與音樂廳隱蔽化。

（一）建築結構體上層：為道路、廣場、花壇、塑造物等建置。重點在中正紀念堂。活動目的在瞻拜中正紀念堂的蔣公雕像及思念蔣公行誼。所有建築空間為靜態空間、暴露式。

（二）建築結構體下層：有停車場、音樂廳、國劇院等，重點在表演活動之空間，目的為提供表演藝術活動及觀賞之場所。為動態空間、隱蔽式。

（三）特點係將崇拜活動、娛樂活動分隔開，俾避免破壞了以紀念為主的嚴肅意義。動靜分明、機能單純。

四、強調水平發展，不立高塔或高聳之紀念碑。

五、建築物的下層部分，並非埋在地下，而仍在地平面上。只是上層架高，或堆土。故通風、採光、利用斜坡或階梯間都容易處理。

六、種樹造森林包圍建築物。建築物如在樹林的峽谷中。

七、建築物以結構本身的美好為「美好」。並不需在結構上裝修。

肆、規畫及設施

一、森林：（為景園建築的一部分）

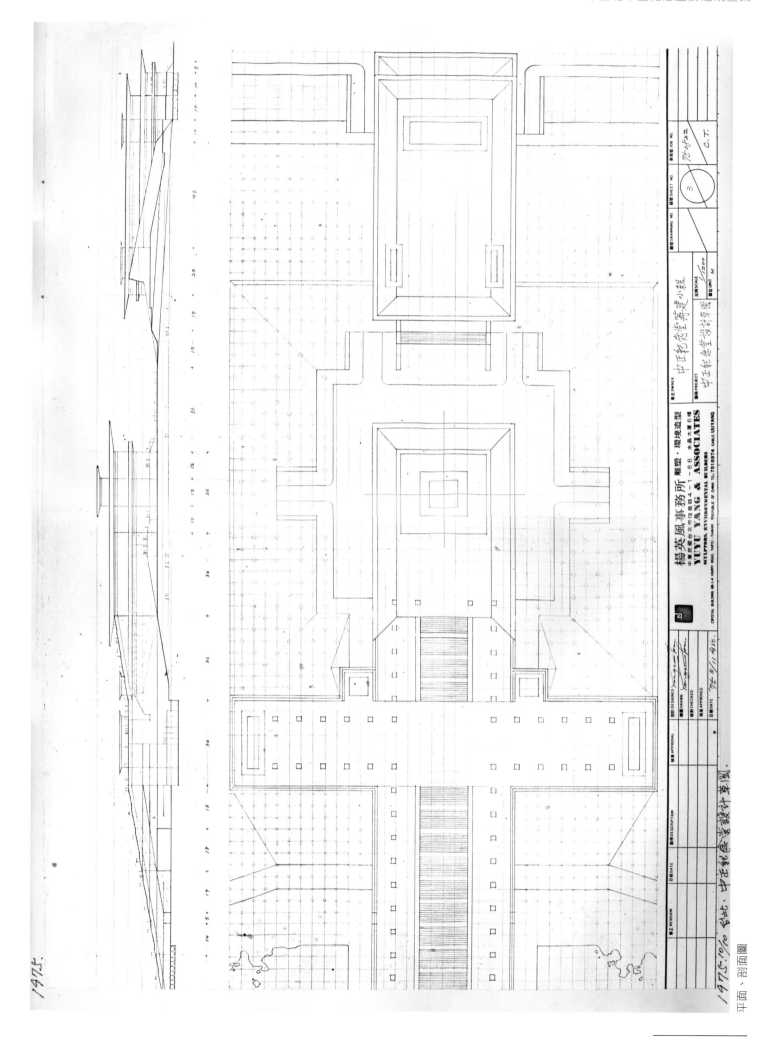

1975、剖面圖

平面、剖面圖. 中正紀念堂室設計草圖.

1975.10/10 台北

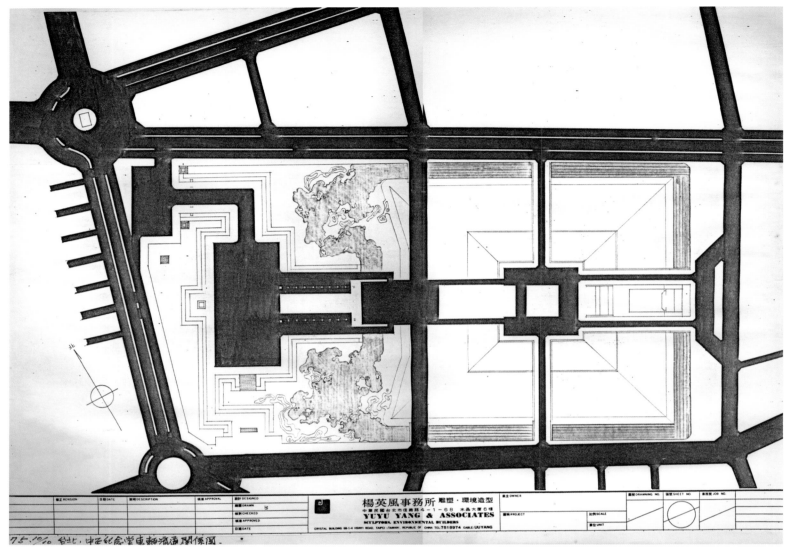

(一)順長方形地形外緣，填土為丘陵並種植樹木造成森林，對中心建築部分，作四面之
　　環繞。丘陵最高處為由地面算起約十五公尺，由最高處分別向外緣及內緣傾斜。造
　　成地形上的變化，以突破原來單調平整的地平面。

(二)森林亦圍括了三面進口（南側、北側、東側）因此一進入便看見森林，等於在森林
　　中穿越而過。

(三)森林與建築物之間距離約廿五公尺。

(四)森林造成一片純靜的氣氛，使來者一進入森林在情緒上便安定下來。造成崇拜偉人
　　的心理準備。正如我們中國人寫書法前的磨墨，是一種定心的工夫，森林在此等於
　　磨墨的作用。等到在森林中走得差不多了。再讓人看見建築物。

(五)森林在此形同大地的肉身，給大地一個豐滿端莊的外表，蘊藏著無限活力的可能
　　性。

(六)森林把人的活動吞沒掉。因樹幹樹葉在視線上會造成阻擋遮掩。如此幾千幾萬人在
　　其中活動都不覺得，可保持整體氣氛的安靜。

(七)森林中作親切動線安排，便於眾多人的疏散，不要如進入迷宮，產生錯亂幻覺。動
　　線安排雖係人為，但仍應與自然與環境洽合。如建置一些月門短牆。（見附件一）
　　做轉變方向的指示，或變化景觀的層次。或一張石椅石桌，幾叢花草。人為的親切
　　的小安排在此很重要。可增加森冷的氣氛中一份人性關切的溫暖感。

（八）森林中的花草樹木，只能選擇單純的幾種，如松竹梅蘭。可以表現中國氣質的、大規模的種植；外側種高大的南洋杉，中間種黑松，內緣種南洋杉。杉樹亦是台灣的特產，才能造成宏偉莊嚴的豪邁氣度。並非作成植物園，做植物品種展示。如北平的太廟，只種松樹。

（九）森林中蓄養鹿、鶴、龜、魚等動物。

（十）以小山、流水（湖水、泉水、瀑布。不要噴泉，噴泉為西式的水處理）、小橋等與森林搭配。沖淡森林與地形的單調感。

二、全域各進出口與正門進出口「第一號廣場」：四方面都有進出口，方便出入。

（一）正門進口──在中山南路與信義路的交會圓環處，由中央黨部方向作斜角的進口。

（二）斜角進口，為利用地形上的一處斜角，做景觀上曲折的進入。避免由進口處直接對建築物一覽無遺。

（三）斜角進口處可銜接介壽路之富紀念性之短路，有重要慶典活動時、接待國賓、軍政活動，可直接由介壽路進入中正公園及中正紀念堂。

（四）正門一進來是第一號廣場，旁有森林，造成一段掩隱，看不到建築物，以便「漸至佳境」。

（五）南側（愛國東路）進口處：為後側門，必須穿過森林與山洞，到達第五號廣場。再進入建築物內部。另有前側門可進入第二號廣場。

（六）北側（信義路）進口處：為側門，必須穿過森林與山洞，直接進第五號廣場再進入建築物內部。林森北路雖在北側，但係在地下穿過本區，不能通行本區。

（七）東側（杭州南路）進口處：為後門，必須穿過森林下的山洞（先蓋好山洞再填土種樹）。有兩個進口，方便人群疏散。先進第五號廣場再進入建築物內部。

（八）「第一號廣場」為正門進出口廣場，設有左右守衛室以便守衛、管理、傳達。

（九）「第一號廣場」進入「第二號廣場」之間有主要行車道及行人道。行人道旁邊有花圃。大規模種植單純的花草如杜鵑花、鐵樹，代表地方特色。花圃延伸在介石園前方之人行道附近的空間。

（十）華表一組，立於守衛室邊。

三、第二號廣場：為由偏角入口。轉為正中方向的一個「轉向廣場」面積 約為一萬二千八百平方公尺。

（一）穿過森林到達此地，視野大為開闊，亦可容納大多數人活動。

（二）廣場邊中線（在花壇之後）豎立一雕塑造型物，作為一項標誌，一個中心點的開始。例如一個太極造型物，取其生兩儀四象……變化衍生萬物的含意。

四、雕塑造型物金木水火土排列：面對中正紀念堂，從第二號廣場邊，排列到第三號廣場上及第二號階梯上；每隔十米一件，共約七十二件。

（一）雕塑題材為金木水火土。

（二）方法係仿中國金石藝術（刻圖章）的辦法，在石材上某一部分刻畫簡單的線條，表現我國自古以來物質文明的一面；利用金木水火土豐富生活的過程，也象徵自然物質的組合變化。

（三）此法事實上等於雕刻圖章的放大，粗拙的造型，予以整齊的排列下去，造成嚴肅雄壯的氣勢。

（四）石雕的排列正如明陵的石雕動物的排列之意義；讓人走在其中，漸漸變化心境，做

瞻拜偉人的心理準備。此外這一壯觀的行列如兵士的守衛蔣公的英靈。

(五)石雕排列亦可作為引導行者的動線，把人導向景觀重心中正紀念堂。邊走邊欣賞，並使人冷靜嚴肅起來。

(六)石雕晚上有燈光照明，形成燈柱。

(七)雕刻的素材最好用真正的石頭，石頭有自然的生命力量，如自然的一部分，透達強烈的質感，看後心情完全回到自然中，轉變人們的俗情逸興，觸及自然的韻動。

(八)華表一組。

五、緩坡、階梯（上層）停車場（下層隱蔽化）

(一)從第九對石雕開始，是漸漸爬高的斜坡。坡度是高度一長度六夾九十度角之斜面，此種斜度便於人車的行走。

(二)緩坡當中為人行階梯，每八米的階梯有二米的平台，供行人休息喘息。

(三)此道階梯有其特殊的作用係有規律的催眠作用，使人摒除雜念冷靜下來（正如日本神社前往往有一段白沙，使人走上去不似平時的走路，強迫另一種姿態的走路，專心一志的走，為參拜預備心情）。

(四)階梯兩邊是行車道，可通行汽車，便利搬運起重。

(五)石雕的排列也跟著爬上此坡直到第二號廣場前。

(六)停車場：停車場係在此緩坡即第一號階梯下面（也就是在路面下，外表看不見），視挑高空間可作重疊之停車設施。

六、第三號廣場及音樂廳之舞台、後台部分。

(一)為橫式長方形平地廣場，面積約六千三百平方公尺可供舉行大型活動、紀念儀式。離地面約十八公尺高，車子可以直接開上來。

(二)橫式廣場在景觀上造成變化增加宏偉的接觸平面，因前面一直是坦直的道路景觀。

(三)廣場下面係音樂廳的舞台及後台部分（音樂廳隱蔽化）。

(四)雕塑造型物之排列亦延伸上來作橫式相對排列。

(五)在廣場左右末端各設一建築物作休息室（緩和廣場的機能）。

七、第二道階梯及音樂廳觀衆席部分（音樂廳隱蔽化）為第一道階梯之延長，再順同樣角度往高處爬升，約卅七公尺長。

(一)在通往中正紀念堂的過程中，行動線作一層一層的升高可以增加距離感，以及強調了紀念堂的崇高感。

(二)階梯下面是音樂廳的觀衆席部位。與前稱之舞台、後台，合為完整的音樂廳，隱蔽化。外表看不見。

(三)第二道階梯兩側設有洗手台，供參拜者淨洗雙手。以示尊敬。

八、第四號廣場及國劇院：為第二道階梯上來後之平台，面積約一千四百平方公尺係中正紀念堂前之廣場，為列隊整備，瞻拜　蔣公雕像之嚴肅性空間。

(一)此廣場雖不大，但很重要，係在中正紀念堂前，為瞻拜而有所準備的空間。故與中正紀念堂同為用飛簷化的圍牆，作碟狀圍繞。與外界稍事隔絕，阻隔部分視線。

(二)此飛簷化的圍牆（見設計草圖）往外斜挑出去的高為二公尺，跨長為十二公尺（為一比六夾九十度角之三角形結構者，其斜邊即為飛簷的斜面）。

(三)此飛簷化的碟狀圍牆，有圍牆之保護隔絕的作用及感覺，但是不會有侷限空間的缺點，相反的，它能使有限的空間往外作無限的延展，在感覺上把空間擴大許多。

楊英風—蔣經國（草稿）

1975.12.10　中正紀念堂籌建小組召集人俞國華—楊英風

楊英風—毛局長（草稿）

（四）觀者甚至可以走上這片碟狀的圍牆，觀看四周的森林樹海。

（五）這片飛簷化的碟狀圍牆，由遠處看恰似一隻盤子托起居中更高的中正紀念堂。有襯托的作用。

（六）廣場下面的空間有十八米高，可視情形闢為國劇院，為小型劇場。

（七）此飛簷碟狀圍牆亦可形成下面十八米高空間的屋頂。

（八）汽車可直接開到此廣場，方便貴賓，及重物搬運。

九、中正紀念堂及陳列室：緊接第四號廣場之後就是全域的重心中正紀念堂。為全域最高處，也是參拜者最終的目的地。空間不大約一千二百平方公尺，但很嚴肅。陳設儘量簡化。

（一）紀念堂中恭塑　蔣公影像坐像乙座，供萬民瞻拜。並無其他陳置，以求單純嚴肅。

（二）紀念堂的屋頂亦與下面的圍牆相同造型為碟狀飛簷化。屋頂高一公尺，跨長六公尺（仍為一比六夾九十度角之三角形結構）。

（三）此種屋頂（下面的圍牆亦同）實為中國傳統建築中屋脊的線條加以現代化的簡化改變。我國民間有爵位官宦人家，屋宇的中樑（即龍骨）兩端作向上翹的挑高，以示尊貴。在此，則是把屋脊約兩端上翹的線條拉直，而切成內傾的斜面，看起來仍然有上翹的感覺，其實絲毫沒有翹起。如此也強調了向無限遠伸展的感覺。

（四）如此屋頂有拉高建築物的感覺。使建築物看起來輕俏飛揚。

（五）紀念堂下部的空間，亦有十八米高的空間，可闢為陳列室，陳列蔣公的勳業功績及紀念物、書籍、圖片等。有電梯可直接由紀念堂下去，到陳列室到音樂廳、國劇院等。

十、第五號廣場：在建築物（中正紀念堂，第四號廣場及第二號階梯之四周）。也是從全域後門進口以後的唯一廣場，面積約二萬五千平方公尺。為疏散或進出音樂廳、陳列館、國劇院等室內空間之流通廣場。

十一、介石園：分別設於全域前半部，建築物的左右前方，為景園佈置，與特殊循環流水作全域四方環繞。與森林構成「山水」，作為建築物的屏障；有依山傍水面前開闊之勢態。

（一）蔣公字介石，故建置介石園永誌追念。

（二）全域地形平坦，安排一些石頭作為大地之骨器，增加地形的力量。
而流水之循環全域則如血管血液，使景觀流動鮮活。

（三）選擇一種堅固拙樸的天然石（如大屯山的石頭），大量普遍的運用。此區種植黑松。

（四）特別選一個角落作細膩的安排，把全台灣美好的石頭，以樣品集中，分門別類，做石頭藝術展示。介紹中國文化中賞石、愛石的藝術。

（五）把過去民眾乃至國際友人、海外華僑恭祝　蔣公壽誕所敬獻的奇石集中展示。

（六）以介石園為中心，向全世界收藏好的石頭。

（七）石頭分室內及室外陳置，視石頭的性質。並與花草搭配，成為賞心悅目的景緻。
室內陳置設一介石館在左方石園中、人行道旁，保護珍貴石頭之展示。

（八）介石園亦為一美好的休憩處所，設品茶、賣小點心於介石館內（經營樸素高雅的中國式茶館。非西式咖啡館）。以石頭花草做室內外佈置。以玩石賞石為遊憩重點，不夾雜其他性質遊樂設施。

（九）在此亦設有月門、拱門變化的短牆，以求景觀的變化。

（十）石頭與流水的配合設置有瀑布設置，剛柔相濟。水亦與全域流水系統循環相通。
造成大量水流變化流動的景緻。

（十一）介石園中（左邊）設管理室。供管理照顧本園人員使用。

（十二）介石園中普遍種植菊花與石頭搭配，在秋天開花，滿園清香。賞石又賞花。

伍、個人參加提具建議書的動機與工作群

一、個人雖非建築師，然求學過程中，曾於東京美術學校修習建築系。

二、個人由雕塑造型工作兼顧環境造型工作，約十五年對建築涉獵甚深，例如大阪萬國博
覽會雕塑製作、新加坡雙林寺公園、紐約東西門景觀雕塑、貝魯特中國公園設計、台
中手工業研究所、史波肯博覽會中國館美化。均與建築有關。

三、個人提具建議書乃站在環境研究者及市民一份子的立場付出關心之情熱愛之忱，期協
助促成未來美好建築物的產生。

四、建築師田志明為個人工作群中一份子。

五、華熊營造股份有限公司（中日合作）亦願參加未來所組成的工作群協助建置。該公司
為參與建築德基水壩者。在日本稱株式會社熊谷組，為聲譽卓著之建築企業團體。

六、本建議書僅為基本構想，如獲進一步研究機會，當邀集國內外其他第一流專家學者（如
音響、舞台、燈光、流水處理）共同研議協辦完成。以上草案盼諸位先長不吝指教為
感。

七、個人所主持之「楊英風雕塑環境造型股份有限公司」執照等資料附上

八、設計草圖共　件（以上節錄自楊英風〈「中正紀念堂」設計建議書〉1975.10.15 。）

◆**相關報導（含自述）**

• 楊英風口述、劉蒼芝撰寫〈偉人的殿堂——中正紀念堂建築之我見〉《正聲》第206期，
頁11-16，1975.9，台北：正聲出版社。

• 〈「中正紀念堂」草圖　楊英風等設計完成　內容包括建築物及公園兩大部分〉《中華日報》
1975.10.23，台南：中華日報社。

• 楊英風口述、劉蒼芝撰寫〈預備，文化的禮拜！〉《明日世界》第9期，頁12-13，1975.
9，台北：明日世界雜誌社（另載於《景觀與人生》頁40-45，1976.4.20，台北：遠流
出版社）。

（資料整理／關秀惠）

◆美國紐約 100 Wall Street Plaza 圍牆設計 ^{（未完成）}

The wall design for 100 Wall Street Plaza, New York City, U.S.A. (1976)

時間、地點：1976、美國紐約

◆背景概述

　　此案緣起於當時楊英風獲中國航運公司總務處處長葉鋼傑先生告知，中國航運公司船業鉅子——董浩雲需要在 100 Wall Street Plaza 該廣場兩邊之兩座大樓中間的廣場之東邊築一道鏤空的圍牆，圍牆的花紋設計擬為兩種：一為雙喜字，雙喜中之口字均用圖形（囍），或用＄標誌，另希望置有 100 Wall Street Plaza 字樣以期醒目。此廣場之兩邊即是伊莉莎白皇后號紀念碑。楊英風根據對此廣場的瞭解，特地提出對此案的設計意見。　*（編按）*

◆規畫構想

壹：該設計的基本問題仍在於與環境不能調和。貝先生所設計的貴建築物，是透空的鋼架夾大片玻璃，非常龐大單純，線條簡潔有力。故竊以為此牆不宜細瑣，方得歸入環境與建築系統中。

　　當然，整座牆成為長條連續面，構想不錯，不失厚重與氣派。又，透空的觀念非常好。但問題是圖案嫌瑣細繁雜，而且性格不一，圖案之間有脫節之感。雖具中國風味，然與環境造型不合。並且牆上不宜置字，雖可強調似可用其他方法強調，較不破壞牆的外形而字體也不宜採用西洋化的裝飾。

貳：猶記設計 QE 門時，是把該地當作中國庭園，取「月門」的精義，濃縮成為雕刻，有庭園含意，成為適合紐約的庭園，但亦能享受新的中國文化氣息，紐約人忙碌緊張，故宜給其簡單、大方、純粹的造型，助其獲得平靜安祥的心境，如此人們就容易喜愛這座牆。故弟之構想是把整個環境考慮進去，另方面則是把先生信中所揭示的原則擇要融入。

參：貴建築物是鋼架造成，內部亦用很多不銹鋼材料做裝修，竊以為此牆亦離不開不銹鋼材料。但全用不銹鋼，費用太大，故小部分用，大部分用其他代替。

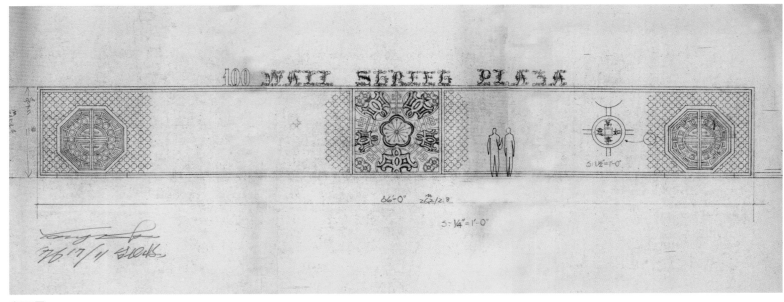

立面圖

立面圖

董先生浩雲鈞鑒：

頃接葉銅陳先生告知，考慮「100 Wall Street Plaza」的設計意見，弟即刻進行研究，今謹述於後，以就教先生。

壹：該設計的基本問題仍在於與環境不能調和。其先生所設計的貴建築物，是透空的銅條夾大片玻璃，非常龐大單純，線條簡潔有力。故此牆不宜細填，方得歸入環境與建築系統中。

貳：此座牆或為長條連續面，構想不錯。不失厚重深沉。又，透空的觀念非常好。但所想之圖案過填細繁雜，而且性格不一，與整過間有隔閡之感。雖具中國風味，與透空造型不合。並且牆上不宜習字，若要強調仍可用其他方法強調。既不破壞牆面性格，而其本也不宜採用西洋化的裝飾。

貳：弟記設計OE內時，是把該地當作中國庭園，取「可可以」之精義，潛能或為雕刻，有庭園會意，或為適合細緻的庭園，但未能享受到如中國的氣象。

現做人的精神緊張，故宜給其舒更大方，純樸的造型，助其獲得平靜安祥的心境。如此 1

人們就容易喜愛這座牆。故弟之構想是把這個環境考慮進去，並把先生信中所提示的意見選擇導入。

參：貴建築物是銅柱構成，內部應用這多不銹銅材料做裝修，所以此牆亦宜不銹銅材料但全用不銹銅費時太大，故大部份用大部份用其他代替。

一：今擬以鋁製的組合式方格子去構築此牆。方格子是30公分見方，大格，此一大格布九小格，格寬六公分。組在一起用二層格子相疊合在一起，就組合成12公分厚的牆，質堅固不致變形。

二：色調方面，可以把鋁染成不銹銅的銀白色，使其與不銹銅，主建築物，同調等相配合。

三：這座牆三分之一的面積，採用鏡面不銹銅，夾在兩層方格當中，這是較為新穎的設計。這被夾在方格中的鏡面不銹銅，能轉動的均外者，都可以成為鏡子。

四：將這不銹銅鏡面的部份，組成圖案排列，圖案不上顏色，不是古圖案，而是現代中國式的，大方，含蓄的表達一些特定的含意及中國氣質。(附相設計為圖童是不夫童，古式圖案不再設計) 2

這些圖案明很美風，因素材以環境相調和，也會很有趣味，因鏡面的反射會把人物，街景映射出來，形成一種「虛境」。然如其他沒有夾不銹銅的部份，就是「透空」的，可透空看到牆的對面的景物的這是「實境」的景物。這一虛一實之間的變化不但有美感，而且促人產生一種物覺，而不銹銅的鏡面而屬於是另一種透空，這二種透空一真一假，牆卽在若有似無之間。(有牆之形狀，但無牆之視網上的阻礙感)造成兩相配合極大的趣味性。處處也強調「透空」而配合柱上閃爍的光芒，這是本設計的最大特色。

五：部份的單元格子，組合相互連結鑲(箝)入不銹銅的銅架中，予以固定。

六：如此，這座牆就有不銹銅的感覺，跟環境，建築物的銅柱，以至內部的裝修都歸屬到同一系列了。讓人們清楚地辨視，這座牆是該建築物的妝飾帶的，處此氣勢更加壯觀，明朗，大方，高潔。

七：而進出入的大口而，同此方法，可以開闔。 3

八：該牆視之件件雕刻始未進化，現代審很成，其實這是件件雕刻也是中國庭園的一座牆，有幾分的創意，有俠想意的眼到力不再只是一座牆。

以上，係大概的說明。配以七款以對高圖，先成或可獲致一大略之梗序。如蒙同意，再做進一步的設計細部與製圖。專此

　　敬頌　鈞祺

　　　　　　　弟楊英風 謹啟

中華民國六十五年十一月廿日於台北 4

1976.10.28　董浩雲—楊卓成　　　　　1977.2.22　楊英風—宣鈄

一、今擬以鋁製的組合方格子來構築此牆。方格子是 30 公分見方一大格，此一大格有九小格，格寬六公分。現在，就用二層格子相疊合在一起，就組成 12 公分厚的牆了。夠堅固也夠氣派。

二、色調方面，可以把鋁染成不銹鋼的銀白色，使其看似不銹鋼，與建築物、雕刻等相配合。

三、整座牆三分之一的面積，採用鏡面不銹鋼夾在兩層方格當中。這是較為新穎的設計。這被夾在方格中的鏡面不銹鋼，從牆的內外看，都可以成為鏡子。

四、將這不銹鋼鏡面的部分，組成圖案排列，圖案不上顏色，不是古圖案，而是現代中國式的、大方、含蓄的表達一些特定的含意及中國氣質（所附設計圖僅是示意圖，正式圖案另再設計）。這些圖案將很美觀，因素材與環境相調和，也會很有趣味，因鏡面的反射會把人、物、街景映射出來，形成一種「虛像」。然而其他沒有夾不銹鋼的部分，就是「透空」的，可以透空看到牆的對面的景物，這是「實像」的景物，這一虛一實之間的變化，不但有美感，而且促人產生一種幻覺，不銹鋼的鏡面亦等於是另一種透空，這二種透空一真一假，牆即在若有似無之間（有牆之作用，但無牆之視線上的阻隔感），造成兩相配合極大的趣味性。並且也強調了「透空」，而且發出閃爍的光芒，這是本設計的最大特點。

五、所有的單元格子，組合相互連結鎖（箝）入不銹鋼的鋼架中，予以固定。

六、如此，整座牆就有不銹鋼的感覺，跟環境、建築物、雕刻、以至內部的裝修都歸屬到同一系列了。讓人們清楚地辨識這座牆是該建築物所設備的。整體氣勢更加壯觀、明朗、大方、簡潔。

七、兩邊出入的大門亦同此方法，可以開關。

八、該牆視為一件雕刻品來設計，現代感很強，其實就是一件雕刻。也是中國庭園的一座牆，有充分的創意、有供觀賞的吸引力，不單是一座牆。（以上節錄自楊英風寫給董浩雲書信，1976.11.20 。）

（資料整理／關秀惠）

◆美國亞洲銀行洛杉磯分行伊麗沙白客輪之船錨紀念碑設計

The memorial anchor design of the Elizabeth Passenger Ship for the L.A. branch of American Asian Bank (1976)

時間、地點：1976、美國洛杉磯

◆背景概述

　　1974 年楊英風應邀為董浩雲的美國亞洲銀行洛杉磯分行設計誌徽；爾後，繼續受邀協助設置伊麗沙白號船錨於銀行大樓左邊停車場，並設計一座紀念碑。此設置計畫原訂由其他建築師設計，但船錨安排有諸多考量，建築師所擬方位圖或他人處理是否相宜及美觀，仍成問題，所以對方擬請楊英風以專家眼光提示意見或設計。後楊英風亦協助完成 *(編按)*。

◆規畫構想

　　有關貴美國亞洲銀行洛山磯分行樹立「伊麗沙白」郵輪之船錨，本人茲有下列幾點意見：

（一）錨桿矗立不宜有任何角度的傾斜：

　　　讓錨桿筆直樹立並銲定在基盤台座上，但銲接的痕跡必須隱藏起來。

（二）鍊環也筆直銲定伸向空中與錨桿成垂直線條。請參閱所附簡圖。

　　　原因：

　　　（1）錨桿與鍊環筆直樹立，筆直的力量是向地心的垂直力量，最為安定。如果是傾斜，無論角度是多麼小都不夠穩定，甚至角度愈小，向下倒的壓力感覺就愈大，在視覺上會很不舒服。

　　　（2）如果錨桿與鍊環成一垂直線豎立，就像由空中拋下，非常準確而有力的感覺會產生。

（三）為了打破筆直的單調，宜在靠牆壁處樹立一 S 型的曲線不銹鋼屏風（見圖所描繪）。屏風表面磨成鏡面，鍊錨與四周的景物都可由鏡面反射出來，影像或大或小，產生如哈

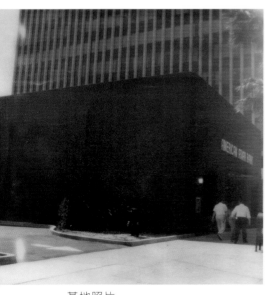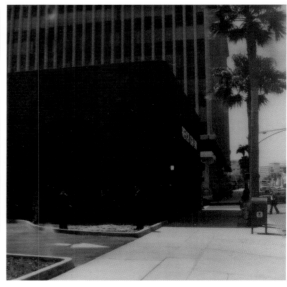

基地照片

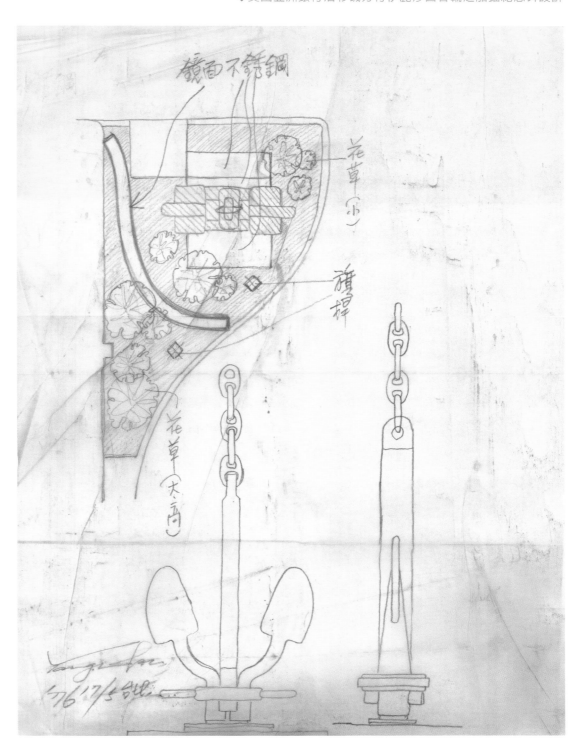

設計草圖

　　哈鏡的效果。以此種鏡面的幻覺效果可打破筆直的單調，使景物流動鮮活起來，連帶也使錨活潑的成為景觀的重心，因為屏風有襯托的效果。這道屏風也可造成「海洋」、「海平面」的幻覺效果，為錨製造了一個假想的海洋環境，錨被置入其中，如錨之置入海洋，錨與海洋互相取得調和。

（四）安置錨的座台台面，也採用鏡面不銹鋼，也造成海水的「水平面」，不但增加反射效果，錨直立於其上，如直拋入海中（請參閱附圖）。否則就感覺錨是直接掉落土地上，不合常理。不銹鋼的屏風與台面都是製造「海」的環境的方法，否則錨的安置將會十分生硬。

（五）至於此道屏風的適當高度和厚度，沒有看見現場不便作決定，在本人的想象中，大約為一公尺高，當作海洋的海平線，又不至於把屋子遮擋太多。實際的高度和厚度尚請有

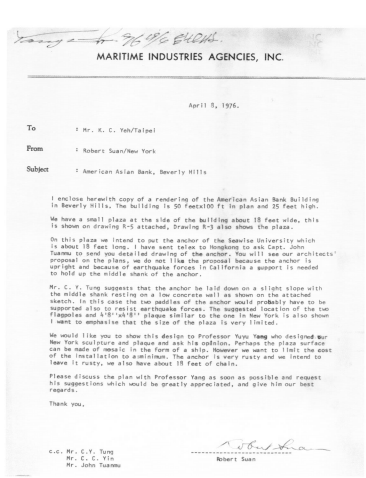

Yang — 76 9/6 EYCHS.

NC
NC

MARITIME INDUSTRIES AGENCIES, INC.

April 8, 1976.

To : Mr. K. C. Yeh/Taipei

From : Robert Suan/New York

Subject : American Asian Bank, Beverly Hills

I enclose herewith copy of a rendering of the American Asian Bank Building in Beverly Hills, The building is 50 feetx100 ft in plan and 25 feet high.

We have a small plaza at the side of the building about 18 feet wide, this is shown on drawing R-5 attached, Drawing R-3 also shows the plaza.

On this plaza we intend to put the anchor of the Seawise University which is about 18 feet long. I have sent telex to Hongkong to ask Capt. John Tuanmu to send you detailed drawing of the anchor. You will see our architects' proposal on the plans, we do not like the proposal because the anchor is upright and because of earthquake forces in California a support is needed to hold up the middle shank of the anchor.

Mr. C. Y. Tung suggests that the anchor be laid down on a slight slope with the middle shank resting on a low concrete wall as shown on the attached sketch. In this case the two paddles of the anchor would probably have to be supported also to resist earthquake forces. The suggested location of the two flagpoles and 4'8''x4'8'' plaque similar to the one in New York is also shown I want to emphasise that the size of the plaza is very limited.

We would like you to show this design to Professor Yuyu Yang who designed our New York sculpture and plaque and ask his opinion, Perhaps the plaza surface can be made of mosaic in the form of a ship. However we want to limit the cost of the installation to a minimum. The anchor is very rusty and we intend to leave it rusty, we also have about 18 feet of chain.

Please discuss the plan with Professor Yang as soon as possible and request his suggestions which would be greatly appreciated, and give him our best regards.

Thank you,

c.c. Mr. C.Y. Tung
Mr. C. C. Yin
Mr. John Tuanmu

Robert Suan

1976.4.8 Robert Suan — Mr. K. C. Yeh

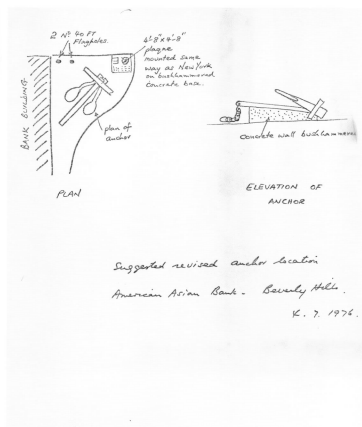

PLAN

ELEVATION OF ANCHOR

Suggested revised anchor location
American Asian Bank - Beverly Hills.
K. 7. 1976.

1976.4.8 Robert Suan — Mr. K. C. Yeh

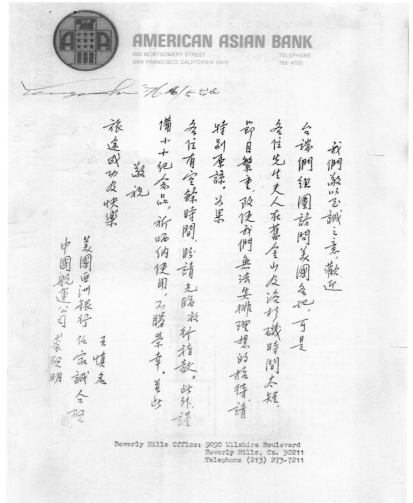

1976.5.16
美國亞洲銀行／中國航運公司—楊英風

1976.5.17　楊英風—董浩雲

關人員在現場根據實際情形衡量決定。

（六）把整座錨正放，使與旁邊之刻有說明文字的斜面台座平行面對馬路（參閱附圖），在視覺上可與建築物取得平衡（原設計是斜放，面對基地的轉角，但斜放不能與整體的環境協調）。如此雖稍嫌刻板，但不銹鋼的鏡面可以突破這種刻板，給景觀帶來變化。

（七）另一旗桿的位置移至屏風下方。

（八）建置物以外的地方均種草坪與花木，選擇一些較有力量的花草樹木配合栽植其間。

（九）整體基地需要前低後高，由前向後昇高，但錨的四周圍要低。　（以上節錄自楊英風寫給董浩雲書信，1976.5.17。）

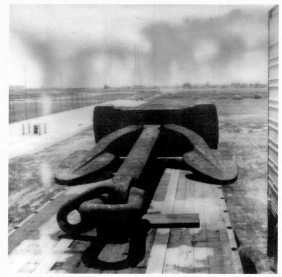

伊麗沙白郵輪之船錨

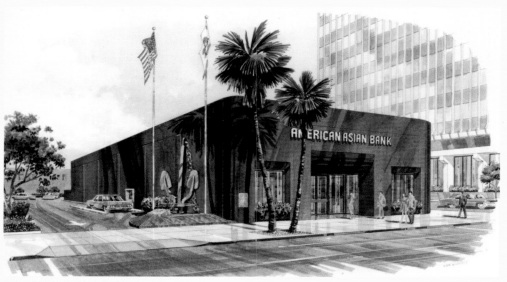

美國亞洲銀行洛杉磯分行設計圖

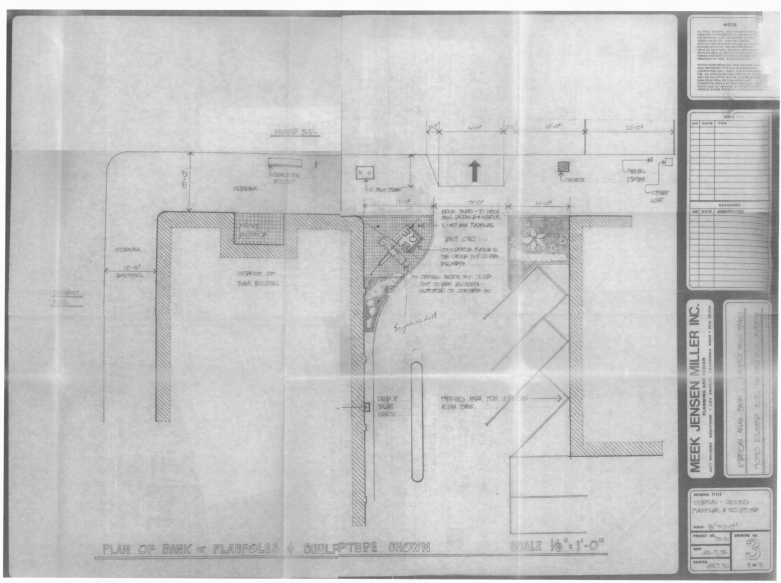

伊麗沙白郵輪船錨參考設置藍圖

伊麗沙白郵輪船錨參考設置藍圖

伊麗沙白郵輪船錨參考設置藍圖

（資料整理／關秀惠）

楊英風為美國亞洲銀行所做誌徽

◆台北貢噶精舍新建工程設計案*

The building design, and the bronze sculpture Four-Armed Guan-Yin for the Taipei Gong Ge Meditation Center (1976-1980)

時間、地點：1976-1980、台北中和

◆背景資料

　　楊英風於1977年正式接受貢噶精舍委託擔任精舍新建工程的總設計，與王慶樽、廖宗添等建築師為精舍建造三層的殿樓，並以格子樑作為殿頂設計，營造莊嚴高大的寬敞感。另外亦設計製作雲柱、寶頂、浮雕銅板、正門上之法輪、「捨」字、銅環，以及貢噶精舍銅匾等項。對照原設計圖，楊英風亦曾計畫為建築物外壁設計青銅紋飾，但後來因故省略。楊英風早先亦為精舍塑作〔大悲紅四臂觀音聖像〕，但其實際製作年代仍待進一步確定。　*(編按)*

〔大悲紅四臂觀音聖像〕

基地照片

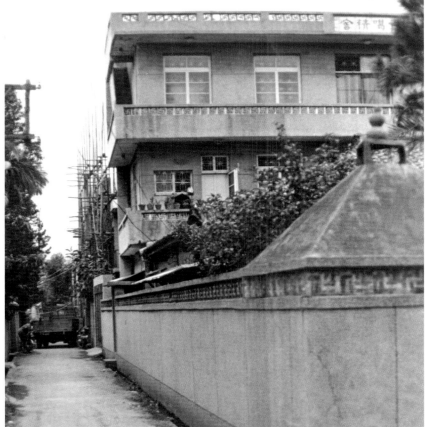

基地照片

楊英風設計之募建手冊封面草圖

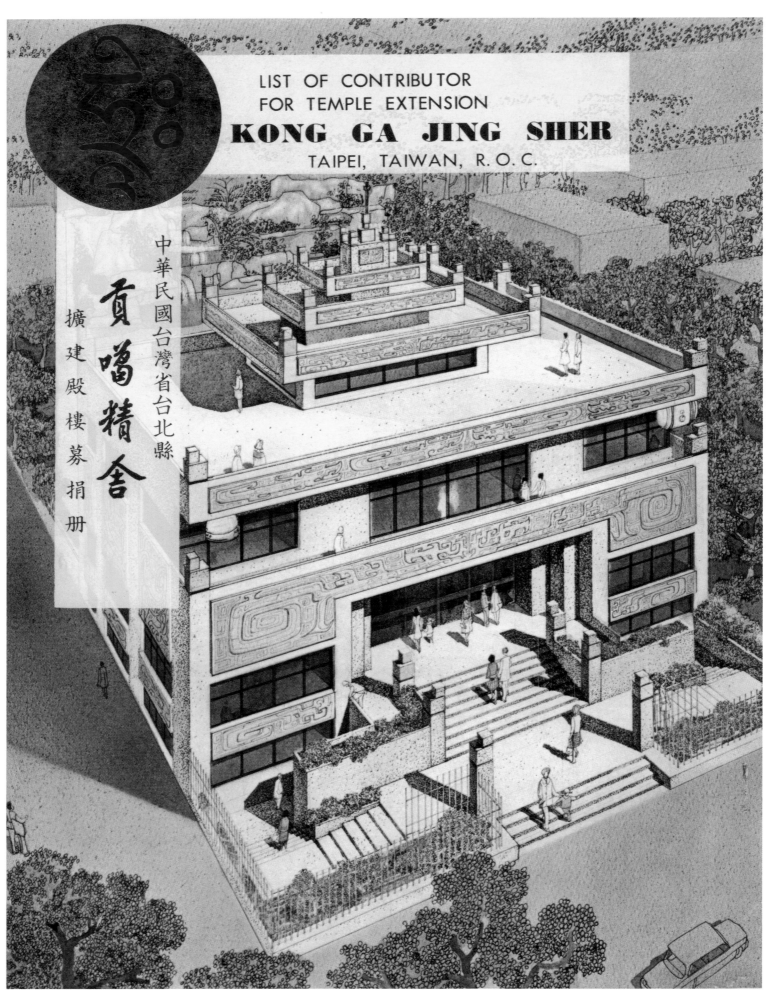

LIST OF CONTRIBUTOR
FOR TEMPLE EXTENSION
KONG GA JING SHER
TAIPEI, TAIWAN, R.O.C.

中華民國台灣省台北縣

貢噶精舍

擴建殿樓募捐冊

建築外觀設計圖

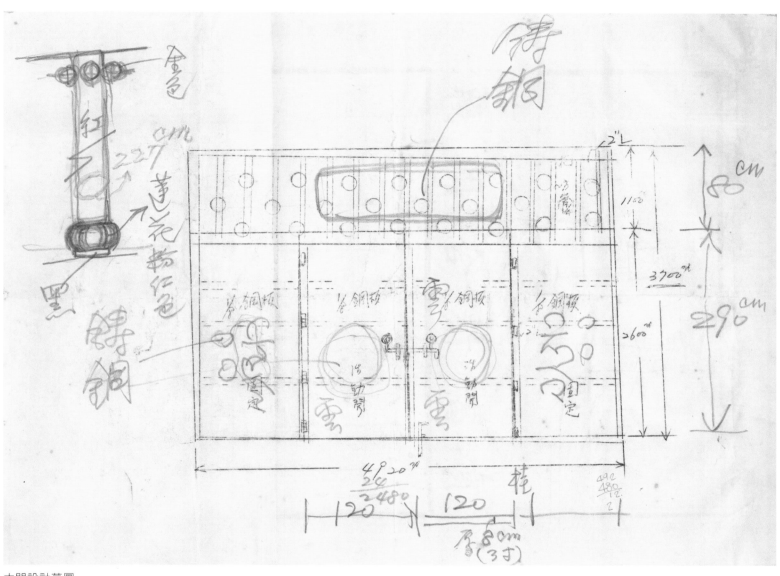

大門設計草圖

楊英風事務所 雕塑・環境造型
YUYU YANG & ASSOCIATES
SCULPTORS, ENVIRONMENTAL BUILDERS

大門立面圖

384

二樓平面圖 s. 1/50

屋頂及天窗平面圖 s. 1/50

楊英風事務所 雕塑・環境造型
中華民國台北市復興南路4-1 68 水晶大廈6樓
YUYU YANG & ASSOCIATES
SCULPTORS, ENVIRONMENTAL BUILDERS
CRYSTAL BUILDING 68-1 4 HSINYI ROAD, TAIPEI, TAIWAN, REPUBLIC OF CHINA TEL:7519874, CHIEU UIJYANG

屋頂天窗及二樓平面圖

386

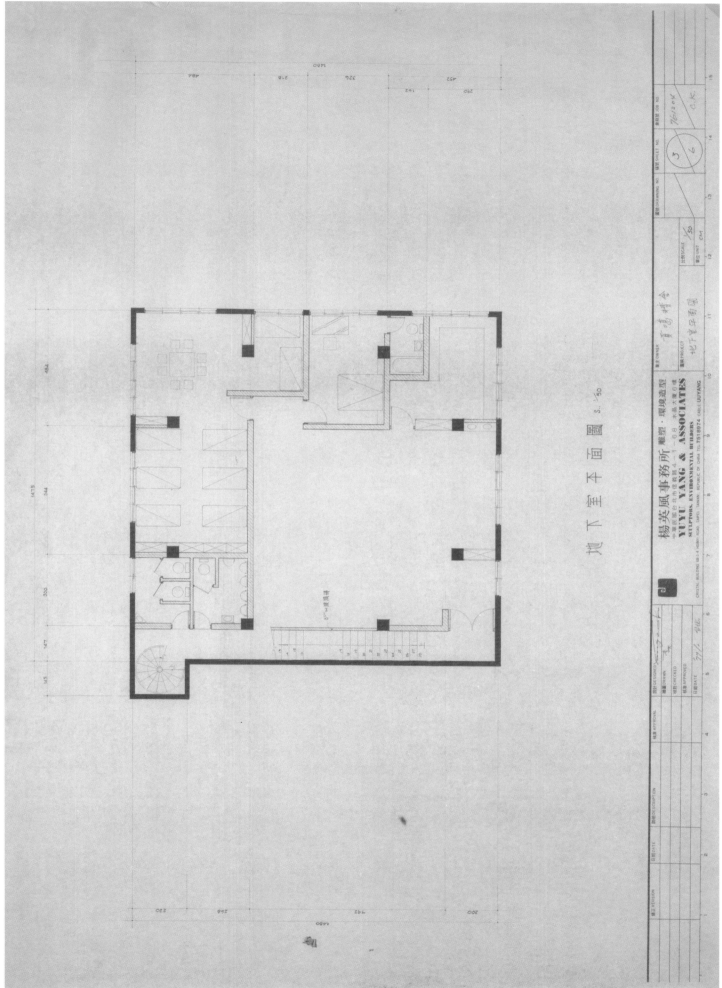

地 下 室 平 面 圖　S. 1/50

剖面圖 5.60

楊英風事務所‧雕塑‧環境造型
YUYU YANG & ASSOCIATES
SCULPTORS, ENVIRONMENTAL BUILDERS

剖面圖

天花板平面 s.⅙₀

地下室樓梯剖面 s.⅙₀

天花板平面及地下室樓梯剖面圖

正立面圖 s,.50

右側立面圖 s,.50

正立面及右側立面圖

楊英風事務所．雕塑．環境造型

YUYU YANG & ASSOCIATES
SCULPTORS. ENVIRONMENTAL BUILDERS

外牆磁磚規畫設計圖

外牆銅扁規畫設計圖

外牆銅扁規畫設計圖

雲柱頭原寸設計圖

楊英風事務所 雕塑‧環境造型
YUYU YANG & ASSOCIATES
SCULPTORS, ENVIRONMENTAL BUILDERS

外牆飛天及銅扁規畫設計圖

外牆飛天規畫設計圖

楊英風事務所　雕塑・環境造型
YUYU YANG & ASSOCIATES
SCULPTORS, ENVIRONMENTAL BUILDERS

外牆飛天規畫設計圖

楊英風事務所 雕塑・環境造型
YUYU YANG & ASSOCIATES
SCULPTORS, ENVIRONMENTAL BUILDERS

外牆飛天規畫設計圖

精舍入口階梯立面圖

完成後的精舍外觀

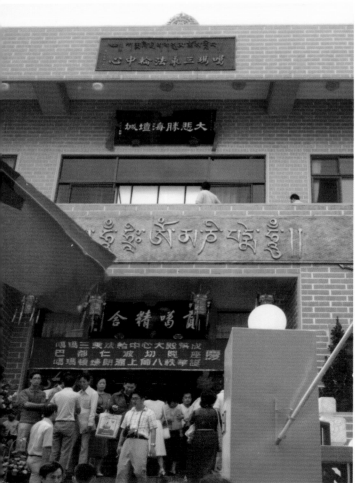

完成後的精舍外觀及內部，殿頂即是格子樑設計（本頁 3 圖）

〔大悲紅四臂觀音聖像〕現況（2007 ，龐元鴻攝）（右頁圖）

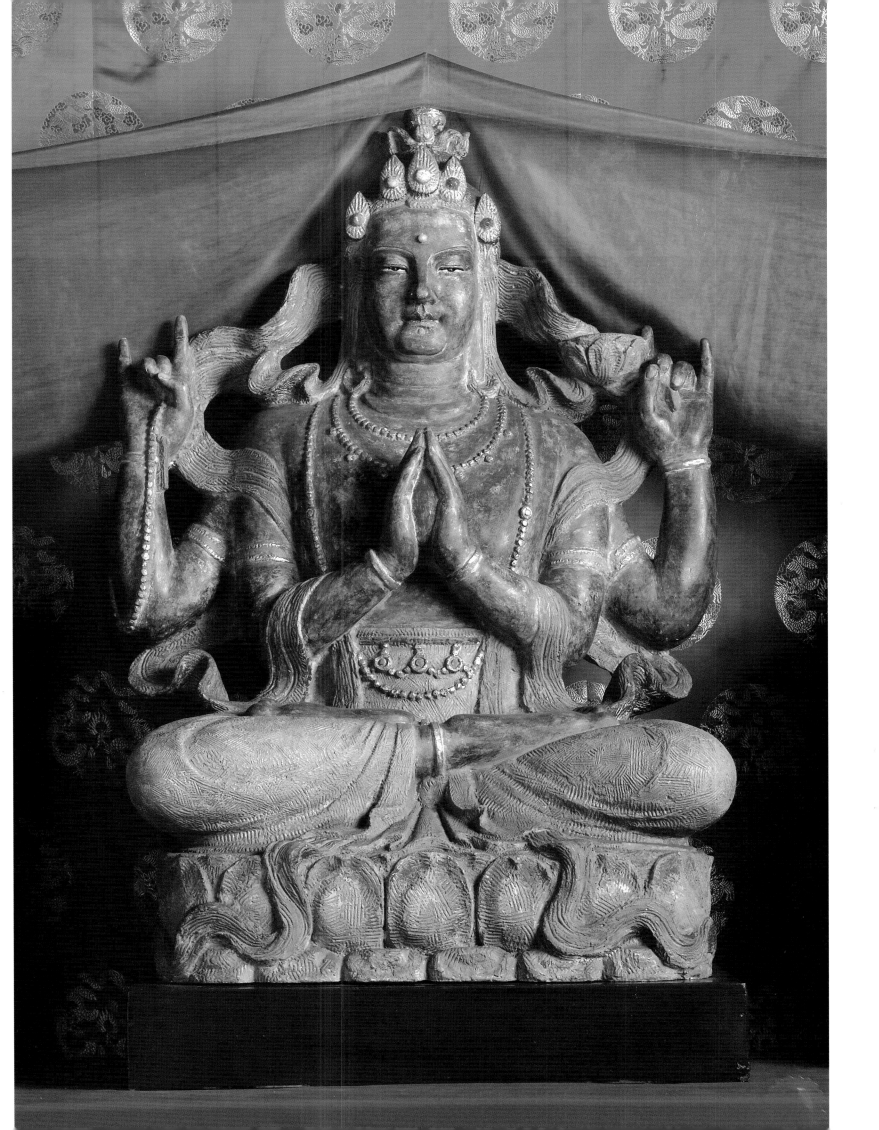

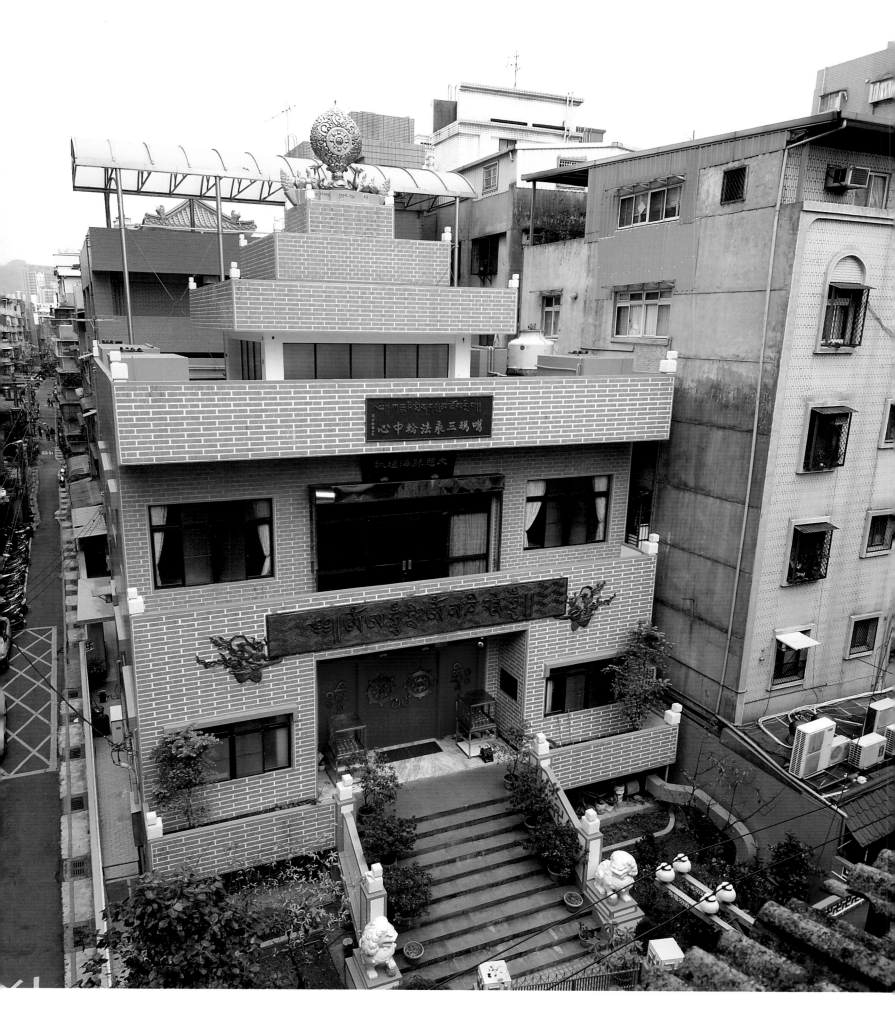

精舍現況（2007，龐元鴻攝）

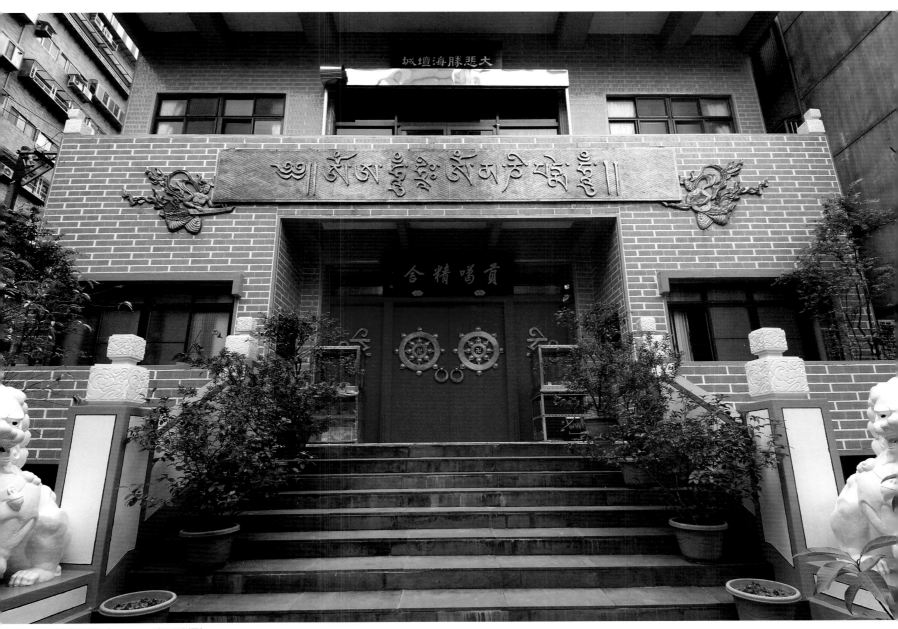

精舍現況（2007，龐元鴻攝）

飛天（2007，龐元鴻攝）

寶頂（2007，龐元鴻攝）

格子樑設計（2007，龐元鴻攝）

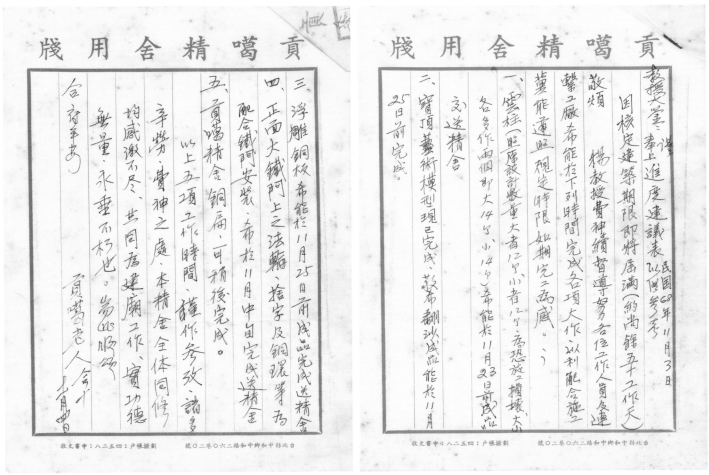

1979.11.4　貢噶老人—楊英風

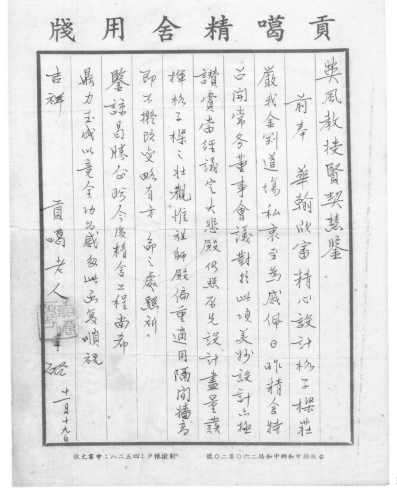

約 1979.11.19　貢噶老人—楊英風

中華民國雷射科技藝術推廣協會 籌備處
106台北市信義路四段一之六八號水晶大廈六樓 楊英風
C/O YUYU YANG
CRYSTAL BUILDING
68-1-4 HSINYI ROAD
TAIPEI (TAIWAN) R.O.C.
TEL: 02-702-8974
CABLE: UUYANG TAIPEI
THE COMMITTEE FOR THE LASER ASSOCIATION OF FREE CHINA

申公師父慈鑒：

精舍改建，辱蒙寵邀，忝承造型設計，秉荷榮幸，無以為報。師父特囑之知，為彈精竭慮，極力將有限之地坪發揮建築上最大之効用，故於構想之初表意在一刷過去過窄矮十之大病，著眼於氣勢及軒昂之表現，期符我佛大雄大力之精神，遠運用美學上所謂「小中見大」之原理，採取格子樑的設計，籍以獨特宏偉之氣象，莊嚴我全剛道場，願能垂諸久遠，似俟來茲。無奈近因瑣務繁瑣之牽纏，未能及時前來巡視工程進展，並未向師父詳加陳明格子樑在室內裝璜上整齊奪作法，致生隔牆至頂之錯誤，殊深歉慨！

弟子對精舍之感情，對師父之敬重圖非比尋常，連日來此心耿之不能釋懷，今冒昧直掃胸臆，實望言所不能已於言者，懇祈海涵明鑒為禱。

一、格子樑是利用吾人感官上之錯覺，將殿頂之大小視為殿面三大小，且富有線條挺拔之美，俯仰其間，有...

中華民國雷射科技藝術推廣協會 籌備處
106台北市信義路四段一之六八號水晶大廈六樓 楊英風
C/O YUYU YANG
CRYSTAL BUILDING
68-1-4 HSINYI ROAD
TAIPEI (TAIWAN) R.O.C.
TEL: 02-702-8974
CABLE: UUYANG TAIPEI
THE COMMITTEE FOR THE LASER ASSOCIATION OF FREE CHINA

雄力直率感，故隔間間牆高，應僅及門上之三十餘公分，令頂上樑面一目了然，處身殿中，自生軒敞廣大，興雄壯之覺受。

兩側內間臥室，自需裝修天花板與隔牆密接，使保有內宣隱私性之作用；外間為會客或辦公起坐間，含其空暢流通，似與大殿連成一氣，僅取一屏之隔而已，祖龕高度亦不至頂，但上端在右與兩旁通道門頂相連（詳見附圖）。

二、門獅雲柱銅燈及台階，悉屬祖殿之前瞻裝飾，其作用均在襯托出祖殿宏偉之氣勢，及其入殿，舉目四顧，更覺巍然南廣而軒昂雄偉，則肅穆虔敬之心頓生，川之頂禮莊嚴佛像，功德莫大焉！

三、今若變更當初構想，一任鑄錯不改，祖殿即形成一狹長之高衡，給人以過窄之勢，頂上所餘三行不起作用的格子樑，予人以怪異感，如一條全釘上天花板，則不僅湮慶整齊壯觀的格子樑（壯觀...

中華民國雷射科技藝術推廣協會 籌備處
106台北市信義路四段一之六八號水晶大廈六樓 楊英風
C/O YUYU YANG
CRYSTAL BUILDING
68-1-4 HSINYI ROAD
TAIPEI (TAIWAN) R.O.C.
TEL: 02-702-8974
CABLE: UUYANG TAIPEI
THE COMMITTEE FOR THE LASER ASSOCIATION OF FREE CHINA

與吾請參看大悲殿即知）妄憑自損失，如許的高貴軒敞空間，失卻原先力求高聳的初表，與遇去營殿幾近大異，束實進殿處失宏偉氣象，轉覺與嚐前獅柱等裝飾有不配稱的意味，正所謂一著之失，滿盤皆輸了，良可浩歎！

四、目前需改正著，僅之是鑿去上天截（約四分之二）牆而已，中央冷氣機仍置祖龕背後，業已打造之送風筒及李師兄之安裝設計，並無需太多變更，大致皆可照用（詳見附圖）現在次正猶為末晚，且勞費甚力，但改正後之效用卻甚大。

弟子涵造型藝術多年，基於事業良心，對錯誤設計成，自歉慨之餘，實不忍默爾圖坐視百年建築之非計，用特闡明上述四點，籍俟參考，如蒙採納改正意見並當詳細規畫照明設施，以待合格子樑室內裝璜的整套作法，勿之南行，語不擇言，諸多冒昧，敬祈涵諒是幸。

肅此 即領

道安

弟子 楊英風 頂禮

民國六十八年十一月十五日

◆附錄資料

貢噶精舍籌大殿樓宇緣啓

1976.4.12　初談貢噶精舍新建工程計畫會議記錄

（資料整理／黃瑋鈴）

◆台北銘傳商專中正紀念公園庭園景觀設計案*

The garden lifescape design for the Zhong Zheng Memorial Park of the Taipei Ming Ghuan Women's Business College* (1976)

時間、地點：1976、台北

◆背景資料

十月的銘傳，哀思的意味，隨著漸起的秋風逐漸加深，然而與往常不同的是，故園裡一塊斜斜的山坡，終於使飄浮在空氣裡那長年的哀思，附實在一個具體的紀念建置物上，而加深了哀思的意義。那就是銘傳學校，在一片山坡上，敬立了一座蔣公銅像，及建立了以銅像為中心的庭園。校長包德明女士，以感念、謹慎、虔敬的心懷，率領著這一座建置的進行。一位民族國家的偉人，終於在校園裡共青山綠水不朽，與莘莘學子長相左右了。

做為銅像的雕塑者及庭園的設計者，我有一份參與奉獻的榮耀，亦有一份沈重的擔當。幸賴包校長與有關職員的協助鼓勵、通力合作，今天的完成才得以如此順利及美好。　*（以上節錄自楊英風〈青山綠水·長相左右〉《銘傳校刊》第99期，1976.11.30，台北：銘傳女子商業專科學校「銘傳社」。）*

◆規畫構想

銘傳校舍，依山斜築而上，缺乏寬大的建築平面，而建紀念蔣公的銅像及庭園，恐怕目前的位置是再恰當不過的了。這是一片很陡的斜坡，在行車道及行人石階的中間，背後有禮堂、旁邊有教室，在全校而言，約是中央的位置。

從現場看起來相當狹小、斜度大，沒有一點建築用的平面。但是這點是可以克服的，花了不少時間與金錢。

土方的工程暑假就開始了，我用石屏風為始，使其基座深深自斜坡頂部切入地下，降低土地的水平線，那麼石屏風就形同一座擋土牆（而不只是一座襯托銅像的背景而已），來保護毗連車道的土壤，不至鬆脫。以後就是逐次把山坡泥土推下降低，以造成平面，此外還要借助大量的石頭砌成坡坎，以擋住平面上的泥土免得流失。此工程頗為不易，泥土需要搬來推去，坡度大，堆土機不易工作，如此，本來不能用的地方，就多出許多面積來。

從陡頂下望，可見雲霧繚繞的觀音山、茫茫的淡水河，氣勢別有一番壯觀。坡上的景觀似乎可以銜接到大自然的景觀，在庭園的小宇宙似乎可以跟大宇宙相通。蔣公生前喜愛大自然，這兒堪可作為他與自然神會之點吧！銅像立在這個精華的位置，學生如同繞環左右，離開教室就可進入花園。

目前整個庭園區分為甲區：蔣公銅像紀念區，基調是莊嚴活潑、乙區：是庭園遊憩區，基調是自由活潑。

紀念蔣公的銅像，是全城庭園的主題，我把它立在這片土地最高的源頭位置。

雕塑時乃是以蔣公逝世後的遺照為藍本，帶著安詳慈愛的微笑，銅像是放在庭園中的，故採取較為輕鬆的坐姿，兩腳小腿部位以下相疊，手拿一本書，正在翻閱休息中，怡然輕鬆的坐在藤椅上。藤椅是自然材料做的，置於庭園似是與自然一體，氣氛很對，如果用沙發椅就太洋化了。這樣的蔣公銅像置於花草樹石之間，就完全與自然調和了。

因為銅像背後有黑色石片屏風襯托，仍然塑出一份莊嚴肅穆之氣。然蔣公又顯得親切藹

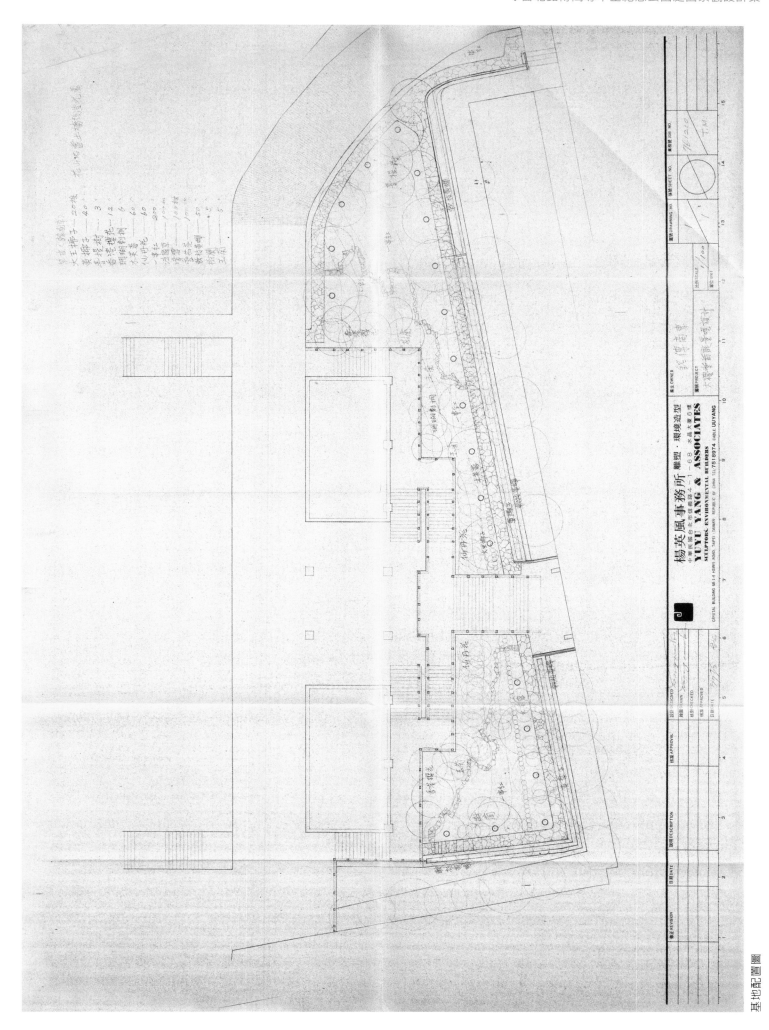

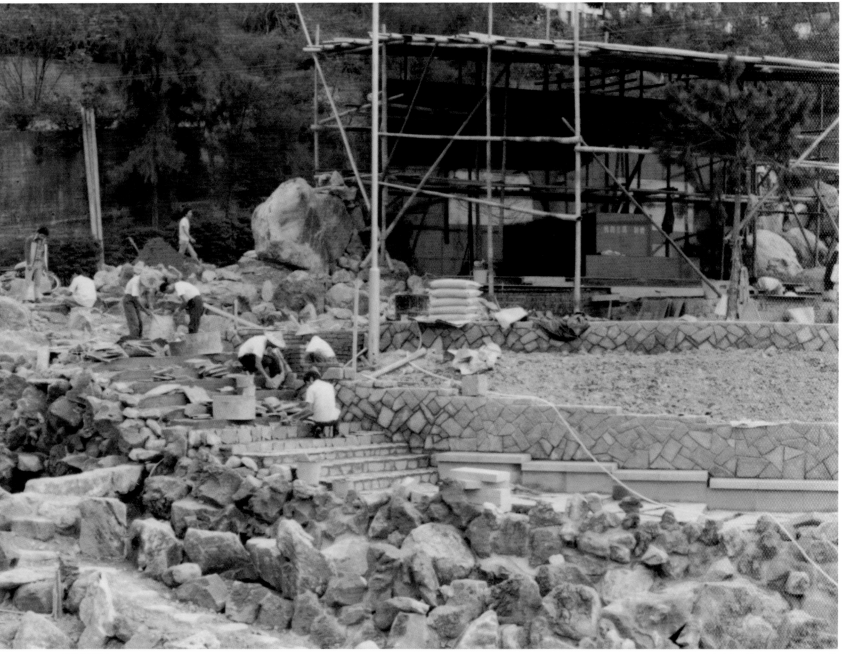

施工照片

然，好像他在與大家講話，是一種家常的氣氛，是「音容宛在」的具體象徵。

此外，這種平易的姿態亦特別象徵他是銘傳的大家長的意義，因銘傳的包校長建校拓發的過程中，曾蒙蔣公一直的關懷愛顧（見包校長蔣公銅像記），至順利奠基今址，擴展今日女子商業教育之最高學府。因此，在這裏紀念蔣公，實無異於紀念一位參與創校的大家長，他關心現代女子教育、婦女權益，是大家精神上永遠的家長。

在另一方面，銅像的豎立，不單是銅像本身的問題，整體庭園的配合銅像很重要，大環境要把主題強調出來，所以以下各項設施都是環境銅像的主題搭配的，共同托出蔣公偉大的人格，不只是抽象的強調主題而已。

一堵透黑黝亮的石片屏風，挺然的立於蔣公銅像後面，主要是襯托銅像和所鑴刻的字體。其次它有擋土牆的作用，鋼筋水泥的骨架灌得很深。這外面貼的是非洲花崗黑石片，價格昂貴，用起來實在是高貴大方莊嚴。黑色是我國古代崇尚的貴重色彩，有云：「墨有五色」，是傳統中國文化含蓄的表達。黑色實集所有顏色之大成，而最穩定的顏色。用在此

楊英風與校長包德明女士（中）於施工現場討論

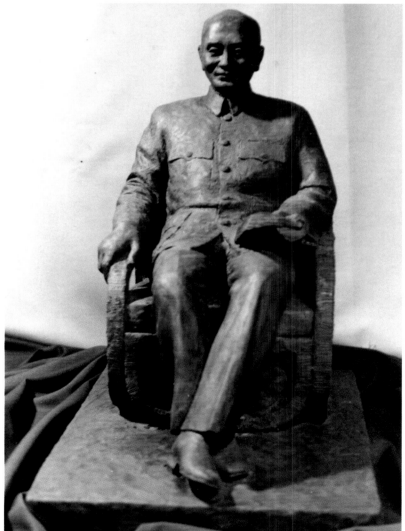

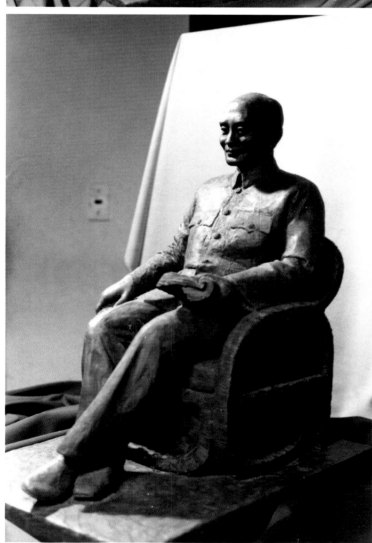

施工照片

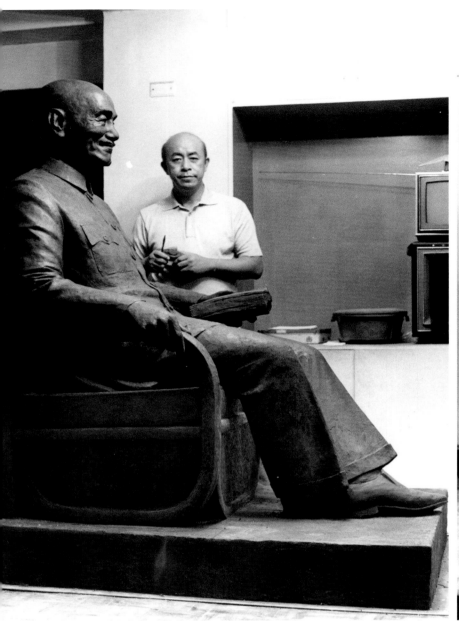
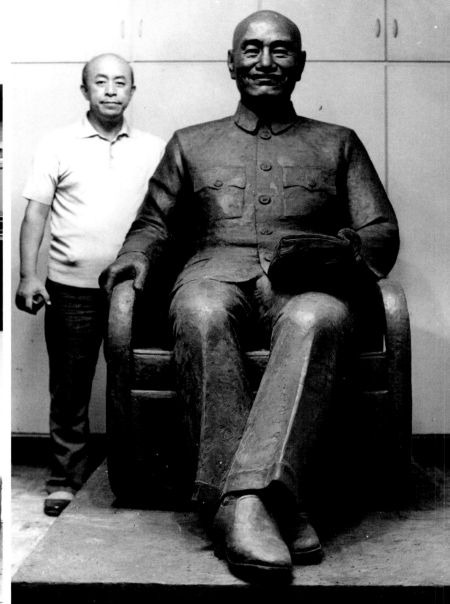

施工照片

地，特別增添了甲區莊重肅穆的氛圍。使紀念尊重的主題突出。

　　石屏風，不但是擋土，它也擋景，從車道上看，它遮住了庭園一部分景觀。遮擋，是中國造園中重要的技巧與觀念，造成景象的無窮、滿足探奇尋幽的趣味。它的部分遮擋，使坡下形成一個較為獨立的世界，不受外界干擾。

　　在石屏風附近，也形成一個開放的進口，與右邊的人工土堆相對，形成一個似門而無門的進口，這就是全域的正門（其他還有許多進出口，散佈在庭園邊緣，有寬窄不同的、各種趣味感覺的）。

　　正門入口右邊的這個小山頭，是經過設計而用人工加添上去的，原來的地形是沒有小山頭而且下斜的。因為高高的石屏風在左邊，右邊平坦坦光禿禿的斜溜下去是很不相稱的。所以堆一個小土堆，加上幾塊好石頭，把地形充高，加強地形的力量，如此整個地形就獲得安定，入口的性質也同時加強了。因為有幾支電線杆，故種幾株孔雀椰子，遮擋電桿、沖淡其存在。

　　在此正門入口區及屏風的背面，都種有玉蘭，玉蘭是秋天此時開花，正是蔣公誕辰紀念日的前後開花。花軸高聳、剛直而有力，上面吊滿朵朵雪白的鈴狀花，好像亮光的燈花，可

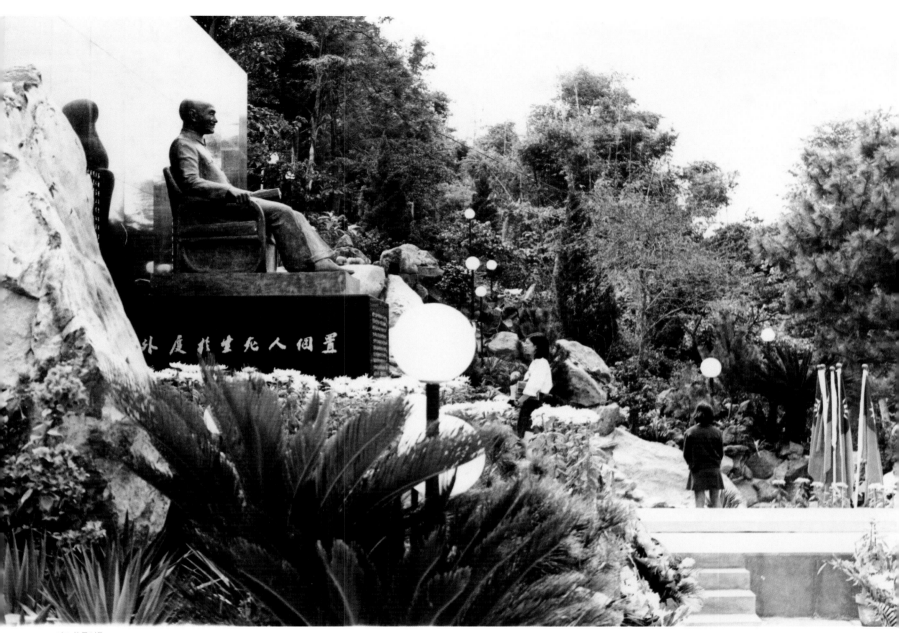

完成影像

比擬庭園中，所有的照明圓燈球都集中掛在這花軸上。玉蘭盛開，雅潔而絢麗，紀念 蔣公，是自然的呼應，人車經過時，見盛開的情景，也似乎覺得有一種「熱鬧」的氣氛在附近。

在銅像的四周，淺層疊起的台階圍繞著。台階的作用很多，可以當講台、上課、演講，要觀景變成瞭望台。主要還是襯起銅像，使其與我們又保持若干距離，我們可以站或坐在這台階上攝影留念，因為有多種高低的台階，不致彼此遮擋。當然也可以隨處坐下，三五好友促膝對談，或觀賞庭園景緻。這片小空間因為台階的層次多，也變得較大了。可以派多種用場。此地所開的石片是本地產的花崗岩打磨而成的，有樸實素雅的味道。

蔣公字介石，取「其介如石」的含義，用大量石頭表現，庭園的意義更為妥貼。

銅像的左右，置建了兩堆石山侍立，尤其是左邊的一大塊天然蛇紋石，耀然的突出，具有無形的龐大力增加銅像的氣勢，並守護蔣公。在整個庭園言，力量因此而穩定現出。

我相信「介石」的意義，是取法石之堅定、固守、恆長的特點，如今讓這許多美好的石頭長伴他的四周，就是體會他的苦心的表達。

石頭是地的骨架、景觀的重點、力的泉源、本庭園的精華，配合了流水的潤飾，和植物的攀爬，石頭的剛柔就調和了。

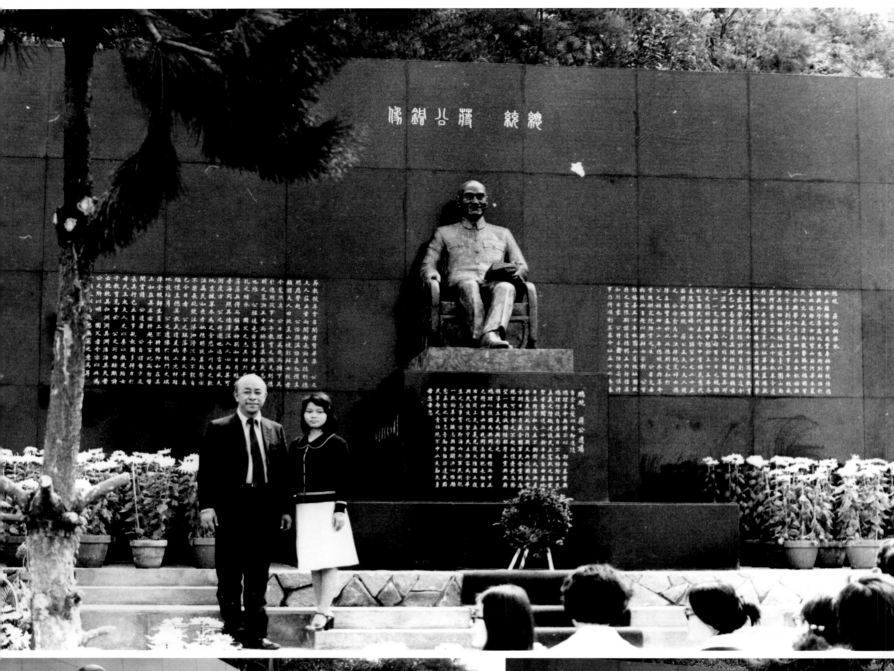

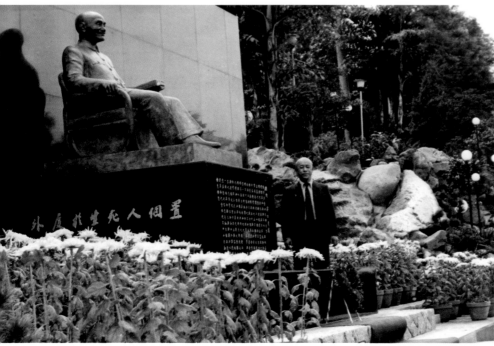

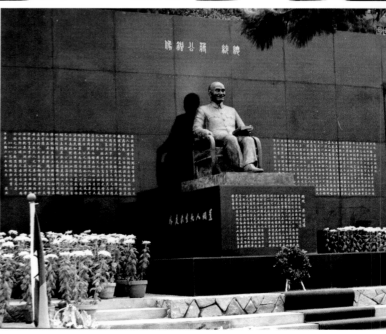

完成影像

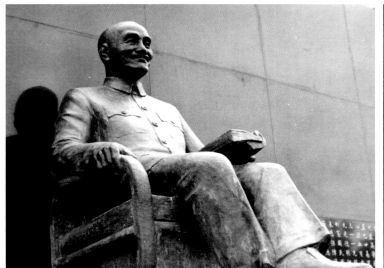

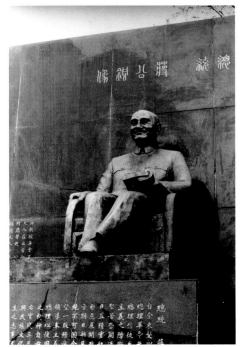

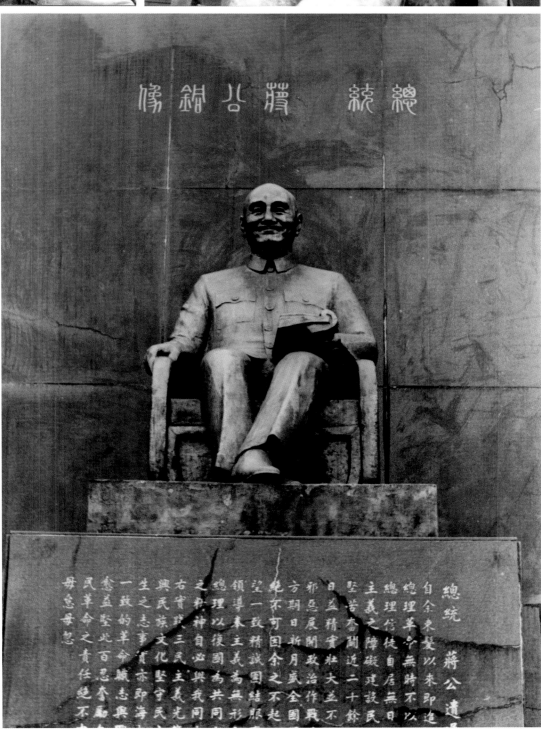

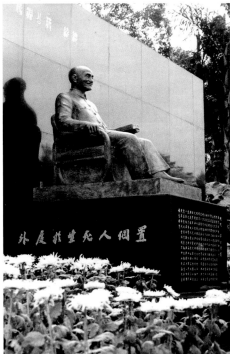

完成影像

56 39/10 台北銘傳商專校園

甲區可以說是石頭的主要表現區，要靠它搭架子。所以用石多、種類多。計有黑石片屏風，做銅像背景。台階用目前國內好的石材觀音石。陽明山石片、大屯山石是用在石山石路的堆砌。還有花蓮特產的蛇紋天然石是臺灣最好的庭園石，真是集石之大成者。其他如石山石谷、石水池、石路亦遍佈全城，還有石椅。

中國的造園法，在這坡地上，終於改變了狹小的空間感覺。我多方改變了小石徑的伸展方向，彎來折去的，迴繞不已。而且用石塊砌成的小徑，高低不齊，行走者必須分神留意腳底的變化，注意力集中在細小之處，所以，這個小空間就有得走了，似有無限之感。

又，某角落特意用石塊花木加以遮擋，不是走到，就看不見那景色，隱藏之後又暴露眼前，滿足尋幽探勝的好奇心。伴隨小徑，還有流水的蜿蜒，「有山有石有水」，仁智的感情躍出。流水的大小，有開關控鎖，可有變化。當我們在水邊俯視，恍惚居臨川流山谷。

蘇鐵，低矮的依石伸展、厚重拙實。黑松，雖末有經年的歲月，但挺立的枝葉似掛得住任何風霜。綠島榕，註定在脊石薄土上求生存，圓厚的葉子卻有一份自得的亮麗。這三種植物，共有蒼勁、堅定、含蓄的氣質，色調是一致的濃綠墨亮，是有含意的一齊聚落在甲區的。為了紀念性所需要的莊嚴，這些植物剛好與大量的石塊配合足以表現那份莊嚴。共同塑造了此區巨大的力量、定性。

綠島榕象徵　蔣公一生從最少可能的地方，完成最大的可能性。蘇鐵，則是他堅心志、定毅力的表象。黑松是在風雨飄搖中益加挺秀勁拔。　蔣公生前喜散步於松林間，怕是特愛松樹的秉質吧！松樹是中國人最熟悉的植物，美學上枝葉富變化，力量於曲折疊覆之中，又有美妙的平衡。這二株松樹列於銅像之前，並非整齊對比，但特別造成景觀上的活潑自由，把階台的幾何感減輕。

玉蘭花高潔嫻雅，桂花的幽柔細緻，它們特性是「飄香在虛無之間」，恍惚的清香卻不知花在何處，尋香黯問，卻又發現它們搖曳在葉間枝隙。我想用這兩種花來象徵女性的德行最恰當。所以庭園區是以它們為主的花種。環形石片走道邊種玉蘭。桂花則散在甲區大門一帶及乙區的上半部。桂花枝葉剛健，跟大門區石頭調和。

完成影像

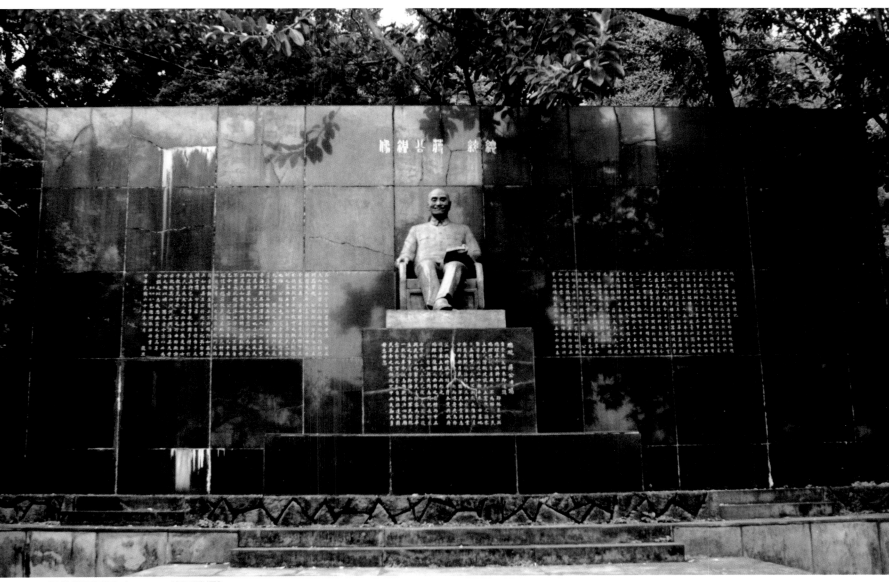

銅像與石屏風（2003，龐元鴻攝）

照明燈在庭園中是一個要角。此地採用很單純的白色燈球，直徑有四種大小，燈球有一根黑色烤漆的支柱、長短自 30-150 公分，大小燈球長在長短不等的支柱上，三、二個一組，共有 80 支，分別散於花間、石縫、徑旁、樹下、椅邊。如此，當夜晚亮燈時，就是一片「燈花」。學校有夜間部，方便夜間學生也照樣享受白天的遊園。

不用澆水，而是自然的流水，在窄窄的水渠中也是盡量讓它轉來轉去改變方向，人們走來走去都有水可看。中國庭園中水是重要的量。石頭需水潤飾、植物需水澆灌。然而，要在山坡上引用水頗不簡單。得埋下粗大水管，裝強力馬達抽水，把水聚集在兩區（未來要整理的庭園）的水池，水池也經過美化，有二個馬達，輪流或同時由水池抽水上去到甲區或乙區。銅像右邊的疊石上有兩個開關全打開，水量很大，可造成較大的瀑布，水從此流經全域，是循環的水流。它可到達銅像左邊的開關，也可到達大門口的石山上，分別造成兩個瀑布。再彎彎曲曲流入遍園的山渠、水池，最後回到蓄水池。

至於丙區、丁區（也是未來需整修的校門區）最好也要有流水的處理，水管最好在禮堂的工程完成後，重新鋪路時預先埋下。現在所需的水管，一部分也要等那時才能埋下。照顧花木是臨時接的水管。

完成了這個庭園當然很高興，但是考慮到校園中還有幾個地方的整理，也是更重要的——因為環境是整體統一才有作用，光是斜坡還不夠。譬如：

（一）應在現在的行車道上跨蓋一座「天橋」，使它連接教室與庭園。學生可由教室直接到庭園來，也可以經由庭園來上課和回去。一方面實行人車分道，學生跟彎度及坡度很大的車道在一起走，很危險。另增開沿坡的人行道。至於橋的造型當然要配合庭園的造型，而且也是現代的。

（二）大禮堂完成後的美化，定為戊區吧！禮堂的氣質也用美的觀念照顧，以簡單的素材佈置，牆上可用繪畫性或雕塑性的處理，造成統一鮮明的格局氣質。禮堂是大眾同時活動的場所，「美」是很重要的，連帶禮堂附近的空間亦然。

（三）丙區——在土坡石階的右邊，跟目前銅像庭園紀念區太接近了，很容易造成景觀上的不調和，宜早作整理，使有完整統一的庭園。

（四）丁區——就是目前的校門區，有待整理。

當然，這些是理想，但如果分期進行，也未嘗不是實際的計畫。謹提附於此供大家參考。（以上節錄自楊英風〈青山綠水・長相左右——記銘傳 蔣公銅像及庭園設計〉《銘傳校刊》第99期，1976.11.30，台北：銘傳女子商業專科學校「銘傳社」。）

◆相關報導（含自述）

• 楊英風〈青山綠水・長相左右——記銘傳總統蔣公銅像及庭園設計〉《銘傳校刊》第99期，
 頁23-28，1976.11.30，台北：銘傳女子商業專科學校「銘傳社」。
• 〈銘傳商專校恭鑄 蔣公銅像明揭幕〉《台灣新生報》1976.10.29，台北：台灣新生報社。

銅像、石屏風與中正紀念庭園現況
（2007，龐元鴻攝）（上圖、右頁圖）

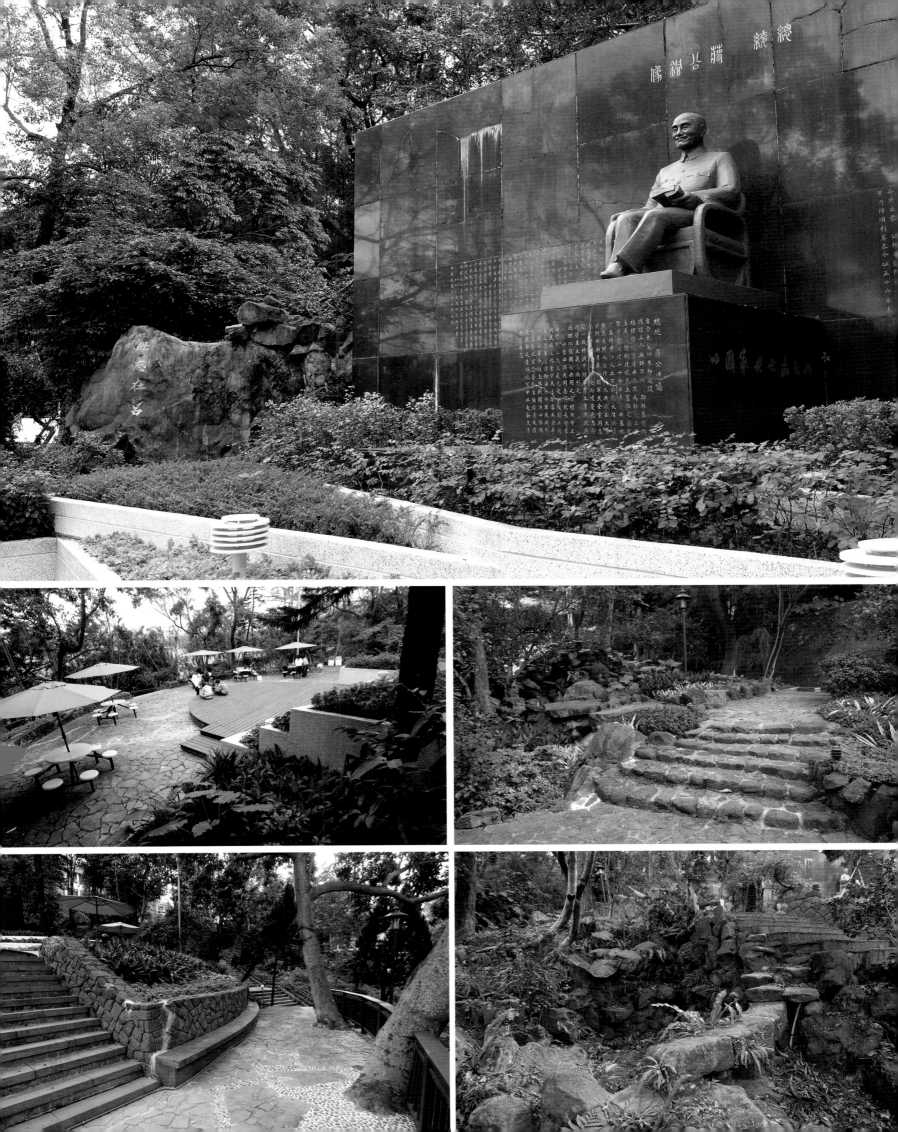

包校長德明鈞鑒：

　有關蔣公紀念銅像之事，前承關懷至為感激。今將個人意見略述於後，以就教諸位教育界之先輩。

(一)有關材料費者，就個人藝術家創作之立場，實無法載明銅像所需之材料費及其貴重。根因個人藝術家創作此銅像，實無法載明銅像所需之材料費及其貴重。個人從事銅像塑製多年，均無此前例。個人藝術工作，非一般性之工程，有其專屬性。譬諸油畫藝術品，是無法以油料之多少來計算其價值的。個人從事銅像塑製多年，均無此前例。

　其專屬性，非比一般，更不能以材料來計算大行誼，崇高功業的目的。必唯有如此的表現，才不失製作銅像的意義。

　尤其是蔣公銅像，非比一般，更不能以材料來計算大行誼，崇高功業的目的。

1976.3.23　楊英風—銘傳商專校長包德明

(二)個人塑製費用無法以外界商人就塑製者相提比擬。

　誠然，如今為年小利、大量而廉價的塑製，不乏其人。但個人必製作意識及立場，非商人之思想所持者。據知廉價的銅像，因工料之不足，三五年即頭壞，且年需要油漆保護，更來論其藝術性及崇高意頂的尊敬。

(三)因銅像係一人高而全身坐像(坐在藤椅上)，其製作銅技術大相當困難，非短期而能完成者。真材實料更費功夫，是個人必秉持的一貫信念，尤

(四)該銅像之模型，個人責心竭月已完成想製，其間無不誠心誠意繫着無比虔敬的心情工作，想貴校立此銅像

　福麗大視凝，蔣公銅像更非如此不可。其在塑製，蔣公是如此難以表達合宜的尊敬？

　紀念。

1976.3.23　楊英風—銘傳商專校長包德明

　必然是同此虔敬之心的。雖然經費有限，但古來藝術之事不變的。今，至於經費，個人願意減少十萬，總共為新台幣伍拾萬之正。而製作原則如以工料述，實是一丁藝術工作者的基本立場及苦衷，清諒察為盼。

敬頌

銘安

晚　楊英風　謹啟

中華民國六十五年三月二十三日

1976.3.23　楊英風—銘傳商專校長包德明

　工作即須於十月中旬舉行典禮並招待來賓，今以一個多月工作之便，逾約計時間仍極倉促，此為實際情形不得不陳明者。此次校園之設計及選用之建材皆極考究宜作，懷作馬若能精寬十餘日，蔣公銅像完成改為十月底故悅遷意義尤重大，籌劃招待來實多重要之工作。而辰前後，此計應此時光約十餘日之時間而當之，意見希望尊行即便。

校長斟酌採納，以利此作並賜近期惠示，俾便尊行。即順

道祺。

楊英風　上言。

65.9.23

1976.9.23　楊英風—銘傳商專校長包德明

德明校長偉鑒 金睽違多時 敬
維興居佳勝 動定咸宜為
祝為頌 茲陳者此次
台駕出國赴美 行前曾囑英風
設計故總統
蔣公銅像一座 此
子呈種準備就序並製就模型
等業已攝成幻灯片暨照片多幀
當像本校 許清相先生親手所攝
覆音並頌

大安

楊英風 拜 上

內附照片及幻灯片各一張 如有需要即可將全部
攜去 尊處放映

專候
台駕返國後 同蕭海濤
主任共同蒞臨觀覽盍有所指
教 前教日忽據傳主任電話謂
已另外購置一座 英風聞悉甚感
詫異其中傳主任是否未詳原
委以致傳聞有誤 甚望
台駕詢明真像 賜如為感
專此佇候

楊英風─包德明

銘傳商專校恭鑄
蔣公銅像明揭幕

【本報訊】銘傳女
子商業專科學校自總
統蔣公崩逝後，即
準備恭鑄銅像一座，
請楊英風教授精心設
計，歷時一年又半，所有
耗資二百餘萬，石材，除一部份採用
巴西大理石，其餘均
由該校派員偕同楊教
授親至花蓮選購。
內佈置，由包校長親
自計劃，植花木五百
餘株，裝電燈八十餘
只，假山環繞，流水
潺潺，遠眺俯瞰，景
色宜人，氣宇恢宏，
益增景仰之忱。
該校為記念總統
蔣公九秩誕辰，特訂
於卅日上午九時舉行
銅像揭幕典禮，由包
校長主持，敦請何應
欽上將揭幕。柬邀各

該校包德明校長特
請楊英風教授精心設
界來賓觀禮，並於十
時舉行酒會。
該校又於明日下
午二時至九時，及卅
一日上午九時至下午
七時，開放校園，歡
迎校外人士前往瞻仰
參觀云。
以供瞻仰。

〈銘傳商專校恭鑄　蔣公銅像明揭幕〉《台灣新生報》1976.10.29，台北：台灣新生報社

（資料整理／關秀惠）

◆新竹清華大學校門景觀設計暨校內雕塑設置案*

The lifescape sculpture design for the National Tsing Hua University (1976 - 1977)

時間、地點：1976-1977、新竹

◆背景概述

　　楊英風1976年曾受當時清華大學張明哲之邀，協助規畫校園景觀，然僅於1977年完成校門口水泥材質雕塑〔清華〕，此亦為一九三八級畢業生贈送給學校之紀念雕塑。另，校園內設置之水泥材質雕塑〔昇華〕為一九七六級畢業生贈送學校之紀念雕塑，校園內另有設置不銹鋼景觀雕塑〔鳳凰〕。*（編按）*

◆規畫構想

• 楊英風〈清華大學生活校園建設草案〉1976.11.8

目的：建設一個生活的校園、讀書、研究、起居、遊戲、休閒等。目前校園當然具備這些條
　　　件，但仍需更加強化。

環境檢討：

　　優點：（一）地大人稀，個人有充分的領域感，自由自在無拘無束。

　　　　　（二）植物繁茂，特別是松樹，挺秀俊拔，豎起一般盎然生氣，給大地力量，間
　　　　　　　　或象徵科技研究之條理清晰的氣氛。

　　缺點：（一）自然環境較缺乏人為的照顧，因是顯然與人保持一段較為冷淡的氣息（或
　　　　　　　　距離），人無法真正的化入其中。

　　　　　（二）自然的力量過於龐大，人被自然吞沒。濃鬱的松林每天看它、經過它，但
　　　　　　　　如果能倚樹而坐，充分享受它，談天說地、冥想沉思、讀書寫字該多好。
　　　　　　　　總要有些設施，讓人輕易得就有所依靠吧！於是思索如何加上人為的設
　　　　　　　　施，去溫暖這一片靜鬱的自然。

　　方法：（一）利用現有美好之自然，加人為景觀造型，但絕不突出於自然、超越自然、
　　　　　　　　而且是必須隱於自然的。

　　　　　（二）以中國的造園法則（非西方的）加以現代新造型安排景園建置，強調中國
　　　　　　　　人生活空間與大自然調和的作法，並從傳統的方法中走出新的生活空間。

　　　　　（三）清華是一研究學習的最高學府，需要絕對的安靜，與一般公園的作法不
　　　　　　　　可相同。整體校園為方便學術研究，不論室內室外的陳置隨時可用在學術
　　　　　　　　的用途，而不僅為休閒。因此景觀安排要達到最高單純的境界（類似禪的
　　　　　　　　境界），讓學生隨時藉這種氣氛能靜下來。並且，通過了人為的導引，更
　　　　　　　　發現自然的精神與美好，更能吸收自然的力量來促進思索研究的靈感。

　　　　　（四）景觀、景園稍加佈置，使成為文藝活動的場所，可舉辦各種展示會，甚至
　　　　　　　　表演活動（如利用山坡做表演小型舞台）。野營、野餐活動、露天教室的
　　　　　　　　代替，遊戲與讀書渾然一體進行。把所有的空間生活化，照顧人性化的許
　　　　　　　　多需要。社交、文藝、娛樂活動全在自然中進行。

　　學校以專攻科技為主，學生容易單純偏向追尋西方科技文明，淡忘中國文化的生活特

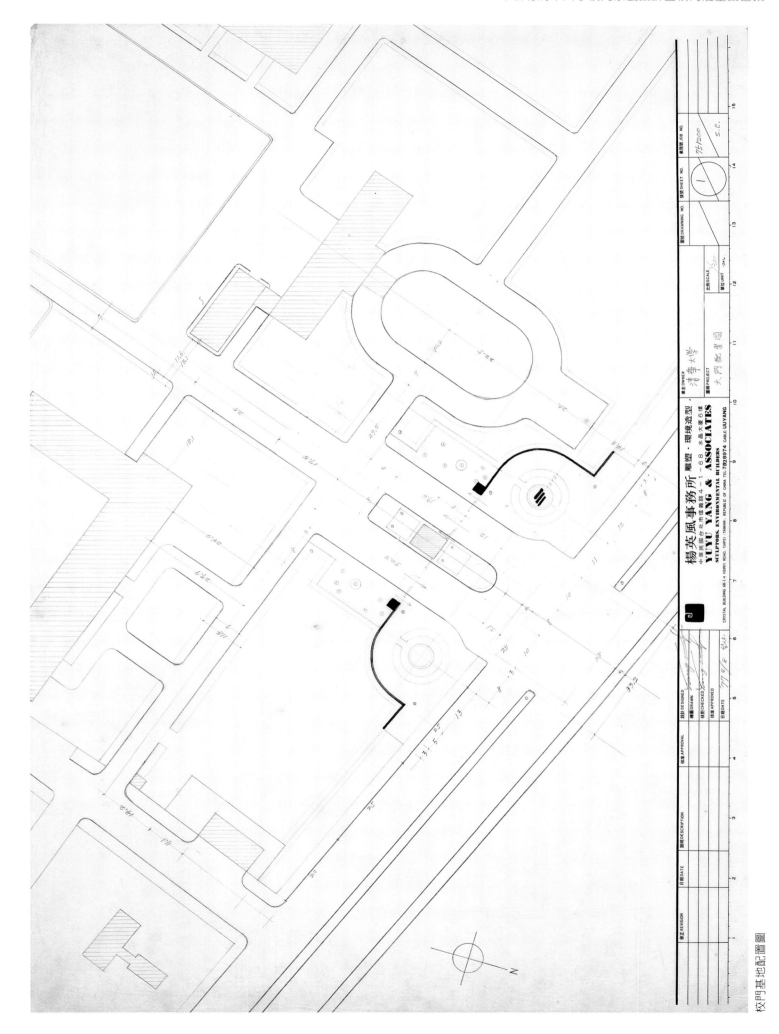

楊英風事務所 雕塑‧環境造型‧
YUYU YANG & ASSOCIATES
中華民國台北市信義路4－1－68 水晶大廈6樓
SCULPTORS, ENVIRONMENTAL BUILDERS
CRYSTAL BUILDING, 68-1-4 HSINYI ROAD, TAIPEI, TAIWAN, REPUBLIC OF CHINA, TEL 7818974, CABLE UUYANG

清華大學

大門配置圖

質，所以需要在環境中有所提示，藉具體的、通過藝術造型的安排，讓學生有所體會、潛移默化，雖然學習的是西方的科技文明，都仍然活在中國式的現代文化生活中，吸收中國文化的營養而成長。因此，在科技教育成功之時，文化教育也同時成功。清華是最高的科技學府，這種努力設若成功，足以起示範作用，領導其他學校，甚至學校以外的地區。

整建項目：

近程：短期間可完成者

（一）水池整理——從禮堂到學生宿舍間，現有一大型水池。目前此水池區已成為遊賞休閒的特景區，因此，這是校園生活中一個極為重要的生活空間。

缺點：

1. 水池的做法，酷似蓄水池，蓄水的功能特別強化而非為景觀美化，形態上嫌呆板、缺乏韻緻。

2. 池邊斜度太大，危險性大，雖然欄杆設於水緣，人落水池亦恐有插入欄隙而不易脫出之危險，不能防範未然，亦有礙美觀。

3. 此水池工程的味道太濃，太剛性、幾何性。水池在中國庭園中是重要的一景，以增柔媚之氣，故宜稍加改善，則功能更昭顯。

改善：

1. 把水池邊的斜坡坡度減低，改成緩坡，但係逐部做，視區位之需而修平。斜度高低略有不同，並植草皮造成綠地。池邊的線條加以彎曲變化使成自然的曲線。隱顯不一。

2. 池邊擇部位安置好的天然石塊，增加斜面的安全度穩定性，此外，水中有石頭的景觀剛柔相平衡，石隙植以細小強勁的植物。

3. 不改的斜坡種植爬籐植物，使其攀爬遮蓋並阻止人們涉入。

4. 池中欄杆拆除，於岸邊另加新設計之欄杆，配合池周全景而造型之。

5. 水中一角種植中國蓮花，非西洋蓮花。

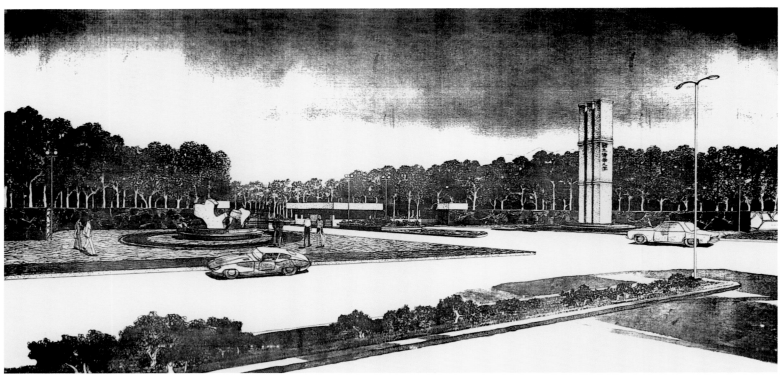

規畫設計圖

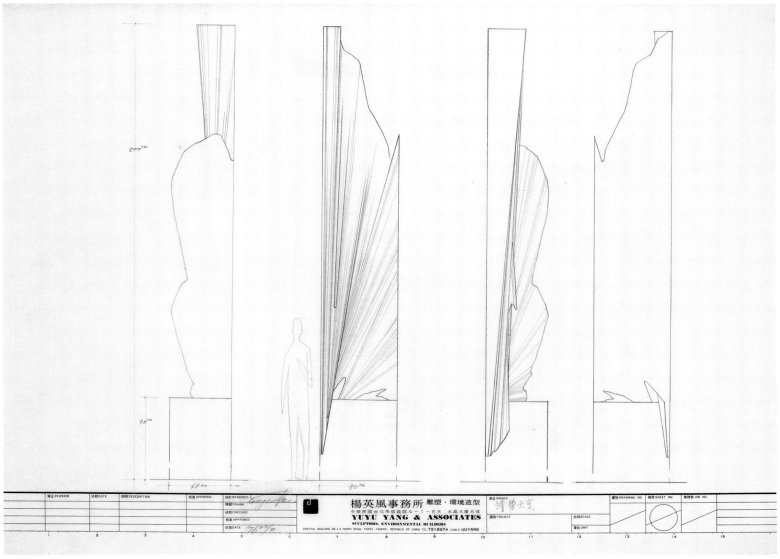

立面圖

（二）現有建築之整理——現有建築較為自然環境不調和者，利用植物（生長較快較密者）種植四周，加以遮掩。例如水池邊的紅色亭台，使用過多種類的建材，顏色複雜，突出於大環境中。故最好用噴磁漆來改變並統一其色澤、建材。漆成淡綠色，使其淡入林木之中。

（三）造成梅蘭竹菊四君子特景區——現有「梅園」，構思甚佳，循此再加開闢種植「蘭」、「竹」、「菊」，合成四君子，成為各別的特景區；「蘭園」、「竹園」、「菊園」，供遊賞亦且表現中國人的特質（中國人特別偏愛此四種植物，松樹當然也是之一），種植方法另設計，不是西方一大片整齊規則的種植法。四君子的氣質非常適合清華的氣質、樸素、高雅、單純。此外，在各園設備簡單的休閒佈置。

（四）松林間的遊間憩息設施——利用中國「月門」的造型做基形，加以變化，做成組合式的屏風，高低長短不一，置於松林間，組合造成大小不同的空間，或一人，或二、三，三、四人可用之空間，供休息相聚，或讀書。屏風造成半隱蔽的空間，及景觀上獨特的變化。有了這些依靠及稍微舒適的設備，人們就自然喜愛進入松林活動。屏風半遮隱的效果亦造成曲折迴轉的趣味，滿足尋幽的好奇。組合的形式可依地形環境而改變，係活動的，採預鑄方法製造，搬至現場安放即可。此方法簡便省錢，材料及形式都十分單純、素樸。

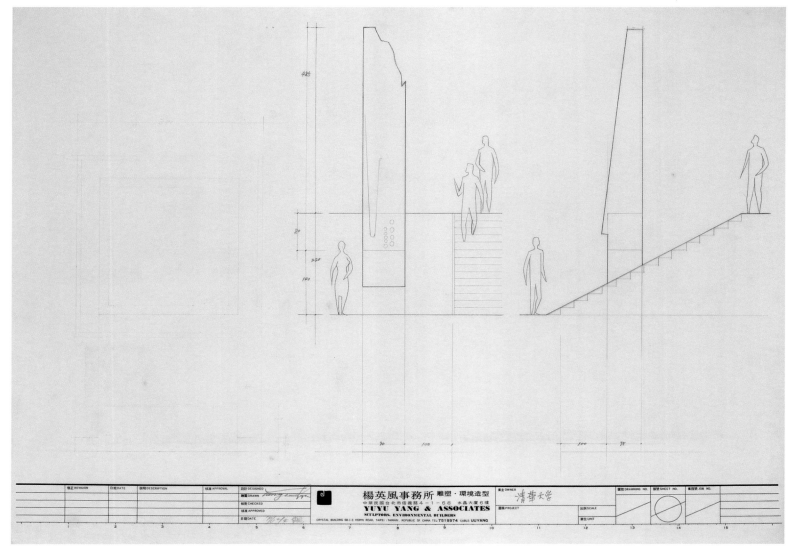

<div align="right">立面圖</div>

整建項目：

遠程：在近程計畫實行的同時亦可進行，不過範圍、目標較大，一時難以實行，部分還得配
　　　合政府的都市計畫而建設。

（一）山坡景觀建置──校園中有山坡，林木蔥蔥，蔚為自然壯麗景觀。如保持其現有的原始
　　　面目，則人們裹足不前，亦無法進去享受自然的美景。故「人造」與「自然」總維持
　　　平衡的狀態，做一些人為的設施，使其再還原到自然中，就可以看出是「人與自然結
　　　合」過的，經過人照顧過的，有了人的溫暖，在這樣的自然山林中，就不會覺得孤
　　　單，甚至恐懼感。有目的的建置，對人們表示著歡迎，「為了您」的意思，人們自然
　　　樂意入內賞玩遊走。建置亦可作為導線、引導行動路線。這片山坡地，如經恰當的利
　　　用，不但是遊玩的特景區，更可作為學術活動場所，以下是可能的運用途徑。

　　1. 隱蔽式教室──利用山坡的斜面，將教室蓋在地下，外表看不到教室，屋頂就是草
　　　　地或樹根，教室並非全關閉在地表之下，而有一面是可以看到外面自然景觀的，這
　　　　是表現斜坡地形、保持自然面目最好的辦法，不變動地表的情形，而有了人性的空
　　　　間，此空間又有某個角落透至外面的林木斜坡，上下內外都彼此互為用的照顧到
　　　　了。

　　　　在這樣的教室上課或做研究，有以下的優點：

　　　　（1）一般教室很容易看到別人，沈靜氣氛不夠。

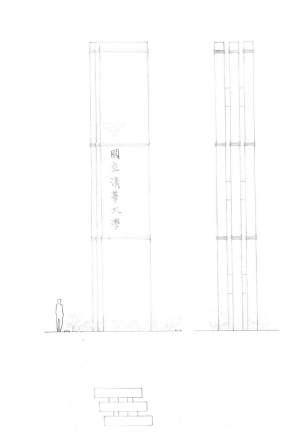

修正 REVISION	日期 DATE	說明 DESCRIPTION	核准 APPROVAL	設計 DESIGNED		業主 OWNER			圖號 DRAWING. NO.	張號 SHEET. NO.	業務號 JOB. NO.
				繪圖 DRAWN	根達術	楊英風事務所 雕塑·環境造型					
				核對 CHECKED		YUYU YANG & ASSOCIATES					
				核准 APPROVED		SCULPTORS. ENVIRONMENTAL BUILDERS	圖名 PROJECT	比例 SCALE			
				日期 DATE		CRYSTAL BUILDING 68-1-4 HSINYI ROAD, TAIPEI TAIWAN, REPUBLIC OF CHINA TEL:7518974 CABLE: UUYANG		單位 UNIT			

立面圖

（2）絕對安靜，學生很多也彼此不見，精神容易集中。

（3）打破過去教室的空間習慣，而具獨特氣氛，把人提昇到一個非常的環境，靈感進入另一境界去培養，有助於思考創造。老是在自己的習慣的地方，會被困限住，這「結」有時需用自然的方法打開。

（4）充分利用了天然的條件。

（5）空間有大有小，三、二人亦方便使用。

（6）屋房隨地形而有變化，但採統一格局、樸素、簡單的作法。

（7）不覺得是在地下室。

（8）設備簡單的音響，播放音樂或流泉聲鳥鳴，加強森林的氣氛。

（9）適合從事藝文藝術活動。

2. 隱蔽式燈光──高大的照明燈是適用於交通線上，人多聚集處。在此自然的林園中，特別是山坡的林木中，照明應隱於植物的根葉部，在人的視線之外，夜間亮燈，只見朵朵燈花，不見燈源。

3. 移入石頭──都是土山，沒有石頭，宜選擇台灣的好石頭用於此大環境中，增加土地的力量。中國人喜愛石頭的獨特性是世界無二的特點，用之很方便造成景觀變化，塑造中國氣質，而這又是自然的素材。

4. 飼養與人易親近的動物，在校園自由活動（不關）。

（二）金木水火土的象徵式建置──這是中國人所強調的五種宇宙大元素，也是中國人文化文
　　明的起源；有其科學意義，亦有人文意義，物資的造成、物性的制衡相生相消相長都
　　在它們彼此的關係中演變。校中是科技為專精，用它們表徵中國人的科技精神最為恰
　　當。此外，它們可造成多變化的景觀特區，有遊戲休閒的提供價值。建置方法用雕塑
　　造型處理之。譬如大的造型，設大的觀賞區，在冬天賞火的燃燒，受火的溫暖，看火
　　的力量。使人團結相聚的暗示。其他木金土水，均接全校地形區位加以畫分，分別造
　　塑，成為特景。進一步的計畫、造型尚在研究中。

（三）校門整建──在未來，校門口的馬路拓寬完成可接高速公路，南北各方來車經高速公
　　路可直達學校，面對壯觀的路景，校門區宜加整建：

　　1. 現有位置形式顯然不足象徵出（點化出）校內實有的莊重博大的內涵與氣氛，甚為
　　　　可惜。

　　2. 最好在現有的大學區左側，開闢一條林園大道，直通內部綠地大廣場， 而不必彎彎
　　　　曲曲繞過建築物尋小徑通達內部，如是氣氛上自然大方起來。

　　3. 大道入口就是「校門」，再稍加標示，建置為開放式的大門，當然旁邊仍設警衛

模型照片〔昇華〕

室。這標示可能用雕塑處理，跳出一般校門模式，白天夜晚清晰可見。

（四）大學城計畫

　　這是校門區左右對面的環境整建計畫。在馬路拓建、高速公路及校門整建完成後，此項整建十分重要，重點係配合學校的存在而建設附近地區為「大學城」。

1. 為大環境的統一，圍繞學校的建置群應考慮別於一般做法，而成為學校相關部分；如飲食店、賣店、理容院、友誼場所等，甚至一般住家，從外觀到經營都要考慮統一的格局、整潔、經濟、健康、樸實，有益於師生生活，成為學園一部分，而非純為營利。

2. 建築設計有特殊安排，別於一般商店，有學術氣氛，學校的文化活動也間接會給予此地住民為商家比較好的影響（多少也會感染些學術氣氛）。更甚者學校的文藝活動附近的人家也可參與，此乃關乎地方建設，宜由校方主動建議地方政府當局於都市計畫中考慮此事。

　　目前不見學校或政府考慮此事，或以為陳義過高難以實現。不過此事重要非凡，校方宜多爭取之。

個人以為，地方有好的教育機構，應予地方好的影響，學校附近地區，也是教育的標的。不然關起門只顧內部，外面任甚亂紊，亦失之調和、漠淡無情。切盼此項建設是校方計畫的一大目標，建立獨樹一格的「大學城」，對地方有所貢獻，亦起示範作用，影響其他學校或地區。

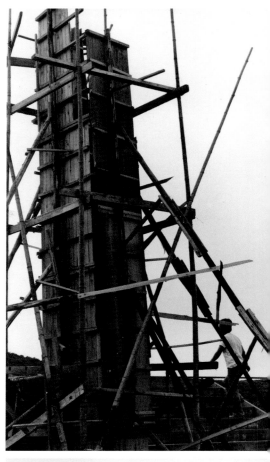

- 楊英風〈清大校門及周圍景觀說明書〉

甲：A 區

1、校門：

 A. 大門：原校門因馬路拓寬，前方多出空地，可順馬路拓寬之際，將校門往前延伸，改建於東南側，使之寬敞大方、有氣魄，方能與魏峨遠大的科技建設基地內外相襯。重建後之大門，樣式新穎大方，係由高約 120 公分的電動鐵門所成。位於值勤室前方。因校門大道經值勤室分隔為左右單行道，所以白天時，兩邊的鐵門，各個皆由左右兩側收縮，夜晚可縮為一公尺寬的行人出入口。

 B. 值勤警衛室：含會客室、備勤室。

 電動大門前端為一方形人行道，門內正中則為值勤室。此室裏面基地較室外高約一台尺，故外面有：與簷同寬之台階。為一方形屋，四周安裝玻璃，能洞徹四周動靜。左右邊各開一門，復前，又留一小塊人行道。為免於單調，室外前後邊緣，可安放花草盆景，或做小型花圃。又因四方皆玻璃裝置，且兼會客處，所以室內設計宜清雅巧麗。

2、校園大道：

 清大係一重要大學城，內有若干建築群，形成一集團，因此校園設計時，預先就要考慮到行人出入、交通管理等等問題，以利出入方便、精神舒暢。沿著清大新造之校門進入，現前即是一條寬廣坦蕩的大道；寬約二十八公尺，連同兩旁各八公尺闊的蒼鬱松林，使人胸際舒坦、步履輕快。

 A. 水池：約化學館與行政大樓間的校園大道當中，建有長形水池一座，寬八公尺、長二十七公尺。此一泓清池，是行人雜沓、車聲喧眺中的清涼劑。當行人或汽車行進至這清池附近，即可為此地浮光閃閃，微波盪漾的幽靜氣氛所迷眩。等到親近她時，見倒影的一抹浮雲，長空蔚藍，以及閒緻的噴泉、奇石假山、遊魚穿梭……都足以啟人幽思、怡然自得。其次，這清池具有左右呼應的作用：投影在水中的建築物，可因水光而親切地連結起來。

 B. 松林：沿著左右蒼青的松林大道，經過水池，再前則是一畦美麗的花圃。花圃再前，校園大道就此而止。眼前是一段蓊鬱的青松小道，兩旁各為綠色廣場及松園綠地，如從前方的大道向此遠望，只見一際蒼青，有曲徑通幽之趣，須就近，才能投懷於左右兩側豁然開朗的綠色園景中。

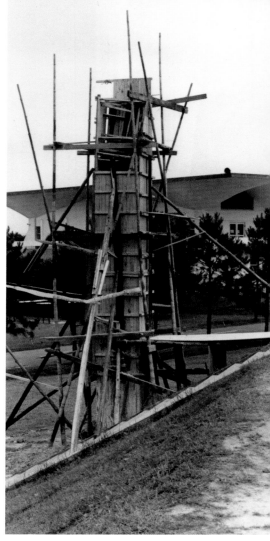

3、校門周圍景觀：

 A. 高速公路：校口正對著一橫行的高速公路。此公路係新近開闢，為南北交流要道；清華大學校園臨近公路邊，其校舍、庭園、校園大道、大門等景觀設計，均為車行，及路過的遊人，視覺、心靈所捕捉的對象。

 B. 校誌雕塑：校門前左右兩側的行人道前端，隔十公尺處各有一方形花圃行人道。花圃位居方地當中，晚上有特殊照明燈，探射花圃，周圍則是人行道。由於清大校門

施工照片

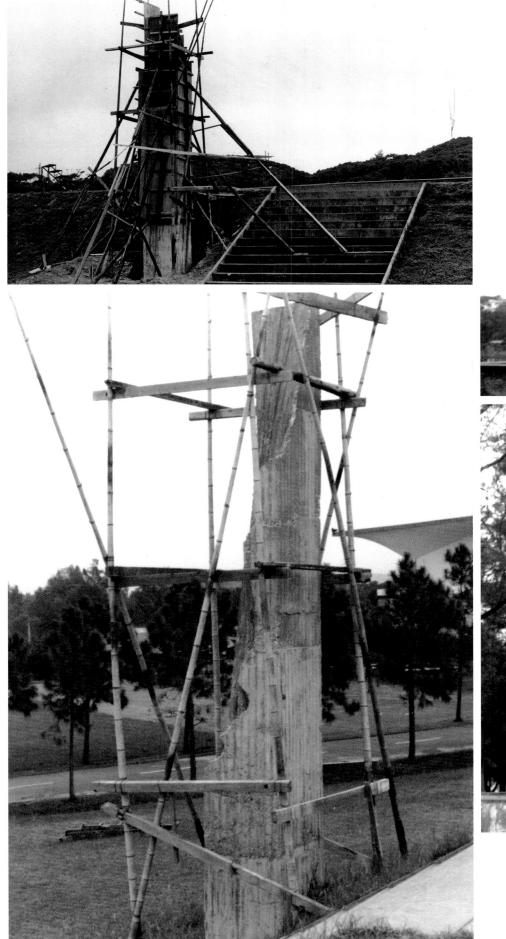

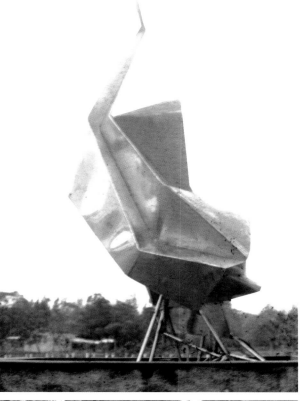

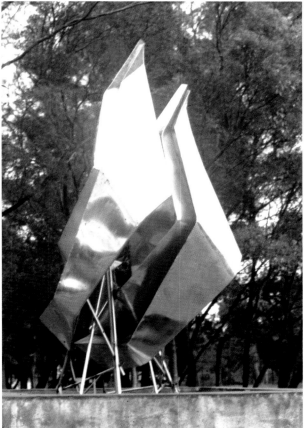

施工照片

設計為一新穎，寬敞大方的電動鐵門，高只 120 公分左右，因此須配合一巍峨、韌勁有力的校誌雕塑相互映襯飾，以造成整體性的景觀。此雕塑位落於花圃當中，並有迎納賓客意趣。

C. 行人道：寬三公尺。

校門兩側，高速公路西南側是主要的人行道。因地形的關係，自遠而近，路道由窄趨寬；近校門處，人行道成一環狀，其弧度約 90°，係往松林及校門斜彎進去。

D. 草地：行人道內側約七公尺寬之地，廣植草皮、綠化環境。在校門左右兩側環狀地，尚可植瑰麗花木。當花開時，萬花爭妍競麗、蜂蝶舞飛的繽紛景觀，極為悅目。是綠色世界中不可缺少的點綴。

E. 縷花鐵欄杆、灌木牆：草地的內側，有高約 120 公分的縷花鐵欄杆。其上面可種藤類植物。花開時，綺麗嫵媚的花牆，可為校門、高速公路，添增活潑、朝氣的景緻。花牆欄杆內側是一道同高的灌木牆，寬約五十公分，可為觀賞及護衛作用。此灌木牆須注意修剪保養，不能任其雜蕪橫生、破壞整齊。

F. 松林：

1. 花牆、灌木叢的內側是寬闊的松林。其地終年長青、松林蓊鬱，令人腦目清新、精神抖擻。如信步其間，可縱情遐想、醉臥松雲，諦聽松風傳來的信息。如此優遊閑情，誠一樂也。

2. 沿校門進入的右側松林前方，可暫開放為停車場，以供來訪的大型遊覽車、客運停放，亦可視實際須要拆除關閉。

3. 沿校門進去的左側松林，其東南角為一郵局，南角為側門的警衛室。

完成影像〔清華〕

乙：B 區

一、行政大樓

（1）位置：校門遷移後，景觀多所變易，原行政大樓前方之道路，本為出入要道，今則變成次道，且道路前有松林環抱及鐵欄杆灌木牆，前行受阻、氣勢漸減。然而此地仍為新建校門大道之要衝地，左右兩側，各有建築群護衛，前端復有寬闊坦蕩之廣場，並與禮堂遙相對峙，地勢甚佳，仍接納賓客、辦理行政事務之中樞要地。因此行政大樓不必它遷，可就地修改擴建；新大門面朝西南，正對前方廣場綠地，原大門則易為後門。

（2）周圍景觀：

1. 行政大樓如重新改建，舊環形道路或可去除，會同東北、西北兩側，可為寬闊完整之松林庭園區。

2. 新行政大樓前有小方型空地，左右二側可方便為停車地。

3. 前復有花圃一處，再前，隔一道路亦有較大花圃一處。此二花圃處面積不小，植以蒔花麗草，可添增瑰麗繽紛美景，使環境清新盎然。

（3）綠地廣場：在歐洲某些國度，尤其是鄉鎮，都有各自的廣場，廣場方方的，是大家聚會之地，冬天曝日，夏日乘涼，恣意地享受大地的溫存。在新大陸，長長方方高高大大的摩天樓，紛紛競聳雲霄。這些建築物也許不出色，然而在不出色之際，有些建築欲能名傳遐邇。那就是它們在大樓以外別創新的東西，使它別具一格。如紐約洛克斐勒中心那美麗寬闊的廣場正是最佳例證。

通常，廣場兼具藝術美與實用價值，這是中外群眾需求的共同特徵，也是當局者

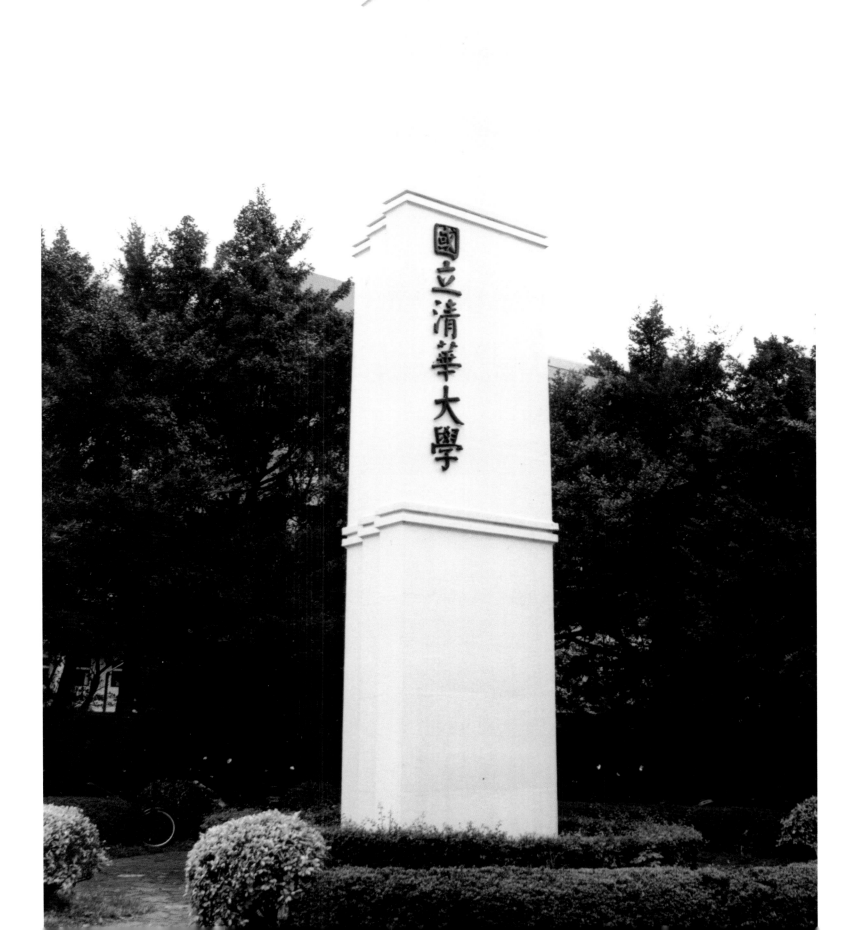

應實地需要而設置，因此我們常見西方國家一些市政府，一座教堂，及重要機構，前有寬敞廣場立意即是如此。今清大行政大樓係一重要機構，肩負重任，而正前方適有一大的長方形綠地空間，是以亟須保留，整理美化，造就特殊風格，使之美善實用，以應校政之需，或做觀賞休憩場，使人留下深刻印象。

（4）路政：

1. 沿校門進入，過水池，往右側次道走，由松林與花圃間進去，即達行政大樓的大門。如車行，須過松林花圃處，再右轉進入行政大門前的空地。

2. 如行政大樓尚未拆除整建，行人車馬可沿新校門進去，由值勤室右前方次道入，再循環狀路前進可達。

3. 行政大樓右前方有一條平坦而寬長的道路，亦是車行至行政大樓的要道。

丙：C 區

一、松林拱衛，綠地保留，自成內空間。

1. 松林：C1、C2、C3 三棟大樓鱗次櫛比，形成一研究特區，環境重要。然而斜斜遙對之未來行政大樓，具壓迫性。此大樓乃行政中樞，統御清大全區，前又有綠地廣場，如擴建後，論地勢、氣魄更形宏偉，頗佔地利、人和之宜。因此 C1、C2、C3 建築群，當視為整體，使景觀趨向大方宏闊，處理容易。並且 C2、C3 正前方，及 C1 側邊之空地須永久保留；於周圍廣植松林，以為天然林牆。使之擴大環境領域，形成一內空間。此空間內三建築群，雖令行政大樓之氣勢，然蒼松林牆，及域內之綠地整理，可以別具風格，造就特殊景觀，以緩和來自行政大樓之壓迫感。

2. 綠地：C1、C2、C3 互鄰之建築群前面的空地須特別保留理由之二乃是：綠地為快樂與靈感之源泉。今日科技工商突飛猛進，清新的綠地可滌除塵囂、恢復疲勞；並增益靈感，具啟示作用；頗切合當代人們心理、生理的需要。同時它又代表理想與和平，更具時代追逐之特徵。因此 C1、C2、C3 前端綠地，亟須保有。不獨保留綠地之自然面目，且須點綴美化，使成動人亭園，親近人性，令人流連忘懷。此園地，有佳蔭、有奇石、花草，隨處可任您休憩賞玩、覓求靈思。當您安逸地倘徉於如茵的綠毯上，頃刻間，您的心懷也分闊了大地的溫柔。倦了時，和身在草縣縣處尋夢去，您，能不愛這適情、適性的消遣嗎？

二、新建 C3 樓，位居 C1、C2 當中，外面牆壁宜採綠豆綠色調。

原因：

1. C2、C3 建築，均為方形與長方形之幾何圖形結構，其形式簡樸、著重實用；且 C1 棟外牆顏色為灰色調，C2 棟為灰淺藍色，色澤平庸溫順，欠缺活潑清新的氣象。故介乎其中，新建之 C3 棟樓外牆宜採綠豆綠色澤，使之充滿理想與生氣。

2. C1、C2、C3 三棟樓緊鄰，相隔空間甚小，有侷促感。如以鮮麗豔紅之色彩著於 C3 棟樓外壁，則徒增人心煩躁。若著以自然色彩的綠豆綠色，可與前端之林園綠地相融合，使人心地安祥平靜、擴增視覺空間，令胸襟寬暢。

3. 若由遠而視，與林園綠地自然色彩接合之 C3 棟樓，具有隔絕 A、C2 樓空間的效用。擴大 C1、C2、C3 空間效用的 C3 樓有緩和作用，減低三建築物之複雜逼促感。

三、新建 C3 樓之窗戶宜採咖啡色澤玻璃。

C3 樓外壁既採用迷眩視覺、擴大空間的綠豆綠，則綠色的世界中，須有醒目的色彩來

完成影像〔清華〕

表現新建 C3 樓的存在與重要性方是。此色澤乃與綠豆綠成對比的咖啡色。咖啡色調具純樸、莊嚴，與穩定的特質，正是代表著科技研究中，所不能缺失的一種精神。又，原 C1 、 C2 及新建之 C3 樓造型簡樸，線條單純，景觀類似、諧和，究不能與餘它新建房舍抗衡。因此，只能在造型之外的色澤上及周圍景觀上，力求出新、別創一格。試想，在綠色的林園中及綠色的建築物中，有著特出顯目的咖啡玻璃門窗，不是挺別緻嗎？

四、C3 樓大門宜強化。

互鄰之 C1 、 C2 、 C3 建築物，既規畫為同一景觀區域，以小單位結合為大力量，則須有中心焦點、引人注目。此區中， C3 新建樓，顏色清新特出，且位居中央，目標顯著、美觀大方，當可為代表性之出入門戶。 C2 正門， C1 偏門為拱，以吐納佳賓、莘莘學子。因此， C3 大門，宜寬、宜高、宜大，使之氣勢雄於 C2 、 C1 大門，亦象徵科學研究的遠大抱負與希望，使進出其間之學子、賓客，信心充滿、精神愉快。

五、花圃：

1.C1 、 C2 、 C3 建築群周遭可廣植花草，細心照顧，使成奇麗花圃。則花開時，群方爭妍競豔，使環境充滿盎然生氣；和風徐來，則搖曳生姿、花香襲人，行人為之駐足眷顧。

2.此地建築群乃研究科技之環境，建築簡樸、線條單純、富剛毅之氣，如益以香花美草、溫柔嫵媚氣象，則可剛柔並濟，有助學員心理；為性靈補劑也。

六、車棚：C1 、 C2 、 C3 建築群當中，約 C1 樓內庭南南角、 C2 樓東向外牆、 C3 樓西南角及 C1 樓西南側、 C3 樓北側，因地處隱蔽，不礙瞻觀，可就近取便，做為腳踏車棚和汽車停車場。

七、建築預留地：此區因景觀之規畫，前方需保留綠地；如他日欲擴充建築，則 C3 樓西南側後邊可為適當之預建地。

八、路政：C1 沿校門進入，經值勤室左前方的次道左轉，前行至松林與花圃間，再右轉，可達 C1 大門。 C2 沿校園大道直入，過松園綠地盡頭左轉可達 C2 樓大門。或從 C3 樓左側前行再右轉亦可達。 C3：沿校園大道，過水池、花圃處左轉可見 C3 樓聳立在前，前行不久，再右轉，可達大門處。

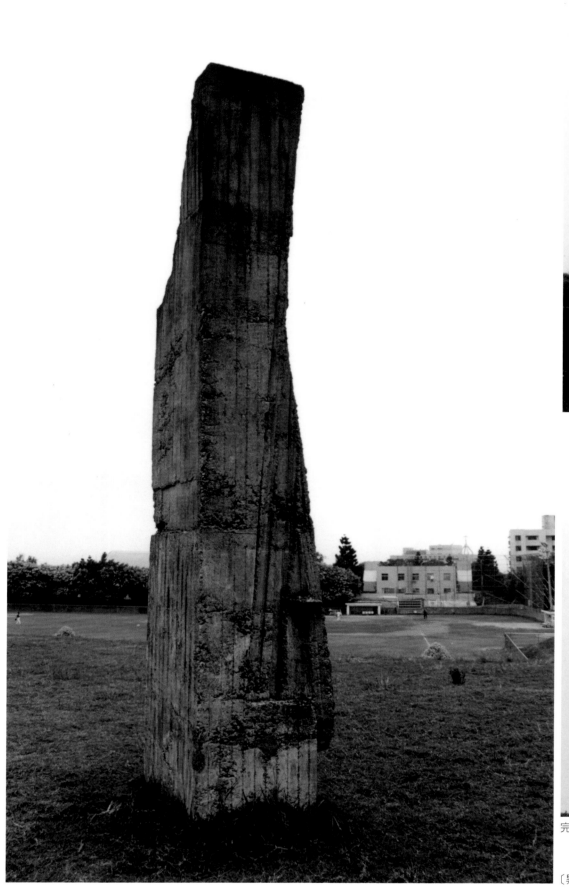

完成影像〔昇華〕

〔昇華〕（2003，龐元鴻攝）

◆相關報導

- 〈學校進行景觀規劃　聘請專家代為設計　楊英風近日提出草案〉《清華雙週刊》第141
 期，1976.1.25，新竹：清華雙週刊社。

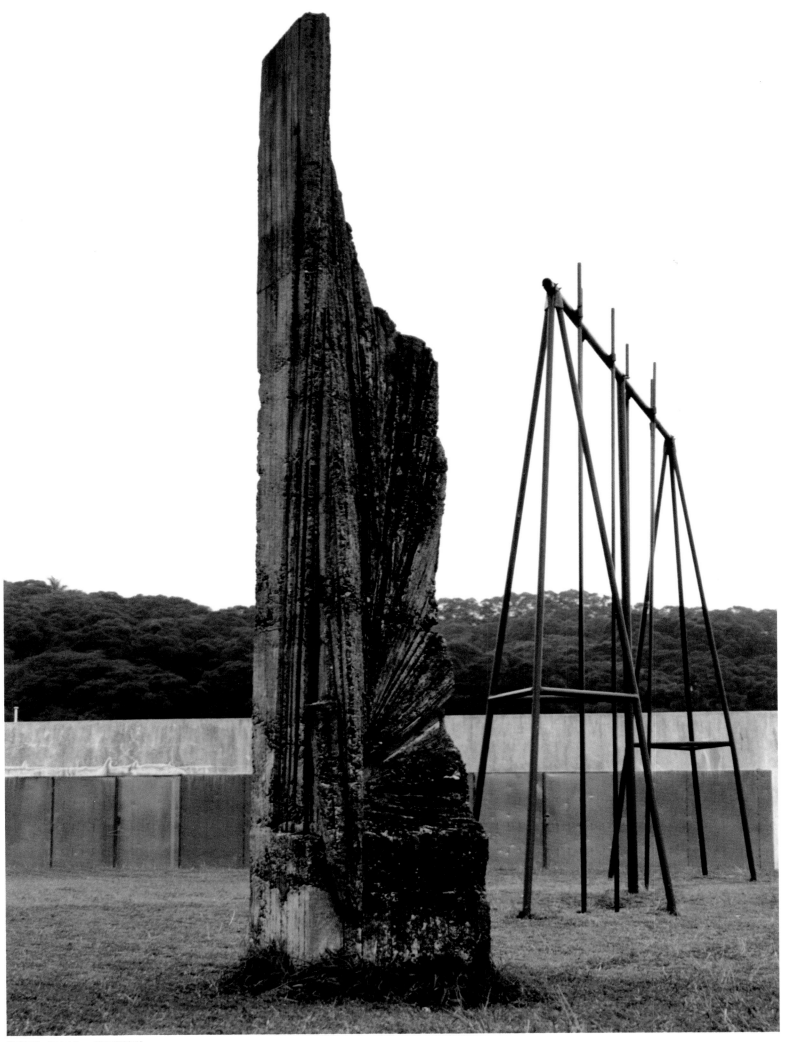

〔昇華〕（2003，龐元鴻攝）

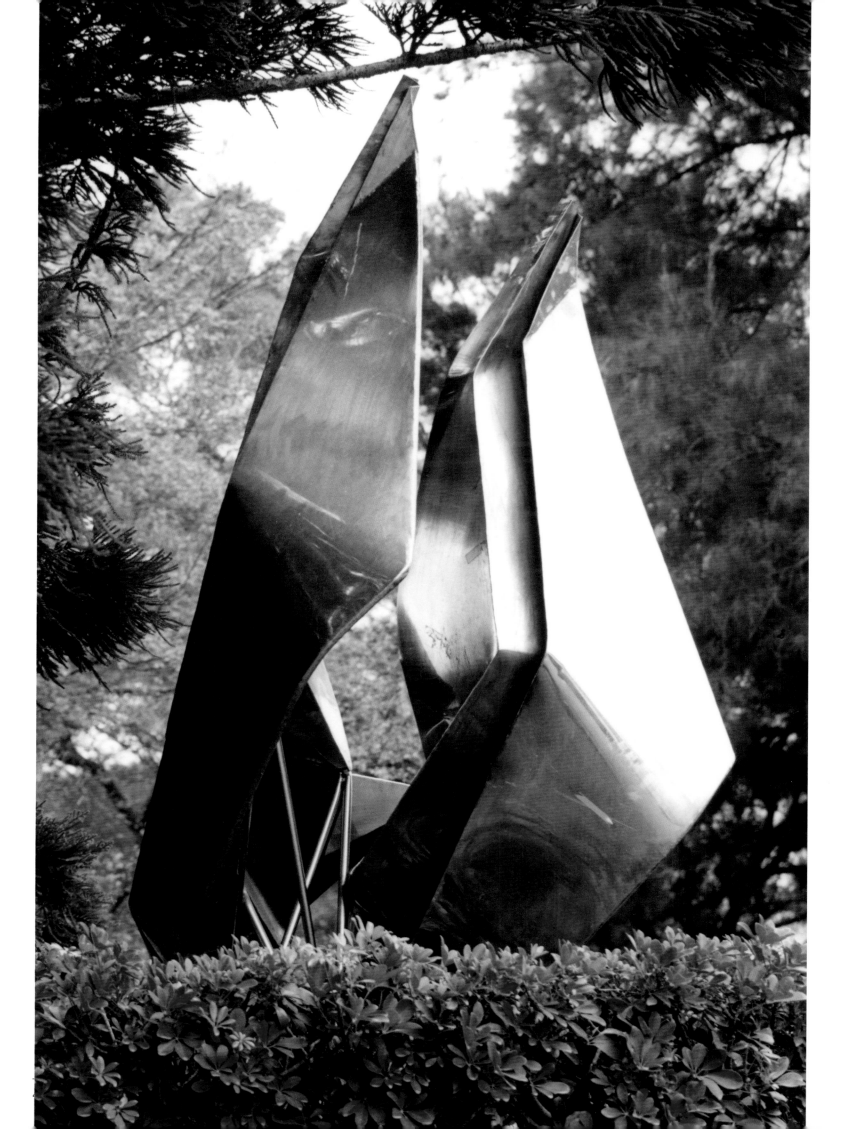

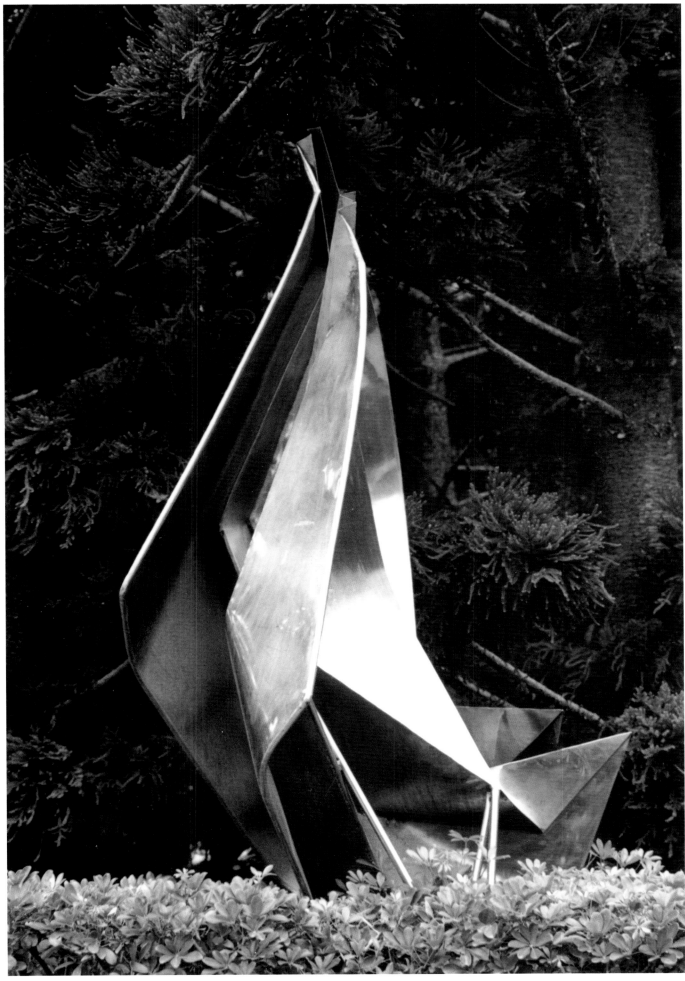

〔鳳凰〕（2003，龐元鴻攝）

國立清華大學聘書

1976.11.23　國立清華大學總務長陳信雄—楊英風

明哲校長尊鑒。此次承蒙
青睞，弟榮幸受聘為貴校校園設計顧問，實不
勝感激。近十餘年，台灣區等高學府中，全校師生
上下熱忱重視校區景觀者，試不多見。弟以為像吾
兄識見遠大，領導有方，所致也。景觀與環境關係
吾人生命至大，唯重視美育者，才能培育真善美之
健全人生觀，繼以開發吾人生命中，豐厚之智慧潛
藏，為國為民，為人類謀求福也。今推展校園景觀
貴校盛舉亦如播撒種子，且今必能廣及全省全國各地，收想
屬試驗階段，然他日必能廣及全省全國各地，收想
碩成果，亮萬丈之光輝。

崇安

學淺力薄，而至愛景觀推展工作，是以將竭
試盡力，共襄盛舉，促理想早日圓滿。三言底事
因事出國考察，不克與兄切磋。謹此，再寄
貴校校門及周圍景觀設計說明書一份，敬請
指正是禱。茲不一一。歸國後復談。肅此
即祝

楊英風拜上六六、三、廿七

1977.3.27　楊英風—國立清華大學校長張明哲

1977.3.27　楊英風—國立清華大學校長張明哲

〈學校進行景觀規劃　聘請專家代為設計　楊英風近日提出草案〉《清華雙週刊》第141期，1976.1.25，新竹：清華雙週刊社

（資料整理／關秀惠）

規畫案速覽
Catalogue

LS031
台北內雙溪景觀雕塑學校規畫案＊
1972-1974
台北市內雙溪
未完成

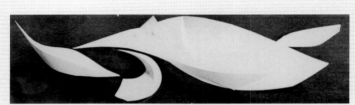

LS035
台北實踐堂正廳〔騰雲〕景觀雕塑設置案＊
1973
台北
未完成

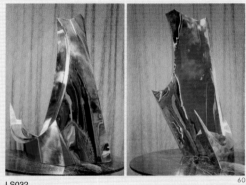

LS032
美國紐約東方海外大廈〔回顧與展望〕景觀雕塑設計＊
1972-1973
美國紐約
未完成

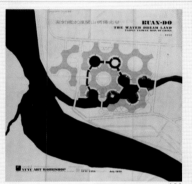

LS036
台北市關渡水鄉計畫
1973
台北關渡
未完成

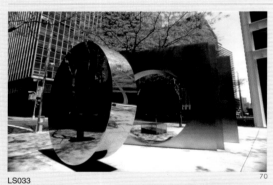

LS033
美國紐約東方海外大廈〔東西門〕景觀雕塑設置案＊
1973
美國紐約

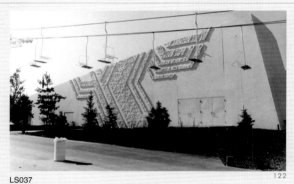

LS037
美國史波肯世界博覽會中國館美化工程
1973-1974
美國史波肯

LS034
曾文水庫育樂設施觀光規畫案
1973
曾文水庫
未完成

LS038
台北市光復國小環境美化規畫案
1973-1975
台北市光復國小

194

LS039
美國舊金山西門企業公司大門入口雕刻設計 *
1974
美國舊金山

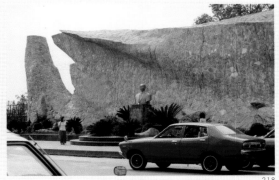

218

LS043
裕隆汽車公司新店廠嚴董事長慶齡銅像設置及景觀美化設計案
1973-1975
台北新店

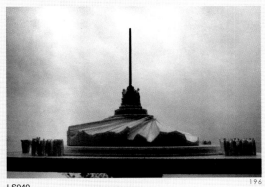

196

LS040
台北忠烈祠前圓環景觀雕塑設計案 *
1974
台北
未完成

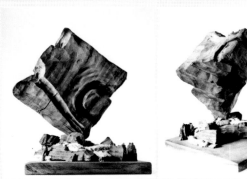

242

LS044
台北青年公園大門〔擎天門〕景觀雕塑設計案
1974-1979
台北市
未完成

202

LS041
台中市文英藝術活動中心規畫案
1974
台中
未完成

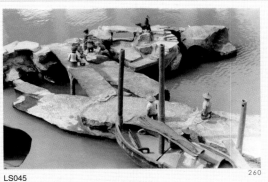

260

LS045
台北縣板橋市介壽公園規畫案
1974-1975
台北板橋

214

LS042
吳火獅公館庭園改修美術工程
1974-1975
台北
未完成

314

LS046
台北縣兒童育樂中心規畫案
1974-1976
台北板橋
未完成

346

LS047
桃園國際機場聯絡道路景觀雕塑〔水袖〕設置規畫案＊
1975
桃園國際機場聯絡道路
未完成

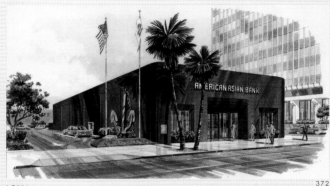

372

LS051
美國亞洲銀行洛杉磯分行伊麗沙白客輪之船錨紀念碑設計
1976
美國洛杉磯

352

LS048
淡江 25 週年紀念景觀雕塑〔乾坤〕設計
1975
台北淡水
未完成

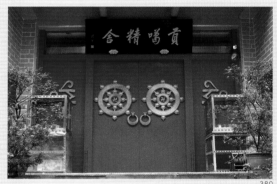

380

LS052
台北貢噶精舍新建工程設計案＊
1976-1980
台北中和

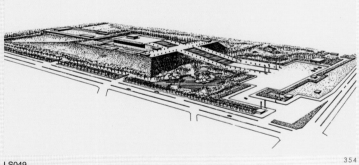

354

LS049
台北中正紀念堂籌建規畫案
1975
台北市
未完成

410

LS053
台北銘傳商專中正紀念公園庭園景觀設計案＊
1976
台北

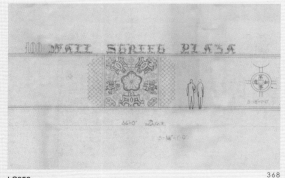

368

LS050
美國紐約 100 Wall Street Plaza 圍牆設計
1976
美國紐約
未完成

424

LS054
新竹清華大學校門景觀設計暨校內雕塑設置案＊
1976-1977
新竹

編後語

黃瑋鈴，國立台灣大學藝術史研究所畢業，現為楊英風藝術研究中心研究員。

景觀雕塑是楊英風獨特的雕塑理念，景觀規畫則是以景觀雕塑的概念為中心，結合構成環境的其他要素，更進一步實現雕塑環境的理想。楊英風少年時曾於東京美術學校受過建築的學院訓練，因而奠定了日後從事景觀規畫、景觀建築等的專業能力，再加上藝術家天賦的造形美感、多種媒材藝術創作的雄厚背景，使得楊英風的景觀規畫作品創意獨到且深具個人特色。尤其許多因應外觀環境特別設計的景觀雕塑，以其特殊的造形語言與外在環境相互對話、共生共榮，展現出立體豐富的質感，更是楊英風雕塑創作的巔峰之作。

《楊英風全集》第六冊至第十二冊是景觀規畫系列，整體以時間先後為序列，收錄了楊英風曾經設計過的景觀規畫案。為了讓讀者對楊英風的創作有更全面的認識，不論這些規畫案最終是否完成，只要現存有楊英風曾經設計過的手稿、藍圖等資料，都一一納入呈現。景觀規畫案與純粹的藝術創作差別在於，景觀規畫還涉及了業主的喜好、需求、欲達成的效果、經費來源等許多藝術以外的現實層面。但難能可貴的是，讀者可以發現不論規畫案的規模大小，楊英風總是以藝術創作的精神，投注全部心力，力求創新，因此有許多未完成的規畫案，反而更為精采突出。這些創意十足、藝術性兼具的規畫案，雖然礙於當時環境、資金等因素而未能實現，但仍期許未來等待機緣成熟，有成真的一天。

規畫案的呈現以第一手資料的整理彙整為目標，分為文字及圖版兩個部分。文字包括案名、時間、地點、背景概述、規畫構想、施工過程、相關報導、附錄資料等部分；圖版則包括基地配置圖、基地照片、規畫設計圖、模型照片、施工圖、施工計畫、完成影像、往來公文、往來書信、相關報導、附錄資料等部分。編者除了視內容調整案名（案名附註＊號者為經編者調整）及概述背景外，餘皆擇取楊英風所留存的第一手資料作精華式的呈現。因此若保存下來的資料不全面，有些項目就會付諸闕如。另外，時代的判定亦以現今所見資料的時間為準，可能會有與實際年代有所出入的情況，此點尚賴以後新資料的發現及專家學者們的考證研究，請讀者們見諒。

如此數量眾多的規畫案由潘美璟、關秀惠等歷任編輯於散亂零落的原始資料中歸類整理而逐漸成形。在這些基礎上，再由我及秀惠作最後的資料統整、新增等工作，中心同仁賴鈴如也參與分擔本冊中的部分規畫案，同仁吳慧敏亦協助校稿工作，合眾人之力才得以完成本冊的編輯工作。主編蕭瓊瑞教授專業的藝術史背景及其豐富的寫作、出版經驗，是我們遇到困難時的最大支柱及解題庫，謝謝蕭老師的指導及耐心。董事長釋寬謙則提供所有設備、資源上的需求，讓編輯工作得以順利進行。還要謝謝藝術家出版社的美術編輯柯美麗小姐，以其深厚的專業涵養及知識提供許多編輯上的寶貴建議，亦全力滿足我們這些美編門外漢們的各項要求。最後還要謝謝國立交通大學提供優良的編輯工作環境、設備及工讀生等資源，支持《楊英風全集》的出版。

Afterword

Wei Ling Huang, graduated from Graduate Institute of Art History, National Taiwan University. Currently Researcher at Yuyu Yang Art Research Centre.

Translated by Manwen Liu

Lifescape is a unique sculptural concept of Yuyu Yang. It is the central principle of Landscape Planning that combines several constituent factors to further realizes the shaping of an environment. Yuyu's early academic training at Tokyo Academy of Arts gave him strong foundation as a professional in landscape planning and landscape architecture. Moreover, his aesthetics intuition as an artist and solid background in multimedia production render his landscape designs unique and full of characters. Some of his greatest Lifescape sculptures are the result of dialogues between forms and environment, tailor-made to specific environs with rich three-dimensional texture meant to flourish with their surroundings.

Volume 6 and Volume 12 of *Yuyu Yang Corpus* chronologically compiled his Lifescape works. To give readers an overall understanding of Yuyu's works, we collected all of Yuyu's manuscripts and blueprints, whether the projects had been completed or not. Landscape Planning is different from pure art creation, because it involves other factors that are beyond art, such as the patrons' preferences, needs, desired results, and funds. However, what is worthwhile to mention here is that regardless of the project's scale, Yuyu always persisted with his creative attitude to do his best to strive for innovation. Hence, several of his unfinished projects, on the contrary, are particularly remarkable. Those artistic, innovative but unfinished projects could not be completed at that time; nevertheless, it is hoped that they will be accomplished one day when the time is right.

The presence of Yuyu's lifescape projects aims at collating the first-hand documents, which are divided into 2 parts: the scripts and the plates. The scripts include the written information of the project, such as the name, the time, the place, the background, the conception, the process of construction, the media coverage, and appendixes; the plates include the illustrative information of the project, such as the site plans, the site photos, the design plans, the model pictures, the construction plans, the images, the official documents and the letters with the patrons, the media coverage, and the appendixes. The editors keep Yang's first-hand information as much as possible, except revising some of the titles (marked with *) and the descriptive backgrounds of the projects according to the contents. Consequently, the imperfection of materials that Yuyu left causes the missing information in some of the items. On the other hand, the dates shown here are based on the information that we possess; however, there might be discrepancies. To this point, we are asking your tolerance, and we look forward to new findings and research from professionals in the future.

Thanks to the previous editors such as Mei-Jing Pan and Xiu-Hui Guan, these original materials in such huge quantity can be gradually categorized. Hsiu Hui and I then assembled the final informative materials. My colleague Ling-Ru Lai also participated in collating some projects in this volume. Moreover, my colleague Hui-Min Wu was helpful for proofreading the scripts. Only through collaboration can this volume be completed. I am hereby indebted to the Chief Editor, Professor Chong Ray Hsiao, who has been our supporter and instructor with his academic background in art history, offering his advice with his rich experiences in publishing as well as writing. We are grateful for his instruction and patience. Besides, President Kuan Qian Shi fulfilled our needs in equipment and resources. Furthermore, I am grateful for the Graphic Designer Ms. Mei Li Ke of Artist Publishing, for her generosity in sharing with us her expertise and knowledge. Last but not least, I must thank National Chiao Tung University for giving us a pleasant working environment, facilities and part-time employees; the University has been instrumental in making *Yuyu Yang Corpus* a reality.

國家圖書館出版品預行編目資料

楊英風全集. 第六卷、第七卷, 景觀規畫 = Yuyu Yang
Corpusvolume 6-7, Lifescpae design ／
蕭瓊瑞總主編. ——初版.——台北市：藝術家，
2007〔民96〕 冊：24.5×31 公分

ISBN 978-986-7034-58-8（第 1 冊：精裝）.——
ISBN 978-986-7034-79-3（第 2 冊：精裝）.

　1.景觀工程設計

929　　　　　　　　　　　　　96015274

楊英風全集 第七卷
YUYU YANG CORPUS

發　行　人／吳重雨、張俊彥、何政廣
指　　　導／行政院文化建設委員會
策　　　劃／國立交通大學
執　　　行／國立交通大學楊英風藝術研究中心
　　　　　　財團法人楊英風藝術教育基金會
諮詢委員會／召　集　人：張俊彥、吳重雨
　　　　　　副召集人：蔡文祥、楊維邦、劉美君（按筆劃順序）
　　　　　　委　　　員：林保堯、施仁忠、祖慰、陳一平、張恬君、葉李華、
　　　　　　　　　　　　劉紀蕙、劉育東、顏娟英、黎漢林、蕭瓊瑞（按筆劃順序）
執 行 編 輯／總 策 劃：釋寬謙
　　　　　　策　　　劃：楊奉琛、王維妮
　　　　　　總 主 編：蕭瓊瑞
　　　　　　副 主 編：賴鈴如、黃瑋鈴、陳怡勳
　　　　　　分冊主編：黃瑋鈴、關秀惠、賴鈴如、吳慧敏、蔡珊珊、陳怡勳、潘美璟
　　　　　　美術指導：李振明、張俊哲
　　　　　　美術編輯：柯美麗
　　　　　　封底攝影：高　媛

出　版　者／藝術家出版社
　　　　　　台北市重慶南路一段 147 號 6 樓
　　　　　　TEL:(02) 23886715　FAX:(02) 23317096
　　　　　　郵政劃撥：01044798 ／藝術家雜誌社帳戶

總　經　銷／時報文化出版企業股份有限公司
　　　　　　中和市連城路 134 巷 16 號
　　　　　　TEL:(02) 2306-6842

南部區域代理／台南市西門路一段 223 巷 10 弄 26 號
　　　　　　TEL:(06) 2617268　FAX:(06) 2637698

初　　　版／2008 年 3 月
定　　　價／新台幣 1800 元
I　S　B　N　978-986-7034-79-3（第七卷：精裝）

法律顧問　蕭雄淋
行政院新聞局出版事業登記證局版台業字第 1749 號